정조와 궁중회화

문예군주 정조, 그림으로 나라를 다스리다

정조와 궁중회화

문예군주 정조, 그림으로 나라를 다스리다

2022년 10월 5일 초판 1쇄 찍음
2022년 10월 12일 초판 1쇄 펴냄

지은이 유재빈
편집 최세정·이소영·엄귀영·김혜림
표지·본문 디자인 김진운
본문 조판 토비트
마케팅 최민규

펴낸이 고하영·권현준
펴낸곳 (주)사회평론아카데미
등록번호 2013-000247(2013년 8월 23일)
전화 02-326-1545
팩스 02-326-1626
주소 03993 서울특별시 마포구 월드컵북로6길 56
이메일 academy@sapyoung.com
홈페이지 www.sapyoung.com

ISBN 979-11-6707-081-4 93650

정조와 궁중회화

문예군주 정조, 그림으로 나라를 다스리다

유재빈 지음

사회평론아카데미

이 책은 필자의 박사학위논문 「정조대 궁중회화 연구」에 바탕을 두었다. 필자를 처음 매료시킨 궁중회화 작품은 이 책의 가장 마지막에 실린 《화성원행도병》이다. 지금의 국립고궁박물관 자리에 있었던 옛 국립중앙박물관에 자주 전시되었던 병풍이다. 여덟 폭마다 각기 다른 과감한 구도에 작은 인물과 깃발을 촘촘히 그려 넣은 것이, 멀리서 보아도 좋고 가까이서 보아도 재미있었다. 한참을 쳐다보고 있으면 마치 인물들이 움직이는 것 같았다. 요즘에는 흔히 볼 수 있는 미디어아트를 혼자 구현해보고 있었던 것이다. 각각의 장면에 담긴 많은 이야기가 해석되기를 기다리고 있다는 느낌을 받았다. 그러나 그 목소리의 주인공이 정조일 수도 있다는 생각을 하게 된 것은 한참 뒤의 일이었다.

박사학위논문의 주제를 '정조대 궁중회화'로 삼은 것은 사실 우연한 일이 계기가 되었다. 박사과정에 입학하였을 때에는 퇴계 이황의 도산서원 그림으로 석사학위논문을 쓴 직후라, 산수화에 빠져 있었다. 학맥의

상징으로 그려진 〈도산도〉를 보면서 산수화가 정치적일 수도 있다는 아이디어에 매료되어 있었다. 나는 이처럼 뭔가 다르게 볼 수 있는 산수화가 또 없을까 도록을 뒤적거리다가 《월중도》를 만났다. 《월중도》는 정조대 일으킨 단종 사적 정비 사업의 내용을 담은 그림으로, 정조는 당시 비석만 덩그러니 남아 있던 단종의 유배지를 왕실 사적이자 역사적 현장으로 재건하였다. 《월중도》는 그러한 정조의 재건 의도를 어떠한 문헌 못지않게 적확하고 설득력 있게 그려내고 있었다. 그렇게 《월중도》를 통해 정조의 목소리를 듣게 되었고, 왕을 통해서 작품을 분석하는 것이 가능하다는 생각을 가지게 되었다. 이러한 내용을 중심으로 첫 학기 발표를 했었는데, 이것이 박사학위논문으로 이어졌고, 이 책 5장의 토대가 되었다.

정조의 시각으로 조선 후기 궁중회화를 연구하는 일은 생각보다 쉽지 않았다. 우선 정조가 직접 붓을 든 것이 아니었기에 그가 어떤 과정을 통해 회화 작업에 개입했는지 연결고리를 찾아야 했다. 그래서 연구 과정 내내 작품이 누구의 손과 입과 생각을 거쳐 제작되었는지 조심스럽게 추적하였다. 화원과 신료, 그리고 왕 사이의 밀접한 전달체계와 이해관계를 밝히는 것이 관건이었다. 수많은 작품을 살피면서 그런 단서가 나올 때마다 그림과 관련된 여러 주체들을 서로 연결하고자 노력했다.

두 번째로 주력한 부분은 조선 궁중회화가 가진 시각언어의 문법을 이해하는 것이었다. 역사적 사건의 시각 자료로 그림을 사용하는 것은 쉽다. 그러나 그림 그 자체가 가진 문법으로 그림을 해석하는 것은 결코 쉽지 않았다. 예를 들어 조선시대에 어진은 공개적으로 전시되지 않았다. 더 자주, 더 넓게 공개되는 것만이 시각적 영향력을 행사하는 것이라 생각하고 있었기 때문에 철저히 은폐되었던 어진은 이해하기 어려웠다. 어진이 공개되는 과정을 추적하다 보니 어진은 특정한 의례를 통해서만 공개되었다. 의례는 어진을 볼 수 있는 대상과 어진을 바라보는 방식을 통

제함으로써 더욱 강력한 영향력을 행사하고 있었다. 이처럼 궁중회화에서 국왕의 영향력은 어떻게 행사되었는지 조선의 시각문법을 다시 익혀야 했다. 따라서 이 책의 많은 부분을 당시 시각문법의 틀을 세우고 그에 근거해서 그림의 메시지를 번역해내는 과정에 할애하였다.

정조는 조선의 여러 왕 중에서도 특히 시각언어의 영향력을 잘 인지하고 있었던 국왕이다. 정조는 자신의 의도가 잘 전달될 수 있도록 화원을 직접 육성하고 제도를 체계화하였다. 그의 정치적 메시지는 잘 짜인 각본처럼 그림에 담기게 되었고, 그 그림들은 목적에 맞게 배포되고 설치되었다. 궁중회화가 어느 시대나 이처럼 논리적인 시각문법과 체계적인 제도를 갖추었던 것은 아니다. 이 책이 조선시대 궁중회화를 읽어내는 데 유의미한 성과를 가질 수 있었던 것은 정조라는 인물의 특수성도 중요한 부분을 차지한다.

연구를 시작한 2000년대 중반까지도 왕을 주체로 작품을 분석한다는 것은 드문 일이었다. 그럼에도 선뜻 시도해볼 수 있었던 것은 당시 미술사 안과 밖에서 불고 있던 왕실 문화 연구의 새바람 덕분이었다. 그 무렵 미술사 분야에서 박정혜 선생님과 강관식 선생님의 궁중기록화와 궁중화원에 대한 연구서가 출간되었다. 이 저서들은 이후 많은 궁중회화 연구를 자극하였고, 탄탄한 기반이 되어주었다. 비슷한 시기에 음악, 공연, 민속, 인류학 등 많은 분야에서 왕실 문화에 대한 연구가 진행되었다. 한편 서울대학교 규장각한국학연구원, 한국학중앙연구원 장서각, 국립고궁박물관, 국립중앙박물관 등의 국가 기관도 왕실 연구에 가세하였다. 필자가 박사학위논문을 쓰는 기간 중에 이 모든 일이 일어났다는 것은 큰 행운이다. 비 온 후 쑥쑥 자라는 채소들처럼 왕실 문화에 대한 연구가 쏟아졌고, 새로운 자료가 공개되었다. 돌이켜보면 한 마을이 아이를 키우듯이

당시 학계의 열기가 나의 연구를 키워준 것 같다. 다른 감사의 말에 앞서 왕실 문화 연구자들께 고마움을 전한다. 이 책이 선학들의 궁중회화 연구와 왕실 연구에 보탬이 될 수 있기를 기대한다.

긴 공부 과정에 많은 분의 도움이 있었다. 미술사 공부를 처음으로 이끌어준 안휘준 교수님께 감사드린다. 학문에 대한 엄정한 태도와 교육에 대한 깊은 헌신까지 학자로서 가져야 할 미덕을 몸소 보여주셨다. 박사학위 지도교수인 장진성 교수님은 창의적인 사고와 넓은 식견으로 학문적 영감을 북돋워주셨다. 이주형 교수님은 학창 시절 내내 따뜻한 격려를 아끼지 않으셨다. 논문 심사 과정에서 많은 지도와 격려를 해주신 김문식, 조인수, 박정혜 교수님께도 감사드린다. 김문식 교수님은 부족한 점이 많았던 필자를 왕실 문화 연구자의 일원으로 너그럽게 받아주셨다. 연구실을 함께 썼던 선배와 후배님들은 여전히 가장 날카로운 토론자이자 든든한 동료이다. 이 글을 쓰면서 그들의 이름을 속으로 모두 불러본다.

이 책이 출판되기까지 애써주신 분들이 있다. ㈜사회평론아카데미 출판사 편집팀은 진지한 학문적 탐구심과 사명으로 꼼꼼하게 원고를 살펴주었다. 필자의 조교인 김보경, 구한결 학생은 초고의 교정과 자료 정리에 도움을 주었다. 이들의 노고에도 불구하고 오류가 있다면 이는 모두 필자의 몫이다.

스무 살부터 필자의 넋두리를 들었던 남편은 자신이 미술사 준학위는 받을 만하다고 농담 삼아 말한다. 늘 든든한 지원자인 남편과, 공부하는 엄마를 이해해준 두 딸 유정과 유진에게 고마운 마음을 전한다. 아버지께서는 생전에 공부하는 큰딸을 자랑스러워하시고 지원을 아끼지 않으셨다. 조각가로서 아버지의 고단했던 삶을 이제야 화가들을 연구하며 어렴풋이나마 이해하게 되었다. 나의 어머니는 열정 넘치는 미술사학자이

자 따뜻한 교육자로서, 그리고 헌신적인 엄마로서 이상적인 모델이 되어 주셨다. 사랑하는 나의 엄마, 이은기 선생님께 이 책을 바친다.

2022년 가을

유재빈

차례

II 어진과 신하 초상의 제작 95

3장 어진의 제작과 진전의 운영 98

4장 신하 초상의 열람과 제작 141

V 《화성원행도병》을 통한 화성 행차의 시각화 365

프롤로그

정조와 그의 시대를 이해하는
또 하나의 창, 궁중회화

 정조(正祖, 재위 1776~1800)는 18세기 조선 문예부흥기의 군주로서 경학, 천문학, 음악, 미술 등 인문예술 분야를 크게 진작했다. 그중에서 특히 미술 분야는 왕의 직속 화원기구를 처음 설립하였고, 궁중기록화를 국가에서 주관하여 제작하기 시작하였으며, 서양화풍을 궁중화에 도입하는 등 괄목할 만한 변혁과 발전을 이루었다. 이러한 변화는 선행 연구에서 18세기 회화 발전의 중요한 지점으로 논의되어왔으나 정조의 회화정책으로 일관되게 논의되지는 않았다. 이 책은 정조를 궁중회화(宮中繪畫)의 실질적인 제작 주체로 봄으로써 궁중회화가 가진 정치적 기능과 역사적 의미를 복원하고자 하였다.

 '궁중회화'는 일반적으로 궁궐 안에서 제작되고 소용된 그림을 일컫는다. 여기에서 '궁중'의 의미는 건축 공간으로서의 궁궐(宮闕)만을 의미하는 것이 아니라, 왕과 그 가족이 머무는 곳으로서의 왕실(王室), 국왕과 신하가 국무를 보는 곳으로서의 조정(朝廷)이라는 상징적인 공간까지 포

괄한다.[1] 이러한 기준에서 궁중회화는 왕과 신하의 초상화인 어진(御眞)과 공신도상(功臣圖像), 국가행사를 그린 궁중행사도(宮中行事圖), 의궤를 비롯한 관찬서에 삽입된 도설(圖說), 왕릉을 비롯한 국가사적을 그린 지형도(地形圖), 왕실의 교육용 감계화(鑑戒畫), 궁궐 건축을 장식했던 궁중장식화, 왕과 왕족이 감상과 취미를 위해 그린 그림 등을 포함한다.[2]

이 책은 이러한 넓은 의미의 '궁중회화' 개념에 바탕을 두되, 그중에서도 국왕을 제작 주체로 부각하는 시도를 하고자 한다. 지금까지 궁중회화에서 국왕은 회화가 배태된 시대적 배경으로 설명되거나 특정한 회화 취미를 가진 개인으로 연구되었다. 예를 들어 조선 후기 풍속화의 유행을 영·정조 연간의 '탕평주의'의 영향으로 설명하는 것이 전자의 사례라면,[3] 숙종이 감상하고 발문을 남긴 작품을 통해 그의 서화 취미를 분석하는 연구는 후자의 사례라 할 수 있겠다.[4] 그러나 국왕이 주도한 공적인 사업으로서 궁중회화를 조망하는 연구는 활발하지 못했다.

지금까지 국왕을 궁중회화의 주체로 보는 연구가 많지 않았던 데에는 몇 가지 타당한 이유가 있다. 우선 궁중회화의 작가는 대부분 화원(畫員)이고, 국왕의 개입은 명확하지 않기 때문이다. 조선시대 화원은 예조(禮曹) 도화서(圖畫署)에 소속되어 관례적인 화업(畫業)을 맡았고, 국왕이 직접 화원을 불러 그림을 주문하는 것은 드문 일이었다. 왕이 새로운 회사(繪事)를 펼치는 것은 유교 정치이념에서는 사치로서 경계해야 할 일이었다.

두 번째로 궁중회화 작품은 대부분 정형화된 양식을 따르기에 개별 작품이 가진 특정한 의도를 파악하기가 쉽지 않아서이다. 궁중회화는 한 번 법식에 의거하여 도상이 정해지면 대부분 이를 보수적으로 계승하였다. 전례에 의거한 형식이 곧 정통성을 의미하였기 때문이다. 이러한 관습적인 궁중회화 형식은 작품 속에서 각 시대의 요구를 읽어내는 시도를

어렵게 하였다.

세 번째로 조선 전기부터 18세기 중반까지 궁중행사도는 대부분 국왕이 아닌 관료들이 단합과 기념을 목적으로 제작되었다는 점을 들 수 있다. 이러한 이유로 사연(賜宴)·진하(進賀) 등 군신 간의 연회뿐 아니라 책봉(冊封)·상존호(上尊號) 등 왕실 존위와 관련된 중요한 국가의례가 궁중행사도로 다수 제작되었음에도 불구하고 그 의례에 담긴 왕실이나 국왕의 입장이 분석되지 못했다.

그런데 정조대는 이와 같은 난제를 가진 앞선 시기와 달리 국왕의 궁중회화에 대한 개입이 상대적으로 명료하게 드러나는 시기이다. 정조는 잘 알려져 있다시피 규장각(奎章閣)을 통해 국왕 직속 화원인 차비대령화원(差備待令畫員)을 양성하였다.[5] 또한《화성원행도병(華城園幸圖屛)》(1796) 같은 혁신적인 도상과 양식의 행사도를 통해 정조 자신이 계획한 행사의 취지를 구체적으로 드러낼 수 있었다.《화성원행도병》과 『원행을묘정리의궤(園幸乙卯整理儀軌)』(1797)를 참석자에게 대량 배포하였는데, 이는 국가 주도의 행사도 제작이라는 관행을 가져오는 분기점이 되었다.[6] 선행 연구로 밝혀진 이러한 사실들은 정조가 궁중의 회사에 적극적으로 관여하였음을 단적으로 보여준다. 그러나 이들이 우연한 사건이 아니라 정조의 일관된 미술정책의 일환임을 확인하기 위해서는 정조대의 궁중회화 전반을 살펴보는 작업이 필요하다.

이 책은 정조대 화원제도, 어진과 신하 초상의 제작과 관리, 궁중행사도의 제작과 배급을 중심으로 정조의 궁중회화정책에 대해 살펴보고자 한다. I부「정조대 궁중화원제도의 변화」에서는 이전의 화원제도를 약술하고, 이와 대별되는 정조대 화원제도의 특징을 알아보고자 한다. 화원제도는 제작 의뢰자인 국왕과 작가인 화원의 연결고리를 살피기 위해서 먼저 검토해야 할 과제이다. 정조는 국왕 직속 화원제인 차비대령화원을 설

치하였다는 점에서 조선시대 화원제도 역사에서 중요한 전환점 역할을 하였다. 차비대령화원제도를 처음 발굴한 기존 연구가 정조부터 고종 연간까지 운행된 차비대령화원제를 총체적으로 분석하여 그 변화상에 주목하였다면, 이 책에서는 정조대에 집중하여 차비대령화원제가 도화서와 함께 이중체제로 운영된 상황을 살펴보겠다. 특히 1장에서는 정조 이전 시기 화원제도의 변천과 정조의 도화서 개혁을 살펴보고, 2장에서는 차비대령화원의 업무와 인사 행정 등 실제적인 운영에 대해 살펴보고자 한다.

II부「어진과 신하 초상의 제작」부터는 본격적으로 정조대 궁중회화 정책을 다루었는데, 맨 먼저 궁중의 가장 중요한 화업이었던 초상화 사업을 살폈다. 즉 정조대에 어진과 신하 초상이 밀접한 관계를 맺고 제작되었으며, 초상화의 제작, 봉안, 감상 작업이 군신관계에 영향을 미쳤음을 분석하였다. 특히 3장「어진의 제작과 진전의 운영」에서는 정조 이전의 어진 제작 전통과 이를 계승한 정조대 어진 제작 현황에 대해 살펴보겠다. 정조의 어진 실물이 남아 있지 않기에 이 장에서 주목한 것은 어진 제작을 둘러싼 환경이다. 어진 제작 과정에서 정조와 신하들 간의 논의, 어진이 봉안된 장소의 성격, 어진에 베풀어진 의례 등을 살펴봄으로써 당시 어진이 가졌던 기능과 영향력에 대해 생각해보겠다. 4장「신하 초상의 열람과 제작」에서는 정조가 어진 도사(圖寫) 시 열람했던 신하들의 초상과 신하들에게 하사했던 초상화와 어제찬(御製贊)에 대해 살펴보겠다. 정조대에는 더 이상 공신 책봉을 하지 않아 공신도상이 제작되지는 않았다. 그러나 그 밖의 다양한 경로로 신하들의 초상화를 가져다 열람하고 어찬을 내리며, 초상화를 그려주도록 명하였다. 이처럼 II부에서는 정조가 신하들과 소통하고자 했던 바를 초상화와 어제(御製) 분석을 통해 짐작해보고자 한다.

III부「사적도를 통한 왕실 행적의 역사화」에서는 왕실의 상징적·역

사적 공간을 그린 사적도(事蹟圖)를 다루었다. 18세기에는 왕실 현창 사업의 일환으로 유적을 발굴하는 사업이 성행하였다. 정조는 숙종대와 영조대의 사업을 확장하여 발굴하고 확인하는 데 그치지 않고 복원하고 재건하는 방향으로 나아간다. 사적도는 복원 사업의 결과를 그림으로 기록한 보고서로서 기능하였다. 정조대의 사적도는 실용적인 목적에서 나아가 발굴된 기억을 공식적인 역사로 전환하는 효과를 발휘하기도 하였다. 여기에서는 이러한 양상을 두 사례를 통해 살펴보겠다. 먼저 5장에서는 단종(端宗, 재위 1452~1455)과 관련된 영월 사적 정비 사업과 이를 재현한 화첩,《월중도(越中圖)》를 다루겠다. 6장에서는 사도세자(思悼世子, 1735~1762)와 관련된 유적, 즉 그의 사당과 태실(胎室), 온양행궁(溫陽行宮) 등의 정비 사업과 관련 사적도를 살펴보겠다.

　　정조대의 궁중행사도는 이전에 '계병(契屛)'의 전통을 따라 행사에 참석한 관원들의 발의로 제작된 경우와《화성원행도병》처럼 행사를 주관한 중앙에서 제작하여 참석자에게 나누어준 경우로 나누어볼 수 있다. 이들은 같은 행사도이지만 제작 주체와 제작 방식이 달라서 이 책에서는 IV부와 V부에 독립적으로 배치하였다. 정조 이전 대부분의 계병은 관원들의 결속력을 다지기 위한 목적에서 제작되었기 때문에 국왕의 취지와는 무관하게 해석되었다. 그러나 정조 초기의 계병은 '계병'이란 이름과 관행을 왕실에서 전용(轉用)하여, 관련 관청으로 하여금 우회적으로 제작하게 하였다고 추측되는 사례가 다수 발견된다. 그러한 사례가 IV부 7~10장에서 다룰 1783년에서 1785년 사이에 제작된 4점의 계병들, 즉《진하도(陳賀圖)》(1783),《문효세자보양청계병(文孝世子輔養廳稧屛)》(1784),《문효세자책례계병(文孝世子冊禮稧屛)》(1784),《을사친정계병(乙巳親政稧屛)》(1785)이다. 이 그림들은 정조의 첫아들인 문효세자(文孝世子)와 관련된 행사를 그린 것으로, 그의 탄생과 교육, 책봉 등에 권위를 부여하는 내용

을 다루고 있다. 즉 관원들 간의 관례적인 행사가 아니라 세자를 위해 특별히 계획된 일련의 행사인 것이다. IV부 「궁중 계병을 통한 세자의 위상 강화」에서는 관원들이 이 계병을 발의한 동기와 세자의 권위를 강화하고자 한 정조의 의도 사이의 관계를 밝혀보고자 한다.

V부에서는 《화성원행도병》만을 집중적으로 분석하여 정조대 후반에 국가 주도로 이루어진 행사도 제작을 전반적으로 살펴보겠다. 11장에서는 《화성원행도병》의 제작, 분급, 수용, 영향 등 《화성원행도병》을 둘러싼 환경에 관련한 여러 문제를 분석해보겠다. 제작 기관인 정리소(整理所)의 의미, 문집에 기록된 수용자의 반응, 19세기 《화성원행도병》의 이모(移模)와 변주 등의 내용을 담았다. 12장에서는 《화성원행도병》의 8폭을 각각 2폭씩 '연향도 전통과 혁신', '문풍의 존숭과 진작', '군사적 의례와 공간', '행차의 상징적 의미'라는 주제 아래 구체적으로 분석하겠다.

이 책은 그동안 개별적으로 연구되어온 화원제도, 초상화, 사적도, 행사도 등을 정조의 회화정책이라는 시각에서 종합적으로 바라보았다. 조선의 국왕은 노골적으로 미술을 정치의 도구로 쓴 서양의 군주나 화려한 황실미술을 축적한 중국의 황제와는 그 입장이 달랐다. 유학 군주를 자처하였던 정조는 검소와 절제를 실천하였기에 궁전의 치장이나 개인의 감상을 위한 그림을 요구하지 않았다. 그러나 왕실의 정통성을 강화하고 국가사업의 성과를 높이기 위해서라면 그림을 이용하는 데 주저하지 않았다. 이 책은 그림이나 문헌에 직접적으로 드러나지 않은 정조의 의도를 미술사적 분석을 통해 추적하는 과정을 담았다. 이 과정을 통해 궁중회화에서 국왕이라는 주체를 발굴하고, 그림의 정치성을 이해하고자 시도하였다. 이러한 시도가 미술을 통해 정조와 그의 시대를 이해하는 데 보탬이 될 수 있기를 바란다.

I

정조대 궁중화원제도의 변화

조선시대 화원제도의 역사에서 정조대는 중요한 전환점이다.[1] 조선 초기부터 궁중의 도화 업무를 담당하던 도화서(圖畵署)와 별도로 규장각(奎章閣)에 화원(畵員)을 차출하여 일명 '차비대령화원제(差備待令畵員制)'를 실시하였기 때문이다.[2] 예조(禮曹)에 소속된 도화서 화원과 달리 차비대령화원은 국왕의 직속 기구였던 규장각 소속이었다.[3] 이는 육조(六曹)의 관료 조직에 있던 궁중의 화업이 국왕의 직접적 지휘 아래 놓이게 됨을 의미한다. 이전에도 국왕은 화원을 대령(待令)하여 그림을 그리게 할 수 있었다. 실제로 화업에 관심을 가졌던 역대 왕들 중에는 화원에게 구체적인 화업을 부과한 경우가 발견된다. 성종(成宗, 재위 1469~1494), 명종(明宗, 재위 1545~1567), 숙종(肅宗, 재위 1661~1720), 헌종(憲宗, 재위 1834~1849)의 경우가 그러한 사례이다.[4] 이처럼 국왕이 화원을 직접 부리는 것이 이미 가능하였는데, 정조는 왜 궁중의 화업을 지시하기 위해 새로운 제도를 마련한 것일까?

I부에서는 차비대령화원제가 설립된 배경을 이해하기 위해 정조 이전 도화서의 상황과 정조대의 도화서 개혁을 먼저 살펴본다. 정조의 도화서 개혁은 인사 구조나 임금 문제를 해결하지는 못하였다. 이를 해결하기 위해서는 도화서만이 아니라 잡직(雜職) 전반에 대한 대대적인 행정개편이 이루어져야 하였다. 정조는 도화서의 근본적인 개혁 대신 새로운 조직인 차비대령화원을 설립하여 이중체제로 가는 것을 선택하였다. 다시 말해 차비대령화원제는 도화서의 한계를 극복한 대안적인 제도였던 것이다. 이 장에서는 차비대령화원제의 조직과 운영을 당시 도화서의 그것과 비교 분석하여 두 조직의 차이와 그 의미를 드러내도록 하겠다.

두 번째로 차비대령화원제도의 실제적인 운영과 그 제도하의 화업에 대해 좀 더 자세히 보고자 한다. 차비대령화원은 어떻게 선발되었으며, 퇴직하면서 세대교체를 이루었는가? 차비대령화원이 맡은 업무는 도화서 화원과 어떻게 구별되는가? 차비대령화원은 고유 업무를 수행하기 위해 어떠한 훈련을 받았으며 그에 따른 보상은 무엇인가? 이에 답하기 위해 정조 연간 차비대령화원으로 활동한 25인의 선발·시상(施賞)·퇴직 등 인사기록과 그들이 맡은 화업을 살펴보겠다. 차비대령화원제가 본격화된 1783년부터 정조가 승하한 1800년까지 18년간 『내각일력(內閣日曆)』, 『승정원일기(承政院日記)』, 『일성록(日省錄)』 등 편년 사료와 이 시기 편찬된 35종의 의궤를 바탕으로 25인의 행적을 추적하겠다. 이러한 작업은 제도의 설립 명목이나 규정 이면에 있는 차비대령화원제의 실상을 드러낸다는 데 의의가 있다.

1

도화서와 차비대령화원

1. 정조 이전의 화원제도 변천과 정조의 도화서 개혁

조선시대 화원은 네 번의 큰 제도적 변화를 겪었다.[1] 조선은 개국 직후 도화원(圖畫院)을 예조에 설치하였고, 성종대에는 도화원을 도화서로 개편하였다. 정조대에는 도화서와 별도로 규장각에 차비대령화원을 설치하였으며, 갑오경장(甲午更張, 1894) 시기에는 도화서를 폐지하고 근대적 체계를 모색하였다. 이 중에서 정조의 개혁은 조선 전기부터 지속된 도화서의 문제와 한계점을 극복하기 위한 방편이었다. 따라서 정조대 차비대령화원제가 설립된 배경을 이해하기 위해서는 정조 이전 시기 도화서의 문제와 이를 개혁하고자 하였던 정조의 시도를 살펴볼 필요가 있다.

1장에서는 정조대 도화서 개혁을 살펴보기 위해, 우선 조선 전기에 성립된 도화서 직제의 변화상을 간략히 정리하고, 정조대 도화서 개혁의 직접적인 배경이 된 숙종과 영조(英祖, 재위 1724~1776)의 도화서 개혁을

다루겠다. 부족한 녹봉(祿俸)과 불공정한 인사라는 도화서의 폐단을 근본적으로 해결하지 못한 숙종대와 영조대의 개혁은 정조대로 이어져 여전히 과제로 남아 있었다. 정조는 도화서와는 별도로 차비대령화원제를 신설하였지만, 이 시기의 도화서에서도 몇 가지 유의미한 변화를 찾을 수 있다. 숙종과 영조의 도화서 개혁에 이어 정조대 도화서 개혁의 의미와 한계를 정리하겠다.

1) 조선 초기의 변화

화원제도의 역사에서 조선 초기는 고려의 화원제도가 조선의 직제로서 본격적으로 개편되기 전까지의 과도적인 시기라 할 수 있다.[2] 조선 초기의 도화원은 왕실과 밀착된 고려시대 화원의 성격과, 왕실과 유리되어 관제에 귀속된 조선시대 화원의 성격을 모두 가지고 있었다.[3] 고려의 첫 도화기구의 이름은 '화국(畫局)'으로 알려져 있다. 이 기구의 정확한 설립 시점과 소속은 분명하지 않다. 다만 고려 예종(睿宗, 재위 1105~1122) 연간에 화원 이녕(李寧)이 '화국' 소속이었다는 단편적인 기록을 통해 적어도 예종대에는 화원제도가 존재했다는 추정을 할 수 있을 뿐이다.[4] 이후 1178년(명종 8)에는 서경(西京: 평양) 분사(分司)로 '도화원'이 설치되었는데, 그 소속을 보조(寶曹)에 두었다.[5] 공민왕(恭愍王, 재위 1351~1374) 연간에는 중앙의 '화국'도 '도화원'으로 개칭하고 관아 건물을 새로 지은 것으로 추정된다.[6] 이처럼 고려시대에 이미 '도화원'이란 이름의 도화기구가 존재하였고, 이 명칭을 조선에서도 건국 초기에 그대로 사용한 것이다.

그러나 조선의 도화원은 애초부터 고려의 도화원과는 소속과 성격이 달랐다. 고려시대의 화원기구인 화국은 국왕을 보좌하는 내정(內庭) 기구였을 것으로 추정되기 때문이다.[7] 화원이 받았던 고위 관직이 궁중의 잡

무를 맡던 액정국(掖庭局)의 내반종사(內班從事)이거나, 임금의 사명(詞命)을 짓던 한림원(翰林院)의 문한대조(文翰待詔)라는 점은 이러한 추정을 더욱 뒷받침한다. 한편, 서경에 분사로 설치한 도화원이 '보조'에 속했다는 것을 주목할 필요가 있다. 보조의 역할에 대해서는 잘 알려져 있지 않지만, 보조에 소속된 부서들의 기능을 보면 상위 기관인 보조의 기능도 짐작할 수 있다. 보조에는 도화원 외에, 대부(大府: 왕실 재화의 관리), 소부(小府: 공예 제작과 보화 수장), 진설사(陳設司: 자리와 깔개 제작), 능라점(綾羅店: 비단 제작)이 속해 있었다. 즉 보조는 왕실의 재용 중에서도 일상용품이 아닌 사치품을 제작·관리하는 곳이었다. 서경의 도화원이 보조에 속해 있었다는 것은 당시 이곳이 국가적인 화업이 아니라 왕실의 사적인 수요를 담당하기 위한 기관이었음을 보여준다.[8]

　　조선의 도화원은 고려의 화원과 달리 일찍부터 육조에 귀속되었다. 1405년(태종 5)에 '육조속아문제(六曹屬衙門制)'가 실시되면서 도화원은 예조에 편입되었다. 도화원을 예조에 귀속한 것은 전례가 없는 일이었다. 고려의 화원은 육조에 편입되지 않고 액정국 또는 한림원의 직함을 가졌거나, '보조'라는 지방의 왕실 재화 관리기구에 속해 있었다. 이처럼 도화원을 예조에 배속한 것은 그림에 대한 성리학적 이해에 기반한 것으로 해석하기도 한다.[9] 즉 국가의 '도화'는 왕궁을 치장하거나 눈을 즐겁게 하기 위한 공예나 기술이 아니라 '예(禮)'로서 백성을 다스리는 '예치(禮治)'의 도구로서 사용되어야 한다는 것이다. 한편, 도화원이 예조에 소속된 것을 실리적인 관점에서 해석해볼 수 있다. 조선 초기 국가의례를 불교식에서 유교식으로 개정하는 과정에서 의례에 필요한 도구와 왕실의 상징물을 재규정하는 작업이 필요했기 때문이다. 명목상의 이유건 실질적 필요에 의해서건 도화원이 예조의 한 기구로 명시된 것은 분명 고려와는 대조되는 지점이라고 할 수 있다.

이러한 차이점에도 불구하고 조선 초기의 도화원은 국왕의 직접적인 지휘를 받았다는 점에서 여전히 고려시대의 유습을 가지고 있었다. 1405년 이래로 도화원은 예조에 귀속되었지만, 그 최고 책임자인 실안도제조(實案都提調)는 좌의정 혹은 우의정이 겸임하였으며, 실안부제조(實案副提調)는 왕명의 출납을 맡은 지신사(知申事)가 겸임하였다. 실안도제조와 실안부제조가 모두 배치된 관서는 도화원을 포함하여 인순부(仁順府: 세자부)·인수부(仁壽府: 세자부)·승문원(承文院: 외교문서 담당)까지 4개에 불과했는데, 모두 왕실과 직결된 관서였다. 이것은 개국 초에 도화원의 비중이 컸으며 국왕과의 관계가 밀접했음을 보여준다.[10]

1426년(세종 8)에는 도화원의 실안도제조와 실안부제조가 혁파되고 제조 1원(員)만 남게 되었다.[11] 이는 정승이 제조로서 너무 많은 겸직을 맡았고 이에 따라 실무적인 관심을 기울이지 못하고 행정적인 낭비가 심하다는 지적이 있었기 때문이다.[12] 기존 도화원의 실안도제조 역할은 예조판서(禮曹判書)가, 실안부제조 역할은 승정원의 예방승지(禮房承旨)가 맡게 되었다. 도화원의 제조가 예조판서가 되면서 도화원은 본격적인 예조의 관할에 놓이게 되었지만 부제조 역할을 하는 승지(承旨)가 있어 여전히 국왕과의 직접적인 연결이 가능했다고 볼 수 있다.

2) 성종대의 변화: 도화원에서 도화서로

조선시대 화원제도의 두 번째 변화는 성종이 실시한 도화원에서 도화서로의 개편이다. 이 개혁의 특징은 화원기구의 규모와 지위는 축소되었지만 제도 자체는 체계적이고 구체적으로 정비되었다는 점이다. 성종 원년 무렵에 도화원은 도화서로 명칭을 바꾸고, 정5품 기관인 '원(院)'에서 종6품 기관인 '서(署)'로 강등되었다.[13] 기관의 지위가 낮아지면서 담

당자의 지위도 아울러 낮아졌다. 이미 세종대에 최고 책임자가 좌의정 혹은 우의정인 실안도제조에서 판서급인 제조로 낮아졌는데, 이 시기에는 중간관리자와 화원의 품계도 낮아졌다. 중간관리자로 기존의 제거(提擧)와 별좌(別坐) 대신 별제(別提)가 등용되었는데, 제거와 별좌가 정·종3품에서 정·종5품이었던 것에 비해 별제는 종6품으로 품계가 격하되었다. 화원이 오를 수 있는 최고 품계도 정5품에서 종6품으로 낮아졌다. 화원의 정원도 40명에서 20명으로 줄었다. 정원 제한 없이 확보하던 생도 또한 15명까지로 인원을 제한하였다.

이처럼 전체적으로 도화원에서 도화서로 관서의 지위는 강등되었지만, 실무를 위한 제도는 『경국대전(經國大典)』의 편찬과 함께 구체적으로 명시되었다(**표 1-1**). 우선 화원에게 주어지는 녹봉과 품직이 종6품의 선화(善畫), 종7품의 선회(善繪), 종8품의 화사(畫史) 각 1명과 종9품의 회사(繪史) 2명으로 지정되었다. 5명에게만 녹봉이 부여되는 것이 아니라 5개 관직의 녹봉이 여러 화원들에게 분배되는 형식이었을 것으로 추정된다.[14] 20명의 화원에게 5개 관직의 녹봉은 여전히 부족하지만, 녹봉과 품직이 명시됨으로써 적은 녹직(祿職)이나마 안정적으로 확보되었다는 점은 중요한 변화였다.

퇴직 후에도 계속 근무하는 잉사화원(仍仕畫員)들에게도 서반체아직(西班遞兒職) 6품, 7품, 8품직 4자리가 지급되었다. 이는 근무일수를 채우고 퇴직해야 하는 30세 이후의 숙련된 화원들을 계속 근무하게 함으로써 화원의 기량을 높이고자 한 조처였다.[15] 구체적으로 정하지 않았던 생도(生徒)의 인원도 15인으로 정했으며, 이들에게 9급 체아직(遞兒職) 녹봉 1자리가 배정되었다.

서화의 장황(粧繢)을 담당한 배접장(褙接匠)과 그 보조인력으로 차비노(差備奴) 5인과 근수노(跟隨奴) 2인이 배정되었다. 한편, 고관의 서자로

표 1-1. 『경국대전』, 『속대전』, 『대전통편』에 기록된 화원의 직제

구분		『경국대전(經國大典)』 성종 16년(1485)		『속대전(續大典)』 영조 22년(1746)		『대전통편(大典通編)』 정조 8년(1784)
제조		예조판서 겸직		(『경국대전』 계승)		예조판서 겸직
별제	정원	별제 2명(경관직京官職)		(『경국대전』 계승)		별제 삭제
	녹과	종6품 2과				
화원	정원	화원 20명(잡직雜職)				화원 30명(경관직)
	녹과	시사화원 (時仕畵員) 5명	(동반체아-잡직) 종6품 선화(善畫) 1명 종7품 선회(善繪) 1명 종8품 화사(畵史) 1명 종9품 회사(繪史) 2명	(경국대전 계승)		1년에 4번 추천장으로 이조에 보고하여 직첩을 받도록 함[薦狀報受職牒]
		잉사화원 (仍仕畵員) 3명	(서반체아-잡직) 종6품 1 종7품 1 종8품 1	잉사화원 4명	(서반체아-경관직) 종6품 2 종7품 1 종8품 1	
생도	정원	화학생도 15명		화학생도 30명		화학생도 30명
	녹과					
지방 화사						제도감영(諸道監營), 통수영(統水營) 각1인
기타						전자관(篆字官) 2명 증직
						규장각 차비대령화원 10명

서 시험 없이 서용된 시파치(時派赤)처럼 정식 기술직 화원이 아닌 자들은 도화서 구성에서 배제되었다.[16] 즉 이 시기 화원의 정원은 명시적으로는 감소했지만, 실무에 참여하는 자의 비율은 오히려 늘어났다고 볼 수 있다.

개국 초기 도화원에서 성종대 도화서로의 변화는 화원기구가 국왕과 밀접한 관계를 맺고 있던 개별 관서에서, 문신 관료 조직 안의 한 부처로 이행하는 과정이라고 할 수 있다. 성종대 도화서가 폐지될 뻔했던 사건은

그 과정에서 겪은 진통이라고 할 수 있다.[17] 성종은 화업에 큰 관심을 가졌으며 직접 관장하고자 하였다. 성종이 화업 문제로 신하들과 마찰을 빚게 된 단초는 김유(金紐, 1436~1490)에게 화원의 취재(取才)를 지시한 일 때문이었다. 성종은 종종 대궐 안 구현전(求賢殿)으로 화원들을 불렀는데, 이때 대사헌 김유에게 화원의 취재를 지시하였다. 신하들은 이 일이 조정의 기강을 흔든다고 비난하였고, 성종은 이에 대해 도화서를 폐지하라는 명령으로 맞선 것이다.[18] 결국 성종이 김유에게 내린 취재 임무를 예방승지가 대행하도록 하면서 일단락되었다. 제조는 일반적으로 예조판서가 겸임한다고 『경국대전』에 명시되어 있지만, 여전히 국왕이 특별한 관심을 가진 사안에 대해서는 임의로 책임자를 지명하였음을 알 수 있다. 신료들은 전통적인 완물상지(玩物喪志)를 비판의 근거로 두었지만, 국왕이 자의적으로 책임자를 선임하고 관서의 존폐를 결정하려는 독단을 견제하고자 한 것이 더 큰 이유일 것이다.

이러한 국왕과 신료의 충돌은 화원에게 관직을 하사하는 문제에서도 불거졌다. 성종이 화원 최경(崔涇)과 안귀생(安貴生)에게 어진(御眞) 도사(圖寫)의 공으로 당상관(堂上官)을 하사하자 신료들이 이들의 신분이 미천하다고 반대하여 무산되었다.[19] 이미 세종대부터 도화원의 화원은 잡직으로서 조관(朝官) 반열에 들 수 없었는데, 신료들 사이에서는 잡직을 확대하고 문무반과 더 엄격하게 구분하자는 의견이 강화되었다. 성종대 『경국대전』에 도화서의 제조와 별제는 경관직(京官職)으로, 화원은 잡직으로 구분하고 잡직의 한품서용(限品敍用)을 강화한 것은 이러한 경향을 반영한 것이다. 성종이 화원에게 당상관을 하사하려는 시도가 무산된 것은 국왕이 자의적으로 화원을 동원하고 관직을 하사하는 것이 어려워졌다는 것을 보여준다. 그뿐만 아니라 화원의 신분이 잡직으로 완전히 고착화되었다는 것을 증명하는 사례라고 할 수 있다.

도화서는 성종대 이후 직제상의 변화는 크지 않았으나 16~17세기를 거치며 문신 중심의 운영이 더욱 고착화되었다. 도화서의 제조는 거의 예조판서가 겸직하게 되었으며 별제는 최경 이후로 더 이상 화원이 맡지 못하고 사인(士人)에 한정되었다.[20] 연산군(燕山君, 재위 1495~1506)이 궁 안에 도화기구인 내화청(內畫廳)을 설치하였으나 곧 반발에 부딪혔고, 중종반정(中宗反正, 1506) 후 혁파되었다.[21] 이는 더 이상 국왕이 독자적인 화원 조직을 갖는 것이 용납되지 않는 시대가 되었음을 보여준다고 할 수 있다.

임진왜란과 병자호란을 거치면서 도화서의 중요한 역할인 도화 활동이 축소되고 화원들의 상황이 열악해졌다. 선조대(宣祖代, 1568~1608)에서 현종대(顯宗代, 1659~1674) 사이에는 어진 도사가 중단되었다. 현종대에 세화(歲畫)가 폐지되고, 사행(使行)에 참여하는 화원도 줄었으며, 잡직의 녹봉도 감하였다. 이 때문에 화원의 실질적인 녹봉뿐 아니라 어진 도사, 세화 제작, 사행 동반 등을 통해 얻는 부상과 수입도 줄어들어 화원들의 여건은 더욱 어려워졌다.

3) 숙종과 영조의 화원정책

숙종대와 영조대에는 화원기구상에 큰 제도적인 변화는 없었지만 도화 업무가 증대되면서 도화서가 다시 활기를 찾은 시기라고 할 수 있다. 숙종은 세화를 복구하고, 어진 제작을 재기하였다. 영조는 10년마다 어진을 제작하는 전통을 확립했으며, 국가적인 행사와 출판에 화원을 동원하였다. 숙종과 영조 연간의 제도적인 변화는 이렇게 증가한 화업에 대응하기 위한 것이었다. 화원의 인원이 20명에서 30명으로 증가하였으며, 생도의 인원도 15명에서 30명으로 증가하였다. 화원이 30명으로 증원된 것이

언제인지 확실하지 않지만 1726년(영조 2) 『승정원일기』에 도화서 정원이 본래 30명이란 기록으로 보아 숙종 후반에서 영조 초반기에 증원한 것으로 추정된다.[22]

부족한 녹봉과 늘어난 화업에 시달리는 화원의 처우를 개선하기 위한 정책도 추가되었다. '화사군관제(畵師軍官制)'의 실시와 체아직의 확대가 그것이다. 1704년(숙종 30)부터 실시된 화사군관제는 예조에서 화원을 차출하여 총 21곳의 지방 군영에 2년간 파견하는 제도이다.[23] 화사군관은 소속된 군영으로부터 숙식 외에도 수당을 지급받아 가족에게 보낼 수 있었기 때문에 생계에 도움을 받았다. 화사군관제는 이후 지방 화원을 양성하는 화원제도의 한 축으로 확대 발전되었다. 영조 연간에 화원이 파견되는 병영이 확대되고, 정조 연간에 편찬된 『대전통편(大典通編)』(1784)에서 법제화되어 1895년(고종 32)까지 지속되었다.

숙종대에는 정6품 사과(司果) 2자리를 증설하였다. 이는 어진화사(御眞畵師)가 그 공으로 동반(東班, 문반) 정직(正職)에 제수되면 임기(보통 2~3년)를 마친 후에는 도화서로 복귀할 수 없는 문제를 해결하기 위한 것이었다. 도화서의 화원들이 시험을 치르고 성적에 따라 돌아가며 받았던 도화서의 일반적인 녹봉과 달리 이 자리는 공로가 있는 화원에게 종신직으로 부여되었다.[24] 숙종대의 어진화사들이 받았던 이 자리는 영조와 정조대에도 국왕의 지명에 의해 공이 있는 화원에게 물려주었다.

영조대에는 체아직도 1자리 증원되었다. 『속대전(續大典)』(1746)에는 「병전(兵典)」 '경관직(京官職)-오위(五衛)' 조항에 "원록체아(原祿遞兒) 종6품 부사과(副司果) 화원 2원, 종7품 부사정(副司正) 화원 1원, 종8품 부사맹(副司猛) 화원 1원"이란 기록이 보인다.[25] '원록체아'란 실직이 아니고 녹봉을 주기 위한 벼슬로서, 병조에 실제로 화원이 소속된 것이 아니라 화원이 녹봉으로 무관(武官) 체아직을 받은 것을 의미한다.

앞서『경국대전』의「이전(吏典)」, '잡직' 조항에 "잉사화원에게 서반체아직 3자리(종6품, 종7품, 종8품 각 1과)를 수여한다"는 기록이 있었다.『속대전』을『경국대전』의 기록과 비교하면, 화원에게 주는 체아직은『경국대전』과 기본적으로 같은 서반체아직이지만, 그 조항은 잡직에서 경관직으로 옮겨서 기록되었으며, 종6품의 사과 한 자리가 증원된 것이라 볼 수 있다(**표 1-1 참조**). 이처럼 숙종·영조 연간의 도화서의 변화는 화원과 생도의 수를 늘리고 화원에 대한 처우를 개선하는 방향으로 변화하였다. 이러한 변화의 방향은 정조대에도 그대로 이어졌다.

4) 정조의 도화서 개혁

화원제도의 변천에서 세 번째 시기는 정조대 차비대령화원제도를 설립하여 도화서와 함께 이원적으로 운영한 것을 기점으로 삼을 수 있다. 여기에서는 차비대령화원제를 설립하기 이전 정조의 도화서 개혁에 대해 먼저 살펴보기로 하겠다. 정조대 도화기구의 변화는 1784년(정조 8)에 간행된『대전통편』을 통해 정리할 수 있다.『대전통편』의 화원 규정은 크게 둘로 나눌 수 있다. 이전 시기의 변화를 법제화한 규정, 그리고 정조 연간에 새롭게 만든 규정이다. 우선 전자로는 화원을 30명으로 증원한 것, 제조를 예조판서가 겸직하도록 한 것, 병영에 화원을 파견하도록 한 것, 화원 직제가 잡직에서 경관직으로 이전한 것 등이 있다. 화원의 수를 20명에서 30명으로 증원한 것은 앞서 살펴본 바와 같이 숙종 후반에서 영조 초반에 이미 이루어졌다. 제조를 예조판서가 겸임한 것은 성종대 이후 의례적인 인사였으나 이를 처음으로 명시한 법전은『대전통편』이었다. 한편『속대전』의「병전」에 "제도(諸道)·감(監)·병(兵)·통(統)·수영(水營), 사자관(寫字官) 화원 각 1인을 정원 내에서 차정(差定)하여 보낸다"고 기

록하였는데, 이는 숙종대 이후 실시된 화사군관제를 법제화한 것이다.[26]

『대전통편』에서 화원의 직제가 잡직에서 경관직 조항으로 이전한 것은 중요한 변화이다. 잡직은 조선 초기 신분제의 성립 과정에서 기술직 관료를 문무반의 정직과 구분하기 위해 설치한 직책이다. 『경국대전』에서 도화서의 별제 2명은 '경관직' 조항에 수록된 반면, 화원 20명은 '잡직' 조항에 수록되었다. 『속대전』에는 도화서 관서에 대한 별도의 언급은 없었으나, 화원에게 주어진 서반체아직이 '잡직'이 아닌 「병전」 '경관직' 조항으로 이전된 것을 볼 때, 잡직의 폐쇄는 이미 영조대부터 진행되었던 것을 알 수 있다. 이미 영조 연간에 잡직에 해당하는 기술직 관서, 예를 들어 상의원(尙衣院), 군기시(軍器寺), 선공감(繕工監), 소격서(昭格署) 등이 대다수 경관직으로 이전하였는데, 그 가운데 도화서는 『대전통편』에 이르러서야 법제화되었다.[27]

화원의 직제가 잡직에서 경관직으로 변화한 것이 신분제 안에서 어떤 의미를 가지는지는 정확히 해석하기 어렵다. 이는 도화서에만 일어난 변화가 아니라 액정서(掖庭署), 공조(工曹), 상의원, 선공감, 교서관(校書館), 사옹원(司饔院) 등 잡직에 속한 대부분의 관서에 행해진 조처이기 때문이다. 직제 변화의 의미를 파악하기 위해서는 관료제 전반에 대한 더 자세한 연구가 필요할 것이다. 다만 화원에 대한 전반적인 인식의 변화라는 측면에서 본다면 직제의 변화는 당시 중인(中人) 신분이던 기술직 백성들이 전체적으로 경험한 신분 상승과 사회적 역할 확대와 연관이 있을 것이다.

그중에서도 화원의 경우는 변화의 폭이 더 큰 경우이다. 조선 초기 화원은 기술관 가운데서도 천직(賤職)에 해당하는 '유외잡직(流外雜織: 품계를 받지 못하는 잡직)'에 해당하였다. 유품에 들기 위해서는 문무과(文武科)나 잡과(雜科)의 과거를 통과해야 하는데, 화원은 잡과가 아닌 일반 취

재에 의해 선발되었기 때문이다.[28] 이런 이유에서 화원은 잡과를 거친 역관(譯官), 의관(醫官) 등의 고급 기술관과 같은 '중인'의 반열에 들지는 못하였다. 그러나 정조는 『홍재전서(弘齋全書)』에서 신분과 분수에 대해 논하면서, 화원과 사자관을 의관, 역관, 율관(律官)과 함께 '중인'의 범주에 두었다.[29] 이는 정약용이 사회적 소통과 중인 등용에 대한 논의에서 "우리나라에서는 의(醫)·역(譯)·율(律)·역(曆)·서(書)·화(畫)·산수자(算數者)가 중인이다"라고 한 것과 통한다.[30]

물론 이러한 화원에 대한 인식 변화는 정조대에 갑자기 형성된 것은 아니며, 조선 후기 들어 점진적으로 축적된 것이다. 숙종대와 영조대 어진화사들에게 동반 정직을 수여하는 것이 관례화되어 다수의 화원들이 이미 별제와 현감(縣監)을 역임하였다.[31] 임기가 끝나면 다시 도화서로 복귀해야 했지만, 이들이 도화서에서 받은 정6품의 사과직은 이미 종6품, 도화서 한품서용의 한계를 넘는 것이었다. 결국 도화서 화원 중에는 이미 잡직 이상의 품계를 받은 자가 많았으며, 화원에 대한 전반적인 인식 역시 천직에서 중인으로 변하고 있었다. 정조 연간에 편찬된 『대전통편』은 이러한 숙종대와 영조대의 변화를 반영한 것이라 볼 수 있다.

한편, 『대전통편』에서 정조대에 들어와 새로 개정한 사항이 있다. 바로 별제가 사라지고, 전자관(篆字官)이 2명 증원된 것이다. 별제는 도화서의 최고 책임자인 제조와 화원 사이에 위치한 종6품 문관이었다. 제조는 예조판서가 겸임하였기 때문에, 화원을 관리하고 감독하는 도화서의 실무적인 책임은 사실상 별제에게 있었다. 성종대에는 최경 등 화원이 선발되기도 하였으나, 화원이 별제를 맡게 될 경우 화원 간 불공정한 인사가 생기는 것을 우려하여, 『경국대전』에서는 이를 동반직으로 규정해 문관에게 맡겼다.[32] 『대전통편』에서 별제가 사라졌다는 것은 더 이상 화원을 관리하는 중간책임자로 문관을 두지 않았다는 뜻이다.

별제직의 폐지는 도화서의 실질적 수장으로 화원 출신의 겸교수가 부상하던 상황과 맞물려 있었다. 도화서에서 겸교수직은 이미 1625년(인조 3) 이징(李澄)이 수여한 기록이 있다.[33] 그러나 이후 겸교수직이 계속 시행되었는지는 의문이다. 이 기록 이후 도화서의 겸교수직에 대한 기록은 영조대 이전에는 찾아볼 수 없기 때문이다.[34] 도화서의 겸교수직은 『속대전』과 『대전통편』에도 명시되지 않았으며, 1865년(고종 2)에 편찬된 『대전회통(大典會通)』에서야 비로소 법제화되었다. 이듬해 출판된 행정법규 『육전조례(六典條例)』(1866)에 따르면, 겸교수는 도화서 제조 다음으로 높은 관직으로, 종6품이며 금루관(禁漏官)과 번갈아 서임한다고 하였다.[35] 겸교수직의 실질적인 녹봉은 정조대에 마련되었을 것으로 보인다. 1781년(정조 5)의 다음 기록을 통해 이를 추정할 수 있다.

영의정 서명선(徐命善)이 아뢰기를, "사자관(寫字官)과 역관(譯官)은 모두 동반(東班)의 관직으로, 천전(遷轉: 벼슬자리를 옮김) 규례가 있는데, 화원만은 이러한 계제가 없으니 자신들만 소외되었다는 탄식이 없지 않을 것입니다. 도목정사(都目政事)를 만날 때마다 항상 사람을 뽑기[排擬]가 곤란함을 근심합니다. 그러나 지금 따로 한 자리를 만들어내서는 안 될 것입니다. 다만 운관(雲觀: 관상감)의 상황에 따라 천전할 수 있는 자리가 세 자리가 있는데, 한 자리는 천문학(天文學)에 붙여주고, 한 자리는 천문학과 금루관(禁漏官)을 돌아가며 임명하고, 한 자리는 지리학(地理學)과 명과학(命課學)의 방외인(方外人)을 돌아가며 임명합니다. 천문학은 이미 한 자리가 있으니 금루관과 돌아가며 임명되는 반 자리는 도로 본감(本監: 관상감)의 녹과(祿窠: 봉급 지급 기준)로 만들고 천전하지 못하게 하며, 그 후임은 화원과 금루관으로 돌아가며 천전하게 하는 것이 어떻겠습니까? 방외인으로 채워 차임하는 것이 옛 규례이기는 하지만 근

래 방외인으로서 이 자리에 임명되는 자가 반드시 술업(術業)에 정통한 사람은 아니니 지금부터 혁파하고, 그 후임은 천문학으로 돌아가면서 차임하여 그 반 자리를 잃은 것을 보충하도록 하는 것이 좋을 듯합니다. 이대로 정식(定式)을 삼는 것이 어떻겠습니까?" 하여, 그대로 따랐다.[36]

관상감에 종6품 겸교수 3자리가 영조대에 신설되었다. 한 자리는 천문학, 다른 한 자리는 천문학과 금루관, 나머지 한 자리는 지리학과 명과학의 방외인으로 임명하였다. 겸교수는 문관의 전문 지식 습득을 장려하고 각 관서 내부에 기술관들의 횡포를 견제하기 위해, 각 분야에 조예가 있는 문관으로 일부 관직을 겸직하게 한 것이다.[37] 감찰과 견제의 역할을 하는 겸교수는 이러한 이유로 일반적으로 기술관 외부 출신, 즉 방외인이 임명되었다. 그러나 실제로 여기에 배정된 문관이 천문학에 문외한이라 행정적 낭비가 되었던 듯하다. 이에 서명선(徐命善, 1728~1791)은 금루관과 천문학이 돌아가며 받았던 한 자리를 천문학 기술관 대신 화원에게 줄 것을 건의하였다. 이는 화원을 관상감에 소속하게 한 것이 아니라, 관상감 종6품 녹과 반 자리를 화원에게 배분한 것이다. 이 건의는 받아들여져 『대전통편』에서 법제화되고, 정조대부터 본격적으로 시행되었다.[38] 즉 『대전통편』에 겸교수라는 직함을 공식적으로 명시하지는 않았지만 이미 금루관과 번갈아 받는 녹봉이 이때 지정되었으며, 실질적으로 이 녹봉을 받는 화원이 도화서의 수장격이었음을 짐작할 수 있다.

정조대부터 도화서의 별제는 폐지되고 화원의 겸교수직은 직함만이 아니라 실질적인 녹봉을 받게 되었다. 문관 출신인 별제 대신에 화원 출신인 겸교수가 도화서의 실질적 수장을 맡게 되었다는 것은 의미하는 바가 크다. 도화서 내에서 화업을 관장하고 화원을 교육하는 데 화원이 주도적 역할을 하게 되었음을 의미하기 때문이다. 정조는 겸교수직이 경력

이나 공이 있는 화원에게 돌아가길 바랐다. 한번은 예조에서 박유성(朴維城)이란 자를 겸교수로 추천해 올리자 정조는 "(겸교수직은) 예부터 반드시 나랏일에 수고를 하였거나 혹 여러 해 동안 오래 근무한 사람으로 임명했었는데, 박유성이란 이름은 근래에 와서 처음 들었으니 매우 합당치 않다"면서 허락하지 않았다.[39] 박유성은 대대로 역관을 지낸 가문 출신이나, 화원으로의 이력은 허감(許礛), 한종일(韓宗一), 김종회(金宗繪) 등과 함께 『무예도보통지(武藝圖譜通志)』(1790)에 참여한 기록 외에는 없다.[40] 박유성은 1788년 예조에서 작성한 화원 별단(別單) 중에 속하지 않았으며,[41] 정조대 의궤에도 한 번도 이름을 올린 적이 없다. 이는 박유성이 화원으로 활동한 기간이 짧거나 활약하지 못했다는 것을 의미한다. 당시 기술직 중인 가문이 주요 관직을 독점하는 현상이 화원 내에도 적지 않았다. 정조대 활약한 한종일, 김득신(金得臣), 장한종(張漢宗) 등은 모두 유력한 화원 가문 출신이다. 그러나 정조는 공이 없는 화원이 가문의 영향만으로 도화서 겸교수에 오르는 것을 경계하였다. 이처럼 화업과 무관한 문관 출신 별제 대신에, 화업으로 공을 쌓은 화원 출신 겸교수를 도화서의 수장으로 둠으로써 도화서가 실무 중심으로 운영되도록 한 것이다.

정조대 『대전통편』에 기록된 변화 중 다른 하나는 도화서에 전자관 2명을 새로 둔 것이다. 이는 별제를 폐지한 것에 비하면 작은 변화에 속하지만 화업의 효율성을 꾀한다는 방향성은 같다. 전자관은 보(寶)와 책(冊), 명정(銘旌)이나 표석(表石) 등의 상징물에 전서(篆書)를 쓰는 기술직이었다. 본래 외교문서를 담당하는 승문원에 소속되었는데, 도화서에도 2명이 신설된 것이다. 도화서의 전자관에게는 화원과 마찬가지로 매달 시험이 부과되었고 그중 2명에게 서반체아직 1자리를 수여하였다. 전자관이 승문원에서 파견되었을 가능성이 높지만, 그렇다 하여도 전자관의 시험과 선발을 도화서가 관장하였다는 것은 실질적으로 그들이 도화서의

관할하에 있었다는 것을 의미한다. 전자관을 도화서에 소속시킨 것은 서화와 낙관의 밀접한 관련성을 미뤄볼 때 자연스러운 조처이다. 또한 화원은 전자관이 쓴 보·책·명정의 글씨를 다듬거나 금니(金泥)로 메우는 일을 하였다.[42] 의례에 필요한 상징물 제작에서도 화원과 전자관의 협업은 필수적이었다. 전자관의 도화서 설치는 이처럼 실무적인 필요에 바탕을 둔 것이었다.

이상에서 본 것처럼 정조는 숙종과 영조 연간의 도화서 개혁을 반영하여 『대전통편』에 법제화하였으며, 스스로 개혁안을 제정하기도 하였다. 숙종과 영조의 개선안은 기본적으로 증가된 궁중 화업에 부응하기 위해 화원의 수를 늘리고, 화원의 처우를 개선하는 것이었다. 정조는 여기에 더해 문관 별제를 폐지하고 화원 출신 겸교수에게 녹관을 내렸으며, 전자관을 신설하는 등 몇 가지 조정을 거쳤다. 이는 제도상으로는 작은 변화였지만 기본적으로 관료제 안에서 문관 중심으로 운영되어오던 도화서를 화원의 실무적인 통제하에 두고 화업의 효율성을 꾀하고자 했다는 점에서 중요한 방향 전환이라고 할 수 있다. 다만 이러한 의도가 실제로 효과를 거두었는지는 더 자세히 살펴볼 필요가 있다.

5) 정조의 도화서 개혁의 의미와 한계

『대전통편』에 반영되지 않은 정조대 도화서의 현실과 『대전통편』 이후의 변화된 상황은 『일성록』의 기록에서 찾아볼 수 있다. 도화서 교수 한종유(韓宗裕)는 1786년(정조 10) 창덕궁(昌德宮) 인정전(仁政殿)에서 열린 조참(朝參)에서 다음과 같은 소회(所懷)를 올려 그 당시 도화서의 고질적인 문제를 가감 없이 아뢰었다.

도화서에서 맡은 일은 국가에 없어서는 안 될 것인데 원래 형편이 어려워 거의 모양새를 이루지 못하고 있습니다. 원액(元額)이 30인인데 녹봉을 받는 자리는 체아직 11자리로 1년을 통틀어 계산하면 반년은 녹봉을 받지 못해 전혀 호구할 계책이 없기 때문에 일찍이 각 군문(軍門)에 화원들을 나누어 차임하는 내용으로 상언하여 윤허를 받았는데 어물어물하다가 시행되지 않았으며, 그 뒤 계사년(1773, 영조 49)에 제조가 등연(登筵)하여 아뢰어 성명(成命)을 내리신 바가 있었는데 역시 실제로 시행되지 않아 지금까지 억울해하고 있습니다.

그리고 화원들에 대한 출척(黜陟)이 빈번하여 재능 있는 화공의 재능을 배양하는 방도가 점차 예전만 못하다 보니 국역(國役)이 있을 때마다 인재가 부족하여 문제가 생길 단서가 많이 있었습니다. 사자관을 태거(汰去)하는 예와 마찬가지로 죄과가 있는 경우에는 논죄하여 계하(啓下)받아 태거한다면 신진(新進)들이 각각 자신의 재능을 다 발휘할 것이니 실로 인재를 교육하는 데 일조가 될 것이고 또한 장차 국역을 하는 데 보탬이 있을 것입니다. 삼가 바라건대 하문하여 처리하소서.[43]

한종유의 소회를 분석하면 당시 도화서의 문제는 크게 두 가지임을 알 수 있다. 하나는 화원의 녹봉에 관한 것이고, 다른 하나는 화원의 출척, 즉 인사 행정에 관한 것이다. 우선 첫 번째 녹봉 문제부터 살펴보면, 이는 사실 오래전부터 제기되어온 고질적인 문제이다. 앞서 『경국대전』에서 살펴본 바와 같이 이미 조선 초기에 화원은 20명이었으나 체아직 녹과는 동반체아 5자리, 서반체아 3자리로 모두 8자리에 불과하여 12명이 녹봉을 받지 못하였다. 숙종 연간 어진화사에게 정6품의 사과 2자리를 증원하였고, 영조 연간 잉사화원에게 서반체아 1자리를 증원하였으나, 이미 화원과 생도를 각각 30명으로 증원한 상황이라, 사실상 녹봉을 받지 못하는

화원과 생도의 수는 더 증가하였다. 결국 조선 초기부터 설정된 8자리와 숙종·영조대에 증원된 3자리를 합쳐서 정조대에는 총 11자리의 체아직 녹봉이 도화서에 부가되었으나 그럼에도 불구하고 여전히 화원들이 "1년을 통틀어 계산하면 반년은 녹봉을 받지 못해 전혀 호구할 계책이 없"는 상황이었다.[44]

화원의 부족한 임금에 대한 대책으로 영조 49년(1773)에 화원을 삼군문(三軍門)에 나누어 차임해달라는 상소가 있었다. 이는 숙종대에 화원을 지방의 화사군관으로 파견하는 것과는 달리 중앙의 삼군문(훈련도감訓鍊都監, 금위영禁衛營, 어영청御營廳)의 하급 관리로 임명하는 것을 의미한다.[45] 영조대의 기록에서는 이러한 요청이 수락되었지만 실제로는 시행되지 않았던 것으로 보인다. 시행되지 않은 정확한 이유는 알 수 없지만, 이런 식으로 군직을 수행하지 않으면서 단지 녹봉을 위해서 설치한 체아직이 이미 무반직 안에서 수용할 수 있는 한도를 넘어섰기 때문으로 짐작된다.[46]

한종유가 제기한 두 번째 문제는 화원의 출척, 즉 파직과 승진에 대한 것이다. 한종유는 화원의 출척이 빈번하여 지속적·안정적으로 교육시킬 수 없어 결국 인재의 부족으로 이어진다고 하였다. 그뿐 아니라 화원을 태거시킬 때에도 죄를 따져 묻고 입계(入啓: 국왕에게 글을 올리거나 직접 아룀) 절차를 거치는 것이 아니라 임의적으로 이루어짐을 문제 삼았다.

정조는 한종유의 의견을 전해 듣고 "녹봉을 주는 자리에 나누어 차임하는 것은 가벼이 시행하기 어렵겠지만 인재를 교육하는 방도로 볼 때 상벌이 없을 수 없다"고 답하였다.[47] 즉 갑자기 화원의 녹봉을 증액할 수 없으며, 화원의 파면도 교육상 어쩔 수 없다며, 정조는 사실상 한종유의 소회를 묵과하였다. 이에 대해 자리에 있던 비변사는 전 예조판서의 전언을 근거로 "화원은 오래 직임을 맡아야 기예를 숙달할 수 있으며", "화원은

사자관과 신분이 같고 임무 또한 고하가 없으니 인사 또한 사자관의 예를 따라야 하고", "화원의 자의적인 태거가 예조 당상의 사적인 이해와 관계되어" 있음을 역설하였다. 이러한 사정을 듣고 정조는 화원의 태거는 사자관의 예와 마찬가지로 입계한 후 태거하도록 하며, 이 명령을 어길 경우 해당 당상관을 파직하는 정식을 세웠다.[48]

잡직에 있는 관원의 처벌은 일찍부터 제기된 문제이다. 세종 15년(1433), 예조에서는 유외잡직 가운데서 "도화원·상의원·사옹방(司饔房)·아악서(雅樂署)·충호위(忠扈衛) 등은 비록 잡직일지라도 본래 천인(賤人)이 아니므로, 그 참상(參上)은 계문(啓聞)하여 논죄"하도록 하게 하였다. 다시 말해 화원이라도 참상, 즉 6품 이상 3품 이하의 관직에 있는 경우에는 임금께 계문하여 논죄하였던 것이다.[49] 그러나 참외(參外), 즉 7품 이하의 하급 관료는 여전히 해당 아문(衙門)에서 직접 처벌하였다.[50]

한종유는 도화서의 최고 실무자였으나 실제로 화원의 인사는 예조 당상관에게 있었다. 즉 도화서는 예조에 소속되어 예조판서가 제조를 겸직하고 있었기 때문에 예조 당상관이 화원의 취재를 관장하였다. 화원은 잡과를 거치지 않고, 4번의 녹취재를 통해 매번 급여와 직첩(職帖)을 수여받는 형식이어서 화원의 급여와 출척이 모두 예조 당상관에게 달려 있었다고 할 수 있다. 한종유는 겸교수, 즉 참상에 해당하므로 더 이상 예조 당상의 자의적인 처벌을 당하지 않아도 되었지만, 화원 출신으로서 같은 화원들이 당상의 횡포에 휘둘리는 것에 문제점을 느끼고 문제를 제기하기에 이른 것이다. 그 결과 화원의 태거는 반드시 입계를 거치도록 하고, 이를 어긴 당상관은 파면이 가능하게 되었다.

도화서의 문제가 화원의 입장에서 드러나 공식적으로 기록된 것은 이것이 유일하다. 한종유의 의견이 전달될 수 있었던 것은 1786년(정조 10) 대신(大臣) 이하 중인(中人)·군사(軍士)에 이르기까지 300여 명의 의

견을 받은 유례없는 조참례(朝參禮)의 결과였다.[51] 이러한 예외적인 행사를 제외하고는 하층에서 제기된 문제점이 해소될 길은 없었다. 조선 후기에 도화서 화원의 처우를 개선하고, 화원 신분에 대한 인식이 변화하는 상황에서도 여전히 도화서의 조직체계는 불투명했다. 도화서는 독자적인 제조를 두지 못하고 예조판서가 이를 겸임하였으며, 취재와 인사는 예조 당상관이 담당했고, 화원의 최고직인 겸교수의 권한은 한정되어 있었다. 이러한 체계 속에서 화원은 공정한 인사를 기대하기 어려웠을 것이다.

한종유가 제기한 문제, 즉 부족한 급여와 불공정한 인사는 도화서의 가장 근본적인 문제였다. 이는 애초에『경국대전』에 도화서 직제가 마련되었을 때부터 존재했던 문제였으므로, 근본적인 제도 개혁을 이루지 않고서는 해결하기가 어려웠을 것이다. 정조는 화원 처우 개선에 힘쓰고, 문관 별제를 제거하고 화원 출신 겸교수를 우대하며, 화원이 부당하게 태거당하는 일이 없도록 계문논죄(啓聞論罪)를 정식으로 삼았다. 그러나 이러한 몇 가지 개칙만으로 도화서 개혁을 이루기는 쉽지 않았을 것이다. 도화서의 이러한 한계는 정조가 차비대령화원을 설치하게 된 또 하나의 배경이 되었으리라 생각한다.

2. 정조대 도화서와 차비대령화원제의 비교

정조는 1783년(정조 7) 차비대령화원제를 설치하였다.[52] 차비대령화원은 도화서 화원 중 10명을 규장각에 차출[차비差備]하여 임금의 명령을 가까이서 기다리도록[대령待令] 한 화원이다. 도화서 화원들이 시험을 통과한 일부만 녹봉을 받고 탈락한 일정 인원은 녹봉을 받지 못하였던 데 비해, 차비대령화원은 고정적인 녹봉을 기본으로 약속받았으며 녹취재에

의해 성과급도 추가로 받을 수 있었다. 정조는 도화서의 뛰어난 화원을 선발하여 특혜를 베풀면서, 가까이에 두고 자신의 요구를 실현하고자 했던 것이다.

그렇다면 기존의 도화서 화원으로는 그것이 불가능했던 것일까? 물론 도화서가 예조에 소속되어 있었지만, 국왕이 원하면 얼마든지 화원을 수시로 차출할 수 있었다. 숙종과 영조 연간에도 그러한 사례를 자주 찾을 수 있다. 대령화원이라고 명명하지 않았지만 임금 앞에 대령하기 위해서 화원들에게 동반직을 붙였다. 국왕뿐 아니라 다른 기관에서도 필요에 의해 화원을 차출하는 경우가 있었지만 대부분 한시적인 경우에 불과했다. 그러나 규장각의 차비대령화원은 한 번 선발되면 특별한 사유가 없는 한 종신직이었다. 차비대령화원의 선발과 평가도 예조가 아닌 규장각에 귀속되었다. 즉 정조는 단지 우수한 화원을 수시로 대령하려는 목적이 아닌, 규장각이란 관서가 화원 조직을 독립적으로 운영할 수 있도록 하기 위해 차비대령화원제를 설치하였다고 볼 수 있다.

이하에서는 차비대령화원제에 대한 선행 연구를 바탕으로 하되, 당시 도화서와 규장각이 각각 화원을 운영한 이중체제에 주목하고자 한다. 우선 차비대령화원을 도화서에 귀속된 영역과 도화서로부터 독립하여 규장각의 통제를 받는 영역으로 구분하여 살펴보겠다. 그리고 규장각의 관할 영역은 도화서의 그것과는 어떠한 차별점이 있는지 비교한다. 이러한 비교를 통해 도화서와 별도로 규장각에 차비대령화원제를 설치한 원인과 그로부터 기대한 효과를 추측할 수 있을 것이다.

〈표 1-2〉는 차비대령화원의 직제 운영 규정인 「규장각 사화양청 차비대령 응행절목(奎章閣 寫畫兩廳 差備待令 應行節目)」(이하 「응행절목」')을 순서대로 정리하고, 그 주관처를 도화서와 규장각으로 구분한 것이다.[53] 차비대령화원이 도화서 소속으로서 갖는 의무와 권리를 먼저 살펴보자.

표 1-2. 「규장각 사화양청 차비대령 응행절목」

항	구분		내용	주관
0	정의		규장각에서 선발하여 대령한 어제(御製) 인찰(印札) 업무를 맡은 화원 10명	도화서 규장각
1	급여	기본급	1년: 6개월(도화서)+6개월(규장각: 사정司正 녹봉 3자리)	도화서 규장각
2		장려급	1년 4회의 녹취재, 매회 2명에게 사과(司果) 3개월, 사정(司正) 3개월 지급	규장각
3		성과급	1,000장 인찰한 자 시상	규장각
4	의무		도화서 취재, 외막 파견	도화서
5	의무		포폄 시 규장각 참알, 매일 규장각 대령, 야역 시 입숙	규장각
6	인사	생도(生徒)	차비대령으로 선발된 생도 우선적으로 요과 지급	규장각
7		겸교수(兼敎授)	겸교수에 임명될 권리	도화서
8		승전자(承傳者)	임금의 명을 받은 자의 입품	도화서 (예조)
9		거상자(居喪者)	상을 당한 자의 탈상 후 서용, 결원 시 임시 기용	규장각
10	취재		출제: 초차, 재차(규장각), 삼차(국왕 낙점) 평가: 채점(규장각) 후 보고(국왕)	규장각 국왕
11	취재		감독 관리: 시임각신	규장각
12	업무		도감(都監) 설치 시 도화서 화원과 차비대령화원의 업무 분담	도감
13	선발		선발 후 임금의 재가를 받아 임명	규장각 국왕
14	근무		근무지(이문원摛文院 서벽방西壁房)와 근무시간(묘시卯時~유시酉時)	규장각
15	선발		규장각: 선발 시험 관장, 국왕: 임명	규장각 국왕
16	기타		미진한 조항은 추후 추가	

차비대령화원은 도화서 출신 화원 중에서 선발한다는 점에서 기본적으로 도화서에 소속되었다(0항). 따라서 도화서 화원에게 지급되는 6개월치 녹봉(1항)과 녹봉을 줄 사람을 선발하기 위해 도화서에서 출제하는 녹취재도 치러야 했다(4항). 도화서 화원이 돌아가면서 외막(外幕)에 파견되었던 화사군관으로서의 의무에서도 제외될 수 없었다(4항). 한편 차비대령화원은 외부에 나와 있지만, 여전히 도화서의 최고 실무직인 겸교수

에 임명될 권리를 가졌다(7항). 차비대령화원으로서 임금의 명을 받는 자는 이전의 다른 화원과 마찬가지로 예조로부터 임시로 품직을 부여받았다(8항).

하지만 차비대령화원의 실질적인 급여와 인사 문제, 일상적인 근무 규정과 의식은 도화서보다 규장각의 영향을 더 많이 받았다. 차비대령화원은 도화서 급여 외에 규장각에 배정된 녹봉을 추가로 받았다(2·3항). 녹봉이 없던 생도가 대령화원으로 선발되었을 경우 우선적으로 녹봉을 주는 일이나(6항), 대령화원이 상을 당하여 결원이 생겼을 때 임시직을 선발하고, 탈상(脫喪) 이후에 다시 서용하는 일은 모두 규장각에서 관장하였다(9항). 차비대령화원으로서 보았던 시험, 즉 녹봉에 관련된 취재[祿取才]와 선발을 위한 시험[試藝]은 출제부터 평가에 이르기까지 모두 규장각이 관장하고 임금의 재가를 받았다(10·11·13·15항).

인사고과에 해당하는 포폄(褒貶)은 1년에 두 번 규장각의 제학(提學)과 직제학(直提學)이 실시했다. 포폄에 대한 응대로서 상관을 뵙는 참알(參謁) 의식도 차비대령화원들은 예조가 아닌 규장각에서 올렸다. 이 외에 차비대령화원들은 매일 규장각의 각신(閣臣)과 각속(閣屬)이 임금에게 문안(問安)하는 의식에도 참여하였다(5항). 근무지는 규장각의 사무 청사였던 이문원(摛文院)의 서벽방(西壁房)이었다. 근무시간은 묘시(卯時: 오전 5~7시)~유시(酉時: 오후 5~7시)로 하되, 화역(畫役)이 많을 때는 전원 대기하고 야역(夜役)이 있을 때에는 입숙(入宿)하였다(5·14항). 화원이 궁에 입숙하는 매우 이례적인 일이 근무조항에 규정된 것이다.

차비대령화원은 「응행절목」 분석을 통해서도 볼 수 있듯이 도화서와 규장각, 두 관서로부터 통제를 받았다. 차비대령화원은 여전히 도화서 화원으로서 녹봉과 취재, 외막 근무 등의 의무와 권리를 가졌지만, 실제 생활에 더 많은 영향을 미쳤던 추가 급여와 업무, 근무 의식과 장소 등은 규

장각의 규정을 따랐다. 다음은 도화서의 일반 화원과 규장각의 차비대령 화원을 직제, 급여, 취재, 화원의 의절(儀節)을 기준으로 비교해보겠다(표 1-3 참조).[54]

표 1-3. 정조대 도화서 화원과 차비대령화원 비교

		도화서 화원	차비대령화원
소 속	전담관	예조(예조판서)	예조-규장각(규장각 제학)
직 제	시임화원	화원 30명 사과(정6품): 2과 동반체아직: 5과 　겸교수 1명(종6품) 　선화 1명(종6품) 　선회 1명(종7품) 　회사 2명(종9품)	차비대령화원 10명 (화원 간 위계 없음)
	잉사화원	서반체아직: 4과 　2명(종6품) 　1명(종7품) 　1명(종8품)	액외화원
	생도	생도 30명 종7품 체아직 1과	권차화원
급 여	기본급	동반·서반 체아직 11과 : 6개월치 급여 윤차 지급 (사맹삭 녹취재에 의거)	정7품 사정 3과 : 전원 1년치 급여 지급(기본급)
	장려급		1년 4회 녹취재 : 매회 2명에게 사과 3개월, 사정 3개월(사맹삭 녹취재에 의거)
	녹취재	일시: 사맹삭 각 1회 화문: 죽(竹)·산수(山水)·인물(人物)·영모(翎毛)·화초(花草) 방식: 5화문 중 2가지 선택 채점: 화문 등급제·통략법(通略法) 평가자: 예조판서, 당상, 낭청	도화서 취재와 규장각 취재 모두 시행 일시: 사맹삭 각 3회 화문: 인물·속화(俗畵)·산수·누각(樓閣)·영모·초충(草蟲)·매죽(梅竹)·문방(文房) 방식: 화제 고정과 화문 선택 방식 병행 채점: 화문 간 등급 없음. 구등법(九等法) 평가자: 규장각 제조, 국왕
	포폄		1년에 2번 포폄등제 규장각 제학
	근무처	남부(南部) 태평방(太平房) 도화서	창덕궁 이문원 서벽방
	외직 근무	외막 윤차 시행	도화서와 통합 거행

1) 소속과 직제

차비대령화원은 규장각에서 선발하고 대령한 화원이지만 형식적으로는 도화서에 소속되어 있다. 기본적으로 예조에서 규장각으로 파견하는 형식이므로 차비대령화원의 정원 10명은 도화서 화원의 정원 30명에 포함되었을 것으로 추측된다. 1788년(정조 12) 『가체신금사목(加髢申禁事目)』에 반사(頒賜)된 예조 화원 31명의 별단이 들어 있는데, 그중 12명의 차비대령화원(은퇴자 포함)이 포함되어 있는 것을 통해 그러한 내용을 알 수 있다.[55] 차비대령화원은 먼저 예조판서에 의해 화원으로 임명되는 절차를 거친 뒤 다시 규장각 제학에 의해 차비대령화원으로 선발되어 국왕의 재가를 받아야만 한다.

한편 도화서 화원은 크게 화원과 생도로 나뉘며, 화원은 현재 임직에 있는 시임화원(時任畫員)과 퇴직한 잉사화원(仍仕畫員)으로 구분된다. 시임화원의 경우 최고 실무직인 겸교수(종6품) 이하 선화(종6품), 선회(종7품), 회사(종9품) 등의 위계가 있으며, 잉사화원에게는 실직(實職)이 없지만 4자리의 체아직이 지급되었다.[56] 생도 30명에게는 종7품의 체아직 1자리가 지급되었다.[57] 이와 달리 차비대령화원은 화원 간 위계가 없었다. 기본 급여는 차비대령화원 10명이 균등하게 나누어 가진다. 장려급이나 성과급에서는 차이가 있지만, 그 기회는 균등하며 평가에도 차별이 없다.

본래 차비대령화원에는 정원 10명 이외의 인원이 산정되지 않았지만, 왕명으로 정원 외 화원이 배정될 경우, 액외화원(額外畫員)으로 인정되었다. 장인경(張麟慶)이 그러한 경우이다.[58] 연로하여 사실상 업무에서 퇴직한 자도 액외화원으로 대우해주었다.[59] 그 밖에 일시적으로 인원을 보충하기 위해 임시로 권차화원(權差畫員)을 두었다.[60] 이처럼 차비대령화원은 운영의 편리를 위해서 액외화원과 권차화원을 두었지만 기본적으

로 화원 간 위계가 없는 구조였다. 도화서가 다수의 생도와 시임·잉사화원을 거느린 큰 조직으로서 업무를 서열에 따라 통제했다면, 차비대령화원은 10명 내외의 작은 집단으로서 규장각 내의 긴밀한 협업을 위해 화원 간 위계를 두지 않았을 것으로 추측된다.

2) 급여

도화서 화원과 차비대령화원의 처우는 급여에서 가장 큰 차이를 보인다.[61] 급여의 많고 적음을 떠나 차비대령화원에게는 전원 1년치 녹봉을 보장한다는 것이 기본 규정이었기 때문이다. 앞서 한종유의 소회에서 보았듯이 도화서에는 11개의 체아직이 있어, 이를 반으로 나누어 6개월치의 녹봉을 화원들에게 돌아가며 지급했다. 녹봉은 1년에 4번 사맹삭(四孟朔: 음력 1월, 4월, 7월, 10월)의 취재에 의거하였다. 『대전통편』에 "1년에 4번 장보(將報)로서 천거하여 직첩을 수여한다"는 기록이 있다. 이로 보아 매 취재 결과를 가지고 녹봉을 받는 정식 화원, 즉 실관(實官)을 임명하였음을 알 수 있다.[62] 그러나 11개의 체아직을 반으로 나누어 자리를 두 배로 늘려도 화원 30명 모두에게 녹과가 돌아가지는 않는다. 6개월치의 녹봉마저도 받지 못하는 자가 생기는 것이다.

차비대령화원은 도화서 화원으로 받는 6개월치 녹봉에 규장각 대령화원으로 받는 6개월치를 더해 1년치 녹봉을 온전히 받았다. 규장각에서는 대령화원을 위해 정7품 사정(司正) 녹봉 3자리를 내었고, 이를 반으로 나누어 6개월치 녹봉을 6자리 마련하였다. 외막에 나가 있는 자나 체아직을 별도로 부여받은 자를 제외하면 6자리 녹봉이 충분하였다고 예상하였던 듯하다. 이 절목(節目)에는 "만약 인원이 자리보다 적어서 녹봉이 남으면 사람 수대로 쌀과 콩을 나누어 지급한다"는 사항이 추가되었다. 실

제로 첫 포폄에서는 연행(燕行) 중이거나, 외막에 나가 있는 자가 5명으로 절반이 넘었다.[63] 그러나 뒤에서 살펴보겠지만 차비대령화원에게도 규정 대로 녹봉이 늘 보장된 것은 아니었다.

차비대령화원에게는 기본 급여 외에 녹취재를 통해 추가적으로 장려 급이 마련되었다.[64] 녹취재는 기존 연구에서 자세히 분석되었듯이 사맹삭 마다 시행되었고, 매번 수석과 차석에게 각각 3개월치 종6품 사과와 종7 품 사정 녹봉이 주어졌다. 사실상 사맹삭 녹취재는 도화서 초기부터 녹봉 을 지급하는 방식이었다. 차비대령화원 입장에서 달라진 점이 있다면 기 본 급여가 아닌 추가 급여를 위해 녹취재에 임했다는 것과 시험을 보는 횟수가 더 많았다는 것이다. 도화서의 사맹삭 취재가 한 번이었던 데 비 해 차비대령화원의 사맹삭 취재는 3차로 나뉘어 있어 한 번의 시험이 미 치는 영향이 크지 않았다. 또한 도화서의 취재가 6개월치 기본급을 결정 짓는다면, 차비대령화원의 취재는 3개월치의 추가급만을 결정지었다. 녹 취재 시험 한 번이 화원에게 미치는 영향력은 오히려 차비대령화원인 경 우에 더 적었던 것이다. 도화서 화원과 차비대령화원 간 급여 지급체계의 차이는 녹취재를 통하였는가 그렇지 않았는가가 아니라, 기본급의 보장 여부였다. 정조는 차비대령화원에게 기본급을 보장함으로써 궁중 화업에 집중할 수 있는 경제적 여건을 마련한 것이다.

3) 녹취재

화원에게 시행된 취재는 선발을 위한 취재와 녹봉을 위한 녹취재로 구분할 수 있다. 그중 녹취재는 도화서 화원과 차비대령화원 모두에게 녹 봉이 걸려 있는 중요한 평가제도이자, 업무의 많은 부분을 차지하는 정기 적인 의식이었다. 그러나 도화서 화원과 차비대령화원에게 주어진 녹취

재는 출제와 평가 방식에서 차이점이 많았다. 도화서의 취재가 화원 간 우열을 가리기 위한 평가였다면 규장각의 취재는 이에 더하여 화원을 훈련하는 교육적 기능이 있었다고 생각된다.

도화서와 규장각의 녹취재에 대해서는 기존의 상세한 연구가 있다.[65] 이 연구들을 바탕으로 두 녹취재의 시행 방식을 간략히 비교해보자. 도화서의 녹취재는 사맹삭에 한 번씩 시행되었다.[66] 녹취재의 화문(畵門)은 죽(竹)·산수(山水)·인물(人物)·영모(翎毛)·화초(花草) 5가지로 구성되었고 이 중 2가지를 선택하는 방식이었다. 5가지 화문 각기 등급이 있었으며 죽 1등, 산수 2등, 인물과 영모는 3등, 화초 4등이었다. 시험 채점은 각각 '통(通)'과 '약(略)'으로 간단히 구분되었다. 이를테면 화초 화문의 통은 2점, 약은 1점이라면, 죽 화문의 통은 5점, 약은 4점으로 환산되었다. 결과적으로 화원의 실력보다는 화문의 선택이 더 큰 영향을 미치는 구조이다.

규장각의 녹취재는 사맹삭에 3차에 걸쳐 시행되었다. 차비대령화원은 도화서와 규장각의 녹취재에 모두 참여해야 했으므로 1년 동안 16번 응시하였다고 할 수 있다. 규장각의 녹취재는 인물·속화(俗畫)·산수·누각(樓閣)·영모·초충(草蟲)·매죽(梅竹)·문방(文房) 8가지 화문으로 구성되었다. 새로 신설된 속화, 누각, 문방의 화문은 정교한 인물, 건축, 물건 묘사가 필요한 궁중의 화업과 연관이 있었으며, 당시 새로운 취향을 반영한 것이기도 하였다.[67] 화문에 등급은 없었으나, 화원이 화문을 선택하는 것이 아니라 출제자가 제시한 화제(畵題)를 그려내야 했기 때문에 특정 화문의 출제 빈도를 높임으로써 그 분야의 실력 향상을 유도할 수 있었다. 정조대에는 인물(34.7%)과 속화(19.8%)가 가장 많이 출제되었는데,[68] 이는 궁중 인물과 함께 시속 풍정이 두드러진 정조대 궁중기록화의 경향성과도 연관되어 있다. 도화서 녹취재가 사대부의 문인화론에 입각해 죽, 산수 등의 화문을 우위에 두었다면, 규장각의 녹취재는 화원의 실무 능력

배양에 적합한 화문을 우위에 배정하였다고 할 수 있다.

규장각의 녹취재는 3차례에 걸친 시험 중에 초차(初次)와 재차(再次)는 규장각 각신이 화문을 선택하여 시제(試題)를 내고, 삼차(三次)는 각신이 올린 3가지 화제 중 국왕이 하나를 낙점하는 방식을 택했다. 문과도 잡과도 아닌 화원의 취재에 국왕이 관여한다는 것은 대단히 이례적인 일이었다.[69]

한편 삼차 시험은 때때로 화원이 스스로 화문을 선택하는 방식으로 치러지기도 했다.[70] 8가지 화문에 응시한 화원의 수가 고르게 분포한 것으로 보아, 화원이 완전히 자율적으로 화문을 선택했다기보다는 각 화문에 장기가 있는 화원을 배치한 것으로 보인다. 이렇게 배정된 화원과 화문은 바뀌지 않고 지속되었는데, 이는 화원 개인의 특장 분야를 길러주는 효과가 있었을 것이라 생각된다. 예를 들어, 1785년 6월 삼차방(三次榜)에서 '속화' 화문에 김득신, '누각'에 김응환(金應煥), '영모'에 이인문(李寅文), '매죽'에 장인경, '초충'에 장시흥(張始興), '산수'에 한종일, '문방'에 신한평(申漢枰), '인물'에 허감이 이름을 올렸다.[71] 이들은 1786년 12월 삼차방에서 거의 같은 화목에 이름이 거론되었다.[72] 다시 말해 김득신은 속화, 이인문은 영모, 한종일은 산수, 이런 식으로 각자의 특장점을 살리게 된 것이다.

채점에서는 2단계의 통략법(通略法)이 아닌 9단계의 구등법(九等法)을 사용하여 평가를 더 세분화하였다.[73] 국왕은 출제만이 아니라 평가에도 관여하였는데, 단지 보고를 받는 것에 그치지 않고 직접 재평가함으로써 각신의 채점 결과를 뒤집는 경우도 있었다.[74]

도화서 녹취재의 평가자에 대해서는 잘 알려진 바가 없다. 다만 『경국대전』과 『속대전』의 취재 조항을 통해 분석하자면, 취재는 각 관청의 제조가 관장하는데, 도화서처럼 별도의 제조가 없는 곳은 예조 당상관이

관장하도록 하였다.[75] 규장각 제학과 직제학이 출제하고 국왕이 개입하는 규장각의 녹취재에 비해 도화서의 녹취재는 주관자의 지위가 낮을 뿐 아니라 도화서 화원과의 관계도 밀접하지 않다고 할 수 있다.

이상에서 본 바와 같이 도화서와 규장각의 녹취재는 큰 차이가 있다. 도화서의 녹취재는 실력을 평가하기에 적합하지 않을 뿐 아니라, 요구하는 실력도 화원의 업무와 큰 관련이 없었다. 또한 취재의 주관자가 도화서 내부 인사가 아니기 때문에, 취재 결과가 화원 인사와 화업의 진행에 어떻게 반영될지 명확하지 않았다. 이에 비해 차비대령화원의 녹취재는 시험 빈도가 높고 채점이 세분화되어, 실력을 가릴 엄정한 체계를 갖추고 있었다. 또한 시험의 화문 및 화제를 선택할 수 있는 권한이 규장각 각신, 국왕, 화원에게 각각 다른 방식으로 부여되었는데, 그 결과 각신은 취재를 관장하고 국왕은 이를 감독하여 특정 화문을 장려할 수 있었으며, 화원은 소질이 있는 분야를 개발할 수 있었다. 차비대령화원의 화업이 왕명에 의한 사업이나 규장각에서 주관한 사업과 밀접한 연관이 있었기 때문에, 출제자인 각신과 국왕이 화업에 깊이 관여하였다. 차비대령화원의 녹취재는 화원의 실력을 평가하는 수단으로서만이 아니라 그들의 화업에 필요한 실력을 배양하는 교육적 기능을 가지고 있었다고 할 수 있다.

4) 화원 의절

군신 사이의 조회(朝會)와 상하 신료 간의 문안과 같은 의절은 관료제에서 위계와 소속감을 유지하는 데 중요한 부분이었다. 도화서 화원에게 부가된 의절은 잘 알려져 있지 않지만 특별히 명시된 바가 없으므로 여러 의례에서 배제되었을 가능성이 크다. 반면, 차비대령화원은 규장각의 다른 각신·각속과 일상적인 의절을 공유했다. 정조는 1781년 규장각

의 직각(直閣)과 대교(待敎)에게 교대로 숙직할 것을 명하고, 당직 각신은 매일 아침저녁으로 임금께 문안하도록 하였다.[76] 규장각의 『내각고사절목(內閣故事節目)』에 따르면, 이들은 합문(閤門) 밖에서 임금께 숙배(肅拜)를 올린다.[77] 규장각의 『내각고사절목』에는 등장하지 않지만, 차비대령사자관(差備待令寫字官)과 화원의 「응행절목」에는 사자관과 화원을 매일 한 명씩 대령하도록 규정하였다.[78] 즉 당직 각신의 문안 의식에 차비대령사자관과 화원 역시 한 명씩 참석하였던 것으로 추정된다.

차비대령사자관과 차비대령화원은 포폄 시에 상부 기관에 참알하는 의절과 새로 임명되었을 때 투자(投刺)하는 의절을 모두 규장각 각신에게 올리도록 하였다.[79] 여기서 참알은 1년에 두 번 있는 인사고과인 포폄 의식에 앞서 중하급 관원들이 상급 관청을 방문하여 사례하고 인사하는 의식이고, 투자는 새로 임명되었을 때 상급자에게 자신의 이름을 올려 인사하는 의식이다. 차비대령화원은 도화서의 당상관이 아니라 규장각의 각신에게 이 의식을 올림으로써 각속으로서의 소속감을 더 공고히 했을 것이다.

2

정조대 차비대령화원의
업무와 운영

1. 차비대령화원의 업무

차비대령화원은 애초에 국왕의 어제 문집에 괘선을 긋는 인찰(印札) 작업을 위해 규장각에 차출되었다. 그러나 앞서 「응행절목」에서 밝혔듯이, 도감(都監) 설치 시에는 차비대령사자관과 화원에게도 일을 맡긴다고 하였다. 즉 어제 인찰과 같이 차비대령화원에게만 부가된 업무가 있는가 하면, 도감 사역처럼 도화서 화원과 공동으로 참여한 화역이 있었다. 2장에서는 차비대령화원의 일을 고유 업무와 도화서 화원과의 공동참여 업무로 나누어 살펴볼 것이다. 전자로는 어제 인찰, 왕실 비각(碑閣) 조성, 규장각 도서 출간의 사역이 포함되고, 후자로는 도감 사역과 어진을 그리는 일 등이 있다. 차비대령화원과 도화서 화원이 공동으로 참여한 사업의 경우 이 둘의 업무가 어떻게 구분되었는지도 살펴본다. 차비대령화원의 업무로는 이외에도 세화 제작이나 외막 근무 등 화원으로서의 관습적

인 의무가 있으나, 2장에서는 참여자의 이름이나 소속을 알 수 있는 화역만을 바탕으로 하였다.[1] 한편 차비대령화원은 국왕과 밀접한 관계에 있었고, 실력이 뛰어난 화원들이 많았기 때문에, 국왕의 개인적인 요구에 응하는 경우가 많았다. '승전지역(承傳之役)'이라고 불리는 어명에 의한 화역은 일관된 특징을 보이지 않기 때문에 각각의 정황 속에서 개별적으로 연구되어야 한다. 그러므로 여기서는 다루지 않고 추후의 과제로 삼겠다.

1) 차비대령화원의 고유 업무

(1) 어제 인찰

어제 인찰은 차비대령화원이 차출된 명목이자 가장 주요한 업무였다. 인찰은 백지에 괘선을 그어 칸을 만드는 작업을 이른다. 임금의 어제는 인쇄된 인찰지를 쓰지 않고, 일일이 손으로 붉은 선을 그은 종이를 사용하기 때문에 어제 문집 편찬은 화원의 수공이 많이 드는 일이었다. 정조는 즉위 직후 영조 어제의 편찬을 명하였는데, 처음에는 이를 위해 별도의 찬집청(撰集廳)과 교정청(校正廳)을 설치하였다.[2] 그러나 같은 해 9월 규장각이 설립된 이후에는 어제, 어필(御筆), 보감(寶鑑)의 편찬이 모두 규장각을 통해 이루어졌다.[3] 규장각은 송대(宋代)에 어제를 보관한 천장각(天章閣)의 제도를 따랐으며, 숙종이 열성(列聖) 어제를 보관하기 위해 세운 소각(小閣)의 이름인 '규장각'을 사용하였다.[4] 숙종의 규장각이 종정시(宗正寺)에 세운 작은 전각에 불과했다면, 정조의 규장각은 6인의 관원을 갖춘 독립적인 기관이었다. 따라서 규장각에서 어제의 편찬을 전담하면서 임시로 찬집청을 설치하거나 찬술관을 두는 일은 없었다.

차비대령화원과 차비대령사자관이 1783년 규장각에 차출된 것은 시기적으로 규장각의 어제 관련 업무가 크게 증가한 것과 관련이 있을 것이

다. 정조는『열성어제(列聖御製)』와『영종실록(英宗實錄)』등 선대의 사서와 어제 편찬 사업이 마무리되자, 자신의 어제 편찬에 본격적으로 착수하였다.[5] 어제는 국왕이 사망한 후에 수습되어 편집되는 것이 일반적인 관례였지만 영조는 생전에 여러 차례 자신의 어제를 편찬한 바 있다.[6] 정조는 이러한 영조의 선례를 따라, 자신이 세자 시절에 썼던 글과 즉위한 후의 어제를 정리하도록 하였다. 1781년 규장각 제학 서명응(徐命膺)에게 정조 어제 편찬 사역이 맡겨졌고, 규장각에서는 곧 어제를 편찬하는 규정을 만들어 올렸다.[7] 차비대령사자관과 화원이 1783년 11월에 차출된 것은 3년간의 분류와 정리 작업을 마치고 본격적인 출간을 준비하였기 때문이라 추측된다. 이렇게 준비한 정조의 어제는 1787년에 처음 출간되었는데, 10년마다 어제를 편찬하도록 한 명에 따라 어제의 편찬은 규장각의 지속적인 사업이 되었다.[8]

　화원들은 어제 인찰에 참여하고 다양한 포상(襃賞)을 받았다. 1787년의 어제 출간 시에는 김덕성(金德成)을 제외한 10명의 차비대령화원 전원이 참여하였다.[9] 흥미로운 것은 화원들이 인찰한 장수가 상세히 기록되었고, 그 성과에 따라 포상되었다는 것이다. 1,000장 이상 인찰한 허감과 한종일은 벼슬에 가자(加資)되었고, 857장을 인찰한 김득신은 변장(邊將)에 제수되었으며, 그 밖에 이종현(李宗賢), 신한평, 이인문, 장인경, 장시흥, 김응환, 김종회 등은 성과에 따라 쌀과 포가 차등 지급되었다.[10] 이후에는 어제 출간 시까지 기다리지 않고 1,000장을 채우면 곧 가자되었다. 이는「응행절목」에서 300장을 정서한 사자관과 1,000장을 인찰한 화원에게 상을 하사한다는 규정에 의거한 것이다.[11] 1788년에는 화원 이인문, 김종회가 1,000장을 채워서 변장에 제수되었으며,[12] 1790년에는 장인경과 김득신이, 1791년에는 박인수(朴仁秀)가 역시 벼슬에 가자되었다.[13] 1799년 두 번째 어제가 출간된 후에는 화원들에게 일괄적으로 포상하였는데, 화원

이명규(李命奎) 외 10인에게 땔감과 쌀이 하사되었다.[14]

　(2) 어필 비문의 조성: 전홍과 탁본

　차비대령화원은 국왕의 어필을 새겨 비문을 조성하는 일에도 관여하였다. 이 업무는 지금까지 언급된 적이 없으나 차비대령화원의 고유 업무로서 주목할 만하다. 어필비(御筆碑)의 조성은 넓은 의미에서 국왕의 글을 관리하는 작업이었기 때문에 규장각에서 관여하였고, 차비대령화원이 동원되었을 것이다. 차비대령화원의 비문 관련 작업은 더 많았을 것으로 예상되나, 시상 기록에 화원의 이름이나 대령화원의 존재가 확인되는 것만 추려 정리하면 〈표 2-1〉과 같다.

　정조가 어필 비문을 설립하는 사업은 크게 왕실 능묘(陵墓)에 세운

표 2-1. 차비대령화원의 어필 비문의 전홍과 탁본에 대한 시상

시기	업무	화원 시상	출처
1785년 (정조 9)	홍릉(弘陵) 비(碑)	전홍화원(塡紅畫員) 장인경 가자	『일성록』, 정조 9년 10월 15일
1785년 (정조 9)	영릉(永陵) 비	전홍화원 이인문 외 시상	『내각일력』, 정조 9년 11월 6일
1786년 (정조 10)	동관왕묘(東關王廟)·남관왕묘(南關王廟) 열조 어제·어필비	(차비대령)화원 시상	『내각일력』, 정조 10년 1월 3일
1787년 (정조 11)	함흥 북관(北關) 비각(碑閣)	차사화원(差使畫員) 상당직(相當職) 제수	『내각일력』, 정조 11년 12월 19일
1790년 (정조 14)	진안대군(鎭安大君) 비	전홍화원 최득현 외 시상	『내각일력』, 정조 14년 1월 6일
1797년 (정조 21)	함흥 독서당(讀書堂)·치마대(馳馬臺) 어제·어필비	화원 장한종 외 시상	『내각일력』, 정조 21년 12월 30일
1798년 (정조 22)	함흥 정주·달천 성적비(聖蹟碑)	화원 시상	『내각일력』, 정조 22년 11월 11일
1799년 (정조 23)	함흥 치마기(馳馬基) 수랄천(水剌泉) 성후사제구기비(聖后私第舊基碑)	화원 시상	『내각일력』, 정조 23년 10월 7일

능비(陵碑)와 함흥 일대의 국조(國祖) 사적(事蹟)에 세운 기적비(紀跡碑)로 구분할 수 있다. 이 두 사업은 모두 영조의 사업을 계승한 것이었다. 정조는 영조가 미처 세우지 못한 곳에 비석을 추가하거나 기존에 존재하는 선대의 어제에 자신의 어제를 추가하는 방식으로 사업을 이어나갔다.[15] 정조가 어필비를 세운 대표적인 왕실 능묘로 영조의 비(妃)인 정성왕후(貞聖王后)의 홍릉(弘陵), 영조의 맏아들 진종(眞宗)의 영릉(永陵), 숙종과 인현왕후 민씨(仁顯王后 閔氏)·인원왕후 김씨(仁元王后 金氏)의 명릉(明陵)을 들 수 있다.[16] 어필비의 설립은 규장각에서 관장하였는데, 그 과정을 살펴보면 감동각신(監董閣臣)과 사관(史官)이 비문을 받들고 능묘에 나아가면, 대동한 차비관(差備官)이 어필을 비석에 새겨 넣고, 새긴 이후에는 탁본(拓本)을 만들어서 돌아오는 순서였다. 이렇게 제작된 어필 비문의 탁본은 대내(大內)에 진상되었을 뿐 아니라, 첩으로 제작되어 반사되었다.[17]

정조는 자신의 어필 비문만이 아니라 선대에 이미 조성된 비문에 자신의 비문을 추가하여 다시 제작하기도 하였다. 정조는 사대문 밖에 관우(關羽)를 모신 사당인 동관왕묘(東關王廟)와 남관왕묘(南關王廟)에 숙종, 영조, 사도세자의 비문이 함께 봉안되어 있는 것을 보고 의미가 깊다고 여겨 새로 새길 것을 명하였다.[18] 현재 동관왕묘에는 어필 비석 두 점이 신도(神道) 좌우의 비각에 봉안되어 있는데, 숙종과 영조의 비문이 앞뒤로 새겨진 비석과 정조와 사도세자의 비문이 앞뒤로 새겨진 비석이다. 정조는 별도로 전하는 3점의 비문과 자신의 어제를 하나의 통일된 형태의 비각에 새김으로써 숙종부터 자신에게 이르는 왕실의 정통성을 강화하고자 한 것이다.[19] 비석이 세워진 뒤에는 역시 탁본하여 족자로 제작하여 대내에 보관하거나 비문을 인출하여 첩으로 만든 뒤 반사하였다.[20] 어필 비석의 제작은 어필 비역소(碑役所)와 규장각에서 관장하였으며, 완공된 후 감

동(監董)한 각신과 사자관·화원에게 시상하였다.[21]

정조는 자신과 가까운 왕실의 사적뿐 아니라, 국조의 사적을 현창하는 데에도 힘썼다.[22] 1787년에는 함경도(咸鏡圖) 각지에 태조(太祖, 재위 1392~1398)와 그 조상의 사연이 깃든 곳을 사적으로 지정하고 어필비를 건립하게 하였다.[23] 함경도 덕원(德源) 용주리(湧珠里)에 있는 익조(翼祖)의 집터, 경흥(慶興)에 있는 적도(赤島)와 적지(赤池), 함흥(咸興) 귀주동(歸州洞)에 있는 정종(定宗, 재위 1398~1400)과 태종(太宗, 재위 1400~1418)의 탄생지를 기념하는 비석 등 모두 4건의 입비 사업을 벌였다.[24] 1795년에는 함흥 달천(達川)에 태조와 선조의 사적에 성적비(聖蹟碑)를 세웠으며,[25] 1797년에는 함흥 태조 사적지인 독서당(讀書堂)과 치마대(馳馬臺)에도 입비하였다.[26] 1799년에는 곡산부(谷山府)에 있는 신덕왕후(神德王后)의 옛 집터를 발굴하였으며, 그 과정에서 곡산에도 치마곡(馳馬谷)이란 지명이 있는데, 태조가 말을 달리던 길이라는 전언을 듣고 이곳에도 '치마도비(馳馬道碑)'를 세웠다.[27] 이 성적비들은 모두 탁본하여 정조에게 진상되었는데,[28] 현재 국립중앙박물관에 족자로 꾸며진 독서당과 치마대 비명 탁본이 남아 있어 그 전모를 알 수 있다(도 2-1).[29] 이처럼 정조의 함흥 사적은 1780년대 후반 이후로 거의 매년 꾸준히 복원 사업이 진행되었다. 정조는 기존에 세워진 영조의 비석을 정비하거나 미처 영조가 세우지 못한 곳에 자신의 어필비를 내렸다. 사업이 진행되면서 공로가 있는 자들에게 시상하였기 때문에 지방 관찰사와 유지들은 지속적으로 새로운 사적을 발굴해 올렸다.

어필 입비 사업은 주로 중앙에서 파견된 승지 및 규장각 각신과 지방 관찰사의 협조로 진행되었다. 차비대령사자관과 화원도 규장각의 각속으로서 동행하였다.[30] 차비대령화원의 임무는 전홍(塡紅)과 탁본이었다. 전홍은 일반적으로 옥책(玉冊)이나 죽책(竹冊)에 새겨진 글씨를 붉은 안료

도 2-1. 정조 어필 독서당구기비명 탁본, 1797년, 한국학중앙연구원 장서각.

로 채우는 일을 말한다. 능묘에 세워진 어필비의 경우에만 '전홍화원(塡紅畵員)'이란 기록이 보이는 것으로 보아 비석 중에서도 능비에만 적용되는 작업이라고 추정된다. 탁본은 비석을 세운 후에 그 자리에서 여러 점을 제작하여 가지고 돌아왔다.[31] 공역이 끝난 후 탁본은 족자로 장황되어 진상되었으며,[32] 서첩으로 제작되어 광범하게 반사되었다. 입비 작업에 관여한 자들은 일괄 포상을 받았으며, 사자관과 화원도 포함되었다.[33] 어필 비문의 전홍과 탁본 작업은 국왕의 글을 다룬다는 점에서 차비대령화원의 본업인 어제 인찰 작업의 연장선에 있다고 할 수 있다.

(3) 규장각 도서의 인찰과 도설 작업

규장각은 어제를 정리하여 편찬하는 일과 함께 다양한 출판 사업을 진행하였다.[34] 정조 이전에 왕실 출판 담당 기관이었던 교서관을 규장각에 편입하면서 규장각이 도서의 수집과 출판을 통괄하게 된 것이다.[35] 규장각에 소속된 차비대령화원이 본각의 출판 사업에 동원되었으리라는 것은 쉽게 추측할 수 있다. 이미 많은 연구에서 정조대 판화의 발달은 차비대령화원의 활약과 연관 지어 설명되었다.[36] 그러나 정조의 어명에 의한 판화가 모두 규장각을 통해 출간된 것은 아니다. 의궤의 편찬은 도감이나 정리소에서 주관하였는데, 의궤마다 수록된 그림, 즉 의궤도(儀軌圖)의 편차가 크다.[37] 『불설대보부모은중경언해(佛說大報父母恩重經諺解)』(1797),

『(중간重刊)충렬록(忠烈錄)』(1798), 『양대사마실기(梁大司馬實記)』(1799) 등 어명으로 편찬되었으나 그 주관처가 불명확한 경우도 있다. 정조대 판화 는 사안별, 주관처별로 구분하여 비교 분석할 필요가 있다. 이 작업은 추 후의 연구로 미루고, 여기서는 차비대령화원의 실명이 거론된 편찬 사업 몇 가지를 소개하는 것으로 대신하겠다.

규장각에서 참여한 도서 중에 도설이 뛰어나고, 차비대령화원이 대 부분 참여한 것으로 확인되는 것은 『궁원의(宮園儀)』이다.[38] 『궁원의』는 정조가 즉위 후 사도세자의 사당을 수은묘(垂恩廟)에서 경모궁(景慕宮)으 로, 무덤은 수은묘(垂恩墓)에서 영우원(永祐園)으로 바꾸면서 '궁·원'으로 승격한 의절을 정리한 의례서이다.[39] 『궁원의』는 두 차례에 걸쳐 출간되 었는데, 첫 번째 책은 1776년에 시작하여 1780년 완성하였고, 두 번째 책 은 추가된 사항을 보충하여 1785년에 중간(重刊)하였다.[40]

1785년 8월 9일에 이루어진 『궁원의』에 대한 시상에는 화원으로서 장시흥, 허감, 신한평, 김응환, 이인문, 김득신, 한종일, 이종현, 장인경 등 이 거론되었다.[41] 이는 당시 김덕성과 김종회를 제외한 차비대령화원 전 원이 참석한 것이었다. 이날의 시상에서는 1785년의 중간본뿐 아니라 1780년에 참여한 자들에게도 상을 주었기 때문에 화원들 중 일부는 1780 년에도 참여하였을 가능성이 있다. 이들 중 장시흥, 허감, 신한평, 김응환 은 1783년에 본격적으로 차비대령화원제도가 시행되기 이전에 차정된 원차비대령화원(原差備待令畫員)으로서, 1780년본 『궁원의』에 참여하였을 가능성이 높다.

두 차례의 『궁원의』에 차비대령화원이 집중적으로 참여하였다는 것 은 이 책에 삽입된 도설의 높은 수준에서 증명된다. 정조는 국가의례를 정리한 전례서를 다수 출간하였는데, 각 책의 제1권을 모두 도설에 할애 하였다. 그중에서 1780년 초간본 『궁원의』는 가장 일찍 출간된 전례서로

서 이후 출간될 도설의 양식과 수준을 제시하였던 시작점이라고 할 수 있다. 그 한 예로 모든 전례서에 등장하는, 국가대례(大禮)에 사용되는 코끼리 모양의 술 항아리인 '상준(象尊)'을 묘사한 도설을 들 수 있다. 이전『종묘의궤(宗廟儀軌)』(1697)의 상준 도설과 비교해볼 때『궁원의』(1780)의 상준 도설은 더 정교하고 사실적이다.『궁원의』(1780) 상준의 사실성은 이후『사직서의궤(社稷署儀軌)』(1783),『경모궁의궤(景慕宮儀軌)』(1784),『춘관통고(春官通考)』(1788)에 이르기까지 동일하게 지속되었다(도 2-2). 정조대 전례서에 삽입된 방대한 양의 도설은 앞으로 더 구체적인 연구를 진행할 필요가 있다. 다만 여기서는 차비대령화원의 활약이 도설의 질적 변화에 중요한 기여를 했다는 점을 지적하고 넘어가겠다.

　　도설 작업이 차비대령화원의 특별한 기량을 요하는 화업이었다면, 인찰 작업은 일상적 임무였다. 따라서 특별히 화원의 이름이 거론되지 않

도 2-2. 전례서의 '상준(象尊)' 도설.

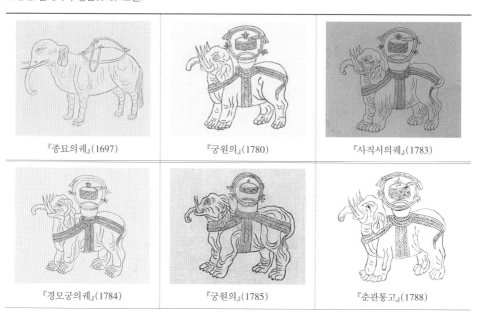

『종묘의궤』(1697)　　『궁원의』(1780)　　『사직서의궤』(1783)

『경모궁의궤』(1784)　　『궁원의』(1785)　　『춘관통고』(1788)

았더라도 규장각이 관여한 서적의 인찰 작업은 차비대령화원이 대부분 맡았다고 할 수 있다. 다만『함흥본궁의식(咸興本宮儀式)』,『영흥본궁의식(永興本宮儀式)』과 같이 왕실의 중대한 사업일 경우 화원에게도 별도로 상이 내려져서 그 이름을 확인할 수 있다.『함흥본궁의식』과『영흥본궁의식』은 태조의 구저(舊邸)인 함흥과 그 부친인 환조(桓祖)의 구저인 영흥에서 올린 제향 의례집이다.[42] 1792년에 규장각에서 초간(初刊)을 편찬하였고, 1796년에 환조의 여덟 번째 주갑(周甲)을 맞아 환조와 의혜왕후(懿惠王后)의 위판을 영흥 본궁에 추가 배향하면서 개간(改刊)하였다. 1796년 간행을 마치고 시상하였는데, 서사(書寫) 사자관 9인과 더불어 인찰화원(印札畫員) 4인, 즉 김득신, 장한종, 이명규, 윤석신 등이 목(木) 1필(疋)을 받았다.[43]

차비대령화원은 규장각에서 주관한 도서뿐 아니라 규장각 각신이 파견된 도서의 판화 작업에도 관여하였다.『무예도보통지』(1790)는 장용영(壯勇營)에서 편찬하였는데, 당시 규장각 검서관(檢書官)이었던 유득공(柳得恭, 1748~1807)과 박제가(朴齊家, 1750~1805)가 장용영에 파견되어 편집을 맡았다(도 2-3).[44] 유득공과 박제가는 편찬을 도울 규장각 사자관과 화원을 데려갔다. 이때 장용영에 파견된 화원은 허감, 한종일, 김종회, 박유성으로, 박유성을 제외한 3인은 모두 차비대령화원이었다.[45]『무예도보통지』에 실린 도설은 무려 492건에 달하며, 사실적인 표현력으로 주목받아왔다. 정조대 관찬서에서 이처럼 도설의 양과 질을 높일 수 있었던 배경 중 하나는 내용을 담당했던 규장각 각신과 도설을 담당

도 2-3.『무예도보통지』부분.

했던 차비대령화원이 긴밀하게 연계된 작업 구조였다고 할 수 있다.

2) 차비대령화원과 일반 화원의 공동업무

(1) 도감 사역

차비대령화원은 국가에 행사가 있어 도감이 설치될 때에도 수시로 참여하였다. 차비대령화원의 운영 방침인 「응행절목」에서는 차비대령화원이 어제 인찰 외에도 도화서 화원과 함께 도감이 설치되었을 때 참여할 수 있음을 명시해두었다. 도감의 화업 중에서 "긴요하고 중대하여 신중하게 하지 않을 수 없는 일[事係緊重 不可不致愼者]"은 차비대령사자관과 화원에게 맡긴다고 덧붙였다.[46] 그렇다면 "긴요하고 중대한 일"이라는 것은 구체적으로 어떤 작업을 말하는 것일까? 여기서는 의궤의 기록을 중심으로 차비대령화원과 일반 화원이 어떤 비율로 참여하였으며 일의 분담은 어떻게 하였는지 살펴보도록 하겠다.

의궤에 기록된 참석 화원의 명단을 분석해보면 차비대령화원과 일반 화원, 화승(畫僧)의 참여 정도를 비교할 수 있다.[47] 차비대령화원제도가 설치된 1783년 11월부터 정조가 사망하기 전(1800년 5월)까지 도감에 참여한 화원들의 명단을 보면, 차비대령화원은 22명으로 일반 화원 41명의 반에 불과하지만, 참여 횟수로 비교하자면 오히려 일반 화원이나 화승을 넘어선다(**부록 표 1 참조**).[48]

차비대령화원은 일반적으로 도감에서 중요한 일을 맡았으며, 그에 따라 더 높은 포상을 받는 경우가 많았다. 1784년(정조 8) 영조와 사도세자 등에게 존호(尊號)를 올린 행사는 도감 안에서 화원의 업무 배치에 대해 잘 보여준다.[49] 도감 안에서 차비대령화원은 대부분 1방(房)과 2방에 참가하였고, 일반 화원들은 3방에 참가하였다.[50] 1방은 존호의 송덕문(頌

德文)을 기록한 책(冊), 2방은 존호를 새긴 보(寶)·인(印)과 관련된 사항을 담당하고, 3방은 행렬에 필요한 가마(彩輿)와 의장(儀仗)을 담당하였다. 따라서 1방과 2방의 화원은 옥책, 죽책 등에 새겨진 글씨를 금나 붉은 안료로 매우는 일[玉冊塡金, 竹冊塡紅]을 하거나, 보인의 글자를 다듬는 일[玉寶篆文補劃, 玉寶篆文北漆], 책과 보가 들어갈 함을 장식하는 일[冊函冊櫃起畵, 寶盝起畵]을 하였다. 그리고 3방의 화원은 채여(彩輿)나 의장의 문양을 그리는 일[彩輿起畵, 儀仗起畵]을 했을 것이다.[51] 책과 보는 왕실의 권위를 대변하는 상징물이자 행사의 가장 핵심적인 의물이었다. 이를 제작하는 1방과 2방에 차비대령화원이 참가한 것은 도감에서 차비대령화원이 중책을 맡았음을 의미한다.

행사가 끝난 후, 차비대령화원 6인에게는 쌀과 베가 지급되었고[米布題給], 차비대령화원이 아닌 일반 화원에게는 급료가 있는 품계[高品付料]가 지급되었다. 이는 차비대령화원의 경우 이미 녹봉을 받고 있었기에 추가로 상품(賞品)이 하사된 것이고, 일반 화원은 일상적인 녹봉이 없었기 때문에 급료가 지급된 것으로 해석할 수 있다.[52] 한편 김덕성, 허감, 장인경에게는 특별히 벼슬이 가자되었다. 김덕성과 허감은 차비대령화원이었으나, 장인경은 차비대령화원이 아니었다. 장인경은 이때 차비대령화원으로 임명되었다.[53] 도감에 참여한 공로로 벼슬이 내려진 것은 이례적인 일이었다. 해당 행사가 영조와 사도세자를 존숭하는 의례인 만큼, 과거에 장인경이 영조의 차비대령화원이었으며, 김덕성과 허감이 사도세자의 차비대령화원이었음을 높이 평가한 것이었다.[54]

1789년(정조 13) 현륭원(顯隆園) 천봉(遷奉) 사업은 행사에 동원된 화원의 구성과 업무를 잘 보여주는 또 하나의 흥미로운 예다. 정조는 아버지 사도세자의 묘소인 영우원을 한양에서 수원으로 옮기고 현륭원이라 개정하였다.[55] 이 사업은 영우원에서 현륭원으로 옮겨오는 과정을 담당

한 천봉도감(遷奉都監)과 새 묘역인 현륭원을 축조하는 공역을 담당한 원소도감(園所都監)으로 분담되었다.[56] 천봉도감의궤에서 확인할 수 있는 화원들의 업무는 관 위에 새긴 상자(上字)를 빛이 나게 칠하는 일[梓宮上字光漆], 명정(銘旌)의 글씨를 다듬는 일[銘旌篆字補劃], 관의(官衣)의 문양을 그리는 일[官衣起畫]이었다. 상자와 명정은 성명·관직을 적은 사자(死者)의 상징이며, 관의는 관을 덮은 사자의 예복이었다. 이상의 일들은 대부분 차비대령화원들이 담당하였다. 사도세자의 차비대령화원이었던 허감은 가장 중요한 상자를 담당하였고, 그 공로로 변장에 제수되었다. 차비대령화원인 최득현(崔得賢)과 오완철(吳完喆)은 명정을 담당하였고, 역시 벼슬이 부여되었다. 장시흥 이하 9명의 차비대령화원은 관의를 담당하였고, 쌀과 베가 지급되었다. 이 밖에 대여(大轝), 견여(肩轝) 등 목물(木物)을 제작한 1방과 의장(儀仗) 관련 물품을 제작한 2방, 면장(輀章), 지석(誌石), 명정(銘旌) 등의 물건을 제작한 3방에도 화원들이 참여하였다. 15명의 화원이 1, 2, 3방에 배속되었으며, 그중 8명이 차비대령화원이었다. 이 경우 차비대령화원은 어느 한 방에만 배타적으로 귀속되지 않고 두 방 이상에 중복 배치되는 등 더 많은 역할을 부여받았음을 알 수 있다.

원소도감은 천봉도감과는 달리 차비대령화원의 역할이 두드러지지 않는다. 화원은 원소도감 중 조성소(造成所)에 대부분 배치되었으며 삼물소(三物所)와 대부석소(大浮石所)에도 소수 배치되었다.[57] 조성소는 정자각(丁字閣), 옹가(甕家) 등의 건축물 축조를 담당한 곳으로, 화원 7명과 화승 23명이 단청 작업에 동원되었다. 삼물소는 묘소의 광(壙) 공역을 담당한 곳으로, 이곳에서 화원의 역할은 자세하지 않다. 차비대령화원이었던 박인수를 비롯해 3명의 화원이 동원되었다. 대부석소는 능묘 주변의 석물(石物)을 제작하는 곳으로, 화원은 석물의 밑그림을 그리는 일[石物起畫]을 담당하였다. 이 업무는 차비대령화원은 아니었으나 허감과 사촌 간이

었던 허론(許碖)이 담당하였다.[58] 이처럼 원소도감은 단 1명의 차비대령 화원이 참여하였으며 화원과 화승에게 내려진 시상도 크지 않았다. 차비 대령화원이었던 박인수와 석물기화를 담당한 허론, 화승의 대표로 상겸 (尙謙)에게만 3등급에 해당하는 상전이 내려졌다. 이는 천봉도감에서 3명 에게 벼슬이 가자되고, 11명에게 쌀과 베가 지급되고, 3명이 2등급에 해 당하는 상전을 받았던 것과는 크게 차이가 나는 것이었다.

천봉도감과 원소도감은 하나의 사업에서 비롯되었음에도 불구하고 화원들에 대한 시상에서 차이가 있었다. 이는 화원의 상전이 업무의 난이 도에 의해서가 아니라 그들이 다루는 대상에 따라 결정되었기 때문이다. 다시 말해 사도세자의 성명, 관직을 적은 상자와 명정은 무덤 앞의 석물 보다 상징적 의미가 크기 때문에 상자, 명정의 글씨를 보획하는 일은 석 물의 밑그림을 그리는 일보다 중요한 일로 평가된 것이다. 영조·사도세 자 존숭 사업과 현릉원 천봉 사업을 보아도 알 수 있듯, 차비대령화원은 왕실 상징물을 직접 다루는 중책을 맡았고, 벼슬 가자 등 더 큰 상전을 받 는 경우가 많았다.

화업에 참여할 전체 인원이 차비대령화원으로 구성된 예외적인 경우 가 있었다. 바로 1795년 을묘년 화성(華城) 원행 후 진찬도(進饌圖) 병풍을 제작한 일이다. 『원행을묘정리의궤』에 기록된 이 진찬도 병풍은 현존하 는《화성원행도병》을 가리킨다.[59] 최득현, 김득신, 이명규, 장한종, 윤석근 (尹碩根), 허식(許寔), 이인문 등 7명의 차비대령화원이 참여하였다. 그 공 로로 최득현과 김득신은 무명 2필과 베 1필, 이명규, 장한종, 윤석근, 허식 은 각각 무명 2필, 이인문은 무명 1필과 베 1필을 받았다.[60] 도감에서 병 풍을 제작하는 일은 화원의 주된 업무 중 하나였다. 주로 가례 및 흉례 도 감에서 행사에 사용되는 병풍이 새로 제작되었다.[61] 그러나 1795년 을묘 년 화성 원행처럼 행사가 끝난 후 병풍을 만들어 분하하는 경우는 거의

없었다. 그뿐만 아니라 병풍 제작에 참여한 화원들을 별도로 기록하고 상전을 내린 일은 더욱 드물고 특별한 일이었다. 다음 해인 1796년에는 녹취재를 통해서 3개월치의 사과와 사정 녹봉으로 모두 12자리가 지급되었는데, 모두 진찬도병(進饌圖屛)을 제작한 차비대령화원에게 돌아갔다.[62] 녹취재는 정기적으로 시행되던 관행이었지만 1796년의 녹봉은 다분히 1795~1796년까지《화성원행도병》과 『원행을묘정리의궤』등에 참여했던 차비대령화원에 대한 포상의 성격을 띠었다고 할 수 있다.

이상에서 본 것과 같이 도감의 사역에서 차비대령화원은 일반 화원보다 더 자주 참여하였고, 더 중대한 일을 맡았다. 차비대령화원에게 주어진 업무는 책·인·명정·관의와 같이 국왕의 상징물을 다루는 일이었기에 일반 화원보다 더 큰 상전을 받았다. 직무나 시상에서 차비대령화원이 도화서의 일반 화원보다 우위를 차지하였던 것은 사실이지만 차비대령화원이라는 점이 절대적인 기준이 되었던 것은 아니다. 도화서 일반 화원 중에도 도감에 여러 번 참여한 윤명택(尹命澤), 박치경(朴致敬), 최창우(崔昌祐) 같은 화원들이 있었는가 하면, 차비대령화원 중에서 변광복(卞光復), 김석구(金錫龜), 장함(張緘), 김건종(金建鐘) 같은 이들은 정조 연간에는 도감에 한 번도 참여하지 않은 경우도 있기 때문이다.[63]

(2) 어진 제작

어진을 그리는 일에는 흥미로운 반전이 있었다. 차비대령화원보다 이에 속하지 않았던 일반 화원들이 중책을 맡았기 때문이다.[64] 정조대에는 1781년(정조 5), 1791년(정조 15), 1796년(정조 20)에 어진 도사 사업이 시행되었다. 이 세 차례 사업에 참여한 화원들을 정리하면 〈표 2-2〉와 같다.[65]

1781년에는 아직 차비대령화원제도가 정식으로 설립되지 않았다.

그러나 이때 주관화사(主管畵師)를 맡았던 한종유나 동참화사(同參畵師)인 김홍도(金弘道, 1745~1806?)는 후에도 차비대령화원에 들지 않았던 것에 비해, 수종화사(隨從畵師)로 참여하였던 자들은 김후신(金厚臣)을 제외하고 대부분 원차비대령화원으로 활동하던 자들이다.[66]

1791년, 제2차 어진 도사에서도 이러한 방식이 반복된다. 주관화사인 이명기(李命基)와 동참화사인 김홍도는 차비대령화원이 아니었다. 이명기는 차비대령화원 첫 취재에서 낙방한 후 다시 차비대령화원이 되지 못하였고, 김홍도는 잘 알려진 대로 정조 연간에는 차비대령화원에 속하지 않다가 1804년(순조 4)부터 참여하였다. 이에 비해 허감을 비롯한 수종화사 6명은 모두 차비대령화원이다.[67] 또한 수종화사 외에도 10명의 전·현직 차비대령화원이 추가로 참여하였다.[68] 어진 도사를 규장각에서 주관하게 되면서 사업에 필요한 보조인력을 차비대령화원과 사자관으로 충당한 듯하다. 총 참여 화원 18명 중 차비대령화원이 아닌 사람은 주관화사인 이명기와 동참화사인 김홍도뿐이었다. 초상화의 얼굴 부분을 담당했던 주관화사와 의복 부분을 담당했던 동참화사가 일반 도화서 화원이었던 데 비해, 보조적인 역할을 담당했던 수종화사와 보조화원들은 차

표 2-2. 정조 연간 어진 제작에 참여한 화원

시기	참여 화원	출처
1781년 (정조 5)	주관화사: 한종유 동참화사: 김홍도 수종화사: 김후신, 신한평, 허감, 김응환, 장시흥	『승정원일기』 1781년 8월 19일
1791년 (정조 15)	주관화사: 이명기 동참화사: 김홍도 수종화사: *허감, 한종일, 신한평, 김득신, 이종현, 변광복 (보조)화원: *김덕성, *장인경, 최득현, *김종회, 이인문, 이명규, 허용, 박인수, 장한종, 김재공	『승정원일기』, 『내각일력』 1791년 10월 7일
1796년 (정조 20)	이명기	

※ 밑줄은 차비대령화원. *는 전직 차비대령화원.

비대령화원이었다. 이는 도감에서 차비대령화원이 대부분 중책을 맡고 나머지를 도화서 화원이 맡았던 사실과 비교된다. 차비대령화원들이 일반적으로 일반 도화서 화원보다 높은 실력을 가졌고, 업무 배치에도 우대를 받았으나 김홍도와 이명기의 경우처럼 특별한 예외도 있었음을 알 수 있다.[69]

어진 제작에 대부분 차비대령화원이 참여한 것은 정조 연간부터 어진의 봉안과 제작을 모두 규장각에 일임한 것과 관련이 있을 것이다.[70] 정조는 왕실 서고(書庫)인 규장각에 어필만이 아니라 어진을 함께 봉안하도록 하였으며, 도감을 별도로 설치하지 않고 규장각에서 제작까지 일임하도록 하였다.[71]

정조대 어진이 규장각에 의해 주도된 이후 19세기에는 대부분 차비대령화원에 의해 어진 제작이 진행되었다. 1830년(순조 30)의 순조 어진 도사와 1846년(헌종 12)의 헌종 어진 도사는 전원 차비대령화원에 의해 이루어졌다. 이재관(李在寬, 1783~1837)과 조중묵(趙重黙, 1820~?) 등 일반 도화서 화원도 참여하였지만 고종 이전의 19세기 어진 도사는 대부분 차비대령화원이 주도하였다. 『육전조례』(1866)에도 "어진은 합당한 사람을 추천하여 낙점을 받으며, 차비대령화원 이외의 화원도 간혹 동참 가능하다"[72]고 규정하여, 어진의 제작이 차비대령화원을 중심으로 이루어졌으며 도화서 화원이 특별한 경우 참여하였음을 알 수 있다. 1894년 도화서가 폐지되고 규장각에 흡수된 배경에도 규장각이 어진을 관장하는 기관이라는 인식이 있었다.[73] 그러나 여전히 어진화사는 차비대령화원만으로 이루어지지 않았으며, 새로운 시도를 감행했던 고종대에는 채용신(蔡龍臣, 1850~1941), 조석진(趙錫晉, 1853~1920), 김은호(金殷鎬, 1892~1979) 등 차비대령화원이 아닌 화원이 더 주도적인 역할을 하였다.[74] 어진 화사에 기본적으로 차비대령화원들이 대부분 참여하되 왕의 특명을 받은 일부

도화서 화원이 주도하는 구조는 정조대에서 고종대까지 계속되었던 것으로 보인다.

2. 차비대령화원의 세대 분석

차비대령화원은 출범 당시 10명을 정원으로 삼았다. 그러나 항상 정원이 정확하게 지켜진 것은 아니다. 화원들은 수령이나 변장직에 제수되거나 혹은 지방 병영에 윤차로 차출되는 화원의 의무[外幕輪次] 때문에 외지에 나가 있기도 했다. 연행 사절에 동원되거나 병고로 자리를 비우는 경우도 있었다. 이렇게 잠시 자리를 비운 후 돌아오는 경우도 있었지만, 아예 물러나는 경우도 적지 않았다. 본래 차비대령화원에게 임기가 정해져 있는 것은 아니었으나, 고정된 녹봉을 받는 영부사과(永付司果)에 임명되거나 공로를 인정받아 동서반 관직에 제수되면 대부분 차비대령화원을 그만두었다. 전직 화원은 정원 외 화원인 '액외화원'으로 불리며, 업무에 동원되거나 규장각 관속에게 내리는 하사품이나 상을 받기도 하였다. 실력이 좋지 않아 정조가 임의로 파면하는 경우도 있었지만 이로 인해 실제로 자리를 떠나는 경우는 드물었다. 파면된 화원들이 대부분 다시 복귀하는 것으로 보아 이는 실질적인 파면 조치라기보다는 경고에 가까웠다.[75]

이와 같은 상황으로 결원이 생기면 다시 화원을 충원하기도 하였다. 차비대령화원의 「응행절목」에는 "사자관과 화원에 궐원이 생기면 녹관과 생도를 구분하지 않고 본각에서 선발하는 시험[本閣抄擇試藝]을 치르되 두 차례 입격(入格)하여 수석 한 사람을 임금께 아뢰어 충원 임명한다"는 조항이 있다.[76] 그러나 정조 연간 중에는 1783년 11월에 차비대령화원제를 출범할 때 행한 시험을 제외하고는 선발 시험에 대한 자세한 기록이 남아

있지 않다.[77] 인원은 결원이 생기거나 필요에 의해서 그때그때 충원하는 것이 원칙이었지만, 정조 연간에는 한꺼번에 여러 명이 동시에 충원되는 경우가 두 차례 있었는데 이 시점에 주목할 필요가 있다. 바로 최득현, 장한종, 김재공(金在恭), 허용(許容) 등 4명이 새로 임명된 1788년 9월과 김석구, 김경문(金慶門), 장함, 허식, 윤석근 등 5명이 채용된 1794년 6월이다. 1788년 무렵은 원차비대령화원이 대부분 물러나고 이름이 잘 알려지지 않은 신인 화원들이 등용되었다는 점에서 세대교체의 분기점이라고 할 수 있다.[78] 1794년에 채용된 5명은 임용 기간이 매우 짧은 것이 특징이다. 기록이 단 한 번밖에 등장하지 않거나, 기간도 길어야 3년을 넘지 않는다. 거의 임시 고용이라고 해야 할 것이다.[79] 1788년 무렵과 1794년 무렵은 차비대령화원의 조직 특성을 이해하는 중요한 두 시기로, 이를 기준으로 구성원의 특성을 구분할 수 있다.

여기서는 『내각일력』과 『일성록』 등의 기록에 근거하여 차비대령화원의 거취를 간단히 살펴보고자 한다. 정조의 차비대령화원을 살피기에 앞서 정조 이전의 상황을 정리할 필요가 있다. 영조대에는 관련 기록이 없지만, 정조가 특정 화원을 일러 영조와 사도세자의 차비대령화원이었다고 언급하는 기록이 있다. 이들을 중심으로 과연 영조 연간에도 차비대령화원제도가 실시되었는지 살펴보고자 한다. 이를 위해 정조 연간의 차비대령화원 25명을 임용 시기에 따라 분석할 것이다. 1783년 이전부터 활동하던 원차비대령화원(5인), 1783년 차비대령화원제 출범과 함께 임용된 초대 차비대령화원(5인), 주로 1787~1791년 사이에 임용된 제1차 추가 화원(9인), 1794년 이후에 임용된 제2차 추가 화원(6인) 등 정조 이전 시기를 포함하여 모두 5그룹으로 나눌 수 있다(**표 2-3 참조**). 이러한 분석을 통해 차비대령화원제가 어떻게 조직 내 세대교체를 이루었는지, 업무 과중에 따른 인력 조절은 어떻게 이루어졌는지, 진급이나 상벌은 어떻게 부

표 2-3. 정조대 이전 차비대령화원과 정조대 차비대령화원 25인

구분	이름, 차정 나이	생몰년	복무 기간
정조대 이전의 차비대령화원	장인경(張麟慶)	미상	영조 차비대령화원
	김희성(金喜誠)	미상	
	김후신(金厚臣)	미상	
	김관신(金觀臣)	미상	
	김덕성(金德成)	1729~1797	경모궁 차비대령화원
	허감(許礛)	1736~?	
원차비대령화원 (1776~1783년 차정)	김응환(金應煥), 42	1742~1789	1783 이전~1788
	김종회(金宗繪), 33	1751~1792	1783 이전~1789
	장시흥(張始興), 70	1714~1789 이후	1783 이전~1790
	허감(許礛), 48	1736~?	1783 이전~1788
	신한평(申漢枰), 58	1726(?)~1809 이후	1783 이전~1809
초대차비대령화원 (1783년 차정)	김덕성(金德成), 55	1729~1797	1783~1787
	이종현(李宗賢), 36	1748~1803	1783~1796
	한종일(韓宗一), 44	1740~?	1783~1798
	이인문(李寅文), 39	1745~1824 이후	1783~1821
	김득신(金得臣), 30	1754~1822	1783~1822
제1차 추가 차비대령화원 (1787~1791년 차정)	장인경(張麟慶), ?	미상	1784~1790
	박인수(朴仁秀), ?	미상	1787~1831
	최득현(崔得賢), ?	미상	1788~1796
	장한종(張漢宗), 21	1768~1815	1788~1805
	허용(許容), 34	1753~?	1788~1821
	김재공(金在恭), ?	?~1824	1788~1824
	오완철(吳完喆), ?	미상	1789~1796
	변광복(卞光復), ?	미상	1790~1812
	이명규(李命奎), ?	미상	1791~1829
제2차 추가 차비대령화원 (1794~1796년 차정)	김석구(金錫龜), ?	미상	1794~1794
	김경문(金慶門), ?	미상	1794~1794
	장함(張緘), ?	미상	1794~1794
	허식(許寔), 33	1762~?	1794~1794
	윤석근(尹碩根), ?	미상	1794~1797
	김건종(金建鍾), 16	1781~1841	1796~1841

과되었는지 알아보고자 한다.

1) 정조대 이전의 '차비대령화원'

차비대령화원의 1783년 이전 연혁에 대해서는 자세히 알려져 있지 않다. 다만 일찍이 광해군(光海君, 재위 1608~1623)부터 '차비대령의관(差備待令醫官)'에 대한 기사를 볼 수 있다.[80] 국왕이나 왕실 가족이 병을 얻으면 일시에 많은 의료 인원이 필요했기 때문에 임시직인 '차비대령'을 설치하였음을 알 수 있다.[81] 차비대령 의관직 사례는 그 이후 고종대까지 꾸준히 찾아볼 수 있으나 그 밖의 직종, 즉 사자관과 화원의 기록은 정조 이전에는 알려진 것이 없다. 다만 정조가 차비대령사자관·화원제를 정식으로 삼으면서 영조 연간의 전례를 언급한 기사가 『일성록』 및 『내각일력』에 전한다.

승정원에 전하여 이르기를 "차비대령사자관과 차비대령화원의 노고가 적지 않다. 과거 선조(先朝) 때에는 매양 노고에 보답하는 조처를 시행해서 비록 사청(寫廳)으로 말하더라도, 사과(司果)에 영부(永付)한 것이 무려 6과(窠)나 되었다. 그런데 계미년(1763, 영조 39: 인용자)에 정식이 한번 정해진 뒤로는 본원(승문원: 인용자)에 모두 소속되어 지금은 출입이 없으니, 특별히 처분을 시행하고 싶어도 조처를 할 수가 없다. 차비대령사자관에게는 사과 1과와 사정(司正), 사용(司勇) 1과씩을 획급하도록 하라. 취재하고 요미(料米)를 지급하는 일은 굳이 해조(該曹, 호조: 인용자)가 알 필요가 없으니, 단지 이 수효대로 계산해서 지급하도록 하라. 그리고 차비대령화원에게는 사과 1과와 사정 4과를 사자관의 예에 따라 획급하도록 병조에 분부하라" 하였다.[82]

이 글만으로는 영조대에 차비대령사자관과 화원이 존재했는지 확실하게 알기 어렵다. 다만 '사청', 즉 사자관만 하더라도 사과에 영구히 부록[永府]한 경우가 6과나 되었다. 승문원의 정식 진급을 따른 것이 아니라 특별한 공로에 따른 상격으로, 종6품 녹직을 부과받은 것이다. 실제로 영조 20년(1744)에 승문원의 보고에 따르면, 승문원에 소속된 사자관의 원래 녹과가 33인인데 공로를 인정받아 별도로 녹직을 받은 사람이 점점 증가하여 53과에 이르렀다고 한다.[83] 승문원에서는 이를 현실화하여 40명을 정원으로 하자고 제안하였고,『속대전』(1746)에 승문원의 사자관이 40인으로 확정되었다.[84] 위 기사에 따르면 영조 39년(1763)에 다시 한번 승문원의 사자관 녹과에 대한 조정이 이루어지는데, 임의로 조정할 수 있는 녹과를 모두 승문원에 소속시켰다고 한다.[85] 이는 승문원으로서는 사자관 녹봉을 안정화하는 조처였지만, 국왕 입장에서는 임의로 차출할 수 있는 여지가 줄어들었음을 의미하는 것이었다.

정조는 차비대령사자관제도와 화원제도의 정당성을 영조의 선례를 들어 거론했지만, 사실상 영조대와 정조대의 '차비대령'은 상당히 차이가 있었을 것으로 보인다. 영조대의 차비대령은 정조대처럼 정원을 두고 정기적인 녹과를 부여하는 것이 아니라, 특별한 공로가 있는 사자관과 화원에게 왕의 특교로 녹봉을 부과하는 사례였을 것으로 추정된다. 그리고 이마저도 1763년에는 모두 승문원에 소속되었기 때문에, 차비대령사자관이 정조대까지 이어졌을 가능성은 적다. 게다가 앞의 기사에서 차비대령'화원'의 녹과는 영조대의 선례가 아니라 사자관의 예에 근거하라고 당부한 것을 보면, 영조대에는 화원에게 별도의 정규 녹봉을 부과하지는 않았던 것으로 보인다.

물론 국왕의 특별한 요구를 수행하기 위해 차출된 화원이 없었던 것은 아니다. 정조는 영조와 사도세자와 관련이 있던 화원들을 영조와 사도

세자(경모궁)의 '차비대령화원'이라고 하며 특별히 우대하였다. 차비대령화원 정식이 마련된 다음 해 1784년, 영조와 사도세자에게 존호를 올리는 상존호도감(上尊號都監, 상호도감)이 설치되었다. 정조는 이때에 영조, 사도세자와 관련된 관원들을 적극적으로 행사에 참여하게 하였는데, 장인경, 김덕성, 허감 등이 그 예이다. 정조는 장인경이 영조의 차비대령화원으로 부역하였다는 사실을 뒤늦게 알고서 그를 특별히 정원 외로 차정하고 영조의 상존호도감에 참석하도록 하였다. 허감과 김덕성은 사도세자의 차비대령화원으로 사역하였음을 근거로 사도세자의 상존호도감에 참여하게 되었다. 같은 날 정조는 화원 김희성(金喜誠)이 영조에 의해 특별히 임시 벼슬인 별간역(別看役)을 받았고, 특히 1759년(영조 35) 정조가 왕세손으로 책례를 받은 날에도 별간역으로 참여한 것을 기억해냈다. 그의 두 아들, 즉 김후신(金厚臣)과 김관신(金觀臣)도 영조가 차비로 명하여 오랫동안 대령하였고, 정조 즉위 후에도 이들을 차비로 대령하게 하였는데 모두 죽었다고 하였다. 정조는 영조의 상존호도감 부역을 할 때 김희성의 아들과 손자 중 화원을 맡아 행하는 자가 있다면 찾아 쓰라고 명하였다.[86] 정조는 영조와 사도세자의 상존호도감 공역에 과거 관련 화원들을 채용함으로써 존숭의 의미를 더욱 강조하였다.[87]

그런데 정작 영조 연간 기록에서는 장인경, 김덕성, 허감, 김희성, 김후신, 김관신 등이 '차비대령'으로 불린 사례를 찾을 수 없다. 다만 이들이 임시 벼슬을 받고 영조와 사도세자를 가까이서 모신 것은 사실이다. 사도세자의 문집에 김덕성으로 하여금 화첩을 그리게 하였다는 기록이 이를 증명한다.[88] 다시 말해 영조대의 차비대령이란 국왕의 개인적인 요구를 위해 임시로 부르는 경우였다고 할 수 있다. 그런 점에서 '차비대령'이란 명칭은 사용하지 않았지만 영조대의 경우가 오히려 임시직인 '차비'라는 의미에 더 부합한다고도 할 수 있다. 녹과와 정원, 업무가 규정된 정조대

의 차비대령화원은 사실상 영조대의 것과는 성격이 매우 다르다. 정조가 선왕(先王) 영조와 사도세자와 연관된 화원을 그들의 '차비대령화원'으로 우대하는 것은 정조대 신설된 차비대령제의 정통성 혹은 연속성을 강조한 처사로 해석할 수 있을 것이다.

2) 원차비대령(1776~1783년 차정)

정조는 1783년 11월 6일부터 11일에 걸친 취재를 통해 31명의 화원 중 5명을 최종 선발하고, 여기에 '원차비대령화원(原差備待令畫員, 이하 '원대령')'이었던 5명을 합하여 총 10명 정원의 차비대령화원을 출범시켰다.[89] 원대령은 장시흥, 신한평, 김응환, 허감, 김종회였으며 시험을 통해 선발된 5인은 김덕성, 이인문, 김득신, 한종일, 이종현이었다.[90] 기존 연구에서는 차비대령화원이 영조대부터 실시되었다는 것을 근거로 원대령을 영조대부터 이어온 차비대령화원으로 해석하였다.[91] 그러나 원대령은 1776년(정조 즉위년)부터 1783년(정조 7) 이전까지 활동하던 정조대의 차비대령화원으로 보는 것이 더 합당할 듯하다. 앞서 살펴보았듯이 영조대의 차비대령화원은 정조대의 것과는 성격이 달랐다. 또한 정조가 영조와 사도세자의 차비대령화원이었다고 기억하는 장인경, 김덕성, 허감, 김희성, 김후신, 김관신 중에 원대령이 된 사람은 허감 한 명뿐이다. 이러한 기록을 통해 볼 때 원대령은 영조대부터 존속한 차비대령화원이 아니라 정조 초기의 차비대령화원이었을 가능성이 높다.

원대령 5명은 『내각일력』을 비롯한 사료에서 분석한 결과 대체적으로 다음과 같은 공통적인 특징을 가졌다. 우선 김종회를 제외한 4인은 대부분 이미 영향력 있는 화원들이었다. 차비대령화원 출범 당시 장시흥은 70대, 신한평 58세, 허감 48세, 김응환 42세였다. 신한평은 만호(萬戶), 허

감과 장시흥은 도화서 교수(敎授), 김응환은 사과(司果)를 역임하였다. 이처럼 원대령은 대부분 관록 있는 화원들이었는데, 1789년부터 교체된 차비대령화원들이 전적이 없던 신예였던 것과는 구별된다.

둘째로 원대령 5명 중 김종회를 제외한 4명은 1781년 정조의 어진 도사에 참여하였다. 어진 도사에 참여하였던 7명 중 1783년 이전에 사망했을 것으로 추정되는 한종유, 김후신과 정조 연간 특별한 지위를 차지했던 김홍도를 제외하고 나머지 4명은 모두 원대령이 되었다. 정조 즉위 후에 어진 도사, 어제 출간 등의 사업에 이미 대령화원을 차출해서 쓰다가 정조의 어제 출간이 본격화되자 차비대령제의 정식을 설립했을 것으로 추정할 수 있다.[92] 이들 4명에 비해 김종회는 나이도 젊고 어진 도사 경력도 없다. 부친인 김덕성이 사도세자의 화원이었다는 이유로 정조가 김종회를 자신의 대령화원으로 삼은 것이 아닐까 추측된다.

셋째로 원대령들은 오랜 연륜에도 불구하고 녹취재의 성적은 그다지 좋지 않았다. 김응환이 사과 1번, 장시흥이 사정 1번에 부록되었을 뿐이며, 신한평과 허감은 낮은 성적을 면치 못하였다. 도화서 전 교수였던 장시흥과 허감은 인사고과인 포폄에서 "관직이 강등되어 포폄에 참석하지 않음[貶坐不參]"이란 평가를 받기도 하였으며,[93] 신한평은 녹취재에 제출한 그림이 정조의 불만을 사서 "위격(違格: 불합격)" 판정을 받기도 하였다.[94] 원대령 중에는 오히려 경력이 없는 김종회가 3회에 걸쳐 사과와 사정에 부록되었다. 이처럼 관록 있는 원대령들은 젊은 화원들과 녹취재에서 동등하게 경쟁하였고 실력이 부족할 경우 불이익을 면치 못했다.

넷째로 이들은 신한평을 제외하고 대부분 약 5년 뒤인 1788년에서 1790년 사이에 차비대령화원을 사실상 퇴직하였다. 녹취재에서 계속 낮은 성적을 유지하였으니 사실상 세대교체가 불가피하였을 것이다. 그러나 이들은 파면되기보다는 명예롭게 은퇴하도록 조처되었다. 대부분 마

지막 차비대령화원 기록이 나타난 시기에 새로 관직에 제수되었기 때문이다. 허감은 1788년 영부사과에 부록되어 더 이상 녹취재로 사과 녹봉을 경쟁하지 않는 상황에 놓이게 되었고,[95] 김응환은 1788년에 찰방에 제수되어 김홍도와 영동 일대의 경관을 그려 진상하는 임무를 맡게 되었다.[96] 장시흥은 1790년에 80세가 넘어 노인직(老人職)에 제수되었다.[97] 김종회는 관직 제수 기록이 없으나 1790년 장용영 별단에 등장하여 서반체아직에 제수되었을 것으로 추측할 수 있다.[98] 정조 재위 중에 끝내 관직에 한 번도 제수되지 못한 신한평을 제외하고 원대령들은 대부분 관직을 얻고 영예롭게 퇴직하였다. 당시 이미 사망하였을 것으로 추정되는 김응환과 장시흥을 제외하고, 원대령은 퇴직 후에도 정조의 1791년 어진 도사에 참여하였다.[99]

3) 초대 차비대령화원(1783년 차정)

초대 차비대령화원은 1783년 11월 6일부터 11일까지 두 차례 걸친 시험에 합격한 자들이다.[100] 55세인 김덕성을 제외한 대부분의 화원들은 왕성한 활동기에 접어든 자들이었다. 이종현 36세, 한종일 44세, 이인문 39세, 김득신 30세였고, 임용 당시 특별히 관직을 역임하지도 않았다. 이들은 차비대령화원을 시작으로 본격적으로 궁중 회사에 참여하기 시작하였으며, 대부분 정조 말년까지 활발하게 활동하였다.[101]

초대 차비대령화원 중에 이인문과 김득신은 차비대령화원으로 정조의 신임을 가장 많이 받았으며, 주도적으로 활약한 인물이다. 이인문은 선발 시험에서 2등으로 합격한 이후, 녹취재를 통해 무려 14차례 사과 혹은 사정에 부록되었다. 이인문은 규장각 제학·직제학이 시행한 포폄에서 "붓을 휘둘러 그리는 것이 볼 만하다", "재주는 취할 만하다" "화격이 비

범하다" 등의 평가를 받은 것에서 알 수 있듯이 일찍이 그림 그리는 재능
만큼은 인정받았던 것으로 보인다.[102] 정조의 신임은 이러한 각신의 평가
를 넘어선 것이었다. 예를 들어 1796년의 녹취재에서 각신과 정조의 평
가가 엇갈린 것이 그 한 예이다. 각신들은 이명규와 오완철을 상위에 두
고, 이인문은 말석의 순위를 매겨 정조에게 보고했다. 이를 받아 본 정조
는 각신을 꾸짖고는 직접 다시 채점을 하여 이인문을 1등으로 올리고 이
명규와 오완철을 그 뒤로 두었다.[103] 결국 이인문은 이해 6월과 7월에 시
행된 4개 분기의 녹취재에서 모두 1등을 하여 1년치의 사과 녹봉을 받았
다.[104] 이인문은 녹취재의 녹봉과 별체아의 녹과를 이중으로 수급한 것이
아닐지 의심된다. 1788년에는 어제 인찰을 1,000장 넘게 한 공역으로 변
장에 제수되었다.[105] 변장의 임기를 마치고는 녹취재에 임했는데, 여전히
체아직을 부록받아 녹봉이 있었기 때문이다.[106] 정조의 총애가 그의 성공
에 큰 영향을 끼쳤음을 알 수 있다.[107]

　　김득신은 녹취재에서 높은 성적을 거두어 총 7차례나 사과 및 사정
에 부록되었는데, 이는 이인문에 이어 두 번째로 많은 횟수이다. 그는 이
인문과 마찬가지로 녹취재의 부정기적 녹봉 외에도 정조의 특명으로 별
체아에 부록되어 정기적인 녹봉을 받았다. 그의 특별한 위치는 업무에서
도 드러나는데, 그는 어제 인찰과 관찬서, 의궤 출판 등 차비대령화원의
일반적인 업무를 주도하였을 뿐 아니라 김홍도, 이명기와 함께 용주사 불
화 제작 같은 어명에 의한 특별한 회사도 수행하였다.[108]

　　원로로 구성된 원대령 중에 젊은 김종회가 예외적이었듯 연로한 그
의 부친인 김덕성 역시 장년층 중심의 초대차비대령화원 중에서는 예외
적인 인물이었다. 김덕성은 두 차례에 걸친 선발 시험에서 모두 수석을
차지하며 차비대령화원이 되었다. 그러나 그는 실질적으로 대부분의 시
간을 규장각에서 떠나 있었고, 녹취재에도 거의 임하지 않았다. 또한 당

시 대부분의 차비대령화원들이 사역한『궁원의』(1785)나『어제춘저록
(御製春邸錄)』(1787) 출판에도 참여하지 않았다. 1784년에 사도세자의 차
비대령화원이었다는 이유로 허감과 함께 특별히 벼슬을 받았는데, 규장
각에 남아 있던 허감과 달리, 김덕성은 변장에 제수되었다.[109] 이후 김덕
성은 1788년에 영부사과에 부록되면서 차비대령화원도 은퇴하게 되었
다.[110] 즉 김덕성은 실질적으로 차비대령화원의 업무를 수행한 적이 없었
으며, 단지 사도세자의 화원이었다는 이유로 초대 차비대령화원에 상징
적으로 선발된 것은 아니었을까 추측된다.[111]

4) 제1차 추가된 차비대령화원(1787~1791년 차정)

1783년 10명의 차비대령화원이 선발되고 약 5년간은 화원들의 변동
이 거의 없었다.[112] 그러나 5년 후인 1788년 무렵 세대교체가 이루어졌다.
1788~1791년 사이에 6명이 은퇴하고 8명이 새로 차정되었다. 원대령이
었던 화원들은 이 기간에 신한평을 제외하고 대부분 은퇴하였으며,[113] 사
도세자와 영조의 차비대령화원으로서 노령에 차정된 인물인 김덕성과 장
인경도 각각 1788과 1790년에 은퇴하였다. 원로들이 빠진 자리를 신입
화원들이 채웠다. 1787년에 박인수가 채용되었으며, 1788년 한 해에만
최득현, 장한종, 허용, 김재공이 차정되었고, 1789년에 오완철, 1790년에
변상벽(卞相璧), 1791년에 이명규가 추가되었다.
　신입 화원의 선발에 대해「응행절목」은 "기존 인원에서 궐원(闕員)이
생겼을 때 규장각에서 직접 시험을 통해 선발한다"고 규정하였다.[114] 실
제로 순조(純祖, 1800~1834) 이후에는 새로 사람을 뽑을 때는 '퇴직하는
자, 아무개를 대신한다'는 문구가 추가되었다.[115] 그러나 정조대에는 화원
의 퇴직과 입소가 정확히 교차되지 않았다. 예를 들어 박인수가 1787년

말 포폄에서 등장했을 때, 기존 차비대령화원 중에 퇴거한 사람은 아직 없었다. 박인수의 차정이 어떤 계기를 통해, 어떠한 방식으로 이루어졌는지는 정확하지 않다. 장한종, 허용, 김재공의 임명은 1788년 9월 18일로 차정일이 정확히 명시된 경우이다. 이들이 어명으로 차정된 날, 신한평과 이종현은 정조로부터 혹평을 듣고 '위격' 판정을 받았다. 이 때문에 신한평과 이종현이 파면되고 대신에 장한종, 허용, 김재공이 채용된 것이라고 해석되어왔다.[116] 그러나 실제로 신한평과 이종현은 계속 차비대령화원으로 직을 유지하였다. 결국 화원의 정원이 차 있는 상태였기 때문에 장한종과 허용, 김재공은 권차화원, 즉 임시로 차정되었던 것이다.[117] 권차화원은 곧 정식 화원에 들게 되는데, 허감이 영부사과로 부록되어 나가서 그의 자리가 궐석이 되었기 때문이다.[118]

최득현은 1787년 이후 들어온 신입 화원들 중에서 예외적인 인물이다. 신입 화원들이 대부분 전력이 없는 신인인데, 최득현은 이미 국가의 여러 화역에 참여한 공로로 영부사과에 부록된 적이 있었다.[119] 차비대령화원에는 언제 처음 속하게 되었는지 알 수 없지만, 1788년 차비대령화원에 임명되었을 때 '차정(差定)' 대신 '복속(復屬)'이라 한 것, 1783년 시험에 응시하지 않은 점 등으로 미루어 원대령으로 활약했을 가능성도 있다.[120] 1787년 이후의 세대교체에서 최득현은 예외적인 경우라고 할 수 있다.[121]

최득현을 제외한 신입 화원들은 전적이 전혀 없었다. 심지어 이들이 채용된 전후인 1788년 10월 12일, 31명의 도화서 화원 명단에는, 최득현과 허용을 제외하고는 나머지 신입 화원들의 이름이 없다.[122] 이는 신입 화원들이 차비대령화원이 될 때, 도화서의 정식 화원이 아니라 생도였다는 사실을 시사한다.[123] 당시에 도화서에는 윤명택, 박치경, 최창우 등 도감에 자주 참여한 연륜 있는 화원들이 여전히 존재했음에도 불구하고,[124]

생도 출신을 차비대령화원으로 선발하였다는 것은 주목할 만한 부분이다. 이는 차비대령화원이 더 이상 도화서의 조직질서에 연연하지 않고, 규장각의 목적에 적합한 화원을 선발하여 스스로 양성하는 구조를 갖추었음을 의미한다. 다시 말해 정조 즉위 초, 원대령이 활동하던 시기에 차비대령화원은 도화서 교수를 지낼 정도로 관록 있는 화원을 국왕의 요구로 임시 차출한 것이었다. 그러나 차비대령화원제도의 정식 출범 후 5년이 지나자, 규장각에서는 아직 증명되지 않은 생도들의 잠재력을 보고 선발하여 직접 교육하기에 이른 것이다. 그리고 이들은 임시직이 아닌 사실상 종신직으로 봉직하게 되었다.

박인수는 생도 출신으로 차비대령화원에 차정되고, 이 안에서 교육되고 성장한 대표적인 예라고 할 수 있다.[125] 그는 최초 차비대령화원 선발 시험에서 탈락한 전적이 있다.[126] 정확한 경위는 알 수 없지만 4년 후 차비대령화원에 들어오게 되었는데, 이때에도 "기교가 미숙하여 아직 드러나지 않았다[工拙未著]"는 평가를 받았다.[127] 그러나 2년이 안 되어 그는 녹취재에서 기존 화원들을 제치고 1등을 함으로써 자신의 역량을 드러냈다.[128] 같은 해에 그는 정조로부터 세화를 가장 정교하게 그렸다는 평가를 받기도 하였다.[129] 그는 이후 녹취재에서 상위권 성적을 유지하면서 모두 4차례 사과 및 사정의 녹봉을 받았다. 이는 이인문, 김득신에 이어 3번째로 많은 횟수이다.

신입 화원 중에는 박인수처럼 자수성가한 인물도 있었지만 유력한 화원 가문의 자손이 더 많았다. 사도세자의 차비대령화원이었던 허감의 아들 허용이 채용되었고, 영조의 어진화사 변상벽의 아들 변광복과 숙종과 영조의 어진화사 장득만(張得萬)·장경주(張敬周)의 자손인 장한종이 채용되었다.[130] 정조는 대를 이어 왕실 회사(繪事)에 복무한 화원을 특별히 우대하였는데 이는 뒤에서 더 자세히 살펴보겠다.

5) 제2차 추가된 차비대령화원(1794~1796년 차정)

1794년 6월에 5명의 화원이 새로 기록에 등장하였다. 김석구, 김경문, 장함, 허식, 윤석근이다. 이들 중 윤석근을 제외한 나머지 4명은 6월 15일 포폄 혹은 6월 22일의 녹취재 성적에 이름을 올린 뒤로 더 이상 등장하지 않는다.[131] 사실 『내각일력』에 있는 1794년의 차비대령화원에 대한 기록은 이 두 번뿐이고, 그다음 기록이 1795년 12월 15일의 포폄이기 때문에 이들이 6월 한 달만 머물렀는지, 혹은 1794년부터 1795년 상반기까지 머물렀는지는 알 수 없다. 다만 차비대령화원이 출범한 이래 가장 큰 화역이었던 을묘년 화성 원행의 준비와 정리 작업이 이 무렵이었다는 점을 주목할 필요가 있다. 즉 화성 원행을 염두에 두고 화원을 일시적으로 증원할 필요가 있었다는 점이다.

이때 녹취재에 기록된 5명 모두가 참석하지는 않았을 가능성이 더 높다. 이들 중 윤석근은 화성 원행 후, 《진찬도병(進饌圖屛)》을 그린 공로로 최득현, 김득신 등과 함께 상을 받았으나, 다른 네 사람의 이름은 등장하지 않기 때문이다.[132] 추측컨대 이들은 수습 화원으로 들어와 능력을 시험받았고, 그 결과 윤석근만이 최종적으로 채용되었을 것이다. 윤석근은 화성 원행 진찬도병 제작(1795~1796)과 함흥과 영흥 본궁 의식집 편찬(1796)에 참여하였다.[133] 그 이듬해 차비대령화원들에게 달력을 하사한 기록에서도 윤석근은 정식 화원이 아닌 권차화원으로 남아 있다.[134] 윤석근은 결국 이해에 권차화원으로 활동을 마쳤다.

김건종은 1796년에 채용되었다. 김득신의 아들로서 가장 유력한 화원 가문인 개성김씨 김응환 집안의 화원이었다. 정조 말년에 들어온 화원 중 앞의 5명의 화원들이 특정 화업을 위해 임시로 채용된 자들이라면, 김건종은 화원 가문의 명맥을 이어갈 유망주로 선발된 것이다. 그는 첫 녹

취재에서 1등을 하여 기대를 모았으며,[135] 순조 연간에 꾸준히 활약하여 1841년(헌종 7)까지 35년 봉직 기간 동안 9차례 사과 및 사정에 부록되었다. 그러나 명문가 출신이었던 김건종도 선발 직후인 1797년에는 윤석근, 변광복과 함께 권차화원을 지냈다. 당시 차비대령화원의 정원 이상으로 인원을 선발하였기 때문으로 추측된다.

3. 차비대령화원제의 실상과 한계

차비대령화원제 출범 당시 차비대령화원 전원에게 녹봉이 지급되도록 하였던 애초의 계획과 달리 시간이 지나면서 점차 녹봉 없이 일하는 화원이 생겨났다. 이러한 사항은 차비대령화원제가 실시된 지 약 5년이 지났을 무렵 차비대령사자관과 화원을 관리하던 각신 서유방(徐有防)의 요청을 통해 알 수 있다.

서유방이 아뢰기를, "본각(本閣, 규장각: 인용자)의 화원은 단지 세 자리의 녹(祿)이 있을 뿐인데, 취재하여 입격한 자가 으레 녹을 받아먹으므로 그 밖에 녹봉 없이 일하는 자가 태반이니, 그들은 먹고살 방법이 없습니다. 신의 생각으로는 본청(本廳) 영부사과(永付司果) 3인의 녹과를 해조(該曹, 호조: 인용자)로 환부한 것은 본각의 화원에게 이부(移付)하여 돌아가며 균분하는 것으로 하는 것이 성상께서 진념(軫念)하는 도에 부합할 듯합니다. 그러므로 감히 이렇게 아룁니다" 하여, 하교하기를, "해조로 하여금 상세히 살펴서 초기로 품처(稟處)하게 하라" 하였다.[136]

애초에 차비대령화원에게는 모든 인원에게 반씩 나누어 배분되는 정

7품의 사과직 3자리와 취재를 통해 수석과 차석에게 수여되는 정6품의 사정직과 정7품의 사과직이 한 자리씩 배정되었다. 그런데 이 기록에 따르면 어느 시점에서인지 총 5자리에 달하던 녹과가 3자리로 줄어든 것을 볼 수 있다. 서유방은 그 이유가 본래 가지고 있던 영부사과 3인의 녹과를 호조에 넘겼기 때문이며, 이를 다시 찾아 와서 화원에게 나누어 줄 것을 요청하였다.

정조는 서유방의 요청을 수용하려 하였으나 그로부터 약 보름 후 호조에서 불가하다는 응답이 왔다. 이 녹과는 본래 있었던 자리가 아니라, 선조(先祖)의 명으로 공로가 있는 자를 위해 특별히 가설된 것인데, (그 직에 있던 자가 퇴직 후에는) 임의로 다시 시행하지 말라는 명이 있었기에 함부로 옮길 수 없다는 것이다. 정조는 녹직의 과도한 증원을 경계한 영조의 명이기에 거부할 수 없었다. 그러나 차비대령화원에게 녹봉이 턱없이 부족한 상황 또한 외면할 수 없었다.

(호조판서에게) 하교하기를 "선조의 수교가 이미 이와 같고, 영부사과는 특교가 아니면 규례상 그대로 원과(元窠)로 삼을 수 없으니, 경이 아뢴 대로 이속(移屬)하는 일은 그만두도록 하라. 그러나 대령화원의 사람은 많고 자리는 적은 것에 대해서는 염려해야 한다. 더구나 허감은 수격(手格)이 반드시 특이하지는 않지만 그를 돌보아준 것이 매번 특별하였던 것은 다른 이유에서가 아니라, 실로 지난 일을 생각해서 그런 것이다. 김덕성을 이미 영부사과에 부직하였으니, 허감을 어찌 다르게 할 수 있겠는가. 이번 달부터 특별히 영부사과에 부직하라. 이렇게 하면 허감의 원래 녹과가 자연 궐석이 될 것이다. 내각의 예차(預差) 3인은 승진시켜 본서(本署)의 녹관(祿官)에 부직하여 함께 시취(試取)하라고 본서에 분부한 것은 한편으로는 대령하여 수고한 데 보답하는 것이고, 한편으로는

본서의 녹과를 첨가하는 것이다" 하였다.[137]

정조는 영부사과 3과를 차비대령화원의 고정 녹봉[元窠]으로 삼지 못하지만, 그중 1과를 본래 차비대령화원이었던 허감에게 수여하였다. 그 근거로 김덕성이 사도세자의 화원이었던 공적으로 영부사과에 올랐으니, 마찬가지로 사도세자의 대령화원이었던 허감 역시 특교로 영부사과에 들 명분이 있음을 들었다. 이로서 허감의 자리 하나가 궐석이 되니, 이 자리에 예비로 차정된[預差] 차비대령화원 3명을 정식 차비대령화원으로 승진시켜 취재에 응할 수 있게 하였다. 『내각일력』에 따르면, 1788년 가을에 장한종, 김재공, 허용이 새 차비대령화원으로 임명되었는데, 이들이 기록에서 언급한 3명의 예차 화원임을 짐작할 수 있다. 영부사과 한 자리를 셋으로 나누었으니 충분하지는 않겠지만 차비대령화원이 급료 없이 일하지 않도록 한다는 애초의 계획을 지키기 위해 힘썼음을 알 수 있다.

그러나 순조 연간에 이르면 차비대령화원의 급료를 보장하는 것이 더욱 어려워졌다. 1816년(순조 16) 12월 2일, 승문원에서는 차비대령사자관과 화원에 대한 상소를 올렸다. 생도로서 차비대령화원이 된 자에게 실관 녹봉을 주려고, 무리하게 일반 화원의 실관직을 빼앗고 생도로 강등시킨 일이 벌어진 것이다.[138] 화원에 국한된 것이 아니라 사자관에게도 벌어진 일이어서 사자관을 관장하던 승문원 제조가 부당함을 호소하였다. 결국 본래의 사자관과 화원은 실관직을 유지하였고, 차비대령화원은 급료가 없는 상태로 기다리게 되었다. 이러한 현상은 고종대에 이미 굳어졌음을 『육전조례』의 차비대령화원 조항에서 확인할 수 있다. 차비대령화원의 정원은 26명으로 늘어났는데 그중 "녹봉 없이 기예를 익히는 자"들이 10명에 달했다.[139] 즉 무급 화원이었던 도화서 생도 조직의 폐단을 차비대령화원이 그대로 답습하게 된 것이다.[140]

차비대령화원의 두 번째 문제는 화원이 일부 가문에 편중되어갔다는 것이다. 차비대령화원제가 도화서의 위계에는 영향을 받지 않았지만 화원들이 완전한 기회의 평등을 누리게 된 것은 아니었다. 오히려 화원 가문의 영향력은 이전보다 커졌다.[141] 물론 전문직 중인이 가문을 통해 영향력을 세습하는 것이 화원 분야에서만 나타난 현상은 아니다.[142] 18~19세기에 역관, 의관 등의 분야에서 중인이 가문을 이루고 세력을 확장한 것은 이미 잘 알려진 사회현상이다.[143] 그러나 차비대령화원에 대한 기록에서 발견할 수 있는 새로운 사실은 차비대령화원제의 경우 세습이 어명에 의해 가속화되었다는 것이다. 정조는 앞에서 살펴보았듯이 장인경과 김덕성, 허감을 영조와 사도세자의 차비대령화원이었다는 이유로 다시 채용하였다. 정조는 여기에서 그치지 않고 그들의 자손을 선발하고 우대하였다.[144] 허감의 아들인 허용이 채용되었고, 영조의 어진화사 변상벽의 아들 변광복과 숙종과 영조의 어진화사 장득만·장경주의 자손인 장한종이 채용되었다.[145]

정조가 의도적으로 이들을 우대하였다는 사실은 박인수와 변광복의 처우를 비교할 때 잘 드러난다. 앞서 박인수가 녹취재에서 1등, 세화에서 최고 성적을 거둔 해의 일이다. 화원의 녹과에 빈자리가 생기자 애초에 정조는 차비대령화원으로 뛰어난 성적을 거두었으나 아직 생도의 자리에 머물러 있는 박인수를 승부(陞付)하라고 명하였다. 이에 예조에서는 생도로서 차비대령화원이 되었을 때 누구보다 우선적으로 녹과에 부록되는 것이 예조 등록과 규장각 절목에 의거해 지당하지만, 그 전해에 박창후(朴昌垕)라는 자가 어명을 받고 수년간 외지에 나가 있다가 돌아왔고, 옛 규약에 따르면 이와 같은 경우를 먼저 보충했다고 아뢰었다. 차비대령화원을 우선하는 새 규약과 어명을 받고 외지에서 고생한 화원을 우대하는 옛 규약이 충돌할 때, 예조에서는 후자를 우선했다. 이를 듣고 정조는

돌연 이번 녹과는 변광복에게 우선 지급하라고 하였다. 선조 영정을 그린 변상벽의 노고가 적지 않은데 그의 아들이 화공이 되었음을 최근에 알았으니 마땅히 그에게 지급하여야 한다는 것이다.[146] 그 결과 변광복은 다음 해부터 차비대령화원에 차정되어 활동하였으며, 그 이듬해에는 증원된 화원으로는 유일하게 어진 도사에 참가하였다.[147] 이처럼 대를 이어 복무하는 세신(世臣)을 우대하는 정조의 정책은 화원 가문의 세전(世傳)현상을 더욱 가속화하였다.

　　이상에서 본 것처럼 정조대 화원제도는 도화서 화원과 차비대령화원이 양립한 구조였다. 정조는 차비대령화원제를 신설하기에 앞서 도화서의 개혁에 관심을 가졌다. 숙종과 영조 연간의 도화서 개혁을 반영하여 『대전통편』에 법제화하였는데, 화원을 증원하고, 화원의 처우를 개선하는 것이 중심 사안이었다. 정조는 문관 별제를 제거하고 화원 출신 겸교수에게 녹관을 부여하였으며, 전자관을 신설하는 등의 변화도 모색하였다. 이는 도화서가 화원에게 실무적인 통제권을 부여하고 화업의 효율성을 꾀하고자 했다는 점에서 중요한 방향 전환이라고 할 수 있다. 그러나 당시 도화서는 부족한 녹봉과 불공정한 인사체계라는 두 가지 고질적인 문제를 안고 있었고, 이는 부분적인 개정을 통해서 해결하기에는 한계가 있었다.

　　규장각의 차비대령화원은 형식적으로는 예조에 속했지만, 독립된 예산과 임용 구조를 가짐으로써 도화서의 문제에서 벗어날 수 있었다. 차비대령화원에게는 기본적으로 안정적인 급여와 종신 고용이 보장되었다. 녹취재는 추가 급여를 통해 화원들의 실력 향상을 장려할 뿐 아니라, 실무에 적합한 능력을 배양하는 교육적인 효과를 가지고 있었다. 도화서 화원의 인사가 예조 당상관의 자의적인 사정으로 결정되던 것과 달리, 차비

대령화원의 포폄과 출척은 규장각 각신의 보고와 국왕의 계품(啓稟)을 통해 결정되었으며, 기록되고 공개되었다.

차비대령화원의 명시적인 업무는 어제 인찰이었으나, 규장각에서 관장한 어필 비문 조성이나 도서 출간 등도 차비대령화원의 고유 업무에 속했다. 차비대령화원은 도화서 화원과 함께 도감에 사역하였는데, 책·보·명정·관의 등 왕실 상징물의 제작에 중점적으로 배치되었다. 규장각에서 관장한 어진 도사 사업은 정조의 특명을 받은 이명기와 김홍도를 제외하고는 전원 차비대령화원으로 구성되었다. 차비대령화원은 독립적으로 혹은 도화서 화원과 공동으로 작업하였다. 그러나 그중에서도 차비대령의 화업은 주로 국왕의 말과 글, 신체를 시각화하는 부분이었다는 점이 특징적이다.

차비대령화원은 화원 내 위계가 없고 모두 종신직이었지만, 효율적으로 세대교체를 이루는 데 성공하였다. 제도 출범 후 5년이 된 1788년 무렵, 연륜 있는 원대령들은 녹직을 얻어 사실상 은퇴하고, 그 자리에 생도 출신의 신입 화원이 영입되었다. 차비대령화원의 중추 세력은 초대차비대령화원이 이끄는 가운데 필요에 따라 추가 증원하는 구조였다. 이는 규장각이 도화서에 의존하지 않고 화원을 스스로 교육하고 양성하는 구조를 가지게 되었다는 것을 의미한다고 할 수 있다.

이러한 차비대령화원은 제도적 견고함과 운영의 합리성에도 불구하고 몇 가지 문제들이 산재해 있었다. 애초의 규약대로 체아직을 확보하지 못해, 전원의 녹봉을 보장하기 어려워진 것이다. 부족한 녹봉마저도 왕실 역사에 공로가 있는 일부 화원 가문에 편중되어갔다. 19세기 들어 이러한 문제점이 어떻게 확대되고 고착화되었는지는 계속 주목해야 할 문제이다.

II

어진과 신하 초상의 제작

정조는 초상화를 군신관계에 영향력을 행사하는 매개로 적극 활용하였다. 왕실과 사대부 모두에게 초상화의 영향력이 크게 증가한 것은 숙종대부터이다. 숙종은 한동안 시행하지 않았던 현왕(現王)의 어진 제작 사업을 재개하였으며, 영조는 어진을 10년마다 그리는 전통을 세웠다.[1] 국가의 공신에게 하사하는 공신도상은 조선 초부터 군신 간 신의와 충성의 상징이었다. 숙종대는 잦은 사화 속에 공신도상이 다량 제작되었으며, 영조 연간에는 공신도상 외에도 많은 초상화가 '사은(謝恩)'의 의미로 사대부들에게 하사되었다.[2] 정조는 이러한 숙종과 영조의 초상화 제작 전통을 충실히 계승하였다.

정조대의 초상화가 이전과 달라진 점이라면 군신관계에 미치는 영향력이 더 구체적이고 직접적이라는 것이다. 정조는 현왕의 어진이 정기적으로 신하들의 존숭을 받는 의례를 설립하였으며, 하사되는 신하 초상에 직접 자신의 평을 내려주었다. 숙종과 영조대에 비하면 작은 변화이지만

초상화가 놓이는 환경과 맥락을 규정지음으로써 현재에 미치는 영향력을 확대하였다고 할 수 있다.

정조대 초상화 제작의 두 번째 중요한 지점은 어진과 신하 초상화가 밀접하게 관련되어 있다는 것이다. 조선 초기에는 어진과 공신도상이 밀접한 관계를 맺고 제작되었다. 정종(재위 1398~1400)의 어진은 그를 옹립하는 데 공을 세운 정사공신(定社功臣)의 초상과 함께 그려졌으며, 태종(재위 1400~1418)의 어진은 역시 그에게 동조한 좌명공신(佐命功臣)의 초상과 함께 제작되었다. 이처럼 조선 초기 어진과 공신도상의 공동제작은 군신 간의 공생관계를 반영한다고 할 수 있다. 그러나 이후 정국이 안정되자 어진과 공신도상은 각각 왕실 현창과 공신 책봉이라는 서로 다른 제도와 맥락 속에서 제작되기 시작하였다.

정조는 이처럼 서로 다른 제도 속에서 제작되던 어진과 신하의 초상을 다시 밀접하게 연관 지어 제작하게 하였다. 그는 어진 제작을 의논하는 자리에서 신하들의 초상을 가져다 보고, 화상찬을 내렸다. 어진을 제작한 후에는 관여한 규장각 각신들에게 상으로 초상화를 하사하기도 하였다. 어진과 규장각 각신의 초상화는 같은 화가가 제작하였으며, 모두 규장각에 함께 봉안되었다.

II부에서는 이러한 정조대의 변화를 어진 제작과 신하 초상의 제작으로 나누어 살펴본다. 어진에 대해서는 먼저 정조대 이전의 전통을 숙종과 영조 연간을 중심으로 간략히 다루고, 정조대의 어진 사업은 선왕 영조의 어진과 정조 자신의 어진으로 나누어 분석한다. 신하의 초상에 대해서는 정조가 어떤 맥락에서 사대부 초상을 열람하거나 하사하였는지 검토한다. 끝으로 정조의 화상찬(畫像讚)이 적힌《초상화첩(肖像畫帖)》(일본 덴리대학天理大學 도서관 소장)을 중심으로 초상화에 내려진 어평을 살펴본다.

3

어진의 제작과
진전의 운영

1. 정조 이전의 전통: 숙종·영조 연간을 중심으로

정조의 어진에 관한 사업은 대부분 숙종대와 영조대에 확립된 전통을 이은 것이다. 숙종은 한양에 선왕의 어진을 모신 진전(眞殿)을 두고 정기적으로 제향을 올렸으며, 선조(宣祖, 재위 1567~1608) 이후 처음으로 자신의 어진을 제작하여 외방 진전에 봉안하였다. 영조는 숙종이 시작한 진전제도를 확충하고, 자신의 어진을 정기적으로 제작하여 궁궐 내 여러 처소에 나누어 봉안하였다. 이처럼 숙종과 영조는 선왕의 어진을 제작하고 제사를 올리는 일에 국왕이 직접 관여하였을 뿐 아니라 자신의 어진을 제작하는 일에도 매우 적극적이었다. 여기서는 정조대 이전의 진전제도 성립과 어진 제작에 대해 살펴본다. 특히 숙종과 영조 연간의 사례를 중점적으로 다룬다.

조선 전기의 진전제도는 크게 태조(太祖, 재위 1392~1398)를 모신 전

국 5처의 외방 진전과, 왕실의 원묘(原廟) 역할을 하던 한양의 진전으로 나눌 수 있다.[1] 각각을 좀 더 살펴보자.

1) 외방 진전

외방 진전 5처는 영흥의 준원전(濬源殿), 개성의 목청전(穆淸殿), 전주의 경기전(慶基殿), 경주의 집경전(集慶殿), 평양의 영숭전(永崇殿)으로 태조대부터 태종 연간에 설립되었다. 성종대 편찬된 『국조오례의(國朝五禮儀)』(성종 5년, 1474)에 따르면 이 외방 진전에는 육명일(六名日), 즉 정조(正朝, 설), 한식(寒食), 단오(端午), 추석(秋夕), 동지(冬至), 납일(臘日)에 각 지방 관찰사가 봉헌하고, 진전에 소속된 전직(殿直)이 집행하는 제향이 행해졌다.[2] 그러나 처음부터 이 5처의 진전에서 공통적으로 이러한 의례가 행해진 것은 아니었다. 영흥과 개성의 진전은 각각 태조의 탄생지와 잠저(潛邸)에 왕실 주도로 건립된 진전으로,[3] 세종(世宗, 재위 1418~1450) 때까지만 해도 종묘(宗廟)에서와 마찬가지로 사시대향제(四時大享祭)가 행해졌으며, 왕이 직접 친향하거나 향(香)과 축(祝)을 보냈다.[4] 그에 비해 경주, 평양, 전주의 진전은 지방 부로들의 관리를 받다가, 세종대에 이르러서야 중앙에서 관리자인 전직(殿直)을 배정하고, 관찰사로 하여금 제사를 주관하게 하였다.[5] 이처럼 처소에 따라 차이가 있던 진전제도는 세종대에 일괄적으로 정리되었으며,[6] 이 사항이 반영되어 성종 연간에 국가전례서에 편입되었다고 할 수 있다. 명종 연간에 선원전(璿源殿)에 태조 어진 26축이 있다는 기록을 볼 때, 조선 중기에도 태조 어진은 종종 제작되었음을 추측할 수 있으나, 자세한 기록은 전하지 않는다.[7]

태조의 외방 진전제도는 임진왜란과 병자호란 등을 겪으면서 5곳의 진전 중에 영흥 준원전과 전주의 경기전만이 존속하는 등 타격을 입

었다.[8] 평양의 영숭전은 임진왜란으로 소실된 후 광해군에 의해 1619년에 중건되었지만, 1627년 정묘호란 때 다시 소실된 후에는 재건되지 않았다.[9] 경주의 집경전은 임진왜란 중에 피해를 입어 어진이 예안에 임시 봉안되기도 하고,[10] 인조(仁祖, 재위 1623~1649) 연간에는 강릉으로 옮긴 후 같은 이름의 진전을 세웠으나[11] 1631년 실화로 전소된 후 복구되지 않았다.[12] 개성의 목청전은 임진왜란 중에 소실된 후,[13] 광해군 연간에는 몇 차례 중건을 요청하는 상소가 있었으나 실행에 이르지는 못했다.[14] 현종 연간에는 송시열(宋時烈, 1607~1689)이 개성의 태조 옛터를 방문한 후 목청전 터에 거주민들이 뒤섞여 살고 있음을 지적하여, 현종이 관리를 보내 보수하고 관리했다는 기록이 전한다.[15] 그러나 이는 건물을 새로 지은 것이 아니라 터를 관리하는 데 그쳤으며 이마저도 지속되지 못한 듯하다.

1693년(숙종 19)에 낭원군(朗原君) 이간(李偘)이 목청전의 옛터는 담장이 없고 황폐하니 수호(守護)하고, 비(碑)를 세우기를 요청하였다.[16] 숙종은 이를 허락하여 대제학 권유(權愈, 1633~1704)에게 비문(碑文)을 짓게 하고, 친히 액자(額字)를 써서 내렸다.[17] 숙종의 액자가 내려졌다고는 하나 목청전이 재건된 것은 아니었다. 왕실의 사적이 함부로 취급되는 것을 염려한 것이지, 무너진 진전을 복구하고 기능을 회복하려는 시도는 하지 않았다. 이는 집경전과 영숭전의 경우도 마찬가지이다.

2) 한양의 진전: 영희전과 선원전

숙종 이후에는 태조의 외방 진전을 복원하려는 노력보다 한양에 진전을 건립하는 데 더 관심을 기울였다. 한양에는 조선 초기에도 태조와 신의왕후(神懿王后, 1337~1391)의 영정을 모신 문소전(文昭殿)이라는 진전이 있었다.[18] 그러나 세종 연간 문소전에 영정 대신 신주를 모시기로 하면

서, 문소전은 더 이상 진전으로 기능하지 않았다.[19] 조선 중기에는 한양에 진전을 건립하지 않았고, 종묘 위주의 전례체제를 확립하면서 문소전마저 폐지하였다. 조선 후기에 한양의 진전으로서 영정을 모신 원묘의 기능을 회복한 것은 영희전(永禧殿)이다.[20] 영희전은 숙종 연간에 개건되어 태조, 세조(世祖, 재위 1455~1468), 원종(元宗, 1580~1619)의 어진을 모셨으며, 이후 전실을 늘려가며 숙종, 영조, 순조 어진을 모셨고 가장 중심적인 진전으로 기능하였다.[21] 이처럼 여러 세대의 어진이 한 진전에서 제사를 받게 된 경우는 처음이었는데, 그 계기를 알기 위해서는 먼저 영희전의 연혁을 살펴보아야 한다.

영희전의 첫 전호(殿號)는 남별전(南別殿)이다. 광해군대에 평양 영숭전에 봉안 예정이었던 태조의 어진과 묘향산에 보관되던 세조의 어진을 임시로 봉안하면서 이 전호를 받게 되었다.[22] 남별전에 있던 태조와 세조의 어진이 광해군 말에서 인조 초년 사이 강화도에 있는 진전으로 옮겨지면서,[23] 비어 있게 된 남별전에 인조가 자신의 생부 정원군(定遠君)을 원종으로 추숭하고 그 영정을 봉안하였다.[24] 이때 전호도 바뀌어 생부의 은혜를 높인다는 '숭은전(崇恩殿)'으로 개칭된다.

병자호란으로 1637년 강화도가 함락되자, 인조는 강화도 진전에 임시 봉안된 태조와 세조의 영정을 서울로 가져와 복구하게 하였다.[25] 그러나 태조의 영정은 훼손이 심해 매안(埋安)하였고, 세조의 영정은 개장하여 원종의 영정이 있던 숭은전에 합봉하였다.[26] 세조와 원종의 어진이 함께 봉안되자 원종만을 위한 '숭은전'이란 전호는 더 이상 쓸 수 없었고, 결국 다시 남별전이라 부르게 되었다.[27] 이때는 어진이 각기 독립된 전실을 가진 것이 아니라, 한 전각 안에서 세조의 어진은 주벽에, 원종의 어진은 동벽에 걸렸던 것으로 보인다.[28] 이처럼 남별전은 전란으로 인해 훼손된 어진을 수복하는 노력과 인조반정(仁祖反正) 후 정통성을 확립해야 했던

필요성의 임시방편적인 조합이었다.

임시 봉안처의 성격을 띠었던 남별전이 한양의 중심 진전으로 변모한 것은 숙종의 계획적인 추진에서 비롯되었다. 1676년(숙종 2)에 단행된 남별전 중건은 사실상 전면적 개건으로 남별전은 1실에서 3실로 규모가 확장되었다.[29] 제2~3실에 세조와 원종을 봉안하였는데, 비어 있는 제1실은 태조의 어진을 염두에 둔 것이었다. 1688년(숙종 14) 도감을 설치하여 태조 어진을 모사(模寫)해 봉안하고,[30] 남별전이라는 별칭 대신에 영희전이라는 공식 전호를 내림으로써[31] 영희전에 명실 공히 진전의 위상을 부여하였다. 이러한 결과를 볼 때, 숙종의 남별전 이건 논의는 사실상 남별전 자체의 퇴락함을 우려해서가 아니라, 남별전을 태조를 모신 도성의 공식 진전으로 탈바꿈하려는 계획에서 비롯된 것으로 추측할 수 있다.[32] 문소전에 태조 어진 대신 신주를 모신 이래로 200여 년 만에 태조 진전이 한양에 복구된 것이다.[33]

영희전의 중건은 단순히 태조 진전을 한양에 추가한다는 것 이상의 의미가 있었다. 지방의 태조 진전과 달리 영희전에서는 국왕이 친림(親臨)하는 작헌례(酌獻禮)가 행해졌기 때문이다. 영희전은 조선 후기 들어 다른 태조 진전들과 마찬가지로 육명일(정조, 한식, 단오, 추석, 동지, 납일)에 담당 제관들이 올리는 제사를 받았을 뿐 아니라, 이에 더해 국왕의 작헌례도 받았다. 진전에 왕이 친행하여 잔을 올려 배알하는 작헌례는 그 전례가 없었던 것은 아니지만, 진전의 중건이나 어진의 모사, 이안(移安) 등과 같이 특별한 일이 있을 때 사유를 고하거나(고유제告由祭), 혼령을 위안하는(안신제安神祭) 성격의 것이었다. 그러나 숙종은 태조 어진을 모신 1688년 이후부터 평균 3년에 한 번씩 작헌례를 올리는 것을 정례화하였다.[34]

또한 숙종은 처음으로 창덕궁에 선원전을 건립하였는데, 이 점도 눈여겨볼 대목이다. 조선 후기의 진전제도에서 지방에 태조의 외방 진전이,

도성에 영희전이 있었다면 궁궐 내에는 선원전이 진전으로서 자리를 잡았다고 할 수 있다.[35] 선원전은 본래 조선 전기에 경복궁 안 문소전의 북쪽에 세워졌다가 전란 중에 전소되고 수십여 점에 달하는 어진도 산일되었다. 숙종 연간에 선원전은 창덕궁에 신설되었는데, 영정을 보관하는 기능만 유사할 뿐 실제로 건물이나 건물터, 소장품 등 조선 전기의 선원전과 특별한 연관이 있는 것은 아무것도 없었다.[36] 숙종은 자신의 영정을 제작한 후 궐내에 보관하면서 이름을 선원전이라 불렀다고 하는데, 그 당시에는 공식적인 진전으로 운영되지는 않았을 가능성이 크다. 선원전은 영조와 정조 연간에 확장되면서 단순한 어진 보관 장소에서 진전으로 기능하게 된다. 다음에 이어지는 내용은 이러한 변화에 대한 것이다.

3) 어진 제작과 진전제도의 변화

조선 후기 진전제도의 큰 변화는 국왕이 생전에 자신의 어진을 제작하여 봉안하였다는 점이다. 그 변화를 시작한 왕은 숙종이었다. 그는 1695년(숙종 21) 자신의 어진을 제작하여 강화부 장녕전(長寧殿)과 창덕궁에 봉안하였다.[37] 숙종이 화원 조세걸(曹世杰)에게 어진을 그리게 한 후, 내시(內侍)에게 어진을 강화부로 옮겨 봉안하게 하였다고 한다.[38] 그러나 이처럼 짧은 기록 외에 자세한 사항은 알 수 없다. 신하들의 반대를 의식해서 비공식적으로 추진했을 가능성이 있다. 갑자기 어진을 받게 된 강화유수 김구(金構)는 영전을 건립하였고, 숙종은 이 영전에 '장녕(長寧)'이란 칭호를 내렸다. 선원전은 앞에서 살펴보았듯이 궐내의 비공식적 보관처였으나, 장녕전의 경우는 달랐다. 장녕전은 태조 이래 처음으로 세워진 현왕의 독립 진전이었다. 이처럼 전례가 없는 왕실 사업을 추진하는 것은 쉽지 않은 일이었다.

숙종은 자신의 두 번째 어진 제작을 통해 어진과 진전을 공식화하였다. 1713년(숙종 39), 즉위 40주년을 맞은 숙종은 자신의 어진 제작 사업을 단행하였다.[39] 앞서 비공식적으로 어진 제작을 추진했던 것과 달리, 이번에는 도감을 설치하고 대신들의 봉심(奉審) 과정을 거쳤다. 어진이 완성된 이후에는 봉안되기까지의 과정이 의례화되었다. 완성된 어진에 표제(標題)를 적고 제신들이 절을 올리는 표제의(標題儀), 어진을 모시고 가거나 배웅하는 봉왕의(奉往儀)와 지송의(祗送儀), 진전에 봉안하는 봉안의(奉安儀)의 의주(儀註)가 제정된 것이다. 표제의는 이때 처음 제정된 의례로서 완성된 어진에 표제를 적는 일반적인 제작 절차에 대신들의 첨배(瞻拜) 의식을 결합하여 의례화한 것이다.[40] 의례의 내용은 표제 서사이지만, 실제 의의는 국왕의 묘호가 적힘으로써 하나의 그림에서 임금의 상징으로 전환되는 것을 의식화한 것이라 할 수 있다.[41] 비공식적으로 추진했던 첫 번째 어진의 경우 내시가 받들고 가서 강화유수가 봉안하였던 것과 달리 이번에는 왕세자와 문무백관의 배웅을 받으며, 성대한 배종(陪從) 행렬이 어진을 모시고 갔다. 이러한 배웅과 동행의 의절은 지송의와 봉왕의로 지정되었다. 강화의 장녕전에 봉안하였을 때에도 태조 어진의 경기전 봉안에 준하는 봉안의를 따랐다.[42] 이러한 의례를 통해 초상은 국왕의 영정으로, 장녕전은 진전으로 공식화되었다.[43]

숙종은 영희전과 선원전을 건립하여 진전제도의 기틀을 마련하였다. 또한 왕이 자신의 어진을 제작하는 선례를 남겼으며 진전과 어진에 대한 의례를 대부분 제정하였다. 영조는 숙종의 진전제도를 확대하였으며 자신의 어진을 더 적극적으로 활용하였다. 우선 영조의 영희전 사업부터 살펴보자. 영조는 1748년 영희전에 2실을 증축하여 숙종의 어진을 봉안하였고,[44] 이후 영희전의 의례를 격상하려 노력하였다. 영조의 영희전 증축은 진전의 의미에도 변화를 가져왔다. 영조가 2실을 증축한 것은 4실에

숙종의 어진을, 5실에 자신의 어진을 봉안할 것을 염두에 둔 조처였다. 이후 정조는 재위 2년째 되던 해인 1778년 영조의 신주를 종묘에 부묘하는 때에 맞추어 영조의 어진을 영희전의 제5실에 봉안하였다.[45] 이렇게 영희전은 대를 이어 선친을 모시게 되었다는 점에서 왕실 사당인 원묘의 기능을 하게 되었다. 영조는 때때로 숙종의 영정 앞에서 밤새도록 꿇어앉아 우는 등 사적인 감정을 드러내었는데, 이는 종묘에서는 발현할 수 없는 사친의 정을 원묘에서 발현한 것으로, 살아 있는 듯 재현한 영정이었기 때문에 더욱 가능했을 것이다.[46]

숙종대부터 행하던 영희전의 작헌례는 영조 20년(1744)에 편찬된 『국조속오례의(國朝續五禮儀)』에 국가전례로 정식 편입되었다.[47] 이 의주에는 2년 간격으로[間二年] 2월에 작헌례 하는 것으로 구체화되었다.[48] 한편 영조대에는 왕실의 비상시적인 알현인 작헌례 외에도, 진전에서 육명일에 드리는 상시 제사에 왕이 친향하기도 하였다. 친향은 준비와 의례 절차도 작헌례에 비해 장대하여, 숙종도 시도한 적이 있었지만 신하들의 반대로 이루지 못하였다.[49] 영조는 1747년 영희전의 중건을 앞두고 한식제(寒食祭)를 친향하기로 결정하고 의주를 제정하였다.[50] 영조는 영희전 친향의(親享儀) 절차를 격상하고자 하였다.[51] 영희전의 축문은 종묘의 제도를 따를 것을 제기하였고,[52] 아울러 음악을 사용할 것을 명하였다.[53] 이처럼 영조에 의해 영희전의 전각과 의례는 단지 장대해졌을 뿐 아니라 기능의 변화를 가져왔다. 숙종이 영희전을 개건하여 임시 봉안처에서 진전으로 승격하였다면, 영조는 영희전을 중건하여 국조의 진전에서 왕실 원묘로 그 기능을 확대하였다고 할 수 있다. 영희전의 의례가 위상이 높아지고 친행이 잦아진 것은 이러한 기능의 변화와 함께한다고 할 수 있다.

영조대에는 선원전의 기능도 어진의 보관처에서 봉안 진전으로 변화하였다. 이러한 변화는 사실 숙종의 유고(遺誥)에 의한 것이다. 경종대의

기록에 숙종은 장녕전의 어진을 펴서 봉안하고, 선원전에는 참봉을 차출하지 말고 대내에서 삭망(朔望: 음력 초하루와 보름날)에 분향하라고 전하였다.[54] 경종(景宗, 재위 1720~1724)은 숙종 장례의 졸곡 이후 장녕전과 선원전의 어진을 펼쳐서 봉안하였다.[55] 그러나 선원전 삭망 분향은 경종대에는 아직 시행되지 않았던 듯하다. 영조는 즉위 후 선원전을 수보하였으며,[56] 선원전에 걸린 숙종의 어진에 보름마다 삭망 분향을 시행하도록 하였다.[57] 영조는 숙종의 어진을 새로 이모하여 모신 1748년(영조 24) 2월 25일 선원전에서 처음 작헌례를 시행하였다. 그전까지 국왕이 친행하는 작헌례는 문묘와 영희전에 한정되어 있었다. 선원전에서 어진을 봉심하고 전배한 경우는 있지만 친행 작헌례를 올린 것은 처음이었다.[58] 영조는 이후에도 숙종의 기일에 종종 선원전을 배알하였으며, 재위 동안 두 번 더 작헌례를 올렸다.[59] 이처럼 선원전은 어진을 보관할 뿐 아니라 어진을 벽에 걸어 정기적으로 분향하며 때때로 국왕의 제례를 받는 장소로 변화하였다.

영조는 훼손된 선왕의 어진을 모사하게 하였으며, 자신의 어진도 10년 주기로 제작하게 하였다. 1735년(영조 11) 영희전에 있던 세조의 어진이 날이 갈수록 손상이 심해지고 있어 더 훼손되기 전에 한 본을 추가로 모사해두기로 하였다.[60] 1748년에는 영희전을 중수하고 숙종의 어진을 모시고자 했는데, 선원전에 있는 기존 어진에 흠결이 있어 새로 이모하기로 하였다.[61] 두 경우 모두 도감을 설치하였으며, 이는 숙종의 태조 어진 모사의 선례를 따른 것이었다.

영조는 자신의 어진을 약 10년을 주기로 정기적으로 제작하였으며 이를 4곳에 나누어 봉안하였다. 강화부의 만녕전(萬寧殿), 경희궁(慶熙宮)의 태령전(泰寧殿), 육상궁(毓祥宮)의 냉천정(冷泉亭), 창의궁(彰義宮)의 장보각(藏譜閣)이 그것이다. 이 가운데 만녕전은 강화부 장녕전의 별전으로, 숙종의 예를 따라 봉안한 진전이다. 태령전은 영조의 어진을 가장 많이

봉안했던 영조의 주된 진전이다.[62] 영조는 거의 10년에 한 번씩 자신의 어진을 제작하여 여러 전각에 두었는데 그때마다 한 본은 태령전에 봉안하였다. 영조가 잠저 시기에 숙종에게 하사받은 초상 중 한 본도 태령전에 봉안함으로써 태령전은 영조의 21세부터 80세까지의 일대기를 초상으로 일괄할 수 있는 장소가 되었다. 실제로 영조는 종종 태령전에 나아가 자신의 영정을 꺼내 신하들과 함께 열람하였다. 영조의 지난 초상들을 비교하면서 세월의 변화와 영조의 건강에 대해 이야기를 나누었던 것이다.[63] 태령전은 영조 어진의 보관 장소였을 뿐 아니라 영조와 그의 신하, 세자와 세손들이 영정을 열람하며 영조 자신에 대해 대화하는 공간이었다.

영조 당시 태령전 내부가 어떠하였는지는 정확히 알 수 없다. 다만 영조가 어진을 꺼내 보일 때 궤에서 꺼내 걸었다는 점으로 보아 평상시에 어진을 걸어두지는 않았을 것으로 짐작된다.[64] 그러나 정조대 태령전의 내부를 경현당(景賢堂)으로 이건할 때의 기록을 참조하면, 태령전은 닫집과 어좌, 산선을 모두 갖추고 있었던 것으로 보인다. 걸어두고 제사를 지내지 않았을 뿐 국왕의 의장을 거의 갖춘 것이라고 할 수 있다.[65] 만녕전이 외방 진전으로서 기능했다면 태령전은 궐내 진전으로 영향력을 행사하였음을 짐작할 수 있다.

이에 비해 육상궁과 창의궁은 관련 의주가 존재하지 않는다. 육상궁은 영조의 생모인 숙빈 최씨(淑嬪崔氏, 1670~1718)의 사당으로 영조가 자주 전배와 제향을 드렸으므로 영조 어진에 대한 봉안례나 봉심례가 주도적으로 치러지지는 않았을 것이다. 여기서 영조의 어진은 조석으로 부모를 모신다는 효의 명목하에 육상궁의 위상을 강화하는 역할을 하였던 것이다.[66] 영조의 즉위 전 옛 거처인 창의궁은 숙종으로부터 은사받은 잠저 시 초상을 보관하면서부터 어진 봉안처가 되었다. 육상궁의 어진 봉안이 영조와 숙빈 최씨와의 모자관계를 천명하는 것이라면 창의궁의 봉안은

숙종과의 친손관계를 암시하는 것이라 할 수 있을 것이다.

2. 영조 어진의 처리와 모사

정조가 즉위할 당시에는 이미 선대의 어진을 모신 진전과, 영조가 자신의 어진을 봉안한 어진봉안각이 여러 곳 설치되어 운영되고 있었다. 전주와 영흥에는 태조의 진전인 경기전과 준원전이, 강화도에는 숙종의 진전인 장녕전이 있었다. 도성 안에는 영희전에 태조, 세조, 원종, 숙종의 어진이 봉안되어 국왕의 정기적인 제례를 받았고, 궁궐 안에는 선원전에 숙종의 어진이 봉안되어 영조의 부정기적인 알현을 받았다. 한편 영조 자신의 어진을 봉안한 어진봉안각도 다수 존재하였다.[67]

정조의 선왕 어진에 대한 사업은 주로 영조 어진에 집중되었다.[68] 정조는 영조 어진을 대부분 정리하여 기존 진전에 편입하는 한편, 육상궁과 창의궁은 그대로 유지하여 영조를 기억하는 장소로 삼았다. 진전의 정리 이후, 정조는 재위 5년(1781) 자신의 어진을 제작하는 과정 중에 영조의 어진을 추가로 모사하고자 시도하였다.

1) 어진의 봉안과 진전 정비

정조대 영조의 어진은 이미 최소 11본 이상이 존재하였다.[69] 영조 어진의 영조대 봉안처와 정조대 이안된 봉안처를 비교하면 〈표 3-1〉과 같다.[70] 정조는 육상궁과 창의궁에 있던 영조의 어진은 그대로 두고 태령전과 만녕전의 어진은 각각 선원전, 영희전, 장녕전에 나누어 봉안하였다. 육상궁은 숙빈 최씨의 사당으로 영조가 생모의 곁에서 모시고자 한 뜻에

표 3-1. 영조 어진의 영조대 봉안처 및 정조대 봉안처

제작 연도	초상 연령	영조대 봉안처	정조대 봉안처	비고
1714년(숙종 40)	21세상	창의궁	창의궁	
	21세상	태령전	선원전	소본(小本)
1724년(영조 즉위)	31세상	태령전		초본(草本)
1733년(영조 9)	40세상	태령전	선원전	2본 제작
	21세상	창의궁	창의궁	21세본 복장 개모
1744년(영조 20)	51세상	태령전	영희전	
	51세상	만녕전	장녕전	
	51세상	육상궁	육상궁	소본
1754년(영조 30)	61세상	육상궁	육상궁	1757년 장황(粧潢)
	61세상	창의궁	창의궁	소본, 1757년 장황
1763년(영조 39)	70세상	태령전	선원전	1774년 장황
1773년(영조 49)	80세상	태령전	선원전	선원전에 전봉(展奉)
	80세상	육상궁	육상궁	소본

서 자신의 초상을 육상궁 뜰 안 냉천정에 둔 것이다. 창의궁 장보각은 영조의 잠저로, 잠저 시절 숙종에게 하사받은 초상을 봉안한 곳이다. 정조가 육상궁과 창의궁의 어진을 그대로 둔 이유는 정확히 알 수 없다. 다만 정조가 재위 동안 이 두 곳을 방문하여도 영조 어진에 별도로 의례를 올리지 않은 것을 볼 때[71] 정조는 이곳을 정식 어진 봉안처로 생각하지 않았음을 알 수 있다.

태령전은 영조의 주된 진전으로서 영조의 어진을 가장 많이 봉안하였다. 영조가 종종 태령전에 방문하여 자신의 어진을 꺼내어 신하들에게 보여주었다는 기록으로 미루어, 강화부의 만녕전이 외방 진전으로서 기능하였다면 태령전은 궐내 진전으로 영향력을 행사하였음을 짐작할 수 있다. 정조는 태령전을 더 이상 영조의 어진봉안각으로 사용하지 않았다. 태령전의 영조 어진은 선원전과 영희전으로 옮겨졌다(**표 3-1**). 그 계기가

된 것은 태령전을 영조의 혼전(魂殿)으로 사용하게 되면서부터이다. 태령전은 이전에는 왕실의 혼전으로 사용된 적이 없던 전각이었다. 효종, 현종, 숙종과 그의 왕후들의 혼전을 지속적으로 문정전(文政殿)에 두었던 것에 비교해볼 때 태령전의 혼전 사용은 이례적인 일이었다.[72] 태령전은 11점 이상의 영조 어진을 국왕의 의장을 갖추어 봉안하고 있었다. 그뿐 아니라 영조의 어필(御筆)과 보(寶)·책(冊)을 봉안하기도 하였다. 이러한 점이 태령전을 영조의 혼전으로 삼는 데 영향을 미쳤을 것이다.

태령전을 혼전으로 삼게 됨에 따라 태령전의 영조 어진은 경현당에 봉안하기로 하였다.[73] 다만 경현당에 봉안되기에 앞서 어진은 잠시 위선당(爲善堂)을 거쳤다.[74] 어진은 다른 물건들과 달리 닫집을 포함한 어좌가 필요하였기 때문에 태령전의 닫집을 경현당에 옮겨 설치하는 공사 기간 동안 위선당에 옮겨졌던 것이다. 공사가 끝난 1778년(정조 2) 4월 17일 영조의 어진은 위선당에서 경현당으로 옮겨 봉안되었다. 정조는 영조 어진을 위선당에 임시 봉안할 때, 그리고 경현당에 정식 봉안할 때 두 번 다 의식에 직접 참석하였다.[75]

한편 태령전의 어진을 영희전에 봉안하는 시기도 논의되었다. 만약 태령전의 어진을 영희전 제5실로 직접 옮긴다면 번거롭게 경현당에 임시 봉안할 필요가 없을 것이기 때문이다. 영희전은 영조 연간에 4실과 5실을 중건한 후, 제4실에 숙종 어진을 봉안하고, 제5실이 공실(空室)로 남아 있었다. 영조가 건립 때부터 자신의 어진을 봉안할 것을 염두에 두고 확장한 것이었기 때문에 영희전에 영조 어진을 봉안하는 것에는 이견이 없었다. 그러나 영희전에 어진을 봉안하는 것은 종묘에 신주를 부묘하는 것만큼 사체가 중한 행사라는 의견이 있었다. 국상 중에 간소하게 처리하기에는 적합하지 않다는 것이다. 따라서 삼년상을 마친 후에 고취를 갖추고, 길일을 택해 정결히 제수를 마련하여 진전에 정식 봉안하기로 하였다.[76]

1778년(정조 2) 태령전에 있던 영조의 신주가 종묘에 부묘되었으나, 정조는 영조의 어진을 태령전에 돌려놓는 대신에 선원전, 경희궁 장보각 그리고 영희전에 나누어 봉안하였다. 이는 사전에 계획된 일이었다. 앞서 살펴본 바와 같이 영희전에는 영조가 마련한 제5실이 공실로 있었기 때문에 여기에 영조의 어진을 봉안하는 것은 기정사실이었다. 그러나 선원전에 영조의 어진을 봉안하기 위해서는 전실의 증축이 필요했다. 당시 선원전에는 구획되지 않은 공간에 숙종의 어진만이 걸려 있었는데, 영조의 어진을 추가로 봉안하려면 독립된 전실이 필요했기 때문이다.

같은 해 1월 정조는 선원전을 중수하기로 결정하고 공사를 진행하였다.[77] 선원전은 신실(神室) 2실과 동서 양쪽에 익각(翼閣)이 있는 형태로 중건되었다.[78] 익각 중 동쪽은 내전(內殿)이 전배(展拜)하는 곳으로 하고 서쪽은 중배설청(中排設廳)으로 삼았다.[79] 선원전이 어진과 어책을 보관하는 서고에서 제례에 적합한 공간으로 변형된 것이다. 특히 동쪽 익각에 왕실 여성을 위한 제례 공간을 둔 것이 주목할 만하다. 이는 영희전이 궐 밖에 위치하여 신하들의 첨배를 받는 공식적인 진전이었던 것과 비교할 때, 선원전은 왕실 내부의 진전으로 기능하였음을 보여준다.[80] 1월 10일에 시작된 공역은 2월 17일에 완공되었다. 완공 후 공사 때문에 잠시 옮겨두었던 숙종의 어진을 양지당(養志堂)에서 모셔와 봉안하였다.[81] 5월 2일 영조의 부묘와 함께 탈상을 기다렸고, 길일을 택해 5월 15일 영조의 어진 11본을 선원전에 봉안하였다.[82] 영조의 어진 중 80세본을 걸어두고[展奉] 나머지는 궤에 넣어 보관하기로 하였다. 신실 2실 중 제1실에는 숙종의 어진을, 제2실에는 영조의 어진을 봉안하였다.[83]

정조대 선원전은 숙종과 영조를 나란히 모셨으며 제례를 모시기에 적합한 공간으로 변모하였다. 순조대에는 한 칸을 증축하여 정조의 어진을 걸고, 헌종대에는 5칸으로 증축하여 순조와 익종의 어진을 추가 배향

하였다. 정조대의 증축으로 이후 선원전이 열조의 어진을 함께 봉안하고 오묘제(五廟制)를 완성하는 계기가 된 것이다. 선원전에는 여전히 여러 축의 어진을 보관하였지만 그중 하나는 신실에 걸어서 봉안하였다. 즉 선원전은 보관처일 뿐 아니라 영희전과 마찬가지로 역대 선왕들을 모시고 국왕의 의례를 받는 진전으로 기능하게 된 것이다.

선원전은 국가전례를 받은 영희전에 비해, 왕실 내부 기관의 성격이 강하였다. 이는 외부의 참봉을 두지 말라는 숙종의 유고에서도 알 수 있듯이 설립 초기부터 내부에서 관리하도록 계획되었기 때문일 것이다. 어진의 모사나 건축 공사가 있을 때 선원전은 영희전과 달리 도감을 설치하지 않았고 비용도 내탕고(內帑庫)에서 지출되었다.[84] 선원전과 영희전의 이러한 차이점은 의례에서도 확인되는데 영희전의 작헌, 친향의가 『국조속오례의』와 『춘관통고』를 비롯한 전례서에 수록된 데 비해 선원전의 의주는 국가전례서에 편입되지 못하였다. 영희전의 진전의례가 국행의례라면 선원전의 의례는 왕실의 내행의례라고 구분할 수 있을 것이다.[85]

정조는 선원전 의례를 수정함으로써 내부 진전으로서의 성격을 분명히 하였다. 영조는 숙종의 기일에 선원전을 방문하였지만 작헌례는 드물게 행하였다. 정조는 숙종과 영조의 기일 대신 탄신일에 작헌례 혹은 다례를 시행하였다.[86] 선원전의 탄신 다례는 정조 연간 숙종의 탄신일에 처음 행해진 이래 작헌례와 번갈아 시행되었으며, 순조 연간에는 탄신 다례가 작헌례의 횟수를 넘어서게 되었다.[87] 다례가 시행된 의미와 연유에 대해서는 분석이 더 필요하다. 다만 절차를 비교해보면 작헌례에 비해 축문(祝文)이 생략되고, 차 위주의 제품이 진설되는 등 진설과 행례가 간소하다는 것을 알 수 있다.[88] 행례 시기가 기일이나 명일(名日: 명절)이 아니라 탄신일이라는 것은 선왕을 살아계실 때처럼 모신다는 사친의 정을 강조한 것이라고 할 수 있을 것이다.

정조는 선원전에 봉안한 영조의 어진 중 51세본은 영희전으로 다시 이봉하기로 하였다. 51세본을 선택한 이유에 대해서는 별도의 기록이 없지만, 영조가 재위 20주년을 맞아 처음으로 면복(冕服: 면류관과 곤복을 통칭하는 왕의 최고 예복) 차림의 초상이라는 점에서 그 의미를 찾을 수 있다.[89] 정조는 영조와 마찬가지로 영희전에 전배례, 작헌례, 명일에 친향하였는데 직접 방문하는 친향 제례의 횟수가 갈수록 잦아졌다. 정조는『춘관통고』에 영희전의 의식을 정리하여 공식화하였다. 영희전은『춘관통고』의 진전 중 가장 첫 번째 항목으로 많은 분량에 걸쳐 건립 연혁과 의례가 자세하게 고증되었다.[90] 정조대 영희전이 명실공히 국가의 최고 진전으로 자리 잡았음을 알 수 있다.

　　태령전의 영조 어진이 경현당으로 이봉될 당시 만녕전에 있던 영조 어진에 대한 처분도 논의되었다. 예조판서는 숙종의 장녕전 옆에 부속된 만녕전이 본래 평가(平家)이기 때문에 영구 봉안이 어려우니 별전을 마련하는 것이 좋겠다고 제안하였다. 이에 정조는 새로 짓지 말고 장녕전에 함께 봉안하라고 하교하였다.[91] 장녕전이 협소하지 않으니, 숙종의 자리[位]를 제1실로 하고 그 옆에 영조의 어진을 놓는다면 신리(神理)나 인정(人情)에 모두 부합하는 일이라고 하였다.[92] 이는 숙종과 영조의 독립된 진전을 운영하는 대신에 장녕전을 영희전이나, 선원전과 같이 누대의 어진을 봉안하는 진전으로 전환하는 것을 의미한다.[93] 다만 영조 어진이 영희전에 봉안될 때는 국상이 끝나기를 기다려 성대하게 친림봉안 행사가 치러진 것과 달리, 장녕전에 이안될 때는 영조 사후 즉시 간소하게 진행되었다.

　　이상으로 영조의 부묘와 함께 어진의 정리도 일단락되었다. 태령전의 어진은 모두 선원전과 영희전, 장보각에 나누어 봉안되었고 태령전은 더 이상 영조의 어진봉안각으로 운영되지 않았다. 강화도에 있는 만녕전의 영조 어진도 장녕전에 숙종 어진과 함께 봉안되면서 더 이상 독립적으

로 운영되지 않았다. 영조 신위가 종묘에 부묘된 것과 같이 영조 어진 역시 열조의 진전에 함께 봉안된 것이다. 이러한 영조 어진의 처리는 영조를 현왕에서 선조의 대열로 이안하는 상징적인 처사였다고 볼 수 있다. 다시 말해 이는 영조 어진의 가시성을 줄임으로써 그 영향력을 줄이고 영조를 역사화하는 작업이었다고 할 수 있다.

2) 영조 어진의 모사 시도

영조 어진의 재봉안이 마무리된 지 3년 뒤, 영조 어진을 새로 모사하는 사업이 시도되었다. 정조는 1781년 8월 19일 십년마다 어진을 남겼던 영조의 뜻을 이어 자신의 어진을 제작할 뜻을 피력한다.[94] 그리고 9월 1일 영조의 왕세제 책봉 60년을 기념하여 선원전을 봉심한 자리에서 영조의 어진도 함께 모사하게 하도록 명하였다.[95] 정조의 나이가 영조가 즉위 후 첫 어진을 그린 나이였던 31세가 되는 해였기 때문이다. 이러한 이유로 정조는 영조가 즉위하던 해에 그린 31세 초상을 모사하게 하였다.[96] 31세의 영조와 정조가 초상을 통해 한자리에 있게 된 것이다.

정조는 한편 영조의 80세 어용도 모사하도록 한다. 선원전에는 80세 어용을 걸 수 없어서 70세본을 걸었으나, 80세본이 가장 경모(敬慕)하는 마음이 절절하기 때문이라고 하였다.[97] 80세 영조 어진의 표제는 정후겸 (鄭厚謙, 1749~1776)이 썼다. 정후겸은 정조의 즉위를 방해한 인물로 정조 즉위 후 사사되었다. 역적의 표제가 있기 때문에 걸 수 없었던 것이다. 그러나 80세본은 정조에게 가장 의미 있는 초상이기도 하였다. 1773년(영조 49) 영조가 80세상을 제작할 당시 정조는 왕세손의 신분으로 어진 봉심에 참석하였다. 이해의 영조 어진 도사는 유일하게 도감을 설치하여 진행하였다. 숙종이 1713년 자신의 어진을 그린 지 60년이 되는 해이며, 영조의

80세 장수를 축하하는 자리였기 때문이다.[98] 어진 도사가 끝나고 왕세손 정조와 1품 이상 대신이 봉심한 자리에서 영조는 칠언절구 한 수를 내리고 정조와 제신들에게 갱진(賡進)하도록 하였다. '萬[만수萬壽]'과 '述[계술繼述]'을 갱운한 12편의 시는 영조의 장수를 축하하고 숙종을 계술한 뜻을 되새기는 내용으로 이어졌다.[99] 이틀 후 2품 이상 대신들도 봉심하는 기회를 얻었는데, 이 자리에서 왕세손 정조가 천세(千歲)를 부르자 대신들이 일제히 천세를 불렀다. 그러자 영조는 "이것은 필시 세손의 짓이리라" 하며 웃었다고 전한다.[100] 이렇게 영조 80세상은 정조가 세손으로서 영조를 모신 기억을 가장 잘 대변하는 초상이었다. 그뿐만 아니라 영조의 어진 도사가 숙종을 계술하였듯이 자신의 이번 역사 역시 영조를 계술하였음을 보일 수 있는 초상이었던 것이다.

정조는 9월 3일 직접 선원전에 나아가 80세 영조의 어진을 봉심하였으며,[101] 9월 14일에는 육상궁 어진봉안각에 나아가 80세 영조 어진 소본(小本)을 확인하였다.[102] 곧바로 정조는 영조의 초상을 대하고 눈물을 흘리며 오열하였다. 그러고는 지금 이 소본이 참으로 실제 모습과 닮았기 때문에 이를 바탕으로 이모하려 한다고 해명하였다. 정조는 그 자리에서 소본이 더 나으니 이를 가지고 2본을 모사하여 1본은 선원전에 1본은 영희전에 봉안하도록 하였다.[103]

해당 소본을 가지고 모사하고자 한 2본이 대본의 형식이었는지, 소본 그대로였는지는 확인되지 않는다. 다만 대본으로 바꾸어 이모한다는 기록이 없는 것으로 보아 반신상인 소본 그대로이지 않았을까 추측한다. 현존하는 영조의 반신상 어진은 1900년(광무 4)에 육상궁에 있던 소본을 이모한 것이다.[104] 선원전에 전봉(展奉)할 예정이었음에도 불구하고, 모사하면서 소본 그대로의 형태를 유지하였다. 이로 보아 정조대에도 소본 그대로 유지하였을 것이라 추측할 수 있다.

이처럼 모사할 어진까지 정해두었는데, 그 이후의 일은 기록이 자세하지 않다. 정조의 어진을 봉안한 날인 9월 16일, 영조의 어진 모사는 아직 착수 전이었다. 정조는 보고받기를 당호(唐糊)가 없어서 일을 하지 못하고 있으며, 부드러워지길 기다리려면 수십 일이 걸린다고 하였다.[105] 9월 21일에는 육상궁에 봉안된 영조의 어진을 (모사를 위해) 받들어올 날짜를 25일로 잡았다고 보고받았다. 그러자 정조는 다시 하교하기를 기다리라고 명하였다.[106] 그 이후 영조 어진 모사에 대한 기록은 보이지 않는다. 즉 모사하라는 전교만 있고, 제작 과정이나 봉안의례, 논상에 대한 기록이 남아 있지 않은 것이다.

정조는 영조의 어진 모사를 위해 따로 화원을 선발하거나 초본(草本)을 선별하지 않았다. 9월이 영조가 등극한 달이니 이달 안에 완성을 보아야 한다고 재촉한 바 있으나, 영조 어진이 언제 완성이 되고 봉안이 되었는지에 대한 기록도 없다. 기록이 따로 없다면 봉안의례에 국왕이 친림하지 않았거나 혹은 완성되지 않았을 가능성마저 있다.[107]

이처럼 정조의 영조 어진 모사는 몇 가지 모순점이 보인다. 31세 영조 어진 모사가 31세 정조 어진 도사의 근거인 것처럼 제시되지만, 사실 정조의 어진 도사가 먼저 진행되고 있었다. 또한 어진 모사에 대한 명령만 있고 이후 기록은 전무하다. 이러한 모순은 정조가 영조 어진을 통해 계술의 뜻을 강조하지만, 이번 사업의 중심은 어디까지나 정조 자신의 어진 도사에 두고자 했음을 보여준다. 이는 정조가 영조의 어진 이모에는 직접 관여하지 않지만, 정조 자신의 어진은 대신들과 직접 봉심하고 7번 고쳐 그리게 한 점에서도 잘 드러난다.[108]

정조의 선왕 어진 모사는 여러모로 숙종과 영조의 선례와는 구별된다. 우선 현왕과 선왕의 어진 도사를 한 사업 안에 두고, 더구나 현왕의 어진 도사를 중심에 둔 것은 드문 일이다.[109] 숙종과 영조 연간에는 선왕의

어진 모사를 주로 먼저 진행하고, 자신의 어진 도사는 후에 두었다. 선왕의 어진 도사는 도감을 설치하여 장대하게 치루는 한편, 현왕의 어진 도사는 왕권이 안정되었던 정권 말기를 제외하고는 대부분 비공식적으로 진행하였다.[110] 정조의 영조 어진 모사는 제작 과정이 거의 드러나지 않는데 비해, 숙종과 영조의 경우는 선왕 어진의 이모를 위해 도감을 설치하고 화원 선발에서 최종본 선별, 봉안 행차나 의례의 점검에 이르기까지 국왕이 직접 살폈다.[111]

이처럼 기존의 전통에서 선왕의 어진 모사를 우선한 것은 이 사업이 훼손된 왕실 전통을 복원한다는 분명한 명분이 있었기 때문이다. 이에 비해 자신의 어진을 새로 만드는 사업은, 어진 도사의 정당성이 확보되지 않은 상황에서 왕실 역사를 크게 벌인다는 혐의를 받을 수 있었다. 숙종이 처음 태조 어진 모사 사업을 벌일 때, 실질적으로는 서울에 국조의 진전을 정식으로 신설하는 새로운 사업이었음에도 불구하고 그 명목은 쇠락한 건물을 중건하고 비어 있는 전실에 어진을 채운다는 것이었다. 영조 연간 이모된 세조 어진은 퇴락함을 염려하여 이모하였지만, 그 이후에도 새 이모본을 걸지 않고 계속 구본을 걸어두었다. 기존 어진이 당장 쓰기 어려운 상태가 아닌데도 훗날 상태가 나빠질 것을 대비한다는 명목으로 이모한 것이다.[112] 그러나 정조는 선왕의 어진 모사에 훼손된 유산을 복원한다는 명목을 내세우지 않았다. 이는 이미 어진 도사가 숙종과 영조를 거치면서 공식적인 국가행사로 정립되어 더 이상 이런 명분이 필요하지 않게 되었음을 의미한다.

그렇다면 정조에게 영조 어진은 어떤 의미였을까? 정조가 영조의 어진을 대하는 태도에는 선대의 사업을 이어나가려는 '계술(繼述)'과 선친에 대한 개인적인 반응인 '인정(人情)'이 바탕을 이루고 있다고 할 수 있다. 우선 '계술'에 대해 생각해보자. 정조는 자신의 어진 도사를 요구하기

에 앞서 7번에 걸친 영조의 어진 사업을 상고하였다.[113] 영조의 어진 도사는 노년의 두 번을 제외하고는 대부분 당대에는 기록되지 않은 비공식적인 사업이었다.[114] 정조는 현존 영조 어진들의 제작일과 봉안처를 고증하고, 영조가 10년에 한 번씩 어진을 그렸음을 도출하였다. 정조는 이것이 곧 우리 왕조의 "성헌(成憲)"이 되었다고 하나,[115] 사실 영조는 10년에 한 번씩 그리겠다고 공표한 적이 없다. 실제로 그 간격은 9~11년 정도를 유지하기는 하나, 곧바로 장황되지 않고 추후에 봉안된 경우도 있으므로, 이 규정이 절대적인 것은 아니었다. 그러나 정조의 고증을 통해 이것은 하나의 전통이 되었다. 그리고 정조는 전통의 계술을 자신의 어진 도사의 명분으로 삼았다. 정조는 자신의 어진을 봉안하는 날 "이번에 모사한 것도 추술하는 뜻에 관계된다"고 다시 한번 강조하였다.[116] 선왕과 자신을 잇는 계술의 명분은 선왕 영조의 어진을 모사할 때에는 역으로 작용하였다. 자신의 금년 나이가 선왕이 갑진년(1724)에 어진을 모사한 나이와도 같으니 영조의 이 31세본을 이모하라고 하였기 때문이다. 정조의 어진과 영조의 어진은 서로가 서로의 근거가 되었으니, 어진 도사의 '계술'은 이어져 내려올 뿐 아니라 순환하는 셈이다.

이처럼 어진 제작의 명분이 '훼손된 유산의 복원'에서 '선대 위업의 계승'으로 전환한 것은 이미 영조 후반부터 기미가 있었다. 앞서 살펴본 바와 같이 영조 전반의 세조 어진 모사 사업(1735)은 어진의 훼손 가능성에 대비하여 여벌을 제작한다는 이유로 시작되었다. 그러나 영조 후반의 숙종 어진 모사 사업(1748, 무진戊辰)은 숙종이 태조 어진을 제작한 1688년(무진)부터 주갑(周甲)이 되었음을 기념한 것이었다.[117] 또한 1773년(계사癸巳)에는 숙종이 자신의 어진을 공식적으로 모사한 1713년(계사)으로부터 주갑이 되었음을 기념하여 영조 역시 자신의 80세 어진을 도사하도록 하였다.[118] 즉 어진의 제작 사업 자체가 계술의 대상으로 의미를 가지

게 된 것이다.

어진 제작의 전통을 부활시킨 숙종은 훼손되거나(태조 어진) 부적합한 어진(숙종의 첫 어진)을 복구한다는 소극적인 자세를 가질 수밖에 없었을 것이다. 그러나 이미 숙종의 선례를 가진 후대의 왕들은 '계술'이라는 명분을 이용할 수 있었다. 영조와 정조의 차이점이라면, 영조가 자신의 사업을 숙종의 개별적인 사업과 연관 지으려 한 반면, 정조는 영조의 선례에서 10년에 한 번이라는 규정을 도출하고, 규정 준수의 일환으로 자신의 사업을 정의했다는 것이다. 이처럼 어진을 국가적인 사업으로 공식화하려는 정조의 노력은 이후 『춘관통고』를 편찬할 때 어진과 진전의 내력과 의례 조항을 상세히 포함하는 점에서도 발견할 수 있다.

정조는 어진 제작 사업에 대해 제도적인 접근 외에 감정적인 반응도 보였다. 정조는 "영조의 31세(갑진년) 진본을 이모하고자 하니, 이는 우모(寓慕: 의지하고 그리워함)의 뜻에서 나온 것이다"라고 하였다.[119] 한편 자신이 제작에 참여한 영조의 80세 어진에 대해서는 "경모(敬慕)의 마음이 더욱 간절"하다고 하였다.[120] '계술'만이 아니라 '경모'가 어진 제작의 중요한 동기였음을 알 수 있다.

영조 어진을 보고 감흥에 젖는 이는 정조만이 아니었다. 정조가 궁궐 내 선원전과 육상궁에 봉안된 영조의 80세 어진을 2본 이모하여 선원전·영희전에 봉안하고자 했던 것도 조정의 여러 신료들이 반드시 첨망(瞻望)할 수 있도록 하기 위해서였다. 서명선과 김상철(金尙喆, 1712~1791)은 영조를 향한 정조의 '추감(追感)'과 '성모(聖慕)'에 깊은 동조를 보였다.[121] 실제로 보름 후, 1781년 9월 15일 이모할 영조의 모본(母本)을 정하기 위해 육상궁의 어진봉안각을 방문하였을 때, 정조와 대신들은 크게 감정적인 반응을 보였다. 정조는 영조의 80세 소본 어진을 보고는 "어용을 우러러 보니 마치 시립하고 있는 것 같다면서 눈물 흘리며 오열"하였다. 이날 참

석한 제신들도 모두 감정에 북받쳐 눈물을 보였다.[122]

일찍이 영조는 숙종 어진 모사에 대해 이는 "신도(神道)와 인정(人情)에 있어 당연한 것"이라고 하였다. 영정이 제의적 기능뿐 아니라, 사적인 애도의 기능을 가졌음을 알 수 있다. 그러나 정조의 경우는 이를 '경모'라 표현하며 어진 모사의 명분을 분명히 하였으며, 더 감정적인 반응을 보인 것이 주목된다. 정조에게 영조 어진은 훼손을 염려하는 유산이 아니라 생생한 기억을 유발하는 매체였다고 할 수 있다.

이상에서 본 바와 같이 정조에게 선왕인 영조의 어진 모사는 숙종대의 태조 어진 모사, 영조대의 세조, 숙종 어진 모사와 다른 점이 있다. 예전에는 더 큰 중요성을 가지던 선왕의 어진 모사가 오히려 현왕의 어진 도사의 일환으로 축소되어 진행되었다는 점이다. 이는 정조대에 선대의 어진이 갖는 영향력이 이전 시대보다 줄어들었다기보다 현왕의 어진이 갖는 영향력이 상대적으로 더 커졌다는 것을 의미한다.

한편, 선왕의 어진에 대해 정조는 이전과는 다른 태도를 가지고 있었다. 정조 이전의 사업들이 대부분 훼손된 어진을 복원한다는 명분에서 진행되었던 데 비해 정조는 어진 제작의 명분을 선대 위업을 '계술'하는 데 두었다. 그뿐 아니라 영조에 대한 '경모'의 마음이 영조의 어진을 이모하는 바탕이 되었음을 강조하였다.

3. 정조 어진의 제작과 봉안

1) 규장각: 어진의 제작·관리 기관

1781년 정조는 재위 후 처음으로 어진 도사를 일으키며, 어진의 봉안

과 제작, 관리를 모두 규장각에서 담당할 것을 명하였다. 정조는 어진의 규장각 봉안의 근거로 중국 송대 천장각의 사례를 들었다. 천장각에 조종의 어필만이 아니라 어용을 함께 봉안하였으니, 왕실의 서고 규장각에 어용을 봉안하는 것은 이러한 송의 옛 고사를 잇는 것이라고 하였다. 신하들은 권하기를, 어진 도사는 사체가 위중하니 선왕처럼 도감을 설치하자고 하였지만, 정조는 자신이 어진을 제작함은 오직 선왕의 뜻을 잇기 위할 뿐이니 되도록 검약하게 하고 싶다고 하여, 도감을 따로 설치하지 않고 규장각에서 제작까지 관장하도록 한 것이다.[123]

당시 규장각 원임(原任) 직제학으로서 어진 도사를 주관하게 된 정민시(鄭民始, 1745~1800)는 도감을 설치할 것을 여러 번 요청하였다. 도감이 설치될 경우 도제조는 일반적으로 삼정승 중 한 명이, 제조는 예조·호조·공조의 수장이 겸임하였다. 관료제의 수장이 도감의 책임자를 맡으면 명령체계가 원활해지고 물자를 수월하게 지원받을 수 있기 때문이다. 어진 도사는 규장각 각신들이 치르기에는 여러모로 부담이 큰 일이었다. 그러나 정조는 자신이 생각한 바가 따로 있다고 하면서 뜻을 굽히지 않았다. 정조가 뜻한 바를 정확히 짐작하기는 어렵다. 그러나 옛 고사를 따르고 검약하기 위해서라는 정조의 명분과 실제 사업의 진행 양상은 사뭇 다른 점이 있었다. 천장각 고사의 경우, 각신들이 고증한 결과 현임 왕의 어진을 봉안한 사례는 없고 단지 조종의 초상을 봉안한 사례만 있을 뿐이었다.[124] 또한 정조는 검약을 강조하며 도감을 설치하지 말라고 했지만 도감을 설치하지 않더라도 실제로 경비 차이는 크지 않았다.[125] 물자를 줄이는 데는 한계가 있었으며 참여 인원들의 급여와 상전은 도감을 설치했을 때에 못지않게 후하게 이루어졌기 때문이다.[126]

어진의 제작과 관리가 규장각에서 이루어지면서 가장 크게 바뀐 것은 규장각의 위상이었다. 예조와 종부시에서 관여하던 왕실 사역을 규

장각에서 주관함으로써 규장각의 권한이 확대되었다. 1781년 어진 도사의 총괄을 맡은 정민시는 당시 이조판서였고 1791년의 총괄을 맡은 채제공(蔡濟恭, 1720~1799)은 좌의정이었지만 그들은 어진 도사 시에 각각 규장각의 원임 직제학, 원임 제학의 신분으로 참여하였다. 때론 일의 체모를 맞추기 위해 각신의 품등이 승진되었으며, 규장각에 있는 어진을 비호한다는 명분하에 매일 규장각 각신이 번갈아가며 직접 숙직하도록 하였다.[127] 어진 제작에 참여한 화가들은 대부분 규장각에 소속되어 있던 차비대령화원이었다.[128] 또한 한 달여간의 어진 제작 기간 동안 정조는 거의 매일 규장각 원내인 희우정(喜雨亭), 서향각(書香閣), 영화당(暎花堂)에 자리하여 어진 제작을 논의하였다.[129]

어진을 통한 규장각의 위상 변화는 첫 어진 도사와 같은 해에 진행된 규장각의 재정비 사업과 동일한 맥락에 있다. 규장각은 정조 즉위년에 설립되지만 재위 5년(1781)에 기능이 한층 강화되면서 큰 전환기를 맞는다.[130] 정조는 규장각의 재원을 확보하였고, 각신에게 특권을 보장하고 충성을 요구하는 내용을 담은 규정인 『규장각규(奎章閣規)』를 정립하였다.[131] 규장각 중심의 인재 양성제도인 초계문신제(抄啓文臣制)가 시행된 것도 이때이다. 즉 어진의 제작과 봉안을 규장각에서 주관하게 한 것은 이러한 규장각의 기능 강화와 무관하지 않다.

그러나 어진 제작이 단지 규장각의 권한 강화에 이용되었다고 볼 수는 없다. 역으로 규장각을 통해 정조의 어진은 보다 실질적인 영향력을 갖게 되었다. 이는 재위 시에 자신의 진전을 세운 다른 역대 왕들과 비교하면 더 선명하게 드러난다. 외방 강화부에 세워졌던 숙종과 영조의 진전이나, 궐내에 세워졌지만 특별한 기능과 상징성을 갖지는 않았던 영조의 태령전과 비교해볼 때, 정조의 규장각 주합루(宙合樓)는 정조대에 각별한 위상을 지녔던 곳이다.[132] 규장각은 왕실의 어첩이 보관되어 있는 장소이

자, 규장각이 이문원 옆으로 옮기기 이전에는 규장각 각신들의 연구기관
이었다. 즉 규장각은 정조대 왕실의 정통성과 군신관계를 상징하는 공간
인 것이다. 어진은 그 봉안처의 상징성을 이어받아 기능했을 가능성이 크
다. 이처럼 규장각은 어진 제작을 주관하는 기관이자 어진의 봉안처로서
기능하였다. 이는 규장각의 위상을 높이는 동시에 어진의 상징성과 영향
력을 확대하는 조처였다.

2) 정조 어진의 형식과 의미

정조는 재위 전 1773년에 초상을 그린 적이 있으며, 재위 동안에는
세 번 즉 1781년, 1791년, 1796년에 자신의 어진을 제작하였다.[133] 정조
초상화의 복식과 형식, 봉안처를 일괄하면 〈표 3-2〉와 같다.[134] 정조의 세
손 시절 초상화는 영조의 명으로 하사받은 것이다. 영조는 1773년, 자신
의 80세 어진을 제작하며 세손인 정조의 초상화도 함께 그리게 한 것으로
보인다.[135] 정조는 이 초상화가 자신을 닮지 않았다고 생각하고 즉시 세초

표 3-2. 정조대 어진 제작 현황

제작 연도	복제	대소	봉안	사후 이안
1773년(영조 49)	관복본(추정)		세초	
1781년(정조 5) 8월 19일~9월 20일	익선관 곤룡포	대본	규장각 주합루	선원전(궤장櫃藏)
	익선관 곤룡포	소본	규장각 주합루	
1791년(정조 15) 9월 21일~10월 7일	원유관 강사포	대본	규장각 주합루	선원전(전봉展奉)
	원유관 강사포	소본	경모궁 망묘루	지속
	군복	대본	서향각	화령전
	군복	소본	현륭원 어진봉안각	
1796년(정조 20)	미상	소본	서향각	선원전(궤장)

하도록 했는데, 지금 생각하니 송구스럽고 한이 된다고 하였다.[136]

정조 재위 시절에 그려진 어진은 모두 7본일 것으로 추정된다. 1781년 첫 번째 어진의 복식은 익선관에 곤룡포였고, 1791년 두 번째는 원유관에 강사포를 한 복식과 군복본 두 종류였다.

정조가 첫 번째 어진 제작 시 곤룡포를 선택한 이유는 알 수 없다. 그러나 1791년 두 번째 어진 제작을 명하는 자리에서 복식에 대한 의견이 오고가는 것을 통해 이를 유추해보고자 한다. 1791년 9월 28일, 이전과 마찬가지로 정조 어진 제작의 임무를 맡은 규장각에서 질문을 올렸다. 당시 규장각 각신이었던 이만수(李晩秀, 1752~1820)는 역대 영조의 어진 복식을 열거한 후, 이번에 정조의 복식은 어느 해의 전례를 따를지를 여쭈었다.[137] 그러자 정조는 선왕께서 50세가 되어서야 비로소 면복 차림을 하셨는데, 본인은 금년에 아직 그 나이가 되지 않았으니 이번 어진은 강사포 차림으로 하라고 명하였다.[138]

국왕의 복식은 상황에 따라 적절한 복식을 갖추는 것이지 나이와는 상관이 없다. 그러나 정조는 그 상황의 엄중함에 따라 복식의 고저를 구분하고 있다.[139] 국왕의 복식은 예식의 대소에 따라 국가의 대사를 위한 면복(면류관과 구장복), 군신 간의 조회에 입는 조복(원유관과 강사포), 평상시의 시무복인 상복(익선관과 곤룡포)으로 나눌 수 있다.[140] 이러한 기준에서 정조는 영조 51세 어진의 면복보다는 격이 낮고, 자신의 1781년 어진의 곤룡포보다는 격이 높은 강사포를 1791년 어진의 복식으로 정한 것이다. 복식을 정한 날 초본 3점이 올라와서 신하들과 함께 논의하였는데, 초본 3점 중 1본은 강사포본이고, 2본은 곤룡포본이었다.[141] 결국 정본(正本)은 강사포본으로 제작된 것으로 보아, 곤룡포 초본은 비단에 옮기지 않은 것으로 보인다.

1791년에는 강사포본과 함께 군복본 어진을 제작하였다.[142] 이해의

어진 도사에서는 군복본에 대한 직접적인 언급이 없다. 군복본 어진에 대한 기록은 그로부터 5년 뒤인 1796년 1월 24일, 정조가 현륭원에 행차한 날의 『일성록』에서 찾아볼 수 있다. 이날 정조는 현륭원을 전배한 감회를 시로 짓고 신하들에게 설명하는 자리에서 자신이 몇 해 전 강사포 어진과 함께 군복본 어진을 제작하였음을 밝혔다. 정조는 사도세자가 온천에 행행(行幸)할 때 으레 군복을 입었으며, 당시 사도세자의 영정도 군복본이었다고 회상하였다. 그리고 이를 추술하는 뜻에서 자신도 현륭원 원행 시에는 항상 군복을 입었다고 하였다. 정조는 몇 해 전 2본의 어진을 모사하였는데, 경모궁 망묘루(望廟樓)에는 종묘를 배알할 때의 복색(원유관, 강사포본)을 한 어진을 봉안하고, 현륭원 재전(齋殿)에는 군복본의 영정을 봉안하였다고 덧붙였다.[143]

사도세자의 군복본 영정이 있었다는 것은 이 기록에서 처음이자 마지막으로 나온다. 따라서 이 영정의 행방이나 봉안처에 대해서는 추적하기 어렵다. 다만 정조가 1780년부터 1782년까지 경모궁을 배알할 때마다 "어진을 펼쳐 봉심"하였다는 기록이 있어서 사도세자의 초상화가 아닐까 추측해본다.[144] 1782년 이후로는 이 어진 봉심에 대한 기록이 없다. 색이 바래서 감히 모사하지 못했다는 기록으로 미루어 훼손이 심하여 펼쳐 봉심하지 않았을 가능성이 있다.

정조는 이처럼 사도세자의 영정을 경모궁에 봉안하고 전배례를 하러 방문할 때마다 초상화도 펼쳐 살펴보았던 것으로 보인다. 그리고 자신도 그 뜻을 이어 군복본 어진을 제작하여 현륭원에 봉안하였다. 1791년 제작 당시 군복본 제작에 대한 기록이 없는 것은 정조가 이를 공론화하지 않았기 때문일 것이다. 사도세자 외에는 군복본 초상을 그린 전례가 없고, 신하들로부터 반대 의견이 나올 것을 염려하여 논의에 올리지는 않았을 것으로 추정된다.

이처럼 정조는 어진을 제작할 때 복식에 특별한 의미를 부여하였다. 영조가 51세 어진에서 처음으로 면복을 착용한 것을 의식하여 그보다 예격이 낮은 복식을 택하였다. 따라서 30세 어진에서 가장 일상적인 곤룡포를, 40세 어진에서는 그보다는 높지만 면복보다는 낮은 격식인 강사포를 착용한 것이다. 이는 정조가 계속 생존하여 50세에 어진을 그릴 수 있었다면 면복본을 그렸으리라는 것을 쉽게 추정할 수 있다. 그런 한편 정조는 전례에 없던 군복본 어진을 제작하였다. 이는 실제로 처음 군복본 초상을 그렸고, 군복을 자주 입었던 생부, 사도세자를 추모한 것이라 할 수 있다.

3) 어진 제작 과정에서의 논의

어진은 언제 어떻게 누구에게 보여졌을까? 최근에 태조의 진전인 경기전을 사례로 한 심도 깊은 연구들은 어진이 항상 개방되어 있지 않았으며 오히려 합문과 장막에 이중으로 가리어 있었고, 영정에 제사를 올리거나 영정의 상태를 살피는 봉심 시에만 잠시 볼 수 있었음을 밝혀냈다. 즉 어진은 '보여지는' 것이 아니라 '모시는 것'이며, 역설적으로 은폐되었기에 권력을 가진 시각물로 강조되었다.[145] 이는 분명 조선시대 어진의 중요한 특징이라고 할 수 있다. 그러나 모셔진 어진 자체에 주목하기보다, 어진을 둘러싼 논의와 의례 등을 살펴보면 어진은 은폐되었다기보다는 적극적인 참여와 적합한 절차를 통해 공개되었다는 것을 알 수 있다. 여기에서는 1781년(정조 5)과 1791년(정조 15) 두 번에 걸친 어진 도사를 중심으로 제작에서 봉안, 그리고 지속적인 봉심에 이르기까지 어진이 열람된 상황을 재현하고자 한다.

어진은 제작 과정 중에 가장 적극적으로 신하들에게 공개되었다. 이

표 3-3. 어진 제작 단계와 감동 제신들의 참여 방식

	어진 제작 단계	제작 행위	관전 행위
1	감동각신 및 화원 선발	화원 낙점	
2	초본(草本) 과정 및 직조	의견	첨망
3	상초(上綃) 및 정본(正本) 설채(設彩)	의견	첨망
4	후배(後背) 및 장황(粧潢)		
5	표제(標題) 서사(書寫)		첨배
6	봉안 및 논상		첨배

사실은 신하들이 어진 제작을 지휘하는 책임자이자 동시에 어진의 실질적인 관자(觀者)이기 때문에 더욱 주목해야 한다.[146] 일반적인 어진 제작 단계를 기준으로 신하들의 역할을 살펴보면, 우선 화원 선발에 관여하였고, 어진의 초본이 여러 번 그려지면 완성에 이르기까지 어느 본이 더 좋은지 의견을 제시하였다. 신하들은 이 과정에서 고개를 들어 어진을 바라보는 '첨망'을 허락받았다. 어진이 완성되어 표제가 쓰이고 봉안 의식이 이루어질 때는 단지 바라보기만 할 뿐 아니라 어진에 절을 하는 '첨배'가 이루어졌다(표 3-3 참조).

정조는 어진 제작 과정에서 신하들의 역할을 더욱 적극적으로 이끌어내었다. 제작에 직접 관여한 인원은 도감을 설치한 숙종대와 영조대에 더 많았으나(표 3-4) 실제로 신하들의 의견 개진은 정조대에 더 활발하였다. 1781년 어진 도사에서는 초본을 7번이나 고쳐 그림에 따라 정본이 완성될 때까지 8번 이상 신하들의 입첨(入矚)이 있었다(표 3-5).[147] 정조 어진의 초본을 보러 들어온 신하는 일을 주관한 규장각 각신 외에 승지와 재상 등 20명 정도였다. 이는 숙종과 영조 연간의 경우와 비교할 때 적은 수였지만, 의견을 개진한 사람의 수는 그중에 13명으로 가장 많았다. 그러나 당시 초본 입첨 과정에서 정조와 신하들과의 대화를 살펴보면 그들의 관심이 특별히 조형적인 데에 있는 것은 아님을 짐작할 수 있다. 신하들

표 3-4. 어진 도사 입첨 제신의 범위

	제작 연도	초상 연령	단계	참여 인원
숙종	1713년 (숙종 39)	79세상	초본(草本)	시임·원임 대신, 국구(國舅), 2품 이상 도위(都尉), 승지·대사간, 옥당(玉堂) 1원
			상초본(上綃本)	시임·원임 대신, 문무 2품 이상, 육조 당상관, 시임·원임의 옥당 4원
			표제 서사	시임·원임 대신, 종친(宗親), 문무 2품 이상 전임 홍문관, 사헌부, 사간원 관리 중 군직을 갖고 있는 자
영조	1733년 (영조 9)	40세상		자세하지 않아 상고할 수 없음
	1744년 (영조 20)	51세상	정본(正本) 장축 (粧軸)	시임 대신, 약원 제조(藥院提調), 예조 판서
	1757년 (영조 33)	64세상		자세하지 않아 상고할 수 없음
	1763년 (영조 39)	70세상	정본 장축	대신, 비국 당상, 편집한 사람, 승지들, 경연 특진관, 옥당 상하번(上下番)
	1773년 (영조 49)	80세상	초초본(初綃本)	봉조하와 시임과 원임 대신, 육경(六卿), 여러 승지들, 내의원 제조
			상초본	도감 당상관
			표제 서사 전 1일	봉조하, 시임과 원임 대신, 구경(九卿), 비변사 당상관, 승지들, 서울에 있는 옥당, 정1품 종신·도위(都尉), 양사의 장관 및 2품 중 들어온 사람[入來人], 옥당을 지낸 사람 중 들어와 기다린 사람[來待人]
정조	1781년 (정조 5)	30세상	초본	시임과 원임 대신, 각신
			상초본	시임과 원임 대신, 각신, 비변사 당상
			표제 서사	시임과 원임 대신, 각신, 비변사 당상, 도위
	1791년 (정조 15)	40세상	초본	시임과 원임 대신, 각신, 종친, 의빈(儀賓), 의정부의 좌·우참찬, 육조의 장관
			정본	시임과 원임 대신, 각신, 종친, 의빈, 문관과 음관 출신의 정경(正卿) 이상, 무신·장신(將臣)·옥당

의 의견 중에는 어진이 얼마나 잘 그려졌는지만이 아니라 임금의 위엄 있는 어용을 찬사하는 내용도 적지 않았다. 예를 들어 서명선과 정존겸(鄭存謙, 1722~1794)은 어진을 보며 "천일지표(天日之表: 사해에 군림할 군자의 인상)"를 알 수 있다고 하였다.[148] 신하들은 처음엔 흡사하다고 의례적으로

표 **3-5**. 1781년(정조 5) 어진 제작 과정에서 입첨 제신의 명단

		화가	감동각신	감조관	승지	대신
8월 26일	유지초본	한종유 신한평 김홍도 각 1본	정민시 심염조 정지검		서정수	
8월 27일	유지초본	한종유			서정수 김우진	
8월 28일	유지초본	한종유 등 각 1본	정민시 서호수 심염조 정지검 김우진	강세황 조윤형	서정수	
8월 29일	생사초본	한종유	정민시 서호수 심염조 정지검	강세황 조윤형	서정수	
9월 1일	생사초본	8월 29일과 동일본	심염조 정지검		이재학 조시위 서정수	김상철: 영부사 정존겸: 판부사 서명선: 영의정 이휘지: 판부사 이경양: 이조참판 서유방: 참의
9월 3일	생사초본	개모	정민시 서호수 심염조 정지검 김재찬	강세황 조윤형	엄숙 서유방 이재학 조시위 김우진 서정수	
9월 4일	생사초본	신본과 전본 비교	정민시 서호수 심염조 정지검 김재찬		서유방 조시위 김우진 서정수	김상철: 영부사 정존겸: 판부사 서명선: 영의정 이휘지: 판부사 이성원: 병조판서 김노진: 형조판서 서유린: 부사직

※ 밑줄은 의견 개진자.

말했다가 정조가 마음에 들어 하지 않으면, 번복하거나 다시 그리는 것이 좋겠다고 중재안을 내놓았으며, 그 과정에서 어진 초본은 여러 번 다시

모사되기에 이르렀다.[149] 그때마다 정조는 감동각신 외에 대신과 승지들을 번갈아 들이고, 서화 조언을 위해 강세황(姜世晃, 1713~1791)과 조윤형(曺允亨, 1725~1799)을 불러왔다. 초본이 개모될 때마다 제신들의 입첨 기회가 확대된 것이다.

　1791년(정조 15)의 어진 도사는 이와는 상반된 경향을 보인다. 7번의 초본을 개모하며 8번 신하들의 입첨을 거치던 1781년과 달리, 이번에는 초본 도사와 상초(上綃)를 같은 날 시행하였다.[150] 신하들의 의견을 듣는 기회는 9월 28일 하루에 그쳤지만, 의견은 어느 때 못지않게 활발하게 개진되었고, 어진에 대한 정조와 신하들의 의견은 팽팽하게 맞섰다. 신하들이 모두 입첨한 가운데, 벽 중앙에 강사포를 착용한 족자본 초본을 걸고 그 좌우에 연거관복을 착용한 유지초본을 건 후, 의견을 물었다. 채제공과 정조가 서쪽의 유지초본을 선호했던 데 비해, 홍낙성(洪樂性, 1718~1798)을 비롯한 대부분의 신하들은 모두 족자본이 더 낫다고 하였다. 결국 정조는 다수의 신하들이 선택한 초본으로 결정을 내렸다. 이렇게 의견이 나뉜 것에 특별히 정치색이 감지되지는 않는다. 신하들의 어진 입첨이 의례적인 행사에서 실제적인 의견 개진의 장으로 발달하였다고 보는 것이 타당할 듯하다. 이날의 논의에는 다양한 회화적 문제들이 직접 거론되었는데, 예를 들어 멀리서 보는 것[遠瞻]이 가까이서 보는 것[近瞻]보다 오히려 참됨을 잘 볼 수 있다든가, 얼굴색이 수시로 변하니 적당한 채색을 찾기가 어렵다는 문제가 거론되었고, 그 밖에 구체적으로 얼굴의 설채(設彩)나 아래턱의 크기 등이 지적되었다.[151]

　이러한 상황은 신료들의 의견이 정조의 뜻에 좌우되던 1781년 어진 도사의 경우와 대비되며, 입첨 제신은 많았으나 의견 개진은 활발히 이루어지지 않았던 숙종, 영조 연간과도 크게 다르다. 어진 제작 시에 신하들이 봉심하여 의견을 개진하는 일이 정조대에 처음 시작된 것은 아니다.

1713년(숙종 39), 정식으로 도감을 설치하고, 숙종의 어진을 그리는 과정에서 여러 벌의 초본이 고쳐 그려졌으며, 3번 이상 신하들의 봉심을 거쳐 정본에 이르게 되었다.[152] 그러나 당시 김진규(金鎭圭, 1658~1716)의 발언으로 미루어보면 처음 용안과 초상을 직접 대면한 신하들은 제대로 앙첨하기 어려워하였으며, 더구나 어진이 어좌 옆에 걸려 있지 않아 용안과 비교하기 어려웠다고 한다.[153] 영조는 10년마다 어진을 남겼으나, 대부분의 경우 어진의 초본을 대신들과 함께 살피는 일은 의례적으로 간략하게 지나갔다.

예를 들어 도감을 설치한 1773년(영조 49) 80세 어진 도사의 경우에도 초본의 입첨 시에 도제조 김양택(金陽澤, 1712~1777)만이 발언하였고, 특별한 수정 사항 없이 곧 정본으로 확정되었다.[154] 대부분의 경우 대신들의 봉심은 어진이 모두 완성되고 난 후 표제 서사할 때 이루어졌으며, 따라서 대신들의 의견은 제작에 반영되었다기보다 봉축하는 내용이 주를 이루었다.[155] 이러한 숙종과 영조 연간의 사례와 비교해볼 때 정조의 어진 도사는 신하들의 첨망 기회를 늘리고, 그들의 의견을 적극 수용함으로써 어진에 대한 신하들의 형식적·실질적 참여를 확대하였다고 할 수 있다.

4) 어진 관계 의례의 제정과 정비

어진을 보는 태도는 완성 전후로 크게 달라진다. 완성 후의 어진은 단지 그림이 아니라 임금과 같은 대우를 받기 때문이다. 그런 의미에서 신하들이 제작 과정에서 본 것은 완결된 의미의 어진이 아닐 수 있다. 그러나 오히려 그 때문에 우리는 신하들이 그림으로서의 어진을 대하는 시선을 엿볼 수 있으며, 그러한 적극적인 첨망을 통해 어진을 완성해나가는 과정을 지켜볼 수 있었다. 한편 완성된 어진은 왕의 생시와 사후에 전혀

다른 방식으로 관리되었다. 사후에는 어진도 신주와 마찬가지로 제향을 받지만 생시에는 단지 훼손을 막고 보존해야 하는 관리의 대상일 뿐이었다. 이러한 이유로 제사를 받지 못하는 현임 왕의 어진은 상징적인 권위를 가지지 못함은 물론이고 공개될 기회조차 드물었다. 그러나 정조는 현임 왕의 어진에 허락된 '봉심', 즉 어진의 상태를 살피고 관리하는 절차를 의례화함으로써 어진의 위상과 효력을 강화하였다. 그 구체적인 의례들을 살펴보면서 입증해보기로 한다.[156]

현왕의 어진에 대한 의례를 분류하면 다음과 같다. 완성된 어진에는 표제를 적고 제신들이 첨배를 올리는 표제의(標題儀), 진전에 봉안하는 봉안의(奉安儀), 정기적으로 살피는 봉심의(奉審儀)가 행해지며, 이동 시에는 이봉의(移奉儀)가 행해졌다(**부록 표 2 참조**).[157]

표제의는 완성된 어진에 서사관이 표제를 쓰는 의식으로, 물건으로서의 초상화가 국왕을 상징하는 어진으로 전환되는 의례다. 숙종 연간에 처음 제정되었는데, 그 의식의 순서와 논의 과정에 대해서는 앞에서 살펴보았다. 정조는 1781년 어진 도사에서 숙종대의 표제의를 수정 제정하였다.[158] 표제 서사의 전후로 제신들이 숙배를 행하는 기본적인 형식은 같지만, 참석자들이 사배례를 행하는 동안 음악이 연주되어 격식을 갖추고 장엄함을 더하였다. 참석자들의 수와 범위는 숙종대보다 축소되었지만 어진을 어좌에 안치할 때 내시가 아닌 규장각 직제학이 담당함으로써 규장각에서 어진을 관장한다는 점은 보다 뚜렷해졌다.

봉안의는 표제 서사를 마친 어진을 보관할 전각에 받들어 모시는 의식이다. 숙종대와 영조대에는 강화부의 장녕전과 만녕전에 어진을 봉안하는 의례가 제정되었다.[159] 이 두 경우 봉안의는 주로 어진을 모신 가마가 한양의 궁을 떠날 때 왕세자와 문무백관이 배웅한 의례에 중점을 두고 있으며, 정작 봉안처에 다다르면 의식은 간소하다. 이는 아마도 어진

의 존재가 직접적으로 효력을 발휘하는 대상이 궁에서 배웅하는 종친과 대신들이었기 때문일 것이다. 그에 비해 정조 어진의 봉안 의식은 규장각 각신과 대신들이 어진을 직접 보고 안치하는 의식에 중점을 두고 있다. 특히 이전의 봉안의가 어진궤를 봉안하고 사배례를 하는 데 그쳤다면 정조대에는 어진을 궤에서 꺼내 걸고[展奉] 다시 사배례를 하는 절차가 추가되었다. 숙종대부터 현임 왕의 어진은 궤에 넣어 봉안하였다가 왕이 사망한 이후에야 비로소 궤에서 꺼내 걸 수 있었다.[160] 숙종대의 선례가 그러했기 때문에 정조 역시 어진을 평소에는 궤에 넣어 봉안하게 하였다. 그러나 봉안 의식에서는 어진을 꺼내 걸고 펼친 상태에서 직접 예를 표하게 함으로써 초상화의 시각적 효과를 충분히 활용하였다고 할 수 있다.

봉심의는 어진이 봉안된 이후 정기적으로 살피는 행위를 의례화한 것이다. 숙종 어진이 장녕전에 봉안되었을 때에도 매년 사맹삭에 정기적인 봉심을 행할 것을 명하였다. 영조대에는 이보다 자세한 봉심 절목이 제정되었다.[161] 그러나 관리를 철저히 하기 위해 조항을 만들었을 뿐 의례화하지는 않았다. 이에 비해 정조대에는 「어진봉심절목(御眞奉審節目)」을 규정하여 어진의 관리를 강화하였을 뿐 아니라, 절을 올리는 첨배의(瞻拜儀)가 포함된 의주를 통해 봉심을 의례화하였다.[162] 새로 제정된 절목에 따르면 어진의 관리는 따로 전관(殿官)을 임명하지 않고, 규장각 각신이 모든 일을 거행하도록 하였다. 봉심의는 5일마다 하는 봉심[五日奉審儀]과 4맹삭마다 하는 대봉심[孟朔大奉審儀]으로 구분하였는데, 5일봉심의에는 제학·직제학 가운데 1명과 직각·대교 가운데 1명이 참석하였고, 맹삭대봉심의에는 시임·원임 각신들이 일제히 나아가 참여하였다(표 3-6). 기존의 진전을 관리하던 전관들이 종7품의 별감이었던 데 비해, 규장각의 각신은 종1품의 제학·직제학이었다. 정조는 간략화를 위해 전관을 임명하지 말라고 하였지만, 실제로는 참여자의 품직이 높아졌으니 봉심의의 위

표 3-6. 정조대 어진 봉심의의 종류와 특징

	맹삭대봉심의	5일봉심의
기일	사맹삭 (1월, 4월, 7월, 10월)	5일 간격
참가자	규장각 시임·원임 각신 전원	규장각 제학·직제학 중 1인, 직각·대교 중 1인 외 입참자
행례	휘장 걷고 사배례 청소와 분향 어진 걷고 사배례 음악 연주	휘장 걷고 사배례 청소

상이 더 강화된 셈이다.

정조대 제정된 「어진봉심절목」에 수록된 맹삭대봉심의와 5일봉심의를 구체적으로 살펴보자. 우선 맹삭대봉심의는 매 사맹삭(음력 1월, 4월, 7월, 10월) 보름에 규장각 각신 전원이 참여한 의식이다. 맹삭대봉심의의 절차는 다음과 같다. 현임과 전임 각신들이 모두 규장각 뜰에 서열대로 배위(拜位)에 선다. 각감 1원과 각신 1원이 주합루에 올라가 문을 열고 휘장을 걷고 내려오면 전원 모두 찬의의 창(唱)에 맞추어 사배례를 올린다. 일원이 모두 주합루에 올라가 주위를 청소하고 향로를 가져다놓은 후, 어진이 봉안된 합문을 열고 어진을 펴서 걸어놓는다. 제신들은 모두 뜰 아래로 내려가 배위에서 펼쳐 걸린 어진을 향해 사배례를 올린다. 마지막으로 어진을 다시 궤어 넣고 합문, 휘장, 주합루의 문을 차례로 모두 닫으면 의식이 종료된다.

봉심의 명목은 어진의 관리이기 때문에 봉심의에는 누 안팎을 청소하고[灑掃] 어진을 살피는[奉審] 절차가 포함되었다. 그러나 이에 그치지 않고, 각신들은 봉안의와 마찬가지로 배례를 올렸다. 처음엔 휘장만 걷고 합문은 닫힌 상태, 즉 은폐된 어진을 향해 사배례를 올리고, 다시 향을 피우고 어진을 펴서 걸고[展奉] 사배례를 올렸다. 향을 피우고 어진을 향해

배례를 올리고 이와 함께 음악이 연주되는 모습은 음식이 진설되지 않았을 뿐 제향(祭享)을 연상시킨다.

5일마다 하는 봉심의는 맹삭대봉심의에 비해 참석 인원의 규모도 적고, 향을 피우거나 어진을 꺼내 거는 의식이 없다. 그러나 각신들은 모두 흑단령을 갖춰 입고 사배례를 하였다는 점에서 5일마다 임금에게 올렸던 조회인 조참의(朝參儀)를 연상시킨다. 규장각 각신들은 5일마다 왕을 대신한 어진에게 조회를 올렸다고 해도 과언이 아니다. 이처럼 표제 서사에서 봉안, 봉심에 이르기까지 의례를 통해 어진은 단지 보관되었을 뿐 아니라, 정조의 규장각 각신에 의해 모셔졌으며, 은폐되었지만 잊히지 않고 지속적으로 현현하였음을 알 수 있다.

정조는 이와 같은 어진에 대한 의례를 단순한 행사에 그치지 않고 국가의례로 정립하고자 노력하였다. 어진을 봉안하고 제향을 올리는 의례는 이미 세종대에 설립되었지만, 국가의례서인 『국조오례의』에는 진전 관계 의례가 1건 등장할 뿐이다.[163] 숙종대에 어진 제작이 다시 부흥하며 그와 관련된 의례들도 함께 제정되었지만, 영조대의 『속오례의(續五禮儀)』(영조 20년, 1744)에는 그중 단 3건의 어진 관련 의례가 추가되었다. 이에 비해 정조대에 편찬된 『춘관통고』에는 「길례(吉禮)」의 '진전(眞殿)' 항목과 「가례(嘉禮)」의 '어진(御眞)' 항목에 30여 건의 의례가 포함되어 있다. '진전' 항목의 의례는 대부분 각 진전에 행해진 제향의(祭享儀)이며, '어진' 항목에는 제향을 제외한 의례, 즉 앞서 살펴본 표제의·봉안의·봉심의·이봉의 등이 포함되어 있다. 물론 이들이 모두 정조 연간에 새로 제정된 의례는 아니다. 그러나 국가의례를 재정비하기 위한 기초 사업으로 예조등록과 의궤의 기록을 모두 정리한 『춘관통고』의 성격을 미루어 볼 때, 정조는 기존에 담당 기관의 절목에 불과하던 어진 관계 의례를 국가전례화하고자 하였음을 짐작할 수 있다.[164]

5) 정조의 어진 봉안: 규장각, 경모궁, 현륭원

정조 어진의 정식 봉안처는 규장각 주합루로 지정되었다(**표 3-2 참조**). 규장각 주합루는 열성의 어제(御製), 어필(御筆), 어화(御畫), 보감(寶鑑) 등을 보관하는 왕실 도서관이었다.[165] 주합루에는 어진을 위해 어좌(御座)가 놓여 있었는데, 이곳의 수장이 단순한 '보관'이 아닌 정식 '봉안'이었음을 보여준다.[166] 앞에서 살펴본 바와 같이 어진은 평소에는 궤에 넣어 봉안했지만 봉심의례에서는 펼쳐서 어좌 위에 걸었기 때문이다.

한편, 1791년 군복본 대본 어진과 1796년의 소본 어진이 서향각에 봉안되었다. 서향각은 규장각의 정서쪽에 위치한 이안각(移安閣)의 다른 이름이다. 『규장각지(奎章閣志)』에는 이곳이 어진, 어제 어필을 옮겨다 포쇄(曝曬)하는 곳이라고 하였다.[167] 본래 서향각이었던 곳이 '이안각'이라는 이름을 가지게 된 것도 어진, 어필의 '이안'을 위한 장소로 사용되면서부터라고 추정된다. 가운데 대청 3칸, 좌우에 온돌방이 각각 3칸이 있는 구조이다. 좌우의 온돌은 습기를 말리기 위한 용도였을 것으로 보인다. 주합루가 봉심의례를 올리는 정식 봉안처라면 서향각은 포쇄와 보관을 위한 수장처라고 볼 수 있을 것이다.

정조의 어진은 규장각의 주합루 외에도 사도세자의 사당인 경모궁과 묘소인 현륭원에 봉안되었다. 이 두 장소에 어진을 봉안한 것은 사도세자를 경모하는 동시에 이 두 장소의 위상을 높이는 기능을 하였다고 할 수 있다. 정조는 1791년, 두 번째 어진 도사에서 규장각에 봉안하는 정본 외에 2본의 소본을 제작하여 경모궁 망묘루와 현륭원 재전에 봉안하였다.[168] 경모궁에는 어진이 완성된 10월 7일, 규장각과 동시에 봉안하였으며,[169] 현륭원에는 이듬해 1월, 정조가 원행하여 친히 봉안하였다.[170] 이처럼 정조가 부친의 사당과 원소에 자신의 어진을 봉안한 것은, 영조가

자신의 어진 소본을 생모의 사당인 육상궁에 봉안한 전례를 따른 것이었다.[171] 정조는 어진을 경모궁과 현륭원에 봉안하는 뜻이 사친에게 "아침 저녁으로 문안하는 예를 대신하고, 우러러보고 의지하는 마음[寓瞻依之]"에 있다고 하였다.[172]

경모궁과 현륭원에 봉안된 정조 어진은 제작부터 봉안에 이르기까지 이러한 추모의 뜻에 부합하게 진행되었다. 경모궁의 정조 어진은 규장각과 같은 강사포본의 복색을 한 데 비해 현륭원의 정조 어진은 군복본의 복색을 하였다.[173] 다시 말해 정조는 경모궁에 부친에게 예를 갖추어 배알하는 마음으로 법복인 강사포본의 영정을 봉안하는 한편, 현륭원에는 항상 군복을 입고 행행하던 부친을 회상하며 군복본의 영정을 봉안한 것이다.

경모궁과 현륭원에 모셔진 정조의 어진이 모두 소본인 것 역시 주목해볼 수 있다.[174] 정조가 전례로 따른 육상궁에 봉안된 영조의 어진 역시 소본이었다. 영조는 자신의 어진을 4번 육상궁에 모셨는데, 1733년의 40세본과 1744년의 51세본, 1754년의 61세본, 1773년의 80세본이다. 네 개의 본 중 1754년본을 제외한 세 본이 소본으로 제작되었다는 점이 특징적이다. 최근의 연구에서는 육상궁의 냉천정이 온돌이 있는 2칸 방으로서 대본의 어진을 걸기에는 협소하다는 점을 들어 소본의 어진을 제작하였다고 주장하였다.[175] 이는 충분히 가능성이 있는 주장이다. 그러나 소본은 단지 크기만 축소한 어진이 아니었다.

현존하는 1901년(고종 38) 영조의 반신상은 육상궁 냉청전에 봉안되어 있던 영조 51세상(소본)을 범본으로 모사한 것이다(도 3-1).[176] 이로 미루어 소본이 의미하는 것이 단지 크기가 아니라 반신상임을 짐작할 수 있다. 반신상은 일반적으로 밑그림인 초본용이나 여러 명을 장첩한 화첩용으로 제작하였다. 정식으로 제례를 받는 영정을 반신상으로 제작한 경우는 거의 없다. 즉 육상궁 냉청전에 모셔진 영조 어진은 그 자신이 제례를

도 3-1. 채용신·조석진 등, 〈영조 어진〉, 1900년, 비단에 채색, 110.5×61.8cm, 국립고궁박물관, 보물 제932호.

받기 위해서가 아니라 생모 숙빈 최씨를 가까이서 모시는 목적으로 제작되었기에 반신상을 하였다고 할 수 있다. 정조가 1791년의 소본 초상화 2점을 각각 경모궁의 망묘루와 현륭원 재전에 봉안한 것은 이러한 영조의 전례를 따른 것이라고 할 수 있다.[177] 즉 상대적으로 협소한 재실 공간에 적합하게 크기를 줄이고, 부모를 가까이서 모신다는 의미를 살리기에 소본의 반신상이 더 적합하였을 것이다.

정조의 어진은 복식과 초상 형식뿐 아니라 봉안 방식에도 부친을 모시는 뜻을 담았다. 정조는 경모궁에 자신의 어진을 봉안할 때에도 당가(唐家) 없이 십장생도병을 설치하도록 하였다.[178] 정조는 부친을 아침저녁

으로 배알하는 예를 대신하여 어진을 봉안한 것이었으므로 왕을 상징하는 오봉병(五峯屛)이 아닌 세자에게 주로 사용된 십장생도병을 설치했던 것으로 짐작된다. 이러한 뜻은 현륭원의 어진 봉안 방식에서도 드러난다. 정조는 현륭원 재전에 봉안된 자신의 영정을 보고 "남향으로 봉안한 것이 참으로 좋지만 동편의 협실(挾室)에 서향(西向)으로 봉안한다면 능원을 첨앙하는 뜻에 있어서 더욱 정례(情禮)에 적합할 것이다"라고 하였다.[179] 정조가 현륭원에 도착하기 전에 각신이 미리 가서 국왕이 남면하는 법식에 따라 정조의 어진도 남향으로 걸어두었던 것이다. 정조는 이에 대해서 현륭원을 향하게 서향으로 봉안함으로써 법식보다 사친을 모시는 인정의 예를 따를 것을 제안하였다.

이처럼 경모궁과 현륭원에 정조의 어진이 봉안된 것은 사도세자에 대한 추숭에서 비롯된 것이었다. 그러나 현륭원의 경우는 이러한 의미 외에도, 정조의 계획도시인 화성에 진전을 둔다는 효과도 있었다. 그런 의미에서 현륭원의 어진봉안각은 숙종과 영조가 군사적·행정적 주무지인 강화에 장녕전과 만녕전을 둔 것과 같은 맥락에 있다. 실제로 정조는 어진이 봉안된 현륭원의 재전의 전제(殿制)를 만녕전과 장녕전의 예에 준하게 하였다. 우선 영조가 장녕전 측실에 어진을 그대로 둘 수 없어, 만녕전의 편액을 만들어 걸었듯이, 현륭원 재전에도 '어목헌(御牧軒)'이란 편액을 내리고 '어진봉안각(御眞奉安閣)'으로 칭하라 하였다(도 3-2).[180] 만녕전이나 규장각의 예처럼 진전을 관리하는 참봉과 각감을 별도로 두지는 않았고, 다만 현륭원의 원관(園官)과 참봉이 겸하여 관리하도록 하였지만, 장교 두 명을 추가로 차출하여 어진을 시위하게 하였다.[181]

현륭원의 재전이 공식적인 어진봉안각이 되면서 이곳에서 어진을 수직(守直)·봉심(奉審)·수리(修理)하는 별도의 법식이 제정되었다.[182] 이 중에서 특히 주목할 만한 것은 어진의 봉심이다. 현륭원의 어진은 규장각

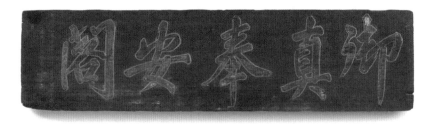

도 3-2. 어진봉안각 현판, 1792년, 나무, 48.6×194.8cm, 국립고궁박물관.

과 마찬가지로 관리들의 정기적인 봉심의례를 받았다. 수직하는 관원이 5
일마다 봉심하고, 기상이 좋지 않을 때에는 매일 살폈다. 그러나 이 외에
도 수원부(후에 화성유수부) 부사는 매달 1일과 15일 사이에 한 차례 봉심
하며, 경기도의 감사는 봄과 가을에 각각 한 차례 봉심하고, 규장각 각신
도 봄과 가을에 봉심하도록 하였다. 결국 1년에 두 차례는 현륭원 어진봉
안각에 화성 일대의 행정 책임자와 규장각 각신이 모두 모여 봉심의례를
올리게 한 것이다.[183] 아울러 수원부의 부사와 중군(中軍) 이하가 새로 부
임하게 되면 다음 날 어진봉안각의 의례를 올리도록 하였다. 현륭원 어진
봉심의례는 단지 어진을 관리하는 차원에서 이루어진 것이 아니라 정조
의 근신(近臣)인 화성과 규장각의 관리가 함께 어진에 예를 표하는 뜻에
서 시행되었다고 할 수 있다. 이처럼 현륭원에 어진을 봉안한 것은 사도
세자를 추모하는 의미를 갖는 동시에 화성에 국왕의 영향력을 강화하는
효과를 가져왔다고 할 수 있다.[184]

4

신하 초상의 열람과 제작

1. 정조의 어진 도사 시 제작된 신하 초상

정조는 어진 도사 과정에서 근신들을 불러 어진을 첨망하고 평하게 하였을 뿐 아니라 스스로 많은 신하 초상을 열람하였다.[1] 1781년의 어진 도사 제작 기간 동안 정조는 25명의 신하 초상을 보았으며, 그 밖에도 기로소(耆老所)의 화상첩과 충훈부(忠勳府)의 공신도상첩을 가져다 보았다.[2] 기존의 연구에서는 정조가 어진 제작에 참고하기 위해 신하 초상을 들여왔다고 하였지만, 단지 그것이 유일한 목적이었는지 의문이 든다.[3] 당시 신하 초상을 열람한 후 정조의 반응은 초상화의 형상에만 국한되지 않았으며, 열람한 초상화 또한 잘 그린 초상화가 아니라 정치적 비중이 있는 대신들의 초상이었기 때문이다.

당시 정조가 열람한 25명의 초상화를 구체적으로 살펴보면, 이 인물들은 이항복(李恒福)과 이색(李穡)을 제외하고는 모두 숙종과 영·정조대

의 고위 관료이다(표 4-1). 이들은 품직이 높았을 뿐 아니라, 당시 당파를 대표하는 영향력 있는 인물들이었다. 당색으로 구분하자면 노론과 소론이 고루 분배되어 있지만, 숙종과 영조의 묘정에 배향되었거나 정조의 즉위에 힘쓴 시파의 인물이 주를 이루고 있어서 국왕의 정책에 동조한 인물들인 것이 공통적이다. 다시 말해 이때 열람된 초상화들은 당론을 불구하고 국왕의 근신을 기준으로 선택되었다고 할 수 있다.

초상화의 내입 과정에서도 흥미로운 특징을 발견할 수 있는데, 선친의 초상을 가져오라고 하거나 한 가문의 초상을 일괄하여 관람한 점이다. 예를 들어 김상철, 서명선, 김진규와 김양택은 각각 정조의 현재 신하로 있는 자손들, 즉 김우진(金宇鎭, 1754~?), 서호수(徐浩修, 1736~1799), 김하재(金夏材, 1745~1784)가 가져와 올렸다. 조형(趙珩, 1606~1679)을 비롯한 풍양 조씨 3대는 조시위(趙時偉)가 일괄하여 올렸다. 대표적인 노론 가문 안동 김씨의 경우도 김수항(金壽恒, 1629~1689)과 그의 세 자제의 초상이 한 가문의 초상으로 묶여서 들여왔다. 초상을 보는 것에 그치지 않고 김수항 가문에는 화상찬을 내리고, 조현명(趙顯命, 1690~1752), 조문명(趙文命, 1680~1732)에게는 집안에 제사를 내려주었다. 이처럼 열람된 신하들의 초상은 가문으로 분류되는 한편, 당색이 고루 분포되어 있었다. 그 배경에는 선왕에게 충성을 바친 신하를 치하함으로써 대를 이어 그 충성을 승계하도록 하는 동시에, 세력의 균형을 꾀하고자 하는 의도가 있었다고 추측할 수 있다.[4]

이처럼 1781년의 어진 도사 과정에서 대를 이은 세신(世臣)을 중심으로 많은 양의 초상화가 열람되었다면, 1791년의 경우는 직접 초상화가 내입되지는 않았지만 당시 어진 도사의 총찰이었던 채제공의 초상화가 거론되었다.[5] 1791년 10월 7일 어진을 주합루에 봉안하기에 앞서, 정조는 채제공의 옛 초상화를 떠올리며, "관직에서 물러나 있을 때의 것이라서

표 4-1. 1781년(정조 5) 어진 도사 시 열람한 신하 초상의 목록

날짜	초상명	내입자	시대	직책	당색	비고
8월 28일	기로소 화상첩					
	충훈부 공신도상					
	이항복	이경일 (자손)	선조			인물의 의형과 공적을 언급하여 찬탄 감흥하여 열람 후 치제(致祭)
	김상철	김우진 (자)	영조·정조	재상	소론	(서양국 화인의 초상으로) 전형은 닮았지만 체구가 너무 작다고 평함
	서명선	서호수 (자)	영조·정조	재상	소론	전혀 흡사하지 않다고 평함 서호수가 다시 고쳐 그리겠다고 함
9월 1일	정존겸	본인	영조·정조	판부사	노론	화상 제작의 가법이 없다고 평한 후, 9월 4일 화상 제작을 다시 명함
	이휘지	본인	영조·정조	판부사	소론	흡사하다고 평함
	연평군	이갑 (종손)	영조·정조	종친		연평군의 상이 이항복의 상과 흡사하니 옛 화법이 비슷해서인가라고 언급함
	연양군					
9월 2일	김수항		현종·숙종	재상	노론	안동 김씨 4부자의 화상 열람 후 화상찬을 내림
	김창집		숙종·영조	재상 영묘배향		
	김창협		숙종·영조	재상 숙묘배향		
	김창흡		숙종·영조			
9월 3일	조형	조시위	현종·숙종	판서	소론	풍양 조씨 3대 조문명·조현명에게 치제
	조상우		숙종	재상		
	조문명		영조	재상 영묘배향		
	조현명		영조	재상		
	이종성		영조	재상 (장조배향)		
	이색		고려			
9월 5일	민정중		현종·숙종	재상 현묘배향	노론	
	이덕수		숙종·영조	판서	노론	
	이의현		숙종·영조	재상	노론	
9월 6일	이은	김하재 (자손)	영조·정조	재상	소론	
	김진규		숙종	판서	노론	9월 6일 열람, 9월 9일 김하재에게 조부 김진규 초상의 숙종 어제찬을 읽도록 함
	김양택		영조	재상	노론	김양택은 정조의 원손 시절 사부였음을 회고하며 문집 출간에 대해 하문함
9월 7일	남구만			재상 숙묘배향	소론	
	정홍순				소론	

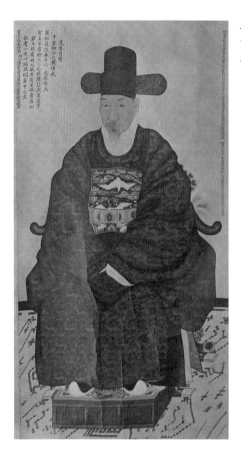

도 4-1. 이명기, 〈채제공 65세 흑단령포본〉, 1784년, 비단에 채색. 152.0×79.0cm, 나주 미천서원 구장(舊藏).

얼굴에 우울하고 어두운 기색이 가득하다. 오늘날 권력을 잡은 후의 의형 (儀形)과는 크게 다르니 다시 이모하라"고 명하였다. 그러자 채제공은 그 당시 실로 우울한 기색이었고, 이를 그대로 묘출한 이명기가 좋은 화사라 고 대답했다.[6]

　기존의 연구는 이 기록과 일치하는 초상을 현존하는 〈채제공 65세 흑단령포본〉(도 4-1)이라고 추측하였다. 이 초상화가 그려진 65세 무렵이 채제공이 노론의 탄핵을 받아 은거하던 시기이고, 또한 재상이 된 후 그 려진 다른 초상화와 비교해 어두운 기색이 보인다는 것을 증거로 삼았

다.[7] 그러나 당시 초상화는 순간적인 심리를 묘출하는 것을 목적으로 삼지 않았다. 초상화에서 우울함을 읽어낸다는 것은 다분히 보는 사람의 주관적인 평가라고 할 수 있다. 결국 분명한 것은 정조와 채제공이 초상화를 보고 그렇게 읽어냈다는 점이다. 채제공이 탄핵을 받았을 때 정조는 그를 등용하고자 여러 번 노력하였지만 번번이 노론의 견제를 받아 실패하였다. 그러다 정조는 1788년 반대를 무릅쓰고 채제공을 우의정에 등용하였으며, 〈채제공 65세 흑단령포본〉이 다시 열람된 1791년 무렵에는 다른 재상을 두지 않고, 채제공에게 전권을 위임하였다. 즉 당시 정조가 채제공의 지난 초상화에서 우울한 기색을 읽어낸 것은, 이러한 과정을 겪고 난 후 옛 초상을 보며 떠올려낸 격세지감이라고 할 수 있다. 이에 대해 채제공은 초상화 속 자신의 옛 모습이 과연 태평재상(太平宰相)의 기상이 아니라고 응수하는데, 이는 역으로 현재 자신이 재상으로 있는 정국이 태평성대임을 내비치며, 군신을 모두 높이는 정치적인 언급이다.

　정조는 이처럼 어진 제작 기간 중에 신하들의 초상을 열람하였을 뿐 아니라, 제작에 참여한 신하들[入參諸臣]의 초상을 그려주도록 명하였다.[8] 안타깝게도 1781년 어진 도사 후에 그린 신하 초상들은 남아 있지 않다. 그러나 1791년 두 번째 어진 도사 후에 그렸을 것으로 추정되는 초상이 있다. 바로 앞에서 언급한 채제공의 72세 모습을 그린 초상 초본(도 4-2)이다. 이 그림에는 "신해년(1791) 봄에 찰방 이명기가 왕명을 받들어 그려 올리자 이를 내각에 수장하였다(辛亥春 察訪李命基 承命畫進藏之內閣)"고 적혀 있다. 이명기는 1791년 당시 어진 도사의 주관화사였기 때문에 그에게 어진 도사를 감독한 신하 초상의 제작을 명하였다고 추정할 수 있다. 이 초본은 옷 주름과 신체 부분이 여러 번 수정되었는데, 그중 바깥 어깨선이 〈채제공 72세상〉(도 4-3)의 어깨선과 일치하고, 안쪽 윤곽선이 시복을 입은 〈채제공 73세상〉(도 4-4)과 일치한다.[9] 그렇다면 채제공 초상 초본에

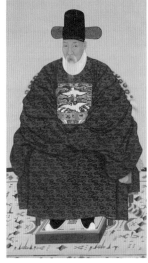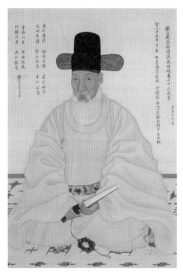

도 4-2. 이명기, 〈채제공 72세상〉 초본, 1791년, 유지에 채색, 65.5×50.6cm, 수원시, 보물 제1477호.
도 4-3. 이명기(추정), 〈채제공 72세상〉, 1791년경(추정), 비단에 채색, 155.5×81.9cm, 도강영당 본
손유사 채규식(국립부여박물관 보관), 보물 제1477-3호.
도 4-4. 이명기, 〈채제공 73세상〉, 1792년, 비단에 채색, 120.0×79.8cm, 수원시, 보물 제1477-1호.

적힌 글은 두 초상화 중 어느 것에 해당되며, 이 초상화들은 어떤 관계가 있는 것일까?

〈채제공 73세상〉에 적힌 채제공 자찬문에 해답의 실마리가 있다. 자찬은 "신해년(1791)에 어진을 그린 뒤 초상을 그려 내입하였다. 그 나머지 본을 다음 해 임자년(1792)에 장황하였다(聖上十五年辛亥 御眞圖寫後 承命摸像內入 以其餘本明年壬子粧)"라고 하였다. 1792년은 채제공 73세에 해당하므로, 이 초상화는 "그 나머지 본"에 해당한다. 즉 이러한 자료를 종합해보면 1791년 어진 도사 후에 그 책임자였던 채제공을 위해 두 본의 초상화가 왕명으로 그려졌는데, 그중 하나는 흑단령을 입은 모습으로 그려져 규장각[內閣]에 소장되었고, 나머지 하나는 시복본으로서 이듬해에 장황되어 채제공의 집에 소장되었던 것이다. 현존하는 초상화로 〈채제공 72

세상〉(도 4-3)이 전자에 해당하고, 〈채제공 73세상〉(도 4-4)이 후자에 해당한다고 추정할 수 있다. 이처럼 보관용과 하사용으로 두 본의 신하 초상을 제작한 방식은 조선 초기에 공신도상을 두 본 그려 한 본은 궐내에 들이고, 다른 한 본은 신하에게 내린 사례를 연상하게 한다.[10]

물론 〈채제공 73세상〉은 궁중에서 일괄적으로 제작하여 내린 공신도상과는 엄연한 차이가 있다. 기존의 연구를 통해 밝혀졌듯이 채제공이 들고 있는 부채와 향낭은 현재도 채제공 가문에 내려오고 있는 임금의 하사품이다. 채제공이 이를 공손히 손에 쥐고 있는 모습은 그의 시에 적힌 "부채도 임금님 은혜, 향도 임금님 은혜(扇是君恩 香亦君恩)"라는 구절을 형상화한 것이다.[11] 즉 이 시복본 초상은 왕명으로 그렸으되, 채제공의 기획 하에 이루어졌다고 할 수 있다. 왕명에 의한 초상화가 완성 후에 다시 왕에게 열람된 관례를 고려해본다면, 채제공의 시와 그림 속 부채는 정조를 의식한 것이다. 사실 부채는 채제공뿐 아니라 신하들에게 절기마다 관습적으로 하사되던 물품이었다.[12] 그러나 채제공은 초상화를 기획할 때 특별한 의미를 담은 도상으로 부채를 추가하였다. 즉 그림 속 부채는 시와 함께 읽히면서 정조에 대한 보은과 충성의 상징으로 자리 잡은 것이다.

1796년에도 어진 도사가 진행되는데, 당시 규장각 각신이었던 남공철(南公轍, 1760~1840)의 『금릉집(金陵集)』에 간단한 내용이 전한다.[13] 이해의 어진 도사는 규장각 각신들이 주관하고, 화사 이명기에 의해 그려졌음을 알 수 있다. 이번에도 제작을 주관한 4명의 각신 서용보(徐龍輔, 1757~1824), 이만수, 이시원(李始源, 1753~1809), 남공철의 초상을 그려 궐내에 보관하였는데, 정조가 원자(元子)와 함께 친견하였다고 한다.

이처럼 1781년, 1791년, 1796년 어진 도사 후에 제작에 참여한 감동 각신의 초상화를 그리도록 하여 하사하였다. 숙종과 영조 연간에도 어진 제작 시에 신하 초상을 그리는 경우가 있었으나 산발적이고 우연한 계기

에 의한 것이었다. 그에 비해 정조는 어진 사업에 관여한 규장각 각신에게 일괄적으로 하사하였고, 화첩 등으로 만들어 궐내에 두기도 하였다.[14] 이처럼 정조의 어진 도사 후 제작된 규장각 각신의 초상화는 국가공역에 대한 부상이자 특권을 상징한다는 점에서 공신도상의 성격을 띠었다고도 할 수 있다.[15]

　궐내에 보관되었던 각신들의 초상화는 정조 사후 어떻게 되었을까? 앞선 남공철의 『금릉집』에 따르면, 4명의 규장각 각신의 초상화는 1800년 정조 승하 후에 각자의 집으로 돌아갔다고 한다. 남공철은 그로부터 10년 후, 당시 만나서 즐거웠던 것[遭遇之盛]을 추억하며 자신을 포함한 각신 4명의 정조대 활약상 등을 소개하고, 각각 화상찬을 남겼다. 이때 화상찬을 쓴 계기는 명시되지 않았지만 정조 승하 10년째 되는 1809년이 이시원이 죽은 해여서, 그의 죽음을 계기로 모였을 것이라 추측된다. 다른 3명의 화상찬도 흥미롭지만 특히 남공철의 자찬문을 주목해볼 만하다. 자찬에 이르기를, 정조가 불초한 자신을 총애하여 "옥과 같은 사람(如玉其人)"이라 칭하였으며, 여러 신하들 가운데 "홀로 희니, 진흙 속에 있으되 더럽혀지지 않다(獨南某皭然 泥而不滓)"고 치하한 점을 깊이 되새겼다. 남공철은 정조의 치하에 대해 "감히 마땅히 여길 수 없으나, 또한 감히 잊을 수 없다(不敢當. 而亦不敢忘)"고 하며, 자찬문을 새로 짓는 대신 정조가 내린 언사 중에 10자, 즉 "如玉其人皭然 泥而不滓"를 적어 넣었다.

　이 기록을 통해 궐내에 보관되었던 정조의 근신 초상들이 정조 사후 각자의 집으로 돌려보내졌음을 알 수 있다. 흥미로운 것은 본래 궐내에 소장되어 어진 도사를 기념하던 공식적인 성격의 초상화가 사가(私家)에 반사된 이후에는 화상찬을 돌려쓰며, 지난 조정에서의 관직 생활을 회상하게 하는 사적인 성격을 띠게 되었다는 점이다. 그러나 남공철의 자찬문을 살펴보면, 개인적인 회상의 형식을 띠고 있지만 결국 정조의 언사를

그대로 인용한 찬문을 제발(題跋)로 남김으로써, 남공철의 초상화는 그 어느 때보다 군주와의 긴밀한 관계를 입증하는 초상이 되었다. 이는 제작 당초부터 의도되지는 않았지만, 조정에서 제작된 신하 초상이 궐내를 떠난 이후에도 지속적으로 군신관계의 매개로 작용하고 있음을 보여준다.[16]

2. 정조가 하사한 신하 초상과 화상찬: 덴리대학 도서관 소장《초상화첩》

정조는 1781년 어진 제작 과정에서 신하들의 초상을 열람하고 제작을 명한 이래, 신하들의 초상에 화상찬을 내리는 경우가 많았다. 정조의 어찬이 내려진 초상화첩의 예로, 일본 덴리대학 도서관 소장《초상화첩》(이하 '덴리대학 초상화첩')을 살펴보겠다.

덴리대학 초상화첩 제1권은 정조대 인물 23인의 반신상을 모은 초상화첩이다.[17] 덴리대학 초상화첩의 초기 조사자인 유홍준의 해제에 따르면, 이 초상화첩들은 풍양 조씨 집안에서 가전되어오던 유품이라고 한다. 이는 덴리대학 도서관 관장의 전언(傳言)과『한국명인초상화대감』에 쓴 동빈(東濱) 김양기(金瘴基) 선생의 서문에 근거한 것이다. 관장은 신정왕후(神貞王后, 1808~1890)의 조카인 조영하(趙寧夏, 1845~1884)의 자손들이 일본으로 건너올 때 가져온 후, 가난에 못 이겨 덴리대학 도서관에 팔았다고 하였다. 김양기 선생은 그 근거는 제시하고 있지 않지만 "수집과 제작이 대개 운석(雲石) 조인영(趙寅永)에 의해 이루어졌으리라고 생각된다"고 의견을 피력했다. 결국 유홍준은 총 4권의 덴리대학 초상화첩이 조영하의 호적상 조부인 조인영(1782~1850)이 편집한 것이고, 조영하의 자손이 일본으로 건너오면서 현재 덴리대학 도서관에 소장되게 된 것이라

고 결론지으며, 초상화첩의 구성도 이러한 가전화첩으로서의 성격을 보여준다고 하였다. 즉 풍양 조씨가 압도적으로 많이 실려 있다는 점, 당색은 노론이 대부분을 차지하며, 허목은 실려 있지 않으나 송시열은 함자를 피하고 '우암 선생'으로 기재한다는 점 등이 가문과 학통의 권위를 드러내려는 의도가 보인다고 하였다.[18]

덴리대학 초상화첩이 새로 주목받게 된 것은 강관식이 그중 1권에 실린 화제가 정조의 어제(御題)라는 것을 밝히면서부터이다.[19] 초상화첩 1권의 23명 가운데, 15명의 초상화에 화제가 실려 있는데, 강관식은 그중 〈유언호(兪彦鎬)〉 초상의 화제가 서울대학교 규장각한국학연구원 소장 〈유언호 초상〉(〈유언호 58세상〉)의 '어평(御評)'과 일치하고, 정조가 오재순(吳載純)에게 '우불급재(愚不及齋)'라는 호를 하사하였다는 기록과 〈오재순〉 초상의 화제(畫題)가 일치한다는 점 등을 근거로 이 초상화찬들이 정조의 어제임을 규명하였다. 강관식은 덴리대학 초상화첩 제1권을 《정조어제근신초상첩》이라고 재명명하고, 어평을 잘 구현했다는 점에서 '심리학적 사실주의'를 이룬 진경시대의 대표적 초상화라고 주장하였다.

덴리대학 초상화첩 제1권은 그간의 조사와 연구를 통해 가전화첩으로서의 성격과 정조대 근신 초상화로서의 특징이 드러나게 되었다. 그러나 구체적으로 이 화첩이 언제 그려지고 어떤 경로로 수집되어 장첩되었는지는 밝혀진 바가 없다.[20] 초상화첩의 인물과 화평은 정조대의 것이지만, 화풍 양식은 여러 시기의 것이 혼재되어 있다는 점이 이 화첩의 연대 규정에 장애가 되기 때문이다. 가전화첩이라는 사적인 소장 내력에 비해, 수록된 인물의 구성이나 화평이 공적인 성격을 띤다는 점도 의문거리이다. 이 장에서는 이러한 문제를 풀기 위한 기초 단계로서 우선 화첩 안의 화제를 모두 풀어 소개하고, 초상화를 화풍에 따라 몇 가지 유형으로 구분해보고자 한다.

1) 초상화첩의 어제 분석

덴리대학 초상화첩 제1권에 수록된 인물 23인은 김치인(金致仁), 홍낙성, 이은(李溵), 정존겸, 서명선, 정홍순(鄭弘淳), 이휘지(李徽之), 이복원(李福源), 조경(趙璥), 이재협(李在協), 유언호, 이성원(李性源), 채제공, 김종수(金鍾秀), 김이소(金履素), 이병모(李秉模), 윤시동(尹蓍東), 심환지(沈煥之), 서명응, 오재순, 정민시, 서유린(徐有隣), 조돈(趙暾)이다. 각 초상화의 표제 및 어제를 정리하면 〈표 4-2〉와 같다.

표 4-2. 덴리대학 도서관 소장《초상화첩》의 어제와 출처

	인명	생몰년	표제(標題)	어제(御製)	관련 문헌
1	김치인	1716~1790	領相 金致仁	精神所注, 皓髮颯爽, 起自洛波, 元老之像.	『정조실록』,『승정원일기』,『일성록』, 1787년 4월 3일
2	홍낙성	1718~1798	領相 洪樂性	相似心, 心如像, 不爲無助者像耶.	『정조실록』,『승정원일기』,『일성록』, 1787년 4월 3일
3	이은	1722~1781	左相 李溵	其言期期, 其容頤頤, 其量坦坦, 其心款款.	
4	정존겸	1722~1794	領相 鄭存謙	危慮做安, 安處思危, 試看朝端, 翼翼之儀.	『풍서집(豊墅集)』13,「묘갈(墓碣)」,"領議政鄭公墓碣銘"
5	서명선	1728~1791	領議政桐原公五十七歲眞 命善	其功則千載竹帛, 其文又別一部春秋. 砥柱屹然有恃, 哆兮摮樹 之蜉蝣.	『정조실록』,『승정원일기』,『일성록』, 1787년 4월 3일
6	정홍순	1720~1784	右相 鄭弘淳	事業都歸方寸, 精神專在 阿睹, 其言也公且直, 奚 亶云明於分數.	
7	이휘지	1715~1785	左相 文衡 李徽之	癯容兮, 耿然介介, 是寒圃公之侄子歟, 噫.	
8	이복원	1719~1792	左相 文衡 李福源	不求赫赫譽, 內蘊外盎, 世所稱儒相.	『극원유고(屐園遺稿)』11,「묘지(墓誌)」, 선부군묘지(先府君墓誌)
9	조경	1727~1789	右相 趙璥		

10	이재협	1731~1789	領相 李在協	小事糊塗, 大事不糊塗, 一寸之心, 我儀是圖.	『일성록』, 1787년 2월 26일; 『가오고략(嘉梧藁略)』15, 「신도비(神道碑)」, 영의정인릉군이공신도비(領議政仁陵君李公神道碑)
11	유언호	1731~1793	左相 兪彦鎬	相見于离, 先卜於夢, 一弦一章, 示此伯仲.	〈유언호 58세상〉, 서울대학교 규장각한국학연구원 소장, 어평(御評)
12	이성원	1725~1790	左相 李性源		
13	채제공	1720~1799	領相 蔡濟恭		
14	김종수	1728~1799	左相 文衡 金鍾秀	立朝獨任大義, 在野不受 緇塵. 是所謂跡突兀心空 蕩底人耶	『몽오집(夢梧集)』1, 「연보(年譜)」, 신축년(1781)
15	김이소	1735~1798	左相 金履素		
16	이병모	1742~1806	領相 李秉模		
17	윤시동	1729~1797	右相 尹蓍東		
18	심환지	1730~1802	左相 沈煥之		
19	서명응	1716~1787	大冢宰三館大學士內閣學士 保晚齋 徐公六十六歲眞 命膺	稽古之功, 其書滿箱, 龍州暮境, 且葆寒香.	
20	오재순	1727~1792	判樞 文衡 吳載純	不可及者其愚, 改號曰, 愚不及齋可乎.	『순암집(醇庵集)』5, 「기(記)」, 사호기(賜號記)
21	정민시	1745~1800	大司農內閣學士靜窩鄭公 三十七歲眞 民始	圖不如貌, 貌不如心, 此可謂丹靑莫狀者耶.	
22	서유린	1738~1802	判書 徐有隣		
23	조돈	1716~1790	判樞 趙暾	海上之徒耶, 山中之宰 耶, 安得十斗酒, 澆爾胃 中之磊隗耶.	『몽오집』6, 「묘표(墓表)」, 이조판서치사조공묘표(吏曹判書致仕趙公墓表); 『풍서집』16, 「행장(行狀)」, 죽석조공행장(竹石趙公行狀)

초상화의 인물 23인은 당색이나 연배는 다양하나 모두 정조대에 재
상이나 규장각 제학 등 요직을 지낸 인물이라는 공통점이 있다. 화첩의

구성 의도가 정조의 근신을 중심으로 한다는 점은 초상화의 표제에서도 알 수 있다. 각 초상화에는 이름과 함께 그들이 역임한 가장 높은 벼슬을 명시한 표제가 있는데, 모두 일관된 필체로 별지에 적혀 있어 초상화들을 모아 장첩할 때 일괄적으로 정리하여 적어놓은 듯하다.[21] 주목할 만한 점은 심환지의 경우 순조 즉위년에 직책이 좌의정에서 영의정으로 승직되었음에도 불구하고, 정조 연간의 관직인 좌의정으로 표기되어 있다는 점이다. 즉 화첩 안의 인물이 정조의 근신이라는 맥락을 의식적으로 유지하고 있음을 알 수 있다.

초상화첩의 23인 중 15인의 인물, 즉 김치인, 홍낙성, 이은, 정존겸, 서명선, 정홍순, 이휘지, 이복원, 이재협, 유언호, 김종수, 서명응, 오재순, 정민시, 조돈의 초상화에는 왼쪽 상단에 화제가 적혀 있다. 이 15인의 화제를 분석하고 그 전거를 찾아 구체적인 의미를 밝힘으로써 초상화첩의 성격을 규명하고자 한다. 우선 이 15인의 화제가 모두 언급된 적은 일찍이 없는데, 번역하여 소개하면 다음과 같다.[22]

김치인(1716~1790)
精神所注, 皓髮颯爽, 起自洛波, 元老之像.
정신이 깃들어 있어 백발이 성성하다. 낙파(洛波)에서 일어난 분이니 원로의 형상[23]이로다.

홍낙성(1718~1798)
相似心, 心如像, 不爲無助者像耶.
생각은 마음과 같고 마음은 형상과 같으니, (지위에 오르는 데) 도움이 없지 않았던 형상이구나!

이은(1722~1781)

其言期期,[24] 其容顧顧, 其量坦坦, 其心款款.

말은 더듬거리지만, 용모는 헌걸차다. 국량은 드넓고, 마음은 관대하다.

정존겸(1722~1794)

危處做安, 安處思危, 試看朝端, 翼翼之儀.

위험한 때에 편안하게 하며, 편안한 때에는 위태로움을 생각하는구나. 영상(領相)을 살펴보니 믿음직한 자세로다.

서명선(1728~1791)

其功則千載竹帛, 其文則一部春秋. 砥柱[25]屹然有恃, 哆兮撼樹之蜉蝣.

그 공적은 천년 뒤 역사에 기록되고, 그 문장은 한 부(部)의 『춘추(春秋)』일세.

지주(砥柱)처럼 우뚝 솟아 믿을 만하니, 말 많은 자들은 큰 나무를 건드리는 하루살이로다.

정홍순(1720~1784)

事業都歸方寸, 精神專在阿睹, 其言也公且直, 奚亶云明於分數.

사업(事業)은 모두 가슴에 품고, 정신은 오로지 눈에 실려 있다.

그 말이 공정하고 곧으니 어찌 분수에만 밝다고 하겠는가?

이휘지(1715~1785)

癯容兮, 耿然介介,[26] 是寒圃公之侄子歟, 噫.

용모는 야위었으나 지조가 굳으니, 이는 한포공(寒圃公) 이건명(李健命)의 조카로구나. 아!

이복원(1719~1792)

不求赫赫譽, 內蘊外益, 世所稱儒相.

혁혁한 명예를 취하지 않으나, 안에 가득 찬 것이 밖으로 흘러넘치니,

세상에서 말하는 선비 정승이구나.

이재협(1731~1789)

小事糊塗, 大事不糊塗,[27] 一寸之心, 我儀是圖.

작은 일은 흐리멍덩하지만 큰일은 흐리멍덩하지 않다.

한 치의 마음, 나는 이 그림에서 헤아린다.

유언호(1731~1793)

相見于离,[28] 先卜於夢,[29] 一弦一韋,[30] 示此伯仲.

이(离)에서 서로 만남은 꿈에서 먼저 점지되었지.

(경의 마음이) 한편 굳세고 한편 부드러운 것이 이 초상화와 비슷하여
겨룰 만하다.[31]

김종수(1728~1799)

立朝獨任大義, 在野不受緇塵, 是所謂跡突兀心空蕩底人耶.

조정에 서서는 홀로 대의를 맡고, 재야에서는 세속에 물들지 않네.

이야말로 행적은 우뚝 솟아 있으나 마음은 비어 있고 헌걸찬 사람이 아
닌가.

서명응(1716~1787)

稽古之功, 其書滿箱, 龍洲暮境, 且葆寒香.

옛 것을 연구한 결과로 글이 상자에 가득하구나.

용산의 별장에 늘그막에 머물 때도 추운 겨울에 향기를 내뿜는다.

오재순(1727~1792)

不可及者其愚, 改號曰, 愚不及齋可乎.

누구도 따를 수 없는 것은 그의 어리석은 모습이니

호를 바꾸어 '우불급재(愚不及齋)'라고 하면 어떠한가?

정민시(1745~1800)

圖不如貌, 貌不如心, 此可謂丹靑莫狀者耶.

그림은 실제 외모만 같지 않고, 외모는 마음만 같지 않으니,

이야말로 그림으로는 이 사람을 모사할 수 없다고 할 만하다.

조돈(1716~1790)

海上之徒耶, 山中之宰耶. 安得十斗酒, 澆爾胷中之磊隗耶.

바닷가의 무리인가, 산중의 재상인가.

어떻게 술 열 말을 얻어서 그대 마음의 울퉁불퉁한 심정을 다 맑게 할 수 있는가.

이상 15개의 초상화찬은 대부분 형식에 구애받지 않은 30자 이내의 짧은 글이다. 그 면모를 분석해보면 우선, 인물의 외적으로 드러난 형상을 언급한 후, 인물의 성품과 기질을 그와 비교하거나 대조하여 부각하는 일반적인 초상화찬의 수사법을 보이는 경우가 있다. 예를 들어 홍낙성의 경우 "생각은 마음과 같고 마음은 형상과 같으니, (지위에 오르는 데) 도움이 없지 않았던 형상"이라고 하는 한편, 이휘지의 경우는 "용모는 야위었으나, 지조는 굳"다고 평가한다. 그러나 많은 경우, 초상화 자체와 밀접한 연관성을 보이지는 않는다. 짧은 문장 안에 인물을 단도직입적으로 평가한 경우가 대부분이다. 예를 들어 김종수를 가리켜, "조정에 서서는 홀로 대의를 맡고, 재야에서는 세속에 물들지 않네"라고 하거나, 이복원을 두고, "혁혁한 명예를 취하지 않으나 안에 가득 찬 것이 밖으로 흘러넘치니, 세상에서 말하는 선비 정승"이라고 지적하는 것이 그러한 예이다.

이 15개의 화제 중에서 문헌을 통해 이 화상찬이 어제임을 확인할 수 있는 경우는 김치인, 홍낙성, 정존겸, 서명선, 이복원, 이재협, 유언호, 김

종수, 오재순, 조돈 등 10명이다. 아쉽게도 전거를 찾지 못한 나머지 경우는 어제임을 확언할 수 없다. 그러나 그중 이은의 경우를 보면 "말은 더듬거리지만, 용모는 헌걸차다. 국량은 드넓고, 마음은 관대하다"라는 거침없고 단호한 억양을 가지고 있어, 이 역시 국왕이 신하에게 내린 어제가 아닐까 추정해본다.

2) 어제 하사의 경위와 의도

덴리대학 초상화첩의 어제 중에 그 출전을 확인할 수 있는 경우를 통해 하사된 경로와 상황을 살펴보고자 한다. 결론부터 얘기하자면 어제가 하사된 상황은 매우 다양하고 그 동기는 명확히 추정하기 어렵다. 다만 개별적으로 하나씩 검토하면서 각각의 맥락을 짐작하고자 한다.

김종수는 그중 가장 이른 시기에 어찬이 내려졌다(도 4-5). 1781년 10월 정조가 화사(畵師) 한정철(韓廷喆)을 보내 김종수의 초상을 그려오게 하고 그 위에 친히 찬을 내렸다는 기록이 그의 연보에 전하는데, 그때 내려진 어제가 본 초상첩의 화상찬과 일치한다.[32] 그렇다면 초상화는 어떻게 제작된 것일까? 연보에는 이때 김종수만이 아니라 여러 각신들의 소상(小像)을 그려서 올렸다고 한다. 이해 8월 19일부터 한 달여간 정조의 어진 도사가 규장각 각신들의 주관으로 행해졌고 정조는 그 공로로 각신들의 초상을 각 1본씩 그려내라고 명하였다.[33] 김종수는 당시 대제학으로서 규장각 제학을 겸하고 있었기에 아마도 기록상의 '각신들의 소상[諸閣臣小像]'은 어진 도사의 공로로 그려진 규장각 각신들의 초상이었을 것으로 생각된다. 그중 규장각 제학이었던 김종수에게 특별히 어제를 내린 듯하다. 그러나 김종수의 어제에는 어진 도사의 공로를 치하하는 내용은 없으며, 단지 몇 마디 짧은 말로 김종수라는 인물을 평가하였다. "행적은 우뚝

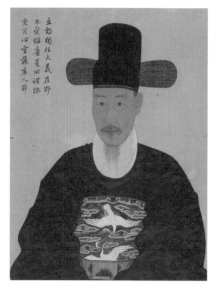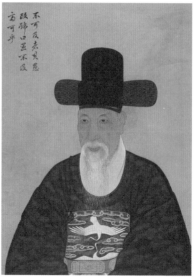

(좌) 도 4-5. 《초상화첩》, 〈김종수〉, 19세기, 비단에 채색, 56.1×41.2cm, 덴리대학 도서관.
(우) 도 4-6. 《초상화첩》, 〈오재순〉, 19세기, 비단에 채색, 56.1×41.2cm, 덴리대학 도서관.

솟아 있으나 마음은 비어 있고 헌걸찬 사람(跡突兀心空蕩)"이라는 어제의
평가는 '돌올공탕서주인(突兀空蕩墅主人)'이란 호로 내려졌고, 그 이후 정
조가 김종수에게 글을 내릴 때 종종 이 별호가 사용되었다.[34]

어제 화상찬이 사호(賜號)의 내용을 담은 것은 오재순의 경우에도 볼
수 있다. 오재순은 정조에게 호를 두 번 하사받은 것을 기념하여 사호기
(賜號記)를 남겼다.[35] 이에 따르면, 1786년 정조가 오재순에게 초상화 1본
을 하사하였는데, 그의 집에 있던 초상화 초본이 화공에 의해 궐내로 유
입된 것이었다고 한다. 초상화 왼쪽에는 어제가 적혀 있었는데, "누구도
따를 수 없는 것은 그의 어리석은 모습이니 호를 바꾸어 '우불급제(愚不及
齋)'라고 하면 어떠한가?(不可及者其愚. 改號曰愚不及齋可乎)"라는 내용이 본
초상화첩의 것과 일치한다(도 4-6). 오재순은 '우불급제'란 호를 받들어서
판에 새겨 방에 걸었다고 한다. 정조가 내린 화상찬이 실제로 사호(賜號)

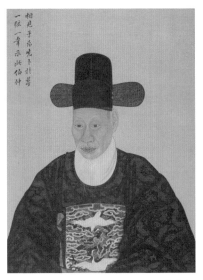

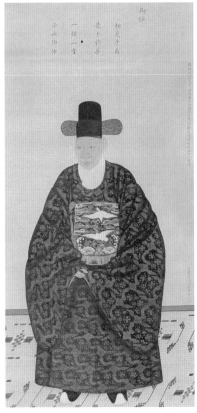

의 기능을 하였음을 볼 수 있다.

한편, 유언호와 이재협에게 내려진 어제는 그들의 재상 임명과 관계가 있다. 유언호의 초상찬은 서울대학교 규장각한국학연구원 소장 〈유언호 초상〉의 어평(御評)과 일치하여 어제임이 밝혀졌다(도 4-7, 도 4-8).[36] 서울대학교 규장각한국학연구원 소장의 〈유언호 초상〉은 유언호 58세 즉 1787년에 그려졌는데, 이해 2월 25일 그는 우의정에 임명되었다.[37] 유언호 초상의 어제에 "이(离)에서 서로 만남은 꿈에서 먼저 점지되었지(相見于离 先卜於夢)"라는 구절은 상(商)나라 고종(高宗)이 꿈속에서 현인을 점지받고 이를 초상으로 그려 널리 찾게 하였는데, 실제로 불려온 부열(傳說)이라는 자가 꿈의 인물과 똑같아 재상으로 삼았다는 『서경(書經)』의 고사를 연상시킨다.[38] 즉 초상화라는 소재와 숨은 현자의 등용이라는 주제를 가진 고사를 인용함으로써 초상화에 내린 어제로 유언호의 우의정 직무를 격려하는 의도가 있었을 것이다.

한편, 이재협의 초상화찬의 첫 구절인 "작은 일은 흐리멍덩하지만 큰일은 흐리멍덩하지

(상) 도 4-7. 《초상화첩》, 〈유언호〉, 19세기, 비단에 채색, 56.1×41.2cm, 덴리대학 도서관.
(하) 도 4-8. 〈유언호 초상〉, 1787년, 족자, 비단에 채색, 116.0×56.0cm, 서울대학교 규장각한국학연구원, 보물 제1504호.

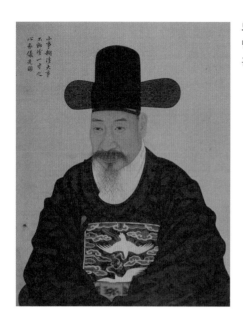

도 4-9.《초상화첩》,〈이재협〉, 19세기, 비
단에 채색, 56.1×41.2cm, 덴리대학 도서
관.

않다(小事糊塗, 大事不糊塗)"는 같은 날 좌의정에 임명된 이재협에게 정조가
내린 유시이기도 하다(**도 4-9**). 이는『송사(宋史) 여단전(呂端傳)』에 나오는
구절로 태종(太宗)이 여단(呂端)을 재상으로 삼으려 할 때, 사람들이 여단
은 사람됨이 흐리멍덩[糊塗]하다고 하자, 태종이 반대를 무릅쓰고 그를 재
상에 임명하며 한 말이다. 정조는 이재협을 임명하며 "정승을 어찌 재능
으로만 쓰겠는가? 내가 경을 취한 것은 평소의 지조가 치우침이 없어서
넉넉히 앉아서 진정할 수가 있기 때문이다"라고 하며『송사』의 이 구절을
인용하였다.[39] 이재협의 어눌하지만 곧은 성품을 파악하고, 그를 여단과
같은 명재상으로 추켜세우고 격려하는 의도가 담긴 어제라고 할 수 있다.

　　같은 해 봄에 어제를 받은 김치인, 홍낙성, 서명선의 경우는 어제가 하
사된 정확한 계기는 파악할 수 없지만 이를 받은 신하들의 반응을 살필 수
있어 주목할 만하다. 1787년 4월 3일의 실록 기사에는 이들이 일전에 받은
초상화와 어찬에 대해 감사의 글을 올렸다는 기록이 있다.[40] 이날의 기사

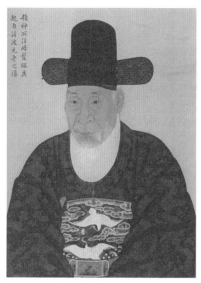

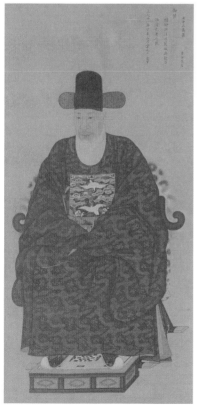

에는 어제를 받을 당시의 상황은 언급하고 있지 않다. 단지 김치인은 일찍이 기로소에 들었고, 그 소폭의 초상을 정조가 보고 어제를 내렸다고 하였다.[41] 한편, 같은 해에 이명기가 그린 〈김치인 72세상〉은 덴리대학 도서관 소장본에 있는 것과 일치하는 16자 어평이 실려 있어 주목된다(도 4-10, 도 4-11). 이 초상에는 1787년 3월 29일에 선하(宣下)하였으며 이명기가 그렸다는 기록이 있어 어제와 함께 그림을 받은 날이 3월 29일임을 짐작할 수 있다.[42] 다만 기로소 도상이 소폭의 반신상이었던데 비해 이 초상은 전신상이어서 정조가 본 그 초상이라고 하기는 어렵다. 오히려 김치인이 어제를 하사받고 이를 기념하기 위해 전신상으로 다시 제작한 것이 아닐까 추측한다.

『승정원일기』의 같은 날짜 항목에는 정조가 홍낙성과 서명선에게 어제가 적힌 초상화를 내렸다는 기사가 있다. 홍낙성은 집으로 사신이 가져온 초상화를 받아들고 범연히 지나쳤는데, 그 말미에 어제가 있는 것을 보고 당황하여 시종을 보내 돌아가던 사신을 불러 세웠다. 잠

(상) 도 4-10. 《초상화첩》, 〈김치인〉, 19세기, 비단에 채색, 56.1×41.2cm, 덴리대학 도서관.
(하) 도 4-11. 이명기, 〈김치인 72세상〉, 1787년, 115.3×56.1cm, 국립중앙박물관.

(좌) 도 4-12. 《초상화첩》, 〈홍낙성〉, 19세기, 비단에 채색, 56.1×41.2cm, 덴리대학 도서관.
(우) 도 4-13. 《초상화첩》, 〈서명선〉, 19세기, 비단에 채색, 56.1×41.2cm, 덴리대학 도서관.

시 기다려달라는 홍낙성의 부탁에도 불구하고 급히 돌아오라는 명을 받은 사신은 그대로 돌아가고 말았다.[43] 정조가 예상치 못한 어제를 내렸으며 그의 반응을 즉시 보고받고자 하였던 탓에 홍낙성은 어제를 보고도 제대로 감사의 반응을 보이지 못했다. 홍낙성은 이때의 실수로 등이 땀으로 젖을 만큼 당황했다고 회고하였다(도 4-12).[44]

적절한 형식을 갖추어 감사의 뜻을 보일 필요가 있었다고 생각하였는지 이로부터 며칠 뒤인 4월 3일 김치인과 홍낙성, 서명선(도 4-13)은 장문의 사전(謝箋)을 올렸고, 정조는 익선관에 백포를 갖추어 입고 어좌에서 친히 받았다.[45] 이들이 올린 사전의 내용은, 어제가 모두 과찬의 말씀이어서 송구하다는 의견과 이를 고이 보관하여 대대로 전하고 군주의 은혜에 보답하겠다는 다짐이 주를 이룬다.[46] 이처럼 신하들이 올린 사전과 초상화찬을 보내고서 그 반응을 궁금해하던 정조의 모습은 어제를 하사하게 한 실질적인 동기가 다름 아니라 이와 같은 신하들의 반응을 기대한

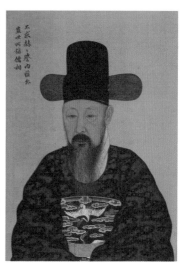

도 4-14.《초상화첩》,〈조돈〉, 19세기, 비단에 채색, 56.1×41.2cm, 덴리대학 도서관.
도 4-15.《초상화첩》,〈이복원〉, 19세기, 비단에 채색, 56.1×41.2cm, 덴리대학 도서관.
도 4-16.《초상화첩》,〈정존겸〉, 19세기, 비단에 채색, 56.1×41.2cm, 덴리대학 도서관.

| 14 | 15 | 16 |

것이었음을 짐작하게 한다.

한편, 정조의 어제는 관찬 사료만이 아니라 지인들이 지어준 행장(行狀)이나 묘갈명에도 등장하여 어제의 파급력을 다시 생각해볼 수 있다. 김치인 등의 사전을 받은 지 얼마 지나지 않은 1787년 4월 14일에 정조는 조돈에게 초상화가 있는지 묻고는 없다고 하자 1본을 그린 후 조진택(趙鎭宅)을 통해 들여오라고 명하였다(도 4-14). 이날 정조는 조돈의 주량에 대해 묻는데, 조돈의 초상화에 실린 어평에서 주량에 대한 언급이 반복되어 흥미롭다.[47] 이러한 『승정원일기』의 기사는 초상 주인공에 대한 묘갈이나 행장에도 등장하는데, 조돈의 경우는 김종수가 쓴 묘표(墓表)와 이민보가 쓴 행장에도 그대로 어평이 실려 있으며 1787년의 시기도 일치한다.[48] 이 밖에 이복원과 정존겸의 어제도 그들의 묘지명에 재수록 되어 있다(도 4-15, 도 4-16).[49]

이상으로 어제의 전거를 찾고 각각의 상황을 조명하였다. 어제가 내려진 맥락은 매우 다양한데, 그 경위를 일괄하자면 다음과 같다. 우선 김종수와 같이 화원을 보내 초상을 그려오게 하거나 조돈과 같이 그림을 그려 올리라고 특별히 명한 경우가 있으나 대부분 각자 집안에 있던 초상화가 대내로 유입되어 어제가 내려진 듯하다. 어제는 유언호와 이재협처럼 재상이 임명된 것을 계기로 혹은 김종수와 오재순의 경우와 같이 호를 내리는 기회로 하사되었으나, 그 밖의 대부분은 특정한 계기로 인한 것이었다기보다 즉흥적으로 내려진 경우가 많았다.

하사된 초상화와 어제는 사가에서 보관하였는데, 김치인과 홍낙성, 서명선의 경우 사전(謝箋)에서 '하사받은 초상화를 고이 싸서 가전하겠다'고 하였다.[50] 정조가 본 김치인의 초상화는 기로소에 들었을 때 작성했던 반신상이었다고 하였는데, 현재 전하는 어평을 적은 초상화는 전신상 대폭이다. 아마도 어제를 받은 후 초상화를 확대해 다시 그린 다음 격식을 갖추어 어평을 옮겨 썼음을 짐작할 수 있다. 또한 『승정원일기』에 정조가 일찍이 대신, 각신, 장신들의 화상을 화첩으로 만들어두었다는 기록을 볼 때, 하사한 초상화를 1부 더 모사하여 첩으로 만들어 궐내에 보관하였을 가능성도 충분하다.[51]

한편, 어제를 받은 초상화가 기로소 입소 기념 초상화이거나 집에서 보관하다가 대내로 유입된 초상화였음을 주목할 필요가 있다.[52] 홍낙성이 어제가 있는 초상화를 받고 처음에 범연히 지나쳤던 것도 어쩌면 익숙한 초상이었기 때문일 것이다. 기존의 연구에서 정조의 인물평이 담긴 어제는 초상화에서 대상의 인품과 심리까지 읽을 수 있는 '심리적 사실주의'를 증명하는 근거가 되었다. 이는 초상화가 인물의 본질을 담고 있어서 정조가 이를 간파하여 인물평을 내리기에 이르렀거나 혹은 정조의 인물평을 초상화가 그대로 구현해냈을 때 가능하다. 그러나 정작 어제가 내려

진 경위를 보면 기존에 사가에서 내려오던 초상화 위에 필요에 따라 그때그때 어제를 작성한 것을 알 수 있다. 초상화와 어제가 불가분의 관계는 아니었던 것이다. 그렇다면 정조는 왜 굳이 초상화를 어제를 담는 매개로 삼았을까? 초상화는 대상 인물 그 자체로 간주되는 즉자성이 있다. 그리하여 초상화에 어제를 결합하였을 때, 초상의 인물과 그 위에 적힌 평가를 동일시하는 효과를 노릴 수 있었을 것이다. 또한 신하들에게 초상화를 하사하고 궐내에도 보관하는 일련의 행위가 공신도상의 전통을 연상시킨다는 점도 하나의 이유가 될 수 있을 것이다. 이러한 이유들은 물론 추측에 지나지 않는다. 그러나 자신이 가지고 있던 초상화 초본이 어제가 내려진 순간 대대로 전할 가보가 되며, 충성을 다짐하게 된 계기가 되었다는 사실은 결과적으로 어제 초상화의 공신도상적 성격을 보여준다고 할 수 있다.

그러한 의미에서 이 어제를 내린 시기가 1786년에서 1787년에 집중되어 있다는 것은 주목할 만하다. 이 시기는 정조가 재위한 지 10년이 되는 무렵으로 탕평책에 의거한 인재 등용을 시작한 때이다.[53] 정조의 정국 주도가 가속화된 것은 1786년(정조 10) 문효세자의 사망과 구선복(具善復) 역모 사건 등의 비화와 연관이 있다. 이 사건의 책임자를 처벌하는 과정에서 노론과 소론 정파의 수장들은 서로 책임을 추궁하였는데, 정조는 이들을 모두 처벌하는 대신에 포용하는 방향으로 정국을 주도해갔다.[54] 초상화에 어제가 내려진 인물이 특정 당파에 국한되지 않으며 정1품 이상 고관인 것도 이러한 정황과 관련이 있다. 즉 정조는 인사권을 주도하기 위해 당파를 초월하여 개별적으로 인물을 접촉하였는데, 각 개인에게 내린 초상화와 어제는 이러한 회유와 견제책의 일환이었을 것으로 추측된다.

3) 초상화의 양식 분석

덴리대학 초상화첩의 인물들은 모두 정조대에 재상과 요직을 지낸 인물이며, 초상화에 적힌 어제는 대부분 정조 11년(1787) 무렵에 집중되어 있다. 그러나 초상화의 양식을 분석해보면 얼굴과 의복의 음영, 흉배와 관모의 문양, 어제의 필법 등이 매우 다양하여 그 시기와 화가를 규정하기 어렵다. 일반적으로 초상화의 흉배나 관모의 문양을 그리는 관습은 같은 시대에도 화가마다 다르지만,[55] 얼굴이나 의복의 입체감을 드러내는 방법은 시대마다 달라서 초상화의 시대를 판별하는 기준이 되어왔다. 덴리대학 초상화첩은 흉배와 관모의 문양을 기준으로 보았을 때 최소한 10가지 이상의 조합을 보이고 있어 그 이상의 화원이 참여하였을 것으로 추측할 수 있다.[56]

한편, 얼굴과 의복에 드러난 음영법의 정도로 초상화첩을 분석하면 크게 세 가지 유형으로 나눌 수 있다. 첫째, 윤곽선을 거의 쓰지 않고 부드럽게 번지는 발색만으로 요철을 드러낸 경우이다. 둘째는 콧날과 입가에 윤곽선이 있고, 음영은 도식적으로 함께 사용한 경우이다. 마지막은 선묘가 얼굴의 요철을 드러내는 주요인이며 음영은 거의 사용하지 않은 경우다. 조선시대 초상화의 양식적 흐름을 두고 볼 때 첫 번째 유형은 18세기 후반에서 19세기 초반에 두드러지게 나타나는 현상이나, 두 번째와 세 번째 유형은 19세기 양식에 해당한다고 할 수 있다. 특히 세 번째 유형은 19세기 중반 이후에나 등장하는 양식으로 덴리대학 초상화첩에 실린 초상화의 시기적 범주가 넓음을 보여준다.[57] 23장의 초상화를 모두 세 유형으로 명확하게 구분하기는 어렵지만, 김치인과 채제공, 정민시의 초상화를 각 유형의 대표적 예로 살펴보면, 세 유형의 양식적 차이를 분명히 관찰할 수 있다(도 4-17, 도 4-18, 도 4-19).

도 4-17.《초상화첩》,〈김치인〉부분.
도 4-18.《초상화첩》,〈채제공〉부분.
도 4-19.《초상화첩》,〈정민시〉부분.

| 17 | 18 | 19 |

 덴리대학 초상화첩은 양식 분석 결과, 다수의 화원이 참여하였다고 짐작된다. 시기적으로도 정조대에 제작된 초상화와 19세기 후반에 다시 모사되었을 것으로 보이는 초상화들이 혼재되어 있음을 볼 수 있었다. 그렇다면 모사되는 과정에서 이들은 어떤 초상화를 모본으로 하였을까? 이 초상화 중에서 시기가 분명히 밝혀진 초상화 대축이 현존하는 경우가 있는데, 유언호, 김치인, 채제공 초상이 그 예이다.[58] 간략히 비교 결과를 소개하면 〈표 4-3〉과 같다.

 즉 유언호와 김치인의 초상은 각각 1787년에 사용한 초상화와 얼굴의 윤곽과 표현 기법이 같아 동일한 초본을 이용했거나, 이모 관계에 있을 가능성이 크다. 화풍도 크게 차이 나지 않는다(도 4-7과 도 4-8 비교, 도 4-10과 도 4-11 비교). 채제공의 경우, 1789년에 그린 초상화를 1792년에 이모한 70세상(영국박물관 소장본)의 경우와 가장 근접하다(도 4-18).[59] 즉 덴리대학 초상화첩은 현재 확인되는 경우만을 보았을 때 화풍의 차이는 있지만, 그 초본은 18세기 후반 어평이 쓰일 무렵의 초상화를 사용했을 가능성이 크다고 추정할 수 있다.

 다만 이러한 양식적 구분은 현재로서는 어떠한 의미를 지니는지 밝

표 4-3. 김치인·유언호·채제공 초상화 이본 비교

인물	비교 초상화 (소장)	분석
김치인	〈51세(1766)상〉, 삼성미술관 리움	다른 초본, 본 초상의 나이가 더 젊음
	〈72세(1787)상〉, 프랑스 개인	초본 공유, 유사 화풍
유언호	〈58세(1787)상〉, 서울대학교 규장각한국학 연구원	초본 공유, 화풍격의 차이 약간 있음
채제공	〈65세(1784)상〉, 개인	다른 초본
	〈70세(1789→1792)〉, 영국박물관(British Museum)	초본 공유, 유사 화풍
	〈72세(1791→1792)〉, 수원시	다른 초본, 유사 화풍

히기 어렵다. 흉배의 문양, 음영법, 어제 필법 등을 기준으로 구분된 분류 결과가 각 인물의 실제 직위, 당색, 가문 등과 특별한 관련이 없기 때문이다. 초상화가 실제로 제작되고 첩으로 구성되어간 맥락을 밝히는 것이 추후 과제이다.

4) 《초상화첩》의 성격

덴리대학 초상화첩 제1권은 정조대에 재상을 지냈거나 요직을 거친 정조의 근신 23인의 초상으로 구성되어 있다. 인물의 직책과 성함이 적힌 표제(標題)는 장첩된 후 후대에 일괄적으로 덧붙여진 것으로 보이는데, 다만 각 인물의 직책은 정조 연간의 복무에 한정되어 있어 후대에 장첩할 때에도 정조의 근신화상을 위주로 책을 꾸미려는 의식이 강했던 것으로 보인다. 15인의 초상화에는 왼쪽 상단에 제발이 남아 있는데, 이를 모두 번역하고 그 출전을 확인해보았다. 그 결과 10개의 화제가 정조의 어제임을 밝힐 수 있었으며, 그 대다수가 1786년에서 1787년 사이에 내려진 것임을 알 수 있었다. 이 시기는 정국 개편이 불가피한 시점이었으며, 이때 어찬을 받은 인물들이 재상의 물망에 오른 인물들이었다. 결국 화상

찬이 정조의 회유 견제책의 일환으로 사용되었을 가능성을 조심스럽게 추측해보았다. 한편, 기록을 통해 보았을 때 어제는 즉흥적이고 다양한 경위로 하사되었으나 그들의 반응은 은사를 입음에 감격하고 보은을 다짐하는 것으로 일관되었다. 이는 신하들의 반응을 보여주는 것인 동시에 이 초상화와 어제가 실제로 신하들에게 미치는 효과를 보여준다고 할 수 있다.

이처럼 근신에게 화상찬을 내리고 그들의 초상화첩을 구성함으로써 초상화를 군신관계의 정립에 이용하고자 한 것은 정조가 처음이 아니다.[60] 숙종은 일찍이 김창집(金昌集)과 이이명(李頤命)에게 화상찬을 내렸으며,[61] 영조는 본인이 기로소에 든 해에 기로신들의 도상첩을 직접 하명하였고, 등준시(登俊試)를 설행하고 합격자들의 도상첩을 제작하였다.[62] 정조가 근신들에게 어제를 내리고 대신과 각신들의 초상화첩을 제작해 궐내에 보관한 것은 이러한 전통을 잇는 것이라고 할 수 있다. 물론 덴리대학 초상화첩은 초상화에 어제가 적힌 형식이나 화풍 등 여러 측면에서 모두 정조가 어제를 내린 당대의 것이라고 규정하기는 무리가 있다. 다만 이를 통해 정조의 초상화찬 제작에 주목하게 되었다는 데 의미가 있다. 실제로 기록에 전하는 것보다 더 많은 어제가 하사되었을 것이란 추측도 가능하다.[63]

그렇다면 이 화첩의 실제적인 내력은 무엇일까? 이를 위해서는 이 화첩에 대해 처음 제기했던 질문으로 돌아가야 할 것이다. 이 초상화첩은 초상화를 매개로 한 정조와 근신 간의 관계 형성을 보여주는 화첩인가, 혹은 풍양 조씨 가문의 당색과 학풍의 권위를 드러내기 위한 화첩인가? 추측하건대 개별 초상화에 어제찬이 내려졌을 당시에는 전자의 성격이 강했으나, 후대에 이처럼 화첩으로 꾸며진 것은 한 가문에서 기획했을 가능성이 크다. 그 증거로 이 초상화첩의 마지막에 수록된 풍양 조씨, 조

돈이라는 인물을 주목해볼 수 있다(도 4-14). 그는 앞서 이 화첩을 편집하였다고 전해지는 조인영의 백조부이다. 이처럼 성현의 초상화첩의 마지막에 현손을 추가함으로써 가문의 정통성을 부각하는 것은 초상화첩의 오랜 화법이다. 조돈은 정조의 어찬을 받았으나 화첩의 다른 22인과 달리 생전에 관직을 지내지는 않았고, 다만 사후에 영중추부사(領中樞府事)에 추증되었다. 즉 풍양 조씨 후손은 정조의 어제 찬이 포함된 초상화들을 수집하고, 화첩의 마지막에 조돈을 포함함으로써 정조대의 영화와 가문의 영광을 연결하는 효과를 누리고 있다고 할 수 있다.

이상에서 본 것처럼 정조에게 초상화는 왕의 권위를 강화하고 군신 간 소통을 주도하는 매개였다. 정조가 특별히 관심을 기울였던 부분은 초상화가 직접적으로 영향을 미치는 방식이었다. 우선 그는 자신의 어진을 제작하는 일을 규장각 각신에게 일임하고 완성된 어진을 규장각 주합루에 봉안하게 하였다. 이는 결과적으로 규장각의 위상을 높였을 뿐 아니라, 어진의 영향력을 확대하는 효과가 있었다. 정조는 전시되거나 제사받을 수 없었던 현왕의 어진에 대해 다양한 경로로 가시성을 확보하였다. 어진의 제작 과정에서 신하들과 초본을 검증하는 과정을 여러 차례 시행하고, 완성된 후에는 정기적으로 초상화의 상태를 검증하는 봉심 작업을 의례화하였다. 이러한 과정을 통해 정조의 어진은 이전보다 더 자주 공개되고 적극적으로 숭배되었다.

정조는 신하 초상에 대해서도 관심을 기울였다. 영조 4년(1728)을 마지막으로 공신이 책봉되지 않았기 때문에 정조대에는 공신도상이 제작되진 않았다. 정조는 대신 규장각 각신들에게 어진 제작에 참여하였다는 명목으로 초상화를 하사하였다. 규장각 각신의 초상들은 정조의 어진과 함께 규장각에 보관되는 동시에 각자의 가문 영당에 봉안됨으로써 명실공

히 공신도상의 성격을 가지게 되었다. 정조는 명망 있는 대신들에게 초상화를 선물하고 어제찬을 내리기도 하였다. 초상화에 내려진 거침없는 인물평은 정국을 주도하려는 정조의 회유와 견제의 일환이라고 할 수 있다.

III

사적도를 통한 왕실 행적의 역사화

사적(事蹟)은 '사업의 자취'라는 광범위한 외연을 가지고 있다. 그러므로 왕실 사적이라 하면 왕실과 관련된 공간 전체를 포괄할 수 있다. 그러나 '자취'라는 뜻에 집중을 하면, 왕실 사적은 현재 거주하거나 사용되는 장소가 아니라 과거에 왕실 인물의 행적과 관련되어 있거나 왕조의 정통성을 상징하는 곳으로 한정할 수 있다. 사적의 구체적 예시로는 왕실 인물의 탄생과 죽음에 연관된 태실(胎室)·잠저(潛邸)·능묘(陵墓), 왕의 초상이나 신주를 모신 진전(眞殿)·종묘(宗廟), 왕실 인물의 공적이나 일화와 관련된 유적지 등을 들 수 있다.

　이 책에서는 사적을 그린 그림들을 사적도(事蹟圖)라 부르고자 한다.[1] 사적도는 일찍이 왕실 사적을 건립할 때부터 실용적 목적으로 그려졌다. 왕릉의 길지를 찾을 때 산도(山圖)를 그려 오거나, 건물의 건립을 위해 평면도를 그리는 것이 그러한 예이다. 그러나 18세기부터 왕실 사적도는 사업 과정에서 실용적 목적뿐만 아니라, 사업이 완료된 후 이를 기념하는

목적으로도 그려지기 시작하였다.

이는 숙종대 이후 영조대와 정조대에 이르기까지 왕실 현창을 목적으로 새로운 사적을 발굴하고 중건하는 사업이 활발히 진행된 것과 관련이 있다.[2] 예를 들어, 숙종의 태조 현창 사업은 영조대 함경도 일대의 국조 능역과 유적을 발굴하고 비석을 세우는 일로 이어졌으며, 그 결과는《북도능전도형(北道陵殿圖形)》에 수록되었다.[3] 숙종의 단종 복위 사업 역시 영조대와 정조대를 거치면서 단종의 영월 유적을 사적화하는 작업으로 이어졌고, 이는 정조 연간 종합 서적인 『장릉사보(莊陵史補)』와 화첩,《월중도(越中圖)》로 정리되었다.[4]

영조와 정조 연간 사적도의 또 다른 특징은 정통성이 약한 사친(私親)을 추숭하는 작업의 일환으로 제작되었다는 것이다. 영조대 사례가 이에 해당한다. 영조의 생모는 왕릉과 종묘에 봉안되지 못했기에 '궁원제'라는 특별한 위격과 의례를 마련했으며,[5] 이러한 새로운 격식에 정통성을 부가하기 위해 사적도를 제작하였다. 즉 영조와 정조 연간 사적도는 숙종대부터 이어온 왕실 현창 작업의 결과를 시각적으로 기록하고 기념할 뿐 아니라, 사친 사적을 새로운 왕실 사적으로 공식화하기 위해 제작하는 경우가 많았다고 할 수 있다.

정조대 사적도는 영조대의 전통을 잇는 한편 이 시기만의 특징도 보인다. 영조대 사업이 주로 과거의 흔적을 찾아 비석을 세우는 식으로 이루어졌다면, 정조대는 더 나아가 기억을 발굴하고 사라진 건물을 재건하는 데까지 이르렀다. 정조대 제작된 사적도는 이처럼 새로운 기억을 공식화하는 수단으로 사용되었다. III부에서는 정조대 사적도 제작 양상을 왕실의 두 인물과 관련된 사적도를 통해 살펴본다. 먼저 영월의 단종 사적을 재현한《월중도》, 다음으로 사도세자와 관련된 유적인 사당과 태실, 온양행궁 유적을 그린 그림을 검토할 것이다.[6]

5

정조의 단종사적 정비와
《월중도》

나(정조: 인용자)는 단종께 남다른 사모의 정과 감격의 마음을 갖고 있어 『장릉지(莊陵誌)』를 읽다 보면 나도 모르게 눈물이 흘러내린다. … 이제 단을 세워 배향하는 행사는 절개를 다한 신하들의 수백 년 쌓인 원혼을 위한 것일 뿐 아니라 나의 사모하고 감격하는 마음을 조금이라도 나타내고 싶어서이니, 또한 성조(聖祖, 숙종: 인용자)의 뜻을 이어나가는[繼述] 한 방도이다.[1]

정조는 단종(端宗, 재위 1452~1455)과 사육신(死六臣)을 추모하는 시와 치제문(致祭文)을 통해 안타깝게 죽은 영혼에 대한 애절한 마음을 남겼다. 그런데 단종을 추모하는 뜻에서 정조가 시행했던 사업은 그 규모로 볼 때 단순한 '사모의 마음' 이상의 의도가 엿보인다. 정조는 단종에게 절의를 바친 신하들을 추가로 발굴하게 하였는데, 여성은 물론 신분의 고하를 막론하고 모두 발굴 대상으로 삼아 그 수가 268명에 이르렀다. 이러한

복권(復權) 작업은 몰수하였던 재산을 자손들에게 환급하는 것까지 포함하였기 때문에 재정적 부담도 큰 사업이었다. 같은 해, 정조는 단종과 관련한 유적도 정비하게 하였다. 여덟 곳을 수리·보수하고 여섯 채를 새로 지었는데, 조정에서 모든 비용을 부담하였다. 그리고 이러한 일련의 과정과 사적들을 모두 정리하여 『장릉사보』 9권 3책을 편찬했다. 이처럼 단종과 관련한 정조의 조치는 단지 동정심에 이끌렸다고 하기엔 치밀하고 장기적이며 규모가 있는 사업들이었다.

《월중도》는 정조의 단종 사적 정비 사업이 반영된 화첩이다(도 5-1~도 5-8).[2] 강원도 영월에 위치한 단종의 무덤과 유배지, 그리고 사육신의 사당 등 단종과 관련한 유적을 한 화첩에 담았다. 화첩이 담고 있는 것은 단종 당대의 모습이 아니라, 정조의 정비 사업을 통해 재건된 유적이다. 그러나 사연이 깊은 역사 유적을 재현해놓은 것임에도 불구하고 이 화첩엔 제작 동기나 일시에 대한 기록이 전혀 없다. 각 폭마다 부기된 몇 줄의 글은 각 건물의 제작 당시 지리적 위치만을 간단히 전할 뿐이다.

300년 전의 비운의 왕과 그 신하들에 대한 정조의 애절한 추모사, 그 뒤에 있는 치밀하고 거대한 국가사업, 그리고 어떤 사실에도 침묵하고 오직 재현한 그림 한 첩, 이들 간에는 어떤 관계가 있는 것일까? 《월중도》 화첩을 면밀히 분석하여 정조가 단종 사적 정비 사업을 통해 의도하였던 바를 짐작해보도록 하겠다.

1. 《월중도》의 내용과 제작 시기

단종에 관한 추념 사업을 시행했던 것은 정조가 처음은 아니었다. 1457년, 영월에서 유배 후 죽은 노산군(魯山君)에게 단종이란 시호를 부

여하고 왕으로 복권시킨 사람은 숙종이었다. 숙종은 재위 17년(1691) 사육신의 복작(復爵)을 주도적으로 추진하였으며,[3] 재위 24년(1698)에는 노산대군을 단종으로 추복(追復)하고 능호를 '장릉(莊陵)'이라고 명하였다.[4] 이처럼 250년 넘게 시행되지 못한 단종과 사육신의 추복 문제가 숙종대 들어 국왕에 의해 적극적으로 추진된 것은, 숙종이 '사육신의 절의'를 자신의 정치사상으로 수용하고자 했기 때문으로 해석된다.[5] 이러한 충절에 대한 장려는 논의에 그친 것이 아니라, 단종에게 절의를 지킨 제신들을 찾아내고 포장(襃獎)하는 작업으로 구체화되었으며, 이것이 곧 숙종의 왕권 강화정책의 기반이 되었다고 할 수 있다.[6]

　이와 같은 숙종의 의도는 단종 유적 정비 사업에서도 그대로 드러난다(표 5-1). 숙종은 단종과 정순왕후(定順王后, 1440~1521)의 능을 봉심(奉審)하기 위해 도감을 설치하였다.[7] 장릉 수복 과정에서 신하들이 육신(六臣)의 사우(祠宇)가 왕릉 경내에 있는 것이 부적절하여 옮기자는 논의가 있었으나, 숙종은 이를 허락하지 않았다.[8] 그만큼 숙종에게 육신의 추증과 단종의 추복은 분리할 수 없는 중요한 문제였던 것이다.

　단종 유적 정비 사업의 이와 같은 정치적 목적은 영조대와 정조대에도 계속 이어졌다.[9] 영조는 1733년 장릉에 비를 세우고 정자각(丁字閣)과 수복실(守僕室)을 세움으로써 왕릉의 구성을 완성하였으며,[10] 단종 유적지인 청령포(淸泠浦)에도 비각을 세웠다.[11] 한편, 사육신뿐 아니라 단종을 장사 지낸 하급 관리 엄흥도(嚴興道, 생몰년 미상)를 비롯하여 관련 제신들을 찾아내어 포상하였고, 이들을 위해 창절서원(彰節書院)을 보수하고 알려지지 않은 궁인들을 위해 민충사(愍忠祠)를 세웠다.[12] 추복 사업의 두 축, 즉 단종과 충신에 대한 복권 사업은 각각 단종의 유적지와 충신의 영역을 확대하는 방향으로 나아갔다.

　이처럼 숙종에 의해 시작되고, 영조대에 이르러 확대된 단종 추복 사

표 5-1. 단종 관련 유적 정비 사업

	시기	내용	출처
숙종	(원년) 1675	노산군(단종)의 묘와 사우 수리	『숙종실록』
	(8년) 1682	대군으로 추증됨에 따라 이에 걸맞게 분묘를 수축하고 표석을 세움 위판을 고쳐 씀	『숙종실록』
	(24년) 1705	노산대군(魯山大君)을 단종으로 추복하고, 능호는 '장릉(莊陵)'이라 함	『숙종실록』
		장릉과 사릉(思陵)의 봉릉도감 설치하고 능을 봉심함	『숙종실록』
		육신사(六臣祠)를 장릉 경내의 보다 한적한 곳으로 이건	『숙종실록』
	(25년) 1706	장릉개수도감 설치하고 갈라진 능을 복구	『숙종실록』
영조	(2년) 1726	영월부사 윤양래가 '청령포금포비(淸冷浦禁標碑)' 세움 엄흥도 정려비를 세움	『관동지(關東誌) 5』
	(9년) 1733	장릉에 '단종대왕신도비(端宗大王神道碑)'를 세우고 비각 건립	『영조실록』
		정자각과 수복실을 세움	『장릉지(莊陵誌)』
	(34년) 1758	제신추증 및 창절서원 보수, 민충사(愍忠祠) 건립	『영조실록』
	(39년) 1763	청령포(淸冷浦)에 '단묘재본부시유지(端廟在本府時遺址)' 비석 세움	『장릉지』
	(46년) 1770	사릉에 비석을 세움	『영조실록』
		정업원(淨業院)의 옛터에 누각과 비석 세움	『영조실록』
정조	(12년) 1788	육신사원(彰節書院)의 수리	『정조실록』
	(15년) 1791	자규루(子規樓)의 터를 찾아내어 그 자리에 새로 중건함	『정조실록』
		배식단(配食壇), 배식단사(配食壇祠) 건립	『정조실록』
		정자각 대석을 수보	『장릉등록(莊陵謄錄)』
		장릉 경내 우물을 정조가 영천(靈泉)이라 이름하고, 박기정(朴基正)이 바위에 '영천암(靈泉巖)'이라는 글씨를 새김	『장릉등록』 『관동지 5』
		청령포에 단 2층을 쌓고 감색(監色)을 따로 정해 집터를 수호함	『장릉등록』
		영월부사 박기정이 사옥 개건, 강원도관찰사 윤사국 현판 씀	『장릉사적(莊陵事蹟)』
		엄흥도 정려비각 중수	『장릉사적』
	(16년) 1792	영월부사 박기정이 금강정(錦江亭) 중수	『관동지 5』
	(17년) 1793	영월부사 박기정이 배견정(拜鵑亭) 수리	『배견정개건기(拜鵑亭改建記)』
	(20년) 1796	청령포의 영조 어필비각(御筆碑閣) 수리	『장릉지속편(莊陵誌續編)』
순조	(6년) 1806	정자각 신문 창호지를 모두 바꾸고, 홍살문을 개건 청령포 비각 개수	『장릉지속편』

업은 정조에 의해 재편되었다. 정조가 이 사업에 대해 숙종의 뜻을 이어 가겠다고 언급한 것은 근본적으로 왕권 강화를 목적으로 하는 숙종대 이래의 왕실 현창 사업의 의도를 인식하고 있었다고 할 수 있을 것이다.[13] 그러나 실제 사업 진행에서 정조가 숙종, 영조와 구별되는 점은 바로 '재건과 재편'의 작업으로 나아갔다는 것이다. 숙종대와 영조대에 건립된 사적은 사당이나 비석 등 추모를 위한 통상적인 기념물이었다. 반면, 정조대 새로 건립된 사적은 단종이 머물렀던 객사, 관풍헌(觀風軒)과 자규루(子規樓)라는 정자이다. 정조는 기존 사적을 전면 수리하기도 하였지만, 이처럼 사라진 유적을 찾아 발굴·복원하는 작업도 진행했던 것이다. 관련 신하들을 치제(致祭)할 때에도 충신을 지속적으로 발굴할 뿐 아니라, 그 신분과 공로도에 따라 구분을 두었다. 그 결과 충신 목록을 체계화한 『장릉배식록(莊陵配食錄)』이 편찬되었고 이에 근거하여 배식단(配食壇)을 세워 제사를 올리게 하였다.[14] 충신 명부에도 재편이 이루어진 것이다.

《월중도》에 그려진 유적들은 이처럼 숙종에서 시작하여 정조에 이르는 유적 정비 사업과 관련되어 있다. 제1폭에 그려진 장 경내는 숙종대에 새롭게 봉심된 장릉과 영조대에 중건한 정자각과 수복실, 그리고 정조대에 건립된 배식단사(配食壇祠)가 모두 반영되었다(도 5-1). 제2폭은 단종의 첫 유배지인 청령포를 그렸다(도 5-2). 그러나 영조가 세운 비석과 정조가 돋은 비석단이 중심에 있는 것을 볼 때, 이곳은 단종의 유배지인 동시에 영·정조에 의해 새로 정비된 사적이기도 한 것이다. 이는 《월중도》의 제3폭부터 제6폭까지 이어지는 각 유적의 확대 부분도에서도 마찬가지다. 제3폭의 관풍헌, 제4폭의 자규루는 단종의 두 번째 유배지인데, 터만 남아 있던 것을 정조 연간에 재건한 것이다(도 5-3, 도 5-4). 제5폭의 창절사(彰節祠)와 제6폭의 낙화암(落花巖)과 민충사는 모두 충신 관련 유적이다(도 5-5, 도 5-6). 창절사는 사육신을 비롯한 제신들을 배향하기 위해

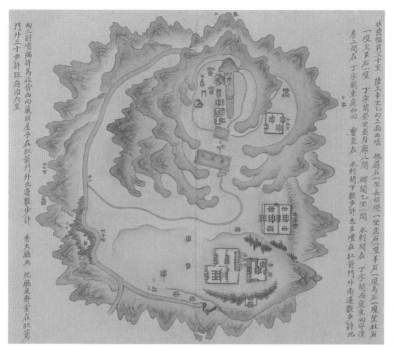

도 5-1. 《월중도》(1첩 9절),
〈장릉도〉(제1폭), 1791년경,
장지에 채색 필사, 36.0×
20.5cm, 한국학중앙연구원
장서각.

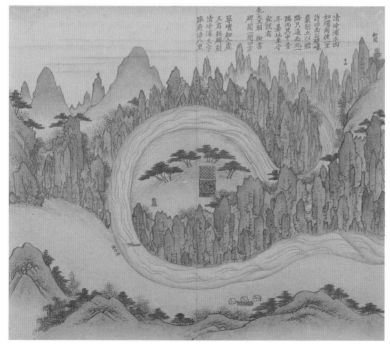

도 5-2. 《월중도》(1첩 9절),
〈청령포도〉(제2폭), 1791년
경, 장지에 채색 필사, 36.0×
20.5cm, 한국학중앙연구원
장서각.

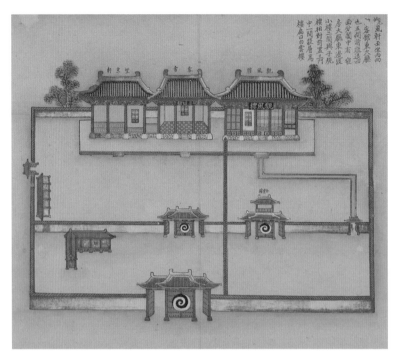

도 5-3. 《월중도》(1첩 9절), 〈관풍헌도〉(제3폭), 1791년 경, 장지에 채색 필사, 36.0× 20.5cm, 한국학중앙연구원 장서각.

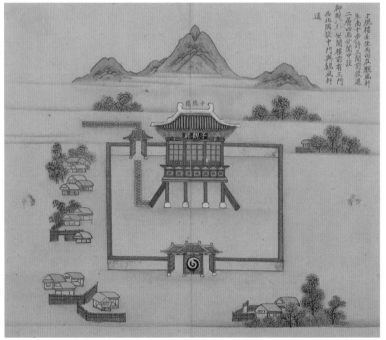

도 5-4. 《월중도》(1첩 9절), 〈자규루도〉(제4폭), 1791년 경, 장지에 채색 필사, 36.0× 20.5cm, 한국학중앙연구원 장서각.

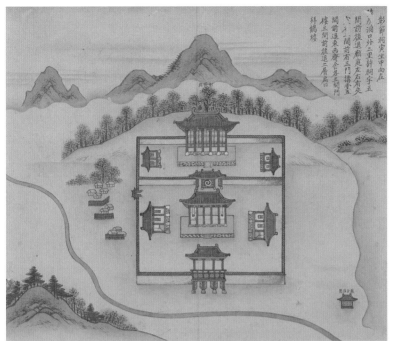

도 5-5.《월중도》(1첩 9절), 〈창절사도〉(제5폭), 1791년경, 장지에 채색 필사, 36.0×20.5cm, 한국학중앙연구원 장서각.

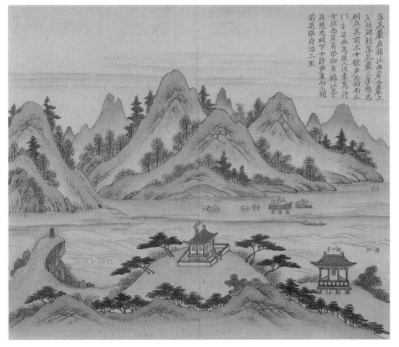

도 5-6.《월중도》(1첩 9절), 〈낙화암·민충사도〉(제6폭), 1791년경, 장지에 채색 필사, 36.0×20.5cm, 한국학중앙연구원 장서각.

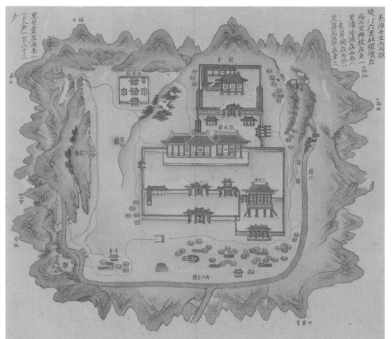

도 5-7. 《월중도》(1첩 9절), 〈부치도〉(제7폭), 1791년 경, 장지에 채색 필사, 36.0× 20.5cm, 한국학중앙연구원 장서각.

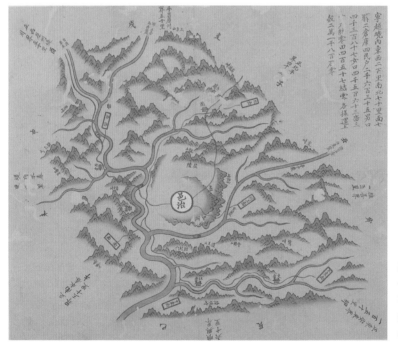

도 5-8. 《월중도》(1첩 9절), 〈영월전도〉(제8폭), 1791년 경, 장지에 채색 필사, 36.0× 20.5cm, 한국학중앙연구원 장서각.

(상) 도 5-9. 《월중도》(1첩 9절), 〈자규루도〉(제4폭) 부분.

(중) 도 5-10. 전 김홍도, 〈규장각도〉 부분, 1796년, 종이에 채색, 144.4×115.6cm, 국립중앙박물관.

(하) 도 5-11. 『오륜행실도』 부분, 1796년 인간(印刊).

영조가 새로 짓고 정조가 중건한 사당이며, 낙화암은 절벽에서 떨어져 절개를 지킨 궁녀들의 유적이다. 궁녀와 시종을 기리기 위해 영조가 설립한 비석, 낙화암비(落花巖碑)와 사당, 민충사가 이곳이 낙화암 유적지임을 증명하고 있다. 이처럼 《월중도》는 단종과 관련된 사적을 그린 그림이지만 그의 유적지 재현에 그치지 않고, 복위 후 새로 건립된 사적에 더 초점을 맞추고 있음을 알 수 있다.

유적들의 건립 연대를 보면 정조 15년, 즉 1791년에 세워진 자규루와 배식단 등이 가장 연대가 내려간다(**표 5-1 참조**).[15] 이를 통해 《월중도》는 1791년 이후에 그려졌음을 알 수 있다. 그렇다면 《월중도》 제작 시기의 하한은 어떻게 될까?

《월중도》의 제작 시기는 선행 연구에서 19세기 전반 혹은 후반으로 추정하였다. 19세기 후반으로 비정하는 주장은 《월중도》의 관아도(官衙圖)에 나타난 기와 표현 중 용마루와 기와골이 만나는 부분을 삼각형식으로 명암 처리한 것이 19세기에 유행했다는 점을 근거로 들었다(**도 5-9**). 《월중도》의 기와 표현이 1848년의 《무신진찬도병(戊申進饌圖屛)》의 기와 표현보다 형식화되었다는 점에서 그 이후라는 것이다.[16] 그러나 이러한 삼각형식 명암 처리는 1776년의 〈규장각도(奎章閣圖)〉(**도 5-10**)와, 같은 해 제작된 《오륜행실도(五倫行實圖)》(**도 5-11**)에도 나

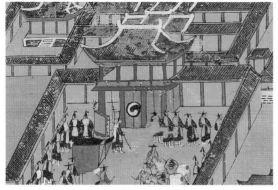
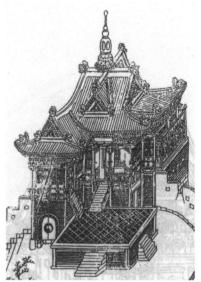

(좌) 도 5-12. 《화성원행도병》, 제5폭 〈서장대야조도〉 부분, 국립중앙박물관.
(우) 도 5-13. 『화성성역의궤』, 「도설」, 〈동북각루내도(東北角樓內圖)〉 부분.

타나고 있어 반드시 19세기만의 전유물이라고 할 수는 없다.

한편, 관아 대문에 태극문을 그린 것이 1820년대의 《금오계첩》에서 보이기 시작한다는 점을 들어 《월중도》를 이 무렵으로 비정하기도 하였다.[17] 그러나 1796년에 제작된 《화성능행도병(華城陵幸圖屛)》의 〈서장대야조도(西將臺夜操圖)〉 중 화성행궁(華城行宮)에도 태극 문양이 그려졌으며(도 5-12), 1800년 이전 초고가 완성된 『화성성역의궤(華城城役儀軌)』의 「도설(圖說)」 중 누대(樓臺)의 문에도 태극 문양이 보인다(도 5-13). 즉 문 위에 그려진 태극문은 18세기에도 가능한 표현이라는 것이다.

《월중도》 제8폭의 〈영월전도〉의 지도 형식이 정조대의 군현 지도, 《조선지도(朝鮮地圖)》의 〈영월부지도(寧越府地圖)〉와 도법이 매우 유사하다는 점은 이 화첩을 정조대로 올려서 볼 수 있는 근거가 되기도 한다(도 5-8과 도 5-14 비교).[18] 그러나 여전히 화풍상으로 이 화첩의 연대를 비정하는 것은 대단히 불확실하다. 앞선 자료들은 《월중도》가 반드시 19세기일 수밖에 없다는 주장의 반박은 될 수 있어도 18세기라는 근거는 될 수 없

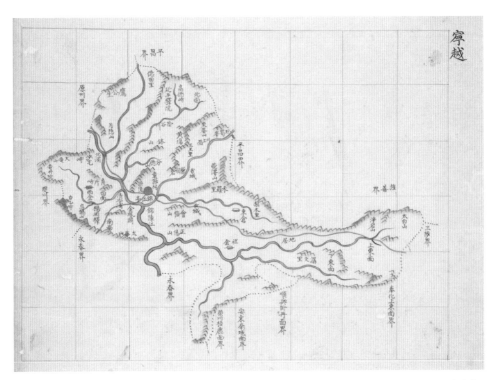

도 5-14. 《조선지도》 7폭 중 〈영월부지도〉, 18세기 말~19세기 초, 채색 지도, 49.8×38.5cm, 서울대학교 규장각한국
학연구원.

다. 기록화나 지도의 화풍은 보수적인 경향을 띠기 때문이다. 따라서 이
글에서는 화풍상 연대 규정을 보류하고 그 내용에 근거해 시기를 추정하
겠다.[19] 다시 말해 《월중도》가 임모자의 필력에 따라 차이는 있을 수 있지
만 기본적으로 원본을 충실히 임모한 작품일 수 있다는 가능성을 열어둔
다.[20]

　《월중도》의 각 폭에 부기된 글들은 시기에 대해 직접 언급하지 않지
만 부분적으로 정조대의 실마리를 찾을 수 있다. 제2폭 〈청령포도〉에는
영조의 비각을 두고 "선대왕조어서비각(先大王朝御書碑閣)"이라고 칭하였
다(**도 5-2 참조**). 왕실 문서에서는 통례적으로 바로 전대의 왕만을 가리켜
"선조(先朝)"라고 칭한다. 영조를 두고 선조라고 하였으니 이는 정조대의

표 5-2. 《월중도》, 『장릉사보』 도설, 『(개찬)장릉지』 도설 비교

	《월중도》	『장릉사보』 도설	『(개찬)장릉지』 도설
제1폭	장릉도(莊陵圖)	장릉도	총도(總圖)
제2폭	청령포도(淸泠浦圖)	사릉도(思陵圖)	상설도(象設圖)
제3폭	관풍헌도(觀風軒圖)	자규루도	향대청도(香大廳圖)
제4폭	자규루도(子規樓圖)	관풍헌도	자규루도
제5폭	창절사도(彰節祠圖)	청령포도	청령포도
제6폭	낙화암(落花巖)·민충사도(愍忠祠圖)	정업원도(淨業園圖)	정업원도
제7폭	부치도(府治圖)	창절사도	
제8폭	영월전도(寧越全圖)	민충사도	

글이라고 할 수 있다. 한편《월중도》의 제8폭에는《월중도》제작 당시 영월의 인문지리적 상황을 설명했는데, "민가가 2,635호, 남자가 4,387명, 여자가 4,563명"이라 기록하였다.[21] 이는 1789년(정조 13)의 『호구총수(戶口總數)』에 나온 영월의 기록, 즉 민가 2,630호, 남자 4,382명, 여자 4,569명과 거의 일치하여 대략 1790년대의 상황을 반영한 것으로 생각해볼 수 있다.[22]

《월중도》의 기록이 정조대의 것이라면《월중도》의 구성은 언제 정립된 것일까? 1796년(정조 20)에 출간된 단종 관련 사적, 『장릉사보』의 서두에는 「도설」이란 항목에 〈장릉도(莊陵圖)〉를 비롯하여 8폭의 단종 유적 도안이 설명과 함께 실려 있다(**도 5-15~도 5-22, 표 5-2 참조**).[23] 이 중에서 영월에 있지 않은 단종비, 정순왕후의 능을 그린 〈사릉도(思陵圖)〉와 그 거처를 그린 〈정업원도(淨業院圖)〉를 제외한 여섯 장의 도설은《월중도》의 해당 장면과 매우 흡사하다. 『월중도』의 내용 구성뿐 아니라 회화적 구성이 1796년 무렵에 이미 완성되었다는 것을 의미한다.

《월중도》와 『장릉사보』의 「도설」이 관련되어 있다면 그 선후관계는 어떻게 될까?[24] 결론부터 말하자면 이들의 직접적인 임모관계는 밝히기

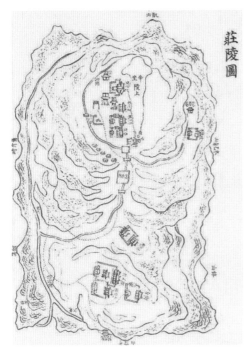

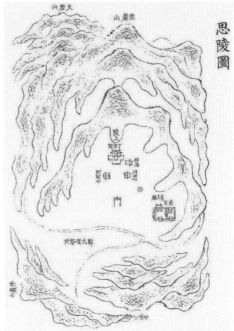

도 5-15. 『장릉사보』, 1권 26면, 〈장릉도〉, 정조 명편(命編), 1790년, 9권 3책 도판 필사본 33.5×22cm, 사주쌍변(四周雙邊) 반곽(半郭) 22.7cm×16.2cm, 서울대학교 규장각한국학연구원.

도 5-16. 『장릉사보』, 1권 28면, 〈사릉도〉, 정조 명편, 1790년, 9권 3책 도판 필사본 33.5×22cm, 사주쌍변 반곽 22.7cm×16.2cm, 서울대학교 규장각한국학연구원.

도 5-17. 『장릉사보』, 1권 30면, 〈자규루도〉, 정조 명편, 1790년, 9권 3책 도판 필사본 33.5×22cm, 사주쌍변 반곽 22.7cm×16.2cm, 서울대학교 규장각한국학연구원.

도 5-18. 『장릉사보』, 1권 32면, 〈관풍헌도〉, 정조 명편, 1790년, 9권 3책 도판 필사본 33.5×22cm, 사주쌍변 반곽 22.7cm×16.2cm, 서울대학교 규장각한국학연구원.

15	16
17	18

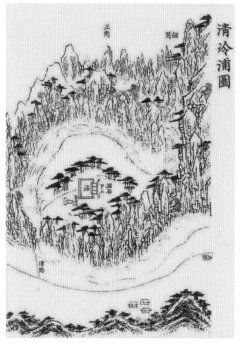

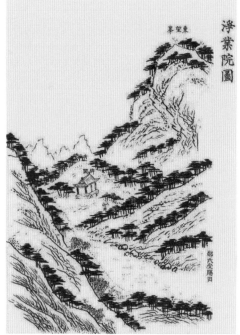

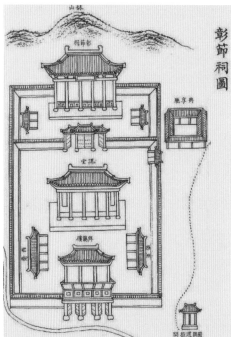

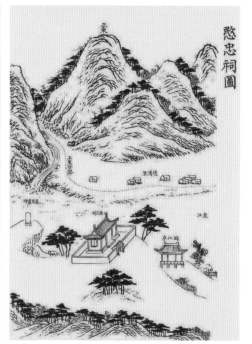

도 5-19. 『장릉사보』, 1권 34면, 〈청령포도〉, 정조 명편, 1790년, 9권 3책 도판 필사본 33.5×22cm, 사주쌍변 반곽 22.7cm×16.2cm, 서울대학교 규장각한국학연구원.

도 5-20. 『장릉사보』, 1권 36면, 〈정업원도〉, 정조 명편, 1790년, 9권 3책 도판 필사본 33.5×22cm, 사주쌍변 반곽 22.7cm×16.2cm, 서울대학교 규장각한국학연구원.

도 5-21. 『장릉사보』, 1권 38면, 〈창절사도〉, 정조 명편, 1790년, 9권 3책 도판 필사본 33.5×22cm, 사주쌍변 반곽 22.7cm×16.2cm, 서울대학교 규장각한국학연구원.

도 5-22. 『장릉사보』, 1권 40면, 〈민충사도〉, 정조 명편, 1790년, 9권 3책 도판 필사본 33.5×22cm, 사주쌍변 반곽 22.7cm×16.2cm, 서울대학교 규장각한국학연구원.

| 19 | 20 |
| 21 | 22 |

어렵다. 장릉 장면을 비교해보면, 전체적으로는 유사한 듯하지만 청령포 지역, 낙화암 지역, 창절사, 보덕사(報德寺) 등의 세부는 같지 않다(도 5-1과 도 5-15 비교). 즉 도상은 유사하지만 하나가 다른 하나를 직접 임모했다고 할 수는 없다. 오히려 하나 혹은 다수의 원본을 매개로 연결되어 있을 가능성을 시사한다. 다만 그림 속 경물을 통해서만 선후관계를 파악한다면 《월중도》가 반영하는 내용이 『장릉사보』의 「도설」보다 시기가 올라가는 것을 발견할 수 있다.[25] 《월중도》에는 없고 『장릉사보』에만 등장하는 경물이 있는데, 바로 1792년에 건립된 하마비(下馬碑)와 1793년 건립된 배견정(拜絹亭)이다.[26] 이를 기준으로 《월중도》의 하한을 1792년으로 한정할 수 있다. 앞서 1791년 이후라는 상한과 맞추어 보면 《월중도》는 대략 1791년에서 1792년 무렵의 상황을 반영한 것으로 비정할 수 있다.

2. 정조의 단종 유적 정비와 《월중도》: 기억의 재건

정조가 진행한 단종의 유적 정비 사업은 대부분 1791년에서 1792년 사이에 집중적으로 시행되었다(표 5-1 참조).[27] 이는 《월중도》의 제작 추정 시기와 일치하여 《월중도》의 기획이 유적 정비 사업과 맞물려 있었을 가능성을 시사한다. 《월중도》의 의미를 짐작하기 위해선 우선 정비 사업에 내재된 정조의 의도를 파악해야 할 것이다.

정조가 간단한 복원 지시를 내린 기록들은 여러 건 존재하지만 그 기록을 통해 정조의 의중을 짐작하기는 쉽지 않다. 그러나 그중 특히 한 건에 대해서는 특별한 감회를 표하고 여러 번 반복하여 언급한다. 바로 단종의 유적인 자규루를 중건하게 된 사연과 충신 배식단 설립을 위해 실록을 상고해온 일이다. 관찰사 윤사국이 자규루를 중건하고자 옛터를 찾고

있던 중 마침 큰 비와 화재로 옛터가 드러나 자규루를 중건할 수 있게 되었다고 보고하였다. 이에 정조는 다음과 같은 반응을 보인다.

> "이상하다. 이상하다. 어찌 한 누각이 허물어진 것을 수선하는 것만이 각기 때가 있다고 말할 뿐이겠는가. … 때마침 생각이 나서 사육신의 충절에 감회가 일어나 사신을 보내 금궤석실(金櫃石室)에 있는 실록을 상고하게 하였다. 그런데 사신이 돌아와 복명한 날이 곧 자규루의 기둥을 세운 길일이었으니, 이것을 우연하고 예사로운 일이라 할 수 있겠는가." … 또 감사에게 자규루의 모양을 그려 올릴 것을 명하고 하유하기를, "고을 안에 전해 내려오는 옛이야기가 있으면 간행본이나 필사본이나 혹은 조각나서 불완전한 글이라도 관계치 말고 능지(陵志)에 실리지 않은 것이 있으면 거두어 모아서 올려 보내라" 하였다.[28]

정조는 자규루를 중건하게 된 기이한 연유를 전해 듣고, 자규루의 기둥을 세운 길일이 우연히도 충신들의 추숭 작업을 위해 실록을 상고하라고 보낸 신하가 돌아온 날임을 보고, 하늘의 뜻이 사람의 뜻과 맞았다고 하며 감탄하였다. 표면적으로 이 기록은 일의 진행 과정에서 생긴 하나의 에피소드에 불과하다. 우연한 사건에 기대어 왕실 사업에 하늘의 권위를 부여하는 것도 그리 새로운 일은 아니지만, 왜 이 두 사건에 의미를 두었는가는 주목할 필요가 있다. 이들은 묻혀 있던 진실의 발굴이라는 점에서 서로 통한다. 신하들의 충절 행위와 단종의 비운 어린 옛터를 각각 실록과 흙더미에서 발굴해낸 것이다. 충절의 장려와 단종에 대한 연민, 이들은 정조 사업의 두 축이 되었다.

이 일화 속에서 단종과 사육신은 고증과 발굴을 통해 밝혀진 것처럼 묘사되지만 사실 이 문제는 당시 역사적 맥락 속에서 파악되기보다는 의

리와 인정의 문제로 취급되었다. 추복이 논의되던 초기인 숙종대와는 달리, 정조대에 이르면 세조에 대한 언급은 거의 찾아볼 수 없다. 사육신은 당시의 역사적 맥락보다는 중국의 전설적인 충신들, 백이(伯夷), 숙제(叔齊)에 비유되었다.[29] 단종 역시 세조와 관계없이 단지 비운의 운명을 맞은 왕으로 그려졌다.[30] 이처럼 세조를 비난하지 않고 사육신을 추앙함으로써 조종(祖宗)의 권위를 부정하지 않고 충절만을 강조할 수 있게 된 것이다. 그리고 이 충절은 단종의 비극적인 죽음과 연계되어 더 극적으로 비춰지는 효과를 얻었다. 이처럼 탈역사적인 사육신에 대한 반응은 군주의 자질에 상관없는 무조건적인 충절을 의미하게 되었고 이는 결국 정조가 자신의 신하들에게 요구한 바이기도 하였다.

이와 같은 단종과 사육신 추모의 두 축은《월중도》의 구성에서도 드러난다.《월중도》는 기본적으로 영월에 있는 단종의 유적 지도임에도 불구하고 장릉, 청령포, 관풍헌, 자규루 같은 단종의 유적뿐만 아니라 창절사, 낙화암 같은 제신들의 충절을 상징하는 유적도 빼놓지 않았기 때문이다. 그러나 더 근본적으로《월중도》가 정조의 단종 관련 사업과 닿아 있는 부분은 탈역사성에 있다. 정조가 단종과 사육신을 세조와 연결하지 않았듯이《월중도》역시 재현된 유적들에 시간적인 층위를 부여하지 않았다.《월중도》에 부기된 기록들은 모두 당시 지리적 상태만을 기술하고 있으며, 화첩의 구성도 시간과 무관하게 짜여 있다. 즉《월중도》는 역사 유적지를 역사와 단절시킨 것이다.

정조대에 역사 유적지는 역사와 단절되는 대신 당대에 새로 재건되는 경향을 보인다. 숙종이 단종과 사육신을 예법에 맞게 추복하고, 영조가 유적지에 비석을 세우는 작업을 주로 진행하였던 데 비해, 정조는 사라진 유적의 발굴과 재건에 힘을 기울였다. 정조대에 새로 지어진 자규루는 본래 이름이 매죽루(梅竹樓)였는데, 단종이 이곳에서 자신을 두견새(자

규)에 비유하여 애절한 심정을 노래하였다는 일화가 전하면서 사람들 사이에서 '자규루'라고 불렸다고 한다.[31] 이 정자는 정조대에 복원되면서 본래의 '매죽루'란 이름 대신 '자규루'라는 현판을 받았다. 단종이 올랐던 정자가 그대로 복원된 것이 아니라 단종에 대한 후대의 해석이 정자의 모습으로 지어진 것이다. 즉 숙종과 영조가 과거를 수정하고 추가한 것과는 달리 정조는 기억 속에만 존재하는 과거를 새롭게 재건하여 가시화하기를 바란 것이다.

정조는 자규루의 재건을 지원하는 데 그치지 않고 완성 후 자규루의 모양을 그림으로 그려 올리라고 명한다. 그 그림이 현재 한국학중앙연구원 장서각에 소장된 〈자규루도(子規樓圖)〉(K2-4383)로 추정된다(도 5-23).[32] 흥미롭게도 〈자규루도〉에서 자규루는 중앙에 있지만 작게 묘사하고 영월의 단종 유적을 넓게 조망하였다. 왜 이런 구성을 취하게 된 것일까? 정조가 보고자 했던 것은 새로 지어진 자규루 건물 그 자체라기보다 다른 유적들과 함께 영월에 자리 잡은 자규루의 모습이었을 것이다. 혹은 정조대에 창건한 자규루를 중심으로 영월의 사적 지도를 다시 그리고자 하는 의도와 관계있을 것이다.

그렇다면 이 〈자규루도〉와 《월중도》는 어떤 관계가 있을까? 정조가 자규루를 그리라고 한 명령에 대해 강원도관찰사 윤사국이 응하여 올린 계문(啓門)에는 《월중도》 제작에 대한 실마리가 있다. 이 계문에는 "자규루 기지를 찾은 곡절 및 사원도형(祠院圖形)을 아울러 상술하게 진술한 그림 한 점[一本圖]"만이 아니라 "화공으로 하여금 하나하나 그려낸" "사우도형 및 여러 고적의 소재처"를 올리겠다고 전한다.[33] 이를 통해, 처음 정조의 공식적인 요청은 자규루 영건(營建)에 대한 관심에서 비롯된 〈자규루도〉 한 점이었을 것으로 보이나, 영월 지방에 산재한 정보를 상세히 모아 올리라는 차원에서 여러 고적 소재처를 하나하나 그린 그림들이 곧 추

도 5-23. 〈자규루도〉, 1791년 추정, 종이에
채색, 63.6×48.7㎝, 한국학중앙연구원 장
서각.

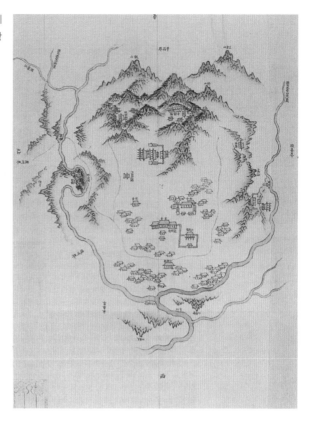

가로 요구되었을 가능성을 생각해볼 수 있다. 즉 현재 한국학중앙연구원
장서각 소장의 〈자규루도〉가 실록에 언급된 그림이라면, 여러 사적을 개
별적으로 그리고 그 소재를 상세히 적은《월중도》는 윤사국의 계문에서
언급한 보고용 그림일 것이다.[34]

　이렇게 제작된《월중도》는 〈자규루도〉가 회화식 지도 한 장에 의도
했던 바를 여러 폭에 걸쳐 더 효과적으로 전달하였다. 정조의 특별한 주
목을 받고 재건된 자규루는 관풍헌 객사에 속한 정자이지만《월중도》에
서는 왕릉이나 관풍헌처럼 독립된 한 폭에 그려졌다(도 5-4). 이로써 자규
루는 객사의 부속 정자에 불과하지만 화첩 내의 구성으로 보면 왕릉에 못

지않은 비중을 지니게 된 것이다. 자규루는 이처럼 독립된 화폭에 그려진 동시에, 장릉을 중심으로 영월을 조망한 제1폭의 〈장릉도〉와 영월 읍내를 그린 제7폭의 〈부치도〉에서 다른 유적들과 함께 다시 등장한다. 이처럼 자규루를 독립적으로, 그리고 전체 유적 속에서 조망하였던 《월중도》의 구성은, 한국학중앙연구원 장서각 소장 〈자규루도〉가 자규루를 중심에 두되, 영월의 지도 속에 배치한 구성과 유사하다. 이 구성은 새로 재건된 자규루를 역사 유적으로 공인하고 위상을 부여하는 효과를 의도하였다고 할 수 있다. 새로운 유적지 자규루는 다른 유적들과 함께 한 지도 위에, 혹은 한 화첩 안에 재현됨으로써 유적으로서의 권위를 부여받고 더 많은 시선을 받으며 가시화되었다.[35]

3. 『장릉사보』와 《월중도》: 기록과 재현을 통한 공식화

정조는 단종과 관련한 일련의 사업을 마친 후 1796년 역사서와 보고서의 성격을 종합적으로 가진 『장릉사보』의 편찬을 명하였다(**부록 표 3 참조**).[36] 앞에서 《월중도》의 시기 비정과 관련하여 간단히 『장릉사보』의 삽화를 살펴보았는데, 이 장에서는 『장릉사보』 전체의 체계와 서술 방식이 《월중도》와 어떤 관계를 가지는지 분석해보겠다.[37] 『장릉사보』는 단종에 관한 기록을 망라하는 것을 목적으로 하였기 때문에 정조는 "고을 안에 전해 내려오는 옛이야기"나 "불완전한 글"이라도 관계치 말고 모두 거두어 올려 편찬 작업에 쓸 것을 명했다.[38] 실제로 『장릉사보』 제6권은 일화 및 야사(野史)로 구성하여 민간 설화까지 공적 기록으로 격상하고 있다. 이처럼 종합 서적의 특성을 갖게 된 『장릉사보』는 각각의 기능에 맞게 본기(本紀), 열전(列傳), 사지(史志) 등 다양한 형식으로 서술되었다.[39]

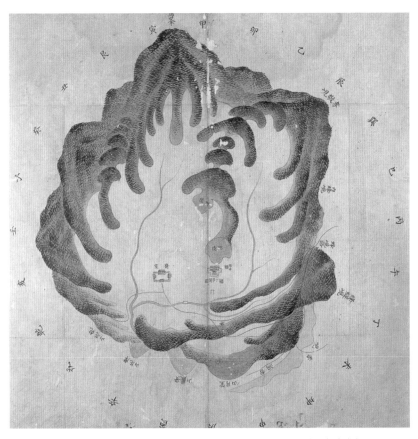

도 5-24. 〈명릉도〉, 1757년 이후, 종이에 채색, 53.0×53.0㎝, 한국학중앙연구원 장서각.

이러한 경향은 영월 유적에 대한 종합 보고서의 성격을 띤《월중도》
에서도 찾아볼 수 있다.《월중도》는 산릉도(山陵圖), 관아도, 실경산수화,
회화식 지도 등 이질적인 형식을 통해 각 유적지의 기능과 의미를 충실히
전달하고자 하였다. 〈장릉도〉는 왕릉으로서의 권위와 풍수지리적 지세
를 나타내기 위해 부분적으로 산릉도의 형식을 취했다. 그러나 숙종과 계
비의 왕릉인 〈명릉도(明陵圖)〉와 비교하면 〈장릉도〉는 통상적인 산릉도의
형식에서 벗어났음을 볼 수 있다(도 5-1과 도 5-24 비교).[40] 〈장릉도〉는《월중
도》의 제1폭으로서 영월의 전체 유적을 총괄하는 전도의 역할도 하고 있

기 때문에 산릉도와 도성도(都城圖)가 결합한 양상을 하고 있다.

한편, 〈청령포도〉는 산수화의 형식을 띠고 있는데 물줄기만은 위에서 내려다본 것처럼 회화식 지도의 기법으로 그렸다(도 5-2 참조). 이는 삼면이 깊은 강물에 둘러싸여 있고 나머지 한 면마저 층암절벽으로 가로 막힌 지형을 온전히 전달하기 위해서라고 볼 수 있다. 이처럼 폐쇄된 청령포의 지형은 단종의 고립된 유배 생활의 고통을 가장 잘 상징하는 곳으로 여겨졌다.[41] 〈낙화암·민충사도〉 역시 실경산수화로 그려졌다(도 5-6 참조). 이 경우는 궁녀들이 절벽에서 투신한 유적임을 드러내기 위해 흐르는 강과 절벽을 강조한 명승도 형식을 취했다고 할 수 있다. 한편 〈관풍헌도(觀風軒圖)〉와 〈자규루도〉, 〈창절사도(彰節祠圖)〉는 관아도 형식을 취했는데, 이 건물들은 영·정조대에 재건된 건물로서 각 건물의 기능과 의미가 중요하였기 때문에 관아도 형식으로 묘사된 것으로 볼 수 있다(도 5-3, 도 5-4, 도 5-5 참조). 마지막으로 영월부의 〈부치도(府治圖)〉와 〈영월전도(寧越全圖)〉는 영월 경내를 드러내고 주변의 지리적 사실을 왜곡 없이 드러내기 위해 추가된 것으로 보이는데 그 기능에 맞게 각각 도성도와 지도 형식을 사용하였다(도 5-7, 도 5-8 참조).

이처럼 다양한 회화 양식을 한 화첩에 담은 전례는 찾아볼 수 없다. 이는 『장릉사보』가 실록과 같은 왕실의 공식 기록이 아니듯이, 《월중도》 역시 관례적인 궁중회화의 전통에 속하지 않은 특수한 예이기 때문이다. 국왕이 승하하면, 왕의 업적은 행장(行狀)에 기록되고 왕의 능은 능지(陵志)와 산릉도를 갖게 된다.[42] 그러나 단종의 경우 당대에 왕실에서 행장이 작성되지 못하고 제대로 된 능도 조성되지 못하였다. 300년이 지난 후, 사가에 전하는 기록을 모아 『장릉사보』를 제작했지만 이는 단종의 일생을 복원하는 행장이라기보다는 정조대 추복의 성과를 완성하는 의도가 강하게 내포된 것이었다.[43] 《월중도》도 같은 성격을 띠고 있다고 할 수 있

다.《월중도》는 왕실 기록화의 전통에서 자유로웠기에 다양한 회화 형식을 실험할 수 있었다.《월중도》의 제1폭〈장릉도〉가 통상적인 왕릉도(王陵圖)의 형식을 벗어나 있는 점이나, 일반적으로 기록화에 사용되지 않는 실경산수화 양식의 그림이 포함된 점 등이 그러한 예이다. 그리고 이처럼《월중도》의 다양한 양식은 왕실 유적에 권위를 부여하는 기능에서부터 재건된 유적을 실경처럼 가시화하는 기능까지 다각적으로 수행하고 있다. 이를 통해《월중도》는 단종의 복권과 정조의 복원 사업 기념이라는 복합적인 목적을 달성하였다.

『장릉사보』와《월중도》의 두 번째 공통점은 과거의 자료가 단절과 종합을 거쳐 재구성에 이르게 되었다는 점이다.『장릉사보』 1권은 단종의 탄생에서 죽음에 이르기까지의 애사를 서술하고, 이어서 숙종의 추복과 정조대의 장릉 배식 문제를 다루었다. 단종의 시간과 숙종 이후의 사건을 나란히 이어놓음으로써 단종에 대한 의혹의 시간은 지워지고 과거의 비운이 오늘의 영광으로 돌아온 상황만이 극적으로 재구성된 것이다.

『장릉사보』가 시간의 재구성이라면《월중도》는 공간의 재구성을 보여준다.《월중도》는 각 폭이 동등한 규모의 유적지로 구성되어 있지 않고, 총도와 확대도의 형식을 번갈아 쓰고 있다. 그중에서도 관풍헌과 자규루가 크게 확대되어 각각 독립된 장으로 구성된 것이 특이하다(도 5-3, 도 5-4 참조). 이들은 본래 하나의 담장으로 연결된 객사와 부속 정자였다. 그러나 정조대에 새롭게 재건된 유적으로서 이를 부각하고자 확대한 것이다. 더욱이 자규루는 앞서 언급한 바와 같이 신이(神異)한 일이 나타나 정조가 깊은 감회를 표한 곳이기에 강조점을 두어 독립적으로 다룬 것으로 보인다.

물론《월중도》는 이러한 파격을 보완하기 위한 장치도 마련해놓았다. 마지막 장의〈부치도〉와〈영월전도〉이다.〈부치도〉는 관아를 중심으

로 영월부를 조망한 것으로, 여기서 자규루와 관풍헌의 본래 위치를 확인할 수 있다(도 5-7 참조). 〈영월전도〉는 유적 설명에 희생된 지리 정보를 주면서 아울러 화첩이 제작되던 당시 영월의 호구수도 상세히 전하고 있다(도 5-8 참조). 그렇다면 과연 《월중도》는 〈부치도〉와 〈영월전도〉를 통해 당시 영월의 모습을 그대로 보여주고 있는가?

《월중도》에는 관아를 제외하고는 일상적인 당대의 시설물이 별로 보이지 않는다. 장릉의 능침사찰인 보덕사와 금몽암(禁夢庵) 그려져 있지만, 읍지에는 전하나 단종과 관계없는 여러 절과 정자들은 〈부치도〉에 포함되어 있지 않다.[44] 《월중도》가 전하는 것은 결국 단종대의 영월도 아니요, 1792년 당시의 영월도 아니다. 《월중도》는 충절의 이념을 담은 새로운 공간으로 구축된 것이다.

4. 추모의 정치학과 《월중도》

정조는 숙종에 의해 시작되고 영조에 의해 지속된 단종 추숭 사업을 확장하여 추진하였다. 숙종 이래 충절의 강조를 통한 왕권 강화와 연결되어 있던 추복 사업의 기본 의도는 정조에 이르러 단종에 대한 연민과 결부되면서 탈역사적이고 극적으로 부각되는 효과를 얻었다. 그리고 역사와 단절된 충절의 기억은 정조에 의해 새로운 유적으로 재건되었다.

《월중도》는 이러한 정조대 단종 사적 정비에 중점을 두어 영월의 유적을 그림으로 옮긴 화첩이다. 이 화첩은 정조에 의해 편찬된 단종 관련 종합 서적 『장릉사보』와 밀접한 관계를 가지고 있다. 《월중도》는 『장릉사보』와 도설을 공유할 뿐 아니라 단종과 관련된 사건과 유적을 단절과 종합, 재구성과 같은 방식을 거쳐 정리하였다는 점에서 유사하다. 『장릉사

보』가 기록을 통한 공식화라면《월중도》는 재현을 통한 공식화라고 할 수 있는 것이다.

　그럼에도 풀리지 않는 의문은 정치적 함의로 가득 찬《월중도》에 사적 정비 기록이 전혀 남아 있지 않다는 것이다. 그러나 기록은 산실된 것이라기보다 당대에는 불필요했는지 모른다. 이 그림을 포함한 단종 추숭 사업 전체는 정조의 추모사가 그 의미를 대신하였기 때문이다. 정조의 울림 속에《월중도》의 침묵은 어찌 보면 당연한 것이기도 하다. 그러나 죽은 자에 대한 추모는 항상 살아남은 자의 염원을 반영한다. 그런 의미에서 《월중도》는 단종에 대한 추모의 그림이라기보다 정조의 의지 혹은 정치적 의도가 투영된 그림이라고 할 수 있을 것이다.

6

정조의 사도세자
추숭 작업과 사적도

 정조는 재위 기간 내내 아버지 사도세자(思悼世子, 1735~1762)에 대한 추숭 사업을 추진하였다.[1] 사도세자의 복권(復權)은 정조 개인에게는 아버지의 억울함을 풀고 어릴 적 상처를 극복하는 일이었지만, 국왕으로서는 왕실 종사를 위태롭게 한다는 혐의를 받을 수 있었다. 또한 이는 지난날 사도세자의 처형에 관여했던 자들의 충역(忠逆) 시비를 불러와 당쟁으로 격화될 소지도 있었다. 자칫 국왕의 개인적 재난의 극복이 또 다른 공적 재난을 불러일으킬 수 있었던 것이다.[2] 그렇다면 정조가 취할 수 있는 방법은 무엇이었을까?

 이 장에서는 정조가 사도세자의 사적을 중수하고 복원하는 방식을 통해 간접적으로 사도세자의 복권을 도모하였으며, 여기에는 사적도가 중요한 역할을 하였음을 밝히고자 한다. 사도세자의 사적도는 그의 사당과 무덤인 경모궁과 현륭원의 의궤도설(儀軌圖說), 태실을 그린 〈장조태봉도(莊祖胎封圖)〉, 그리고 사도세자가 심었다는 온양의 회화나무를 그린

〈영괴대도(靈槐臺圖)〉이다. 이 사적들과 사적도에 대해서는 개별적으로 조망된 적은 있으나,[3] 사도세자의 사적으로 일괄적으로 조명된 적이 없었다. 이 장에서 이들을 한자리에서 살펴봄으로써 정조가 서로 다른 사적 정비 사업에 각각 어떤 형식의 사적도를 사용하였는지 비교해볼 수 있는 기회가 될 것이다.

왕실 사적은 전통적으로 선왕을 추모하는 공간이자, 그의 위상을 시각적으로 드러내는 기능을 해왔다. 신주를 모신 종묘와 시신을 모신 왕릉이 대표적인 예라 할 수 있다. 그러나 종묘나 왕릉에 대한 사적도는 한 인물에 대한 존숭과 특별한 관계가 없었다. 〈종묘전도(宗廟全圖)〉는 단지 그 규범적인 건물 배치를 법전에 명시하기 위해 전례서에 간단한 삽도로 포함되었으며,[4] 왕릉도는 길지의 선택과 능역의 조성을 위한 실용적인 이유에서 제작되었기 때문이다.[5]

사도세자의 사적도는 왕실 사적도가 규범적이고 실용적인 기존의 기능을 유지하면서 동시에 추모적인 기능을 맡게 된 과정을 보여준다. 이 장에서는 우선 사도세자의 사당인 경모궁과 묘소인 현륭원의 도설을 살펴보고, 태실을 재현한 〈장조태봉도〉, 회화나무 유적을 기록한 〈영괴대도〉를 차례로 살펴볼 것이다. 이는 각 그림의 대략적인 제작 시기를 따른 것인 동시에 사적이 가진 전통성, 공식성의 정도에 따라 나눈 것이다. 이러한 구성을 통해 가장 공적인 왕실 사적인 사당과 무덤에서부터 기억에 의존해서 발굴한 회화나무에 이르기까지 사도세자의 사적이 범위를 넓혀가는 모습과 그에 따른 사적도의 기능 변화를 목격할 수 있기를 기대한다.

1. 왕실 사적 전통과 경모궁·현릉원 의궤도설

정조는 즉위 직후 사도세자의 추숭을 적극적으로 추진하였다. 사도세자 사당과 무덤의 승격은 추숭 사업의 가장 중심에 있다고 할 수 있다. 정조가 즉위한 해인 1776년, 사도세자의 사당은 '수은묘(垂恩廟)'에서 '경모궁(景慕宮)'으로, 무덤은 수은묘(垂恩墓)에서 '영우원(永祐園)'으로 이름과 격을 달리하였다.[6] 이러한 조치는 영조가 자신의 생모인 숙빈 최씨를 선양하며 창안한 '궁원제(宮園制)'에 의거한 것이다.[7] '궁원제'는 국왕의 사친(私親), 즉 왕위에 오르지 못한 생부, 생모에게 국왕의 것보다는 낮지만 다른 왕실 인물보다는 높은 격식을 갖춘 사당[宮]과 무덤[園]을 부여한 제도이다.[8] 경모궁은 수은묘 자리에 그대로 위치하되 높아진 격식에 맞추기 위해 즉시 개건하였다. 이에 비해 영우원은 별다른 조처 없이 이름만 바꾸었다가 1789년 수원 현릉원으로 이장하면서 대폭 확장하였다. 경모궁과 현릉원은 건축적인 규모뿐 아니라 관리와 의례에 소용되는 인원과 재정 측면에서도 영조의 궁원제보다 더 승격한 측면이 있다. 이들의 변화에 대해서는 기존에 많은 연구가 진행되었기 때문에 생략하고, 이 장에서는 경모궁과 현릉원이 그림으로 재현된 부분, 즉 이들을 그린 사적도에 초점을 맞추기로 하겠다.

1) 사도세자의 사당, 경모궁의 재현

경모궁 사적도를 본격적으로 논의하기에 앞서, 사도세자 사당의 연혁과 관련 서지를 알아보고, 각각의 서지에 수록된 도설을 정리해보겠다 (표 6-1). 사도세자는 1762년(영조 38) 윤5월 21일 훙서(薨逝)하였다. 사도세자의 첫 사당인 사도묘(思悼廟)는 1764년 5월, 서울 북부 순화방(順化坊)

표 6-1. 사도세자의 사당과 무덤 관련 의궤와 도설 수록 상황

일시	이름	내용	도설
1762년 사도세자의 사망, 1764년 부묘			
1762년 (영조 36)	[사도세자] 예장도감도청의궤 (禮葬都監都廳儀軌)	장례 의식과 절차	물품 채색도설(彩色圖說), 채색반차도 (彩色班次圖)
1762년 (영조 36)	[사도세자] 빈궁혼궁도감의궤 (殯宮魂宮都監儀軌)	빈궁 혼궁 조성	소선도(素扇圖) 등 도설
1762년 (영조 36)	[장조영우원(莊祖永祐園)] 묘소도감의궤 (墓所都監儀軌)	영우원 조성	옹가전(瓮家前)/후면도(後面圖) [사신도(四神圖) 없음]
1764년 (영조 38)	경모궁구묘도 (景慕宮舊廟圖)	사도묘의 배치 도면	
1764년 (영조 38)	수은묘영건청의궤 (垂恩廟營建廳儀軌)	사도묘 이건 수은묘 조성	수은묘도(垂恩廟圖)
1776년 사도세자→장헌세자, 수은묘→영우원, 수은묘→경모궁			
1776년 (정조 원년)	상시봉원도감의궤 (上諡封園都監儀軌)	'장헌' 시호 존상, 묘소를 '영우원'으로 격상한 과정	반차도(班次圖), 견양도(見樣圖) 등
1783년 (정조 7)	경모궁개건도감의궤 (景慕宮改建都監儀軌)	경모궁의 개건 과정	〈경모궁개건도(景慕宮改建圖)〉 외 2건
1783년 (정조 7)	(경모궁)악기조성청의궤 [(景慕宮)樂器造成廳儀軌]	경모궁의 악기 조성 과정	도설 없음
1780·1785년 (정조 4·9)	궁원의 (宮園儀)	경모궁과 영우원에 대한 사항 종합	〈경모궁전도(景慕宮全圖)〉외 (1책 전체 도설)
1784년 (정조 8)	경모궁의궤 (景慕宮儀軌)	경모궁의 제반 사항 종합	〈본궁전도설(本宮全圖說)〉외 도설 166점(1책 전체 도설)
1789년 영우원→현륭원			
1789년 (정조 13)	영우원천봉도감의궤 (永祐園遷奉都監儀軌)	영우원 천원 과정	도설
1789년 (정조 13)	현륭원원소도감의궤 (顯隆園園所都監儀軌)	현륭원 원소 조성	도설

에 건립되었다. 삼년상을 마치고 부묘할 기일에 맞추어 완공된 것이다. 그러나 완성된 사도묘를 본 영조는 지나치게 사치스럽다고 바로 고쳐 짓기를 명했다. 곧 사당의 부지를 창경궁(昌慶宮) 동쪽 숭교방(崇敎坊, 현 서

울대학교병원 자리)으로 이건하였으며, 규모도 대폭 축소하였다. 7월에 완공된 두 번째 사당은 "은혜를 온전히 한다"는 뜻을 기려 '수은묘'라 이름 하였다. 이와 같이 두 번에 걸쳐 진행된 사도묘의 건립과 수은묘로의 이건은 『수은묘영건청의궤(垂恩廟營建廳儀軌)』에 자세히 기록되었다.[9]

사도묘와 수은묘는 모두 영건 당시의 시각 자료가 남아 있다(표 6-1 참조). 우선 사도묘에 대해서는 최근 〈경모궁구묘도(景慕宮舊廟圖)〉라는 이름의 건물 도면이 발굴되어 첫 번째 사당인 '사도묘'를 재현한 것임이 밝혀졌다(도 6-1).[10] "景慕宮舊廟圖"라고 별도의 종이에 써서 붙였는데, 아마 후대에 덧붙인 것으로 보인다. 〈경모궁구묘도〉는 건물의 이름과 배치를 간단히 기록해놓은 기존의 의궤나 전례서와는 달리 실제 시공 단계에서 제작된 건축 도면이다. 지붕이나 기둥 등 건축물의 재현적 요소를 모두 제거하고 오직 정확한 위치와 규모만을 선으로 제도하였다. 이 도면에는 곳곳에 먹으로 수정한 흔적이 있는데, 그 옆에 붉은 글씨로 '御筆(어필)'이라고 작게 써놓았다. 즉 이 도면은 사도묘의 완공 후에 영조에게 올린 보고용 도면으로, 영조가 규모를 축소하여 다시 지으라고 명한 흔적이 남아 있는 자료라고 할 수 있다.[11]

한편, 『수은묘영건청의궤』의 말미에는 사당의 배치를 그리고 채색한 도면이 수록되었다. 이 배치도는 별도의 이름을 갖고 있지 않지만 의궤의 내용과 비교한 결과, 숭교방으로 이건한 두 번째 사당, 수은묘를 그린 것임을 확인할 수 있다. 제목이 붙어 있지 않으나, 이를 편의상 〈수은묘도(垂恩廟圖)〉라 지칭하겠다(도 6-2). 앞선 〈경모궁구묘도〉가 사도묘의 시공 단계에서 제작된 평면도라면, 〈수은묘도〉는 수은묘가 완공된 후 그 전모를 의궤에 남기기 위한 기록물이라고 할 수 있다. 〈경모궁구묘도〉와 〈수은묘도〉는 서로 다른 형식의 기록이라서 비교가 쉽지 않지만 건물의 규모나 배치의 변화를 대략 감지할 수 있다.[12] 〈경모궁구묘도〉에 비교해 〈수은묘

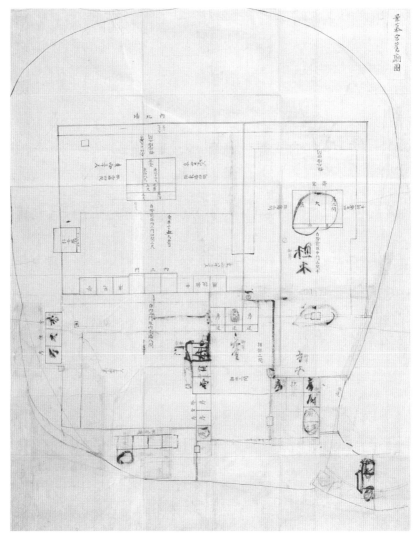

도 6-1. 〈경모궁구묘도〉, 1764년, 25.6×16.9cm, 국립문화재연구소.

도)에는 제관방, 향대청, 전사청, 재실 등 의례를 준비하는 시설의 개수나 크기가 크게 축소되었다. 앞서 언급하였듯이 영조가 사치스러움을 경계하여 사당의 규모를 줄이라고 한 결과이다.[13]

수은묘는 1776년 8월, 경모궁으로 개건되었다. 정조는 즉위한 당일

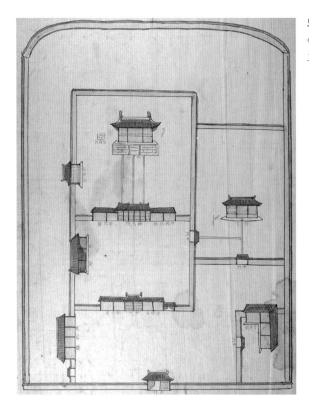

수은묘의 제례 격식을 개정하도록 명했고, 이틀 뒤에는 수은묘를 확장 개
건하라고 하였다.[14] 5월부터 시작된 공역은 8월 27일, 정조의 친필 "景慕
宮(경모궁)" 어필 편액을 올리며 마무리되었고, 사도세자의 신주는 9월 30
일에 경모궁에 이안되었다.[15] 이듬해 2월 『경모궁개건도감의궤(景慕宮改建
都監儀軌)』(1777)를 편찬하여 경모궁 공역의 전모를 기록으로 남겼다.

　　정조는 이후에도 경모궁에 대해서 여러 권의 저서를 편찬하도록 하
였다. 『경모궁의궤(景慕宮儀軌)』(1784), 『경모궁악기조성청의궤(景慕宮樂器
造成廳儀軌)』(1783), 『궁원의(宮園儀)』(1780, 1785) 등이 그것이다. 『경모궁
개건도감의궤』가 단순히 경모궁의 건축적인 개건을 정리하였다면 이후
의 저서들은 경모궁의 제도와 의례 등을 종합한 기록이라고 할 수 있다.[16]

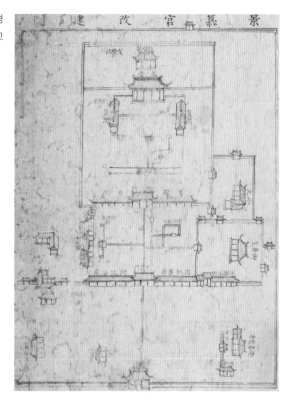

도 6-3.『경모궁개건도감의궤』,〈경
모궁개건도〉, 1777년, 서울대학교
규장각한국학연구원.

1780년에 출간된『궁원의』초간본은 경모궁과 영우원의 의례 절차와 제
도를 가장 먼저 정리하였다.[17] 이후『경모궁의궤』에서는 경모궁에 집중하
여 의례뿐 아니라 연혁, 경모궁에 봉안되는 의물, 의례에 사용되는 제기
와 악기 등을 물명과 도설을 갖추어 종합하였다.『경모궁의궤』는 숙종 연
간 출간된『종묘의궤』(1706)의 체계를 따랐으며, 내용과 도설의 규모면에
서도『종묘의궤』에 못지않았다.[18]『경모궁의궤』에서 정리된 사항과 수정
된 부분을 반영하여 1785년에는『궁원의』가 재출간되었다.[19]

　　이 저서들 중에서 경모궁에 대한 도설이 포함된 것은『경모궁개건도
감의궤』,『경모궁의궤』,『궁원의』이다. 그중 가장 먼저 그려진『경모궁개
건도감의궤』의〈경모궁개건도(景慕宮改建圖)〉를 살펴보자(**도 6-3**).[20] 건물

배치도가 〈□□도〉라는 이름을 내건 것은 영건의궤 가운데 이것이 처음이다.[21] 『수은묘영건청의궤』(1764)의 〈수은묘도〉가 제목 없이 말미에 삽입된 것과 달리 〈경모궁개건도〉는 권수에 수록되었으며, 그 제목이 목차에 반영되었다. 건물 배치도가 처음부터 계획된 정식 도설로 자리 잡은 것이다.

〈경모궁개건도〉와 〈수은묘도〉의 내용을 비교하면 수은묘에서 경모궁으로의 건축적 변화를 한눈에 확인할 수 있다(도 6-2와 도 6-3 비교). 우선 경모궁은 기존의 6칸 정당(正堂)을 이안청(移安廳)으로 사용하고, 그 앞에 20칸 규모의 정당을 새로 건립하였다. 제례시설뿐 아니라 수복방(守僕房), 향대청(香臺廳), 재살청(宰殺廳) 등 제례 준비 시설이 확대되었고, 국왕의 친제가 이루어짐에 따라 국왕이 기거하는 어재실(御齋室)과 국왕을 수발하는 수라간(水剌間), 목욕청(沐浴廳), 금루청(禁漏廳)의 부속 시설이 하나의 영역으로 추가되었다. 단지 시설물이 증가하였을 뿐 아니라 구조도 변화하였는데, 정당 앞에 좌우 익각(翼閣)을 세워 정당을 보좌하고, 단을 높여 상월대와 하월대의 두 단으로 구분하였다. 이는 종묘와 같은 구조로 이전의 일반 사묘에서는 볼 수 없었던 것이다. 경모궁의 월대를 두 단으로 구분한 것은 상월대에 등가(登歌)를 하월대에 헌가(軒架)를 배치하기 위한 구조인데, 이는 종묘 외에는 처음으로 음악과 춤을 사용하였기 때문이다. 악기청(樂器廳)과 악공청(樂工廳)의 존재도 이러한 사항을 반영한다.

〈경모궁개건도〉는 이처럼 격상한 경모궁의 위상을 자세히 반영하였다. 재현 방법에서도 중요한 변화가 있는데, 우선 화면의 좌우 대칭적인 구도를 주목할 수 있다. 정당부터 외삼문(外三門)까지의 길을 중심축으로 좌우에 전각을 균형 있게 배치하여 대칭적인 구도를 강조하였다. 현재 경모궁 건축물이 남아 있지 않아 정확하게 확인할 수 없지만, 경모궁을 중

건할 때 기존의 건물을 허물지 않고 재사용한 점을 고려해본다면 수은묘와 전체적인 외곽 구도는 유사하였을 것으로 추정된다. 그러나 〈수은묘도〉와 달리 〈경모궁개건도〉는 중심축을 강조하고, 제례 공간, 제례 준비 공간, 제례 관리 공간의 3단 구성을 일목요연하게 재현하여 안정감과 권위를 강화하였다.

〈경모궁개건도〉의 또 다른 특징으로는 의례 과정의 동선을 반영하였다는 것이다. 정당의 중앙에서 내삼문(內三門), 중삼문(中三門), 외삼문으로 이어지는 길은 향축과 혼령이 지나는 신도(神道)이다. 이 그림에선 신도뿐 아니라, 임금의 어로(御路)를 함께 묘사했다는 것이 특징이다. 어로는 임금의 어재실에서 나와 외판위(外版位)로, 내삼문을 거쳐 내판위(內版位)로, 동쪽 계단을 거쳐 정당으로 이어진다. 출입문과 길을 자세히 하여 의례의 동선을 암시하는 것은 이후의 경모궁에 대한 그림에서 더 강화되는 부분이다.

『경모궁개건도감의궤』의 〈경모궁개건도〉(1776)를 『경모궁의궤』의 〈본궁전도설(本宮全圖說)〉(1784), 『궁원의』의 〈경모궁도설(景慕宮圖說)〉(1785)과 비교해보면 시기가 지날수록 경모궁 서쪽 담장(화면의 위쪽)에 있는 문이 늘어나는 것을 볼 수 있다(도 6-4, 도 6-5).[22] 〈경모궁개건도〉에는 상단에 이름이 없는 문이 하나 그려져 있다. 『경모궁의궤』에서 그 문이 일첨문(日瞻門)임을 알 수 있는데, 여기에는 좌우에 이를 보좌하기 위한 좌우액문(左右掖門)이 추가로 표기되었다. 1년 후 그려진 『궁원의』에는 상단에 담장을 추가하여 경모궁 밖 함춘원(含春苑) 담장에 있는 유근문(逌覲門)과 유첨문(逌瞻門)까지 표기했다(도 6-6). 일첨문, 유근문, 유첨문의 도설은 『경모궁의궤』에 별도로 실려 경모궁의 시설 중에서도 특히 강조되었다(도 6-7). 이 문들이 강조된 까닭은 무엇일까?

경모궁의 일첨문은 1776년 개건과 함께 세워졌지만 자주 사용되

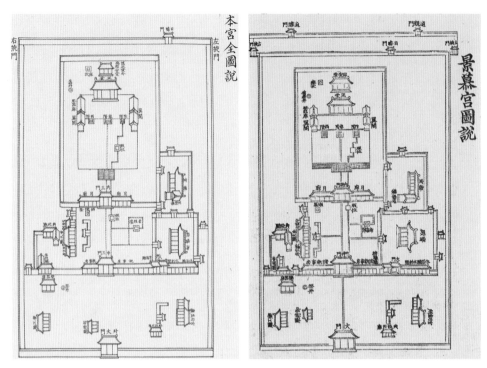

(좌) 도 6-4. 『경모궁의궤』 〈본궁전도설〉, 1784년, 서울대학교 규장각한국학연구원.
(우) 도 6-5. 『궁원의』 〈경모궁도설〉, 1785년, 서울대학교 규장각한국학연구원.

지 않았다. 이후 정조는 경모궁을 좀 더 수월하게 방문하기 위해 창경궁의 서쪽 담장에 월근문(月覲門)을 세우고(1779), 함춘원 서쪽과 서북쪽 담장에 유근문과 유첨문을 세웠다(1780). 창경궁의 월근문에서 나와 함춘원의 유근문 또는 유첨문을 거쳐 경모궁의 일첨문을 통해 사당에 진입하는 새로운 길은 기존에 창경궁의 홍화문(弘化門)을 거쳐 함춘문으로 돌아가는 길보다 반 이상 가까웠다(도 6-8). 그러나 단지 실용적인 이유만으로 정문을 놔두고 문을 새로 내어 임금의 동선을 바꾼 것이 아니다. 이 문에는 그 이름에서 알 수 있듯이 정조가 아버지를 특별한 날만이 아니라, '날마다 달마다 편안히 뵙기[日瞻, 月覲, 逌覲, 逌瞻]'를 청하는 마음이 드러나 있다. 정조는 이 문을 내면서 어가의 호위를 간소하게 할 수 있다고 하

『경모궁개건도감의궤』, 〈경모궁개건도〉 부분, 1777년.

『경모궁의궤』, 〈본궁전도설〉 부분, 1784년.

『궁원의』, 〈경모궁도설〉 부분, 1785년.

도 6-6. (위에서부터) 도 6-3, 도 6-4, 도 6-5의 상단 부분 비교.

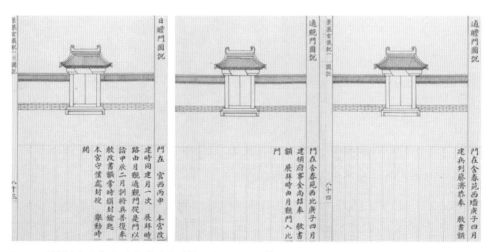

도 6-7. (왼쪽부터) 『경모궁의궤』에 실린 「일첨문」, 「유근문」, 「유첨문」.

도 6-8. 창경궁과 경모궁 지도.

였다.[23] 즉 어가 의장을 가볍게 하고 수시로 경모궁을 알현할 뜻을 가지고 있었던 것이다. 이처럼 세 장의 경모궁 전도에서 점점 부각된 '문'의 존재는 제례상에서 임금이 출입하는 동선을 암시할 뿐 아니라, 사도세자에 대한 정조의 각별한 뜻을 드러낸다고 할 수 있다.

2) 사도세자 무덤, 현릉원의 재현

정조는 1789년(정조 13) 원래 양주(楊洲) 배봉산(拜峯山)에 있던 사도세자의 묘를 수원의 화산(華山)으로 이장하고 '현릉원'이라 이름하였다. 천원(遷園)을 시작하게 된 발단은 영우원의 풍수가 좋지 않다는 상소였지만,[24] 실상은 사도세자의 위상 강화를 위해 예견된 사업이었다.[25] 이는 묘의 위치만 옮긴 것이 아니라 석물 등의 조성을 통해 이전과는 현격히 격

상되었음을 알 수 있다. 원소(園所)의 조성은 일반 왕릉의 체제보다는 약간 줄였지만 기존의 원(園)과 묘(墓)보다는 높여서 차별화하였다.[26] 일반적으로 천봉(遷奉) 시에는 석물도 함께 이동하지만, 현륭원 조성 사업에는 높아진 위격에 맞추기 위해 모든 석물을 새로 조성하였다. 석물의 변화에 대해서는 이후 도설과 함께 자세히 살펴보겠다.

　　왕릉을 재현한 그림은 크게 두 가지로 구분할 수 있다. 왕릉의 입지 선정을 위해 그려 올리는 산도(山圖)와 왕릉이 조성된 이후에 능역을 기록하고 관리하기 위해 그려 올린 왕릉도(王陵圖)가 그것이다.[27] 현륭원 역시 산도와 왕릉도가 그려졌을 가능성이 충분하지만 전하지는 않는다. 현륭원 전체를 조망한 그림은 없지만 건축 부재와 석물을 그린 의궤 도설을 통해 간접적으로 살펴볼 수 있다. 영우원에서 현륭원으로의 이전은 두 의궤로 정리되었는데, 영우원을 해체하여 시신을 현륭원으로 발인하는 과정을 기록한 『영우원천봉도감의궤(永祐園遷奉都監儀軌)』(1789)와 현륭원의 조성 과정을 기록한 『현륭원원소도감의궤(顯隆園園所都監儀軌)』(1789)이다.[28] 현륭원에 대한 의궤는 정조의 각별한 관심을 반영한다. 영우원과 현륭원은 사친의 원소였지만, 왕릉의 이전과 조성을 기록한 천릉(遷陵)·산릉도감의궤(山陵都監儀軌) 이상으로 도설의 양과 질이 뛰어나다.[29] 『영우원천봉도감의궤』는 천원 시에 사용된 가마를 비롯해 50여 종의 기물을 싣고 있다. 이 장에서는 『현륭원원소도감의궤』에 실린 현륭원 건축 부재와 석물에 대한 도설을 중심으로 현륭원의 재현에 대해 살펴보겠다.

　　『현륭원원소도감』의궤는 기본적으로 왕릉을 조성하는 과정을 기록한 산릉도감의궤에 바탕을 두고 있다. 그러나 대부분의 산릉도감의궤에 도설은 관습적으로 옹가도(甕家圖)와 사수도(四獸圖)만을 포함한 것에 비해 『현륭원원소도감의궤』에는 그 외에도 도설 28점이 추가되었다. '옹가'는 묘를 쓸 당시에 혈(穴)자리 위에 설치하는 구조물이며, '사수도'는 시

신을 임시로 안치하는 찬궁(攢宮)의 사면과 석실의 사면에 붙였던 사신도(四神圖)이다.[30] 즉 기존의 도설은 왕릉의 모습을 재현하거나 설명하기 위해 사용된 것이 아니라, 단지 산릉도감을 상징하는 도상으로서 포함된 것이라고 할 수 있다. 그러나 『현륭원원소도감의궤』에 새롭게 실린 28개의 도설은 실제 원소를 조성하는 데 필요한 석물과 부재, 기구를 묘사한 명물도(名物圖)이다.[31]

『현륭원원소도감의궤』의 명물도는 일반적인 도감의궤가 아니라 영조대 편찬한 전례서인 『국조상례보편(國朝喪禮補編)』(奎3940, 奎1752)을 참고하였다.[32] 『국조상례보편』은 왕릉에 기준을 둔 것이기 때문에 세자의 원소인 현륭원은 마땅히 이보다 규모와 격을 낮추어야 했다. 그중 대표적인 예가 난간석(欄干石: 봉분 주변에 둥글게 설치한 난간 석조물)을 병풍석(屏風石: 봉분 하단에 면석을 병풍처럼 둘러싼 석조물)으로 대체한 것이다. 왕릉의 경우 봉분 주위를 주로 난간석으로 둘렀는데 간혹 난간석과 병풍석을 모두 사용한 경우가 있다. 그러나 난간석 대신 병풍석만 두른 경우는 이전에 없었다. 왕릉에는 난간석이 기본이고 여기에 병풍석을 추가한 것이라고 보아야 할 것이다. 그러나 현륭원은 왕릉에만 쓸 수 있는 난간석을 설치하지 않고 그 대신 병풍석을 둘렀다. 아울러 장식성을 더하기 위해 병풍석 아랫단에 기와처럼 생긴 치맛돌[瓦簷上石]을 추가하였다.[33] 명시적인 왕릉의 규범을 어기지 않는 범위에서 최대한 장엄하게 조성하려고 했음을 엿볼 수 있다. 『국조상례보편』에 난간석 도설이 실렸다면, 『현륭원원소도감의궤』에서는 병풍석과 치맛돌의 도설이 실렸다(도 6-9, 도 6-10). 병풍석과 치맛돌은 다른 부재에 비해 상세하게 부분도와 조립도로 나누어 그려졌는데, 이는 이 부재들이 가진 상징적인 중요성을 드러낸다고 할 수 있다.

현륭원에는 왕릉에 사용하는 것을 그대로 사용한 것도 적지 않았다.

도 6-9. 『국조상례보편』, '난간석', 1758년.

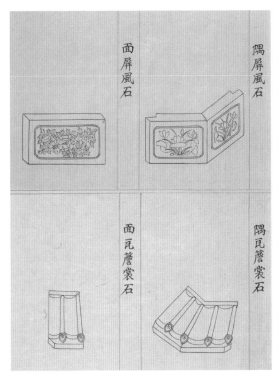

도 6-10. 『현륭원원소도감의궤』, '병풍석', '와첨상석', 1789년(이어붙임).

본래 왕릉에만 허용된 무인석(武人石)을 설치하였는데, 『현륭원원소도감의궤』 도설에서 무인석을 문인석(文人石)과 나란히 실었다(도 6-11).[34] 그뿐만 아니라 사수(四獸)는 국왕의 '찬궁(攢宮)'에만 그리고 세자의 '찬실(攢室)'에는 그릴 수 없는데, 현륭원의 찬실에 사수를 그렸고, 이를 의궤 도설의 마지막에 추가하였다(도 6-12).[35] 이처럼 예외적인 상황은 『국조상례보편』의 다른 도설과 나란히 실림으로써 규범적인 권위를 부여받았다. 사도세자의 추숭 작업은 그 자체로 예외적이고 논란이 많이 일었다. 전례서의 형식을 취한 의궤는 예외적인 조항들을 전례서의 시각언어로 제시함으로써 논란을 잠재우고자 했을 것이다. 예외적이었던 이 의궤의 편집 방식은 『정조건릉산릉도감의궤(正祖健陵山陵都監儀軌)』(1800)를 비롯하여 오히려 이후의 산릉도감의궤의 보편적인 규범으로 자리 잡게 되었다.[36]

『현륭원원소도감의궤』에 실린

도설을 재현 방식의 측면에서 살펴본다면 크게 두 가지 특징에 주목할 수 있다. 우선 도설의 진행 방식이 현륭원의 공간 배치를 염두에 두고 있다는 점이다.『국조상례보편』이 상례의 절차순으로 도설을 진행하였다면,『현륭원원소도감의궤』는 시신을 임시 보관하는 원상각(園上閣) 도설에서 봉분을 꾸미는 석재 도설, 능원에 넓게 배치된 석물 도설 순으로 배치함으로써 원소의 중심에서 능원 외곽으로 진행하였다. 두 번째로『현륭원원소도감의궤』의 도설은 기존의 도설보다 양감과 입체감을 자연스럽게 드러내는 변화가 있었다. 예를 들어 '문인석'과 '무인석'을『국조상례보편』과 비교해보면『현륭원원소도감의궤』의 경우가 비례가 자연스럽고 양감의 표현이 잘 드러났다(도 6-11과 도 6-13 비교).『국조상례보편』의 '능상각(陵上閣)' 도설은 기존 산릉도감의궤에서처럼 평면적인 양식이나,『현륭원원소도감

(상) 도 6-11.『현륭원원소도감의궤』, '무인석'과 '문인석', 1789년.

(중) 도 6-12.『현륭원원소도감의궤』, '사수도', 1789년(이어붙임).

(하) 도 6-13.『국조상례보편』, '무인석'과 '문인석', 1758년(이어붙임).

도 6-14. 『국조상례보편』, '능상각', 1758년. **도 6-15.** 『현륭원원소도감의궤』, '원상각', 1789년.

의궤』의 '원상각' 도설은 원기둥과 원뿔의 입체감을 그대로 드러냈다(도 6-14와 도 6-15 비교).[37]

이처럼 경모궁과 현륭원은 전통적인 건물도와 명물도 형식을 취하였다. 이는 가장 전통적인 전례서의 도설을 따름으로써 사도세자의 사적에 권위를 부여하려는 조처였다고 할 수 있다. 〈경모궁개건도〉에서 좌우 대칭성을 강조하거나 의례의 동선을 반영한 점, 『현륭원원소도감의궤』에서 도설의 편집 순서가 공간 진행 방향과 일치하며, 입체감의 표현이 자연스러운 점 등은 전통 안에서 일어난 작은 혁신이다. 이는 사도세자의 추숭 과정에서 변화된 의례, 제도, 명물 등을 구체적이고 실증적으로 기록하려는 노력인 동시에, 그림이 내용과 형식 모든 면에서 실상(實相)과 합치하고자 했던 정조대 시각문화를 반영하는 것이라 할 수 있다.

2. 다른 전통의 시작과 사도세자의 〈장조태봉도〉

사도세자와 관련된 사적도로서 두 번째로 살펴볼 것은 태실을 그린 〈장조태봉도〉이다(**도 6-16**).[38] 사도세자는 1899년(광무 3)에 왕인 '장조(莊祖)'로 추존되었는데, 이 제첨(題簽)은 그 이후 붙여진 것으로 보이나 실제로 이 그림이 그려진 것은 정조 9년(1785년) 사도세자의 태실이 태봉(胎封)으로 가봉된 시점이라고 생각된다. 일찍이 세자로서 태실이 가봉된 경우는 없었다. 더욱이 태실이 사적도로 그려진 것도 현재 발견된 바로는 가장 이른 사례이기에 특히 주목할 만하다.

본래 왕실에서 왕자가 태어나면 그 탯줄을 길지에 묻고, 태실을 조성한다. 이후 왕에 즉위하면 석물을 갖추어 태봉으로 가봉한다. 사도세자는 1735년 탄생한 지 4달 만에 경북 예천군에 태실을 만들었으나,[39] 왕에 즉위하지 못했기 때문에 가봉할 명분이 없었다. 그러나 정조는 1784년 사도세자의 태실을 가봉하라고 명하였다. 세자 태실의 가봉은 큰 반대에 부딪히거나 논쟁거리가 되지는 않았지만 민감한 문제였음은 분명하다.[40] 신하들은 세자 태봉의 표석을 어떻게 쓸지 정조에게 여쭈었다. 왕으로 등극한 이후에는 '주상전하 태실(主上殿下 胎室)'이라 쓰고, 사후에 왕으로 추봉한 경우라면 묘호(廟號)를 앞에 써서 '□□대왕태실(□□大王胎室)'이라고 쓰는데, 사도세자는 이 두 경우 모두 해당되지 않았기 때문이다. 정조는 이에 대해 '경모궁태실(景慕宮胎室)'이라고 쓰도록 하였다. '경모궁태실'이라는 이름은 〈장조태봉도〉의 그림 안에도 그대로 사용되었다.

정조가 사도세자 태실의 가봉을 명한 것은 정조 자신의 태실을 가봉하라는 신하들의 건의를 받은 자리였다. 정조는 재위한 지 8년이 지났는데도 태실을 가봉하지 않았는데, 신하들의 재촉을 받자, 자신의 태실 대신 사도세자의 태실을 먼저 가봉하라고 명하였다.[41] 한편, 정조는 그 1년

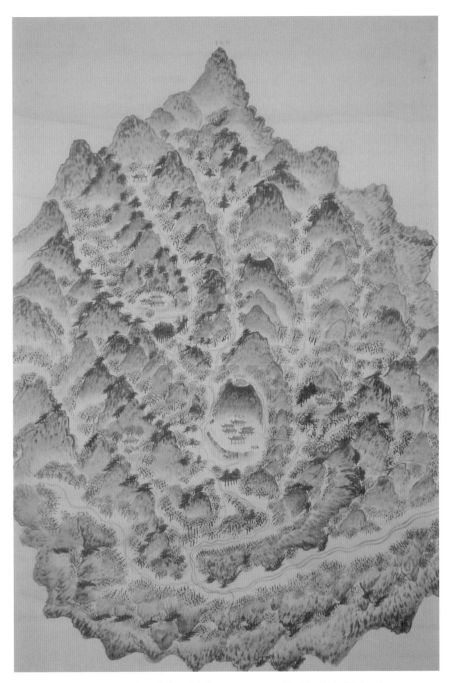

도 6-16. 〈장조태봉도〉, 1785년, 종이에 수묵담채, 156.5×75.0cm 한국학중앙연구원 장서각.

전 자신의 첫 아들인 문효세자의 태를 묻을 때에도 창경궁 후원에 간소하게 묻어 민폐를 줄이자는 의견을 내었으나, 결국 신하들의 반발로 창경궁 뒤 언덕인 앵봉(鶯峰)에 태실을 조성하였다.[42] 이처럼 정조는 세자와 자신의 태실을 간소하게 하는 대신 사도세자의 태실을 가봉하였기 때문에 반발을 줄일 수 있었던 것으로 보인다.

왕자의 아기 태실과 임금의 가봉 태실은 시각적으로나 제도적으로 큰 차이가 있다. 우선 아기 태실은 봉분과 태실비로 간소하다. 태항아리에 이중으로 태를 봉한 후 태지석과 함께 석함에 넣은 후 흙으로 묻는다. 이후 태봉으로 가봉하게 되면 태실의 봉토를 제거하고 그 자리에 부도 형식의 석물을 두고 주위에 난간석을 세운다. 왕자의 태실비는 매몰한 이후, 귀부와 이수, 비신을 갖춘 태실비를 세운다.[43] 결과적으로 아기 태실은 비석을 갖춘 작은 봉분이라서 일반인의 묘와 다를 바가 없다. 그러나 태봉으로 가봉되면 석물과 난간석 등으로 장엄하게 되어 왕실 사적으로의 위엄을 보이게 된다.

정조는 사도세자의 태실을 국왕의 태실로 가봉하였다. 앞서 경모궁과 현륭원의 경우 최대한 승격하되 국왕의 제도와는 차별을 두려고 조심하였던 데 비해 이 경우에는 차이가 없었다. 사도세자 태실의 석물은 근처에 있는 명종의 태실에 의거해서 조성하도록 하였다. 태봉도를 보아도 사도세자와 문종의 태실 석물은 차이가 없다. 태실을 지키는 수호군은 왕자의 경우 2명인데, 6명을 더했으며, 태실의 범위를 지정하는 금표의 범위도 200보에서 100보를 더해 모두 국왕의 등급에 맞추었다.[44]

세자의 태실이 가봉된 것도 처음이지만 가봉한 태실을 그림으로 남긴 사례도 이전에는 없었다. 이전의 기록에는 태실의 길지를 찾아 산도(山圖)를 그렸다고 하며, 실제로 창덕궁 후원의 아기 태실 위치를 표시한 산도가 남아 있기도 하다. 그러나 가봉한 후 태봉도를 그려 남긴 것은 이

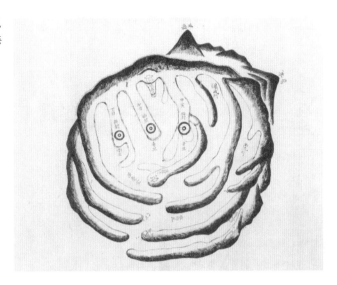

번이 처음이다.[45] 『내각일력』 1785년 4월 5일의 기사에는 '경모궁태실'의
'비지(碑誌: 비문에 새긴 글)'와 함께 '태봉도형(胎封圖形)' 족자를 봉모당(奉
謨堂)에 봉안하였다는 기록이 있다.[46] 태실 위치를 표시한 산도가 단지 행
정 문건으로 취급되었던 데 비해, 태봉도는 비석 탁본과 함께 '봉안'되었
다는 점에 주목해볼 수 있다. 이는 태봉도가 실용적인 기능뿐 아니라 기
념과 추숭의 기능을 가졌음을 보여준다.

　　사도세자의 태봉도는 이처럼 선례가 없었기에 기존의 사적도와는 다
른 형식을 가질 수밖에 없었다. 우선 길지를 선정하기 위해 사용하던 풍
수지리적인 산도와 다르다. 왕릉의 택지를 할 때와 마찬가지로 태실의 위
치를 표시해두기 위해서도 풍수를 반영한 산도를 제작하였다. 창덕궁 후
원에 왕실 자녀의 태실을 표시해둔 〈창덕궁태봉도면(昌德宮胎封圖面)〉과
비교해보아도 〈장조태봉도〉가 산도의 형식을 택하지 않았음을 알 수 있
다(도 6-16과 도 6-17 비교).[47] 진경산수화의 총도(總圖)를 연상시키기도 하나
하단 부분의 산이 밖으로 누운 형식이 다르다. 〈장조태봉도〉는 〈송광사도

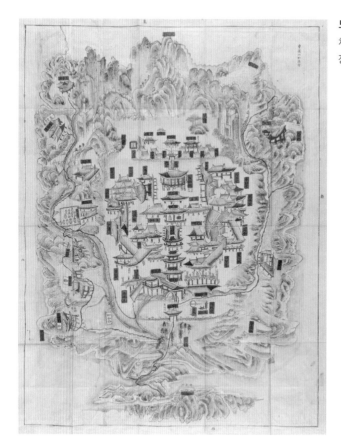

도 6-18. 〈송광사도〉, 1886년, 종이에 채색, 106.1×78.0cm, 서울대학교 규장각한국학연구원.

(松廣寺圖)〉와 같이 산세를 강조한 회화식 지도의 형식에 가깝다(**도 6-18**). 참고할 만한 선례가 없던 상황에서 태봉도는 화가의 재량에 맡겨졌으리라 추정할 수 있다.

　태봉도는 지방 화원이 그렸을 가능성이 높은데, 이는 정조가 물력을 줄이고자 중앙에서 파견하는 관리를 최대한 줄이고 지방에 사업을 분담했기 때문이다. 지방 화원이 그린 태봉도는 사실 왕실 사적을 기념하는 형식에 맞지는 않았다. 태봉은 다른 산봉우리와 구별하여 분명히 드러나 있지 않고, 태실 석물은 너무 작게 그려져 있다(**도 6-19**). 사도세자의 태봉

도 6-19. 〈장조태봉도〉 부분, '경모궁태실'.　　　　　도 6-20. 〈장조태봉도〉 부분, '문종태실'과 '명봉사'.

도는 오히려 왕실의 두 태실을 관리하게 된 명봉사(鳴鳳寺)의 입장을 반영
하는 것처럼 보인다.[48] 명봉사가 중심에 있으며 그 주변에 그려진 것은 모
두 명봉사 관할 암자이다(도 6-20).[49] 경북의 명산인 원각봉(圓覺峯), 사도
세자의 태실과 문종의 태실이 한 축을 이루고 있는 모습만이 희미하게 사
도세자의 태실에 권위를 부여하고 있다.

　　왕실 사적도로서 사도세자의 태봉도의 의의는 재현된 모습에 있는
것이 아니라 이를 소장한 방식에 있다. 기존 연구에서 한국학중앙연구원
장서각에 소장된 태봉도와 태실 석비 탁본이 같은 모양으로 장황된 점과
왕실 서화 목록인 『봉모당장서목(奉謨堂奉藏書目)』에 기록된 것을 근거로
이들이 모두 어람용(御覽用)이었음이 밝혀졌다.[50] 이는 앞서 태봉도를 봉
모당에 봉안하였다는 『내각일력』의 기사에서도 확인된다. 지방 화원이
그린 태봉도는 중앙에서 보기에 그림의 질이나 내용 면에서 모두 부족하

였을 것이다. 그럼에도 불구하고 태실 석비 탁본과 함께 축으로 장황하여 진상되었다는 사실이 중요하다. 지역에서 그려 올린 왕실 사적도를 내입한다는 것은 곧 지역에 흩어진 사적을 왕실에서 소유하고 관리한다는 것을 의미하기 때문이다.

태실의 가봉은 경모궁과 현륭원의 궁원제처럼 논리적으로 입증되고, 체계적으로 정리되지 못한 채 급작스럽게 이루어졌다. 따라서 앞선 예처럼 체계를 갖춘 의궤를 갖추지 못했다. 이처럼 태봉도나 비석 탁본 같은 시각물을 통해 사적을 공인하고 보존해야 했던 이유도 그 때문이라고 생각된다.

3. 기억의 수집을 통한 사적의 발명과 〈영괴대도〉

정조는 사당과 무덤을 통한 전통적인 방식의 추숭 외에도 사도세자와 관련된 비공식적인 기억을 수집하고 유적을 복원하는 데에도 관심을 기울였다. 사도세자가 온양 온천에 행차하였을 때 심었다는 회화나무 보존 사업이 그 대표적인 예이다. 사도세자가 심은 회화나무를 영험한 회화나무라는 뜻에서 '영괴(靈槐)'라고 이르고, 이를 보존하는 축대, '영괴대(靈槐臺)'를 지은 것이다. 그러나 사도세자가 1760년 7월에 온양 온천에 행차한 것은 사실이지만, 당시 기록 중 어디에도 사도세자가 회화나무를 심었다는 내용을 찾을 수 없다 이 장에서는 사도세자의 회화나무가 어떻게 정조에 의해 역사적으로 발굴되고 기록과 그림을 통해 사적으로 공인되었는지 살펴보고자 한다.

사도세자는 1760년 7월, 다리에 생긴 습종을 치료한다는 명목으로 온양 온천을 찾았다. 조선시대 전반에 걸쳐 국왕의 온천 행차 즉 온행(溫

行)은 지속적으로 실행되었으나 세자의 온행은 처음이었다. 사도세자 온행의 의미에 대해서는 영조가 사도세자의 국정 운영 능력을 시험해보기 위한 설정이라는 설,[51] 궁궐의 답답함을 벗어나고자 했던 사도세자의 자발적인 행차라는 설 등이 있다.[52] 사도세자의 행차 기간은 총 35일이었는데, 그중 온천욕은 단 8일에 불과하였다. 세종과 현종 등 치료를 온행의 주목적으로 삼았던 왕들이 일반적으로 한 달 이상 체류한 것과 비교가 된다.[53]

사도세자는 온행 기간 동안 대민 행사를 적극적으로 펼쳤다.[54] 사도세자의 온행 기록인 『온천일기(溫泉日記)』에도 온천 치료에 대한 내용 이상으로 민심을 살피는 세자의 행적에 대해 많은 부분을 할애하고 있다. 『온천일기』에는 행차가 지나가는 지역의 조세와 부역을 감하고, 시장 사람을 만나 고충을 물었으며, 행군이 수박밭을 망치자 크게 보상해주었다는 일화 등이 전한다.[55] 세자의 온행이 영조의 기획이었는지, 세자의 의도였는지는 단언하기 어렵다. 그러나 온행에서 치료는 명분에 불과하였고 실상은 궐 밖에서의 세자의 언행을 시험 혹은 증명해 보이기 위한 기회였음은 쉽게 짐작할 수 있다. 백성들의 호평과 영조의 만족스러운 반응으로 볼 때, 사도세자의 온행은 성공적이었다고 할 수 있다. 그러나 사도세자는 그로부터 2년 후 사사(賜死)되고, 그의 온행은 잊히게 되었다.

회화나무에 대한 가장 이른 기록은 1790년 정약용의 시이다. 정약용은 1790년 유배를 마치고 돌아오는 길에 온양 행궁에 들렸는데, 이때 회화나무를 보고 시를 지었다.[56] 정약용의 시는 이 회화나무가 동궁(東宮)께서 활쏘기를 한 후 이를 기념하기 위해 직접 심으셨다는 내용을 담고 있다. 그러나 그가 시에서 묘사하는 한 그루의 회화나무는 "오랜 세월 잡초에 매몰되어 거칠어지고, 덩굴에 칭칭 감겨 기운을 펴지 못하고 겨우 한 길 자란" 모습이다.[57] 정약용은 시의 마지막을 이렇게 맺는다. "내 장차 돌

아가 임금에게 아뢰리라. 이 나무의 존귀함이여 천년토록 길이길이 이어지리."⁵⁸ 그가 정조에게 보고하였는지는 정확히 알 수 없다. 다만 당시 온양에서 이 회화나무가 사도세자가 심은 것이라는 믿음이 전하고 있었으며 방치된 상태였음을 알 수 있다.

사도세자의 온행이 공식 기록에 다시 등장한 것은 1795년 4월 18일, 정조가 재위한 지 20년째가 되던 해였다. 이날의 기록을 옮겨 분석해보기로 한다.

> 임금께서 전교하시기를, "옛날 경진년(庚辰, 1760) 7월에 온양의 온천행궁에 행행하셨을 때 서쪽 담장 안에서 표적을 정해 활쏘기를 한 뒤, '品(품)' 자 형태로 세 그루의 회화나무를 심어 뒷날 그늘을 드리우게 하라고 명하셨는데, <u>지금 36년이 지나는 동안에 뿌리가 서리고 줄기가 뻗어 뜰에 온통 그늘이 지게 되었다.</u> 이에 그 고을 수령이 도백(道伯)과 수신(帥臣)에게 말하여 그 나무 둘레에 축대를 쌓아 보호하게 하였다 한다. … 삼가 그 사실을 기록하여 비석을 축대 옆에 세워야 할 것이니 이 뜻도 아울러 알려주도록 하라" 하셨다.⁵⁹ (밑줄은 인용자)

정조는 온양의 한 관리로부터 사도세자가 심은 회화나무에 대한 보고를 받았다. 사도세자가 온행하여 활쏘기를 하였을 때 그늘이 없음을 애석하게 여겨 회화나무 세 그루를 '品' 자 형태로 심었는데, 36년이 지난 오늘 무성하게 자랐기에 축대를 세워 보호하였다는 것이다. 우선 이 글에서 주목할 것은 변화된 회화나무의 모습이다. 사도세자 온행 당시의 기록에는 활쏘기를 하거나 회화나무를 심었다는 기록을 전혀 찾을 수 없다.⁶⁰ 정약용의 시에서는 쇠락한 나무로 언급된 것과는 달리 정조에게 보고된 기록에는 "뿌리가 서리고 줄기가 뻗어 뜰에 온통 그늘이 지게" 될 정도로

무성한 나무로 묘사되고 있다. 회화나무는 '영괴'라는 이름을 통해 무성함에 신성함이 더해지게 되었다. 정조는 영괴대에 내린 어제 시에서 "온탕의 물이 흘러 신령스러운 나무뿌리를 적셔주네"라고 흠송하였다.[61] 회화나무를 온천과 연결하여 영험함을 강조한 것이다. 정약용이 사도세자의 비극적인 생애를 회화나무에 이입하여 시를 지었다면, 정조는 왕실 번영의 상서로운 조짐으로 읽었다고 할 수 있다.

흥미로운 것은 시간이 갈수록 회화나무의 형상이 구체화된다는 것이다. 이는 민간에 전하던 기억이 수집되고 공식적으로 정리되는 과정에서 나타난 결과라고 할 수 있다. 정약용의 시에는 사도세자가 활쏘기를 한 후에 회화나무 한 그루를 심었다는 사실만 전하고 있다. 앞에서 본 1795년 4월 16일 첫 번째 공식 기록에는 '品' 자형으로 회화나무 세 그루를 심었으며 무성하게 자랐다고 전하고 있다. 정조는 이날 당시 나무를 심은 사람의 성명을 보고하여 올리도록 하였는데, 이후의 기록에는 영괴대와 관련된 날짜와 인물이 구체화되었다. 사적이 모두 완공된 1795년 10월 24일 이후의 기록에는 사도세자가 1760년 7월 27일, 과녁을 설치하고 친히 활을 쏘았으며 "이곳을 표지하지 않을 수 없다"고 말한 후, 28일 탕지기[湯直] 이한문(李漢文)에게 어린 회화나무 세 그루를 캐어와 '品' 자 형태로 심으라고 명하였다는 정황이 기록되었다.[62] 회화나무의 모습도 "3그루에서 각 2줄기가 나와 모두 6줄기가 뻗어 있다"라고 구체적으로 묘사되었다.[63] '品' 자형으로 심어진 3그루 회화나무에서 2줄기씩 가지가 뻗어나온 모습은 이후에 살펴볼 영괴대에 대한 그림들에서 모두 반복되는 주요한 특징이다.

이처럼 영괴대 사업에서 기록의 역할은 단지 사실을 받아 적는 것만이 아니라, 정보를 발굴하고 구체화함으로써 하나의 기억을 생생하게 재현해내는 역할을 하였다. 수집된 민간의 기억은 정부의 편찬 사업을 통해

표 6-2. 영괴대 관련 서적과 수록 도설

관련 서적	간행 날짜 (최종 기록)	간행자 (내용 관여)	내용	수록 도설
『영괴대기(靈槐臺記)』	1795년 4월	충청관찰사 이형원	이형원의 기와 그림 합첩 지방에서 올린 보고서로 추정	〈온양행궁도〉 〈영괴대도〉 〈영괴대기〉 탁본
『어제영괴대명(御製靈 槐臺銘)』	1795년 9월 19일 ~10월 27일	정조 (윤행임 서書)	정조의 어제(御製) 비명(碑 銘)	'영괴대'(앞), '어제영괴 대명'(뒤) 탁본
『온궁사실(溫宮事實)』	1795년 12월 4일	정조	사도세자의 온행 기록과 정조의 영괴대 사업 결합 중앙의 공식 종합 기록	〈온천행궁도〉 〈영괴대도〉 〈어제영괴대기〉 탁본
〈온궁영괴대도(溫宮靈 槐臺圖)〉	1796년 2월 3일	윤행임 (정조 하사)	영괴대 그림과 정조의 사은 (賜恩) 기록이 결합된 족자 윤행임에게 내린 하사품	〈온궁영괴대도〉 영괴대와 어필비각을 중 심으로 그림
『온궁기적(溫宮紀蹟)』	1797년 2월 10일	정조	정조의 영괴대 사업 전모와 관련자 포상 내역 『원행을묘정리의궤』 수록	그림은 없음

공식화되었다. 영괴대 관련 그림을 살펴보기 전에 영괴대와 관련한 기록
의 전모를 정리해보겠다. 그림이 수록된 서적의 성격을 파악하는 것은 해
당 그림의 기능을 아는 중요한 단서가 된다. 현재 독립된 기록물로 전하
는 영괴대 관련서는 5건이다(표 6-2).

　『영괴대기(靈槐臺記)』(奎10179)는 충청관찰사 이형원(李亨元, 1739~
1789)의 〈영괴대기〉 탁본과 온양 행궁의 전모를 그린 〈온양행궁도(溫陽行
宮圖)〉(도 6-21), 영괴대 부분만을 확대한 〈영괴대도〉(도 6-22)를 묶은 첩이
다.[64] 다른 기록은 없는 채로 탁본과 그림만으로 구성되어서 정확한 내력
은 알 수 없지만, 영괴대를 건립하고 그 사항을 기록한 지방에서 올린 보
고서라고 생각된다.

　『어제영괴대명(御製靈槐臺銘)』은 정조의 영괴대 비명의 탁본이다. '靈
槐臺' 세 글자를 앞면에 새기고, '어제영괴대명(御製靈槐臺銘)'이란 제목으
로 비명을 뒷면에 기록하였다(도 6-23). 정조는 영괴대 비명에서 사도세자

도 6-21. 『영괴대기』, 〈온양행궁도〉, 1795년, 종이에 채색, 40.5×51.0cm, 서울대학교 규장각한국학연구원.

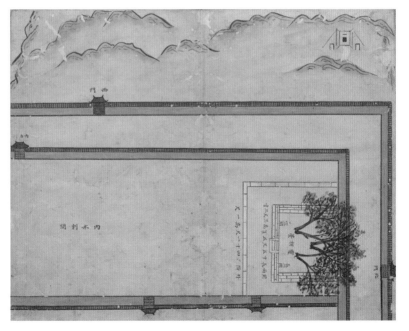

도 6-22. 『영괴대기』, 〈영괴대도〉, 1795년, 종이에 채색, 40.5×51.0cm, 서울대학교 규장각한국학연구원.

도 6-23. 영괴대 비(碑) 탁본.
한신대학교 박물관.

가 심은 느티나무가 울창하게 자라난 것을 기뻐하며 그 가지가 번창하는 것은 하늘이 내리신 경사가 쌓여 후손에게 전해지는 증거라고 노래하였다.[65] 정조의 이 어제 비명으로 인해 영괴대는 단순히 과거 사도세자의 유적만이 아니라, 현재 정조 치세의 번영을 송축하는 의미를 가지게 된 것이다. 흥미롭게도 정조는 이 어제 비명에서 "소자(小子)가 즉위한 지 20년이 된 을묘년 9월에 이 소자의 생일을 사흘 앞두고 삼가 이 명을 쓴 것이다"라고 하였다. 즉 어제 비명은 자신의 즉위 20주년을 자축하는 글일 뿐 아니라, 그 감회를 담아 사도세자의 영전에 올리는 글이기도 한 것이다. 정조는 끊임없이 과거 사도세자의 사적과 현재 자신의 복원 사업을 연결하는데, 이 어제 비명도 그에 해당한다. 정조는 이를 당시 사도세자의 명을 수행했던 윤염(尹琰)의 아들 윤행임(尹行恁, 1762-1801)에게 옮겨 쓰게

하였다.[66] 한편, 〈어제영괴대비〉는 온양행궁에 안치된 후 다시 탁본으로 인출되어 한양에 이송되었다.[67] 정조는 이 탁본을 30건 인출하여 궁중에 들이고, 규장각 주합루와 4대 사고를 비롯한 관청과 이형원, 윤행임 등 사적에 관여한 이들에게 분하하였다.[68]

　『온궁사실(溫宮事實)』과『온궁기적(溫宮紀蹟)』은 정조 연간에 온양행궁과 관련하여 출간한 자료이다.『온궁사실』이 사도세자의 온행을 위주로 온양행궁에서 일어난 왕실 역사를 시간순으로 기록하였다면,『온궁기적』은 정조의 영괴대 사업만을 집중적으로 기록한 것이다. 우선『온궁사실』을 살펴보면, 대부분은『온천일기』와『승정원일기』를 참고하여 사도세자의 1760년 온행을 정리하였다. 그리고 마지막 부분에「영괴대사실(靈槐臺事實)」과「신정사적(神井事蹟)」조항을 추가하여 사도세자의 영괴대와 세조가 발굴하였다는 냉천인 '신정(神井)' 사적에 대한 기록을 덧붙였다.「영괴대사실」조항에서는 '영괴대사적', 정조의 어제 비명을 싣고, 〈온천행궁도(溫泉行宮圖)〉와 〈영괴대도〉 두 그림을 게재하였다(도 6-24, 도 6-25). 이후에는 택일, 전교, 연설, 장계 등 일반적인 의궤의 목차를 따라서 영괴대 사업이 진행된 사항을 항목별, 시간별로 열거하였다.

　『온궁사실』이 왕실과 온양행궁이 관계를 맺은 부분에 주목하였다면, 『온궁기적』은 영괴대 사업만을 자세히 기록한 것으로,『온궁사실』에서「영괴대사실」항목을 기반으로 하였다. 사업이 모두 완료된 후에 정리한 것이라서「영괴대사실」보다 내용이 자세하다. 당시 사도세자 온행에 배종한 자, 회화나무를 심은 자를 비롯하여 영괴대 사업에 동원된 인력 모두에게 내린 포상 내역을 추가하였다. 독립된 서적으로 존재하지는 않고 『원행을묘정리의궤』의 부편으로 첨부되었다. 별도의 도설은 삽입되지 않았다.

　〈온궁영괴대도(溫宮靈槐臺圖)〉는 1796년 윤행임에게 내려진 족자이

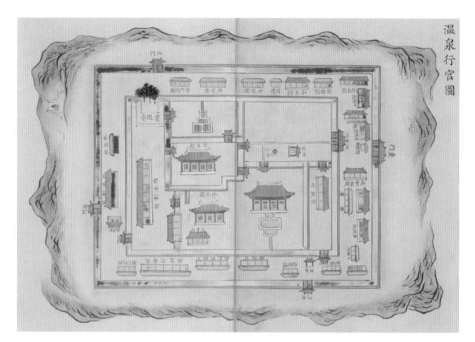

도 6-24. 『온궁사실』, 〈온천행궁도〉, 1795년, 종이에 채색, 38.0×48.0cm, 서울대학교 규장각한국학연구원.

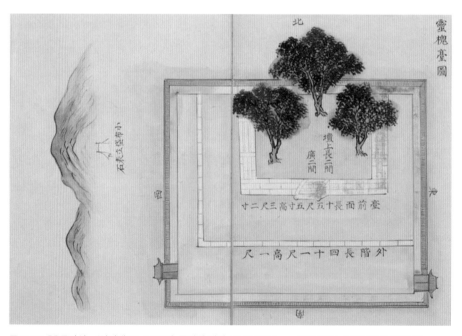

도 6-25. 『온궁사실』, 〈영괴대도〉, 1795년, 종이에 채색, 38.0×48.0cm, 서울대학교 규장각한국학연구원.

다(도 6-26). 상단에는 〈온궁영괴대도〉를 그리고 아래에는 '어제영괴대명 (御製靈槐臺銘)'과 함께 윤행임의 아버지인 윤염과 조씨 부인(趙氏夫人), 윤 행임에게 내려진 사은(賜恩)이 기록되었다. 사도세자 온행 당시에 온양군 수가 윤염이고, 그 아들인 윤행임이 규장각 각신으로 영괴대명을 쓰게 된 것을 높이 여겨 윤염 부부와 윤행임에게 사은한 것이다. 이처럼 윤행임 가문에 대한 상전(賞典)만 자세히 기록된 점으로 미루어 이는 윤행임 가 문에 소장된 것이다. 그러나 윤행임이 자체적으로 제작한 것이 아니라 중 앙에서 하사한 것으로 추정된다. 그 이유는 우선 윤행임이 임금을 의식하 고 '신(臣)'이라고 자신을 낮추고 있으며, 그 내용이 『승정원일기』나 『온 궁사실』 등에 기록된 공식 기록과 대부분 일치하기 때문이다.

이처럼 영괴대 사업은 여러 기록을 통해 사적으로 공식화되었다. 이 중에서 그림을 싣고 있는 『영괴대기』와 『온궁사실』, 〈온궁영괴대도〉를 중 심으로 영괴대의 그림을 비교해보자. 이들은 사업이 진행됨에 따라 달라 지는 사적도의 3가지 다른 기능을 잘 보여준다. 『영괴대기』가 지방에서 올린 사업 보고서라면, 『온궁사실』은 보고서와 사서를 기반으로 모든 사 실과 사업의 전모를 종합한 공식 기록이며, 〈온궁영괴대도〉는 국가 기록 물이 개인에게 배포된 기념물이라고 할 수 있다. 이러한 성격은 그림에서 도 드러난다. 『영괴대기』의 〈온양행궁도〉와 『온궁사실』의 〈온천행궁도〉 는 매우 흡사하다(도 6-21, 도 6-24). 중앙에서 제작한 『온궁사실』의 그림이 지방의 화원이 그린 것보다 더 정돈된 필체로 그려지고 맑은 안료로 채색 되었을 뿐 크게 달라진 것은 없다. 기본적으로 지방에서 올린 자료를 바 탕으로 중앙에서 다시 제작했기 때문이다.

그러나 확대도인 〈영괴대도〉의 경우는 구도와 방위가 달라졌다. 『영 괴대기』의 〈영괴대도〉가 서쪽을 상위로 하고 영괴대를 오른편에 배치하 여 옆에서 본 모습으로 그렸다면, 『온궁사실』의 경우는 북쪽을 상위로 하

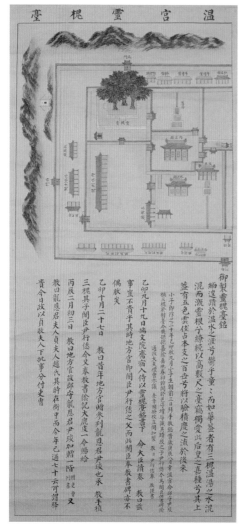

(좌) 도 6-26. 〈온궁영괴대도〉, 1795년 이후, 족자, 종이에 수묵담채, 126.6×58.0cm, 서울대학교 규장각한국학연구원.

(우) 도 6-27. 〈온궁영괴대도〉 영괴대 부분.

여 영괴대를 정면에서 본 모습으로 그렸다(도 6-22, 도 6-25). 『영괴대기』가 서쪽을 상위로 둔 것은 온양 관아에서 바라본 모습이었을 것이라 추측된다. 가장 큰 건물인 '내정전(內正殿)'이 온양군수의 관아로 사용된 건물인데, 당시 지방관의 입장에서 영괴대는 우측 담장의 끝에 자리 잡았기 때문이다. 반면, 『온궁사실』은 영괴대를 온양 행궁에 부속된 건물이 아니라

독립된 사적으로 취급하였다. 영괴대만을 중앙에 두고 4방위를 부여하였으며, 실제와는 다르게 담장도 행궁에서 독립하여 좌우 대칭으로 문을 배치하였다.[69] 이 그림에서 영괴대는 당시의 행정 관아에서 분리되어 하나의 왕실 사적으로 독립적인 위상을 부여받았다. 이 두 〈영괴대도〉의 차이는 지방 보고서로서의 『영괴대기』와 왕실 기록으로서의 『온궁사실』이 갖는 차이에서 기인한 것이라 할 수 있다.

　　세 번째로 〈온궁영괴대도〉는 윤행임 가문에 하사된 그림이다(도 6-26). 정조는 사도세자의 온행 당시 온양군수가 윤염이고, 아들인 윤행임이 정조의 규장각 각신으로 어제 비석명을 쓴 사실을 높이 여기고 사은하였다. 이 족자는 아마도 상전과 함께 하사된 것으로 추정된다. 〈온궁영괴대도〉는 앞서 『온궁사실』의 그림과 유사한데 도화서 화원이 그렸을 법한 정돈된 필체를 보인다. 다만 그림의 구도는 전혀 새로운데, 『온궁사실』의 〈온천행궁도〉와 〈영괴대도〉를 종합한 특징을 가지고 있다. 즉 영괴대를 중심에 두기 위해 과감하게 행궁의 좌반부만을 선택하였다. 영괴대 주변에 사각으로 담장을 둘러 내수라간(內水剌間)과 같은 주변 행궁 건물과 독립시켰다. 세 그루의 회화나무는 잎을 강조하여 무성하게 표현하였으며, 영괴대 안은 노란색을 칠하여 도드라지게 하였다(도 6-27). 영괴대 앞에는 붉은 난간이 있는 어제 비각과 그 안의 비석을 뚜렷이 표시하였는데, 윤행임의 업적이 어제의 필서이기에 더욱 소홀할 수 없었을 것이다.

　　이처럼 영괴대의 사적은 아래로부터 진행된 사업의 형식을 띠었고, 중앙에서 이를 받아 공식화하였으며, 그 공식화된 기억을 공로자에게 포상과 함께 배포하고 재각인하는 방식을 띠었다. 이는 지방의 보고서, 중앙의 공식 기록 그리고 상으로 하사된 족자 등 다양한 기능의 사적도에서 확인할 수 있었다.

　　정조의 영괴대 사업은 다른 사도세자 사적과는 구별되는 뚜렷한 특

징을 지닌다. 우선 사당, 무덤, 태실이라는 전통적으로 공인된 왕실 사적이 아니라 한 행궁의 회화나무를 대상으로 삼고 있다는 점이 특이하다. 사당, 무덤, 태실은 모두 사도세자의 혼령[神主], 시신, 태를 담고 있는 장소이다. 장소(혹은 그곳에 봉안된 것이) 그 자체로 사도세자를 대변하고 있는 것이다. 그에 비해 온양행궁의 회화나무는 무엇을 대변하는가. 바로 사도세자에 대한 기억이다. 당시 중앙에서는 전혀 알지 못했지만 36년간 지방민들 사이에서는 그 나무가 사도세자가 심은 것이라는 기억을 공유하고 있었다. 정조가 영괴대 사업에 적극적인 관심을 가진 것은 바로 회화나무가 사도세자에 대한 긍정적인 기억을 대변하고 있기 때문이었을 것이다.

이는 정조가 영괴대 사업을 철저하게 아래로부터의 사업으로 포장한 점과도 연관되어 있다. 앞선 왕실 사적은 정조의 어명에서 시작하여 예조, 도감, 관상감 등의 관련 관청에서 사업을 진행하였다. 그러나 영괴대의 경우 사업의 실상을 들여다보면 조정의 계획과 자금 조달이 없으면 불가능한 일이었음에도 불구하고,[70] 표면적으로는 지방의 요구에 왕실이 응하는 구조를 가졌다.[71] 즉 온양군수가 시작하여 충청관찰사가 이를 보고하고 마지막에 정조가 이에 감응하여 어제를 내리는 순서로 진행되었다.[72] 이는 물론 영괴대가 공식 사적이 아니기 때문에 관청에 어명을 내려 진행할 명분이 없는 점도 작용했을 것이다. 그러나 영괴대 사업이 사도세자에 대한 백성의 기억에서 비롯되었기에 사업 진행도 지역민의 자발적인 추앙과 고을 수령의 충심에서 비롯된 것이었음을 강조한 것이라고 볼 수 있다.

이처럼 정조는 재위 기간 동안 아버지 사도세자의 지위를 높이기 위한 추복 사업을 다양하게 진행하였다. 그는 사당, 무덤, 태실과 같은 이미 공인된 사적지의 위격을 높였을 뿐 아니라 온행 사적 영괴대와 같은 새로

운 사적을 발굴하고 그림으로 남기게 하였다. 사도세자의 사적도가 공적
인 기록에 한정되지 않고 민간의 기억에까지 확장되는 것은 사도세자의
문제를 접근하는 정조의 태도에 시사점을 던져준다. 정조는 사도세자의
비행은 인정하면서도 그것이 단지 병(광증)이었는데 억울하게 역모로 사
사되었음에 깊이 슬퍼했다. 정조가 집착하였던 것은 사도세자의 국왕 추
존보다 그의 인간적인 복권이었다. 정조는 공식적인 왕실 사적도를 통해
사도세자의 지위를 추숭하는 한편, 새로운 사적의 발명을 통해 아버지에
대한 기억을 쇄신하고자 하였다고 할 수 있다.

IV

궁중 계병을 통한 세자의 위상 강화

정조대 궁중행사도는 관원들이 중심이 되어 제작한 계병과《화성원행도병》처럼 행사를 주관한 중앙에서 제작하여 분하한 경우로 크게 구분할 수 있다. 정조대 계병은 현재 6건의 실물이 남아 있고, 1건은 기록으로만 전한다(표 IV-1). 이 책에서는 정조대의 계병 6건 중 행사 장면을 주제로 한 계병 4건, 즉《진하도(陳賀圖)》(1783),《문효세자보양청계병(文孝世子輔養廳稧屛)》(1784),《문효세자책례계병(文孝世子冊禮稧屛)》(1784),《을사친정계병(乙巳親政稧屛)》(1785)을 주 분석 대상으로 삼았다.[1]

이 계병들은 1783년에서 1785년 사이에 제작된 것으로, 각각 문효세자(文孝世子, 1782~1786)의 탄생과 교육, 책봉, 권위 부여 등과 연관되어 있다. 관원들 간의 결속을 도모하는 관례적인 행사가 아니라 정조의 특별한 관심 아래 세자를 위해 계획된 의례인 것이다. 세자의 위상 강화라는 일관된 목적을 가지고 있지만 계병의 발의자들은 규장각 각신, 정1품 대신, 시강원(侍講院)의 6품 이하 관원, 그리고 도목정사(都目政事)에 참여한

각신, 승지, 이조·병조의 당상관 등으로 다양하다. 그러므로 발의자들이 각각 어떠한 방식으로 세자를 위한 행사에 관여하였는지 밝히는 작업이 이루어져야 계병의 실제적인 목적이 드러날 것이다.

이를 위해 IV부에서는 각 계병이 제작되기까지 행사의 설행 경위와 그 안에서 발의자가 담당했던 역할을 살펴보겠다. 또한 의례의 의주(儀註) 및 당일 실제 설행된 기록과 계병의 행사 장면을 비교하여 차이를 드러내고, 그 어긋남이 갖는 의미에 대해 분석하도록 하겠다. 마지막으로 정조 전반기의 계병들이 공유하는 회화적 특징에 대해서도 살펴보겠다.[2]

표 IV-1. 정조대 계병 제작

이름〔출처 및 소장처〕	시기	제작 계기/장면	분급 대상	방식
행원회강도병(幸院會講圖屛)* [『보만재집(保晩齋集)』7, 서(序)]	1781년 (정조 5)	이문원(摛文院) 경연 (經筵)/미상(未詳)	시임각신(時任閣臣), 대제학(大提學), 이문원 (각1)	내사(內賜)→ 진상·분급(進 上·分給)
진하도(陳賀圖) [국립중앙박물관]	1783년 (정조 7)	상존호례(上尊號禮)/ 진하례(陳賀禮)	시임각신	진상·분급
문효세자보양청계병(文孝世子輔養廳 禊屛) [국립중앙박물관]	1784년 (정조 8)	상견례(相見禮)/ 상견례	1품 대신(大臣), 보양청(輔養廳) (각 1)	분급
문효세자책례계병(文孝世子冊禮禊屛) [서울대학교박물관]	1785년 (정조 9)	세자책례(世子冊禮)/ 세자책례	시강원(侍講院) 실무직 관원	분급
을사친정계병(乙巳親政禊屛) [국립중앙박물관]	1785년 (정조 9)	친림도정(親臨都政)/ 친림도정	각신(閣臣), 승지(承旨), 이조(吏曹)·병조(兵曹) 당상관(堂上官)	내사
왕세자책례계병(王世子冊禮禊屛)** [국립중앙박물관, 서울역사박물관 (결본)]	1800년 (정조 24)	세자책례(世子冊禮)/ 요지연도(瑤池宴圖)	선전관청(宣傳官廳) 관원	분급

※ *: 기록만 있음, **: 비행사도 소재의 병풍.

7

문효세자 탄생과 사도세자 존호 추상: 《진하도》(1783)

국립중앙박물관 소장《진하도》(1783)는 조정의 신하들이 국왕에게 경축드리는 '진하례(陳賀禮)'를 그린 8폭 병풍이다(도 7-1). 현존하는 진하도 중에서 가장 이른 예로서 19세기에 본격적으로 유행하는 진하도의 기원을 짐작할 수 있는 중요한 작품이다. 진하도에 대해서는 일찍이 19세기 궁중기록화 연구의 일환으로 체계적으로 다루어진 바 있다.[1] 그러나 본《진하도》는『국립중앙박물관 한국서화유물도록』에서 처음 공개된 이후 본격적인 조명을 받지 못했다.[2]

본《진하도》는 여섯 폭에 걸쳐서 진하례 장면을 그리고, 마지막 두 폭에 좌목(座目)을 실었다. 서문은 없지만 좌목에 '진하시승전각신좌목(陳賀時陞殿閣臣座目)'이란 표제가 있어, 병풍을 제작한 주체와 동기를 짐작할 수 있다. 즉 이 병풍은 진하례 때 임금이 계신 전당(殿堂)에 올라 참석했던 규장각 각신들이 주축이 되어 제작한 것이다. 그렇다면 이 진하례는 언제 설행된 것일까? 본《진하도》에 대한 첫 연구라고 할 수 있는 국립중앙박

물관 도록 해제에서는 좌목에 있는 인물의 생몰 연대와 재직 기간을 비교하여 이 병풍이 1783년(정조 7) 2월부터 11월 사이에 해당함을 밝혀냈다. 그리고 이 사이에 진하(陳賀)를 받을 만한 국가적 경사로, 4월 1일 정조가 사도세자 부부에게 존호(尊號)를 올렸던 상존호례(上尊號禮)를 지목하였다.[3]

결국 해제에서 이 병풍의 외형적인 윤곽은 드러낸 셈이다. 1783년 정조가 사도세자와 혜경궁 홍씨(惠慶宮洪氏, 1735~1815)에게 존호를 올린 경사를 축하하기 위해 문무백관들이 진하례를 올렸고, 이 병풍은 그중 규장각 각신들이 주축이 되어 제작한 것이라는 것이다. 그러나 진하도가 제작된 실질적인 동기와 맥락에 대해서는 여전히 많은 의문이 남는다. 이날의 본 행사인 상존호례 대신 부속 행사인 진하례가 그려진 까닭은 무엇일까? 진하례를 올린 문무백관 중에 왜 규장각 각신들이 진하도 제작의 주체가 되었을까? 진하례 중에서 구체적으로 어떤 장면을 담은 것이며, 배경이 되는 건물들은 무엇인지 상세한 고증이 필요하다.

이러한 질문에 답하는 과정은 본 작품의 입체적인 이해를 위해서뿐만 아니라, 진하도가 단독 소재로서 그려지기 시작한 동기와 진하도의 원형을 파악하는 데 중요한 실마리를 제공할 것이다.[4] 현존하는 19세기의 진하도는 진하례만으로 구성된 경우와 궁중연향도 병풍에 진하도가 포함된 경우로 크게 나눌 수 있는데,[5] 1783년에 제작된《진하도》는 단독 진하도 계열의 가장 이른 예이다. 본《진하도》의 기본 구도는 중앙에 정전(正殿)에서의 진하례 장면을 배치하고, 좌우에 이와 연결된 관아를 배치하는 형식이다. 이러한 형식은 19세기 단독 진하도들에서 반복되는 것으로서, 이 작품이 이후에 제작되는 진하도의 전형이 되었다고 할 수 있다.

본《진하도》와 이후의 단독 진하도의 또 다른 공통점은 병풍 제작의 주체가 규장각 각신, 승정원 승지, 선전관(宣傳官), 오위도총부(五衛都摠府)

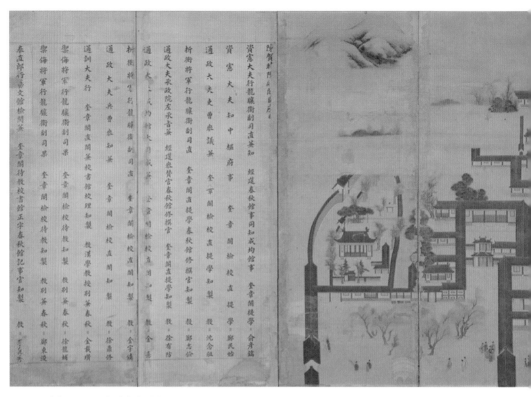

도 7-1. 《진하도》, 1783년, 비단에 채색, 153.0×462.4cm, 국립중앙박물관.

당상관 등 국왕의 보위 세력이라는 점이다(**표 IV-1의 분급 대상 참조**). 이들은 품계는 높지 않지만 국왕을 가까이에서 모시며 실질적 권력을 행사한 집단으로서 이들의 이해는 곧 국왕의 관심과 밀접한 관계가 있다. 본《진하도》의 제작에 참여한 규장각 각신들의 제작 배경을 밝힘으로써 이후 진하도 제작의 관례에 대해서도 추정해보도록 하겠다.

이 장에서는 우선《진하도》의 배경이 된 1783년의 상존호 의례의 의미를 분석하여 제작 동기를 밝히고, 의례와 건물의 장면을 고증함으로써 진하도의 형식적 원형에 숨겨진 의미를 파악하고자 한다. 마지막으로《진하도》의 제작과 분급 방식을 추정함으로써 진하도의 기능과 제작 관례를

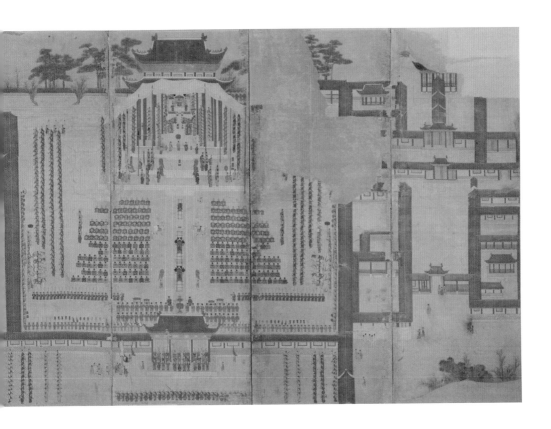

살펴보고자 한다.

1. 1783년 사도세자의 존호 추상과 진하례

정조는 재위 동안 자신의 친부모인 사도세자와 혜경궁 홍씨의 복권을 위해 부단한 노력을 기울였는데, 그 과정은 주로 존호를 올리는 형태로 이루어졌다.[6] 사도세자는 서인(庶人)으로 폐해져서 죽었는데, 사망 후에 영조에 의해 다시 세자로 복권되었으며 이때 '사도(思悼)'란 시호가 내

려졌다. 정조는 즉위 후 사도세자를 곧 '장헌(莊獻)'으로 추존하였고, 이와 함께 사당을 수은묘(垂恩廟)에서 '경모궁(景慕宮)'으로 격상했다.[7] 정조는 이후에도 세자 탄생과 영조 즉위 60주년 기념, 사도세자와 혜경궁 홍씨의 회갑기념을 계기로 세 차례 더 존호를 올렸다. 마지막에 거행된 1795년 (정조 19)의 상존호 의례에서 정조는 사도세자에게 국왕에게만 허락된 8자 존호와 금으로 된 도장[金印]을 바쳤다. 비록 정조 생전에 사도세자는 국 왕으로 완전히 복권되지 못하였지만 정조의 일련의 사업들이 선례가 되 어 정조 사후에도 추상 작업이 계속되었으며 고종(재위 1863~1907)에 의 해 1899년 장조(莊祖)로 복권되기에 이르렀다(부록 표 4 참조).

정조 연간 다섯 차례에 걸친 상존호 의례 중 본《진하도》의 배경이 되는 것은 1783년의 행사이다.[8] 이해 상존호례가 치러지기까지의 과정을 살펴보면 다음과 같다. 처음 논의가 된 것은 3월 8일이다. 정조는 "세실(世 室)을 이미 정해놓고, 나라의 근본인 세자를 두었으니, 근본에 보답하고 먼 조상을 추모하는 뜻에 있어서 어찌 경사를 드리고 아름다움을 드러내 는 일이 없을 수 있겠는가! 보답하는 길은 존호를 올리는 한 가지 일밖에 없는데 … 경들은 어떻게 생각하는가?" 하고 제안하였다.[9] 여기서 세실을 정했다는 것은 영조를 높여 불천위세실(不遷位世室)로 삼은 것을 말하고, 세자를 두었다는 것은 한 해 전 문효세자의 탄생을 의미한다. 결국 이 행 사는 조상의 보살핌에 대해 보은(報恩)한다는 명분을 두고 있지만, 영조 세실을 통해 안전하게 정통성을 확보한 상황에서 사도세자의 복권과 세 자의 위상 강화라는 두 가지 효과를 염두에 두었다고 할 수 있다. 한편, 같 은 날 정순왕후(貞純王后, 1745~1805)의 존호 가상도 논의되었는데, 영조 의 비(妃)로서 당시 살아 있는 왕실 최고 어른이었기 때문에 추가하게 되 었다.

사업은 신속하게 진행되어 행사가 발의된 당일 도감이 설치되었으

며,[10] 3월 20일과 21일에는 최종 연습인 습의(習儀)를 행했다.[11] 3월 27일에는 명정전(明政殿)에서 정순왕후에게 '혜휘(惠徽)'라는 존호를 먼저 올리고, 4월 1일에는 사도세자에게 '수덕돈경(綏德敦慶)', 혜경궁 홍씨에게 '자희(慈禧)'란 존호를 올렸다.[12] 본행사라고 할 수 있는 4월 1일의 일정을 자세히 살펴보면, 묘시(卯時, 오전 5~7시)에 사당 경모궁에 이르러 사도세자에게 존호를 올리고, 고유제(告由祭)를 지냈다. 이어서 경희궁의 명정전에 이르러 혜경궁 홍씨에게 존호를 올렸다. 존호례를 마친 후 정오에는 신하들이 왕에게 올리는 축하 행사가 이어졌다. 창덕궁 인정전에서 문무백관 대신들이 참석한 가운데 진하례가 행해졌고, 이후 성정각(誠正閣)에서는 별도로 규장각 각신들만 참석한 가운데 소규모의 진하 행사인 진전례(進箋禮)가 치러졌다.[13]

그럼 이날 행해졌던 진하례는 어떻게 이루어졌을까? 《진하도》의 주제가 되는 진하례의 의미와 행례 절차에 대해 살펴보자. 진하례는 왕실 관련 행사 중에 드물게 신하가 주체가 된 행사로서 신하가 왕에게 경축을 올리는 의례이다. 그러다 보니 본행사에 부속된 의례에 불과하지만 군신 관계에 미치는 영향력 측면에서는 그 중요성이 본행사에 못지않았다. 본행사인 경모궁 안에서의 제사나 명정전에서 자궁에게 존호를 올리는 의례는 의례 공간도 좁고, 왕실 여성에게 올리는 의례여서 신하들이 참석할 수 없는 등 제약이 많이 따랐다. 그에 비해 진하례는 궁궐의 정전인 인정전에서 왕이 친림한 가운데 종친과 문무백관이 모두 참관하는 의례이다 보니 실질적으로 참석자를 비롯해 규모가 훨씬 큰 행사라 할 수 있다.

이러한 영향력은 진하례의 내용과 구성에서도 확인된다. 먼저 신하들이 왕의 공적을 찬양하는 치사문을 올린다[致詞]. 왕이 이날 행사의 의미와 소감을 밝힌 교지를 내리면 선교관(宣敎官)이 대신 낭독한다[宣敎]. 이에 신하들은 머리를 세 번 조아리며 "천세 천세 천천세(千歲 千歲 千千

歲)"하고 소리 높여 산호를 한다[山呼]. 마지막으로 신하들은 전교 하사에 대한 감사와 행사의 경축을 담은 전문(箋文)을 받친다[宣箋]. 매 행례 사이에는 왕에게 네 번 절하는 사배례(四拜禮)가 행해지고 그때마다 음악이 연주된다. 의례를 요약하면, 왕과 신하가 경축의 인사를 주고받는 가운데 신하들이 천세를 부르고 네 번씩 절을 올리는 구성인 것이다.[14] 이렇게 볼 때 진하례는 신하들이 주체인 행사이지만, 군주가 신하에게 행사의 의미를 전달하고 그들의 입과 행동으로 이를 재확인한다는 점에서 실제로 내용이나 형식 면에서 모두 군주의 입장을 강화하는 왕실 의례의 마무리 행사라고 할 수 있다.

이와 같은 진하례의 형식이 완성된 것은 영조대이다. 영조는 백관의 조회와 중첩되던 진하례의 의주를 정리하였을 뿐 아니라,[15] 왕실의 큰 행사에 진하례를 포함하는 것을 정례로 삼았다. 정조는 1783년 상존호 의례에서 영조의 전례(前例)를 따르면서 몇 가지를 조정하였다. 그중 하나가 진하례 시 규장각 각신들을 인정전 안으로 입당시켜 어좌 앞에서 참석하게 한 점이다.[16] 일반적으로 어좌 앞에는 승지와 사관만 자리할 뿐 모든 대신의 자리는 계단 아래나 전정에 위치한다. 규장각 각신의 승전(陞殿)은 이례적인 특혜로서 규장각 각신의 입지를 강화하는 조치라고 할 수 있다.

이러한 정조의 조치는 본《진하도》제작의 실질적인 배경이 되었다고 할 수 있다.《진하도》제7폭과 제8폭에 걸친 좌목에는 '진하시승전 각신좌목'이란 표제와 함께 유언호(兪彦鎬, 1730~1796), 정민시(鄭民始, 1745~1800), 심염조(沈念祖, 1734~1783), 정지검(鄭志儉, 1737~1784), 서유방(徐有防, 1741~1798), 김희(金憙, 1729~1800), 서정수(徐鼎修, 1749~1804), 김우진(金宇鎭, 1754~미상), 김재찬(金載瓚, 1746~1827), 서용보(徐龍輔, 1757~1824), 정동준(鄭東浚, 1753~1795), 이곤수(李崑秀, 1762~1788) 등 12명의 규장각 각신의 명단이 열거되어 있다. 규장각 각신이 인정전에 올라

간[陞殿] 사실은『승정원일기』나 실록 등 정사(正史)에는 등장하지 않고 각신들의 일지인『내각일력』에만 전한다.[17] 본《진하도》의 좌목을『내각일력』에 기록된 승전 각신들의 목록과 비교하면 11명이 일치함을 볼 수 있다(표 7-1). 김종수와 서호수의 경우에는 4월 1일의 진하례에 참석하였으나《진하도》의 좌목에는 빠져 있는데, 각각 의정부(議政府) 좌참찬(左參贊)과 예조판서(禮曹判書)를 맡고 있어서 규장각 각신의 신분은 겸직에 불과했던 것으로 추정한다. 또한 이들은 3월 8일부터 시작된 행사 준비를 비롯해 전 일정에 참석하지 못하고 뒤늦게 합류하였다. 한편, 심염조는 이날 행사에는 참석하지 못했지만 좌목에는 포함되었다. 아마도 당시 함흥감사로 특명을 받아 한양을 떠나 있어서 행사에 참석하지는 못했지만 그동안 내각의 주요 일원으로 활동한 경력 때문에 좌목에 추가된 듯하다.

좌목에 등장하는 규장각 각신들은 단지 승전의 특혜만 입은 것이 아니라 실제로 본행사에서도 주요한 직책을 맡았다(표 7-1). 상존호례에 사용되는 악장문(樂章文)·죽책문(竹冊文)을 짓는 제술(製述), 서사관(書寫官) 등을 맡거나 상존호례 이후에 국왕이 친히 올리는 고유제에서 폐백(幣帛)과 술잔을 올리는 진폐찬작관(進幣瓚爵官)을 맡는 등 11명 중 8명이 책임직에 임명되었고, 그 기여도에 따라 상을 받았다.[18] 직책을 맡지 않고 참석하기만 하여도 부상이 이루어졌기 때문에 각신들은 전원 반숙마(半熟馬) 이상의 상을 받았다고 할 수 있다. 즉 규장각 각신들은 왕을 보좌하여 행사를 진행하는 주축이었다고 추측할 수 있다.[19]

이상에서 살펴본 바와 같이 규장각 각신들은《진하도》를 제작할 충분한 동기가 있다. 그들은 국가의 경사에 중책을 맡아 참여하였으며, 진하례에서는 '승전'하여 국왕 앞에 앉는 특혜를 누렸기 때문이다. 그러나 과연 각신 집단의 영광과 특혜를 기념하는 것이《진하도》제작을 촉발한 유일한 동기였을까?《진하도》제작 동기를 특정 관료집단의 이해와 결부

표 7-1. 《진하도》의 좌목과 『내각일력』의 좌목 비교 및 각신의 행사 기여도

	『내각일력』	《진하도》	행사 기여도	논상
제학	김종수*			
제학	유언호	유언호	경모궁(景慕宮) 친제(親祭) 시 진폐찬작관(進幣瓚爵官)	숙마(熟馬)1/반숙마(半熟馬)1
검교직제학	정민시	정민시	경모궁 악장문(樂章文) 제술관(製述官)/도감(都監) 제조(提調)	반숙마1/반숙마1/반숙마1
검교직제학		심염조**		
직제학	서호수*			
직제학	정지검	정지검	정순왕후(定順王后) 옥책문(玉冊文) 서술관(敍述官)	반숙마1/숙마1
직제학	서유방	서유방	경모궁 죽책문(竹冊文) 서사관(書寫官)	반숙마1/숙마1
검교직각	김희	김희	경모궁 친제 시 전폐착작관(奠幣瓚爵官)	반숙마1/숙마1
검교직각	서정수	서정수		반숙마1
검교직각	김우진	김우진		반숙마1
검교직각	김재찬	김재찬	경모궁 친제 시 대축(大祝)	반숙마1/가자(加資)
검교직각	서용보	서용보		반숙마1
직각	정동준	정동준	경모궁 신주(神主) 출납(出納) 대축	반숙마1/가자
대교	이곤수	이곤수	경모궁 봉인(封印) 집사(執事)	반숙마1/ 반숙마1

※ *: 전 일정에 동행하지는 않음, **: 2월~11월 황해도관찰사.

된 문제로 보기에는 1783년 상존호례의 국가적 의미가 막중하다. 앞서 살펴보았듯이 이날의 행사는 정조의 친부모에 대한 추숭 사업의 일환이면서 동시에 새로 태어난 문효세자의 위상을 강화하는 자리였기 때문이다. 다시 말해 규장각 각신의 이해가 《진하도》 제작의 직접적인 배경이라면, 왕실의 정통성 강화는 간적접인 배경이 될 수 있을 것이다. 다음 절에서는 《진하도》의 도상 분석을 통해 이 두 배경에 좀 더 구체적으로 접근해 보고자 한다.

2. 진하례의 의례와 재현

《진하도》는 제1폭부터 제6폭까지를 한 화면으로 사용하고 있는데, 그중 제2~4폭이 인정전에서의 행사 장면을 다루고 있고, 좌우로 세 폭은 인정전에 연결된 관아를 그려 넣었다(도 7-1). 이와 같은 구조는 이후, 진하례만을 독립적으로 그린 단독 진하도의 전형이 되었다는 점에서 주목할 만하다.《진하도》의 장면을 행사 장면(제2, 3, 4폭)과 관아 배경(제1, 5, 6폭)으로 나누어 그 각각의 의미를 분석해보자.

《진하도》의 행사 장면은 공간과 시간, 두 가지 축에 의거해 이해할 수 있다. 공간의 축은 행사 시에 참여자들의 위치를 배열해놓은 배반도(排班圖)를 통해서, 시간의 축은 의례의 순서를 기록한 의주(儀註)를 통해서 접근할 수 있다. 우선 배반도를 통해서《진하도》의 구조를 파악해보자. 19세기 진하도들을 설명할 때, 지금까지의 연구에서는 영조 연간 제작된 『국조속오례의서례(國朝續五禮儀序例)』에 있는 〈인정전정지탄일조하도(仁政殿正至誕日朝賀圖)〉라는 배반도를 참고하였다(도 7-2). "칭경진하동(稱慶陳賀同)", 즉 경축을 맞아 올리는 진하례의 경우도 같다는 글이 부기되었기 때문이다.[20] 그러나 이 배반도를 참고로《진하도》를 비교해보면 일치하지 않는 부분이 많다. 그해 비해 이《진하도》와 더 근접한 일치를 보이는 것은 서울대학교 규장각한국학연구원에 소장된 〈정아조회지도(正衙朝會之圖)〉이다(도 7-3). 정조는 즉위 2년(1778), 그간의 제도를 상고하여 조회를 위한 배반도인 〈조하도식(朝賀圖式)〉을 인출해내어 큰 조회 시에 이 도안에 의거할 것을 명령하였다.[21] 서울대학교 규장각한국학연구원에 소장된 〈정아조회지도〉는 규장각 서책 목록에 정조 2년(1778)이라 전해오는데, 이것이 실록에 전하는 〈조하도식〉일 가능성이 크다.

도 7-2. 『국조속오례의서례』, 〈인정전정지탄일조하도〉, 서울대학교 규장각한국학연구원.

〈정아조회지도〉를 통해《진하도》의 행사 장면을 재구성하면 다음과
같다(도 7-4). 인정전 내부에는 중앙에 어좌와 오봉병을 두고 주위에 호위
군과 내시를 두고 어좌 앞으로는 승지와 사관을 두었다. 계단 아래 상월
대와 하월대에는 의례를 집행하는 집사관들과 의장을 차례로 배열하고
전정에는 품계에 따라 문무백관들이 도열해 있다. 중앙의 어로에는 가마
인 소여(小輿)와 대련(大輦)이 세워져 있으며 어로가 끝나는 곳에 악대인
헌가(軒架)가 배설되었다. 마지막으로 담장을 따라 호위 무사들과 깃발
의장이 사열하였다.

이러한 기본적인 구조는 조선 초기 『국조오례의(國朝五禮儀)』의 〈근
정전정지탄일조하지도(勤政殿正至誕日朝賀之圖)〉나 영조대 『국조속오례의』
의 〈인정전정지탄일조하도〉에서 모두 공통된 것이다. 그러나 정조대 제
정된 〈정아조회지도〉를 통해《진하도》를 더 자세히 보면 이전과 달라진

도 7-3. 〈정아조회지도〉, 1778년, 34.3×23.4cm, 서울대학교 규장각 한국학연구원.

점을 찾을 수 있다. 우선 인정전 내부에 설치된 유서(諭書)와 은인(銀印)이 눈에 띈다(도 7-5). 어보(御寶)의 남쪽에 배열된 유서와 은인은 1776년(영조 52) 영조가 세손 정조를 종통을 정하고 대리청정하게 한 것을 기념하여 하사한 것이다. 영조는 유서를 내리고 또 '효손(孝孫)'이라고 친필로 써서 은인을 내려주었다(도 7-6).[22] 정조는 정통성의 상징이 된 유서와 은인을 이후 모든 조회와 거둥 시에 항시 앞세웠다고 한다.[23]

《진하도》가 이전의 진하 배반도와 또 다른 점은 시위군의 수가 세분화되고 대폭 증가한 점이다. 영조대에 어좌 좌우에 6명, 전정(殿庭)에 3열이었던 호위부대는 정조대에 어좌 주위를 3열로 둘러싸고, 전정에 6열로 배치되는 등 모두 두 배 이상 증가하였다(도 7-2와 도 7-4 비교). 정조는 동궁 시절부터 신변의 위협을 느끼면서 호위체계의 변혁을 도모하였으나 기존 군부의 반발로 쉽지 않았다. 그러던 중 1777년(정조 1) 7월 말 홍상범(洪相範, ?~1777) 일행이 존현각(尊賢閣)을 침입하여 시해를 기도한 사건이 있었다. 정조는 이를 호위체계 변혁의 명분으로 삼고, 숙위소(宿衛所)라는 새로운 호위기구를 창설하여 궁궐의 수비를 강화하였다. 숙위대장은 금위

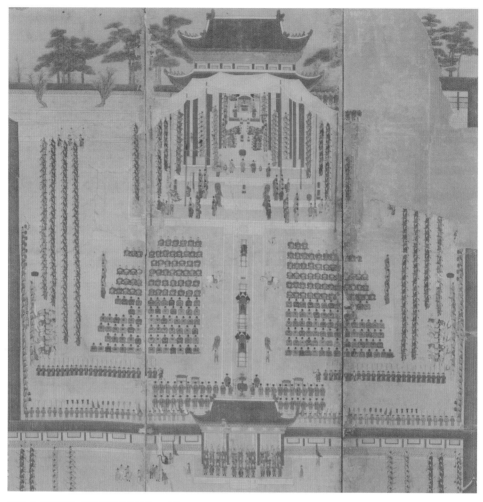

도 7-4. 《진하도》, 행사 장면 부분(제2~4폭).

대장 홍국영(洪國榮, 1748~1781)이 겸하였으며, 창경궁 수비대장에 채제
공을 임명하여 친위 세력을 보강하였다. 이처럼 《진하도》는 정조 즉위 후
대폭 혁신된 군제와 노부(鹵簿) 행렬을 반영하고 있는 것이다.[24]

　　한편, 《진하도》에 그려진 인물들 중에는 〈정아조회지도〉에서 찾아
볼 수 없는 경우도 있다. 바로 승지와 사관의 앞에 앉은 11명의 인물이다

유서 은인

각신

(좌) 도 7-5. 《진하도》, 유서와 은인, 각신 부분(제3폭).
(우) 도 7-6. 정조의 은인.

(도 7-5). 이들은 앞 장에서 살펴본 바와 같이 좌목에 기록된 '승전각신(陞殿閣臣)', 즉 진하례 시 인정전에 오른 규장각 각신일 것으로 추정된다. 다만 좌목의 12인 중 당시 외직에 있어 자리하지 못한 심염조를 제외하고 11인을 그려 넣은 것으로 보인다.[25] 이처럼 《진하도》는 배반도를 통해 보았을 때, 정조대에 개정된 조회의 보편적 형식인 〈정아조회지도〉를 충실히 따르는 한편, 이해 진하례의 특이사항인 즉 규장각 각신의 승전도 반영하였다고 할 수 있다.

《진하도》는 진하례의 식순 중 어느 장면을 재현한 것일까? 우선 중앙에 홍양산(紅陽傘)이 대신들과 어좌 사이를 가리고 서 있는 것으로 보아 백관이 절을 올리거나, 치사문(致詞文), 전문(箋文) 등을 읽어 바치는 순간이라고 보기 어렵다. 또한 백관들이 꿇어앉아 조아리고 있으니 임금이 도착한 순간이라고 볼 수도 없다. 그런데 백관이 절을 올리거나 왕이 입장할 때에만 연주되는 헌가(軒架)의 모습이 그려졌으니 상황이 모순된다. 이처럼 《진하도》를 진하례의 의주와 대조해본 결과, 《진하도》는 특정 장면을 도해한 것이라고 보기가 어렵다. 이는 진하의 첫 번째 식순인 치사(致詞)를 표현한 19세기 이후의 진하도와 구별되는 점이다.[26] 이 《진하도》

는 배반도에 의거하여 인물과 기물들을 정해진 자리에 배열하고, 각각 그들이 집행하거나 사용되는 모든 행사의 순간들을 암시하고 있다고 할 수 있다. 예를 들어 대치사관(代致詞官)과 치사안(致詞案)은 '치사례(致詞禮)'를, 선교관(宣敎官)은 '전교례(傳敎禮)', 전안(箋案)과 선전관(宣箋官)은 '선전례(宣箋禮)'를 각각 암시한다. 그리고 헌가는 풍악이 울리는 순간을, 머리를 조아린 백관들은 사배례(四拜禮)와 산호(山呼)를 떠올리게 한다. 즉 진하도는 의례의 식순을 개념적으로 시각화한 것이라고 할 수 있다.

3. 관아 배경의 의미

《진하도》는 행사 장면만 아니라 인정전과 그 주변의 관아도 주의 깊게 그려냈다.《진하도》속 공간은 크게 왕과 신하가 접견하는 공간과 신하들이 집무를 보는 관사들로 나눌 수 있다. 우선 행사 장면이 그려진 인정전이 정전으로서 국왕의 즉위식을 비롯해 이번 행사와 같은 국가적인 행사를 치러내는 곳이라면, 그 오른편의 선정전(宣政殿)은 편전으로서 왕이 신하들을 만나 정무를 보는 곳이라고 할 수 있다. 정조는 초년에 이곳에서 도목정사를 행하고 강의를 여는 등 소규모 의식을 위한 공간으로 사용하였다.

한편, 인정전 동서로는 궐내각사(闕內各司)로서 궁궐 내의 관원들이 집무를 보기 위한 공간이다. 동편으로 사헌부(司憲府), 사간원(司諫院)의 회의 장소인 대청(臺廳), 승지들의 집무처인 승정원, 왕명 출납 기관인 선전관청이 줄지어 있고, 서편으로는 궁중 의료기관인 내의원(內醫院)과 임금의 교지를 작성하는 홍문관(弘文館), 그리고 규장각 각신의 집무처인 이문원(摛文院)이 그려져 있다. 그중에서 이문원의 건물이 다소 크고 정교하

게 그려진 것이 눈에 띈다(도 7-7). 규장각 각신의 집무처는 본래 후원(後園)에 있었으나 국왕의 처소와 동떨어져 불편함이 있다는 제학 유언호의 건의로, 1781년 도총부(都摠府) 자리인 현재의 이문원으로 자리를 옮겼다.[27] 정조는 건물을 마련해주는 데 그치지 않고, 이문원에 어필(御筆) 편액을 내렸다. 이문원 주위로는 본관 관아뿐 아니라, 임금이 재숙하던 어재실(御齋室), 노송과 느티나무 등의 다양한 수종이 주의 깊게 그려져 있다. 이문원이 강조된 것은 이《진하도》가 규장각 각신이 주관한 병풍이라는 점과 무관하지 않을 것이다.

이처럼 관청의 청사가 그 관직을 표상하는 것은 이미 17세기 계회도(契會圖)에서 17세기부터 이어온 전통이다. 같은 관직을 지낸 모임인 동관계회(同官契會)의 경우, 해당 관아의 전경을 계회도의 주제로 삼았는데, 승정원의《은대계첩(銀臺契帖)》, 의금부(義禁府)의《금오계첩(金吾契帖)》등이 그 대표적인 예이다.[28] 이런 전통을 고려할 때,《진하도》에서 관아는 단지 인정전의 주변 배경이 아니라, 문무백관들의 관리로서의 책무를 상징한다고 볼 수 있다. 즉 중앙의 인정전을 궐내각사가 좌우에서 둘러싼 구도는 국왕을 신하들이 보필하는 이상적인 군신관계의 구도를 표방하고 있다. 이는 동시에 왕이 발의한 왕실행사에 문무백관이 경축드리는 진하례의 의미를 구조적으로 강화하고 있다고 할 수 있다. 이러한 구도는 이 이후의 19세기 단독 진하도들에 대부분 채택되었다.[29]

한편,《진하도》에는 국왕과 신하의 집무 공간이 아닌 건물이 하나 눈에 띈다. 선정전과 인정전 사이에 있는 보경당(寶慶堂)이 그것이다(도 7-8). 실제 설계 도형에 근접한 〈동궐도(東闕圖)〉(1828년경 제작)와 비교해보면, 인정전 좌측에 있어야 할 왕실 어진 보관처인 선원전(璿源殿)은 생략하고 안개로 처리하였는데, 그보다 인정전 담장 북쪽에 위치한 보경당은 지리적 왜곡을 감수하면서 화면에 편입하였다. 보경당은 정조 연간에 편전으

도 7-7. 《진하도》, 이문원 부분(제6폭).

로 임시 사용되기도 하였으나,[30] 주로 영조의 탄생지로 인식되었다. 이는 영조 자신이 80세가 되던 해에 '誕生堂 八十書(탄생당, 팔십에 쓰다)'라는 친필 현액을 이곳에 걸었기 때문이다(도 7-9).[31] 정조는 문효세자가 태어나자 보경당을 수보하고, 왕세자의 생일에 보경당에서 근신들을 소견하였는데,[32] 현군을 낳은 보경당의 의미를 왕세자를 위한 축복으로 전용한 것으로 보인다. 결국 보경당은 세자 탄생을 기념하며 치르게 된 상존호 행사와도 뗄 수 없는 건물이었기에 포함된 것으로 추정된다.

(좌) 도 7-8.《진하도》, 보경당 부분(제2폭).
(우) 도 7-9. 보경당 현액.

4. 제작과 분급 방식

《진하도》는 그 내용을 살펴본 결과 행사나 관아 장면 모두가 사실에 근접한 고증과 진하례에 부합하는 일관된 논리로 그려졌음을 볼 수 있었다. 그렇다면 이 병풍은 어떤 과정을 통해 그려지게 된 것일까? 안타깝게도 병풍에 서문이 없고, 또 제작에 관한 문헌 기록도 찾지 못했다. 다만 그 2년 전인 1781년 규장각 각신들이《행원회강도병(幸院會講圖屛)》이란 이름으로 계병을 제작한 사례가 있어서 참고로 삼고자 한다.

《행원회강도병》은 정조가 각신들의 집무소인 이문원으로 거둥하여 회강한 일을 그린 그림이다. 그 발단이 된 것은 1781년 3월 10일 이문원의 자리 이전이다. 정조는 이를 기념하여 일주일 뒤인 3월 18일에 새 이문원에 친림하여 각신들과 홍문관원(弘文館員)들에게『근사록(近思錄)』을 강의하였다.[33] 정조는 이틀 뒤 이 일을 그림으로 그려 남기라고 명하였는데,

홍문관 대제학 서명응으로 하여금 서문을 쓰게 하고 각신은 시를 짓고, 계병 뒤쪽에는 그날 당에 올라 함께 경연에 참여한 '승당각신(陞堂閣臣)'의 성명을 열거하게 하였다. 그리고 이렇게 제작된 병풍 중 1좌는 내입(內入) 하고, 1좌는 이문원에 보관하며, 시임각신(時任閣臣)과 대제학에게 각 1좌를 분상하도록 하였다.[34] 서명응의 문집에 전하는 「행원회강도병서(幸院會講圖屛序)」는 이 병풍에 제했던 서문이다.[35] 그런데 당시 규장각 제학이었던 유언호가 쓴 또 다른 서문에 따르면 분급 방식에 약간 변동이 있었던 듯하다. 유언호는 이미 성은(聖恩)을 입은 바가 크니 이 일에 차마 다시 왕을 번거롭게 할 수 없어 각신들이 서로 도모하여 나누어 갖는다[私相與謀]고 하였다.[36] '사상여모(私相與謀)'라고 하였지만 다른 동관계회처럼 규장각의 공금을 사용하였을 가능성이 크다. 그리고 5월 20일 시원임(時原任) 각신 16인은 감사의 전문(箋文)과 함께 왕에게 병풍을 진상하였다.[37] 결국 이 병풍의 분상은 정조가 처음 의도한 대로 내입과 각신에게 모두 돌아가게 된 것이나 그 방식은 하사가 아닌 각신들이 진상하는 방식을 띠게 되었던 것이다.

《진하도》의 좌목에 열거된 각신들은 신임인 이곤수를 제외하고 전원이 2년 전 강연에 참석하고 《행원회강도병》을 분하받았던 사람들이다. 특정 어명이 전례가 되어 반복되었던 관습으로 볼 때, 1783년 상존호례에 승전한 각신들은 2년 전 이문원에 승당한 후에 병풍을 제작한 전례대로 병풍을 그려 나누어 갖고 왕에게도 진상하였을 것으로 추측할 수 있다. 좌목에 있는 신하들의 이름 앞의 '臣(신)' 자는 이러한 추측의 근거이다. 자신의 이름 앞에 '臣' 자를 작게 쓰는 것은 왕에게 글이나 물건을 진상할 때 자신을 낮추는 표기법이다. 물론 '臣' 자 표기만으로 왕실 내입을 확신할 수는 없지만 적어도 제작 시에 왕을 일차적 관람자로 전제하였다고 볼 수 있을 것이다.

표 7-2. 조선시대 단독형 진하도

작품 제목	시기	왕실행사	장면	발의자	좌목·서문	소장처
《진하도》	1783년 (정조 7)	사도세자 부부 상 존호례	복합	규장각 각신 12인	좌목(제7·8폭)	국립중앙박물관
《익종관례진하 도병》	1819년 (순조 19)	익종(효명세자) 관례	치사 (致詞)	승정원 승지 6인	좌목(제1폭)	미상
《헌종가례진하 도병》	1844년 (헌종 10)	헌종 가례	치사	선전관청 관원 25인	서문(제1폭) 좌목(제8폭)	동아대박물관
《조대비사순칭 경진하도병》	1847년 (헌종 13)	신정왕후 사순	치사	오위도총부 당상관 11인	서문(제1폭) 좌목(제8폭)	국립중앙박물관
《왕세자탄강진 하도병》	1874년 (고종 11)	세자(순종) 탄생	미상	도제조 이하 11인 (산실청 관원 다수)	좌목(제1·10폭)	동아대박물관 국립중앙박물관 국립고궁박물관

이처럼《진하도》는 정조의 근신 세력인 규장각 각신들이 왕의 윤허 아래 행사도의 계병을 제작하고 왕에게도 진상하였을 것으로 추측해볼 수 있다. 이러한 제작 방식은 이후의 진하도 제작에도 영향을 주었을 것으로 보이는데, 좌목에 모두 '臣' 자가 기입되어 있으며, 그 제작 주체들이 행사를 주관한 도감이나 진찬소(進饌所)가 아닌 왕의 친위 세력임을 근거로 들 수 있다(표 7-2 '발의자' 참조). 예를 들어《익종관례진하도병(翼宗冠禮陳賀圖屏)》(1819)은 승정원,《헌종가례진하도병(憲宗嘉禮陳賀圖屏)》(1844)은 선전관청,《조대비사순칭경진하도병(趙大妃四旬稱慶陳賀圖屏)》(1847)은 오위도총부,《왕세자탄강진하도병(王世子誕降陳賀圖屏)》(1874)은 산실청에서 제작하였다. 진하도를 꾸민 주체는 승정원, 산실청, 선전관, 오위도총부 관원들로서 왕명을 출납하고, 호위하고, 왕세자를 보위하는 등의 임무를 맡았다. 이들 관청의 관리들은 그 자체로는 품계가 높지 않지만 국왕을 가까이에서 모시는 친위 세력이라는 공통점이 있다. 즉 이들은 자체적으로 화려한 왕실행사 계병을 제작할 여건이 되지 않았을 뿐 아니라, 관직의 성격상 국왕의 의도와 독립적으로 처세하기 어려웠을 것이다. 이런

의미에서 볼 때 친위 세력의 계병 제작과 진상이란 방식은 국왕이 우회적으로 왕실행사의 명분을 획득하는 방법이었을 것으로 추측할 수 있다.

정조는 영조의 뒤를 이어 의례를 통한 왕실 현창 사업을 활발하게 진행하였다. 그러나 항상 선왕의 전례를 앞세우고 검소함을 주장하여, 자신을 위해 왕실 사업을 장대하게 한다는 비난을 피하고자 하였다. 어명으로 왕실행사도를 그리는 것이 쉽지 않았던 것은 이러한 배경에서 이해되어야 할 것이다.《진하도》는 경축 행사라는 소재와 계병이라는 형식을 통해 군주에게는 명분을, 신하에게는 특권을 부여한 사례라고 할 수 있다.

한편, 1783년 문효세자 탄생 이듬해에 제작된《진하도》는 이후, 세자 관련 계병을 제작하게 되는 첫 번째 사례로서 의미가 깊다.《진하도》는 사도세자 부부의 상존호례에 속한 진하례를 그린 것이지만, 그 계기가 된 것은 문효세자의 탄생이었다. 즉 세자의 탄생을 조상에 대한 보은으로 우회적으로 경축한 것이다. 세자와 관련된 병풍은 이후 세자의 교육, 책봉 등 더 직접적인 동궁 의례를 다루게 된다. 그러나 그때마다 정조가 신하들과 공조한 계병을 제작하게 되는 것은《진하도》에서 시작된 중요한 제작 관행이었다.

8

문효세자의 원자 추대:
《문효세자보양청계병》(1784)

　　《문효세자보양청계병》은 1784년 1월 15일, 정조의 첫 아들인 문효세자가 보양관(輔養官)과 처음으로 만나 인사하는 상견례(相見禮)를 그린 병풍이다(도 8-1). 정조는 원자(元子)의 보육과 양육을 위해 원자가 3살이 되던 해 보양관을 임명하였는데, 이날 처음으로 대면하게 된 것이다. 상견례는 계병을 제작하여 기념하기에는 사실 의례의 격이나 참여자의 규모 면에서 모두 대단히 소략한 축에 속한다. 보양관 상견례를 그린 궁중행사도로는 이것이 유일한 것도 이 때문이다.[1] 이는 이 계병의 제작이 관습적인 것이 아니라, 특별한 정황에서 이루어졌음을 보여준다.

　　이 계병은 국립중앙박물관 소장품으로서 궁중행사도 일괄 조사를 통해 공개되었고, 그와 함께 첫 연구가 발표되었다.[2] 이 연구는 계병의 서문과 좌목을 통해 그 제작 시기와 행사 내용을 밝혀냈다. 아울러 보양청(輔養廳) 관리들이 행사를 기념하여 제작하였음에 근거하여,《문효세자보양청계병》이라고 새로 명명하였다. 보양관 이복원(李福源, 1719~1792)이 서

도 8-1. 《문효세자보양청계병》, 1784년, 비단에 채색, 각 136.5×57.0cm, 국립중앙박물관.

문을 썼으며, 8벌을 제작하여 1벌은 보양청에 보관한다는 정황상 분명 이
계병의 제작에는 보양청이 밀접하게 연관되었음이 틀림없다. 그러나 흥
미롭게도 나머지 7벌을 나누어 가진 사람은 보양청 관리들이 아니라 이
행사에 참여한 정1품 대신 7명이었다. 물론 그 7명 중에는 당시 좌의정,
우의정을 겸직하였던 보양관 이복원과 김익(金熤, 1723~1790)이 포함되
었지만 나머지 5명은 보양청과 특별한 관계가 없었다. 일반적으로 행사
를 치르고 나면 이를 함께 준비한 도감의 관원들이나 행사와 밀접한 관계
를 가진 관청의 관원들이 계병을 제작하여 나누어 갖는 것이 관례였다.[3]
그러나 이처럼 대신들만이 계병을 주관한 경우는 없었다. 이는 이 계병이
소속 관청의 유대감을 도모하기 위해 제작하였던 관례와는 달리 특정한
정치적 사안을 염두에 두고 제작되었음을 의미한다.

　　이 계병의 제작 배경만큼이나 특이한 것은 회화적 특징이다. 앞의 연구에서 지적하였듯이 다른 궁중행사도에 비해 인물이 유달리 크고 개성 있게 표현되었다(도 8-2). 행사 밖 인물은 다양한 동작과 복장으로 풍속화적인 면모마저 보여준다(도 8-3). 궁중기록화에는 이례적으로 배채(背彩) 기법이 전면적으로 사용되었으며, 필력이 뛰어나고 세심하다. 기록화가 일반적으로 가지는 간략하고 경직된 인물 묘사, 관습적인 구도와 배경, 마무리가 덜 된 필체를 여기서는 찾아볼 수 없다. 어떤 정황에서 정1품 대신들은 이처럼 소략한 상견례 행사를 화려하고 개성 있는 계병으로 제작하게 되었을까?

　　이 장에서는《문효세자보양청계병》제작이 대신들 단독으로 이루어진 것이 아니라 국왕 정조와의 긴밀한 공조하에서 가능했음을 밝히고자

(좌) 도 8-2.《문효세자보양청계병》, 대신 부분(제4폭).
(우) 도 8-3.《문효세자보양청계병》, 풍속 장면(제6폭).

한다. 이를 위해 불안한 정국에서 안전한 왕위 계승과 세자의 위상 강화
를 위해 정조가 계획한 일련의 정책을 살펴보고, 그러한 정책 가운데 보
양관 상견례가 가지는 의미를 찾아보겠다. 또한 이 병풍의 서문과 대신들
의 시를 분석하고 상견례 당일의 기록을 통해 대신들이 이 병풍을 제작
하게 된 계기를 구체적으로 살펴보겠다. 회화적으로는 행사도의 관례를
따르는 상견례 장면과 풍속적인 성격이 강한 그 밖의 장면으로 나누고
이러한 이중구도가 가지는 의미를 이 병풍의 내용과 연관하여 해석하고
자 한다.

1. 문효세자 탄생 시 정국 동향

문효세자는 1782년 11월 27일에 탄생하였다.[4] 정조와 의빈 성씨(宜
嬪成氏, ?~1786) 사이에서 난 첫 아들이었다. 문효세자는 정식 비빈의 소생

이 아니었지만, 태어난 지 3개월도 채 안 되어 임금의 맏아들임을 인정받는 원자로 정호(定號)되었다. 정조는 같은 날 영조의 업적을 찬술한『국조보감(國朝寶鑑)』(1782)을 완성하였으며, 영조의 신위를 영구히 종묘에 모시는 불천위세실로 지정하였다.[5] 다음 날에는 두 경사에 대해 백관의 하례(賀禮)를 받았으며, 중앙과 지방에는 대사면령을 내렸다.[6] 세 달 후에는 이 두 경사를 맞게 된 것을 조상에게 미루어 그 은덕에 보답한다는 '보본추원(報本追遠)'의 의리를 명분 삼아 사도세자와 혜경궁 홍씨에게 존호를 올렸다.[7] 이처럼 정조는 세자의 탄생을 의도적으로 영조의 세실 지정과 연관 지음으로써 원자 탄생의 상서로움을 더하고, 정통성을 강화하였다. 그와 함께 종통의 불안정한 연결고리인 사도세자 문제를 '영조-정조-원자'로 공고해진 정통성 안에서 해결하였음을 볼 수 있다.

문효세자의 탄생을 둘러싼 행사들이 정조의 계획으로만 주도된 것은 아니었다. 여기에는 실질적으로 당시 영의정 서명선을 비롯한 소론(少論) 대신들의 역할이 컸다. 11월 27일, 영조를 세실로 삼게 되었음을 경축하는 자리에서 대신들은 정조에게 새로 태어난 왕자의 원자 정호를 종용하였다. 정조는 이미 행했던 전례가 있고, 대신들의 의견도 있으니 윤허하지 않을 까닭이 없으나, 왕자를 보호하고 기르는 일에 대해서는 '복을 아끼려는 마음[惜福之心]'이 드니 서두르지 말자고 대답하였다.[8] 그러자 서명선은 다시 "요즘의 국세(國勢)와 인심(人心)으로는 하루도 지체할 수 없다"면서 재촉하였고, 김익은 영조를 세실로 공표하는 자리이니 의미가 각별할 것이라고 거들었다.[9] 결국 그날, 그 자리에서 급하게 원자 정호가 이루어졌다. 이후 대신들은 다시 수차례의 상소를 올려 결국 탄생 2년 만에 세자 책봉을 성사시켰다.[10] 그렇다면 대신들이 그렇게 서두른 이유는 무엇이며, 대신들이 말한 '국세와 인심'이란 어떤 상황을 가리키는 것일까?

문효세자 탄생 전후의 정국은 그다지 안정적이지 못하였다. 정조는

즉위 후 홍국영을 통해 즉위 반대 세력을 척결하였으나, 홍국영이 정권을 남용하자 1779년(정조 3) 그를 은퇴시켰다.[11] 그러나 이후 3년간 홍국영과 그의 측근인 송덕상(宋德相, 1710~1783)의 신원(伸冤)을 요구하는 세력들에 의해 역모 사건이 끊이지 않았다. 서명선, 정민시 등의 소론과 김종수 등의 노론(老論) 남당(南黨)은 홍국영을 퇴거시키는 데 뜻을 모았으나, 오히려 이후에는 서로를 역모 사건에 연루시켜 제거하고, 정권을 주도하려고 하였다.[12] 이에 대해 정조는 역모 사건은 철저히 조사하되 연루자는 최소화하여 분쟁이 심해지는 것을 조절하였다.[13] 그러나 이 무렵부터 서명선, 정민시를 중심으로 하는 노론 시파(時派)와 이를 견제하려는 벽파(僻派)의 대립이 시작되는 것을 막을 수는 없었다.[14] 이러한 정황을 두고 볼 때, 소론 대신들의 문효세자 추대는 홍국영이 물러난 권력의 공백기에, 세자를 통해 입지를 선점하고자 하는 움직임으로 해석할 수 있다.

그렇다면 정조는 왜 원자 정호와 세자 책봉을 미루고자 하였을까? 문효세자는 출신이 안정적이지 못했다. 정조는 중궁(中宮)인 효의왕후(孝懿王后, 1753~1821) 외에 홍국영의 누이 원빈 홍씨(元嬪洪氏, ?~1779)를 후궁으로 두었다. 원빈 홍씨가 갑자기 죽고 홍국영이 물러난 이후 1780년에는 소론계 윤창윤(尹昌胤)의 딸 화빈 윤씨(和嬪尹氏, ?~1824)를 새 후궁으로 들였다.[15] 화빈 윤씨는 이듬해 산기가 있어서 산실청까지 설치하였다. 그러나 정작 화빈은 출산하지 못했고 그다음 해 의빈 성씨에게서 문효세자가 태어났다. 의빈 성씨는 혜경궁 홍씨를 모시던 낮은 직분의 궁녀로서 왕자를 생산한 후에도 한동안 후궁의 위호(位號)를 받지 못했다.[16] 정조는 불안한 왕위 계승의 어려움을 몸소 경험하였기 때문에 자신의 세자는 정식 가례를 올린 비빈(妃嬪)의 소생이길 바랐을 것이다. 당시에 화빈 윤씨는 출산에 이르지 못했음에도 산실청을 20개월 가까이 유지하였다. 문효세자가 태어난 이후에도 정조는 화빈의 왕자 생산에 대한 미련이 있었음

을 추측할 수 있다.[17]

이처럼 문효세자 탄생 직후에는 세자를 통해 입지를 다지려는 대신들과 안정적인 왕위 계승을 위해 적법한 때와 기회를 기다리고자 했던 정조의 입장이 갈등을 겪기도 하였다. 그러나 일단 대신들의 지지를 얻고 원자 정호가 성사되자 정조는 문효세자의 세습을 위한 절차를 주도적으로 진행하기 시작하였다.[18] 원자의 보양관 상견례는 순조로운 왕권 계승을 바라는 군주와 이 과정에서 공로를 선점하려는 대신들의 이해가 극대화된 상징적인 행사라고 할 수 있다. 원자 보양관의 임명에서 상견례의 진행과 사후 처리까지 과정을 자세히 살펴보자.

2. 원자 보양관의 임명과 상견례의 진행

정조는 원자가 태어난 이듬해 11월, 원자의 보양관으로 좌의정 이복원과 우의정 김익을 임명하였다.[19] 보양관의 인원은 『속대전(續大典)』(1746)과 『문헌비고(文獻備考)』(1782)의 규정에 원자의 경우 3인, 원손(元孫)의 경우 2인이었지만, 정조는 자신의 원손 시절, 갑술년(1754) 전례를 따라 문효세자의 보양관을 2인으로 하도록 하였다.[20] 원자임에도 불구하고 보양관의 인원을 늘리지 않은 것은 검소하고 소략하게 진행하기 위한 것처럼 보인다. 그러나 이처럼 원자의 보양관으로 정1품 정승을 임명한 것은 중종대(中宗代) 보양관을 설직한 이후 처음 있는 일이었다.[21] 중종 13년(1518)에 처음 보양관을 임명할 때, 삼정승으로 하였다. 그러나 일이 많은 대신(大臣) 대신에 젊고 바른 선비가 가까이서 보양하는 것이 좋다는 의견이 있어, 그보다 품계가 낮은 정2품과 종2품의 관리 2명이 겸직하게 되었다.[22] 그 이후로 보양관은 종1품~종2품이 임명되었는데, 대개 정2품

의 판서급이 주를 이루었으며, 많게는 4명, 적게는 2명이 임명되었다.[23]

이러한 전통은 숙종, 영조 연간까지 이어져 체계화되었다. 숙종대에는 처음으로 '보양청(輔養廳)'이란 관청명을 부여하고,[24] 그 기록으로 보양청일기(輔養廳日記)를 작성하도록 하였다. 당시 보양관은 3인이 임명되었는데, 임명 당시 3품으로 품계가 낮았던 이현일(李玄逸, 1627~1704)의 경우는 2품으로 승계한 후 임명하였다.[25] 보양청에는 보양관 3인 외에도 책색서리(冊色書吏, 서책 담당) 2명, 수청서리(守廳書吏, 보양청 숙직 담당) 4명, 서사(書寫, 글씨 담당) 1명, 사령(使令, 심부름 담당) 4명 등이 배속되었다.[26] 영조 연간에는 원손(후에 정조) 승계라는 사안을 앞두고 원손 보양에 대한 규정이 추가되었다. 『속대전』에 "원자의 보양관 3인은 정1품 이하 종2품 이상으로, 원손의 보양관 2인은 종2품 이하 정3품 통정대부 이상으로 하되 이조에서 대신에게 문의한 후 왕의 재가를 받아 임용한다"[27]고 명시함으로써 보양관의 인원과 품계를 규정하였다.

『속대전』의 규정상 정1품 대신을 임명할 수 없는 것은 아니다. 그러나 실제로는 한 번도 현직 정승이 원자 보양관을 겸임한 적은 없었다. 따라서 정1품 정승을 원자의 보양관으로 임명한 정조의 결정은 대단히 이례적인 것이었음을 이후에 다시 정승이 보양관을 겸직한 적이 없음을 보고도 알 수 있다.[28] 정조 7년(1783) 문효세자가 탄생하였을 때에도 영의정 정존겸은 숙종과 영조대의 관례에 의거해 "보양관은 규례로 볼 때, 정경(正卿, 정2품 이상 관원)으로 한다"고 아뢴 것이다. 그러자 정조는 "진실로 적임자라면 정경 이상(以上)이라 하더라도 안 될 것이 없다"고 하여, 사실상 더 높은 품계의 관리를 비정해 올리라고 종용하였다.[29] 3개월이 지나서 정존겸이 정1품 원임(原任) 대신이 좋겠다고 하자, 정조는 시임이나 원임을 가릴 것이 아니라면서, 그 자리에서 현직 좌의정과 우의정을 천거하였다.[30]

좌의정 이복원과 우의정 김익은 동시에 보양관에 임명되었는데,[31] 정조의 동궁 시절에 맺은 인연이 그 배경이 되었을 것이다. 이복원은 정조가 8살일 때 강서원의 익선(翊善)을 지냈고, 김익은 정조가 18살일 때 시강원의 필선(弼善)을 지냈다.[32] 정조의 보양과 교육에 관여했던 인물들인 것이다. 그러나 과거 정조의 교육에 관여했던 많은 인물 중에 이복원과 김익을 선택한 것은 이들이 당시까지도 정조와 가까운 관계를 유지하였기 때문이다. 이복원은 초대 규장각 제학을 지내면서 정조의 규장각 설립에 깊이 관여하였다. 소론이면서 시파의 대표적인 인물로 정조의 정책을 지지하고 견인하였다. 김익은 중도적인 입장을 가졌으나, 노론 벽파에 가까운 인물로 파악된다.[33] 그는 우의정에 임명될 당시 대신들의 추천인에 들지 못했으나, 정조가 특별히 염두에 둔 인물이었기에 발탁되었다. 이복원과 김익은 서로 다른 정파에 속했으나, 모두 정조의 깊은 신뢰를 받은 인물이었음을 알 수 있다. 정조가 원자의 보호를 위해 대신들의 균형 잡힌 지지를 설계하였음을 보양관 임명에서 찾아볼 수 있다.

보양관 상견례는 정조의 특별한 관심 속에서 행해졌다. 정조는 "상견례는 책례 전의 대례(大禮)이니 당일에 대신(大臣)을 인견(引見)하고자 한다"고 명하였다.[34] 원자와 보양관 상견례에 대신이 참석한 일은 일찍이 없었다.[35] 영조 11년(1735) 경극당(敬極堂)에서 실시한 사도세자의 보양관 상견례의 경우, 보양관과 보양청 관원, 원자를 보위하는 내시만이 참석하였을 뿐 다른 신하들의 참석은 없었다. 상견례라는 것이 원자와 보양관이 처음 만나 인사를 나누는 간소한 의례였으며, 보양관은 주로 정2품 정경이 맡았기 때문에 정1품 대신은 참석하지 않았던 것이다. 그런데 정조는 상견례를 '대례'라고 규정하며, 시원임 대신과 각신, 승지가 모두 참석할 것을 명하였다.[36] 결국 상견례는 국왕이 참석하지 않았을 뿐이지, 당시 실권자들이 모두 참석한 명실상부 '대례'의 성격을 띠게 되었다.

원자와 보양관 상견례는 보양관이 지명된 다음 해인 1784년 정월 보름에 창덕궁 대은원(戴恩院)에서 실시되었다.[37] 본래 상견례는 편전에서 행례하려고 하였다.[38] 그러나 어떤 이유에서인지는 분명하지 않지만 상견례는 크기도 비좁고 위치도 궁색한 대은원에서 행해졌다.[39] 대은원은 영조 연간 내시들이 묵는 건물인 내반원(內班院)과 함께 조성되었다.[40] 그 북쪽으로는 내반원과 왕실 음식을 장만하는 소주방(燒廚房)인 수라간이 있고, 그 남쪽으로는 궁중의 등불과 촛불을 관장하던 등촉방(燈燭房)과 수라간의 곳간인 상고(廂庫)가 있다.[41] 대은원이 어떤 곳인지는 잘 알려져 있지 않다. 다만 함께 조성된 내반원의 기능과 그 주변에 있는 행각들로 미루어볼 때 내시들이 거처하거나 왕실의 살림에 관계된 건물이었을 것으로 추측된다.

〈동궐도〉의 선정전 주변을 보면 대은원은 정면 4칸, 측면 1칸의 작은 건물로 그려졌다. 대신과 각신을 포함하여 앞서 언급한 참석 인원들이 모두 모여 의례를 행하기에는 매우 비좁은 곳이다. 보양관 상견례는 참석자의 지위나 규모 면에서 유례없이 큰 비중을 가지게 되었는데, 왜 장소는 오히려 궁색한 곳이 선택되었을까? 대은원의 의미에 대해서는 더 조사가 이루어져야 할 것이다. 그러나 정조가 원자의 책봉을 미루며 자주 언급했던 '석복지심(惜福之心)', 즉 '복을 아끼는 마음'을 떠올려볼 수 있다.[42] 정조는 원자가 태어난 후 섣불리 기뻐하기보다는 그 앞날을 위해 복을 아껴두는 마음으로 책봉을 미루고자 하였다. 결국 보양관 상견례 역시 당시의 정황에서는 어쩔 수 없이 성대해졌지만, '석복'의 도리를 따르기 위해 장소는 궁벽한 곳을 택한 것이 아닌가 추측해본다.[43]

상견례가 끝난 후 정조는 중희당(重熙堂)에서 참석자들의 진하를 받고 공로에 따라 시상하였다.[44] 대신들은 차례로 임금에게 하례의 말을 올렸고, 임금은 보양관을 독려하였다. 정조는 이날의 성례를 기뻐하며 원자

보양관 이하에게 시상하였다. 보양관의 자제는 동몽교관(童蒙敎官)으로 등용하고, 보양청 관원은 승전(承傳)하였으며, 원자를 보필한 중관(中官)에게 숙마(熟馬)와 아마(兒馬)를 지급하였다. 정조가 스스로 일렀듯이 상견례로는 전례에 없는 큰 상전이었다.[45] 정작 원자가 참석한 상견례는 중희당에서 실시하지 못했지만, 국왕이 참여하여 제신에게 진하를 받고 상전을 내린 곳은 원자궁인 중희당이었다. 상견례가 원자와 보양관의 만남일 뿐 아니라 왕권 승계에 대한 군주와 신하의 공조라고 볼 때, 중희당에서의 조회는 사실상 상견례의 연속이라고 볼 수 있을 것이다.[46]

이상에서 본 바와 같이 정조는 문효세자의 상견례에 대해서 유례없는 조처를 내렸다. 그 첫 번째가 원자의 보양관으로 양 정승을 임명한 것이며, 두 번째가 시원임 대신, 각신, 승지를 상견례에 참석시킨 것이고, 세 번째가 상견례 이후에 전례 없는 큰 상전을 내린 것이다. 그렇다면 이에 대한 대신들의 반응은 어떠했을까?

대신들은 중희당에서 조회 후 물러나 곧 빈청(賓廳)에 모였다. 정조가 빈청으로 선찬(宣饌)을 내렸기 때문이다.[47] 이 기록은《문효세자보양청계병》서문에 있는 기록과 일치한다. 계병 서문에 따르면, 이날 참석한 7명의 대신이 빈청에서 선찬을 받은 후 돌아가며 연시(聯詩)를 짓고, 이날의 일을 그림으로 나누어 가질 것을 다짐했다고 한다. 계병 서문과 연시의 분석을 통해 상견례에 대한 대신들의 구체적인 반응과 계병 제작의 직접적인 동기를 살펴보자.

3. 서문과 연시를 통해 본 제작 동기

《문효세자보양청계병》은 제1폭에 보양관 이복원이 쓴 서문과 제7~8폭

에 상견례 행사에 참여한 신하 25명의 좌목이 있어 계병을 제작한 동기와 제작에 참여한 사람들을 추정할 수 있다. 먼저 서문을 살펴보자(도 8-4).

서문

금상(정조) 8년(1784) 정월 신축(15일)에 우리 원자와 보양관 신(臣) 복원(福源), 신 익(熤)이 상견례를 행했는데, 대신과 규장각 신하들도 명을 받아 함께 들어갔다. 상견례가 끝나자 상께서 당에 납시었고, 여러 대신도 나아가 축하드렸다. 빈청에 물러나 쉴 때, 궁중의 하인들이 음식상을 가져와서 대접했다. 즐거워서 말하기를 오늘 경사가 세 가지 있다.[48] 삼왕(三王)이 세자를 가르칠 때, 반드시 예악으로 가르치고 반드시 사보(師保)가 있었다. 하늘이 우리 동방을 도와 왕위를 이을 후사를 두터이 낳아 삼왕의 교육을 어린 나이에 실시하는데, 사보의 설치는 보양관으로부터 비롯되고, 예악의 만듦은 상견례로부터 시작된다. 동몽을 바르게 기르는 것과 귀하신 몸이 미천한 사람을 예우하는 것이 예의의 형식은 비록 간단해도 의의는 아주 성대하니, 우리 임금께서 옛날을 본받아 시초부터 삼가심을 알 수 있다. … 이것을 기록하지 않으면 안 되기 때문에 드디어 칠언사운시(七言四韻詩)를 연구(聯句)로 짓고, 또 그 시에 각각 한 수씩 차운(次韻)하여 지어, 화공(畵工)을 불러 그 일을 그리게 하여 병풍 여덟 개를 만들어 일곱 사람에게 하나씩 나누어 주고, 하나는 보양청에 둔다. 제공(諸公)의 부탁으로 복원이 서문을 쓴다. 시로는 부족하여 또 그림을 그리고, 그림으로도 부족하여 또 서문을 쓰는 것은 세 경사를 기록하여 대대로 전하는 보물로 삼으려 함이다.

대광보국 숭록대부 의정부 좌의정 겸영경연사감 춘추관사 원자 보양관 이복원이 삼가 쓰다.[49](밑줄은 인용자)

上之八年月正上元日辛丑我　元子興輔養官福源履行相見之禮大賓開設承
忭甚日今日之慶有三의五王之教世子必以
以賓下賤儀文顯義彰甚盛有以知
如天地也小禮의遠大尊之衣供泰無華靡之
顏嘉悅協氣溢於　官殿歡聲達於
嗣嘉容成儀暢盛鳳鸞滿
然成葆立舞瑞日重輪瞻
初逐舞臨情八域謳歌重潤海萬年
人均是日情答慶曆昔祥星近

도 8-4.《문효세자보양청계병》, 서문 부분(제1폭).

次韻

溫文氣象焜天成瞻仰油然愛戴情
朱幕臨筵儼若成濟庭冠佩識　宸情新諭八域勝里海佳辰
人搖還武於千疼佑　祖宗情儀開曉嚮開東
被卸重輪瀉　恭城身近　溫文生亦享
龍樓座庭獻野人年
甲觀元和氣化心城均沾兒의湛醉歸胎
高光不世榮恒月亦隨
邦慶至　感儀隹筵一時幷介乎
冲齡岐意儀天成相見

賓廳聯句

日吉辰良　大禮咸無華祝惯濛情　合同
目顧官名慚慚幷

四重歌起春生苑　三五節回月滿城

仰觀　天顏知有喜
　卯慶與同蒙
　萬年　祥籙從茲始

經筵事監春秋館事
　元子輔養官李福源謹序

이 서문의 초반부는 앞서 사료를 통해 살펴본 상견례의 대강을 요약하였으며, 중반부에는 상견례의 의의를 되새기는 내용이 이어진다. 이복원은 이날 상견례의 의의를 "동몽을 바르게 기르는 것"과 "귀하신 몸이 미천한 사람을 예우하는 것"으로 삼았다. 즉 상견례는 원자의 보육을 보양관에게 맡기는 자리일 뿐 아니라, 미래의 군주가 신하인 보양관을 스승으로 예우하는 자리인 것이다.

서문의 마지막은 이날의 경사를 시와 그림, 그리고 서문으로 남기는 일에 대해 언급하였다. 이때 시를 남긴 사람은 빈청에 모인 보양관 이복원과 김익 2명을 포함해 서명선, 김치인, 김상철, 정홍순, 이휘지 등 7명의 정1품 대신들이다. 계병의 서문 뒤에는 이날 지은 '빈청연구(賓廳聯句)'와 7편의 차운시(次韻詩)가 실려 있다. 빈청연구는 서명선이 2구, 나머지 6명이 각각 한 구씩 보태어 모두 8구의 칠언율시(七言律詩)로 완성되었다. 그리고 이 연구의 운을 차운하여 7명이 모두 하나씩 7편의 율시를 추가로 지

었다. 이 가운데 빈청연구의 내용을 간단히 살펴보자면 다음과 같다.

빈청연구[50]

일진(日辰)이 좋아 대례(大禮)를 무사히 치르고

가없는 화축(華祝)으로 뭇사람의 마음은 흡족하네 ―서명선

사중가(四重歌)[51]가 시작되니 궁전 동산에 봄이 생동하고 ―김치인

보름달이 돌아오니 달빛이 성 안에 가득하네 ―김상철

임금의 용안 우러러보니 기쁨이 있음을 알겠고 ―정홍순

다행히 나라의 경사에 참여하여 영광을 함께하네 ―이휘지

만년토록 이어질 상서로운 보록이 여기서 비롯되고 ―이복원

스스로 관직명을 돌아보니

부끄러움과 두려움이 동시에 생기네 ―김익

日吉辰良大禮成

無疆華祝愜群情 命善

四重歌起春生苑 致仁

三五節回月滿成 尙喆

仰覩天顔知有喜 弘淳

幸參邦慶與同榮 徽之

萬年詳籙從玆始 福源

自顧官名愧懼幷 熤

'빈청'이란 이날 대신들이 연회를 가진 장소이기도 하지만, 동시에 평상시 비변사 당상 이상의 1품 관리들이 회의하는 곳이기에, 1품 대신을 집단적으로 일컫는 말이기도 하다.[52] 즉 '빈청연구'는 이날 선찬이 베풀어진 빈청에서 지은 시를 의미하는 동시에 1품 대신들이 함께 연이어 지은

시를 의미하기도 한다. 이 시의 첫 두 구는 상견례가 무사히 치러짐을 기뻐하고 경축하는 것으로 시작한다. 3구와 4구는 정월 보름, 상견례의 시간적 배경을 묘사하면서 동시에 원자[春生苑]와 국왕[月滿成]을 암시하고 있다. 5구와 6구는 이 행사가 미치는 바를 노래하였는데, 임금에게는 기쁨이요, 신하에게는 영광이며, 온 나라에는 경사라고 하였다. 7구와 8구는 두 보양관이 지었는데, 얼마 전에『국조보감』의 찬집을 주도하여 완성하였던 이복원은 보감의 상서로움을 원자의 탄생과 연결 지었으며,[53] 김익은 보양관으로서의 무거운 책임감을 토로하였다. 이처럼 7명이 돌아가며 지은 시이지만, 마치 한 사람이 기획한 것처럼 상견례의 의미와 인물, 배경이 고루 명시되었다.

　'빈청연구'의 이러한 내용은 7편의 차운시에서 반복되고 증폭된다.[54] 빈청연구에서 차운된 운(韻)은 '성(成), 정(情), 성(城), 영(榮), 병(幷)'의 다섯 글자이다. 이 7편의 시는 서로 조금씩 내용이 다르지만 차운의 결과, '상견례의 성거와 원자의 성장[成]이 더없이 기쁘다[情], 이는 궁성 안의 경사요[城], 신하들에게는 영광[榮]이니, 이 기쁨을 국왕과 원자, 군신과 백성이 모두 함께한다[幷]'는 내용을 반복하게 되었다. 연구(聯句)와 차운(次韻)은 중창이나 변주곡과 같이 여럿이 함께 시를 조직하고, 또 같은 내용을 변화를 주어 반복함으로써, 한 목소리로 메시지를 강화하는 효과가 있다.

　그렇다면 이 목소리는 누구를 향한 것인가? 우선 빈청에 모인 참가자들이 그 첫 번째 독자가 될 것이다. 이는 연구와 차운시들이 비슷한 내용을 이루며 서로 공명하는 것을 보아도 알 수 있다. 두 번째로 이 시들은 국왕 정조를 독자로 의식하고 있다고 할 수 있다. 내용상 왕실의 번영과 신하된 영광을 노래하고 있을 뿐 아니라, 저자를 표기한 형식에서도 자(字)와 호(號)가 아니라 성을 떼고 이름만 표기한 것이 그렇다. 김익의 문집에는 같은 내용의 '빈청연구'가 전하는데, 저자의 이름 앞에, '臣 命善(신

명선)', '臣 致仁(신 치인)'처럼 '臣' 자가 표기되어 국왕을 독자로 하였음을 더 분명하게 알 수 있다.[55] 즉 '빈청연구'는 그 자리에서 즉흥적으로 짓고 참석자들끼리만 돌려본 것이 아니라 이후 국왕에게 바쳐졌을 가능성이 높다.[56]

이처럼 대신들의 시는 그 내용과 형식이 모두 국왕을 향하고 있다. 이는 이 계병의 제작 방식과도 관계가 있다. 다시 서문으로 돌아오면, 화공을 불러 8개의 계병을 제작하여 하나는 보양청에 두고 나머지는 하나씩 나누어 가졌다고 하였다. 상견례를 준비한 관청이 보양청이라는 점과 보양청에 하나를 보관했다는 기록을 통해 보양청에서 계병 제작을 주관하였을 것이라 추측할 수 있다. 이는 행사가 끝난 후에 주무 관청에서 공금으로 계병을 제작한 전례를 따른 것이라 할 수 있다. 그러나 보양청 계병은 보양청에서 제작하였으되 보양관 외에 보양청의 실무 관리들, 즉 서리나 서사, 사령 등은 받지 못했다. 이를 나누어 가진 사람은 빈청, 즉 1품 대신이다. 다시 말해 제작은 보양청 공금으로 하였으나 발의하고 분급받은 사람은 대신들인 것이다.

이 대신들은 원자와 구체적으로 어떤 인연을 가졌으며 정치적 당색은 어떠한지 잠시 살펴보자. 앞서 살펴보았듯이 1782년 당시 영의정이었던 서명선은 원자 책봉에 가장 앞장섰던 인물이다.[57] 당시 서명선과 함께 정조에게 책봉을 종용하였던 좌의정 이복원과 우의정 김익이 원자 보양관이 된 것은 우연이 아닐 것이다. 원자가 책봉된 이듬해에는 세자 책봉에 대한 상소가 거듭 올라왔다. 1783년 11월 18일에는 시원임 대신 전원이 임금을 특별히 뵙기를 청하여[請對] 이 사안을 제기하였다. 이때 자리했던 인물들이 김상철, 정존겸, 서명선, 정홍순, 이휘지, 이복원이다. 이들은 정존겸을 제외하고 대부분 상견례 계병에 참석한 대신들이다.[58]

계병에 이름을 올린 7명 중 대부분은 소론에 속하나 당색에 국한된

것은 아니었다고 생각된다. 서명선을 필두로 김상철, 정홍순, 이휘지, 이복원 등이 소론에 해당하나, 보양관 김익을 비롯해 김치인은 노론으로 분류할 수 있기 때문이다. 문효세자의 추대에 대해 당파마다 의견을 달리한 것은 아니며, 당시 소론이 정권을 주도하던 상황이었기에 소론의 비율이 두드러진 것이라고 볼 수 있을 것이다. 정리하자면 계병을 제작하여 나누어 가진 대신들은 문효세자의 원자와 세자 책봉에 깊이 관여한 자들이라고 할 수 있다.

그렇다면 보양청에서는 어떻게 대신들을 위해 이렇게 화려한 병풍을 제작할 공금을 마련할 수 있었을까? 당시 보양청은 원자의 곁이 아니라 규장각 이문원 안에 설치되었다. 즉 보양청은 형식적으로는 시강원 즉 예조에 소속되었지만 실질적으로는 규장각의 관할에 있었다. 이는 정조가 이 병풍 제작에 직간접적으로 관여하였을 가능성을 시사한다.

이처럼《문효세자보양청계병》은 대신들이 발의하였는데, 그들은 개인이나 한 관청의 관리가 아니라 신하의 대표자로서 국가적인 문제에 발언한 것이라 할 수 있다. 그리고 왕은 대신들이 발의하는 우회적인 방법을 사용하였지만 사실상 보양청을 통해 그들에게 병풍을 하사하였다. 그러한 의미에서 이 계병은 상견례에 대한 참석자의 기념물일 뿐 아니라 군신 간의 공조를 확인하는 징표라고 해석할 수 있다.

4. 보양관 상견례의 의례와 재현: 사제관계에서 군신관계로

《문효세자보양청계병》은 8폭 병풍으로 제2폭부터 제6폭까지 총 다섯 폭이 그림에 할애되었다. 다섯 폭을 연결된 하나의 화면으로 사용하였

는데, 병풍의 중심에 대은원의 상견례 장면(제4폭 상단)을 두고 그 좌우로 이를 둘러싼 전각(제2~3폭, 제5~6폭)을 배경으로 배치하였다. 중심의 의례 장면과 주변 전각 배경은 내용이나 표현 모두에서 의미 있는 대조를 이루고 있다. 이 절에서는 우선 상견례 행사의 기록과 대조하여 대은원 의례 장면의 특징을 집중적으로 살펴보겠다.

원자와 보양관의 상견례 의식은 기본적으로 왕세자가 스승을 뵙는 의식을 따른다.[59] 이 의식은 왕세자가 스승을 처음 맞는 단순한 절차이지만 지위가 낮은 스승이 왕세자보다 존귀한 대접을 받는다는 점에서 그 의례적 상징성이 크다. 왕세자는 미래의 군왕이기 때문에 위계적으로 국왕 바로 다음에 위치한다.[60] 그러나 왕세자와 스승이 관련된 의식에서는 예외적으로 왕세자가 사부(師傅)를 예우하는 행례가 중심을 이룬다. 이는 왕세자와 사부의 상견례의 전 단계라고 할 수 있는 원자와 보양관의 상견례에 그대로 적용되었다.

원자와 보양관의 자세한 의주는 숙종이 원자였을 때 보양관 송준길 (宋浚吉, 1606~1672)과 행한 기록에서 처음 찾을 수 있다.[61] 원자는 원당 (희정당熙政堂 서쪽 별당) 동벽(東壁)에 서쪽을 향하여 서고, 보양관은 서벽 (西壁)에 동쪽을 향하여 선다. 동쪽은 원자, 왕세자를 상징하는 방향이기도 하지만 서쪽에 비해 더 높은 지위이기도 하다. 이러한 자리 배치는 원자가 보양관보다 지위가 높음을 의미한다.[62] 그러나 그 이후의 행례는 원자와 보양관의 존위가 역전된다. 원자는 보양관이 먼저 자리에 오르도록 기다리고, 그 뒤에 오른다. 원자가 보양관에게 먼저 두 번 절을 올리면 보양관이 두 번 답배한다. 보양관이 자리에서 일어나 뜰에 내려서기를 기다리고 원자도 뒤이어 내려온다. 보양관이 문을 나가면 내시가 예가 끝났음을 알리고[禮畢], 비로소 원자는 물러난다. 실록에는 숙종이 5세의 나이였으나 마치 성인과 같이 예를 행하여 모두가 감탄하였다고 한다.

정조 연간 문효세자의 보양관 상견례는 이와 달랐다.『(문효세자)보양청일기』의 행사 당일 기록에 따르면, 원자가 동벽에, 보양관이 서벽에 위치하는 것은 같으나 원자가 보양관을 예우하는 행례는 행해지지 않았다. 즉 원자가 계단 앞에서 보양관이 먼저 오르거나 내리기를 기다린 후에 뒤따르는 의식과 원자가 보양관에게 먼저 절을 두 번 올리는 의식이 모두 생략되었다. 이는 문효세자가 만 두 돌이 채 되지 않아서 행례가 기본적으로 불가능했기 때문일 것이다.[63] 의례가 변형된 동기는 불가피한 상황 때문이었지만 그 결과 의례는 본래와 다른 의미를 갖게 되었다. 보양관 상견례는 보양관만이 원자에게 몸을 굽혀 절하는 것이 의례의 전부였는데, 이는 결과적으로 왕세자가 문무백관에게 조참을 받는 의례와 유사하게 된 것이다.[64] 다시 말해 왕의 자손이 유학자 사대부를 스승으로 모시는 의식만이 아니라, 미래의 군주가 자신의 신하를 미리 조회하는 의식의 성격을 띠게 된 것이다.

앞에서 살펴보았듯이 상견례는 불안정한 정국과 비정통한 원자의 출신이라는 상황 속에서 왕위 세습을 안전하게 도모하려는 정조와 정국을 주도하려는 대신들의 공조로 성사된 의례였다. 원자가 스승에 대한 예를 갖추지 못할 정도로 어린 나이에 보양관 상견례가 서둘러 이루어졌고, 의식에 비해 과분한 상전이 내려졌다. 정조는 당시 보양청 관리뿐 아니라 대신, 규장각 각신, 승지 등 중심 관료가 모두 참석하도록 하였는데, 이에 대해 큰 반대가 없었던 것도 당시 상견례가 가진 군신 조회로서의 성격을 모두 의식하고 있었기 때문일 것이다.

《문효세자보양청계병》은 당시 문효세자 상견례가 가진 이러한 특수한 의미를 잘 보여준다. 대은원의 상견례 장면에서 가장 특징적인 것은 원자를 상단에 둔 구도이다(도 8-5). 왕실 인물을 그리지 않는 전통에 따라 상단에 비어 있는 사각형이 원자의 자리임을 짐작할 수 있다. 원자를

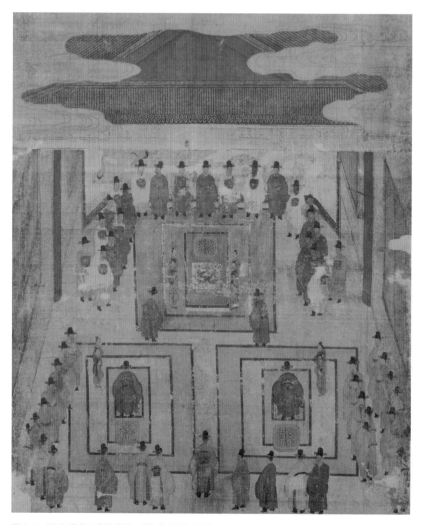

도 8-5. 《문효세자보양청계병》, 대은원 내부(제4폭).

향해 서 있는 두 인물은 당시 보양관이었던 이복원과 김익이다. 『(문효세자)보양청일기』의 의주에 따르면, 원자의 자리는 동벽에 서향을 하고, 보양관의 자리는 서벽에 동향을 하고 마주보았다고 한다. 그런데 이 그림은 동쪽을 화면의 위쪽으로 상정함으로써 동서로 마주 본 의례를 상하 수직 구도로 바꾸어놓았다. 이는 매우 예외적인 경우이다.

대부분의 기록화는 행사가 이루어지는 전각의 정면에서 조망하였고 늘 북쪽이 위로 상정되었다. 이는 기록화가 기원상 의례의 배반도와 밀접하게 연관되어 있기 때문이다. 배반도는 의례 참석자의 배치를 문자로 기록한 것인데, 의례 실행을 위한 조감도일 뿐 아니라, 의례 구성원 간의 관계를 상징적으로 드러내는 지형도라고 할 수 있다. 예를 들어, 국왕과 신하가 남북으로 마주보는 배치와 신하와 왕세자가 동서로 마주보는 배치는 그 자체로 이들 간의 서로 다른 지위와 관계를 드러내는 것이다. 기록화가 행사의 일부만을 확대하거나 방향을 왜곡하지 않고 전체를 일관된 방위로 조망한 것은 이와 같은 배반도의 실용성과 상징성을 이어받은 것이라고 할 수 있다.

왕세자에 관한 다른 기록화에서도 이러한 재현 방식을 살펴볼 수 있다. 왕세자가 받는 수업인 회강(會講) 의식을 그린 《회강반차도(會講班次圖)》에서 왕세자는 건물 내 동쪽 자리에서 사(師)·부(傅)를 마주보고 앉아 수업을 들으며, 왕세자의 관례 의식을 그린 《수교도첩(受敎圖帖)》에서도 왕세자는 마당에 마련된 동쪽 배위에서 사·부·빈객(賓客)을 맞이하고 있다(도8-6, 도8-7). 두 그림 모두 화면은 북쪽이 상위로 지정되고, 왕세자의 자리는 동쪽, 즉 화면의 오른쪽에 위치한 것을 볼 수 있다.[65] 원자가 동쪽에서 서향을 하는 행례의 방위는 원자의 특성, 위계와 관련이 있다. 세자의 궁을 동궁(東宮)이라고 부르며 동쪽에 둔 것은 동쪽이 아침, 봄, 원기(元氣) 등과 관련되어 있기 때문이다.[66] 세자와 신하 간의 만남이 동서로 마주보게 되는 것은 세자가 가진 동쪽이라는 고유의 방위뿐 아니라 원자와 신하와의 관계가 군신관계만큼 절대적인 상하관계가 아니라는 것을 의미한다.

《문효세자보양청계병》은 북을 상위로 두는 전통을 깨뜨리고 동쪽을 상위에 두었다. 방위와 같은 기록화의 시각적 관습은 상징적인 체계로 이미 굳어진 것이기 때문에 이를 거스른다는 것은 단지 우연이라 볼 수 없

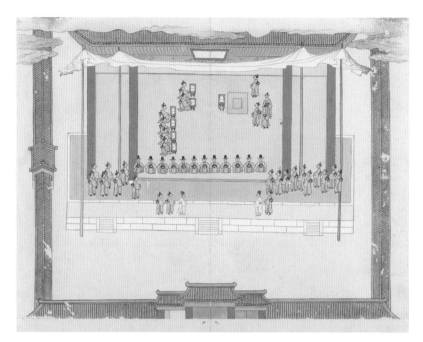

도 8-6. 《회강반차도》 제5장면, 간행 연도 미상, 종이에 채색, 41.0×33.2cm, 서울대학교 규장각한 국학연구원.

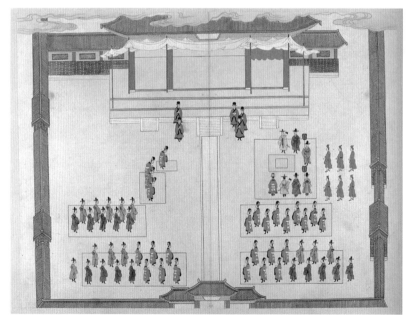

도 8-7. 《수교도첩》, 〈세자강계배사부빈객도(世子降階拜師傅賓客圖)〉, 1819년, 종이에 채색, 45.4× 61.2cm, 국립문화재연구소.

다. 이는 의례에서 방위가 가지는 본래 의미를 변형하고자 하는 계획된 의도로 보아야 한다. 동쪽을 상위에 둠으로써 원자는 신하들과 동서로 마주보는 것이 아니라 마치 국왕처럼 두 신하들 위에서 남면(南面)하듯이 그려졌다. 그 결과 그림의 시각적 구도는 원자가 보양관을 맞이하는 것이 아니라, 두 보양관 위에 군림하는 형태가 된 것이다. 그러나 원자와 보양관들은 서로 상하로 맞대어 있지만 하나의 축에 있는 것이 아니라, 원자를 정점으로 한 균형 잡힌 삼각구도를 이루고 있다. 이는 다시 말해 원자가 두 보양관에 의해 떠받들어지는 형태라는 것이다.

원자와 보양관의 삼각구도는 이들을 둘러싼 제신과 내시들에 의해 확장된다. 보양관의 좌우에는 대신, 각신, 승지 등 참관자 명목으로 배석한 신하가, 원자 주위로는 내시와 호위관, 보양청 관리 등 원자의 시봉자가 배열되었다. 원자와 보양관 이외의 참석자들의 자리에 대해 언급한 기록이 전혀 없기에 이들이 누구인지 정확히 지목하기는 어렵다. 그러나 기재된 인물군의 지위를 그들이 서 있는 자리의 고하와 비교하면 대략적으로 판별할 수 있다. 원자는 내시와 호위관이 배종한다는 기록을 통해 원자 주위의 인물들은 원자를 가까이서 모시는 시봉자로 짐작할 수 있다. 한편, 보양관 좌우의 인물들은 계병의 좌목에 기재된 상견례 진참자(進參者)로 추정된다. 즉 오른쪽의 두 줄 중 앞줄의 다섯 명은 1품 대신, 오른쪽 뒷줄은 승지, 왼쪽에 서 있는 인물은 규장각 시원임 각신으로 생각된다.[67] 보양관의 뒤로, 삼각형의 밑변에 해당하는 자리에는 인의(引儀) 등 의례의 진행을 맡은 인원과 가주서(假注書)와 기사관(記事官) 등 기록을 맡은 이로 짐작되는 자들이 서 있다.

이러한 자리 배치는 물론 행례의 실제 배치에 의거한 것이겠지만, 이를 삼각형의 구도 안으로 끌어들인 것은 회화적 고안이다. 주변의 다른 건물들은 대부분 평면적인 작법을 사용하였으나, 의례가 이루어지는 실

내만은 투시 원근법을 사용하였다. 의례 장면을 투시원근법으로 표현함으로써 이곳에는 실내라는 공간적 질서뿐 아니라 원자를 정점으로 하는 위계적 질서가 부여되었다. 원자와 보양관이 이루는 삼각구도를 자연스럽게 내시와 신하들에게 확장하도록 하는 것은 가운데로 갈수록 좁아지는 투시원근법의 질서이다. 반듯한 사각형 구획 안에 위치한 원자와 두 보양관의 자리와 달리 좌우의 신하들과 내시들은 원근법의 질서 안에서 사선으로 배열되었다.

좌우의 사선을 연결하면 그 정점엔 구름에 쌓인 붉은 대은원 지붕이 있다.[68] 지붕의 붉은 박공은 구름에 가린 붉은 해, 즉 이 모든 것의 배후에 있는 군주 혹은 떠오르는 미래의 군왕인 원자를 연상시킨다. 흥미롭게도 참석자의 시에는 국왕 정조와 원자를 중륜(重輪, 겹쳐지는 두 해)으로 묘사하는 구절들이 발견된다. "상서로운 겹쳐진 두 햇무리(瑞日重輪)", "두 밝음이 겹쳤네(兩明幷)", "중륜이 궁성에 떠오르는 것을 바로 보겠네(卽看重輪湧禁城)" 등의 시구가 그것이다.[69] '은혜를 받들다(戴恩)'는 대은원의 의미를 되새겨보면, 참석자들이 붉은 지붕에서 국왕의 은혜를 떠올리는 것도 무리는 아니다. 붉은 정점을 가진 이중의 삼각구도는 이날 상견례의 이중적 의미, 즉 제자가 스승을 맞이하는 의례인 동시에 원자가 미래의 군신관계를 맺는 첫 의식임을 잘 보여주고 있다. 이 구도를 당시의 정황과 연결시켜본다면, 원자의 안전한 세습은 정조와 신하들 간의 균형 잡힌 공조를 통해서만 가능한 것이라는 의미를 보여주고 있기도 하다.

5. 배경 공간의 상징성: 왕실과 백성에까지 미치다

《문효세자보양청계병》은 화면의 상당수를 배경에 할애하였다. 제4폭

상단의 상견례 장면 외는 사실상 의례와 상관없는 배경에 해당한다. 이 배경은 일차적으로 상견례가 이루어진 곳, 창덕궁 대은원 주변의 환경을 전달한다. 대은원을 둘러싼 공간, 즉 대은원 전정(殿庭) 부분(제3폭, 제4폭 하단, 제5폭)이 이에 해당한다. 전정의 방위가 화면에 맞게 조정이 되었지만, 그 배치는 실제 공간을 따르고 있다. 그러나 배경에는 궁궐에 실제 존재하지 않는 공간도 있다. 좌우 궐 밖의 공간(제2폭, 제6폭)이 이에 해당한다. 이 부분은 상징적 공간으로서 의례가 다 전달하지 못한 상견례의 숨은 의미를 드러낸다. 이 두 배경이 가진 의미와 상징을 자세히 살펴보자.

대은원을 'ㄴ'형으로 둘러싼 공간은 실제 대은원 주변을 반영하되, 중심의 의례 장면을 부각하는 역할을 한다(도 8-8). 〈동궐도〉를 참고하면 제3폭 상단의 건물은 등촉방과 사알방(司謁房), 제5폭 상단의 건물은 내반원과 소주방임을 알 수 있다(도 8-8과 도 8-9 비교). 제3~5폭 하단 좌우에는 신우문(神佑門)과 단양문(端陽門)도 표시되었다. 그러나 〈동궐도〉와 다른 점도 적지 않다. 〈동궐도〉에 있는 대은원 남쪽의 창고(상고廂庫, 누상고 樓廂庫)와 북쪽의 측간(厠間)이 그려지지 않았는데, 중요도가 낮은 건물은 생략한 것으로 보인다. 또 화면의 가장 하단을 가로지르는 담장은 본래 왼쪽이 개방되어 다른 행각으로 통하는 길이 놓여 있는데, 여기서는 모두 막혀서 반듯한 기단처럼 보인다. 즉 건축 배경은 기본적으로 대은원 주변의 관아를 재현하되, 대은원을 중심으로 좌우 대칭을 이루기 위해 생략과 변형을 감행하였다.[70]

한편, 대은원 전정에 그려진 인물들은 이 공간이 중심의 의례 장면을 보조하기 위해 존재한다는 것을 잘 보여준다. 이곳에는 홍단령(紅團領), 청단령(靑團領)에 관모를 쓴 당상관, 당하관부터 붉은 직령(直領)에 유각 평정건(有閣平頂巾)을 쓴 아전과 철릭(天翼)에 갓을 쓴 무관까지 다양한 복식의 관리들이 배치되었다(도 8-10). 이들은 상견례 속 인물처럼 대열을

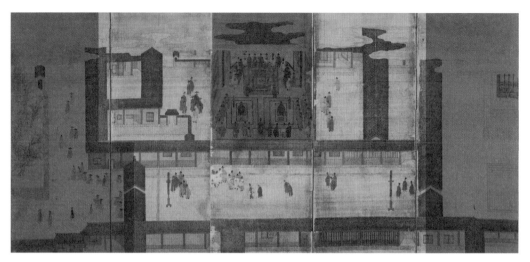

도 8-8.《문효세자보양청계병》(제2~6폭) 대은원 주변 부분.

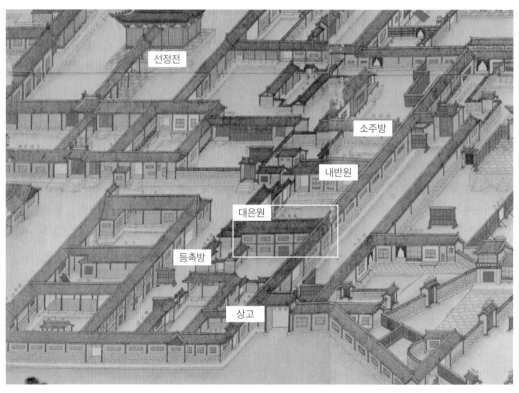

도 8-9.〈동궐도〉대은원 주변 부분, 1820년대 후반~1830년대 초반, 비단에 채색, 전체 273.0×584.0cm, 고려대학교박물관.

도 8-10.《문효세자보양청계병》관리 부분(제5폭).

이루지 않았지만 각자의 자리에서 중심을 향해 서 있다. 이는 이들이 상
견례에 간접적으로 관여한 다양한 직급의 인물임을 암시한다. 이처럼 대
은원 전정은 행사 주변 공간과 주변 인물을 제시함으로써 중심 의례 장면
을 부각하고 보조하는 역할을 한다.

　대은원 전정이 실제 공간 배치를 어느 정도 반영한 데 비해, 대은원
궐 밖의 좌우 공간(제2폭, 제6폭)은 실제 궁궐 배치와는 거리가 멀다. 〈동
궐도〉에 의하면 단양문을 끝으로 남쪽으로는 행각이 이어지지 않는다. 그
러나 제2폭에는 석축을 올린 건물이 반쯤 그려져 있다(**도 8-11과 도 8-9 비
교**). 그렇다면 이 건물은 무엇일까? 제2폭의 이 전각은 특정 전각을 지칭
한 것이 아니다. 2단으로 높게 쌓아 올린 석축 기단은 궁궐 안에서도 정전
과 일부 편전에만 사용되었다. 즉 이 건물은 궁궐 안의 일반 행각이 아니
라 국왕의 정전임을 표시하였다고 추측된다. 이 공간에 아무도 그려지지
않은 것은 왕실 인물을 재현하지 않는 전통과 관련지을 수 있다. 즉 이 공

(좌) 도 8-11.《문효세자책례계병》(제2폭).
(우) 도 8-12.《문효세자책례계병》(제6폭).

간은 왕실을 대유한다고 할 수 있다.

　제6폭은 제2폭과 대조를 이룬다. 실제로는 신우문을 지나면 대은원 북쪽으로 희정당(熙政堂), 대조전(大造殿)을 비롯하여 궁궐의 편전과 침전, 후원이 끝없이 펼쳐져 있다. 그러나 제6폭에는 궁궐 대신 겨울나무가 있는 돌담이 있다(**도 8-12**). 이들은 실제가 아닌 회화적으로 고안된 공간임

을 알 수 있다. 궁궐 내 대부분의 담이 벽돌로 쌓은 후 기와를 얹은 전축담인 것과 달리 이곳에 그려진 것은 사가(私家)에서나 볼 수 있는 돌로 쌓은 막돌담이다. 이곳은 대은원 안과는 다른 시간성을 가지고 있다. 돌담 안의 겨울나무와 인물들이 쓴 방한모는 겨울이라는 계절감을 드러낸다. 의례가 이루어지고 있는 대은원 안이 1784년 1월 신축(辛丑, 15일)이라는 구체적인 날짜를 가진 동시에 이를 뛰어넘는 의례의 초시간성을 가지고 있다면, 이곳은 어떤 특정한 날짜는 규정할 수 없지만 사계절의 흐름이 있는 자연적 시간, 일상적 시간을 가지고 있다.

이곳의 인물들 역시 궁궐 밖에서나 볼 수 있는 자들이다. 문무 관리는 관복 대신 철릭과 도포를 입은 차림새다. 무각평정건(無角平頂巾)을 쓴 서리, 구군복(具軍服)을 입은 포졸 등 하급 관리와 머리를 땋은 남자아이에 이르기까지 다양한 계층의 서인이 그려졌다(도 8-13).[71] 그들은 삼삼오오 모여 앉아 있거나, 걸어가다 뒤를 돌아보고, 손가락으로 무엇인가를 가리킨다(도 8-3). 대은원 안의 인물들이 초상화적인 사실성으로 개별 인물들을 재현하고, 대은원 전정의 인물들이 관복을 갖춰 입고 대기하고 있다면, 대은원 밖에는 각계각층의 인물들이 자유롭게 표현되었다(도 8-5와 도 8-13 비교). 그림 속에서 가장 생동감이 넘치는 동시에 가장 익명성이 두드러진 집단, 이들을 '백성'이라고 부를 수 있을 것이다.

이들은 백성이지만 시속 그대로의 모습을 반영한 것은 아니다. 예를 들어 많은 인물들이 관모 아래에 방한모인 액엄(額掩)을 착용하였다. 액엄은 이마만을 덮는 짧은 방한모이다. 그러나 실상 당시에는 액엄이나 귀를 가리는 이엄(耳掩)이 아니라, 어깨를 덮거나 심지어 허리까지 닿는 휘양[揮項]이 유행하였다(도 8-14). 정조는 휘양의 유행으로 중국에서 수입하는 족제비털[貂鼠]의 가격이 급등하자, 방한모에 대한 규제 방안을 마련하라고 명하였다.[72] 이곳의 인물들이 한결같이 휘양이 아닌 액엄을 착용한

도 8-13. 《문효세자책례계병》 백성 옷차림.

도 8-14. 액엄(좌)과 휘양(우).

모습은 실제가 아닌 권장해야 하는 바에 가깝다. 즉 이곳의 백성은 잘 통치되고 안전하게 규율된 백성이라고 해야 할 것이다.

이상에서 본 바와 같이 제2폭과 제6폭의 두 공간은 각각 왕실과 백성을 상징한다. 그렇다면 이 두 공간은 왜 상견례 좌우에 배치되었을까? 보양관 이복원이 서문에 쓴 구절이 실마리가 되어준다. 그는 상견례의 의식이 잘 치러져 임금께서 기뻐하셨을 뿐 아니라, "화합하는 기운이 궁전에

넘치고, 기쁨의 함성이 조정과 민간에까지 이르렀다"고 하였다.[73] 즉 이 두 공간은 상견례의 영향력이 미치는 범위를 상징한다. 다시 말해 상견례가 단지 일부 신하나 원자에게만 의미 있는 것이 아니라 왕실과 조정, 민간의 화합을 위해 필연적인 것이었음을 강조하고 있는 것이다.

《문효세자보양청계병》은 '보양관 상견례'라는 소략한 의례를 처음으로 재현한 그림이다. 이례적으로 배채 기법이 전면적으로 사용되었으며, 필력이 뛰어나고 세심하다. 인물이 유달리 크고 개성 있게 표현되었으며, 상견례에 참석한 관원들은 초상화적인 표현까지도 보인다. 이는 본 계병의 발의자들이 이례적으로 1품 대신들로 구성된 사실과 관련이 있다. 다음에 볼 시강원 하급 관원들이 제작 발의한《문효세자책례계병》은 책례라는 더 중대한 의례를 다루었음에도 불구하고《문효세자보양청계병》보다 정교하지 못하다. 다시 말해 계병의 품질이 의례나 집행기관의 규모에 좌우되기보다 사안의 엄중함과 계병 발의자(수급자)의 신분에 더 영향을 받는다는 것이다. 이는 이 계병들이 단순히 보양청이나 시강원의 공금만으로 제작된 것이 아니라는 점을 시사한다. 공금 이외의 비용을 발의자가 지급한 것인지, 왕실의 내탕금에서 지급한 것인지는 더 연구가 필요하다. 다만 계병이 더 이상 행정 기관의 관례적 산물이 아니라 왕과 신하가 상호적으로 개입한 정치적 산물이라는 점은 분명해 보인다.

9

문효세자의 책봉:
《문효세자책례계병》(1784)

　　《문효세자책례계병》(이하 '《책례계병》')은 1784년 7월 2일, 인정전과 중희당에서 열린 정조의 첫 아들 문효세자의 책례를 그린 계병이다.[1] 조선시대에 왕세자의 책례를 기념하여 계병을 제작한 경우가 이 전후에도 있었지만,[2] 책례 장면을 주제로 삼은 것은 이 계병뿐이다. 따라서 이 계병은 책례를 고증할 수 있는 유일한 시각 자료라 할 수 있다.[3] 그러나 실제로『문효세자수책시책례도감의궤(文孝世子受冊時冊禮都監儀軌)』(1784)(이하 '『책례도감의궤』')의 의주(儀註)와『승정원일기』당일 행사 기록, 그리고 《책례계병》을 비교해보면 서로 일치하지 않는 지점이 발견된다. 이 세 자료 간의 불일치는 어떻게 해석할 수 있을까?

　　이 계병은 시강원의 보덕(輔德) 이하 실무직 관료들이 제작을 주관하였다. 계병의 제작을 시강원이 주도한 예는 없었을 뿐 아니라 보덕 이하의 관료만 참여하였다는 사실도 이례적이다. 시강원은 왕세자의 교육이라는 중책을 담당하였지만 그 자체로 국정 운영에 영향력을 갖는 기관은

아니었다.[4] 따라서 시강원의 책례 계병 제작은 의금부의 관원들이 결속력을 강화하기 위해 100년 넘게《금오계첩》을 제작해온 것과는 다른 경우라 할 수 있다.[5] 그렇다면 당시 시강원 실무직 관료들이 문효세자 책례에 대한 계병을 제작하게 된 특별한 계기는 무엇일까?

기존 연구에서는 이들이 계병을 제작하게 된 동기에 대해 정조가 문효세자의 책례를 앞두고 시강원의 보덕과 겸보덕(兼輔德)을 당상관으로 승품(陞品)시킨 것과 관련 있을 것이라 추측하였다.[6] 계병의 좌목에는 시강원 관원 중에서도 보덕 이하의 실무직 관료들 이름만 올라 있어 이러한 추측이 타당하다고 생각된다. 그러나 정조의 승품 조치가 세자의 위상을 강화하기 정책의 일환이라는 점을 고려한다면 이 계병의 제작 동기 역시 더 근본적인 데에 있다고 예상할 수 있다. 이 장에서는 우선 정조의 승품 조치가 시강원 위상을 강화하는 데 어떤 역할을 하였는지 살펴보고자 한다. 이어서 좌목에 이름을 올린 25인의 인물 분석을 통해 정조가 승지 및 각신 출신인 자신의 근신을 시강원의 실무직에 두었음을 증명하도록 하겠다.《책례계병》의 책례 장면과 의궤의 의주, 편년사의 기사를 비교하면서《책례계병》이 재해석한 책례의 의미에 대해 생각해보고자 한다.

1. 정조대 시강원 위상 강화

시강원은 왕세자의 교육, 즉 서연(書筵)을 전담하는 기관이다.[7] 세자의 교육을 담당하는 시강원의 임무는 조선 초기부터 늘 강조되어왔다. 그러나 17세기 후반 붕당 간의 세력 분쟁에 왕위 세습이 크게 영향을 받자 영조와 정조는 왕권의 안정을 도모하기 위해 시강원의 위상과 기능을 강화해나갔다.[8]『경국대전』에서 확인할 수 있는 조선 전기의 시강원 관직은

관리직 7명 곧 사(師: 정1품), 부(傳: 종1품), 이사(貳師: 종1품), 좌·우빈객 (左·右賓客: 정2품), 좌·우부빈객(左·右副賓客: 종2품)과 실무직 5명 곧 보덕 (輔德: 종3품), 필선(弼善: 정4품), 문학(文學: 정5품), 사서(司書: 정6품), 설서 (設書: 정7품)로 구성되었다. 영조는 세자의 실질적인 교육을 담당할 실무 직 인원이 적다고 여겨서 보덕 이하에 겸보덕·겸필선·겸문학·겸사서· 겸설서 등 겸직을 추가하였다. 아울러 산림직(山林職)으로 찬선(贊善)·진 선(進善)·자의(諮議)를 신설하여 산림의 유자(儒者)에게서 지혜를 구한다 는 뜻을 비치기도 하였다. 이러한 증직으로 인해 조선 전기 12명이던 시 강원 관속은 영조 연간 20명으로 증가하였다.[9]

정조는 영조의 시강원 강화책이 실질적인 효과를 갖도록 개선하였 다. 보덕과 겸보덕을 종3품에서 정3품으로 승품시켰으며,[10] 설서를 정7품 에서 종6품으로 승륙(陞六)시켰다.[11] 이 정책은 각각 한 직급씩 올린 작은 차이지만, 실제로 시강원의 최고 실무직을 당하관(堂下官)에서 당상관(堂 上官)으로 승급시킨 것이며, 가장 낮은 실무직을 참하관(參下官)에서 참상 관(參上官)으로 올린 것을 의미한다.

그중에서 보덕·겸보덕의 당상관 승품은 시강원의 성격에 큰 변화를 가져왔다. 당상관은 당하관에 비해 녹봉이나 처우 등 여러 측면에서 특권 을 가지고 있었다.[12] 그러나 국왕의 입장에서 보았을 때 더 중요한 점은 국왕과 당상관이 직접 소통할 수 있다는 점이었다. 당하관의 승진이나 임 명이 근무 일자나 전직에 얽매이는 데 비해, 당상관의 임명은 국왕의 재 량이 크게 작용하였다. 또한 보덕과 겸보덕이 당상관이 된 이후에는 국왕 이 주관하는 정무회의, 즉 시사(視事)에 대신, 승지, 각신들과 함께 참석할 수 있었다.

정조는 실제로 시강원 보덕의 당상관 승품 이후 그 통의(通擬: 후보자 추천)법에 대해 논의하였다. 예전에는 겸보덕은 홍문관 응교(應敎: 정4품)

를 지낸 사람을, 실보덕(實輔德)은 사간원 사간(司諫: 종3품), 사헌부 집의 (執義: 종3품)를 지낸 사람 중에 추천하여 임명하였다. 그러나 정조는 이를 개정하여, 겸보덕은 성균관 대사성(大司成: 정3품)에, 실보덕은 사간원 대 사간(大司諫: 정3품)에 의망된 적이 있거나 그럴 만한 자격이 있는 사람이 면 모두 통의할 수 있게 하였다.[13]

　이는 보덕·겸보덕에 의망되는 자의 직급이 높아지면서, 시강원이 명 실상부 정3품 아문이 되었음을 의미한다.[14] 또한 보덕·겸보덕의 임용 범 위가 넓어짐으로써 임명에 대한 국왕의 재량권이 확대된 것도 중요한 변 화이다. 이제 시강원 보덕을 하기 위해서는 반드시 홍문관 응교나 사간원 사간, 사헌부 집의를 거칠 필요가 없었다. 시강원 보덕·겸보덕에 국왕의 측근인 규장각 각신이나 승정원 승지들이 직접 진출할 수 있게 된 것이 다.[15] 실제로《책례계병》의 좌목에 올라와 있는 보덕과 겸보덕은 규장각 각신과 승정원 승지 출신이 다수를 차지하고 있음을 발견할 수 있다.

　정조는 보덕·겸보덕을 승품시키고, 임용 범위를 확대한 이유에 대해 "전적으로 승지와 서로 왕래할 수 있게 하기 위한 것"이었다고 스스로 명 시하였다.[16] 다시 말해 왕세자의 교육을 담당하는 실무자들과 국왕이 직 접 교통하겠다는 의지를 표한 것이다. 실제로 보덕과 겸보덕은 이후 책례 도감의 도제조 등과 함께 여러 번 입시하여 문효세자의 책례에 대한 회의 에 참석하였는데, 이는 전례에 없던 일이었다.[17] 한편, 정조는 세자의 교 육과 호위를 맡은 시강원과 익위사(翊衛司)뿐 아니라 동궁의 내시와 액속 (掖屬)도 모두 국왕의 대전(大殿) 소속이 겸하도록 하였는데,[18] 교육뿐 아 니라 왕세자의 일상까지도 모두 직접 관리하겠다는 의지라고 볼 수 있다. 이처럼 정조가 일찍부터 왕세자와의 직접 소통을 중요시 여긴 것은 그 스 스로 사도세자와 영조 간의 사이가 당쟁에 의해 멀어지게 된 것을 경험한 것과 무관하지 않을 것이다. 이상의 정책은 시강원 위상 제고를 통해 왕

세자의 입지를 강화하기 위한 것이었을 뿐 아니라, 왕세자의 교육과 일상에 국왕이 직접 관여하고자 한 의도에 바탕을 둔 것이었다.

2. 좌목과 제작 주체 분석

《책례계병》의 좌목에는 시강원의 보덕 이하 실무직 관료들이 열거되었다. 이들의 전직(前職)과 시강원에서의 임기 등을 분석해보면 정조가 보덕과 겸보덕을 승품시킨 정책의 효과를 재확인할 수 있다. 그뿐만 아니라 계병을 제작한 주체가 어떤 사람들인지 그들의 출신과 성격에 대해서도 짐작할 수 있다. 본래 시강원의 실무직 관료들은 보덕, 필선, 문학, 사서, 설서 5인과 각각 겸직이 설치되어 모두 10인이다. 그런데 좌목에는 25인이 기록되었다. 문효세자가 책례를 받던 당시의 현직 관료뿐 아니라 그전에 임명되었던 원임 관료도 모두 포함했기 때문이다. 그런데 이들의 시강원 임명 시기와 재직 기간을 보면 원임과 현임의 구별이 무색하다는 것을 알 수 있다.

사료에 근거하여 재직 기간을 정리한 〈표 9-1〉에 따르면, 좌목의 25인은 7월 2일부터 8월 6일까지 약 한 달간 시강원을 거쳐 간 이들이다. 7월 2일 왕세자 책봉을 결정한 후 시강원 관리들의 첫 임명이 있었다.[19] 같은 날 정조는 보덕과 겸보덕의 당상관 승품과 설서의 승륙을 결정하였다. 이후 8월 2일 책례 의식이 있기까지 관리들의 잦은 교체가 있었는데, 가장 많은 변동이 있었던 보덕의 경우 한 달 안에 4명이 이 자리를 거쳐갔다. 이 중에서 행사가 끝난 후 시상된 자는 최종적으로 확정되어 실제로 책례에 참석한 자들이다. 이문원, 정동준, 권엄, 이조승, 이겸빈, 서유성, 임제원, 이집두, 심진현, 정동관이 이에 속한다(표 9-1의 ▨▨▨). 김우진, 김재찬,

표 **9-1**. 1784년 7월~8월간 시강원 과원의 직책 및 재직 기간

직책	책례 이전				책례 후
보덕	7월 2일 조상진 ——	7월 11일 김우진 ——	7월 18일 조정진 ——	7월 28일 이문원	
겸보덕	7월 2일 김재찬 ——	7월 10일 서용보 ——	7월 18일 정동준		
필선	7월 2일 권엄 ————————————————————————				8월 2일 송전 ——
겸필선	7월 2일 이조승 (*이경일) ————————————				
문학	7월 2일 이이상(*이태형) —	7월 8일 서형수 —	7월 18일 이겸빈 ————		8월 2일 서미수
겸문학	7월 2일 (*이도겸) ——————————————————			8월 1일 서유성	
사서	7월 2일 성종인 ————————————————		7월 24일 김계락 ——	8월 1일 임제원	
겸사서	7월 2일 이집두 ————————————————————				
설서	7월 2일 7월 6일 심진현 —— 신복 ———————————				8월 6일 이경오 ——
겸설서	7월 2일 이곤수 —	7월 8일 윤행임 —	7월 16일 정동관 ————		

░░ 시강원 관원으로서 책례 참석하여 시상받음.

▢ 시강원 관원에서 교체되었으나 규장각 각신으로서 책례 참석.

(*) 임용되었으나 좌목에 누락됨. 이들을 제외하고는 교체된 자를 포함하여 전원 좌목에 기록됨.

서용보, 이곤수, 윤행임은 시강원에서는 체차(遞差)되었으나 규장각 각신의 신분으로 책례에 참석하였다(**표 9-1**의 ▢). 또한 이 좌목에는 책례 의식이 행해진 직후 8월 2일과 6일에 교체된 직원들의 명단도 포함되어 있다. 한편, 당시 임용된 관리직 중에는 이 좌목에 누락된 자들도 있다. 이경일과 이태형, 이도겸은 7월 2일 각각 겸필선, 문학, 겸문학에 임용되었으나 좌목에는 기록되지 않았다(**표 9-1**의 *).

이처럼 한 달 사이에 시강원을 거쳐간 이들이 대부분 좌목에 포함된 점이 주목된다. 단 하루를 머물러도 시강원 일원으로 이름을 올리게 된

것이다. 이처럼 단기간에 많은 이들이 임용되고 교체된 이유는 알 수 없다.[20] 다만 이들이 원임·시임의 구분 없이 임용된 순서대로 좌목에 기재된 것을 보았을 때 사실상 이들 대부분이 한 달간 왕세자의 책례에 관여하였던 것은 아닐까 추측하게 된다. 관직을 임의로 늘릴 수 없는 상태에서 영조가 겸직을 통해 부족한 인원을 보강하였다면 정조는 재직 기간을 나누어 부여하는 방식으로 더 많은 인원이 참여하게 한 것일 수 있다. 설사 이러한 정책이 실질적인 업무를 위한 인력 동원에 큰 도움이 되지 못했을지라도 보다 많은 인원이 세자에 대한 책임감과 자긍심을 부여받게 하는 효과는 있었을 것이다. 짧은 임기로 특별한 소속감을 내세우기 어려운 이들조차 모두 시강원의 일원으로 좌목을 구성한 사실이 이를 증명한다.

임명된 자들의 구성을 보면 시강원의 보덕과 겸보덕은 대부분 승지와 각신이 맡고, 필선 이하는 삼사(三司)의 관리들이 맡았다(표 9-2).[21] 시강원의 보덕은 통상 홍문관의 관리들이 역임하던 관례를 볼 때 보덕과 겸보덕의 인사는 파격적이라고 할 수 있다. 특히나 보덕과 겸보덕은 승지, 각신, 보덕을 일정 기간 돌아가면서 번갈아 맡았기 때문에 사실상 이들은 승지이자 각신이며 동시에 보덕인 자들이라고 부를 수 있을 것이다. 이는 앞서 말한 정조가 보덕을 당상관으로 승품시킨 정책과 관련이 있을 것이다. 정조의 정책이 단지 시강원 위상 제고를 위한 것일 뿐 아니라 국왕의 측근을 보덕으로 임명하여 왕세자의 교육과 긴밀성을 유지하려는 것임이 여기서도 드러난다.

필선 이하의 관리들은 관례대로 삼사, 특히 홍문관의 관료들이 역임하였다. 그러나 그중에서도 당시 승륙의 혜택을 입은 겸설서에는 정조의 총애를 입고 각종 제문과 책문 제작에 참여한 규장각 대교 출신 이곤수와 윤행임이 임명되었다. 전반적으로 정조의 혁신적인 관리교육정책인 초계문신제 출신의 관료가 많다는 것도 특징이다. 김재찬, 서용보, 정동준, 이

표 9-2. 시강원 관원의 시강원 보직과 전직(1784년 6~7월)

		전직(前職)			전직(前職)/겸현직(兼現職)
보덕	조상진(趙尙鎭) 1740~1820	우부승지	겸보덕	김재찬(金載瓚) 1746~1827	검교직각, 우부승지/검교직각
	김우진(金宇鎭) 1754~?	병조참의, 우승지, 이조참의		서용보(徐龍輔) 1757~1824	우부승지, 검교직각/검교직각
	조정진(趙鼎鎭) 1732~1729	이조참의, 우부승지, 좌부승지		정동준(鄭東浚) 1753~1795	우부승지, 검교직각/검교직각
	이문원(李文源) 1740~1794	동부승지, 좌부승지, 병조참의			
필선	권엄(權欕) 1729~1801	장령	겸필선	이조승(李祖承) 1754~1805	우부승지, 이조좌랑, 부수찬, 교리, 남학교수/응교
	송전(宋銓) 1741~1814	장령, 호군			
문학	이이상(李頤祥) 1732~?	남학교수, 수찬, 서장	겸문학	서유성(徐有成) 1739~?	동부승지, 대사헌/대사헌
	서형수(徐瀅修) 1749~1824	동학교수, 교리			
	이겸빈(李謙彬) 1742~?	사복시정, 교리			
	서미수(徐美修) 1752~?	부수찬			
사서	성종인(成種仁) 1751~?	수찬	겸사서	이집두(李集斗) 1744~?	부교리/응교
설서설	심진현(沈晉賢) 1747~?	기시관	겸설서	이곤수(李崑秀) 1762~1788	기사관/기사관
	신복(申馥) 미상	가주서		윤행임(尹行任) 1762~1801	기사관, 대교
	이경오(李敬五) 미상	가주서		정동관(鄭東觀) 1762~1809	가주서

조승, 서형수, 성종인, 김계락, 심진현, 신복, 이경오, 이곤수, 윤행임 등 12명이 초계문신이다.

　　결론적으로 좌목의 인물들은 책례를 전후하여 시강원의 실무직을 지낸 이들이다. 과거 시강원 관원으로 홍문관 관료들이 임용되던 것과 달리

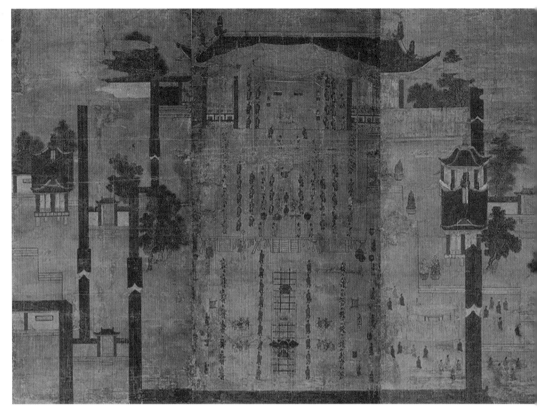

도 9-1. 《문효세자책례계병》 8폭 중 2~7폭, 1784년, 비단에 채색, 전체 110.0×421.0cm, 서울대학교박물관.

문효세자의 시강원은 국왕의 비서와 직속 정책기관인 승지와 규장각 각
신으로 구성되었다. 그리고 잦은 교체와 겸직으로 인해 사실상 대다수의
승지와 각신이 시강원의 직책을 겸하고 있었다고 할 수 있다.

3. 〈인정전선책도〉와 선책의

《책례계병》은 두 장면으로 구성되었다. 인정전에서 정조가 책봉을

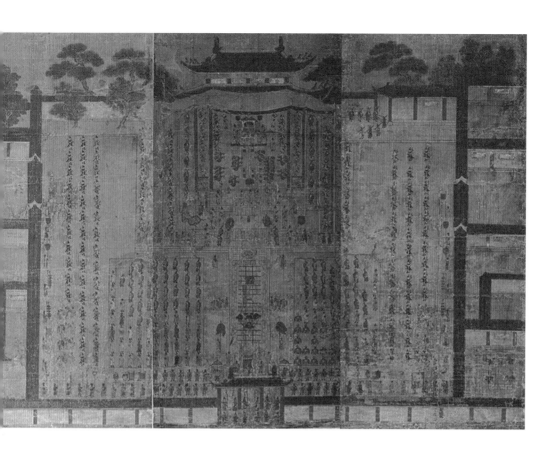

발표하는 '선책(宣冊)' 장면과 중희당에서 문효세자가 교명(敎命)과 책인을 받는 '수책(受冊)' 장면이다(도 9-1).[22] 이처럼 두 장소에서 의례가 나누어 이루어진 이유는 이날의 책례가 국왕이 직접 세자에게 책봉을 수여하는 방식이 아니라, 사신이 대리하는 방식을 채택하였기 때문이다.

조선시대의 왕세자 책봉 의례는 왕세자가 정전에 참석하여 국왕으로부터 직접 책명을 받는 '임헌책명(臨軒冊命)'과 국왕이 정전에서 왕세자 책봉 교서를 반포하면 이를 받들고 세자궁에 가서 왕세자에게 전달하는 '견사내책(遣使內冊)'으로 나눌 수 있다. 조선은 국초부터 국왕이 직접 세자를

임명하는 임헌책명을 시행하였으나, 숙종대에 이르러 견사내책을 처음 채택하였다.[23] 숙종 16년(1690)에 경종(景宗, 재위 1720~1724)을 책봉할 당시 영의정 권대운(權大運, 1612~1699)은 『대명집례(大明集禮)』의 구절, "태자(太子)가 장성하면 천자가 임헌(臨軒)하여 책봉을 내리고, 나이가 어리면 사신(使臣)을 태자가 거처하는 궁으로 보내어 책봉하게 한다"는 구절을 인용하며 견사내책을 건의하였다.[24] 숙종은 명목상으로는 어린 세자의 건강을 걱정하며 이 의견을 수용하였으나 실제로는 명 전례서의 권위에 의탁하여 나이 어린 경종의 책봉을 반대한 대신들의 의견을 무마하려는 의도도 있었을 것이다.[25] 이후 영조도 돌이 지난 사도세자를 책봉하면서 견사내책 의례를 따랐다.[26]

정조가 3세의 문효세자를 책봉하였을 때에도 그 한 달 전부터 책봉례 방식에 대한 논의가 있었다.[27] 예조판서 김노진(金魯鎭, 1735~1788)은 숙종대 권대운이 언급한 구절을 그대로 인용하면서 임헌책명과 견사내책 중에 어떤 방식을 택할지 품지를 청하였다.[28] 정조가 영의정 정존겸에게 물으니, 명(明) 가정제(嘉靖帝, 재위 1521~1566)가 어린 나이에 등극하여 보모에게 안겨 책봉되었으며, 조선에도 그런 전례가 있었으니 이번에도 그렇게 함이 마땅할 것이라고 하였다. 조선의 전례라고 함은 1690년 경종과 1736년 사도세자의 책봉을 가리킨다. 정조는 그대로 시행하라고 하였다. 명과 조선에 모두 선례가 있으니 다르게 할 이유가 없었을 것이다. 이 사안은 『책례도감의궤』에 '책왕세자의(冊王世子儀, 이하 '선책의')'와 '왕세자수책의(王世子受冊儀, 이하 '수책의')'로 정리되어 실렸는데, 영조대의 의주와 거의 변함이 없다.[29]

정조는 의주의 내용은 종전과 달리 바꾸지 않았으나, 실제 시행에서는 몇 가지 조정을 통해 책례에 대한 자신의 의도를 드러냈다. 그 첫 번째는 왕세자가 정사(正使)로부터 책명을 받는 수책의에 국왕이 친림한 것이

다. 둘째로 수책의에 이어서 왕세자에게 신하들이 올리는 축하 의례인 진하의(陳賀儀)를 거행한 것이다. 셋째로 세자가 책봉을 받은 이후 국왕에게 감사의 글인 사전(謝箋)을 올리는 예식을 시행한 것이다. 둘째와 셋째의 의식은 본래 책봉 의례에 포함되었으나, 세자가 어린 경우 대부분 생략되거나 권정례(權停禮)로 행해졌는데, 이번에 부활된 것이다.[30] 첫 번째 국왕의 친림은 책봉례를 처음부터 끝까지 관장하고자 한 정조의 의지를 보여주는 것이다. 그림은 기본적으로 『책례도감의궤』에 기록된 본래 의주에 기반하되 위의 세 가지 변화된 사항을 동시에 반영하고 있다. 변화된 세 가지 사항의 구체적인 내용은 그림과 함께 설명하고자 한다.

우선 〈선책도(宣冊圖)〉(도 9-2)의 바탕이 된 의례인 '책왕세자의'의 의주를 살펴보자. 이는 원자를 세자로 책립한다는 왕의 교명을 선언하는 의례이다. 정전(正殿)인 인정전에서 이루어지는데, 마당에 국왕의 시위와 문무백관들이 도열한 가운데 국왕이 입장한다. 왕세자를 책봉한다는 교명이 전교관(傳敎官)에 의해 선포되고, 이 교명과 왕세자의 상징인 죽책(竹冊)과 옥인(玉印)이 정사에게 전달된다. 정사와 부사(副使)를 비롯한 사자는 이를 받들어 채여에 싣고 인정문을 나선다.[31]

〈선책도〉에는 이러한 책례 의식을 암시하는 요소들을 찾을 수 있다 (도 9-3). 왕세자의 죽책과 옥인, 그리고 이를 대신 받은 정사와 부사의 존재가 그것이다. 우선 인정전 내부에 설치된 죽책과 옥인을 살펴보자(표 9-3). 의주에는 보안(寶案)이 어좌 앞에 약간 동쪽으로 치우치고, 그 남쪽에 교명안(敎命案), 책안(冊案), 인안(印案)이 차례로 자리한다고 되어 있다.[32] 즉 의주에 따르면, 4개의 안(案)이 세로로 나란히 배열되어야 한다. 그러나 그림에는 중앙에 4개, 오른쪽에 2개, 총 6개의 안(案)이 배설되었다. 이러한 차이는 어디서 기인한 것일까? 〈선책도〉는 어좌 주위에 배설된 어보, 의장, 시위의 구도가 〈정아조회지도〉(1778)와 유사하다.[33] 〈정아

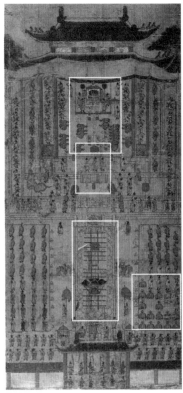

도 9-2.《문효세자책례계병》, 총 8폭 중 제2~4폭, 〈선책도〉.

조회지도〉는 정조가 재위 직후 조회 형식을 재정비하면서 조회의 대열을 문자로 도해한 배반도이다. 〈정아조회지도〉에서 보인(寶印)을 주목해보면, 어좌 앞에 어보 2개를 두고, 그 앞으로 영조로부터 받은 유서와 은인이 있어, 총 4개를 한 세트로 중앙에 배설하였음을 볼 수 있다(**도 9-4 참조**).[34] 일반적으로 한 개의 어보를 어좌 앞에 빗겨서 두었던 것과는 다른 모습이다. 이러한 근거로 〈선책도〉의 중앙 4개의 보인은 정조가 조회와 행차 시에 앞세웠던 어보 2개와 유서, 은인이었을 것으로 추정할 수 있다.[35] 그리고 오른쪽에 나란히 그려진 두 개의 안은 책안과 인안일 것으로 추정된다. 이처럼《책례계병》의 〈선책도〉는 의궤의 의주를 그림으로 옮

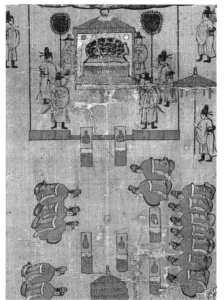
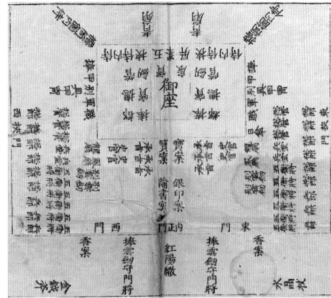

(좌) 도 9-3.《문효세자책례계병》,〈선책도〉, 인정전 내부.

(우) 도 9-4.〈정아조회지도〉어좌 부분.

긴 것이 아니라, 정조대에 변화된 조회 도식을 반영하고 있다. 그리고 여기에 책례임을 표시하기 위해 왕세자의 죽책과 옥인을 한쪽 옆에 추가한 것으로 보인다(**표 9-3**).

　책례 의식임을 보여주는 또 하나의 요소로 전정의 길 동쪽에 자리 잡은 정사와 부사의 반열을 들 수 있다(**도 9-5**). 이들은 동서로 마주 본 문무 종친들과는 달리 왕을 향해 북향하고 있어서 그림에서도 쉽게 구분이 간다. 의주에 따르면, 앞의 두 줄은 정사와 부사 이하 사신(使臣)이고, 그 뒤로는 책례도감의 도제조 이하 집사자들이다.[36] 이들은 절을 올리는 뒷모습으로 묘사되었다.[37] 그렇다면 이 장면은 의식의 어떤 순간일까? 의주에는 사신들이 사배례를 세 번 올려야 한다고 되어 있다. 첫 번째는 입장해서인데, 이때는 문무백관도 사배를 올리기 때문에 그림과 다르다. 두 번째는 교명을 받은 후인데, 이때는 자리로 돌아오지 않고 전당 앞에서 한

표 9-3. '책왕세자의', 〈선책도〉, 〈정아조회지도〉의 보인 배설

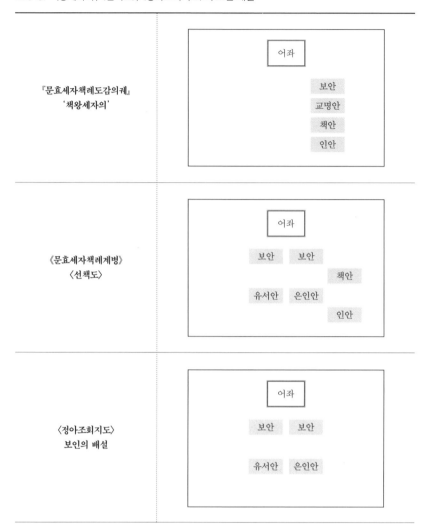

다. 마지막으로 교명과 책인을 모두 받고 자리로 돌아와서 하는데, 이때
는 거안자(擧案者)가 책인을 받들고 사자의 뒤에 물러나 있게 된다. 그런
데 그림에는 책함과 인수가 여전히 정전 내부에 책안과 인안 위에 있다.
이처럼 사배례를 기준으로 의례 과정을 살펴봐도 그림 속 상황과 맞는 경

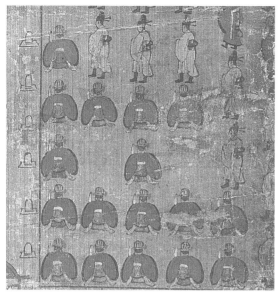
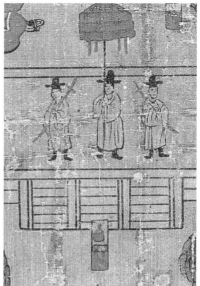

(좌) 도 9-5.《문효세자책례계병》,〈선책도〉, 정사와 부사 부분.
(우) 도 9-6.《문효세자책례계병》,〈선책도〉, 전안과 사전 부분.

우를 찾을 수가 없다. 다시 말해 이 그림은 의주에 기반하고 있지만, 의례
의 특정 순간을 포착했다고 보기는 어렵다.

한편, 기존 책례 의주에는 언급되지 않은 것이 그림에 포함되어 있기
도 하다. 정전 계단의 가운데에 놓인 전안(箋案)과 그 위의 사전(謝箋)이다
(도 9-6). 본래 '임헌책명' 방식의 책례는 책봉 의식이 끝난 후, 곧이어 세
자가 임금께 책봉에 대한 감사의 글로 사전을 올리는 예식[上箋儀]이 있었
다.[38] 그러나 숙종대와 영조대의 '견사내책' 방식의 책례에서는 세자가 어
려서 이 의식을 행하지 않았다.[39] 문효세자의 경우도 전례를 따라 상당수
를 권정례로 치르려고 하였다. 그러나 책봉을 앞둔 며칠 전, 도감도제조
(都監都提調) 서명선이 세자가 사전을 올리는 이 의례만큼은 생략할 수 없
다고 하여 서둘러 다시 마련하였다.[40] 세자가 종묘나 왕비에게 올리는 의
식은 모두 생략된 가운데, 이 의식만 복구된 것은 국왕과 세자 간의 의식

절차를 강화하는 의미가 있을 것이다. 그림 속의 전안은 이처럼 복구된 상전의(上箋儀)를 상기시킬 뿐 아니라, 세자가 등장하지 않는 선책의에서 사실상 세자의 존재를 암시한다고 할 수 있다.⁴¹

　　이처럼 인정전에서의 선책의 장면은 의주에 전하는 책봉 의례의 특정 순간을 묘사하는 대신, 〈정아조회지도〉 같은 문자 배반도를 기본 틀로 삼아 왕세자의 죽책·옥인이나 사자· 책례도감 집사자들을 추가하는 소극적인 방식으로 책례와 관련된 의례임을 명시하였다. 이는 물론 책봉 의례가 회화적으로 처음 재현되는 것이라 참고가 될 회화적 전거가 없었기 때문이기도 할 것이다. 그러나 책인을 정사에게 전하는 장면이 선택되지 않은 것은 여전히 시사하는 바가 있다. 의례에서 책인을 대신 받아 전해야 했던 정사를 내세우는 대신, 실제로는 인정전에 나아가지 않았던 왕세자의 사전을 어좌의 수직선상에 배치한 것이다. 이는 견사내책의 형식 안에서도 국왕과 세자와의 직접 교통을 추구하려고 하였던 정조의 의도와 부합한다고 할 수 있다.

4. 〈중희당수책도〉와 수책의

　　《책례계병》의 두 번째 장면은 왕세자가 중희당에서 책명을 받는 〈수책도〉이다(도 9-7). '수책의'는 '선책의'에 이어지는 의례로서 왕세자가 정사로부터 교명, 죽책과 옥인을 전해 받는 의례이다. 이 절에서는 〈수책도〉를 '수책의' 의주와 비교하여 의주를 따르고 있는 부분과 어긋나게 그려져 있는 부분을 구별해보겠다. 지금까지의 연구는 의주로 설명되는 부분을 주로 언급하였으나, 필자는 의주와 일치하지 않는 부분에 더 집중하여 그 이유를 해석해보겠다.

우선 『책례도감의궤』의 '수책의' 의주를 순서대로 풀어놓으면 다음과 같다.[42] 인정전에서 선책의가 끝나면 채여에 교명·죽책·옥인을 각각 싣고 중희당에 도착한다. 보통 세자궁에서 이루어지는데, 이해에는 정조가 문효세자를 위해서 특별히 건설한 중희당에서 거행하였다. 소차(小次)에서 대기하던 왕세자는 교명이 도착하면 지영위(祗迎位)에서 고개를 숙이고 이를 맞이한다. 정사와 부사는 교명과 책인을 안(案)에 놓는다. 왕세자가 배위(拜位)로 나아가 사배(四拜)한 뒤 수책위(受冊位)에 올라 무릎을 꿇으면 선책관(宣冊官)이 책문(冊文)을 선독(宣讀)한다. 동쪽에 선 정사가 교명·죽책·옥인을 왕세자에게 전달하면 왕세자의 서쪽에 선 보덕, 필선(세자시강원 소속)과 익찬(세자익위사 소속)이 대신 받아서 안(案)에 놓는다.[43] 왕세자는 당 아래로 내려와 배위에 서서 다시 사배례를 올린다. 중희당에서의 수책의가 끝나면 사자는 다시 인정전으로 돌아가 임금에게 예를 잘 거행하였음을 고한다.

우선 〈수책도〉가 '수책의' 의주를 재현한 요소를 살펴보자. 〈수책도〉는 중희당 당내와 그 앞에 설치된 덧마루, 그리고 마당[殿庭]의 세 공간으로 나눌 수 있는데, 이들은 모두 각기 다른 의례의 단계를 재현하고 있다. 우선 중희당 마당인 전정부터 살펴보자. 전정은 참석자가 입장하는 의례의 시작 단계의 장면을 암시한다. 전정의 오른쪽 아래에 휘장이 설치되어 있고, 그 앞에 사각형의 자리가 표시되었는데, 교명이 올 때까지 왕세자가 대기하는 소차와 교명이 지나가면 고개를 숙여 이를 맞이하는 지영위이다(도 9-8). 중앙의 길을 따라 올라가면 덧마루를 만나게 되는데 이곳은 의례의 두 번째 단계를 보여준다. 덧마루 위에는 흰 포막이 그려져 있어 왕세자가 절을 하는 배위임을 표시하였다. 그리고 그 앞으로는 공복(公服)을 입은 두 명의 신하가 등을 보인 채 입장하고 있는데, 복식으로 보아 교명을 가지고 온 정사와 부사임을 알 수 있다(도 9-9).[44] 즉 정사와 부사

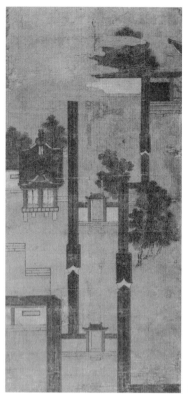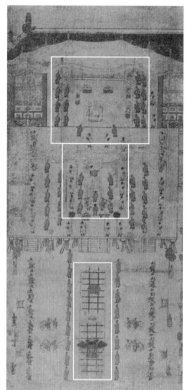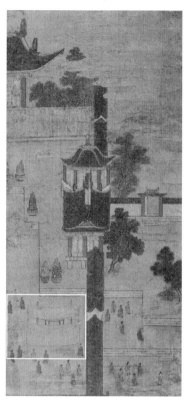

도 9-7. 《문효세자책례계병》, 총 8폭 중 제5~7폭, 〈수책도〉.

(좌) 도 9-8. 《문효세자책례계병》, 〈수책도〉, 지영위 부분.

(우) 도 9-9. 《문효세자책례계병》, 〈수책도〉, 정사와 부사 부분.

도 9-10. 《문효세자책례계병》, 〈수책도〉, 중희당 내부.

가 입장하여 교명과 책인을 당내에 놓으면 왕세자가 배위에 나아가 절을 하는 장면을 암시한다. 중희당 당내는 왕세자가 교명·죽책·옥인을 받는 공간으로 의례의 가장 마지막 순서인 수책 장면을 암시한다. 중희당 당내에 있는 세 개의 안(案)에는 교명·죽책·옥인이 놓여 있고, 그 앞에 왕세자가 이들을 받는 수책위가 두 겹의 사각형으로 표시되어 있다(도 9-10). 즉 중희당 전정의 오른쪽 아래에서 의례가 시작되어 가운데 덧마루를 지나 중희당 당내에서 의례의 정점을 찍는다고 해석할 수 있을 것이다.

〈수책도〉에 있는 이러한 요소들은 각각 수책의의 다른 장면들을 암시하고 있기 때문에 전체 장면을 한순간으로 파악하면 시간적으로 오류가 생긴다. 이를테면 정사와 부사는 교명, 책, 인을 들고 입장하는데, 이

그림에서는 이 세 가지 물건이 이미 전당에 배설되어 있다. 포막 아래의 집사자들이 고개를 숙이고 있으니 왕세자가 배위에서 절을 올리는 순간이라고 볼 수도 있다. 그런데 왕세자가 절을 올릴 때에는 이미 정사와 부사가 모두 당내에 자리한 다음이다. 앞의 〈선책도〉와 마찬가지로 〈수책도〉는 의식의 한 장면을 포착한 것이 아니라 의례의 모든 단계를 한 장면에 종합하였다고 할 수 있다.

　〈수책도〉에는 의주의 어떤 단계로도 설명할 수 없는 부분들이 있다. 가장 중심이 되는 중희당 당내의 배설이 그것이다. 『책례도감의궤』의 '왕세자수책의'에 따르면 배설은 다음과 같다(표 9-4). 가장 상석(上席)인 북쪽 중앙에 교명안·책안·인안을 한 줄로 놓고 그 수직선상에 왕세자의 수책위를 둔다. 향안(香案)은 교명안·책안·인안과 수책위 사이에 양쪽으로 둔다. 정사와 부사는 동쪽에 서되 왕세자보다 약간 앞에 서고, 보덕·필선·익찬은 서쪽에 선다. 상위에 해당하는 동쪽에 임금의 대리자를, 하위인 서쪽에 왕세자의 대리자를 둔 것이다.[45]

　《책례계병》의 〈수책도〉는 본래 의주와는 다른 배열을 보여준다(표 9-4). 우선 중앙 상단에 향안이 놓인 것이 특이하다. 향은 의례의 신성함, 혹은 그러한 자리를 드러내는 도구로서 주로 임금 앞이나 신주 앞에 두었다. '왕세자수책의' 의주에서는 교명안·책안·인안과 왕세자 사이에 향안을 두었는데, 이는 임금이 내린 교명·죽책·옥인의 권위를 드러내는 역할을 한다. 그런데 이 그림에서는 이처럼 부수적인 역할을 하던 향안이 가장 상단 중요한 자리에 크게 부각되어 그려졌다. 그리고 오히려 중앙에 있어야 할 교명안·책안·인안은 좌우로 흩어져 있다. 왕세자의 수책위 좌우로 길게 늘어선 신하들의 모습도 의주와는 맞지 않다. 이렇게 의주에서 벗어난 배설은 어떻게 설명해야 할까?

　길 가운데 놓인 가마, 여(輿)와 연(輦)의 표현도 본래 의주와는 다르

표 9-4. '왕세자수책의'의 전각 내부 배설: 의주, 계병, 사료의 비교

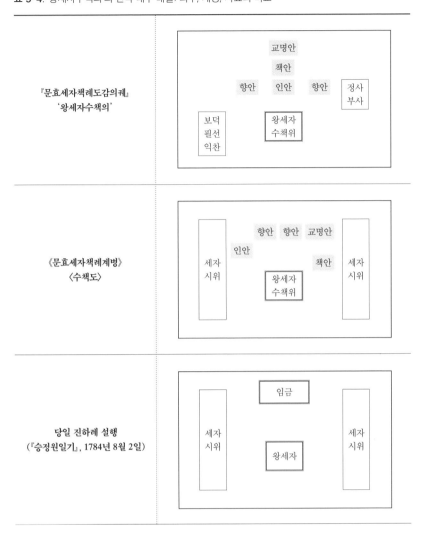

『문효세자책례도감의궤』 '왕세자수책의'	교명안 책안 향안　인안　향안　정사 부사 보덕 필선 익찬　왕세자 수책위
《문효세자책례계병》 〈수책도〉	세자 시위 향안　향안　교명안 인안 책안 왕세자 수책위　세자 시위
당일 진하례 설행 (『승정원일기』, 1784년 8월 2일)	세자 시위　임금 왕세자　세자 시위

다. 의주에 따르면, 인정전에서 교명·죽책·옥인을 실은 채여는 세장고취(細仗鼓吹)가 앞에서 인도하고, 세자의 여·연과 의장, 사자가 차례로 뒤따른다고 하였다. 중희당에 이르면 채여는 문밖에 두고, 길 가운데에는 세자의 여와 연을 배설한다.[46] 그런데 중희당 앞의 가마는 인정전에 있는 것

(좌) 도 9-11.《문효세자책례계병》,〈수책도〉, 여와 연 부분.
(우) 도 9-12.《문효세자책례계병》,〈선책도〉, 여와 연 부분.

과 같은 크기와 종류의 것이다. 가마는 임금, 왕비, 세자마다 가마를 메는 사람 수가 달랐다.[47] 반차도(班次圖)에서 세자의 가마는 여·연 모두 채가 6개인데, 〈수책도〉에서는 〈선책도〉와 마찬가지로 여는 7개, 연은 8개의 채가 붙어 있다(**도 9-11과 9-12 비교**). 다시 말해 이 여와 연은 세자의 것이 아니라, 임금의 것이라는 것이다.

〈수책도〉에서 의주와 다른 부분은 책례 당일의 기록에서 그 해석의 실마리를 찾을 수 있다. 1784년 8월 2일자 『일성록』과 『승정원일기』에 따르면, 정조는 중희당에서의 수책의에 친림하였다.[48] 이는 이전의 견사내책 방식을 따른 경종과 사도세자의 책례와 다를 뿐 아니라, 문효세자의 『책례도감의궤』에도 언급되지 않은 점이다. 정조는 인정전에서 선책의를 의주대로 거행한 뒤 당상과 시위를 이끌고 만안문(萬安門)으로 나가 선원전을 배알하였다. 선조의 초상을 모신 선원전에서 조상에게 책봉을 아뢴 것이다.[49] 그사이 교명을 받아 든 정사와 배종자들은 중희당으로 향하였고, 백관은 관복으로 갈아입고 중희당으로 들어가는 외문인 이극문(貳極門) 밖에서 대령하였다. 정조는 선원전을 나와 이극문 앞에서 수책의 준비가 완료되기를 기다렸다. 시간이 되자 정조는 승지, 사관, 각신 등을 이끌고 중희당에 입장하여 문효세자의 수책 의식에 친림하였다.[50]

문효세자 책례가 기존과 달라진 또 한 가지는 세자가 백관의 진하를 받는 의례[百官賀王世子儀]를 시행하였다는 것이다. 정조는 책봉례의 준비 과정에서 백관이 동궁에게 올리는 진하례를 다음 날 별도로 행하지 말고 수책의 후에 이어서 하도록 명하였다.[51] 정조는 책봉례의 의식 절차를 되도록 간략히 하기 위해서라고 하였으나, 기존에 견사내책 방식을 택한 경종과 사도세자의 책례에서 이 의식은 생략되었기 때문에, 실제로 정조는 이 의식을 부활시킨 셈이다.[52] 정조는 사전에 이 의주를 점검할 때 2품 이하 백관들이 인사를 올리는 항목을 추가하였다. 또한 당일 중희당에서는 신하들에게 고개를 들어 세자를 보는 특혜를 내리기도 하였다.

앞서 〈수책도〉에서 의주와 맞지 않는 부분은 이처럼 정조가 친림한 상황과 이어서 행해진 진하례에 의해 설명될 수 있다. 『책례도감의궤』의 의주에 기록된 상황과 실제 정조가 친림한 상황, 그리고 〈수책도〉에 그려진 사항을 비교하면 다음과 같다(표 9-4 참조).

우선 〈수책도〉의 중희당 부분에서 가장 북쪽 상단에는 임금의 어좌가 생략되었다고 보아도 좋을 것이다. 본래 수책 의식과는 어긋나기 때문에 어좌를 그리지 않았지만, 향안의 존재를 통해 우리는 그 뒤로 임금의 영역이 있음을 짐작할 수 있다.[53] 길 중앙의 임금의 가마도 정조의 친림을 암시한다. 이처럼 〈수책도〉는 사자가 대리한 본래 수책 의식과 임금이 친림한 실제 상황을 모두 타협적으로 반영하고 있다고 할 수 있다.[54]

한편, 중희당 내에 교명·죽책·옥인의 위치가 좌우로 분산되어 있고, 양쪽으로 신하가 길게 늘어선 상황은 수책의가 끝난 이후 진하례 장면이 반영된 것이라고 추측된다(도 9-10, 표 9-4). 본래 수책의 의주에 따르면, 중희당 내의 배열은 교명안·책안·인안과 정사·부사 그리고 보덕·필선·익찬, 이 셋이 삼각구도를 이루고 그 중앙에 세자가 앉아 있게 된다. 교명·죽책·옥인을 동쪽의 정사가 중앙의 세자에게 수여하면 서쪽의 보덕·필선·익찬이 대신 받는 구도이기 때문이다. 그러나 〈도 9-10〉의 배열은 왕세자의 좌우로 관원들이 두 줄로 늘어서 있다. 이는 세자 주위로 시강원 관원이 시립하였던 진하례의 배열과 더 유사하다. 교명·죽책·옥인은 수책의가 끝난 후 채여에 실어 내입하는 것이 본래 의주의 차례이지만 이날은 곧이어 진하례를 진행하였기 때문에 이 세 물건들이 아직 당내에 남아 있었을 것으로 추측된다.

중희당 내의 배열은 단지 진하례의 장면을 반영할 뿐 아니라 시강원 관원의 지위와 역할을 드러내기도 하였다. 시강원 관리들을 당내에 두고, 나머지 신하들을 아래에 배치한 것은 시강원 관리의 존재를 부각하기 위한 의식적인 선택이었다고 생각한다. 수책의에서 중책을 맡은 자는 정사와 부사이지만 이들은 입장하는 뒷모습으로 그려두고, 중희당의 세자 주위에는 시강원 관리를 세워두었기 때문이다. 한편 시강원 관리들 앞에 놓인 교명·죽책·옥인은 이들의 임무를 상징한다. 이는 직접적으로는 교명·

죽책·옥인을 왕세자를 대신하여 받은 수책례의 임무를 가리키는 한편, 간접적으로는 앞으로 세자를 대리하여 수행할 시강원의 모든 임무를 암시한다. 이처럼 그림에서 시강원의 지위와 역할을 강조한 표현은 이 계병의 발의자가 바로 보덕 이하 시강원 관원인 사실과 밀접한 관계가 있다.

이상에서 본 바와 같이 《문효세자책례계병》은 의식의 여러 단계를 한 장면에 담는 방식으로 책봉 의례의 두 의식인 '선책의'와 '수책의'를 충실히 재현하였다. 그뿐만 아니라, 임금의 어좌나 가마, 진하례의 대열을 암시하면서 의주와는 달리 왕이 친림한 실제 상황을 삽입하기도 하였다. 다시 말해 단순한 기록이 아니라 형식과 실제의 재해석이라고 할 수 있다. 그런데 어떻게 이처럼 고도의 전략적인 해석이 보덕 이하 실무직 관원들에 의해 가능하였을까?

정조가 친림관전과 백관진하례라는 의식의 조정을 통해서 이루고자 했던 것은 국왕과 세자 간의 직접 교통과 세자와 신하 간의 군신관계 확립이었다. 이 두 가지는 정조가 세자를 책립할 때에 가장 신경을 썼던 부분이다. 정조는 세자의 시강원 실무직을 정조의 측근으로 채우고 이들의 위상을 강화함으로써 이 두 가지 의도를 모두 충족시켰다. 그 시혜와 특명을 받은 시강원 실무직 관료가 이 계병을 발의한 것은 정조가 이들을 통해 이루고자 한 바에 대한 상징적인 응답이라고 할 수 있을 것이다.

10

세자궁의 친림도정:
《을사친정계병》(1785)

도 10-1. 《을사친정계병》, 1785년, 비단에 채색, 각 118.0×47.8cm, 국립중앙박물관.

《을사친정계병(乙巳親政契屛)》(국립중앙박물관 소장)은 정조 9년(1785) 중희당에서 행해진 친림도정(親臨都政)을 기념한 병풍이다(도 10-1). 정조는 매년 문무과의 인사를 결정하는 도목정사(도정)에 친림하였다. 이해의 도목정사가 의미가 깊은 것은 정조의 인사 개혁이 있은 후 행해진 첫 친림도정이기 때문이다. 그뿐 아니라 도목정사 중에 유일하게 중희당에서 거행되었다는 점이 주목된다. 중희당은 정조의 첫 번째 아들인 문효세자의 동궁이다. 문효세자는 한 해 전 이곳에서 세자 책봉을 받았다. 시기와 장소의 선택에서 볼 때, 이해의 친림도정에 각별한 의미가 부여되었음을 알 수 있다.

이 계병은 국왕이 친림한 도목정사를 그리는 '친정도(親政圖)'의 전통에서도 특별한 위치를 차지하고 있다. 숙종대부터 영조대까지 이어온 친

정도는 주로 도목정사를 주도하던 이조와 병조가 발원한 계병이었는데, 정조의《을사친정계병》은 국왕이 하사한 것으로 알려진 첫 사례이다. 이전의 친정도가 한 폭 일부에 친정 장면을 소략하게 표현한 데 비해,《을사친정계병》은 6폭에 걸쳐 중희당과 그 주변 전각을 장대하게 표현하였다는 점에서 회화적 재현의 규모나 방식이 이전과는 확연히 구분된다. 이 장에서는 기존 친정도와 구별되는《을사친정계병》의 회화적 특징을 분석하고, 이를 이해의 도목정사가 갖는 역사적 의미와 연결해 생각해보고자 한다.

1. 정조 이전의 친정도 전통

《을사친정계병》은 그림의 내용과 기록의 형식에서 모두 이전의 친정도와는 다른 특징을 가지고 있다.《을사친정계병》의 분석에 들어가기 앞서 정조 이전 친정도의 전통을 간략히 정리해보자.[1] 현재 친정도와 관련해 기록이 3건, 계병이 4좌, 계첩이 2권 남아 있다(표 10-1). 모두 숙종대에서 정조대 사이에 제작된 것으로 친정도가 17세기 말에서 18세기에 유행했음을 보여준다.

친정계병 제작에 대한 가장 이른 기록은 1676년 숙종대의 기록이다. 이하진(李夏鎭, 1628~1682)의 『육우당유고(六寓堂遺稿)』에 전하는 「친정계병서(親政契屛序)」가 그것이다. 숙종 2년(1676), 12월 26일에 희정당에서 거행된 친림 대정(大政: 해마다 음력 12월에 행하는 도목정사) 이후에 제작된 병풍의 서문이다.[2] 이 기록에 대해서는 자세히 다루어진 적이 없기 때문에 인용하여 분석할 필요가 있다.

표 10-1. 조선 후기 친정도

	일시	제목	구성(폭수)	좌목 인원
1*	1676년 (숙종 2)	친정계병 (親政禊屛)	도목정(都目政)(1), 선온(宣醞)(2), 산수(山水)(3~6), 좌목(座目)(7), 서문(序文)(8)	미상
2*	1687년 (숙종 13)	친정계병	도목정(추정)	이비(吏批)·병비 (兵批)
3	1691년 (숙종 17)	(숙종신미)친정계병	도목정·좌목(1), 산수(2~7), 선온 (8)	이비·병비
4*	1703년 (숙종 29)	친정계병	도목정(추정)	미상
5	1721년 (경종 1)	(경종신축)친정계병	도목정·서문(1), 난정수계(蘭亭修禊)(2~7), 좌목(8)	병비
6	1726년 (영조2)	영조친정후선온도록 (英祖親政後宣醞圖錄)	도목정(1단), 어제갱재시(御製賡載詩)(2-3단), 좌목(4단)	병비
7	1728년 (영조 4)	무신친정계첩 (戊申親政契帖)	도목정(1), 좌목(2)	이비·병비
8	1734년 (영조 10)	갑인춘친정계첩 (甲寅春親政契帖)	도목정(1), 좌목(2)	이비·병비
9	1735년 (영조 11)	을묘친정후선온계병 (乙卯親政後宣醞禊屛)	좌목(1), 선온·좌목(2), 어제갱재시 (3~6)	병비(이비 좌목 결실)
10	1784년 (정조 9)	친정계병	어제갱재시(1), 도목정(2~7), 좌목 (8)	당상관 이상 전원

※ *: 기록만 남아 있음.

주상 3년, 병진(丙辰)년 겨울 12월 갑술(甲戌)일, 희정당에서 친정하였다. 상서(尙書) 사천목공(泗川睦公, 당시 이조판서 목내선睦來善, 1617~1704: 인용자)이 전선(銓選)을 맡았으며 시랑(侍郞) 한성이공(韓城李公, 당시 이조참판 이무李袤, 1600~1684: 인용자)이 그다음 책임자였다. 나는 부족한 재능으로 시랑의 오른쪽을 욕되게 하여(이조참의를 맡아서: 인용자) 말석에서 참가하였다. 낭중원외(郞中員外)의 각 1인은 붓을 들어 주사(注寫)하였다. 지신사 완산 이영공(知申事完山李令公, 당시 도승지 이우정李宇鼎, 1635~1692: 인용자)은 출납(出納)을 맡았다. …[3] 이에 서로 도

모하여 영구히 잊지 않기 위해 계병 여섯 좌를 만들었다. 병풍은 모두 8폭인데, 그 첫 번째는 양전(兩銓)이 차례로 앉아 있는 것을 그렸고, 그다음으로는 석연의(錫宴儀)의 모습을 그렸으며, 가운데에는 산수의 아름다운 경관을 그렸고, 제7폭은 도목정에 참석한 여러 사람의 이름, 성(姓), 관직, 호(號)를 나열하였고, 마지막에 이 사실을 내가 서문으로 써서 외람되이 붙인다. 후에 이 병풍을 보는 사람들이 반드시 흠경하고 감탄하기에는 (이 병풍이) 부족할 수 있으나, 우리 성상이 친히 행하신 여러 일들은 그중 하나라도 조종(祖宗)에 따르지 않은 것이 없으니, 이는 분명히 드러나 희미할 수 없을 것이다.(밑줄은 인용자)

당시 이조참의였던 이하진이 서문을 썼으며 이조판서, 이조참판 그리고 이조의 업무를 맡은 도승지의 이름이 거론되는 것으로 보아 이조에서 제작하여 나누어 가진 병풍으로 추정된다.[4] 서문에는 당시 임금이 친림하여 이틀에 걸쳐 도목정사를 행하고, 끝난 후에는 선온(宣醞)을 내린 것을 언급하였다. 아울러 희정당에서 숙종의 친림정사가 이전의 인정전에서의 선례와 장소는 다르지만 뜻은 계승한 것임을 언급하였다. 이처럼 행사에 대해서 내용상으로는 숙종의 치적을 언급하는 등 공적인 경향을 띠지만 형식적으로는 사적인 경향을 띠기도 한다. 예를 들어 관련자들의 정확한 이름을 거론하는 대신 '사천목공(泗川睦公)', '한성이공(韓城李公)' 등 본관과 존칭을 사용한 점이다. 당시의 좌목은 남아 있지 않지만 이 기록에 따르면 참석자들의 이름과 관직뿐 아니라 호(號)를 부기하였다고 하는데, 이 역시 임금에게 올릴 목적으로 이름과 관직만 표기한 정조대 계병의 좌목보다 사적인 형식이라고 할 수 있다.

이 서문은 병풍의 구성에 대해 자세하게 언급하고 있어 가장 이른 시기의 친정 계병의 내용에 대해 잘 알 수 있다. 모두 8폭 병풍으로 이루어

겼으며, 제1폭은 이조의 관리[吏批]와 병조의 관리[兵批]가 도열한 도목정사 장면, 제2폭은 도목정사가 끝난 후 임금이 참가자들에게 음식을 하사한 선온 장면, 제3폭에서 제6폭에는 산수화가 펼쳐지고, 제7폭은 좌목, 제8폭은 서문으로 구성되었다. 이처럼 도목정사와 선온의 행사기록화와 산수화나 고사인물화 같은 일반 회화가 병존하는 구성은 이후 살펴볼 현존 작품에서도 그대로 발견되는 숙종대·경종대의 전형적인 친정계병의 양상이라고 할 수 있다.[5]

두 번째 기록은 숙종 13년(1687), 오도일(吳道一, 1645~1703)의 『서파집(西坡集)』에 전하는 친정계병의 서문이다.[6] 1687년 12월 25일, 숙종의 희정당 친정을 기념한 계병으로서 당시 이조참의로 도목정사에 참여하였던 오도일이 서문을 썼다. 서문만으로는 그림의 자세한 내용을 알 수 없지만, 행사도가 포함되었으며 병풍의 처음에 임금의 유지(諭旨)를 싣고 마지막에 이조와 병조의 좌목을 실었다는 점은 파악할 수 있다.[7] 오도일의 서문은 행사를 일괄하고 국왕 친림의 의의를 언급하며, 병풍을 제작한 경위에 대해 덧붙였는데, 이러한 서문의 형식은 이전과 대동소이하다. 그러나 그 내용을 살펴보면, 숙종이 이날 내린 유지를 되새기며 그 공덕을 칭송하는 정도가 이전과 사뭇 다르다.[8] 이해는 기사환국(己巳換局, 1689)을 1년여 앞둔 시점으로서, 장희빈(張禧嬪, ?~1701)의 숙원(淑媛) 등극에 반대하던 서인들이 이미 숙청되기 시작한 때였다. 숙종은 관리의 등용과 파직에 대해 하교하였는데, 설사 그것이 인사에 대한 일반적인 훈시였다 하더라도 정세의 위협을 느끼던 서인들로서는 소홀히 응대할 수 없었을 것이다. 이처럼 특별한 상황 속에서, 숙종 13년의 친정계병은 어제(御製)를 싣고, 서문에서도 임금의 친림과 하교에 대해 강조하였을 것이다. 다만 서문의 마지막에 오도일이 자신이 몸담은 이조를 '천관(天官)'으로 높이고 있는 점을 미루어보면, 이 병풍이 어람(御覽)을 전제로 제작되었다고 보

기는 어렵다고 생각된다.[9]

숙종 17년(1691)의《(숙종신미肅宗辛未)친정계병(親政契屛)》은 현존하는 가장 오래된 친정도이다(도 10-2).[10] 경종 원년(1721)에 제작된《(경종신축景宗辛丑)친정계병(親政契屛)》과 유사한 점이 많아서 함께 논의하겠다.[11] 우선 병풍의 구성을 살펴보면《(숙종신미)친정계병》의 경우, 제1폭에 도목정사 장면과 좌목이 있고, 제2폭에서 제7폭까지 청록산수화가 펼쳐져 있으며, 마지막 제8폭에 선온 장면이 있다. 병풍의 뒷면에는 이조참판 이현일이 짓고, 1844년 생원 김희수(金羲壽)가 다시 쓴 서문이 적혀 있다.[12] 《(경종신축)친정계병》은 제1폭에 도목정사 장면(상단)과 병조판서였던 최석항(崔錫恒, 1654~1724)의 서문(하단)이 있고, 제2폭에서 제9폭까지 〈난정수계도(蘭亭修契圖)〉가 그려져 있고, 제10폭에는 병조의 좌목이 나열되었다(도 10-3).[13] 이처럼 두 계병은 서문과 좌목 외에 그림 부분을 행사 장면과 일반 회화를 혼합하여 구성하고 있다. 앞서 이하진의 「친정계병서」(1676)에서도 보았는데, 복합 구성은 친정계병의 전형적인 양식이 되었다고 할 수 있다.

17세기에 등장한 계병은 초기에는 산수화나 고사인물화 등의 감상용 화제를 택하다가 18세기 중반부터 행사도를 전면에 그리게 되는데, 앞에서 본 세 건의 친정계병에서처럼 두 가지 내용을 절충하는 구성은 과도기적인 양상이라고 볼 수 있다.[14] 그렇다면 친정계병은 왜 이러한 복합적인 구성을 갖게 된 것일까? 이러한 경향이 유독 친정계병에서 두드러진 것인지는 현존 작품이 많지 않아 확인하기 어렵지만,[15] 친정계병 안에서 이 구성이 갖는 의미에 대해서는 생각해볼 여지가 있을 것이다.[16] 앞의 두 친정계병 모두 소상팔경(瀟湘八景)과 난정수계(蘭亭修契)라는 주제를 공필(工筆)의 청록산수화풍으로 그려서 병풍의 높은 품격을 드러내고 있다. 화려하고 장대한 산수화와 고사인물화가 이 계병을 소유한 이들의 재력

과 품위를 과시적으로 드러낸다면, 도목정사라는 행사 장면은 이들의 권력이 연유하는 지점을 상징적으로 보여주고 있다고 할 수 있다. 즉 이조와 병조가 문무관의 인사 전형권을 가지고 있어 같은 품계의 다른 관직보다 영향력이 강했던 만큼, 도목정사라는 행사 장면은 전체 계병에서는 한두 폭에 불과하지만, 계병의 취지를 드러내는 데는 중요한 장면이었을 것이다.

《(숙종신미)친정계병》과《(경종신축)친정계병》의 행사 장면을 좀 더 자세히 살펴보자.《(숙종신미)친정계병》의 제1폭〈흥정당친정도(興政堂親政圖)〉(도 10-4)와《(경종신축)친정계병》의 제1폭〈진수당친정도(進修堂親政圖)〉(도 10-5)는 국왕이 친림한 도목정사를,《(숙종신미)친정계병》의 제8폭〈흥정당선온도(興政堂宣醞圖)〉(도 10-6)는 도목정사를 마친 후 임금이 술과 음식을 내린 선온 장면을 그렸다. 장소와 행사의 내용은 서로 다르지만, 구성은 유사하다. 세 그림 모두 병풍 한 폭의 상단 부분만을 이용하고 하단에 좌목이나 서문을 붙였다. 그 결과 화면은 정방형에 가까워졌는데, 테두리에는 'ㄴ' 자로 행각과 부속 건물을 두르고, 중앙 상단에 중심 전각을 배치하였다. 인물은 작고, 공간은 평면적으로 그려져 원근감이나 현실감은 적지만 덕분에 인물의 배열과 위차는 정연하게 드러났다.

이상에서 나열한 특징은 17세기 관청을 배경으로 같은 관직의 관원들의 모임을 그린 동관계회도(同官契會圖)에서 흔히 드러나는 것이다. 특히 병조의 정랑(正郎), 좌랑(佐郎)의 계회를 그린〈기성랑계회도(騎省郎契會圖)〉(1648)와 가장 유사하다.[17] 친정계병이 이조와 병조 당랑(堂郎)이 제작한 계병이니, 병조에서 제작되던 계회도와 비슷한 것은 우연이 아닐 것이다. 그러나 단지 제작 집단이 같다고 해서 같은 형식을 고수하는 것은 아니다.[18] 친정계병이 당시 동관계회도와 유사하다는 것은 주문자인 이조와 병조의 관원들에게 이 둘이 서로 다른 것으로 인식되지 않았다는 것을

도 10-2.《(숙종신미)친정계병》, 1691년, 비단에 채색, 각 145.0×60.0cm, 개인 소장.

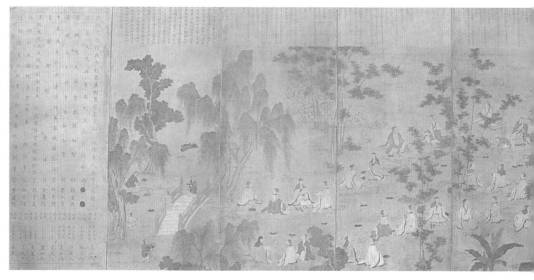

도 10-3.《(경종신축)친정계병》, 1721년, 비단에 채색, 각 142.0×61.0cm, 개인 소장.

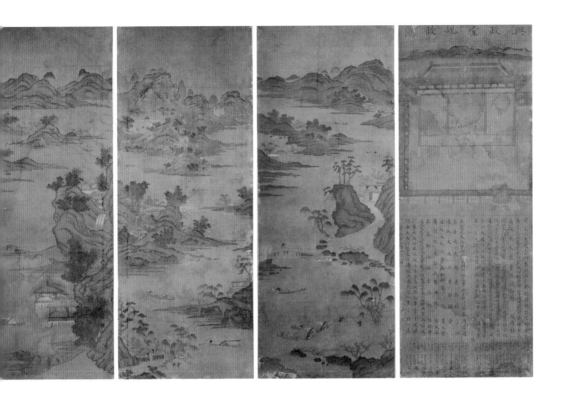

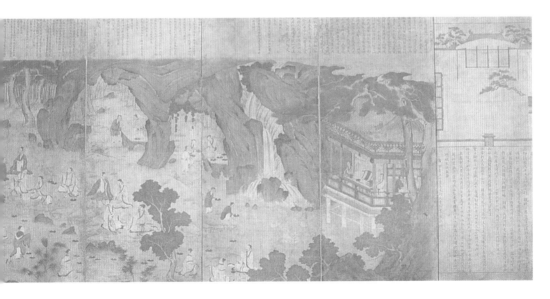

4 5

6

도 10-4. 《(숙종신미)친정계병》 제1폭, 〈흥정당친정도〉.
도 10-5. 《(경종신축)친정계병》 제1폭, 〈진수당친정도〉.
도 10-6. 《(숙종신미)친정계병》 제8폭, 〈흥정당선온도〉.

의미한다. 다시 말해 친정계병은 임금이 친림한 국가행사를 다루었으나
그 제작 목적은 관원들 간의 유대와 명분을 다지는 계회도의 그것과 같다
고 볼 수 있다. 이러한 태도는 국왕보다 관원의 존재가 부각된 그림 속 표

현에서도 찾아볼 수 있다.

　《(숙종신미)친정계병》과《(경종신축)친정계병》에서 가장 문제가 되는 지점은 임금과 신하의 위치이다(도 10-4와 도 10-5).[19] 전자의 경우엔 오른쪽에 임금의 자리를 두고, 후자의 경우엔 왼쪽에 두었다는 차이만 있을 뿐 어좌를 중앙에 두지 않았다는 점은 동일하다. 국왕은 왕실 조상을 모시는 의례가 아닌 한, 항상 전각의 북쪽에 앉아 남면하였으며, 친림도정도 예외가 아니었다.[20] 그렇기 때문에 이처럼 국왕을 중앙에 두지 않은 사례는 궁중기록화에서 찾아보기 어렵다.

　이 세 그림에서 임금의 자리는 치우친 위치만이 아니라 소략한 표현을 통해서도 미약한 존재감을 드러낸다. 임금의 자리는 어좌와 오봉병이 놓인 정식 어탑(御榻)이 아니라, 교의(交椅)와 사각의 도형으로 간략히 암시되었다. 이러한 구성과 표현에 대해 그 이유를 정확히 알 수 없다. 다만 신하들이 그림의 중심을 차지한 구성을 통해 상대적으로 존재감이 부각되는 효과를 노린 것으로 추측된다.

　이처럼 신하가 상대적으로 부각되는 표현은 이 두 계병의 제작 배경과도 관련이 있을 것이다.《(숙종신미)친정계병》은 선온에 참석한 관원들이 낸 채색과 비단 등의 물자로 완성되었다.[21] 17세기 후반기에 들어서면 계병은 대부분 관비로 제작되는 경향이 있는데, 이 계병은 사적으로 출자가 이루어진 점이 특이하다.[22]《(경종신축)친정계병》이 어떻게 제작되었는지는 정확하지 않지만, 병풍을 제작하여 나누어 가진 무리들을 '오제(吾儕: 우리네)'라고 일컬은 것을 보면 역시 사적인 제작 동기를 가지고 있었을 것으로 추측할 수 있다.[23]《(숙종신미)친정계병》과《(경종신축)친정계병》은 각기 다른 정세에서 서로 다른 정치적 입장을 가진 집단에 의해 제작되었기 때문에 구체적인 제작 동기에 대해서는 더 자세한 연구가 필요하다.[24] 다만 당색과 상관없이 인사권은 항상 영향력의 상징이었고, 이 두

친정계병은 인사권을 가진 이조와 병
조의 관원에게 초점을 맞추어 이들의
권세를 부각하는 것이었음을 추측할
수 있다.

반면, 영조대의 친정도는 기존과
다른 의미에서 정치적 기능을 가지게
되었다. 영조대에는 축, 첩, 병풍 등 다
양한 형식의 친정도가 제작되었다. 계
첩 형식의 친정도가 이조와 병조의 내
부 결속을 강화하는 성격을 가지고 있
는 데 비해, 축과 병풍 형식의 친정도
는 같은 관청의 관원들이 발의했음에
도 국왕의 권위와 의도에 더 주목하는
성격을 가졌다. 다음 절에서 살펴볼
정조대 친정도 계병의 국왕 중심적 성
격을 고려할 때, 다양한 형식과 기능
의 영조대 친정도는 일종의 과도기적
현상이라고 볼 수 있다. 영조대 친정
도 4점을 통해 그 현상을 간략히 살펴
보겠다.

〈영조친정후선온도록(英祖親政後
宣醞圖錄)〉(도 10-7)은 1726년(영조 2)
희정당의 친림 도목정사를 기념한 축
이다.[25] 영조가 즉위하고 처음 직접 지
휘한 도목정사로서 그 의미가 컸다.

도 10-7. 〈영조친정후선온도록〉, 1726년, 종이에 채색, 147.0×63.6cm,
충청남도역사문화연구원 기탁 소장.

이틀간의 도목정사가 끝난 후 영조는 선온하였고, 어제시를 내려 참석자들로 하여금 어제갱재시를 짓게 하였다.[26] 〈영조친정후선온도록〉은 당시 서천 이씨 소장 유물로서 당시 병조좌랑으로 참석하였던 이봉명(李鳳鳴)이 받은 것으로 보인다. 〈영조친정후선온도록〉은 축 상단에 도목정사 장면을 배치하고 하단에는 붉은 선으로 3단을 나누어 첫 단에 어제와 어제갱재시를, 둘째 단에 어제갱재시의 작성자를, 마지막 단에 병조참지 조명신(趙命臣)의 서문과 병조의 좌목을 기록하였다.

〈영조친정후선온도록〉은 상단에 그림을 하단에 좌목을 둔 구성이 앞선 숙종과 경종대의 친정계병 중 첫 폭의 도목정사 장면과 그 구성이 유사하다.[27] 그러나 전대의 친정도와 두 가지 지점에서 큰 차이를 가지고 있다. 하나는 어제갱재시의 수록이다.[28] 친정도에 어제와 어제갱재시가 수록되면서 기록의 공적 성격이 특히 두드러지게 되었다. 붉은 선으로 단을 나누고, 관원들이 자신들의 이름 앞에 '臣(신)' 자를 붙인 형식은 이 기록화가 왕의 관람을 전제하였다는 것을 의미한다. 서문에서 조명신은 어제갱재시를 올린 이날의 행사를 '군신이 함께 기뻐한 성사(盛事)'라고 칭하며, 이를 그림으로 그려 나누어 가지고 가문의 보배로 삼겠다고 하였다. 어제갱재시 행사가 축을 제작한 직접적인 계기가 된 것이다. 두 번째 특징으로 도목정사 장면에서 어좌가 처음으로 중앙에 배치되는 구도를 들 수 있다(도 10-8). 어좌에서 희정당의 문으로 이어지는 중심축은 화면 전체를 좌우 대칭적으로 분할하는데, 이는 이비와 병비를 좌우에 두고 군림하는 국왕의 존재를 시각적으로 완성시켰다.

이처럼 〈영조친정후선온도병〉은 영조의 첫 친정도로서 왕권이 강조된 파격적인 변화를 보여준다. 그러나 이비와 병비의 연대의식을 강조한 친정도의 전통 역시 단절되지 않았음을 두 계첩을 통해 확인할 수 있다. 《(영조)무신친정계첩(戊申親政契帖)》(도 10-9)과 《(영조)갑인친정계첩

도 10-8. 〈영조친정후선온도록〉 부분.

(甲寅親政契帖)》(도 10-10)은 각각 1728년(영조 4)과 1734년(영조 10)에 일어나 친림도정을 그린 계첩이다. 두 첩 모두 도목정사 장면과 좌목을 신고 있고 서문은 남아 있지 않다. 계첩은 기록의 축적과 분배가 용이한 매체로서 17세기 후반에 등장하였다. 정부 낭관의 계회를 기념한 금오계첩이 축(軸: 족자 형태)에서 첩(帖: 책의 형태)으로 변화를 보인 대표적인 예이다. 이러한 변화에 대해 윤진영은 전란 이후 악화된 재정 사정이 반영된 것으로 제작 비용의 절감과 보관의 편의성이 고려된 것이라고 하였다.[29] 숙종대의 친정계병이 화려한 채색공필화를 사용하여 과시적인 효과는 누릴 수 있었지만 많은 양을 제작하기는 어려웠던 데에 비해, 이러한 계첩

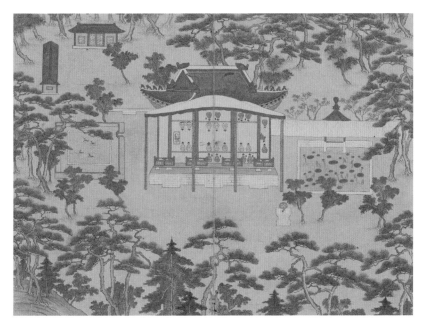

도 10-9. 《(영조)무신친정계첩》, 1728년, 종이에 채색, 41.6×54.8cm, 국립중앙박물관.

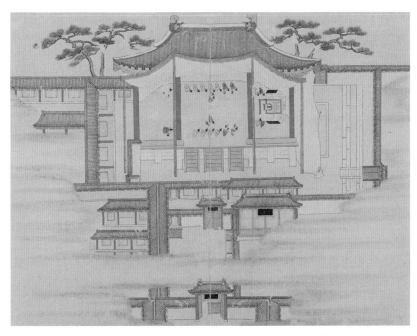

도 10-10. 《(영조)갑인친정계첩》, 1734년, 비단에 채색, 42.6×55.8cm, 동아대학교박물관.

형태의 친정도는 이조와 병조의 관원들에게 모두 분배하기에 무리가 없었을 것이다. 이런 의미에서 계첩 형식의 친정도는 특정 세력의 선전 효과를 위해서가 아니라 이조와 병조의 관원 간 동류의식을 강화하는 동관계회도의 일환이었을 것으로 추정된다.

그림을 살펴보면,《(영조)무신친정계첩》은 중앙의 창덕궁 어수당(漁水堂)과 이를 둘러싼 애련정(愛蓮亭), 양안재(陽安齋), 운림거(韻㙟居) 등 주변 전각을 구체적으로 제시한 점이 이전 친정도와 다른 점이지만, 당내 임금의 자리는 여전히 왼쪽에 작은 사각형으로 암시되었다.《(영조)갑인친정계첩》은 창덕궁 희정당 주변 관아가 구체적으로 제시되었으며, 임금의 자리가 어좌와 오봉병을 갖추었다는 점에서 궁궐과 국왕에 대한 인식이 증가했음을 알 수 있으나, 여전히 어좌는 중심이 아닌 오른쪽에서 서향을 하고 있다.

《(영조)을묘친정후선온계병(乙卯親政後宣醞稧屛)》(도 10-11)은 영조 11년(1735)의 친정을 기념한 것으로, 첫 친정도인 〈영조친정후선온도록〉과 유사한 점이 많다. 우선 친정후 선온행사에서 어제에 갱재시를 지어 올리는 행사를 중심에 두었다는 점에서 그렇다. 이 계병은 창덕궁 선원전에서의 친정 장면과 좌목, 서문과 영조의 어제, 14명의 어제갱재시로 구성되었다.[30] 친정도를 병풍으로 제작하는 숙종·경종의 전통을 잇고 있지만, 감상적 기능이 있는 일반 산수화나 고사인물화 대신 긴 서문과 어제갱재시를 포함했다. 서문의 내용은 인사의 공정함과 임금의 공덕에 대한 일반적인 찬사가 아니라 해당 친림도정에서 일어난 특정 사건과 그에 대한 정

도 10-11. 《(영조)을묘친정후선온계병》, 1735년, 비단에 채색, 124.8×332.5cm, 서울대학교박물관.

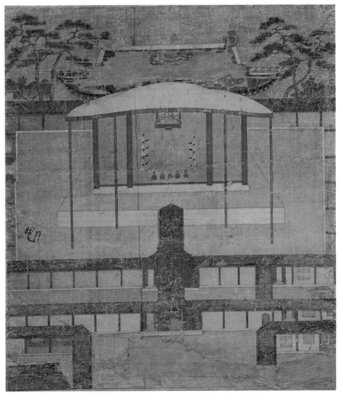

도 10-12. 《(영조)을묘친정후선온계병》, 선온 장면.

치적 견해를 드러냈다. 계병의 장식적 기능이 축소되고 정치적 기능이 증가한 것이다. 좌목에서 이름 앞에 붙인 '臣' 자에서도 이 계병이 임금의 친람을 의식한 것임을 알 수 있다. 그림에서도 〈영조친정후선온도록〉과 마찬가지로 어좌가 남면한 것을 목격할 수 있다(도 10-12).[31] 이처럼 영조대의 친정도는 축, 첩, 병풍이 혼용되는 가운데 국왕의 존재가 점차 강조되는 과도기적 경향을 보인다.

2. 정조대 인사제도의 변화

1785년(정조 9)《을사친정계병》이 제작된 무렵 정조는 국왕의 인사권을 강화하는 정책을 본격적으로 펼쳤다. 이해 중희당에서 열린 친림도정의 의미를 이해하기 위해서는 우선 정조대 인사제도의 변화를 살펴볼 필요가 있다. 조선시대 전반에 걸쳐 문관의 인사는 이조에 귀속되었는데, 최종 책임은 이조판서에게 있으나, 당상관의 추천은 이조참의가, 당하관의 추천은 이조전랑(吏曹銓郎)이 하였다. 특히 이조전랑은 품계가 정5~정6품에 그쳤으나, 관리 규찰과 언론을 담당했던 삼사의 당하관[堂下淸職]에 대한 인사권, 즉 통청권(通淸權)이 있어서 막강한 권한을 행사했다. 그뿐 아니라 자신의 후임자를 자체적으로 천거하는 권한, 즉 자대권(自代權)을 가졌기에 다른 기관의 견제를 받지 않고 독립적인 인사권을 운영할 수 있었다.[32] 이조전랑의 통청권은 본래 재상과 당상의 독단을 견제하기 위한 장치였으나 16~17세기 중앙정계에 진출한 사림 세력이 이조전랑을 점유하고 이를 통해 삼사를 통제하고 여론을 좌우하는 파행이 심화되면서 문제로 떠올랐다.

이러한 문제를 해결하기 위해 숙종대 이후 이조전랑의 권한을 제한

하기 시작하였다. 숙종은 1685년 전랑이 후임을 천거하는 자대권을 박탈하였다.[33] 영조는 붕당정치를 종식하는 방편 중의 하나로 1741년 이조전랑의 통청권을 혁파하였다.[34] 영조는 재상권을 강화함으로써 이를 바탕으로 국왕 중심의 일원적 관료제를 회복하고자 하였던 것이다.[35] 정조는 즉위 후 이조전랑의 특권인 자대권과 통청권을 복구하였다.[36] 정조 초년 왕권이 미약한 상황에서 외척 세력을 제거하기 위해 노론 청류(淸流)의 도움이 필요했기 때문에 어쩔 수 없었던 선택이었다. 그러나 그 이후 정조는 지속적으로 이조전랑의 통청권에 제재를 가했으며 1789년(정조 13)에는 완전히 혁파하기에 이르렀다.[37]

이런 추이를 고려할 때, 1785년(정조 9)《을사친정계병》이 제작되던 시기는 정조의 인사정책에 의미 있는 시기였다. 같은 해 반포된 『대전통편』에는 이조낭청의 선발권을 당상에게 부여함으로써 사실상 이조전랑이 자신의 후임자를 천거하는 자대권이 부정되었다.[38] 여전히 당하의 통청은 낭청에게 윤허했으나 낭관이 부재할 시에는 판서와 다른 당상이 상의하여 결정하도록 규정하였다.[39] 그리고 몇 달 후 도목정사를 앞두고서 법전이 반포되자 이를 적용할 것을 종용하였다.[40] 결국《을사친정계병》이 그려진 이해의 도목정사에는 이조전랑의 권한이 유명무실해졌다고 할 수 있는데,[41] 이는 이 계병의 좌목에 이조와 병조의 당상관(판서判書, 참판參判, 참의參議, 참지參知)만 기재되고, 이하 전랑은 포함되지 않은 것과도 관계가 있다고 생각한다(표 10-2 참조).

한편, 도목정사에 국왕이 친림하는 것은 위와 같은 국왕의 인사권에 대한 영향력 확대와 관계가 있다. 숙종과 경종 연간에도 국왕의 친림도정이 없었던 것은 아니지만, 이례적인 행사에 불과했다.[42] 그에 비해 영조는 재위 17년(1741)부터 자주 친림하였으며 재위 30년(1754)부터는 거의 매년 1회 이상 친림하였다. 이러한 전통을 이어받아 정조 역시 즉위 후 지속

적으로 도목정사에 친림하였으며, 재위 9년(1785) 무렵에는 6월의 소정(小政)과 12월의 대정(大政)에 모두 친림하였다.

　　정조는 결국 전랑을 통해서가 아니라 이조 당상관과 대신을 통해, 그리고 도목정사에 직접 참석함으로써 인사 문제에 적극적으로 나서게 되는데, 정조가 당시 관직 운용의 가장 큰 문제라고 생각한 것은 인사 정체(停滯)였다. 즉 관리가 되고서도 관직을 맡지 못하는 사람이 많은 반면, 기관에는 인원이 비어 있어 업무가 원활하지 못하였다. 그 원인은 인사 기준 때문이었는데, 현실적인 업무 능력보다는 가문, 당색의 출신을 중요시하여 먼 친척이 충역시비(忠逆是非)에 엮일 경우 관직 진출이 모두 제한되었기 때문이다. 1784년(정조 8) 역모 사건이 터지면서 인사 정체는 극에 달했다.[43] 정조는 소론 중심의 정국에서 상대적으로 약세였던 노론 김종수와 송재경(宋載經, 1718~1793)을 이조판서와 참의로 임명하면서 막힌 인사를 뚫는 '소통(疏通)'을 이루기를 당부하였다.[44] 그러나 이러한 시도는 반대파의 반발을 샀고, 이를 계기로 이조와 병조의 관원들은 더욱 몸을 사려 인사 정체가 심화되었다.[45]

　　정조는 이조의 당상관을 통한 인사 소통이 어려워지자, 한해 뒤인 1785년 도목정사에 친림하여 직접 여러 사안을 지시하기에 이르렀다. 정조는 삼사에 비어 있는 인원을 보충하고, 총관(摠管)과 아장(亞將)을 겸직한 경우 하나를 개차하며, 의금부(義禁府)와 병조(兵曹)에 늙고 병든 군사를 체차하라고 명하는 등 정체된 인사를 해소하는 구체적인 지시를 내렸다. 아울러 친림도정에 참가하지 않은 이조와 병조의 당상관들을 모두 체차했는데, 이는 친림도정이 미리 정해진 인사에 국왕이 낙점만 하는 허식이 아니라, 국왕의 인사권을 행사하는 의례로서의 권위를 확인시키는 것이라고 할 수 있다.[46] 이는 정조대 친정도가 국왕의 시위를 모두 갖춘 왕실 의례로서 격식을 갖춰 그려진 것과도 무관하지 않다.

도목정사가 모두 끝난 5일 후 정조는 지시대로 인사 소통이 이루어
졌는지를 확인하기 위해 규장각 제학 김종수를 소환하였다. 이는 정조대
관제에 규장각이 갖는 위치를 상징적으로 보여준다. 전랑권과 삼사의 견
제 권한을 축소하고, 대신과 당상관의 권한을 확대하여 관료제의 위계를
강화하였던 방식은 영조대와 유사하나, 정조대에는 규장각이라는 조직
을 두어 모든 관제의 상위에서 통제했다는 점이 다르다. 규장각의 실무자
인 직각과 대교는 '회권법(會圈法)'이라 하여 전임자가 추천하고 규장각의
제학과 직제학이 권점(圈點: 동그라미 표시)을 매겨 추천하는 방식으로 임
명되었다. 이는 기존 전랑의 자대권과 유사하게 다른 조직으로부터 독립
된 인사권이라고 할 수 있다. 결국 규장각은 임용에서 이조의 견제를 받
지 않았기에 도목정사에서도 이조와 독립적인 의견을 가질 수 있었을 것
이다. 규장각이 정조대 인사에 미친 영향은 앞으로 더 연구해야 할 부분
이지만, 이 사례를 통해 규장각이 정조의 인사권을 강화하는 데 기여했다
고 추측해볼 수 있다. 이는 이후 살펴볼《을사친정계병》의 좌목에서 규장
각 각신의 명단이 가장 먼저 등장하는 것과 무관하지 않다. 기존의 좌목
이 이비(吏批)와 병비(兵批)로 구성되었으며 참여한 승지조차 이비와 병
비로 나뉘어 기재된 것과 큰 차이를 보인다.

3. 좌목과 제작 주체 분석

좌목은 친정계병과 계첩에서 빠지지 않고 나오는 중요한 부분이다.
좌목마다 당시 도목정사에 참여한 관리를 열거한다는 공통점이 있지만,
관리들을 배열하는 순서, 개인의 신상 정보를 나열하는 방식, 좌목의 위
치 등은 시기마다 차이가 있다. 특히 정조 9년(1785)의《을사친정계병》은

이전과 차이가 크다. 관리의 배열 순서를 먼저 보자면 기존에는 주로 이조의 관리인 이비와 병조의 관리인 병비로 나누어 배열하였다. 승정원의 승지와 주서(主書)도 임금을 보좌하고, 명단을 기록하는 임무를 가지고 참석하였는데, 이들은 이비와 병비에 나뉘어 기록되었다. 예를 들어 숙종 13년(1687)의《친정계병》에는 이비의 좌목 아래 판서·참판·참의·좌랑 등 이조의 관리가 모두 열거된 후, 연이어 승정원 도승지와 가주서, 예문관 검열이 이어져 있으며, 병비의 좌목 역시 판서이하 병조의 관리가 나열된 후, 승정원 우부승지, 가주서, 검열 등이 이어져 기록되었다. 짐작건대 승정원 관리들은 문관 인사에 관여했는가, 무관 인사에 관여했는가에 따라 이비와 병비에 나누어 기록되었던 것으로 보인다.

영조 10년(1734)에는 좌승지와 좌부승지가 각각 이조참의와 병조참지 뒤에 놓여 이조정랑이나 병조정랑 같은 당하관보다는 앞에 놓이게 되었지만, 여전히 승정원 승지와 사관들은 이비와 병비에 나뉘어 들어가 있었으며, 승지들은 품계가 더 높음에도 불구하고 이조와 병조의 당상관(판서, 참판, 참의, 참지)이 모두 열거된 이후에 이름을 올릴 수 있었다. 이처럼 이비와 병비로 좌목이 구성된 것은 문관과 무관의 인사 행정인 도목정사가 각각 이조와 병조의 고유한 업무이자 권한이었던 것과 관련이 있을 것이다.[47]

그러나 정조대에는 이러한 좌목의 형식에 변화가 생긴다. 정조 9년(1785)의《을사친정계병》좌목은 규장각 관리(직각과 대교)와 승정원 관리(승지와 주서)를 앞에 두고 이조와 병조의 관리(판서, 참판, 참의 등)가 뒤를 따른다(표 10-2). 각신과 승지는 이비와 병비의 좌목에 속하지 않고 각각 규장각과 승정원의 관원으로 이름을 올렸을 뿐 아니라, 좌목의 가장 앞에 놓이게 되었다. 이는 이 계병이 이조와 병조의 단합을 목적으로 제작되지 않았다는 것을 의미한다. 규장각 각신과 승정원 승지로 대표되는 의견,

표 10-2.《을사친정계병》의 좌목

	좌목
규장각 각신	가선대부 형조참판겸 규장각검교직각 지제교 신 이병모(嘉善大夫 刑曹參判兼 奎章閣檢校直閣 知製教 臣 李秉模)
	통정대부 승정원좌승지겸 경연관참찬관 춘추관수찬관 규장각검교직각 지제교 세자시강원보덕 신 서정수(通政大夫 承政院左承旨兼 經筵官參贊官 春秋館修撰官 奎章閣檢校直閣 知製教 世子侍講院輔德 臣 徐鼎修)
	봉정대부 행예문관검열겸 춘추관기사관 규장각대교 교서관정자지제교 신 이곤수(奉正大夫 行藝文館檢閱兼 春秋館記事官 奎章閣待教 校書館正字知製教 臣 李崑秀)
	봉렬대부 행예문관검열겸 춘추관기사관 규장각검교대교 지제교 세자시강원설서 신 윤행임(奉列大夫 行藝文館檢閱兼 春秋館記事官 奎章閣檢校待教 知製教 世子侍講院設書 臣 尹行任)
승정원 승지	가의대부 행승정원도승지겸 경연관참찬관 춘추관수찬관 예문관직제학 상서원정 신 김상집(嘉義大夫 行承政院都承旨兼 經筵官參贊官 春秋館修撰官 藝文館直提學 尙瑞院正 臣 金尙集)
	통정대부 승정원우승지겸 경연관참찬관 춘추관수찬관 신 이조승(通政大夫 承政院右承旨兼 經筵參贊官 春秋館修撰官 臣 李祖承)
	통정대부 승정원좌승지겸 경연관참찬관 춘추관수찬관 신 홍인호(通政大夫 承政院左副承旨兼 經筵參贊官 春秋館修撰官 臣 洪仁浩)
	통정대부 승정원우승지겸 경연관참찬관 춘추관수찬관 신 서유성(通政大夫 承政院右副承旨兼 經筵參贊官 春秋館修撰官 臣 徐有成)
	통정대부 승정원동부승지겸 경연참찬관 춘추관수찬관 지제교 신 이가환(通政大夫 承政院同副承旨兼 經筵參贊官 春秋館修撰官 知製教 臣 李家煥)
	계공랑 승정원주서겸 춘추관기사관 신 김효건(啓功郎 承政院注書兼 春秋館記事官 臣 金孝建)
	선무랑 승정원가주서 신 김조순(宣務郎 承政院假注書 臣 金祖淳)
이비	자헌대부 이조판서겸 지의금부사 신 조시준(資憲大夫 吏曹判書兼 知義禁府事 臣 趙時俊)
	가선대부 이조참판 신 심풍지(嘉善大夫 吏曹參判 臣 沈豊之)
	통정대부 이조참의 신 이집두(通政大夫 吏曹參議 臣 李集斗)
병비	정헌대부 병조판서겸 지경연사 동지성균관사 세자우빈객 신 서유린(正憲大夫 兵曹判書兼 知經筵事 同知成均館事 世子右賓客 臣 徐有隣)
	가의대부 병조참판겸 동지경연사 신 이문원(嘉義大夫 兵曹參判兼 同知經筵事 臣 李文源)
	통정대부 병조참의 신 조정진(通政大夫 兵曹參議 臣 趙鼎鎭)
	통정대부 병조참지 신 유의(通政大夫 兵曹參知 臣 柳誼)
	통정대부 전병조참지 신 홍문영(通政大夫 前兵曹參知 臣 洪文泳)

즉 그들이 보좌하는 국왕의 의도가 더 중요하게 개입되었음을 짐작할 수 있다.

정조대 친정계병의 좌목에 나타난 또 다른 중요한 변화는 좌목에 개인의 구체적인 신상 정보가 생략되었다는 점이다. 숙종대와 경종대의 좌목에는 품계명(品階名)-직명(職名)-성명(姓名) 이후에 자(字)와 생년(生年)-과거급제 연도와 과거의 종류-본관이 열거되었다. 이러한 경향은 영조대에도 지속되었는데, 다만 성명 앞에 '臣' 자를 작게 써넣었다. 예를 들어 영조 11년(1735)의《(영조)을묘친정후선온계병》좌목의 첫 줄은 "통정대부 병조참지 신 이창 자동 갑자 을사증광 완산인(通政大夫 兵曹參知 臣 李滄 子東 甲子 乙巳增廣 完山人)"이라 적혀 있다. 이처럼 '臣' 자가 들어간 것은 이 계병이 진상되었거나 혹은 임금의 친람이 전제되었다는 것을 의미한다. 정조 9년(1785)의《친정계병》역시 품계·관직명과 이름 사이에 '臣' 자를 표기하였으나 그 이외의 자, 생년, 과거급제 이력이나 본관 등의 개인 정보는 생략되었다. 원래 개인 정보는 과거급제 동기나, 동향인, 동갑인들 간에 모임을 갖던 계회에서 필요한 정보였으며, 이것이 계회도 좌목의 전통이 되었을 것이다. 다시 말해 좌목에서 이러한 신상 정보가 생략되고 품계와 관직만 기록된다는 것은 계병의 전통에서 사적인 요소가 사라지고 공적 기능이 강화되었다는 것을 의미할 것이다.

기존의 친정도와 달리 이조와 병조의 관리가 주관하지 않았다면《을사친정계병》의 제작은 누가 주관하였을까? 이 병풍에 첨부된 후대의 글은 이 병풍이 정조의 하사품이라고 전하고 있다. 제1폭과 제2폭 상단에는 1820년 홍인호(洪仁浩, 1753~1799)의 동생 홍의호(洪義浩, 1758~1826)가 쓴 것으로 추정되는 기록과 갱운시(賡韻詩)가 적혀 있으며, 제8폭 하단에는 홍인호의 아들 홍희조(洪羲祖, 1787년~?)가 쓴 갱운시가 첨서되어 있다. 이 중 홍의호의 기록을 보면, "선왕(先王)께서 을사년(乙巳年: 1785) 겨울 중희당에 친림하여 대정(大政)을 하실 때, 돌아가신 백씨(伯氏: 맏형)가 좌부대언(左副代言)으로서 모셔서 이 '내사갱시병풍(內賜賡詩屛風)'을 갖게

되었다"고 적고 있다.[48] 즉 당시 좌부승지 홍인호가 대정에 참석한 후 임금으로부터 하사받은[內賜] 병풍이라는 것이다. 당대에는 정조가 병풍을 하사하였다는 기록을 찾을 수 없으며, 홍의호의 기록은 35년 후의 것이어서 단정하기는 어렵다. 그러나 일반적으로 가문에 내사품(內賜品)이 전승될 경우 이를 자랑스럽게 여기고 보존하는 관습으로 볼 때, 이 병풍이 내사품이었을 가능성은 충분하다.

이상에서 본 바와 같이《을사친정계병》은 정조가 친림도정을 기념하여 참석한 각신과 승지, 이조와 병조의 당상관에게 하사한 것이라고 생각한다. 지금까지 이조와 병조의 관리들이 자신들의 인사권을 과시하고 이를 유지하는 목적으로 친정도를 제작한 것과는 매우 다르다. 친정도의 제작 주체가 전조(銓曹: 이조와 병조)에서 국왕으로 넘어간 것이다. 이 절에서는 좌목의 형식과 내용을 중심으로 살펴보았는데, 이는 그림의 내용이나 참석자들의 갱운시(賡韻詩)에서도 드러난다. 특히 병풍의 제1폭에 이조참의나 참판이 쓴 서문 대신에 참석자들이 어제시(御製詩)에 갱운한 시를 지어 올린 것은 주목할 만한 변화라고 할 수 있다. 그림의 내용과 구성, 갱운시에 대해서는 다음에 이어서 살펴보자.

4. 행례 장면과 친림도정

《을사친정계병》(1785)은 제2폭부터 제7폭까지 여섯 폭을 한 화면으로 넓게 이용하여 도목정사 장면을 그렸다. 이전의 친정계병이 한두 폭에 행사 장면을 간략히 그리고 나머지를 산수화나 고사인물화 등의 감상용 회화로 채우거나, 친정계첩으로 제작해 화첩의 두 쪽을 할애한 것과는 매우 다른 규모와 중요성을 보여준다.《을사친정계병》은 중앙에 중희당

에서의 도목정사 장면을 배치하고(제5폭), 그 좌우에 주변 전각을 배치하였다(제2~4폭, 제6~7폭). 이처럼 중앙에 행사 장면을 그리고 양쪽으로 실제 주변 전각을 재현한 것은 정조대 행사도의 특징이라고 할 수 있다. 앞서 1783년의 〈진하도〉와 1784년의 《문효세자보양청계병》과 《문효세자책례계병》에서도 공통적으로 나타나는 특징이다.[49] 즉 《을사친정계병》은 도목정사 장면을 그렸다는 점에서 숙종대 이후의 친정계병의 전통을 잇고 있지만, 실제로 그림의 구도나 표현은 정조대의 다른 왕실행사도와 더 근접하다고 할 수 있다. 기존 친정도와 비교해보았을 때, 《을사친정계병》은 단순히 시대에 따른 양식적 변화가 아닌 전면적인 시각질서의 변화를 보여준다. 이 계병은 그 어느 때보다 많은 정보를 가지고 1785년 12월 27~28일의 도목정사를 구체적으로 재현하였다. 세자를 위해 새로 지어진 중희당과 그 주변의 전각도 사실적으로 묘사하였다. 그러나 단순히 사실적으로 재현하였다고 하기에는 부족하다. 《을사친정계병》은 국왕을 중심으로 일원화된 시각질서를 가지고 있는데, 이는 의례와 건축이라는 틀을 통해 구조적으로 이루어졌다. 우선 행사 장면을 통해 《을사친정계병》의 시각질서를 살펴보겠다.

《을사친정계병》이 기존의 친정도와 달라진 가장 큰 특징은 국왕의 어좌를 중심으로 좌우대칭의 수직적 구도를 이룬다는 점이다(도 10-13 상단). 앞에서 살펴보았듯이 기존의 친정도에서는 어좌가 중앙에 있지 않고 한쪽에 치우쳐 동면이나 서면을 하였다.[50] 《을사친정계병》에서는 중희당의 중앙에 어좌를 두어 남면하는 전통을 지켰을 뿐 아니라, 행사 장면 전체에서도 가운데 어좌를 기준으로 참여한 모든 대신과 시위가 좌우로 일정하게 대칭을 이루고 있다. 어좌와 같은 축에 둔 것은 임금의 또 다른 상징인 어보뿐이다. 임금의 자리는 주칠 교의나 붉은 사각형으로 표시해왔는데, 《을사친정계병》에서는 오봉병과 표피를 덮은 어좌로 나타내어 위

엄을 더하였다.

행사 장면은 국왕을 중심으로 좌우대칭적일 뿐 아니라, 국왕을 최상위에 두는 수직적인 구도이다. 이러한 구도는 그림 속의 건축 공간과 밀접한 관계를 갖고 있다. 즉 그림은 크게 중희당과 전정(殿庭)으로 구분되고, 중희당은 다시 실내와 툇마루, 그리고 임시로 이어 붙인 보계(補階: 덧마루)로 구분되는 것을 볼 수 있다. 중희당 실내는 임금과 그를 보좌하는 근시(近侍)의 공간이다. 가장 상단에 오봉병을 갖춘 어좌가 있고 좌우에 3명의 내시들이 협좌하였다. 그 앞에 약간 뒤로 물러선 4명은 사관(史官)에 해당하는 기사관과 가주서이며, 그다음에 자리한 9명은 규장각의 각신과 승정원의 승지들이다. 어좌 앞에는 이조와 병조에서 올린 인사 추천 목록인 망단자(望單子)가 나란히 놓여 있다. 중희당 툇마루에는 이조와 병조의 당상관이 자리하였다. 오른쪽에 이조의 판서, 참판, 참의 3명이, 왼쪽에 병조의 판서, 참판, 참의, 참지 4명이 자리하였다. 녹색과 흑색 관복을 입은 당하관 2명이 이조와 병조의 당상관을 마주하고 엎드려 있는데, 이들은 당상관의 망장(望狀: 인사 후보자 명단)을 받아 적는 낭관으로 생각된다. 중희당 실내와 툇마루를 합한 이곳까지 그림 속 장면에 묘사된 인물들이 좌목에 이름을 올린 사람들이다. 임시로 덧댄 보계에는 좌우로 이조와 병조의 낭관들이 자리하였으며 그 중앙에 어보를 두었다. 이처럼 실내에서 밖으로 갈수록 인물의 지위가 국왕(근시 보위)→당상관→낭관으로 낮아지는 것을 볼 수 있다.

한편, 중희당 보계와 전정에는 국왕의 시위대가 배열되었다.[51] 기존의 친정도에서는 임금과 관원들만 묘사되었을 뿐 임금의 시위는 전혀 등장하지 않았다. 그러나《을사친정계병》에서는 검과 활, 창을 든 임금의 시위대가 모두 100여 명이 넘는다(도 10-13). 이는 행사에 참석한 승지와 전조의 관원을 모두 합한 수보다 월등히 많은 수이다. 시위대를 자세히 살

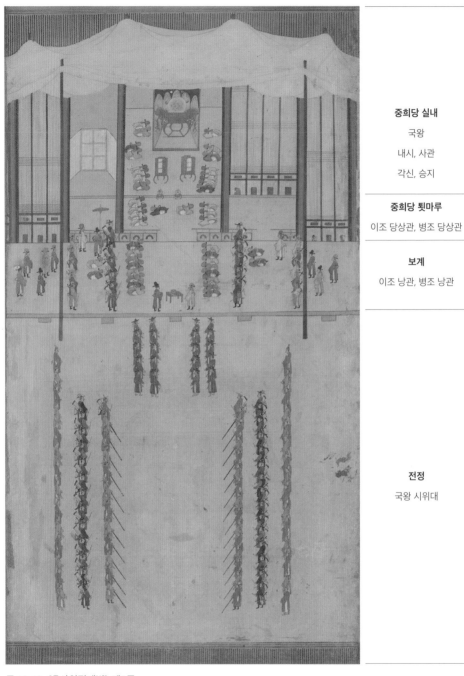

중희당 실내
국왕
내시, 사관
각신, 승지

중희당 툇마루
이조 당상관, 병조 당상관

보계
이조 낭관, 병조 낭관

전정
국왕 시위대

도 10-13.《을사친정계병》제5폭.

펴보면, 이들은 소속과 계급에 따라 다른 복장과 무기를 지니고 있다. 보계에 있는 군사가 철릭에 검은 쾌자를 덧입고, 붉은 깃을 단 전립에 활과 검을 지녔다면, 마당에는 이들뿐 아니라 붉은 철릭에 전립을 쓰고 무기를 들지 않은 군사와 초립을 쓰고 창을 든 군사, 붉은 철릭에 고깔 모양의 건을 쓴 군사가 열을 지어 배열되었다. 이들의 소속을 모두 밝혀내기 어렵지만, 각기 특정 업무를 담당하는 국왕의 호위 조직임은 충분히 짐작할 수 있다. 정조가 즉위 초부터 신변의 위협을 느끼고 왕실 호위대를 대폭 증가하였다는 사실은 잘 알려져 있다.[52] 이 계병에 왕실 시위대를 구체적으로 재현한 것은 이러한 정황과 관련이 없지 않다. 그러나 정조 이전에도 국왕의 행차에는 궁궐 내 이동이라 하여도 늘 기본적으로 시위대가 동행하였다. 결국 기존의 친정도에는 등장하지 않았던 호위군사가 이 그림에서 장대하게 표현된 것은 정조대에 강화된 국왕 경호를 반영할 뿐 아니라, 국왕의 위용을 시각적으로 강화하기 위한 것이라고 할 수 있다. 이처럼《을사친정계병》은 국왕을 중심으로 고도로 위계화된 구조를 갖고 있다. 이는 실제 건축 공간에 배열된 의례상의 구조인 동시에 신분적인 구조이며, 또한 전체 화면을 지배하는 시각적인 구조이기도 하다.

　《을사친정계병》의 두 번째 특징은 이처럼 정적인 구조 속에서 동적인 시간의 흐름, 즉 행사의 전모를 드러냈다는 점이다. 친림 도목정사는 엄밀히 말하면 국가의례가 아니라 행정 절차에 불과하다. 따라서『국조오례의』등의 예전(禮典)에서 의주를 찾아볼 수 없다. 그러나 영조대《(영조)을묘친정후선온계병》서문에 실린 장면 묘사와《을사친정계병》을 비교하면,《을사친정계병》이 도목정사의 의례로서의 성격을 강조하였음을 확인할 수 있다. 우선《(영조)을묘친정후선온계병》의 서문을 통해 그 장면을 재현해보자.

친정을 행하는 날 임금께서 선정전(宣政殿)에 납시었다. 이조와 병조의 당상(堂上)과 낭청(郎廳), 해방승지(該房承旨)를 입시케 하셨다. 여러 신하들이 순서대로 나아가 동서로 나누어 앉았고 양 승지가 가장 위쪽에 앉았다. 좌우 사관이 후반으로 물러나고, 옥새를 두는 탁자를 처마 밑에 놓고, 해당 낭관들이 나누어 앉은 뒤 정사(政事)를 시작하였다. 전장(銓長, 이조판서)이 망장(望狀)을 길게 부르면, 집필낭관(執筆郎官)이 썼다. 병조정랑과 좌랑이 일면 초하고, 일면 정서하여 쓰기를 마치면 승지에게 전달하였다. 승지는 다시 중관(中官)에게 주어 중관이 받들어 나아갔다. 임금이 받아 낙점하시고 해당자[該相]에게 주어 돌려 보게 하고, 그대로 주서(注書)에게 주어 합문(閤門) 밖에 보였다. 그리고 베껴서 밖으로 보내었다. 이조도 마찬가지였으나 낭관 한 명이 초하고 정서하는 임무를 겸했다.[53]

이 기록에 의거해 의식을 재구성하면 다음과 같다. ①이조판서가 망장(인사 후보자 명단)을 부른다. ②이조낭관이 받아서 적는다. ③병조판서가 망장을 부른다. ④병조낭관이 받아 적는다(정랑이 초벌 쓰고, 좌랑이 정서한다). ⑤망단자를 승지에게 전달한다. ⑥승지가 망단자를 중관에게 주면 중관이 임금께 받들어 나아간다. ⑦임금이 받아 낙점한다. ⑧해당자[該相][54]에게 주어 돌려 보게 한다. ⑨망단자를 주서에게 전달한다. ⑩주서는 베껴서 합문 밖에 공개한다.

이상의 순서에 의거하여《을사친정계병》을 보면 시간상 모순되는 지점이 발견된다. 이를테면 낭청들이 당상관과 마주보고 앉아 망장을 받아 적는가 하면, 이미 2개의 망단자가 붉은 서안 위에 나란히 놓여 있다. 한 장면에 서로 다른 시간대의 의식이 있는 것이다. 이 행사를 위해 배열된 인물과 기물들은 각각 그들이 집행하거나 사용되는 모든 행사의 순간

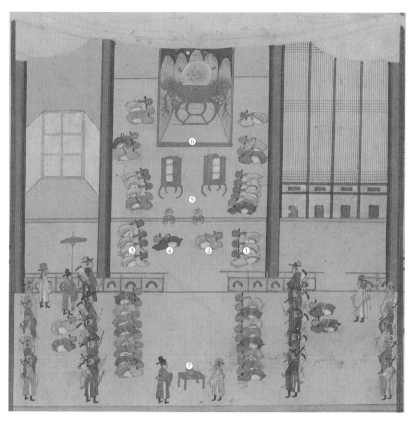

도 10-14.《을사친정계병》제5폭 상단, 의례 순서 표시.

들을 암시하고 있다. 예를 들어 이조와 병조의 당상관은 망장을 부르는 의식을(①, ③), 낭관들은 망장을 받아 적는 의식을(②, ④), 어좌 앞에 놓인 두 개의 망단자는 승지와 중관을 거처 망단자가 임금에게 전달되는 순서를 (⑤, ⑥), 툇마루 중앙에 놓인 옥새는 임금의 낙점 의식을(⑦) 상징한다(도 10-14). 이처럼 해당 인물과 기물을 통해 각 의식의 순서를 시각화함으로써 한 장면 안에 의례의 모든 단계를 재현한 것이다. 이러한 의례의 재현 방식은 정조대 궁중기록화의 특징으로서 앞서 살펴본《진하도》,《문효세자보양청계병》,《문효세자책례계병》에서 공통적으로 찾아볼 수 있다.

이처럼《을사친정계병》은 군신의 위계를 공간 속에 구조화하는 방식이나, 이 안에 의례의 시간적 흐름을 담아내는 방식이 모두 당대 왕실 의례를 그린 행사도와 유사하다. 결과적으로 행정 절차에 불과한 도목정사는 이 그림 안에서 국가의례처럼 표현되었다고 할 수 있다. 도목정사에 국왕이 친림하는 것은 1754년(영조 30)부터 이미 30여 년간 지속된 전통이었으니 의례로 인식되는 데 무리는 없었을 것이다. 다만 영조 이래 이미 친정을 통한 국왕의 영향력 행사가 정착되어왔다면 왜 돌연 정조 9년에 친정도를 하사하였는지가 의문으로 남는다. 이는 이 그림의 주제를 단지 '국왕 중심의 인사 행정'으로 한정하기 어렵게 한다. 매년 있었던 정조의 친림도정 중에 이해의 사건이 선택되어 병풍으로 제작된 것은 중희당이라는 장소 때문이다. 중희당의 의미와 표현에 대해서는 다음에서 계속해서 살펴보겠다.

5. 창덕궁 중희당과 세자

《을사친정계병》은 제5폭에 도목정사가 거행되는 중희당을 크게 배치하고 좌우로 주변 전각을 배치하였다. 〈동궐도〉(1828년경 제작)와 『궁궐지(宮闕志)』를 통해 전각의 명칭을 확인해보면 중희당 오른쪽에 복도로 이어진 건물[月廊]이 '칠분서(七分序)', 그 앞의 육우정(六隅亭)이 '삼삼와(三三窩)', 수직으로 이어진 누각이 '소주합루(小宙合樓)'임을 알 수 있다(도 10-15, 도 10-16).[55] 중희당과 연결된 세 채의 건물들은《문효세자책례계병》에 모두 처음 등장하는데, 중희당을 건립할 때 이 일곽이 한꺼번에 완성되었음을 알 수 있다(도 9-7 참조).[56] 중희당 구역 밖 제7폭 상단에 그려진 전각은 성정각(誠正閣)과 2층 누각인 희우루(喜雨樓)로 추정된다(도 10-17).

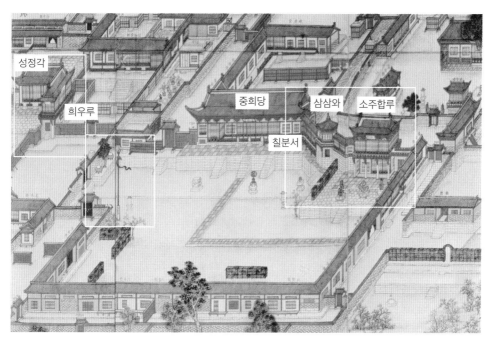

도 10-15. 〈동궐도〉, 중희당 부분, 1828년경, 전체 583.0×273.0cm, 고려대학교박물관.

(좌) 도 10-16. 《을사친정계병》제4폭, 삼삼와와 소주합루 부분.
(우) 도 10-17. 《을사친정계병》제7폭, 성정각과 희우루 부분.

중희당 구역을 둘러싼 담과 문, 중희당 마당의 기물과 조경도 사실적으로 재현되었다. 〈동궐도〉와 비교해 다소 변형된 곳도 있지만 주요 출입문은 확인이 가능하다. 소주합루 오른쪽에 그려진 문은 원지문(元祉門)이고, 그 아래 행각의 일부로 지붕만 표시되어 있는 것이 중양문(重陽門), 중희당의 왼쪽 벽과 연결된 북쪽 출입문은 구여문(九如門)이고, 중양문과 마주한 중희당의 서쪽 출입구는 성정각으로 통하는 자시문(資始門)이다. 중희당의 사방으로는 백목장(白木帳)

도 10-18. 《을사친정계병》 제6폭, 풍기 부분.

이 둘러싸고 있고 장막 밖에 난 소문(小門)에는 낙영이 드리워진 채 청녹색의 휘장이 쳐 있다. 대정 중의 삼엄한 보안 상태를 표시한 것으로 보인다.[57] 중희당 마당에는 〈동궐도〉에 있는 해시계(적도의赤道儀), 측우기(測雨器) 등의 관측기구는 보이지 않지만 바람의 방향을 관측하는 풍기(風旗)의 깃발 부분이 제6폭 하부에 그려졌다(도 10-15와 도 10-18 비교).[58] 희정당 주변에는 관목류를 틀어 올린 울타리인 취병(翠屛)을 배치해 조경에도 변화를 주었는데, 제3폭과 제4폭의 소주합루와 중양문 옆에도 그려져 있다.

이처럼 중희당과 주변 행각은 비교적 사실적으로 충실히 재현되었다. 그러나 몇 가지 사실에서 벗어난 표현이 발견되어 흥미롭다. 우선 중희당의 소주합루는 〈동궐도〉에서 삼삼와의 옆으로 배치되는 것과 달리 수직으로 이어져 측면관으로 묘사되었다. 이는 시선을 옆으로 빼앗기지

않고 중희당에 집중하기 위해서 의도된 것이라고 볼 수 있다.

　그러나 다른 한편으로 이러한 표현이《문효세자책례계병》에서 3폭의 좁은 화면에 중희당과 주변 전각을 모두 담아야 하는 상황에서 처음 시도되었음을 상기할 필요가 있다(도 9-7 참조). 6폭 화면으로 구성된《을사친정계병》은 3폭만을 중희당에 할애한《문효세자책례계병》보다 화면이 두 배 이상 커졌지만, 주변을 더 넓게 조망하기 위해《문효세자책례계병》의 중희당 좌우폭을 옆으로 늘리는 방식을 택하였다. 그 결과《을사친정계병》은 왼쪽으로는《문효세자책례계병》과 마찬가지로 성정각의 일부가 조금 포함되었고, 오른쪽으로는 전각 대신에 두 폭에 걸쳐 석대가 층층이 넓게 펼쳐지고 구름 사이로 소나무와 학이 자리 잡은 한가로운 풍경을 연출하게 되었다.

　이 장면에 대한 이해를 돕기 위해 중희당에 대한 기록과 이날 중희당에서의 도목정사가 갖는 의미에 대해 잠시 살펴보자. 중희당은 창건 기록이 거의 없다. 『궁궐지』와 『신증동국여지승람(新增東國輿地勝覽)』 등 19세기의 지리지에 정조 6년(1782)에 건축되었다고 기록되어 있을 뿐이다. 이해는 문효세자가 태어난 해이기 때문에 우리는 정조가 중희당을 세자의 탄생에 맞추어 건립하였다고 추측할 수 있다. '중희당(重熙堂)'이라는 당호 역시 중광(重光), 중륜(重倫)과 마찬가지로 세자를 의미한다. 그러나 실제로 『승정원일기』나 『일성록』 등 당대의 사료에서는 이 무렵 중희당 건립에 대한 기록을 찾을 수 없다.

　조선 후기 창덕궁에서 세자궁으로 사용되었던 것은 저승전(儲承殿)과 시민당(時敏堂)이었다.[59] 광해군대 이후 현종, 경종, 사도세자 등 궁궐에서 세자 시절을 보낸 이들은 이곳에서 관례, 책례, 백관의 하례를 받았다. 그러나 저승전은 1764년(영조 40)에, 시민당은 1780년(정조 4)에 화재로 소실되었다. 정조는 시민당에 화재가 나자 개축을 명하고 중건도감까

지 설치하였으나 한 달 후 돌연 취소하였다.[60] 그리고 이후 중희당에 대한 첫 기록이 1784년(정조 8) 윤3월 18일에 등장하는데, 중희당 건립에 대한 내용이 아니라 이미 지어진 중희당에서 정조가 승지를 소견하여 정사를 처리한 기사이다.[61]

중희당은 동궐도를 통해 추정해보면, 정면 8칸 측면 4칸, 총 32칸으로 규모가 큰 건물이었다. 그 일대에 함께 건립되었을 월랑, 누각, 정자까지 포함하면 정조대 궁궐 재건 중에 가장 규모가 큰 공사였을 것으로 짐작된다. 그러나 영건도감을 설치하는 것은 고사하고 공사를 명하는 어떤 기록도 사료에 남기지 않았다. 왜 이처럼 중대한 공사가 어떤 공식적인 논의 과정도 없이 이루어졌는지 정확한 이유를 알 수는 없다. 다만 세자를 위해 동궁을 신축하는 일은 왕실 헌창을 위한 과욕이란 비난을 받을 수도 있는 부담스러운 일이었을 것이다. 더구나 대대로 동궁으로 사용되던 저승전과 시민당을 재건하지 않고 새로운 동궁 일곽을 조성하는 것은 명분이 약한 일이기도 하였을 것이다. 정조는 중희당을 창덕궁 한가운데, 내전에 바로 인접한 곳에 지었다. 영조대 사도세자의 처소인 시민당이 창덕궁의 동편 깊숙한 곳에 자리 잡았던 데 비해, 중희당은 정조의 편전인 성정각과 침전인 대조전과 가까운 곳에 위치하였다고 할 수 있다. 영조와 사도세자 간의 갈등을 목격한 정조로서는 공간적으로도 세자를 가까이 두는 것이 미래에 부자간의 오해를 줄이고, 원자의 지위 향상을 꾀할 수 있다고 판단했을 것이다.[62] 이는 세자의 시강원, 익위사 관원과 내시들을 모두 자신의 근신으로 채우려 하였던 정조의 노력과도 일맥상통한다.《을사친정계병》에서 주위의 다른 전각은 구름으로 가리고 생략한 가운데, 국왕의 편전이었던 성정각만을 포함한 것도 주목된다(**도 10-17 참조**). 중희당과 행각 하나를 사이에 두고 있는 성정각은 세자와 국왕 간의 가까운 거리를 암시하기도 한다.

한편, 중희당은 기존 동궁을 중건한 것이 아닌 데다 건립에 대해 공론을 거치지도 않았기 때문에 중희당에 권위를 부여하는 작업이 더욱 절실하였을 것이라 생각된다. 중희당 일대는 세자가 신하를 조회하고 학습하고 업무를 볼 수 있도록 공간을 조성하였다.[63] 이는 곧 세자가 장성하여 이곳에서 정무를 보는 데 부족함이 없도록 기획한 것이다. 그러나 실제로 세자는 아직 어렸고 중희당이 아닌 대은원에 거처하며 궁녀와 궁관들에 의해 보육되는 처지였다. 정조는 세자가 중희당을 본격적으로 이용할 때까지 단순히 존치하는 데 그치지 않고 적극적으로 중희당에 친림하고 상징적인 정사를 통해 권위를 부여해갔다고 할 수 있다.

1784년(정조 8) 윤3월 이후 정조는 중희당에 일주일에 한 번씩 친림하여 승지와 약원제조를 소견하였으며, 7월에 세자의 책봉례가 논의된 이후부터는 한 달간 매일 중희당에 거둥하여 책봉례 도감제조를 소견하였다. 8월 2일 책봉례를 기점으로 중희당은 명실상부한 동궁이 되었으며, 그 이후에도 정조는 일주일에 한 번 간격으로 이곳에 들렀다. 이는 성정각 다음으로 자주 찾은 것으로, 중희당이 제2의 편전으로 사용되었다고 할 수 있다.[64] 중희당에서 처리한 업무는 성정각에서의 업무와 크게 다르지 않지만, 세자와 관련된 일이나 그 밖에 기후나 풍·흉작 등 농사와 관련된 논의는 대부분 중희당에서 행하였다.[65] 중희당에 '양생(養生)'의 의미를 부여하는 것이라 추측할 수 있다.

정조가 중희당에서 도목정사에 친림한 것도 중희당에 권위를 부여하는 행위였다고 할 수 있다. 도목정사가 중희당에서 거행된 것은 1785년(정조 9) 이해가 유일했다. 정조대 도목정사 장소로는 주로 창덕궁과 창경궁의 편전인 희정당과 선정전, 함인정 등이 사용되었는데 이해에는 특별히 중희당이 선택되었다. 정조는 도목정사 첫날 다음과 같이 중희당에서 거행한 뜻을 밝혔다.

"…금번의 도목정사를 이 중희당에서 행함은 뜻이 어찌 우연한 것이겠는가? 현재의 하고많은 일들은 후손(後孫)을 편안케 하는 것보다 나은 것이 없으며, 후손을 편안하게 하는 계획은 또한 답답함을 소통하여 화기(和氣)를 인도(引導)하는 일보다 나은 것이 없다. 만약 생각이 이러한 사리(事理)에 이른다면 반드시 그전처럼 인순(因循)하는 일은 없어야 할 것이다. 두 전조(銓曹)의 신하로 하여금 이러한 뜻을 자세히 알도록 하라" 하였다.[66]

정조는 후손을 편안하게 하는 일이 현재 가장 중요하며 이를 위해선 "답답함을 소통하여 조화로운 기운"을 이끌어내야 한다고 하였다. 후손이란 전해에 책봉된 문효세자를 가리키며 답답함을 소통하는 일은 인사적체를 해소하여 원활한 인재 등용을 이루는 것을 가리킨다. 정조는 새로 태어난 세자에 대한 기대감과 종사에 대한 책임을 명분으로 고질적인 인사 악습을 혁신하고자 한 것이다.

중희당이라는 공간이 도목정사에 새로운 바람을 불어 넣어줄 것이라는 기대감도 있었지만, 실상은 이 행사를 통해 중희당이 얻게 되는 상징성이 더 큰 목적이었다고 생각한다. 이는 도목정사가 끝난 후 정조와 참석자들이 지은 갱운시에서도 잘 드러난다. 정조의 어제와 차운한 19인의 시는《을사친정계병》의 1폭에 '중희당친정시갱운(重熙堂親政時賡韻)'이란 제목 아래 실렸다.[67] 정조의 어제는 다음과 같다.

중희당에 참석하여 대정을 행하고
전교를 내려 전신(銓臣)을 훈계하고 타이르니

오늘 은혜를 입어 벼슬아치가 된 모든 무리는

임금의 은혜를 넓혀 만년의 상서로움을 특별히 축원하라

親臨大政重熙堂

誠勑銓臣有十行

此日霑官凡幾輩

廣恩端祝萬年祥

정조의 시는 중희당에서 겨울 도정(대정大政)에 참석하여 인사 소통
에 대한 전교를 내린 일을 언급하였다. 그리고 인사를 맡은 전신뿐 아니
라 발탁된 모든 신하가 이날의 특별한 은혜를 넓히고 축원하여 만년의 상
서로움을 이어갈 것을 기원했다. 어제시에서 차운된 자는 '堂', '行', '祥'이
었다. 이 세 자를 차운하여 지은 19편의 시는 제각각 표현은 다르지만 내
용은 모두 "중희당에서[堂] 도목정사의 거행(혹은 신료의 행렬)[行]이 상서
롭다[祥]"는 뜻을 담았다. 《문효세자보양청계병》에서와 마찬가지로 어제
갱운시는 군주의 제안과 축원이 신하들의 입에서 반복되고 확장되는 효
과를 가져왔다.[68] 신료들의 시에는 중희당을 언급하며 세자를 떠올리는
문구도 종종 발견된다.[69] 이처럼 중희당은 도목정사라는 행사와 갱운시를
통해 군신, 신료 간에 조화를 이끄는 공간으로 거듭나는데, 이는 곧 세자
에 대한 축원으로 이어진다고 할 수 있다.[70]

중희당에 부가된 상서로운 이미지는 《을사친정계병》에서도 찾아볼
수 있다. 제2폭과 제3폭에는 층이 다른 석대를 배치하고 구름 사이로 소
나무와 복사나무, 학을 두 마리 배치하였다(도 10-19).[71] 모두 장수와 벽사
(辟邪)와 길상(吉祥)을 상징하는 도상이다. 물론 이들이 완전히 실제와 동

도 10-19. 《을사친정계병》 제2~3폭.

도 10-20. 《을사친정계병》 제4~6폭, 중희당 뒤편 소나무 부분.

떨어진 상징이라고만 보기는 어렵다. 〈동궐도〉에서도 볼 수 있듯이 중희당 동남쪽으로는 넓게 복사나무 밭이 있다. 후대의 기록이기는 하나, 효명세자가 남긴 시에서도 알 수 있듯이 이 구역에서 학을 키웠을 가능성이 있다.[72] 그러나 소나무와 학, 복사나무는 일반적인 길상적 상징이나 실제 조경의 반영, 그 이상의 의미를 가지고 있다. 중희당 뒤에 좌우로 하나씩 배치된 소나무는 많은 궁중행사도에서 반복되는 도상으로 왕의 장수와 왕실의 번영을 상징한다(도 10-20).[73] 특히 국왕이 친림한 전각에 배치되는데, 일월오봉병의 좌우에 그려진 소나무를 연상시켜 국왕의 권위를 드러내기도 한다. 같은 모양의 소나무 세 그루가 제3폭에도 학과 함께 그려졌다(도 10-19). 태자나 세자의 거처를 '학금(鶴禁)'이라고 하는 표현에서도 알 수 있듯이, 학은 장수나 청렴 등 잘 알려진 상징 외에도 세자를 지칭하기도 한다. 복사나무는 귀신을 쫓는 벽사의 의미와 이상향의 의미를 가지고 있다. 다시 말해 이들은 장수와 벽사 등 길상적 의미를 담은 동시에 임금과 세자가 이루어갈 태평성대를 암시하고 있다고 할 수 있다.

이상에서 살펴본 4개의 병풍 즉《진하도》(1783),《문효세자보양청계병》(1784),《문효세자책례계병》(1784),《을사친정계병》(1785)은 세자의 탄생, 교육, 책봉, 동궁 건립 등을 기념하는 취지에서 제작된 것으로, 문효세자와 관련되어 있다. 정조는 뒤늦게 얻은 세자의 위상을 공고히 하기 위해 만전을 기했는데 병풍의 제작은 그러한 노력의 한 단면을 보여준다. 1786년 6월 문효세자가 홍역으로 사망함으로써 궁중에서 계병 제작은 한동안 진행되지 않았다. 궁중에서 계병이 다시 중요한 정치적 소통의 매체가 된 것은 그로부터 9년 뒤인 1795년《화성원행도병》부터이다. 다음 장에서 살펴볼《화성원행도병》은 내용이나 형식, 규모면에서 단연 독보적인 궁중행사도라 할 수 있다. 비록 정조 전반기의 계병은 문효세자의

죽음으로 실효성을 가지지 못했지만 후에《화성원행도병》의 중요한 제작 기반이 되었음이 분명하다.

V

《화성원행도병》을 통한
화성 행차의 시각화

《화성원행도병》은 정조가 1795년 혜경궁 홍씨의 회갑을 기념하여 화성에 있는 사도세자의 묘소에 행차한 사건을 그린 8폭 병풍이다.[1] 정조는 재위 기간 중에 13회에 걸쳐 사도세자의 묘소에 전배례를 드리는 원행을 감행했다. 그중 제8차 원행이었던 을묘년(1795) 원행이 의궤와 병풍으로 기록될 만큼 중요한 의미가 있었던 것은 이때가 사도세자와 그의 부인인 혜경궁 홍씨의 탄신 일주갑이 되는 해였기 때문이다.[2] 정조는 특별히 이 원행에 어머니 혜경궁 홍씨와 왕실 친척을 모시고, 관원과 시위군 6,000여 명을 대동하였다. 이 행차는 단순한 원행을 넘어서 회갑을 축하하는 연회, 화성의 발전을 격려하는 행사, 화성 장용영의 군사훈련, 국왕의 대민 접촉 등 복합적인 일정을 포함한 대규모 사업이었다. 따라서 간단한 행정 기록만 남긴 다른 원행과 달리 을묘년 원행 후에는 의궤와 행사도를 제작하게 되었다.

을묘년 원행의 기록인 『원행을묘정리의궤(園幸乙卯整理儀軌)』와《화

성원행도병》은 당시 행사에 대한 방대하고 철저한 기록과 사실적인 묘사로 주목받아왔다. 의궤는 금속활자와 목판 삽화로 인쇄되어 100건 이상이 배포되었으며,《화성원행도병》역시 21건이 제작되어 왕실에 들이고 행사 책임자들에게도 분하되었다. 이 기록들은 왕실 행사 후에 의궤와 계병을 제작하는 오랜 전통의 관행을 따르는 것처럼 보이지만 사실상 내용과 구성에서부터 제작 체계, 배포 범위에 이르기까지 이전과는 큰 차이를 보인다. 『원행을묘정리의궤』는 사실상 내부 보관용 기록에서 대대적인 국정 홍보용 서적이 되었으며,《화성원행도병》은 관원들 간의 연대를 도모하는 계병에서 국가행사에 참여한 공로를 치하하는 기념물이 되었다고 볼 수 있다. V부에서는 회화 작품인《화성원행도병》에 주목하되 그 문헌적 근거인『원행을묘정리의궤』와 밀접한 연관을 가지고 살펴보겠다.

정조가 심혈을 기울인 사업이었던 만큼 그 행사의 시각적 종합이라고 할 수 있는《화성원행도병》은 당대 궁중행사도의 결정체라고 할 만하다.《화성원행도병》의 역사적 중요성과 회화적인 혁신성은 지금까지 많은 연구자들의 주목을 받았다.[3] 그러나《화성원행도병》이 전달하는 정조의 의도와 회화적 재현 방식 간에는 특별한 연관을 짓지 않았다. 이 연구에서는《화성원행도병》이 각 행사의 서로 다른 의미를 강화하기 위해 때로는 궁중행사도의 전통적 화법을 지키고, 때로는 지도, 반차도 등의 실용적인 도안과 기술도법, 서양식 원근법 등의 새로운 화법을 결합하였음을 증명하고자 한다. 어떻게《화성원행도병》은 정조가 의도한 행사의 의미를 적합한 방식을 통해 정확하게 전달할 수 있었을까? 이를 위해서는《화성원행도병》의 구체적인 내용을 살펴보기에 앞서 명령 전달과 제작체계에 대한 연구가 선행되어야 할 것이다. 즉 원행을 준비한 정리소와 그 결과를 기록한 의궤청에 화원들이 어떻게 참여하였으며, 그 과정이 『원행을묘정리의궤』의 삽화와《화성원행도병》의 도안으로 어떻게 이어지게 되었는지 살피겠다.

11

《화성원행도병》의 제작과 분급

　　《화성원행도병》의 내용과 1795년 원행에 대해서는 이미 많은 연구
가 이루어졌음에도 불구하고 여전히 논란의 여지가 있는 문제들이 있다.
우선《화성원행도병》자체에 제목은 물론 기록이 전혀 없다. 따라서 이 병
풍이 기록에 나오는 유물 중 어느 것과 상응하는지 '명칭'을 둘러싼 문제
를 먼저 살펴보겠다. 둘째로《화성원행도병》의 제작 기관과 화원에 대한
문제가 있다.《화성원행도병》을 주관한 '정리소(整理所)'라는 기관은 도감
과 어떻게 다른지, 그리고 이 기관과 참여한 화원과는 어떤 관계에 있는
지 살펴보겠다. 셋째로《화성원행도병》의 분급 정황을 분석하고, 하사받
은 자들과 이를 감상한 후대의 반응은 어떠하였는지를 기록을 통해 살펴
보겠다. 내입용과 분급용이 서로 다른 수준으로 제작되었으며, 19세기에
도 지속적으로 감상되고 모사되었다는 정황은 현재《화성원행도병》이 여
러 종이 전하는 이유를 설명해준다. 마지막으로 현존하는《화성원행도
병》에 대한 이본 비교를 통하여 다음 12장에서 다룰 회화적 분석의 전제

로 삼겠다.

1. 《화성원행도병》의 명칭

국립중앙박물관 소장본은 입수 당시 등록될 때 '수원행행도(水源幸行圖)'라 명명되었는데, 1963년에 전시될 때 '수원능행도(水源陵幸圖)'로 소개되면서 이후 그 명칭으로 알려졌다. 박정혜 교수의 초기 연구에서는 소장처에 전하는 대로 '수원능행도'라는 명칭을 썼으며, 이후 2000년에 발간한 『조선시대 궁중기록화 연구』에서 '화성능행도병'으로 부를 것을 제안하였다.[1] 삼성미술관 리움(Leeum, 이하 '리움미술관')의 소장본은 '화성행행도팔첩병(華城行幸圖八疊屛)'으로 등록되어 있다. 진준현 박사는 '원행을묘정리소계병', 오주석 선생은 '원행을묘정리의궤도'라고 명칭을 제시하였다.[2] 국립중앙박물관은 소장 중인 궁중행사도를 정리해 간행하면서 이 작품을 '화성원행도병'으로 재명명하였다. 정조의 화성 행차는 사도세자의 묘소가 융릉으로 승격되기 이전 현륭원으로 행차이기 때문에 '능행(陵幸)'이 아니라 '원행(園幸)'이 되어야 하며, 일반적인 왕의 궐 밖 행차를 가리키는 '행행(幸行)'보다도 '원행'이 더 구체적인 표현이기 때문에 이렇게 칭한다고 재명명의 이유를 밝혔다.[3] 이 책에서도 이러한 원칙에 따라 《화성원행도병》으로 부르겠다.

기록 속의 명칭과 그것이 가리키는 바에 대해서도 정리할 필요가 있다. 다음의 4가지 기록에 화성 원행과 관련된 그림 명칭이 등장한다. 이 기록들 속에서 작품 간의 관계, 그리고 이 기록들과 현존하는 《화성원행도병》과의 관계를 살펴보자.

① 내입진찬도병(內入進饌圖屏)

 –『원행을묘정리의궤』,「재용(財用)」,"內入進饌圖屏及堂郎以下稧屏債

 磨鍊"

② 당랑이하계병(堂郎以下稧屏)

 –『원행을묘정리의궤』,「재용」,"內入進饌圖屏及堂郎以下稧屏債磨鍊"

③ 관하도정리소계병(觀華圖整理所稧屏)

 – 홍석주(洪奭周),『연천선생문집(淵泉先生文集)』권20,「관화도정리

 소계병발(觀華圖整理所稧屏跋)」

④ 화성행행도(華城幸行圖)

 – 홍경모(洪敬謨),『관암전서(冠巖全書)』13책,「화성행행도기(華城行

 幸圖記)」

우선 ①과 ②의 기록은『원행을묘정리의궤』의「재용」편에 등장하는
것으로, 궁중에 내입하기 위한 진찬도병과 당랑 이하에게 하사할 계병이
각각 별도로 명시되었다.[4] ③은 홍석주(洪奭周, 1774~1842)의 부친이 정
리소 낭청으로 있을 때 하사받은 계병이므로, ②와 같은 것을 지칭한다고
생각된다. 이 가운데 ④의 '화성행행도'는 병풍이 아니고,『원행을묘정리
의궤』의 도설을 보고 지은 기문(記文)으로 여기서는 논외로 하기로 한다.[5]
 그렇다면 ①의 진찬도병과 ②의 계병은 같은 것인가, 다른 것인가?[6]
강관식 교수는 홍석주의「관화도정리계병발」에 계병이 병진년(1796)에
완성되었으나,『정리의궤』는 1795년 8월에 모두 완료되었기 때문에 의
궤에 기록된《진찬도병》과《관화도정리소계병》은 다른 것이라고 하였다.
그렇다면 ①, ②, ③이 모두 다른 병풍이 된다. 그러나 실제로『원행을묘
정리의궤』가 출간되어 궁중에 진상된 것은 1797년 3월 24일이기 때문에
이전의 사실이 모두 포함될 수 있다.[7] 박정혜 교수는 "내입진찬도병(內入

進饌圖屛)"과 "당랑이하계병(堂郞以下稧屛)"은 서로 내용은 같고, 다만 내입용 도병은 계병이 아닌 진상용이었기 때문에 가장 중심 행사인 '진찬'의 이름을 빌려 진찬도병이라고 불렀을 것이라 추측하였다.[8] 필자는 박정혜 교수의 의견에 동의하는 가운데,『원행을묘정리의궤』의 "내입진찬도병급 당랑이하계병채마련(內入進饌圖屛及堂郞以下稧屛債磨鍊)"이란 구절을 다시 풀이해보고자 한다. 홍석주의 "관화도정리소계병(觀華圖整理所稧屛)"이란 제목을 보면 '정리소계병' 앞에 '관화도'를 붙였는데 '관화(觀華)'가 진찬 때 불린 악장 이름이기 때문에, 이 역시 진찬을 제목으로 삼았다고 할 수 있다. 그렇게 볼 때 위 구절을 '내입하기 위한 진찬도 병풍과 당랑 이하에게 분하하기 위한 (진찬도) 계병을 책정하여 마련함'으로 번역할 수 있다. 다시 말해 병풍의 용도를 구분하기 위해서 각기 지목했을 뿐이지 실제로 '내입진찬도병'과 '당랑계병'이란 별도의 명칭을 부여한 것 같지는 않다. 물론 ①, ②, ③의 병풍이 같은 내용을 담고 있다고 해도, 이들이 현존하는 《화성원행도병》을 지칭한다고 단정할 수 있는 명확한 증거는 없다. 다만 ③의 기록은 그림을 묘사하고 있지 않지만 을묘년 원행 일정을 전반적으로 요약하는데, 이것이 《화성원행도병》의 여섯 장면에 해당되어 연관이 있다고 추측할 뿐이다. ③과 ④의 기록에 대해서는 3절 '분급과 수용'에서 자세히 살펴보겠다.

2. 제작 기관과 화원

1794년 12월 을묘년 원행의 주관 기구로서 정리소를 설치하였다. 정리소는 일찍이 설치된 적이 없는 신설 기구였다. 예전부터 능행을 호조 판서가 담당하고 '정리사(整理使)'라고 부른 데에 근거하여 을묘년 원행

을 총관장하는 기구를 '정리소'라고 이름한 것이다.[9] 기존에 능행에서 정리사가 담당한 주된 분야는 행궁을 봉심하고 수리하는 일, 물품과 재용을 마련하는 일이었다. 그러나 실제로 1795년 이전의 정조 현륭원 원행은 호조판서가 아닌 장용외사(壯勇外使)가 원행 업무를 맡아왔으며, 정리사라는 명칭도 쓰지 않았다.[10] 또한 정조는 을묘년 원행의 경비는 호조를 번거롭게 하지 않기 위해 별도로 정리소에 맡겼다고 하였다.[11] 다시 말해 '정리소'는 이름만 '정리사'에서 기인했을 뿐, 원행을 담당하던 기존 호조의 업무와는 무관하다.

　'정리소'는 정조가 을묘년 행사를 총주관하도록 특별히 고안한 임시기구였다. 일반적으로 국가의 행사가 있을 때는 도감을 설치하였다. 도감이 아닌 정리소를 설치하였던 이유는 무엇일까? 첫 번째 이유는 독립된 재정 관리 때문이었다고 생각한다. 정리소에서는 경비로 총 10만 냥을 확보하였는데, 이는 조세와는 상관없는 정부의 환곡을 이용한 이자 수입이었다.[12] 정조는 중궁의 수라에서부터 수행원의 식사와 말의 사료에 이르기까지 모두 정리소에서 부담할 것이며, 조금도 백성에게 폐해를 끼치지 말 것을 당부하였다. 다시 말해 국가의 정상적인 경비[經常費用]와 지방의 민읍(民邑)에 피해를 주지 않는 범위에서 행차 비용을 마련하였다는 것이다.[13] 이를 통해 왕실의 잔치를 위해 백성을 수고롭게 한다는 비난을 피할 수 있었으며, 경비의 관리도 비교적 자유로울 수 있었을 것이다.

　두 번째로 을묘년 원행 자체가 도감을 설치하여 행하던 일반적인 국가전례와는 전혀 다른 행사였기 때문에 새로운 체제가 필요했다는 점을 들 수 있다. 도감은 국가의 큰 행사가 있을 때에 업무의 효율성과 행정적인 편의를 위해 설치한 임시기구였다. 도감의 체제는 상설관서인 의정부와 육조를 이용하지 않고, 행사에 필요한 업무만을 모아서 책임자인 도제조, 제조와 실무를 맡은 각 분방(分房)의 낭청으로 이루어졌다. 도감은 관

련 행사에 따라 다르게 조직되었는데, 예를 들어 국장·가례·책례 도감 등이 3방 체계를 가지고 있다면, 영건도감은 3소·4소 등의 조직을 가지고 있는 식이었다.[14] 그러나 일단 한 행사에 대한 도감의 조직체계가 정비가 되면 이는 매번 같은 행사에는 반복적으로 적용되었고, 이러한 관습적인 운행이 폐단으로 지적되기도 하였다.[15] 능행에 도감을 설치한 적이 없는데, 하물며 원행에 도감을 설치한다는 것이 명분이 없는 일이기도 하였을 것이다. 그러나 그보다 을묘년 기획 자체가 원행만이 아니라 진찬과 문무과 시험, 어사례(御射禮), 군사훈련 등 다양한 의식이 복합된 전무후무한 행사라는 점에서 새로운 기구를 설치해야 하는 이유가 되었을 것이다. 기존의 경직된 도감의 체제로는 이처럼 복잡하고 전례가 없는 행사를 치러내기가 어려웠기 때문이다.

실제로 정리소의 체제를 보면 도감과는 상당히 다른 방식으로 조직되었다. 도감은 기본적으로 도청과 제조로 이루어진 도청부가 지휘를 하고, 낭청과 감조관이 3방에 각각 포진하여 실무를 맡으며, 일반 관서의 분관인 별청부가 보조 역할을 하는 구조로 이루어져 있다. 도제조는 주로 삼정승 중 한 명이, 제조는 일반적으로 호조, 예조, 공조판서 중에 2명 혹은 3명이 맡았다. 이들은 국왕과 사안을 의논하고 이를 하달하는 역할을 하기도 하였으나 특정 업무를 책임지지는 않았다. 실제로 낭청을 관리하고 업무를 책임지는 자는 도청이었다. 그러나 도청 역시 각 방에 소속된 것이 아니었고 개별적인 업무는 다시 각 방의 낭청이 담당하였다.

이에 비해 정리소의 체제는 지휘부에서부터 책임 소재가 명확하다. 총책임을 맡고 있는 총리대신(總理大臣) 채제공 아래에 6명의 정리사를 두었는데, 호조판서, 사복시제조, 장용사, 경기관찰사, 장악원제조, 비변사부제조가 맡았다. 호조판서는 경비 지원 문제로, 사복시제조는 말과 가마 등을 준비하는 문제로, 장용사는 군대 동원 문제로, 경기관찰사는 행사와

행차 지역이 경기도인 이유로, 장악원제조는 행사에서의 음악과 정재(呈才)를 관여하는 문제로, 비변사부제조는 안보를 담당하며 행차의 대열을 관장하는 문제로 임명되었다.[16] 정리소의 하위 조직이 분방체제로 되어 있지는 않지만, 6명의 정리사가 각기 특정 영역을 관장하였음은 그들의 임무에 따라 구별해서 받은 상전을 통해서 알 수 있다.[17] 6명의 정리사 아래에는 도청을 거치지 않고 곧바로 낭청 5명을 두었으며, 그 밑으로 장교, 서리, 서사, 고직, 사령, 기수, 문서직, 사환군 등을 두었다. 이처럼 정리소는 관서의 가장 작은 조직을 뜻하는 '소(所)'라는 명칭으로 불렸지만, 실제로는 우의정이 총책임을 맡고 판서와 참판급이 6명이나 동원되어 업무를 책임진 막강한 임시조직이었다. 이와 같이 신설된 정리소 조직을 통해 정조는 비용이 많이 드는 행사를 큰 반대 없이 진행할 수 있었을 것이며, 또한 유례없이 복잡한 행사를 치르면서 작은 일에까지 모두 세세히 관여하는 것이 가능하였을 것이다.[18]

이처럼 을묘년 행사가 기존의 도감과는 다른 정리소라는 기구에서 진행되었으니 화원들의 소속과 역할 분배 방식도 달랐을 것이다. 기존에는 화원이 도감에 차출된 후 각 방에 소속되어 역할을 분배받았다면,[19] 을묘년 행사에서는 특별히 정리소나 의궤청에 소속되지 않고 필요에 따라 기용되었다고 생각된다. 이는 을묘년 행사에 동원된 인물들이 모두 차비대령화원으로서 이미 창덕궁 이문원(규장각)에 차출되어 있었으며, 본 행사를 준비하고 정리하였던 정리소와 의궤청과 밀접한 관계를 유지하고 있었기 때문으로 보인다.

을묘년 행사에 화원이 참여하였다는 기록은『원행을묘정리의궤』의「논상」항목에 3건 등장한다(표 11-1). 행사가 끝난 후 시상 내역을 기록한「논상」에 "가교를 조성한 후에 내린 상(駕轎造成後施賞)"과 "자궁께서 각참에 분하하신 상전(慈宮頒下各站賞典)" "진찬도병풍을 진상한 후에 내린 상

표 11-1. 『원행을묘정리의궤』, 「논상」 화원의 시상 내역과 관리

논상	책임 당상	화원	화원 시상 내역	지급처
가교를 조성한 후 내린 상	사복시제조 서유방	최득현, 변광복, 윤석근	각 무명 2필, 베 1필	정리소
(진찬도 병풍 진상 후) 자궁께서 각첩에 내린 상	정례당상 윤행임	최득현, 김득신, 이명규, 장한종, 윤석근, 허식, 이인문	각 무명 1필	내하
진찬도병풍 진상 후 호조에서 내린 상	정례당상 윤행임	최득현, 김득신	각 무명 2필, 베 1필	호조
		이명규, 장한종, 윤석근, 허식	각 무명 2필	
		이인문	무명 1필, 베 1필	

(進饌圖屛進上後施賞)"항목에 참여한 화원의 이름을 찾을 수 있다. 가교를 조성한 것에 대해서는 사복시제조 서유방을 비롯하여 사복시, 장용영 관리와 실제 제작을 맡은 목수들이 받았는데, 이 가운데 화원 최득현, 변광복, 윤석근과 무늬를 조각 출초한 이최선, 이최민 등이 포함되었다. 화원들은 무늬를 그려내는 기화(起畵) 작업에 참여하였을 것으로 짐작된다.[20]

진찬도 병풍을 진상한 후에는 당상관 윤행임과 서리 4명과 함께 화원 7명과 병풍장 1명이 상을 받았다.[21] 이 중 화원 7명은 최득현, 김득신, 이명규, 장한종, 윤석근, 허식, 이인문으로서 모두 차비대령화원이다.[22] 흥미로운 것은 이들이 상을 받은 기관이 다르다는 것이다. 가교의 제작에 대한 상은 정리소에서 받았는데, 진찬도병의 제작에 대해서는 혜경궁 홍씨로부터 내하받거나, 호조에서 받았다. 가교의 제작은 정리소가 설치된 후 행사 준비 과정에서 이루어져서 정리소 자금으로 시상된 데 비해, 진찬도병의 진상은 실제로 행사가 완료되고 남은 비용이 모두 '정리곡(整理穀)' 등으로 이전된 이후였기 때문이 아니었을까 추측된다.

한편, 가교 조성에는 지휘관으로 사복시제조가 시상된 데 비해, 진찬도병풍의 시상에는 정례당상이자 비변사부제조 윤행임이 시상되었음을

주목할 필요가 있다. 정례당상으로서 윤행임의 주된 역할은 행차의 준비였다. 정례당상이 지휘한 것으로 미루어볼 때 화원들의 임무에서 중요한 부분을 차지했던 것이 정확한 행렬의 기록이었을 것으로 추측할 수 있다. 또한 이를 바탕으로 화원들이 원행을 위한 여러 종의 반차도 제작에도 참여하였을 것이라는 추측도 가능하다.

또 하나의 중요한 연결점은 윤행임이 정리소 당상에 이어 의궤청의 당상으로도 차정되었다는 것이다. 행사가 끝난 후 기록과 정리에 관한 업무는 정리소에서 사실상 의궤청으로 이전되었다.[23] 윤행임의 소관으로 볼 때, 진찬도병도 넓은 의미에서는 의궤청이 관할하고 있다고 할 수 있다. 이는 의궤청이 자리한 주자소가 차비대령화원이 근무하던 이문원에 설치되었다는 점과도 무관하지 않다. 의궤청 당상인 정민시, 이만수, 서용보, 윤행임 등은 이 무렵 규장각 의제학·부제학·직제학 등을 역임하며 차비대령화원의 포폄과 녹취재를 주관하던 각신이었다. 다시 말해 의궤청은 사실상 규장각에서 업무를 담당한 임시기구였고, 차비대령화원은 이미 같은 공간과 관리자에 소속되어 있었다. 즉 차비대령화원은 원행의 기록과 관련된 업무인 병풍, 의궤, 반차도 작업에 공통적으로 관여했을 가능성이 높다. 이는 다음 장에서 살펴볼《화성원행도병》의 어가 행렬 장면과 행사 장면이 의궤의 반차도 및 행사도와 유사성을 갖는 이유를 설명해준다.

의궤 당상 윤행임은 정조에게 김홍도를 추천한 인물이기도 하다. 정조가 윤2월 28일 의궤청의 당상을 처음으로 소견한 자리에서, 윤행임은 "(의궤에) 도설(圖說)이 있으니 김홍도를 대령해야 한다"고 추천하였다. 이에 정조는 김홍도를 병조로 하여금 군직을 주고 관대(冠帶)를 차려입고 늘 관청(의궤청)에 나와서 근무하게 하였다.[24] 윤행임의 책임 아래 김홍도가 의궤 도설의 밑그림을 그렸으며, 이문원에서 김홍도의 감독하에 차비대령화원들이 작업을 이어나갔을 가능성이 높다.

이상에서 살펴본 결과 1795년 원행은 정리소라는 임시조직의 가설을 통해 비용을 독립적으로 운영하면서, 명령체계를 효율적으로 운영할 수 있었을 것으로 짐작된다. 비용과 인력이 많이 동원되는 시각매체가 『원행을묘정리의궤』나 《화성원행도병》을 통해 과감하게 배포될 수 있었던 것은 그 배경에 정리소와 같은 제작 기반이 있었기에 가능한 일이었다. 정리소는 행사가 끝난 후 그 인원이 거의 그대로 의궤청으로 옮겨와 행사의 정리와 기록을 맡게 되었다. 의궤청이 설치된 곳은 이문원이며, 의궤청 당상은 대부분 당시 규장각 각신들이 겸임하였는데, 이는 사실상 차비대령화원의 근무 환경이었다. 구체적으로는 정리소의 정례당상이자 의궤청의 당상을 맡은 윤행임이 의궤의 도설과 진찬도병의 사업을 모두 주관하였으며, 김홍도가 의궤 도설과 진찬도병의 전반적인 구상을 맡고, 그의 감독하에 차비대령화원들이 공동으로 작업에 임했다고 추정할 수 있다.

3. 분급과 수용

1795년 화성 원행 후 정리소에서는 병풍을 제작하여 궁중에 내입하고 참석자에게 분하하였다. 정리소에서 제작한 계병의 규모에 대해서는 『원행을묘정리의궤』의 「재용」편에 병풍을 제작한 후 그 비용을 정리소에 청구하는 항목에서 알 수 있다(표 11-2).[25] 정리소에서는 궁중에 대병 3좌, 중병 3좌를 내입하였으며, 총리대신·당상·낭청에게는 대병을, 감관(監官)에게는 중병을 나누어 주었다. 또 별부료(別付料) 이하 기수(旗手)에 이르기까지 정리소 관원 전원에게 중병·소병·족자 등으로 추정되는 그림들이 차등 분배되었다.[26] 행사 진행 후 공식적으로 계병이 내입되기는

표 11-2. 1795년 화성원행 후 정리소의 계병 제작 내역

	인원(人員)	종류(種類)	건수(件數)	가전(價錢)	총액(總額)
내입(內入)		대병(大屛)	3좌	100냥	300냥
		중병(中屛)	3좌	50냥	150냥
총리대신(總理大臣)	1명	대병	1좌	80냥	80냥
당상(堂上)	7명	대병	7좌	80냥	560냥
낭청(郎廳)	5명	대병	5좌	80냥	400냥
감관(監官)	2명	중병	2좌	30냥	60냥
별부료(別付料)	1명		1건	20냥	20냥
장교(將校)	11명		11건	20냥	220냥
서리(書吏)	16명		16건	30냥	480냥
서사(書寫)	1명		1건	15냥	15냥
고직(庫直)	3명		3건	15냥	45냥
대령서리(待令書吏)	2명		2건	5냥	10냥
사령(使令)	5명		5건	5냥	25냥
문서직(文書直)	4명		4건	4냥	16냥
사환군(使喚軍)	9명		9건	2냥	18냥
대청군사(大廳軍士)	1명		1건	2냥	2냥
대령군사(待令軍士)	1명		1건	2냥	2냥
기수(旗手)	72명		72건	2냥	144냥
합계	141명				2,547냥

처음이었으며, 정리소에 소속된 인원 전원이 행사도를 받게 된 것도 유례가 없는 일이었다.[27] 왕명에 의해 제작되고 궁중에 내입되기도 한 첫 사례라고 할 수 있는《준천계첩(濬川稧帖)》(1760)의 경우도 분하 대상은 준천소(濬川所) 당상에 한정되었다.[28] 그러나 이후 19세기의 궁중행사도는 모두 1795년의 사례를 전범으로 삼아 관원 전원에게 분하되었다. 궁중 연향을 주관한 진찬소나 진연청(進宴廳)에서 병풍을 제작하여 궁중에 내입하였으며, 관원 전원에게 차등 있게 병풍이나 족자를 나누어 주었던 것이다.[29]

1795년에는 병풍 및 족자 등의 행사도뿐 아니라『원행을묘정리의궤』역시 널리 배포하였다. 그러면 행사도와 의궤의 분하 대상은 어떠한 차이가 있었을까? 앞에서 살펴보았듯이『원행을묘정리의궤』는 궁중에

32건이 내입되었으며, 서고(西庫)와 궁원(宮園) 및 관청(官廳)에 38건이 보관되었고, 개인 31명에게 분하되었다. 그에 비해 행사도는 내입 6건을 제외하면 개인 141명에게만 나누어 주었고, 관아에 배포된 경우는 없었다. 의궤가 행사도보다 기록 보관의 기능이 강했음을 알 수 있다. 개인들이 분하받은 내역을 비교해보면, 정리소의 총리대신과 당상, 낭청은 대부분『원행을묘정리의궤』와 행사도를 모두 받았으나, 나머지 인원은 중복되지 않는다. 행사도는 정리소에 소속된 자 전원에게 분하된 한편,『원행을묘정리의궤』는 정리소·의궤청·화성성역소 이 세 곳의 담당 당상과 낭청, 교정한 초계문신, 그리고 외빈 8명에게 배포되었다. 행사도가 행사에 부역한 정리소 관원 전원에게 내리는 시상의 성격을 띠고 있다면, 의궤는 당시 이 사업에 참석한 낭청 이상의 관원과 외빈들에게 행사의 의의를 전달하고 공표하는 홍보물의 성격을 가지고 있다고 할 수 있을 것이다. 한편, 행사에 대한 국가의 공식적인 입장을 널리 퍼뜨린다는 것은 같지만, 시각매체보다 문자매체가 갖는 영향력의 범위가 더 넓었다는 것도 아울러 짐작할 수 있다.

원행과 화성 성역에 대한 시각적 기록은 계병과 의궤의 도설로 많은 사람에게 배포되었다. 이처럼 계병과 의궤의 배포가 유례없이 많았음에도 불구하고 이에 대한 반응을 찾기는 쉽지 않다. 그나마 홍석주의 계병에 대한 발문과 홍경모(洪敬謨, 1774~1851)의 의궤도(儀軌圖)에 대한 기문이 남아 있어 그림에 대한 당시의 기록으로서 참고할 만하다.

우선 홍석주의 「관화도정리소계병발」을 살펴보자.[30] '관화(觀華)'는 화성 봉수당(奉壽堂)에서 이루어진 혜경궁 홍씨 진찬에 바쳐진 악장의 이름으로, 혜경궁 홍씨의 실제 회갑일에는 올리지 않았다.[31] 따라서 여기서 말하는 계병은 화성 원행 후에 제작된 정리소 계병이다. 홍석주는 병풍에 대해 직접 묘사하지는 않았다. 그러나 "윤2월 신묘일(9일)에 출발하여 …

임진일(10일)에 화성에 도착하였고, 계사일(11일)에 공자묘를 배알하였으며 문무과시를 설치하였다"는 식으로 원행 일정에 대해 날짜별로 서술한 것을 미루어보건데, 혜경궁 홍씨의 진찬뿐 아니라, 원행 전반의 행사를 다룬 그림이었을 것으로 추정된다.[32] 다시 말해 '관화도'라 칭한 이 계병은 현존하는《화성원행도병》일 가능성이 높다.

「관화도정리소계병발」은 전반에 원행 일정과 행사에 대해 요약하고, 이어서 그 의미를 되새겼다. 정조가 민폐를 최소화하기 위해 정리소를 설치하였고 재용에 낭비가 없었으며, 오히려 부모에 대한 은혜를 미루어 백성에 대한 덕으로 넓히니 그 뜻이 깊다고 하였다.[33] 발문의 마지막은 이 원행에 홍석주 가문이 참석한 사실을 밝히며 계병에 대해 서술하고 있다. 마지막 부분만 옮겨본다.

> 우리 조부께서는 영의정으로서 반열을 이끄셨고, 외빈으로서 진찬과 양로연을 열었을 때에 모두 첫 자리에 거하셨으며, 우리 부친께서는 정리소 낭청을 맡으셨다. 모두 이때에 행사 조치의 상세함과 예의의 성대함을 직접 보지 않은 것이 없었다. 아름답고 즐겁도다. 어찌 이에 대해 기록함이 없겠는가. 2년이 지나 병진년에 정리소 계병이 완성되었다. (계병 속의) 화려하게 빛나는 성대한 의식과 아름다운 채색은 사람들의 귀와 눈을 밝게 하였다. 생황을 대할 때에 그 소리를 얻지, 그 실물을 얻지 않으며, 옥을 새길 때에 그 실물을 얻지 그 모양을 얻지 않는다. 나의 대를 이은 자손들이여, 모두 만약 이 일을 직접 보았더라면, 오늘의 성대함을 잊지 말 것이니, 이는 그림 안에 있지 않도다.[34]

홍석주의 조부는 홍낙성(洪樂性, 1718~1798)으로 당시 영의정으로서 신료의 우두머리이자, 혜경궁 홍씨의 외빈으로서 진찬연과 양로연에 참

석하였다. 홍석주의 부친인 홍대영(洪大榮, 1755~?)은 정리소 낭청을 맡았다. 당시 내입한 계병 6좌 외에 정리소 당상과 낭청에게도 계병이 분하된 사실을 미루어볼 때, 홍대영도 대병(大屛)을 받았을 것이다.[35] 발문에는 직접 명시하지 않았지만 홍석주 역시 당시 혜경궁 홍씨의 외빈 자격으로 봉수당 진찬에 참가하였다.[36] 다시 말해 홍석주 부자 3대는 모두 원행에 배종하였고, 가까이에서 행사를 지켜보았을 것이다. 따라서 홍석주는 계병에 그려진 의식의 성대함과 화려함을 칭찬하면서도 이는 당시 직접 참석하여 경험한 바에 비할 바가 아님을 강조하고 있는 것이다. 오늘날의 성대함이 그림 안에 있지 않다는 표현은 일견 그림을 폄하하는 것처럼 보이지만, 다른 한편 그림을 통해 당시의 생생한 경험을 더 강하게 환기하고 있음을 암시한다.

　　화성의 시각물에 대한 다른 반응을 홍경모의 글에서 찾아볼 수 있다. 홍경모의 「화성행행도기(華城行幸圖記)」와 「화성기(華城記)」는 병풍이 아니라 의궤의 도설에 대한 기록이다.[37] 「화성행행도기」는 1795년 윤2월 정조가 혜경궁 홍씨를 모시고 간 을묘년 원행을 기록한 것이고, 「화성기」는 1794년부터 1796년 사이에 이루어진 화성 성역에 대한 기록이다. 「화성행행도기」는 13장의 그림에 대한 기문 형식의 기록이고, 「화성기」는 성곽 시설과 행궁에 대한 상세한 기문이나, 실제로 두 기록은 그림에 대한 논평 혹은 승경(勝景)에 대한 유기(遊記)나 지리지가 아니라, 각각 『원행을 묘정리의궤』와 『화성성역의궤』를 요약한 것에 불과하다. 따라서 내용에서 홍경모의 새로운 시각을 발견하기는 어렵다. 그럼에도 불구하고 여전히 흥미로운 것은 홍경모의 기문이 각 의궤의 기록뿐 아니라 도설과도 일정한 연관이 있다는 점이다. 「화성행행도기」는 『원행을묘정리의궤』 도설의 '알성도(謁聖圖)', '봉수당진찬도(奉壽堂進饌圖)' 등의 제목을 사용하여 '도기(圖記: 그림에 대한 기문)' 형식을 띠고 있다. 그에 비해 「화성기」는 형

식상 '도기'는 아니지만, 『화성성역의궤』 중 도설에 대한 설명을 그 주된 내용으로 삼고 있다. 여기서는 이 중에서 「화성행행도기」를 중심으로 홍경모가 의궤의 도설과 기록을 어떻게 다루었는지 살펴보겠다.

「화성행행도기」는 서문에 해당하는 글을 비롯하여, 을묘년 행사에 대한 총 12편의 '도기'로 구성되었다.[38] 홍경모는 「화성행행도기」에서 을묘년 원행의 행사와 그 의미를 간략히 서술하고, 자신은 (의궤의 첫 머리에 있는) 행사도들을 부연 설명하는 것으로 정조의 효성을 기리겠다는 저술 동기를 밝혔다.[39] 이 글 이외에 나머지 글은 제목을 대부분 『원행을묘정리의궤』의 도설에서 빌려오고 내용은 각 행사도에 해당하는 의주 항목에서 요약 발췌하였다.[39] 소목차의 순서는 다음 표와 같다(표 11-3).

표 11-3. 「화성행행도기」와 『원행을묘정리의궤』 도설의 제목 비교

	「화성행행도기」 도설	『원행을묘정리의궤』 도설
1	출환궁도(出還宮圖)	화성행궁도(華城行宮圖)
2	반차도(班次圖)	봉수당진찬도(奉壽堂進饌圖)
3	알성도(謁聖圖)	채화도(綵花圖)
4	친림낙남헌문무과방방도(親臨洛南軒文武科放榜圖)	기용도(器用圖)
5	배자궁예현릉원도(陪慈宮詣顯隆園圖)	복식도(服飾圖)
6	봉수당진찬도(奉壽堂進饌圖)	낙남헌양로연도(洛南軒養老宴圖)
7	신풍루사미도(新豊樓賜米圖)	알성도(謁聖圖)
8	친림낙남헌양로연도(親臨洛南軒養老宴圖)	서장대성조도(西將臺城操圖)
9	성조도(城操圖)	방방도(放榜圖)
10	야조도(夜操圖)	득중정어사도(得中亭御射圖)
11	득중정어사도(得中亭御射圖)	신풍루사미도(新豊樓賜米圖)
12	연희당겸례기(延禧堂謙禮記)	가교도(駕轎圖)
13		주교도(舟橋圖)
14		반차도(班次圖)
15		연희당진찬도(延禧堂進饌圖)
16		홍화문사미도(弘化門賜米圖)

「화성행행도기」에 실린 12편의 글 가운데 9편은 제목이 『원행을묘정리의궤』의 도설과 일치하는데, 글의 순서는 의궤의 도설 배열과 차이가 있다. 예를 들면, 『원행을묘정리의궤』에는 뒷부분에 배치된 반차도를 「화성행행도기」에서는 앞에 배치하였으며, 『원행을묘정리의궤』와는 다르게 '알성도'와 '친림낙남헌문무과방방도(親臨洛南軒文武科放榜圖)'를 '봉수당진찬도'보다 앞에 두었다. 한편, '출환궁도(出還宮圖)', '배자궁예현륭원도(陪慈宮詣顯隆園圖)', '야조도(夜操圖)' 등 『원행을묘정리의궤』에는 없는 제목도 있으며, '홍화문사미도'와 같이 의궤 도설에는 있는데 기문에는 포함되지 않은 것도 있다.

　그렇다면 『원행을묘정리의궤』에 없는 '출환궁도', '배자궁예현륭원도', '야조도' 이 세 도설을 홍경모가 보았다고 추측할 수 있을까? 글에 적힌 내용만으로는 이를 확신하기 어렵다. 그 내용이 그림에 대한 서술이 아니라 『원행을묘정리의궤』의 요약이기 때문이다. 예를 들어 '출환궁도'는 「의주」의 "임금께서 어머니를 모시고 현륭원에 갈 때의 출궁·환궁 의식(大駕陪慈宮詣顯隆園時出還宮儀)"에 대한 내용을 요약하였으며, '야조도'는 야간 군사훈련인 '야조식(夜操式)'의 절차를 기술하였고, '배자궁예현륭원도'는 『원행을묘정리의궤』의 「연설(筵說)」 윤2월12일자, 정조가 혜경궁 홍씨를 모시고 현륭원을 참배한 내용을 축약하였다.

　그림의 제목 또한 실제 이런 그림이 있을지 의심하게 되는 요인 중 하나이다. '출환궁도'의 경우 출궁과 환궁을 동시에 표현하는 그림이 가능하지 않다. '배자궁예현륭원도'는 장소와 의식 등을 간명하게 명명한 다른 도설의 제목과 달리 '혜경궁을 모시고 현륭원에 가다'라는 설명적인 제목인데, 행사의 내용을 보고 홍경모가 임의로 지었다고 추측된다. 『관암전서(冠巖全書)』에는 '성조도(城操圖)'와 '야조도'를 함께 싣고 있는데, 실제로 『원행을묘정리의궤』에는 성조식(城操式)을 낮과 밤의 의식, 즉 주

조식(晝操式)과 야조식(夜操式)으로 나누어 실은 뒤, 도설은 〈성조도〉라고 통칭하였다. 「화성행행도기」의 '성조도'에 주조식 관련 글을, '야조도'에 야조식 관련 글을 실은 것은, '야조도'가 별도로 존재해서가 아니고, 단지 홍경모의 이해 부족 때문이었다고 생각된다.

　　「화성행행도기」에 실린 9편의 도기는 『원행을묘정리의궤』의 도설 제목을 달고, 『의궤』속 해당 의식을 서술하였거나, 행사의 의주나 관련 내용은 있으나 도설이 없는 경우 임의로 제목을 지어 붙였다. 한편, 「화성행행도기」에 실린 '반차도'는 『원행을묘정리의궤』의 〈반차도〉를 보고 글로 직접 풀어 쓴 경우에 해당한다. 〈반차도〉의 인물마다 부기된 '직급'과 『원행을묘정리의궤』의 「배종(陪從)」 항목의 '성명'을 참고하여, "정리사 경기 감사 서유방이 전배(前排) 인마, 갑마를 인솔하여 행렬을 인도하여 앞서 간다"는 식으로 서술하였다.[41] 반차도를 보고 이를 그대로 글로 옮긴 것이라고 할 수 있다.

　　이처럼 홍경모는 『원행을묘정리의궤』의 도설을 보고 해당 의례를 축약하거나, 〈반차도〉를 의례의 문장으로 옮겼다. 그림에 대한 기문이지만, 정작 그림에 대한 자신의 시각이나 감상은 철저히 배제한 채 정보를 옮기는 데만 노력을 기울였다. 이는 홍경모 문집 전체에 해당하는 특징이기도 하지만,[42] 특히 기문의 글쓰기 방식은 홍경모가 을묘년 원행에 배종하지 않았다는 점도 영향을 미쳤을 것이다.[43] 홍경모는 1795년 윤2월, 원행 당시 연경(燕京: 베이징)에서 귀환하는 조부 홍양호(洪良浩) 일행을 맞으러 평산(平山)에 다녀왔다. 홍경모는 원행에 배종하지 않았으며, 직접 『원행을묘정리의궤』나 《화성원행도병》을 분하받지 않았다. 그러나 혜경궁 홍씨와 동성친이었으며 조부가 대제학을 역임한 고관이었기에 『원행을묘정리의궤』를 구해보기는 어렵지 않았을 것이다. 홍경모는 『원행을묘정리의궤』에 실린 도설을 이용해 그 내용을 요약 정리하였다. 즉 도설을 하

나씩 들어 항목화하고 그에 해당하는 의주나 사료를 발췌해 넣은 것이다. 이러한 체계를 유지하기 위해서 현륭원 참배와 같이 반드시 기록해야 할 행사의 그림이 없는 경우 제목을 만들어 넣었을 것이라고 추측된다. 홍경모는 의궤의 도설에 대해 어떤 장면 묘사나 해설도 첨가하지 않는데, 이러한 태도는 오히려 의궤 도설이 행사의 재현이 아니라, 행사 그 자체로 인식되고 있었음을 보여준다고 할 수 있다.

화성 원행의 시각물에 대한 홍석주와 홍경모의 반응은 좋은 대조를 보여준다. 홍석주는 당시의 경험을 떠올렸고, 홍경모는 개인의 견해를 배제한 채 정보만을 옮겨 적었다. 이는 원행을 직접 경험한 자와 그렇지 않은 자 간의 시각 차이이기도 하고, 채색 병풍과 서적의 판화 도설에 대한 반응의 차이이기도 할 것이다. 이 개인적인 반응을 통해 추정해볼 수 있는 것은 매체의 기능과 영향력이다. 화성 원행에 대한 시각물은 기억을 환기하고 정보를 전달하는 기능을 수행하였으며, 그 시각 경험은 이를 직접 경험한 사람만이 아니라 그럴 수 없었던 많은 사람에게까지 영향을 미쳤다.

4.《화성원행도병》이본 비교

《화성원행도병》은 앞에서 살펴보았듯이 이미 당대에 여러 벌이 모사되었다. 병풍의 크기로는 대병과 중병이 제작되었고, 궁중에 내입하는 본[내입진찬도병]과 정리소 관원에게 분하하는 본[당랑계병]이 별도로 제작되었다. 같은 대병 혹은 중병이라도 제작 비용에서 내입용은 각각 100냥과 50냥, 당랑계병은 각각 80냥과 30냥으로 차이가 있었다. 이는 내입용 병풍에 사용되는 비단과 안료, 그리고 장황에 소용된 자재가 더 고급이었

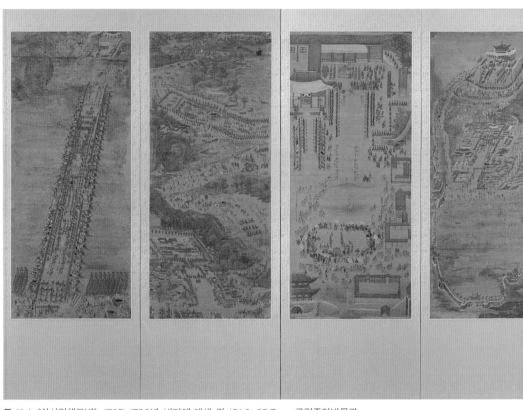

도 11-1.《화성원행도병》, 1795~1796년, 비단에 채색, 각 151.2×65.7cm, 국립중앙박물관.

표 11-4.《화성원행도병》의 소장 사항·크기·특징

소장	형태	크기(cm)	특징
리움미술관	8폭 병풍	147.0×62.3(각 폭)	8폭 병풍 중 가장 정교: 18세기 당대
국립중앙박물관	8폭 병풍	151.2×65.7(각 폭)	정교함이 떨어지나 오류 적음: 18세기 당대
국립고궁박물관	8폭 병풍	149.8×64.5(각 폭)	국립중앙박물관 본의 19세기 모사본으로 추정
우학문화재단	8폭 병풍	145.7×54.0(각 폭)	다수의 모본으로 재구성한 19세기 모사본으로 추정
동국대학교박물관	봉수당진찬도	151.5×66.4	채색, 음영, 문양 세밀: 내입본으로 추정
리움미술관	환어행렬도	156.5×65.3	채색, 음영, 산수화풍 정교: 내입본으로 추정
도쿄예술대학	득중정어사도	157.8×64.9	채색, 음영이 정교함: 18세기 당대
교토대학종합박물관	봉수당진찬도	157.2×65.0	정교함이 떨어지나 오류 적음: 18세기 당대
	낙남헌방방도	140.5×65.0	
	득중정어사도	157.0×65.0	
	환어행렬도	157.4×65.0	
	한강주교도	156.8×65.0	

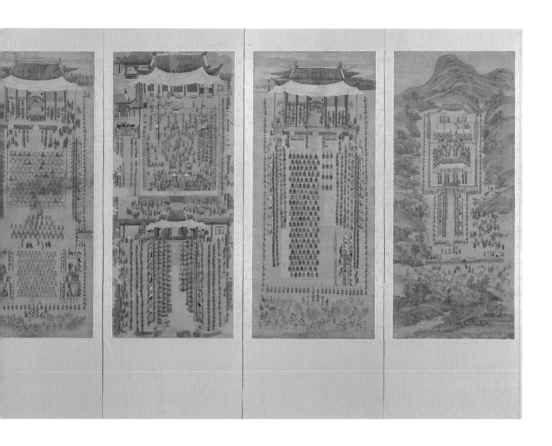

음을 의미한다. 즉《화성원행도병》은 이미 당대에 대병과 중병, 내입용과 분하용 등으로 구별되어 있었다. 이렇게 여러 벌 제작되어 배포된《화성원행도병》은 그 이후에도 지속적으로 모사되고 재제작되었다. 그렇다면 이는 현재 남아 있는 여러 본의《화성원행도병》과 어떤 관계에 있을까?《화성원행도병》이본을 통해 그에 대해 추정해보자(표 11-4).

《화성원행도병》은 현재 8종의 소장본이 알려져 있다. 리움미술관, 국립중앙박물관, 국립고궁박물관, 우학문화재단 소장본은 8폭의 병풍 형태이다(도 11-1). 이 밖에 동국대학교박물관의 〈봉수당진찬도〉, 리움미술관의 〈환어행렬도(還御行列圖)〉, 도쿄예술대학(東京藝術大學)의 〈득중정어사

도(得中亭御射圖)〉, 교토대학종합박물관(京都大學綜合博物館)의 〈봉수당진찬
도〉, 〈낙남헌방방도(洛南軒放榜圖)〉, 〈득중정어사도〉, 〈환어행렬도〉, 〈한강
주교도(漢江舟橋圖)〉 5점 등은 낱폭으로 전한다.

현재 전하는 병풍이 당대에 제작된 본인지, 후대의 모사본인지 혹은
내입용이었는지 분하용이었는지 구별하는 것은 쉽지 않다. 더구나 화원
들 간의 공동제작이었기 때문에 화원 간 필력에 따른 차이도 간과할 수
없다. 여기서는 기존 연구들을 정리하고, 각 소장본의 특징을 간략히 덧
붙이는 것으로 이본의 현황을 정리하겠다.[44]

우선 현존하는 병풍의 크기를 비교해보면, 전체적으로 병풍의 크
기 차이는 큰 의미가 없다고 생각된다. 병풍의 크기는 대부분 155cm×
65.0cm 내외인데, 이보다 10cm가량 작은 리움미술관, 우학문화재단 소
장본은 위아래로 그 크기만큼 화면이 잘렸기 때문에 본래는 모두 크기가
비슷했을 것으로 추정된다. 그렇다면 본래의 크기는 어떠했을까? 1744년
(영조 20)에 영조의 종친부 사연(賜宴) 후 제작된 『계병등록(禊屛謄錄)』을
참고해볼 수 있다. 『계병등록』을 보면, 대병의 크기는 세로가 3척(尺) 3촌
(寸), 가로가 1척 2촌이다.[45] 1척은 통상적으로 30cm라고 알려져 있지만,
최근 도량형에 대한 연구에 따르면 그림의 비단과 같은 포백척의 경우 1
척이 약 46cm라고 한다.[46] 포백척을 기준으로 병풍의 크기를 환산하면 당
시 일반적인 대병의 크기는 151.8cm×65.2cm 정도가 된다. 현존하는 병
풍의 크기와 당시 상용되던 대병(大屛)의 크기가 유사함을 알 수 있다.

현존하는 8종의 병풍은 이처럼 본래의 크기는 대부분 비슷하였을 것
으로 보이나, 병풍의 기술적 완성도는 차이가 크다. 현재 궁중 내입본으
로 추정되는 것은 동국대학교박물관 소장의 〈봉수당진찬도〉(도 11-2)와 리
움미술관 소장의 〈환어행렬도〉(도 11-3)이다.[47] 이들은 지물, 복식, 문양 등
이 생략됨이 없이 정확하고 세밀하게 표현되었으며,[48] 인물의 자세가 자

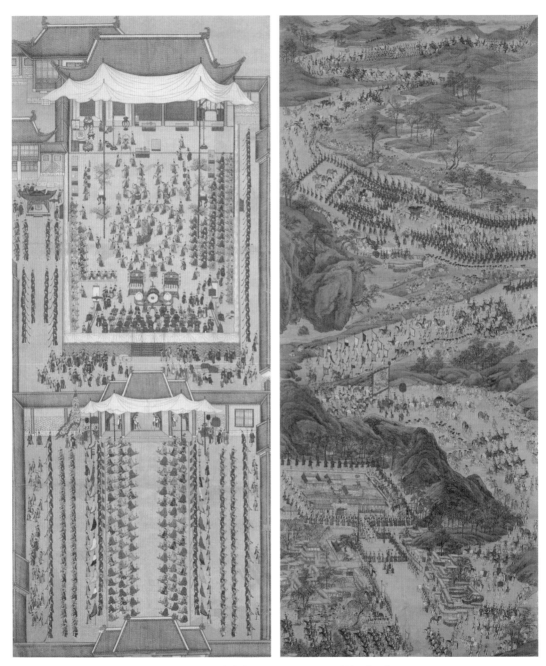

(좌) 도 11-2. 〈봉수당진찬도〉, 1795~1796년, 비단에 채색, 151.5×66.4cm, 동국대학교박물관.
(우) 도 11-3. 〈환어행렬도〉, 1795~1796년, 비단에 채색, 156.5×65.3cm, 리움미술관.

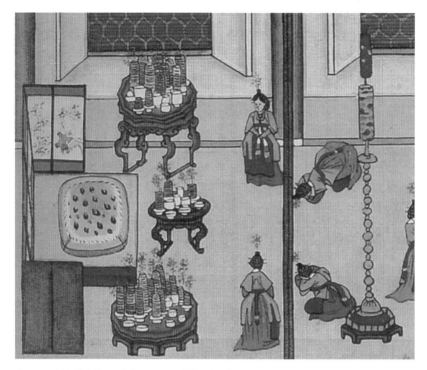

도 11-4. 〈봉수당진찬도〉, 어좌 부분, 동국대학교박물관.

연스럽고 지세 표현이 합리적이다.[49] 음영 표현이 적극적이며, 명료한 색감의 고급 안료와 금니를 전반에 사용하였는 점도 중요한 특징이라고 할 수 있다(도 11-4).[50]

　　도쿄예술대학에서 소장하고 있는 〈득중정어사도〉는 현존하는 〈득중정어사도〉 가운데 가장 보존 상태가 좋고 작품의 완성도가 높다(도 11-5). 시위 인원 모두가 모립(帽笠)에 삽우(揷羽)를 꽂고 있으며, 이목구비도 생략 없이 그려져 있다. 필체도 단정하고 채색도 정교하게 입혔다. 그러나 내입본으로 추정되는 위 두 본과 달리 색감이 어둡고 얇게 설채되어 있으며 금니의 표현이 없어서 같은 내입본이라고 보기 어려울 듯하다.

　　국립고궁박물관 소장본과 우학문화재단 소장본은 19세기 후모본으

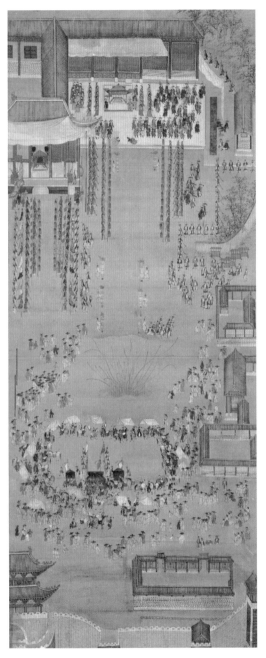

도 11-5. 〈득중정어사도〉, 1795~1796년, 비단에 채색, 157.8×64.9cm, 도쿄예술대학.

로 여겨지는 것이다. 국립고궁박물관 소장본은 국립중앙박물관 소장본을 초본으로 하였으나 오류가 많고 필선과 채색이 엉성하다. 특히 첫 폭인 〈봉수당진찬도〉는 좌우가 뒤바뀌었는데, 초본을 베껴 그리는 과정에서 생긴 오류라고 생각된다(도 11-6). 우학문화재단 소장본은 전형적인 궁중화풍과 거리가 있어서 사가(私家)에서 후모되었을 것이라 추정된다. 폭마다 자세함의 편차가 커서 다수의 모본을 바탕으로 했을 가능성이 있다(도 11-7).[51]

리움미술관의 8폭 병풍과 국립중앙박물관의 8폭 병풍, 교토대학종합박물관의 5점은 앞에서 내입본으로 추정되었던 낱폭들보다는 정교함이 떨어지지만 19세기 후모본으로 단정하기는 어렵다. 당대에 제작하여 신하들에게 분하된 본이거나, 18세기~19세기 초반에 제작된 후본이라고 생각된다. 리움미술관의 병풍은 필치와 설채가 단정한 편이다. 행사의 참석자가 앉는 배석은 하얗게 채색하였는데, 배채하였을 것으로 추정된다.[52]

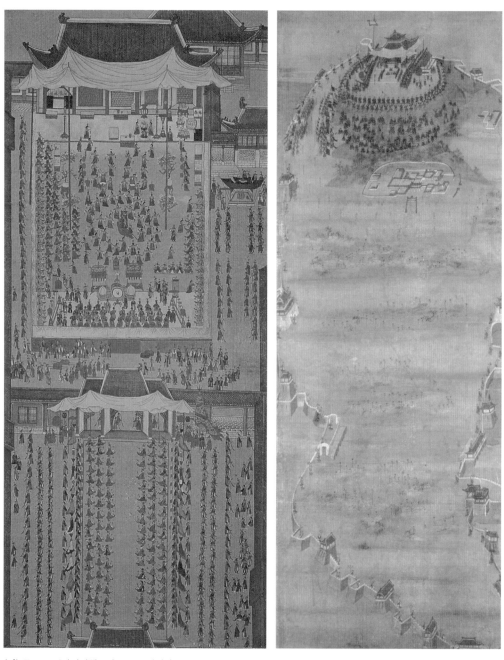

(좌) 도 11-6.《화성원행도병》,〈봉수당진찬도〉, 19세기, 비단에 채색, 49.8×64.5cm, 국립고궁박물관.
(우) 도 11-7.《화성원행도병》,〈서장대야조도〉, 19세기, 비단에 채색, 145.7×54cm, 우학문화재단.

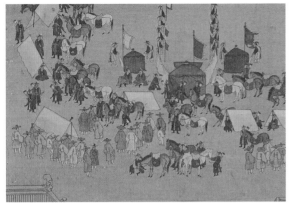

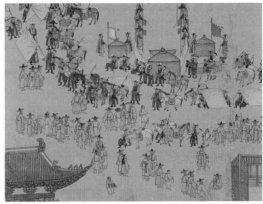

8 9
10

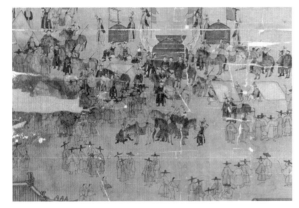

도 11-8. 《화성원행도병》, 〈득중정어사도〉, 구경꾼 부분,
1795~1796년, 리움미술관.
도 11-9. 《화성원행도병》, 〈득중정어사도〉, 구경꾼 부분.
1795~1796년, 국립중앙박물관.
도 11-10. 〈득중정어사도〉, 구경꾼 부분, 1795~1796년,
교토대학종합박물관.

전체적으로 안료가 얇게 설채되었고, 구경하는 사람들의 수가 적은 점이
특징이라고 할 수 있다(**도 11-8, 도 11-9, 도 11-10**). 국립중앙박물관과 교토대
학종합박물관 소장본은 리움미술관 소장본에 비해서 전반적으로 필력과
채색의 정교함이 떨어진다. 또한 이 두 본은 리움미술관 소장본과 세부에
서 많은 차이를 보여서, 아마도 서로 다른 밑그림을 가졌을 것으로 추정
할 수 있다.[53] 국립중앙박물관 소장본과 교토대학종합박물관 소장본을 비
교하자면 이 두 본은 세부 표현이 유사한 편인데, 후자가 안료에 푸른 기
가 돌며, 구경하는 사람들의 수가 많고 다양한 것이 특징이다(**도 11-11과 도
11-12 비교**).

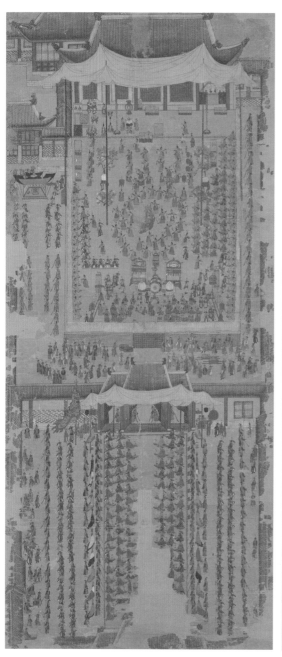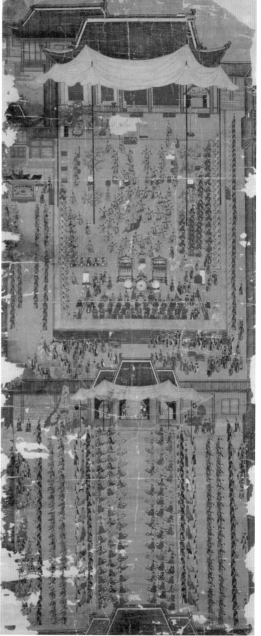

(좌) 도 11-11.《화성원행도병》,〈봉수당진찬도〉, 1795~1796년, 비단에 채색, 151.2×65.7cm, 국립중앙박물관.
(우) 도 11-12.〈봉수당진찬도〉, 1795~1796년, 비단에 채색, 157.2×65.0cm, 교토대학종합박물관.

이상에서 8종의 《화성원행도병》을 간략히 비교해보았다. 이들은 내용의 정확성, 묘사의 사실성, 음영과 원근감 표현, 안료와 금니의 사용 여부 등에서 차이를 보였다. 전체적으로 구도에는 차이가 없어서 외곽을 규정하는 밑그림이 존재하였을 것으로 추정된다. 주요 행사 장면은 이본 간의 차이가 적은 데 비해 구경꾼, 주변 산세나 전각의 표현은 서로 다른 점이 많았다. 행사 장면은 표현이 엄격히 통제되었던 데 비해 그 밖의 장면은 화원이나 시대의 영향을 많이 받았을 것으로 보인다.

12

《화성원행도병》의 내용과 의미

1. 전체 구성과 의미

《화성원행도병》은 화성에서 벌어진 행사들을 8폭에 나누어 그렸다. 《화성원행도병》의 구성을 살펴보면 혜경궁 홍씨의 탄신 일주갑 잔치인 〈봉수당진찬도〉, 낙남헌(洛南軒)에서 베풀어진 양로연을 그린 〈낙남헌양로연도(洛南軒養老宴圖)〉, 화성 성묘(聖廟)에서의 알성의(謁聖儀)를 그린 〈화성성묘전배도(華城聖廟殿拜圖)〉, 낙남헌에서 거행된 과거시험을 그린 〈낙남헌방방도〉, 서장대에서의 군사 조련식을 그린 〈서장대야조도〉, 득중정(得中亭)에서 정조의 활쏘기 의식을 묘사한 〈득중정어사도〉, 화성에서 서울로 환궁하는 행차를 그린 〈환어행렬도〉, 배다리로 한강을 건너오는 장면을 그린 〈한강주교환어도(漢江舟橋還御圖)〉로 짜여 있다.

현재 《화성원행도병》 전8폭이 갖추어진 것은 국립중앙박물관, 국립고궁박물관, 리움미술관, 우학문화재단의 소장본이다(표 12-1). 이 소장본

들은 8폭의 내용은 같지만 폭의 순서가 같지는 않다. 본래 국립중앙박물관 소장본은 8폭이 각각 따로 족자로 입수되었고, 국립고궁박물관 소장본과 리움미술관 소장본은 앞의 4폭의 순서가 서로 달랐다.[1] 전자는 〈봉수당진찬도〉와 〈낙남헌양로연도〉를 앞에 두고, 후자는 〈화성성묘전배도〉와 〈낙남헌방방도〉를 앞에 두었다. 현재는 중앙박물관과 고궁박물관 소장본의 순서를 리움미술관의 것에 맞추어 바꾸었다. 그 이유는 리움미술관 소장본의 장황이 조선시대의 장황을 유지하고 있는 데 비해, 고궁박물관 소장본은 19세기 후모본이 분명하기 때문이다. 리움미술관 소장본의 장황 양식의 시기를 명확히 비정하기 어렵지만, 리움미술관 소장본 역시 처음의 장황을 유지한 것이라고 단정할 수는 없다. 앞서 살펴보았듯이 리움미술관 소장본은 화폭의 위와 아래가 10cm 가까이 잘렸는데, 이는 재장황의 결과라고 보이기 때문이다.

실제 행사가 실행된 순서와 비교해보자면 리움미술관의 소장본처럼 성묘 전배와 방방의(放榜儀)가 진찬과 양로연보다 먼저 실행되었다. 그러나 단지 시간 순서로 폭이 배치된 것이라면 5번째 폭인 〈서장대야조도〉가 〈봉수당진찬도〉보다 먼저 배치되어야 맞다. 병풍 구성의 기준에서 시간 순서가 절대적이지 않다는 것을 알 수 있다. 진찬도와 양로연이 앞에 오는 국립고궁박물관 소장본의 본래 구성은 이 능행의 공식 기록물인 『원행을묘정리의궤』의 구성과 같다.

『원행을묘정리의궤』는 임의로 재장황할 수 있는 병풍과 달리 한 권의 책으로 묶인 것이기 때문에 그 순서를 더 신뢰할 수 있다. 『원행을묘정리의궤』는 화성에 도착한 지 사흘째와 나흘째 되던 날 행해진 진찬연과 양로연의 행사도를 가장 앞에 실었다(표 12-1). 왜 의궤의 도식은 실제 실행 순서와 다르게 구성되었을까? 의궤에서 따르고 있는 행사의 순서는 정조가 본래 의도하였던 순서이다. 정조는 화성으로 출발하기 한 달 전

표 12-1. 《화성원행도병》의 순서와 1795년 화성 원행의 행사 순서

순서 계획	진찬연	양로연	성묘 전배	과거·방방	성조·야조	어사례	시흥 환어	주교 환궁
실제 행사	성묘 전배 (윤2/11)	과거·방방 (윤2/11)	성조·야조 (윤2/12)	진찬연 (윤2/13)	양로연 (윤2/14)	어사례 (윤2/14)	시흥 환어 (윤2/15)	주교 환어 (윤2/16)
원행을묘정리의궤	봉수당진찬도	낙남헌양로연도	알성도	방방도	서장대야조도	득중정어사도	-	주교도
국립중앙박물관	화성성묘전배도	낙남헌방방도	봉수당진찬도	낙남헌양로연도	서장대야조도	득중정어사도	환어행렬도	한강주교환어도
국립고궁박물관	화성성묘전배도	낙남헌방방도	봉수당진찬도	낙남헌양로연도	서장대야조도	득중정어사도	환어행렬도	한강주교환어도
리움미술관	화성성묘전배도	낙남헌방방도	봉수당진찬도	낙남헌양로연도	서장대야조도	득중정어사도	환어행렬도	한강주교환어도
우학문화재단	봉수당진찬도	낙남헌양로연도	낙남헌방방도	환어행렬도	한강주교환어도	서장대야조도	화성성묘전배도	득중정어사도

에 직접 행사 순서와 의례들을 결정하였다.[2] 이때 결정된 사항에 따르면, 화성에 도착한 다음 날 첫 행사로 어머니 혜경궁 홍씨를 모시고 현륭원에 참배하며, 그다음 날 진찬연을 열기로 하였다. 그런데 실제로 이틀간의 여행 끝에 화성에 다다르니 혜경궁 홍씨가 무척 피로해했다. 특히 둘째 날에는 비도 많이 내려서 연로한 혜경궁 홍씨에게 무척 힘든 여정이었다. 정조는 화성에 도착한 날 저녁에 어머니를 위해 일정을 재조정하였다. 어머니가 참석해야 하는 행사들, 즉 현륭원 참배와 진찬의를 다음날로 미루고, 뒤에 예정되어 있던 행사를 앞으로 당겨서 한 것이다.[3] 실제행사는 어머니의 건강과 날씨로 인해 조정될 수밖에 없었지만, 의궤에서는 정조가 본래 의도한 순서를 따라서 구성한 것이라고 할 수 있다. 앞서살펴보았듯이 『원행을묘정리의궤』와 《화성원행도병》의 제작 주관자와 참여 화원이 서로 밀접하게 연결되어 있었다. 이로 미루어보아 《화성원행도병》의 본래 순서도 『원행을묘정리의궤』에 의거했을 것이라고 추정할 수 있다. 행례 순서와 재현 순서 간의 불일치는 오히려 정조가 계획한

순서가 특별한 의도를 가진 프로그램이었음을 반증한다. 각 행사의 의미와 병풍에서 표현된 모습을 분석해보고 구성의 의미를 종합적으로 생각해보겠다.[4]

　　제1폭에서부터 제8폭까지 정조가 화성에서 행한 의식과 그 의식에 담긴 의미를 간략히 정리하자면 진찬연(제1폭)은 화성 행차가 정조의 효심에서 비롯되었음을 보여주며, 양로연(제2폭)은 어머니에 대한 효가 다른 노인에 대한 공경으로 확대됨을 보여준다. 공자묘 전배(제3폭)는 그의 치세가 유교에 근본함을 드러내며, 방방도(제4폭)에서는 유학적 소양을 지닌 인물을 등용함을 보여주었다. 야조도(제5폭)에서는 정조 자신이 학문만이 아니라 군사력을 갖춘 군주임을 과시하고, 어사도(제6폭)에서는 활쏘기 시합과 불꽃놀이를 통해 군신의 예를 갖춘 시합이 단합의 축제로 이어진다. 행렬도(제7폭)는 이 행사가 직접 참여한 대열의 구성원들뿐 아니라 행차를 구경하는 백성까지 모두 아우르는 대통합의 잔치임을 보여준다. 그리고 이러한 정조의 치세는 혁신적이고 새로운 시대를 예견하는 것임을 경세제민(經世濟民)의 상징인 주교 그림(제8폭)을 통해 마무리하고 있다. 이는 자신의 수신에서 비롯해 가족을 바르게 이루고, 국가를 다스리며, 나아가 천하를 통일한다는 유교의 치세이념을 형상화한 것이라 할 수 있다.

　　여기서 효는 단순히 어머니에 대한 사랑이 아니라, 천하를 통치할 수 있는 군주에게 필요한 가장 근본적인 덕목으로 제시되었다고 할 수 있다. 그런데 을묘년 원행 행사의 특징은 그 이념을 선포하는 것이 아니라, 이미 이루어졌음을 축하하는 성격을 띠었다. 결국 효의 결과로 장수를 누린 어머니에 대한 축하는 덕치의 결과로 태평성대를 이룬 정조의 치세에 대한 송축으로 이어지는 것이다. 그 이념이 효에서 치국으로, 그 대상이 어머니에서 백성으로, 그 송축이 장수에서 태평성대로 발전하는 구조는 전

체 행사 기획을 통해 구현되었고, 이는 문자기록(의궤)과 시각기록(병풍)을 통해 한층 공고하게 되었다.

다음 절에서는 이러한 행사의 내용이 실제 그림의 표현 방식과는 어떠한 관계를 맺는지 자세히 살펴보도록 하겠다.《화성원행도병》8폭을 모두 위에서 설명한 순서대로 살피되, 〈봉수당진찬도〉, 〈낙남헌양로연도〉는 진찬과 양로연이라는 잔치를 어떻게 해석하고 재현하였는지에 초점을 두었으며, 〈화성성묘전배도〉와 〈낙남헌방방도〉 그리고 〈서장대야조도〉와 〈득중정어사도〉는 각각 문(文)과 무(武)를 어떻게 시각화하였는지 주목하겠다. 마지막으로 〈환어행렬도〉, 〈한강주교환어도〉에서는 임금의 행차를 어떻게 재현하였으며, 그 상징적 의미는 무엇인지 추측해보겠다.

2. 연향도 전통과 혁신: 〈봉수당진찬도〉와 〈낙남헌양로연도〉

1) 〈봉수당진찬도〉와 혜경궁 홍씨의 진찬연

윤2월 13일 봉수당에서 혜경궁 홍씨의 회갑을 축하하는 진찬의(進饌儀)가 열렸다. 이날의 진찬의는 혜경궁 홍씨를 비롯한 왕실 여성이 참석하는 내연(內宴)과 종친과 문무백관이 참석하는 외연(外宴)이 결합된 이례적인 행사였다. 또한 정조는 혜경궁 홍씨의 지위를 감안하여 기존의 진연(進宴)보다 격이 낮은 진찬(進饌)의 형식을 갖추었지만 실제로는 조선후기 들어 가장 많은 수의 악장과 정재를 설행하여 화려한 연회를 기획하였다. 〈봉수당진찬도〉는 진찬연의 이러한 두 가지 특징을 독창적인 화면 구성과 중복 시점을 통해 효과적으로 드러냈다(도 12-1).

진찬연의 의례 구도는 혜경궁 홍씨를 중심에 두되 내연과 외연이 결합된 형태이다. 혜경궁 홍씨는 봉수당 전내 중앙에 남향을 하고 앉았으며, 정조는 서쪽에 물러나 앉았다. 행사의 주된 손님은 혜경궁 홍씨의 친인척이었는데, 여성 친척인 내외명부는 봉수당 안에, 남성 친척인 의빈척신은 봉수당 뜰인 전정(殿庭)에 설치된 보계에 동서로 나누어 앉았다(도 12-1 상단). 정조의 신하인 배종 백관도 참석하였는데, 정리소의 당상과 낭청은 행사의 진행을 위해 외빈과 함께 전정의 보계에서 참관하였고, 그 밖의 신하들은 중양문 밖에 자리하였다. 신하들은 비록 직접 잔치를 목도할 수 없었으나 간접적으로나마 참석한 것은 궁중 여인을 위한 내연에서는 매우 드문 일이었다(도 12-1 하단).

〈봉수당진찬도〉는 진찬연의 의례 구조를 화면 안에서 효과적으로 재현하였다. 혜경궁 홍씨가 자리한 봉수당을 화면 중앙에 두고, 정조의 어좌는 왼쪽으로 치우쳐 있다(도 12-2).[5] 임금의 어막차(御幕次)와 의장도 봉수당 서쪽 휘장 밖, 경룡관(景龍館) 앞에 놓였다. 그러나 흥미롭게도 정작 행사의 주인공인 어머니와 왕실 여성들의 공간인 봉수당 내부는 그려지지 않고 붉은 발[珠簾]로 시선이 차단되었다. 혜경궁 홍씨의 자리는 봉수당 붉은 발 앞에 설치된 정조의 배위(拜位), 즉 혜경궁께 절을 올리는 자리로만 암시되었다. 이는 왕실 여성을 재현한다는 부담을 피하면서 동시에 정조의 종친과 문무백관, 시위 등을 강조하는 결과를 가져왔다. 봉수당 이후의 공간은 중양문 안과 밖의 공간으로 이분하였다. 화면 상단에는 야외무대인 보계 위에서 왕실 종친이 자리한 가운데 펼쳐진 공연을 재현하였고, 하단에는 중양문과 좌익문(左翊門) 사이에 도열한 문무백관과 정조의 의장·시위를 그렸다. 이러한 화면 구성은 아들로서의 정조와 국왕으로서의 정조의 면모를 동시에 드러낸다고 할 수 있다.

『원행을묘정리의궤』의 '화성봉수당에서 자궁께 올린 진찬 의식[華城

奉壽堂進饌于慈宮儀]'에 따르면 진찬 의례는 크게 여섯 부분으로 나눌 수 있다. 첫째, 진찬 준비의 최종 점검과 시작 고지, 둘째, 참석자들의 입장과 배례, 셋째, 자궁에게 각각 휘건(揮巾), 찬안, 꽃, 악장, 술, 치사, 산호를 바치는 하례 의식, 넷째, 임금에게 휘건, 찬안, 꽃을 올리고, 참석자에게 술과 음식, 꽃을 베푸는 의식, 다섯째, 일곱 번의 헌작과 그에 따른 14종의 정재와 음악 헌정, 여섯째, 예필 및 퇴장이다.

〈봉수당진찬도〉는 행사의 다양한 순서를 복수의 시점에서 재현하였다. 우선 휘건을 올리는 의식이 봉수당 오른쪽에 흰색 휘건을 든 두 명의 여집사와 정리사로 재현되었다(도 12-3). 보계에서는 4종의 정재 즉 향발무, 아박무, 쌍무고, 선유락이 펼쳐지고 있다(도 12-4, 5, 6, 7). 춤에 사용되는 기물이 공연 내용을 암시하는 경우도 있다. 예를 들어 봉수당 왼쪽 앞에 선도(仙桃)를 은쟁반에 올리는 모습과 보계 하단에 그려진 2개의 포구문(抛毬門)은 각각 헌선도와

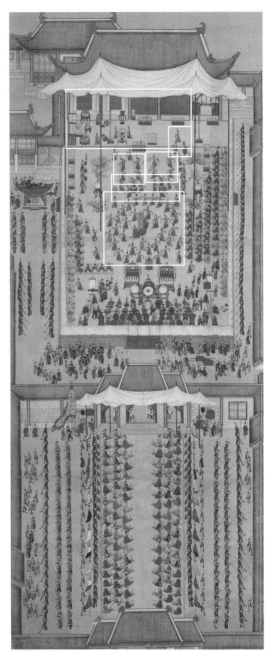

도 12-1. 〈봉수당진찬도〉, 1796년(추정), 비단에 채색, 151.5× 66.4cm, 동국대학교박물관.

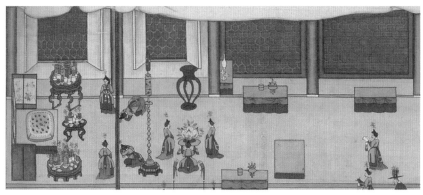

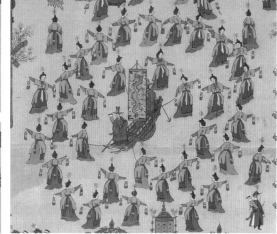

도 12-2. 〈봉수당진찬도〉, 봉수당 월대 부분, 동국대학교박물관.
도 12-3. 〈봉수당진찬도〉, 휘건 의식 부분, 동국대학교박물관.
도 12-4. 〈봉수당진찬도〉, 향발무 부분, 동국대학교박물관.
도 12-5. 〈봉수당진찬도〉, 아박무 부분, 동국대학교박물관.
도 12-6. 〈봉수당진찬도〉, 쌍무고 부분, 동국대학교박물관.
도 12-7. 〈봉수당진찬도〉, 선유락 부분, 동국대학교박물관.

	2		3
4	5		7
	6		

쌍포구락이 설행되었음을 보여준다(**도 12-8, 도 12-9**). 4자루의 검과 전립 등은 검무에서 여령이 사용하는 것이며(**도 12-10**), 쌍포구락 뒤에 두 개의 연통을 올린 지당판(池塘板)은 연꽃에서 여령이 나오는 춤인 학무와 연화 대무를 암시한다. 즉 〈봉수당진찬도〉에는 14종의 정재 중에 4종이 그려지

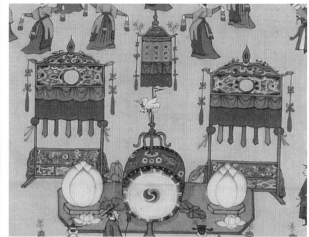

도 12-8. 〈봉수당진찬도〉, 헌선 장면, 동국대학교박물관.
도 12-9. 〈봉수당진찬도〉, 포구문과 지당판 부분, 동국대학교박물관.
도 12-10. 〈봉수당진찬도〉, 검과 전립 부분, 동국대학교박물관.

고 6종이 암시적으로 제시되었다고 할 수 있다.

『원행을묘정리의궤』에는 판화 〈봉수당진찬도〉와 함께 14종의 정재
와 기물도(器物圖)가 삽입되었다. 우선 『원행을묘정리의궤』의 판화 〈봉수
당진찬도〉(이하 '의궤 도설')와 《화성원행도병》의 〈봉수당진찬도〉(이하 '병
풍')를 비교하면 가장 큰 차이가 도법이다. 병풍 〈봉수당진찬도〉가 평면적
인 정면 부감법을 사용한 데 비해, 의궤 도설은 원근감이 느껴지는 평행
사선구도를 사용하였다. 둘째로 병풍에서는 선유락을 비롯한 여러 정재

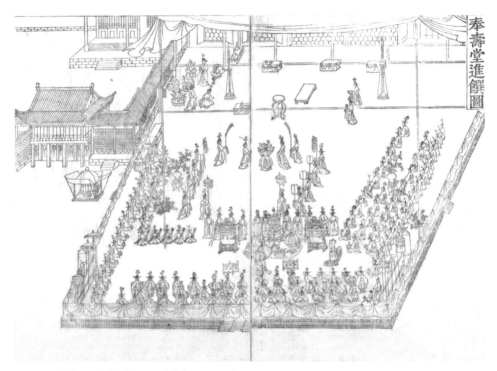

도 12-11. 『원행을묘정리의궤』, 〈봉수당진찬도〉, 1796년.

를 함께 배치한 데 비해 의궤 도설은 가장 첫 번째 정재인 '헌선도무'만을 재현하였다. 셋째로 병풍이 중양문 밖의 문무백관과 봉수당 주변의 어가 시위를 포함한 데 비해 의궤 도설은 휘장을 두른 보계 위의 장면만 다루 었다(**도 12-11**).

　이러한 세 가지 특징은 의궤 도설이 병풍에 비해 진찬연의 의식 자 체에 집중하여 더 많은 정보를 담고자 하였음을 보여준다. 의궤 도설에는 〈봉수당진찬도〉와 다음 행사도인 〈낙남헌양로연도〉 사이에 정재도(呈才 圖), 기물도 등이 삽입되었다(**도 12-12**). 이들은 모두 진찬에 설행되었던 공 연이나 사용되었던 복식, 채화와 그릇을 별도로 재현한 것이다. 즉 의궤 도설을 읽는 방법은 가장 첫 장에 '봉수당진찬' 장면을 통해 행사의 공간

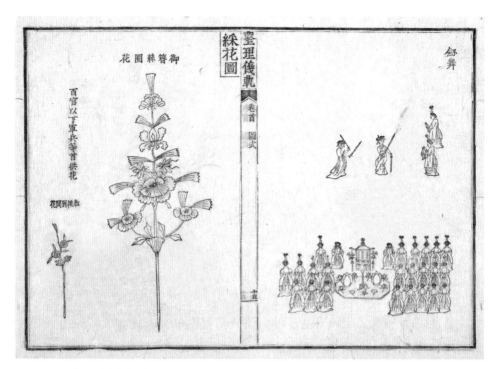

도 12-12. 『원행을묘정리의궤』, 정재도, 기물도 일부.

을 설정하고, 이 안에 14종의 정재를 하나씩 대입하여 당시 진찬연의 전
모를 상상하는 것이라고 할 수 있다. 봉수당의 공간감을 드러내기 위해
평행사선구도가 활용되었으며, 정재를 삽입하는 독법의 예시로서 첫 장
면인 헌선도무가 그려졌다고 추측할 수 있다. 차례로 그림을 대입해서 읽
는 의궤 도설 〈봉수당진찬도〉와 여러 시점(時點)의 의례를 한 화면에 담은
병풍 〈봉수당진찬도〉는 시간을 서술하는 방식에서 큰 차이를 가지고 있
다고 할 수 있다.

2) 〈낙남헌양로연도〉와 화성에서 베푼 양로연

1795년 윤2월 14일 정조는 낙남헌에서 노인들을 위한 양로연을 베풀었다. 진연 후에 양로연을 베푼 것은 1773년 계사년(영조 49)의 전례를 따른 것이었다.[6] 그해 영조의 80수를 축하하는 진연이 있었다. 당시 세손 정조는 진연과 양로연을 요청하였고, 두 행사를 주관하였다.[7] 1773년의 진연의궤는 현재 전하지 않아 양로연의 정확한 의주를 상고할 수는 없다. 다만 세종대와 숙종대 국왕이 친림한 기로연과 비교해볼 수 있다.[8]

1795년 낙남헌에서의 양로연은 위의 두 양로연에 바탕을 두되 전체적으로 의식이 간소화되었으나, 경로(敬老)의 예는 더 갖추는 방향으로 수정되었다.[9] 양로연은 세종대부터 5작을 기본으로 하였으나 1795년 양로연은 3작으로 축소되었다. 1719년의 기로연에서 행해졌던 악사(樂士)가 중앙에 올라 악장을 창하는 식순은 유지되었으나, 정재 공연은 전혀 베풀어지지 않았다. 헌작이 반복될 때마다 다시 나오던 술과 음식도, 이 양로연에서는 헌작에 앞서 모두에게 음식을 한번 나누어 주는 것으로 그쳤다.

의식이 간소화된 데에는 양로연의 대상이 대폭 확대되었기 때문인 점도 있었다. 기존의 양로연은 대부분 80세 이상의 노인이 참여하였으며 기로연의 경우 70세 이상의 고관에게 한정하였기 때문에 참석자 수가 많지 않았다. 그러나 1795년 낙남헌 양로연은 70세 이상의 대신 이하 문무관 등 배종자들뿐 아니라 화성부에 적을 둔 70세 이상의 조관과 80세 이상의 서인을 대상으로 하였다. 이와 더불어 혜경궁 홍씨와 같은 나이의 당년 61세가 되는 자들도 참석하도록 하였다.[10] 이로써 15명의 연로한 배종 신하들과 384명의 화성부 노인들이 참석하였으니 양로연으로는 유례없이 큰 규모였다.

낙남헌 양로연은 노인들을 예우하기 위해 의례가 부분적으로 추가되거나 수정되기도 하였다. 본래 양로연에 참석한 노인들은 국왕에게 사배례를 올렸으나, 낙남헌 양로연에서는 한 번 절을 올리고, 그 자리에서 몸을 일으키지 않은 채 재배를 하고 일어나도록 하였다. 또한 정조는 이날 겸양의 뜻으로 참석한 노인들과 같은 찬을 받았다. 임금의 상은 붉은색으로 칠을 한 운족반(雲足盤)에, 노인들의 상은 축반(柷盤)에 차려낸다는 차이만 있고 찬은 4기로 같았다.[11] 이처럼 낙남헌에서의 양로연은 기존에 비해 의식이 간소화되고 검약하게 치러졌지만, 그 참여 대상이 확대되었으며 노인에 대한 예우가 특별히 고려되었다는 특징이 있다. 이는 정조가 애초에 양로연을 설행하라고 명하며 "우리 어른을 대접하는 것과 같이 남의 노인을 대접하는 혈구지도(絜矩之道)"의 뜻을 밝힌 데서 비롯된 것이었다.[12] 즉 혜경궁 홍씨에 대한 효성을 널리 미루어 노인에 대한 공경에 이르렀음을 보여준 의례였다.

한편, 실록을 통해 이날의 행사를 보면 의주에 기록된 의식 이외의 행례가 삽입되었는데, 이는 이날의 양로연이 경로의 의미 이상을 담은 것임을 보여준다. 채제공은 첫 번째 잔을 올리기에 앞서, 산호지례(山呼之禮: '천세'를 부르는 예)로서 정조의 장수를 기원하고 싶다고 제안하였다.[13] 정조가 허락하자 홍낙성 이하 헌작관은 잔을 올릴 때마다 산호를 하였다. 의주에는 삼작으로 그쳤으나 정조는 그 자리에서 이명식(李命植)과, 이민보(李敏輔), 심이지(沈頤之) 등도 잔을 올리라고 하였다. 헌작은 6작까지 이어졌고, 이들도 천세를 불렀다.[14] 마지막으로 노인들이 모두 일어나 춤을 추며 천세를 불렀다.[15] 양로연은 노인들을 위한 경로연을 넘어 임금의 장수를 기원하고 성세를 축원하는 잔치가 된 것이다.

〈낙남헌양로연도〉의 장면을 이해하기 위해 이날 열린 '화성성역낙남헌친림의(華城落南軒親臨養老宴儀)' 순서를 정리하면 다음과 같다.[16] 먼저,

임금이 입장하면 근시와 집사관이 사배례를 올리고 이어서 참석 노인들이 재배례를 올린다. 노인들에게 황수건과 비단을 하사한다. 이어서 악사의 창과 악공(樂工)의 연주가 이어진다. 임금과 노인들에게 차례로 술잔, 음식, 꽃이 진상된다. 임금께 세 번 술을 올리는 삼작례(三酌禮)를 하고, 노인들도 술잔을 비운다. 임금과 노인의 상이 치워지고, 노인들이 재배를 올리면 양로연은 끝이 난다.

〈낙남헌양로연도〉는 양로연의 어느 한 장면을 선택하는 대신 의례의 여러 단계를 한 화면에 담았다(도 12-13). 특히 하사하는 행위와 하사받은 결과가 함께 등장한다는 것이 특징이다. 노인들 괘장에는 이미 정조가 하사한 황수건과 꽃이 매어 있고, 반상에는 술잔과 찬안이 놓여 있다(도 12-14). 동시에 그림 곳곳에 비단과 반상을 나누어 주고 있는 인물이 그려져 있다. 이미 노인들이 나누어 받은 술잔과 꽃은 의례 준비용 상 위에도 여전히 가득 대기 중이다. 이처럼 물건이 하사되는 행위와 이를 받은 결과를 함께 표현함으로써 임금이 음식과 물건을 내리는 사연(賜宴)의 뜻을 거듭 강조하는 효과를 주었다.

〈낙남헌양로연도〉는 어좌 앞에서 악공과 가자(歌者)가 임금을 향해 연주하는 장면이 채택된 것이 특징이다(도 12-15). 기존의 진연도와 사연도(賜宴圖)에서는 임금께 술잔을 올리는 헌수 장면이 자주 등장하였다. 〈낙남헌양로연도〉에서는 헌수 장면 대신에 연주 장면이 선택된 것은 정조대 행사에서 음악이 갖는 중요성과 무관하지 않다. 이전에 비해 양로연 의례의 식순은 간소화되었지만 의례에 사용된 음악은 이전과 비교해 적지 않았다.[17] 노인들에게 황수건과 비단이 하사된 후 악사 두 명이 낙남헌 앞으로 올라와 「화일곡(化日曲)」을 창하였으며,[18] 악공과 가자가 올라와 「천보(天保)」 등을 연주하였다. 이후에도 행례마다 매번 악대가 지정된 곡을 연주하여 전체적으로 16번의 창과 연주가 이루어졌다.

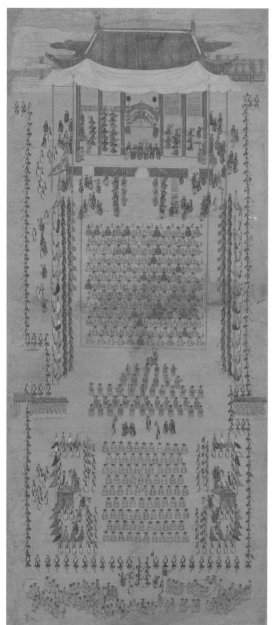

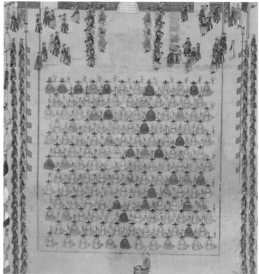

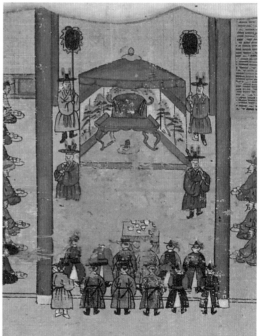

도 12-13. 《화성원행도병》, 〈낙남헌양로연도〉, 국립중앙박물관.

도 12-14. 《화성원행도병》, 〈낙남헌양로연도〉, 화성 노인 부분, 국립중앙박물관.

도 12-15. 《화성원행도병》, 〈낙남헌양로연도〉 어좌 앞 부분, 국립중앙박물관.

| 13 | 14 |
| | 15 |

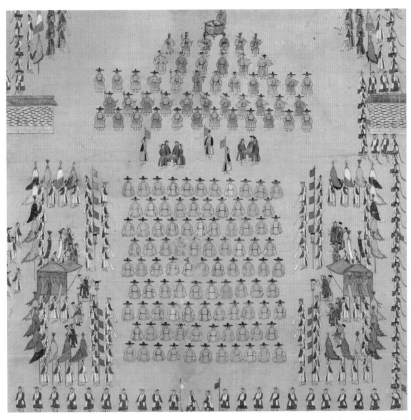

(상) 도 12-16.《화성원행도병》,〈낙남헌양로연도〉, 장외 노인 부분, 국립중앙박물관.
(하) 도 12-17.《화성원행도병》,〈낙남헌양로연도〉, 찬안 나누어 주는 관리 부분, 국립중앙박물관.

　　〈낙남헌양로연도〉가 양로연의 의주와 다른 점이 있다면 참석자의 배
치이다. 양로연의 의주에 따르면 2품 이상의 고위 관직자는 기둥 안에 동
서로 배치하고, 3품 이하는 계단 위에 동서로, 서인들은 뜰 앞에 동서로

배치하라고 하였다. 그림을 보면 어좌를 중심으로 참여 제신들이 동서로 나누어 상을 받고 앉아 있으나 뜰 앞의 풍경은 남북으로 무리를 지어 앉은 모습이다. 즉 의주를 따르지 않고 전각 내에는 배종 노인을, 전정에는 화성부에 적을 둔 노인을 배치하였으며, 화성의 노인은 직위와 동서반의 구분 없이 한 무리로 앉게 한 것이다. 그렇다면 남쪽에 앉은 일군의 무리는 누구일까?

 의례가 끝나갈 무렵, 정조는 오늘 참석하지 못한 노인들을 살피도록 하였다. 채제공이 전하의 행차를 보러 각지에서 노인들이 모여들었으며 지금 담장 밖에도 모두 노인들이라고 하였다. 이 말을 듣고 정조는 그 자리에서 담장 밖 노인들에게 열을 이루어 앉으라고 명하고 전날 진찬연에서 남은 찬안을 가져다가 나누어 주게 하였다. 식순에 없으나 즉흥적으로 이루어진 일이었다.[19]

 이러한 기록으로 미루어 하단에 앉은 자들은 이때 정조의 명으로 찬안을 받게 된 담장 밖에 서 있던 노인들이라고 추정할 수 있다(도 12-16). 찬안을 들고 나오는 관리들의 모습에서 이 내용을 확인할 수 있다(도 12-17). 이날 갑자기 자리한 노인들을 이 그림에 포함한 것은 이들이 이날의 양로연의 의미를 더욱 잘 보여주기 때문일 것이다. 혜경궁 홍씨의 진찬에서 시작된 경사는 화성의 노인들을 위한 양로연에까지 미쳤다. 이제 정조의 명으로 각지에서 올라온 노인들까지 그 은혜를 입게 되었다. 이 그림은 이날의 경사가 화성의 담장을 넘어 온 나라에 널리 확산되는 것을 시각적으로 재현하였다고 할 수 있을 것이다.

3. 문풍의 존숭과 진작: 〈화성성묘전배도〉와
〈낙남헌방방도〉

1) 〈화성성묘전배도〉와 공자 성묘 전배

정조는 화성에 도착한 다음 날인 윤2월 11일, 화성향교를 방문하여 공자의 신위를 모신 성묘에 전배하였다.[20] 임금이 지방 향교에 친림하는 것은 드문 일이었으며, 정조의 화성 성묘 전배는 처음이었다. 정조는 이를 기념하여 화성 성묘에 규장각에서 인출한 사서삼경을 하사하였다. 또한 정조는 1740(영조 16)에 영조가 개성 성묘에 전배하고 향교에 혜택을 내린 예에 의거하여 토지를 내려주기도 하였다.[21] 정조는 아울러 쇠락한 화성 성묘를 중수하라고 명하였는데, 완공된 『화성성역의궤』에서 이 내용을 확인할 수 있다.[22]

이날 행해진 성묘 친림 전배 의례를 자세히 살펴보자. 이는 기본적으로 임금이 성균관 유생과 함께 문묘(文廟)에 알성(謁聖)하는 예에 의거하였다. 다만 문묘에 친림할 때는 음식이나 술을 올리는 향사례(享祀禮)와 작헌례(酌獻禮)를 행하였다면, 지방의 성묘인 화성에는 절만 올리는 전배례(展拜禮)로 대체하여 격의 차이를 두었다.[23] 이날의 성묘 전배례에는 정조를 수행해서 서울에서 내려온 문무백관과 함께 화성의 유생들이 참석하였다. 정조는 아침 일찍 화성행궁을 나와 백관을 이끌고 성묘로 향하였으며, 유생들은 미리 가서 어가를 맞이하였다. 정조는 명륜당(明倫堂)에 설치된 대차(大次)에서 행차용 융복(戎服)을 벗고 제례를 위한 면복으로 갈아입었다. 집례자와 승지, 사관은 조복으로 갈아입고, 나머지 참석자들은 그대로 수가(隨駕) 중의 복색을 유지하였으며, 유생은 청금복(青衿服)을 입었다.

복색을 갖춘 후 정조는 대차에서 나와 공자의 신주를 모신 대성전(大聖殿)으로 들어갔다. 유생들은 대성전 뜰 앞에 서고, 백관은 대성전 묘문 밖에서 동서로 자리하여 의식에 동참하였다. 임금은 대성전 기둥 밖 동편에 설치된 판위(版位)에 가서 서쪽을 향해 서 있었다. 먼저 임금이 공자의 신위를 향해 사배례를 하였고, 유생들과 백관이 각자의 자리에서 사배례를 하였다. 행례를 마친 후 임금은 대성전 묘당 안으로 들어가 봉심(奉審)하였다. 삼가 살피는 '봉심'은 본래 문묘 향사례나 작헌례에는 포함되지 않았지만, 화성의 전배는 처음이었던 만큼 정조는 건물 안과 기구를 직접 살폈다. 그리고 대성전의 색이 바랜 단청을 고치고, 제기용 기물을 교체할 것을 명하였다.[24] 대성전에 들어가고 나가는 데 모두 동쪽 계단과 동쪽 협문을 이용하였는데, 이는 공자 앞에서 스스로를 낮추는 행위라 할 수 있다.

《화성원행도병》의 〈화성성묘전배도〉는 화면의 중앙에 화성향교를 배치하여 향교 안에서 이루어진 의례를 묘사하였고, 향교 바깥으로는 산자락을 둘러놓았다(도 12-18). 기존의 궁중행사도에서는 일반적으로 화면 가득 건물을 평면으로 배치하고 그 안에 의례 장면을 그려 넣었다. 앞에서 본 진찬도와 양로연도 그러한 구성을 취했다(도 12-1, 도 12-13 참조). 그런데 〈화성성묘전배도〉는 이례적으로 주변 배경을 산자락과 민가로 채웠는데, 이는 의례가 행해진 곳이 궁궐 밖이라는 것을 보여준다. 즉 이 배경은 화성향교가 행궁에서 약 2킬로미터 떨어진 팔달산 남쪽 기슭에 자리 잡은 모습을 표현한 것일 뿐 아니라, 왕실 의례가 세속에서 베풀어졌다는 표시이기도 한 것이다. 화성향교의 담장과 문 앞의 의장 행렬을 감싸고 밖을 향해 서 있는 시위대는 실제로 장용영의 환위작문(環圍作門: 주위를 둘러싸서 문을 단속함) 대열을 보여줄 뿐 아니라, 그림 속에서도 엄중한 왕실 의례 공간과 시속을 구분하는 시각적 장치라 할 수 있다.

화성향교를 먼저 살펴보면, 이곳은 두 개의 공간으로 구획되었는데,

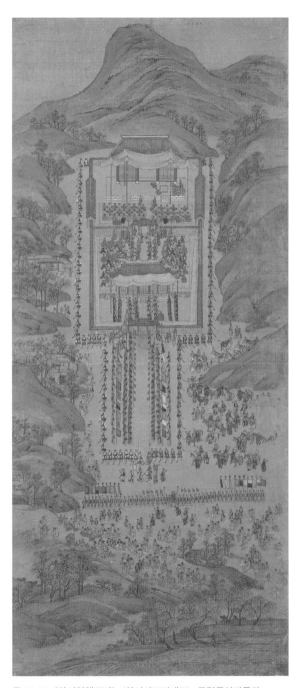

도 12-18. 《화성원행도병》, 〈화성성묘전배도〉, 국립중앙박물관.

제사 공간인 상단의 대성전과 강학 공간인 하단의 명륜당이다(도 12-19). 이날의 행례에서 정조는 대성전 기둥 앞에, 유생은 대성전 앞뜰에 자리하였고, 배종 백관들은 묘문 밖 명륜당 구역에서 참석하였다. 본래 참여한 유생들은 모두 36명이었으나, 그림에서는 60여 명을 그려 넣었다. 이는 정조를 배종한 백관은 수백에 이르지만 명륜당 구역에는 60여 명만 그린 것과 대조된다. 이번 행사가 화성향교에서 올리는 의례인 만큼 화성 유생의 중요도를 시각화하기 위해 배종 백관들과 균형을 맞춘 것으로 볼 수 있다.

이 그림은 정조의 판위가 대성전 동쪽 월대에 설치되었고, 좌우통례(左右通禮)가 그 앞에 부복한 것으로 보아 정조가 동쪽 계단으로 올라가 판위에 서서 사배례하는 장면을 그린 것으로 보인다(도 12-20). 그에 비해 『원행을묘정리의궤』의 〈알성도〉에서는 이와 달리 정조의 자리가 대성전 월대 아래 중앙에 있으며 집사관이 대성전 문 양 옆에 서 있다(도 12-21, 도 12-22).[25] 행례 중에 정조의 자리가 중앙에 있었던 적은

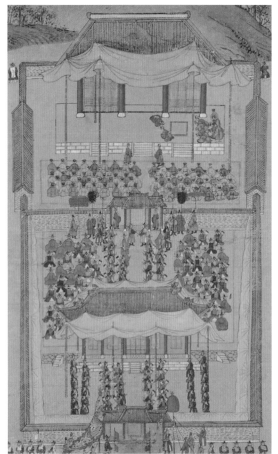

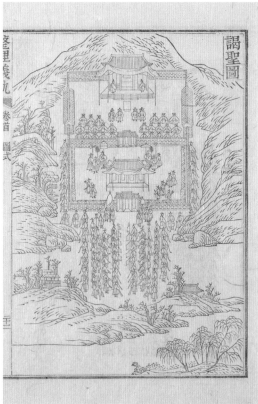

도 12-19. 《화성원행도병》, 〈화성성묘전배도〉, 대성전과 명륜당 부분, 국립중앙박물관.

도 12-20. 《화성원행도병》, 〈화성성묘전배도〉, 대성전 부분, 국립중앙박물관.

도 12-21. 『원행을묘정리의궤』 〈알성도〉 부분.

도 12-22. 『원행을묘정리의궤』 〈알성도〉, 대성전 부분.

없었다. 절을 올릴 때의 판위는 동쪽에 있었고, 대성전 안을 오고 갈 때도 항상 동쪽 문과 계단을 사용하였기 때문이다. 의례의 정합성 측면에서 보자면 병풍의 그림이 더 사실에 가깝다. 이에 비해 『원행을묘정리의궤』는 간략하게 표현할 수밖에 없는 제한된 환경 속에서 정조의 위치를 분명하게 드러내기 위해 더 효과적인 방식을 감행했다고 할 수 있다.

한편, 〈화성성묘전배도〉는 〈봉수당진찬도〉에서 살펴본 바와 같이, 행사의 장면을 묘사하고 있을 뿐 아니라, 전체 구도가 그 자체로 참여자의 위계와 본 행사의 의미를 구조적으로 드러내고 있다. 의식의 대상인 공자는 대성전으로 상징되어 중앙에 자리하고, 의식의 주체인 임금은 그 옆에 물러나 있다. 이는 앞서 〈봉수당진찬도〉에서 혜경궁 홍씨를 상징하는 봉수당과 그를 존숭하여 옆으로 빗겨 앉은 정조를 연상하게 한다. 정조는 임금이기 이전에 공자의 제자로서 유생들과 함께 이 자리에 있는 것이다. 이처럼 자신을 낮추는 존숭의 의례를 통해 정조는 성군(聖君)의 지위를 갖게 된다. 혜경궁 홍씨를 향한 효와 공자를 향한 숭모의 정신은 그를 윤리적 군주로 거듭나게 한다. 그 현장의 증인으로 진찬에서는 혜경궁 홍씨의 친인척을 삼았다면, 이곳에서는 화성의 유생들을 삼고 있는 것이다. 정조는 이 장면에서도 하단에 자신의 배종 백관과 시위대를 도열시켰으며, 왕권의 상징인 교룡기(交龍旗)와 독기(纛旗, 둑기)를 빠트리지 않았다(도 12-23). 그가 혜경궁 홍씨의 아들이자, 공자의 제자인 동시에 군주임을 지속적으로 확인시키고 있다.

화성향교 안은 의례 공간으로서 참석자들이 각자 자신의 지위에 맞춰 배정된 자리를 지키며 도열한 것과 달리 그 밖의 구역은 시정 속세로서 화성 주민과 구경꾼, 말과 마부들이 자유롭게 모여 있다. 향교의 오른쪽에 어가를 수행한 말과 마부가 대기하고 있고, 왼쪽에는 민가에서 막 나온 듯한 주민들, 하단에는 멀리서 어가 행렬을 보려고 온 구경꾼들이

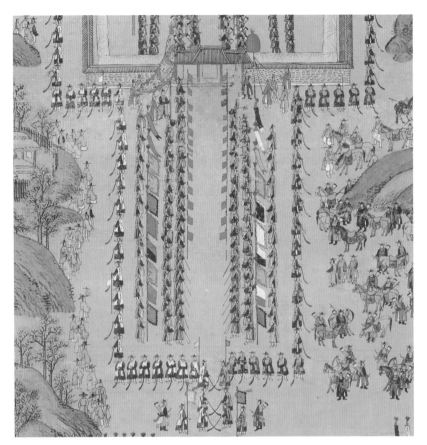

도 12-23.《화성원행도병》,〈화성성묘전배도〉, 시위대 부분, 국립중앙박물관.

자리하고 있다. 이러한 배경은 그림에 활기를 부여함과 동시에 엄격한 의
례 공간과 대비를 이루고 있다. 이러한 대비는 지방 향교에 내린 임금의
성은을 강조하는 효과를 내기도 한다.

2) 〈낙남헌방방도〉와 화성 인재 등용

정조는 성묘 전배를 마치고 유생들에게 시취(試取)하였다. 정조가 화

성 성묘에 알성하고 이어서 참배한 유생들을 시험에 응시하게 한 것은 문묘에 향사(享祀)한 후, 성균관 유생에게 알성시(謁聖試)를 베푸는 관행을 지방에서 재현한 것이다. 한편 이는 어가 행차에 힘쓴 화성과 인근 지역 주민들을 우대하고 경사를 이들과 함께 나누고자 한 시혜의 성격을 띠었다. 화성을 비롯해 광주·과천·시흥의 유생과 무사들에게 자격이 주어졌는데, 시흥의 경우는 당시 어가가 경유함에 따라 처음으로 포함되었다.[26]

정조는 진시(辰時: 아침 7~9시)에 화성향교를 출발하여 시험장인 화성행궁으로 향하였다. 화성의 유생들은 향교에서부터 어가를 수행하였고, 나머지 응시자들은 화성행궁의 우화관(于華館)에서 대기하고 있었다. 낙남헌에서 임금이 친림하여 과거를 베푸는 의식인 '화성문무과친림시취의(華城文武科親臨試取儀)'를 치르면, 우화관에서는 정조가 내린 시험문제를 감독관이 가져가서 개봉하는 순서를 거쳤다. 정조가 이날 내린 시험문제는 '근상천천세수부(謹上千千歲壽賦)'로서 자궁의 장수를 기원함과 동시에 종실의 안녕을 축원하는 뜻을 담은 것이었다. 낙남헌에서는 이어서 무과의 활쏘기 시험이 이어졌다. 시험 결과 문과 5명과 무과 56명의 합격자를 선출하였다.

낙남헌에서 미정(未正: 오후 2시)에 합격자를 발표하는 방방의가 정조의 친림하에 이루어졌다.[27] 방방의는 합격자들에게 합격 증서인 홍패(紅牌), 어사화(御賜花), 술과 안주[酒肴], 개(蓋)를 차례로 나누어 주는 의식이다. 『원행을묘정리의궤』에 실린 '화성문무과친림방방의(華城文武科親臨放榜儀)'를 정리하면 다음과 같다. 낙남헌 마당에 방안(榜案)과 홍패안(紅牌案)을 설치하였다. 뜰의 동서에 취타대(吹打隊)를 세우고, 문무 합격자는 동서로 나누어 섰다. 국왕이 자리에 오르고, 종친과 문무백관들이 사배례를 마치면 문무방방관(文武放榜官)이 각자 동서의 계단을 통해 전내로 올랐다. 승지에게서 명단을 받아든 방방관은 각각 문과와 무과 합격자를 한

명씩 호명했다. 호명된 합격자는 자리[舉人位]에 나아가 사배하고, 이조정랑과 병조정랑은 합격자에게 홍패를 나누어 주었다. 이어서 어사화, 술과 안주, 개를 주었다. 일산(日傘)의 일종인 개는 갑과(甲科) 합격자에게만 주었다. 합격자들은 사배를 올리고 물러났고, 종친과 문무백관이 임금께 인재 등용을 축하하는 치사(致詞)를 올리고 사배를 하는 것으로 의식이 마무리되었다.

그림은 시험을 모두 마치고, 임금이 직접 합격자를 발표하는 친림방방의를 재현하였다(도 12-24). 낙남헌 안에는 중앙에 어좌를 두고 좌우로 시위, 승지, 정리 당상 등 입시 관원을 배치하였다. 낙남헌 뜰에는 홍패, 어사화, 어사주 등이 놓인 상이 배치되었으며, 그 뒤로 문과와 무과 합격자들이 각각 동서로 정렬하였다. 실제 합격자는 문과 5명, 무과 56명이었으나, 그림에는 실제보다 많은 문무 각각 12명과 154명이 그려졌다. 화면의 규모에 비례하여 인물을 적절하게 채워 넣은 것으로 추정된다. 이들은 모두 어사화를 꽂고서 합격자임을 드러내고 있는데, 안(案)위에도 여전히 홍패와 어사화가 놓여 있다(도 12-25). 이와 같은 시간상의 모순이 나타나는 것은 앞에서도 언급하였듯이, 행사도가 의식의 어느 한순간을 포착하기보다 의식의 전반을 한눈에 보여주기 때문이다.

합격자 좌우로는 종친과 문무백관이 동서로 나누어 섰다. 본래 취타대 역시 동서로 나누어 서야 하는데, 그림에서는 취타대가 동쪽에 3줄로 자리하였다. 문무관의 인원 편차로 기울어진 화면의 균형을 잡기 위한 회화적 고안으로 생각된다. 오른쪽 하단에는 임금의 어막차를 배치하였는데, 문과 합격자의 빈 공간에 그려 넣어 역시 화면 공간을 균형 있게 활용하려는 시도로 보인다(도 12-26). 의주에 따르면, 어막차는 장전(帳殿)의 뒤편에 설치한다고 하였으니 실제는 그림의 위치와 달랐을 가능성이 있다.

이처럼 실제 사실과 그림의 표현에는 차이가 존재한다. 이는 같은 장

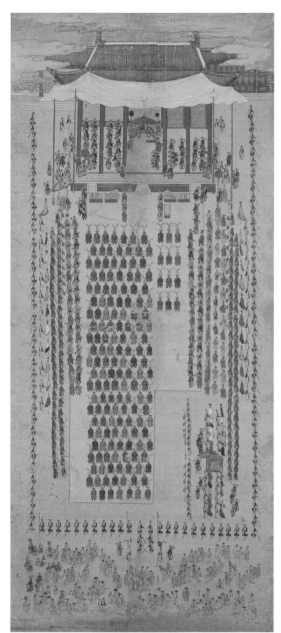

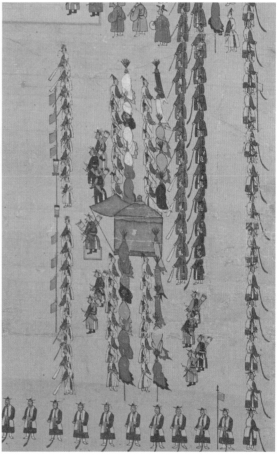

도 **12-24.** 《화성원행도병》, 〈낙남헌방방도〉, 국립중앙박물관.

도 **12-25.** 《화성원행도병》, 〈낙남헌방방도〉, 안(案)과 합격자 부분, 국립중앙박물관.

도 **12-26.** 《화성원행도병》, 〈낙남헌방방도〉, 어막차 부분, 국립중앙박물관.

	25
24	---
	26

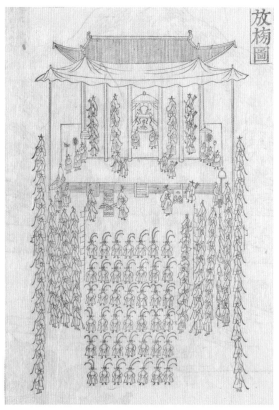
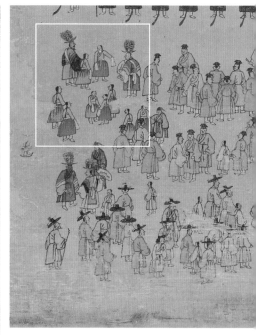

도 12-27. 『원행을묘정리의궤』, 〈방방도〉.

면을 그린 『원행을묘정리의궤』의 〈방방도〉에서도 찾아볼 수 있다(도 12-
27). 병풍과 비교하여 전체적으로 규모를 줄였다. 어사화를 쓴 합격자는
실제보다 적은 42명이며, 문무과 합격자를 동서로 구분하여 배치하지도
않았다. 합격자 좌우에 섰던 문무백관과 어막차는 생략되었고, 취타 역시
한 줄로 축소하였다. 작은 화면에 내용을 압축적으로 전달하기 위해서 인
원을 줄이고 합격자들의 어사화만을 더 강조하였음을 알 수 있다.

한편, 행사장 밖에는 과거시험과 관련된 풍속 장면들이 삽입되었다
(도 12-28). 풍속 장면에는 유건을 쓴 유생들과 갓을 쓴 선비, 여성, 어린이,

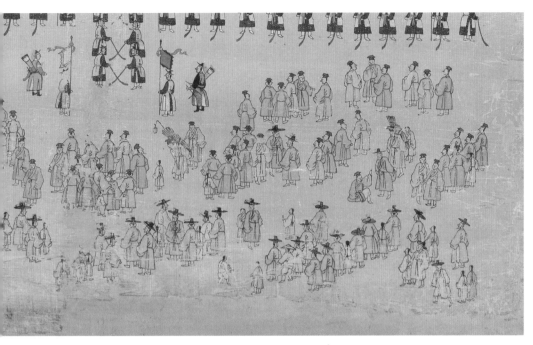

노인들이 다양하게 등장한다. 화면 왼쪽 아래에는 부채를 들고 색동두루마기를 입거나 상모(象毛)를 쓴 광대와 재인(才人), 흰색 한삼(汗衫)을 낀 무녀(舞女)들이 무리지어 있다. 이들은 급제자들이 어사화를 꽂고 재인을 앞세워 3일간 가두행진을 벌이던 삼일유가(三日遊街)의 풍습을 암시한다.[28] 본래의 취지는 급제 후 시관(試官)과 선배, 친척을 방문하여 인사를 올리는 것이지만, 실제로는 많은 비용을 들여 악공과 재인들을 고용하여 집안의 급제자를 과시하는 행사에 가까웠다.[29]

한편, 합격 발표 이전 시험장 주변 풍속을 보여주는 장면도 있다. 바로 짚풀로 멘 등촉을 등에 진 선비의 모습이다. 방방의는 오후 2시에 시작했으므로, 등불이 필요하지는 않았을 것이다. 이는 합격자 발표가 아니라, 시험 시작 무렵의 상황을 보여준다. 일반적으로 과거시험은 이른 아침에

시작하였고, 그날 별시도 이미 묘시(卯時: 오전 5시~7시)에 응시자들을 시험장인 우화관에 소집하였다.[30] 과거장의 풍습을 묘사한 글에 따르면, 응시자들은 먼저 자리를 선점하고자 전날 밤이나 동트기 전 새벽부터 시험장으로 모여 북새통을 이뤘다고 한다.[31] 궁중행사도의 풍속 장면은 현장 풍속을 그대로 묘사하였다기보다 과거와 관련된 인물 풍속을 단편적으로 삽입한 것으로 보인다.

마지막으로 화성 노인들과 화성의 청년 합격자들을 위한 행사가 모두 낙남헌에서 실행되었음을 주목해볼 필요가 있다. 낙남헌은 남쪽으로 이전한 후한(後漢)의 두 번째 수도 낙양(洛陽)을 의미한다. 화성에 관한 대민 의식을 치르는 공간을 낙남헌이라 이름한 것은 화성이 한나라를 부흥시킨 낙양이 되기를 기원하는 뜻이 담겼을 것이다.

4. 군대를 통한 훈련과 통합: 〈서장대야조도〉와 〈득중정어사도〉

《화성원행도병》의 제1폭~제4폭은 잔치와 방방의 등 기존의 궁중행사도에서 채택하던 소재들인 데 비해, 후반부인 제5폭~제8폭은 군례와 어가 행렬 등 기존 행사도에서는 재현하지 않았던 내용이다. 이는 전자가 대부분 궁궐 전각을 틀로 삼아 평면적인 구도를 취한 데 비해, 후자가 화성 성곽 전체를 입체적으로 조망하고, 길이나 다리를 원근감 있게 재현하는 구도를 취한 것과 연관되어 있다. 이번 절과 다음 절에서는 군사 의례와 어가 행렬의 의미를 살펴보고 혁신적인 구도가 이러한 의미와 어떤 관계를 가지고 있는지 살펴보겠다.

1) 〈서장대야조도〉와 화성 성역에서의 군사훈련

《화성원행도병》의 〈서장대야조도〉는 원행 나흘째인 윤2월 12일, 화성의 서장대에서 정조가 지휘한 야조식(야간 군사훈련)을 행하는 장면을 묘사하였다(도 12-29). 을묘년 원행 당시 군례는 정조가 신설한 국왕 친위부대인 장용영이 화성에서 처음으로 진행하는 친림 군사훈련이라는 점에서 큰 상징적인 의미를 지녔다.[32] 정조는 그 기념적인 사건을 을묘년 원행에 맞추어 거행하였다. 이해는 계속되는 흉년 등으로 인하여 각 군영의 봄철 군사훈련은 모두 정지한 상황이었음에도[33] 유독 화성에서의 조련은 실시하였다. 이는 본 훈련이 일반적인 군사 정비가 아니라 을묘년 원행이라는 대규모 왕실행사를 통해 정조의 군사력을 과시하고자 하는 목적에서 기획된 것임을 의미한다.

〈서장대야조도〉는 화성에서의 훈련이라는 점을 강조하게 위해 화성 전체를 화면 가득 배치하고 그 안에 군사훈련 장면을 배치하였다. 그렇다면 이 그림은 야조식 중에서 어떤 장면을 묘사한 것일까? 『원행을묘정리의궤』의 의주에 따르면, 야조식은 다음 순서로 진행된다.

① 등성(登城): 각 장령은 행궁 밖에서 대기한 후 임금을 모시고 성에 오른다.

② 발복로(發伏路): 매복로에 군사를 파견한다.

③ 폐성문(閉城門): 성문을 닫는다.

④ 연거(煙炬): 횃불에 불을 붙이고 점거 후 끈다(점화→점거→와거).

⑤ 낙기(落旗): 기를 내린다.

⑥ 현등(懸燈): 등을 단다. 휴식 명령을 내린다.

⑦ 전경(傳更): 밤 시간을 알린다. 1경~5경.

⑧ 낙등(落燈): 등을 내린다.

⑨ 개성문(開城門): 성문을 연다.

⑩ 하성(下城): 성을 내려온다. 임금은 행궁으로 돌아간다.

야조식을 요약하면 임금이 행궁을 나와 서장대에 오르면 성문을 닫고 본격적인 훈련에 들어간다. 횃불에 불을 붙여 올렸다 내린다. 깃발 역시 내리고 나면 등을 단다. 이는 훈련 중 등이 횃불을 대신하는 역할을 하기 때문이다. 이후 등을 내리고 나면 성문을 열고 임금은 행궁으로 돌아간다. 이처럼 야조식은 '시행'과 '해제'의 반복으로 이루어져 있다. 그러나 〈서장대야조도〉는 거의 모든 조항이 '시행'되어 있는 상태를 한 화면에 제시하였다. 즉 화면 속에서 횃불은 모두 점화되어 있고, 깃발은 올려져 있으며 등은 달려 있고 성문은 열려 있다. 군사들은 사열해 있는 동시에 휴식하고 있고, 임금의 호위병사는 서장대를 둘러싼 동시에 행궁 앞에 도열하여 임금을 기다리고 있다(도 12-30, 도 12-31, 도 12-32). 즉 〈서장대야조도〉는 야조식의 한순간을 묘사하였다기보다 행사의 전모를 총체적으로 담았다고 할 수 있다.

〈서장대야조도〉에서 횃불과 등이 모두 올려진 설정, 즉 연거(煙炬)와 현등(懸燈)은 군사훈련 이상의 의미를 지니기도 한다. 야간 국왕 행차에서의 화려한 빛은 국왕만이 소유한 강력한 상징이었다. 정조는 지출을 줄이면서도 효과적인 어가 행렬을 위해, 횃불을 심는 대신 등을 달도록 규정하였다.[34] 또한 1796년 화성 완공을 기념한 성조식에서도 횃불 들기[煙炬]와 매화포의 발포를 포함하였다. 즉 화성에서의 야조식은 전쟁을 대비한 군사적 방어의 목적만이 아니라 빛을 통해 군사훈련의 위용을 과시하려는 목적도 있었음을 알 수 있다. 이처럼 〈서장대야조도〉는 군사훈련 중 어느 한순간을 묘사한 것이 아니라 군사훈련의 장엄함을 드러낼 수 있는

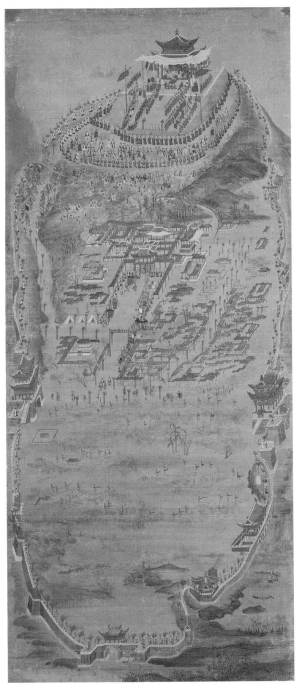

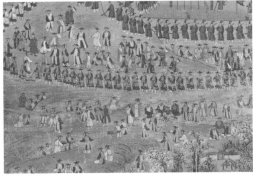

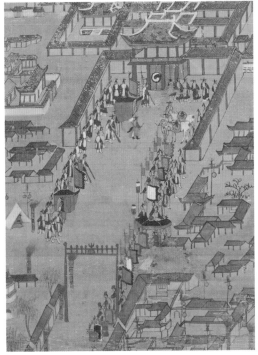

도 12-29. 《화성원행도병》, 〈서장대야조도〉, 국립중앙박물관.

도 12-30. 《화성원행도병》, 〈서장대야조도〉, 횃불과 등불 부분, 국립중앙박물관.

도 12-31. 《화성원행도병》, 〈서장대야조도〉, 휴식하는 군사 부분, 국립중앙박물관.

도 12-32. 《화성원행도병》, 〈서장대야조도〉, 행궁 앞 도열 부분, 국립중앙박물관.

상황을 종합적으로 재구성하였으며 특히 빛은 어둠을 밝히는 군주의 상징적 요소로서 의례 중에서도 가장 강조되었다.

이 행사는 정조가 직접 지휘한 군사훈련이었다는 점뿐 아니라 화성 성역에서 시행한 첫 번째 훈련이라는 점에서 중요하였다. 리움미술관 소장본 〈서장대야조도〉가 화성 성곽 전체를 조망하고 군사시설을 자세히 묘사한 것도 이러한 이유라 할 수 있다. 〈서장대야조도〉의 배경 묘사를 살피기 위해 『화성성역의궤』의 〈화성전도(華城全圖)〉와 비교해보자(도 12-33, 도 12-34). 『화성성역의궤』의 〈화성전도〉와 〈서장대야조도〉는 모두 서쪽을 상단으로 하여 방위의 기준으로 삼고 있다. 이는 화성행궁을 기준으로 둔 것이라 할 수 있다. 화성은 지리상 서쪽이 지대가 높고 남북으로 물길이 지나가서 행궁이 동향을 하였다. 즉 화성행궁의 주인이 '남면'할 수 있게끔 방위가 조정된 것이다. 〈서장대야조도〉에서는 화성행궁보다 서장대가 더 강조되었다. 이날의 군사훈련은 정조가 행궁을 나와 서장대에서 직접 지휘를 하였다. 이 화폭에서 서장대는 다른 시설물에 비해 크게 확대되었으며 다른 곳과는 반대로 서장대는 아래에서 올려다보는 시점을 취하여 장대한 느낌을 더하였다.

다만 〈화성전도〉와 〈서장대야조도〉는 화성 성곽의 형태가 다르다. 〈화성전도〉는 성곽의 형태가 실제 지형에 입각하여 동쪽이 돌출된 가로로 긴 형태를 취하고 있으며 서쪽으로 뻗어나온 화양루(華陽樓, 서남각루)가 표시되어 있는데(도 12-33), 〈서장대야조도〉는 세로로 긴 타원 형태를 유지하기 위해 화양루를 과감히 생략하였다. 다른 시설물의 요철도 이 타원의 성곽을 유지하는 선에서 허용하였다. 즉 〈서장대야조도〉는 화면의 통일성을 위해 성곽을 하나의 회화적 틀로 사용하고 시설물은 이 틀 위에 적당한 간격으로 배치하는 방식을 취한 것이다(도 12-34).

그렇다면 〈서장대야조도〉의 구체적인 시설물 표현은 얼마나 사실적

화양루

圖 說
華 城 全 圖

도 12-33. 『화성성역의궤』, 〈화성전도〉, 화양루 부분(표시).

일까? 1795년 윤2월 당시 화성 성역은 1794년 1월에 착공한 이후 여전히
공사 중이었다. 성곽과 군사로, 성문과 서장대 등이 정비되어 군사훈련
에 필요한 기본 시설만 갖춘 상태였다. 화성 성역은 최신식 군사 시설로
계획되었는데, 내부가 비어 있어 공격과 수비에 모두 유리한 공심돈(空心
墩), 필요에 따라 수량을 조절할 수 있는 수문(水門), 성문을 이중 방어할
수 있는 옹성(甕城) 등은 모두 1795~1796년 사이에 완공될 예정이었다.

홍미롭게도 〈서장대야조도〉에는 야조식이 거행될 당시에는 존재하
지 않았던 이러한 시설들이 모두 포함되었다. 리움미술관 소장본 〈서장대
야조도〉에 그려진 남공심돈(1795년 10월 19일 완공)과 남수문(1796년 1월
25일 완공), 동북공심돈(1796년 7월 19일 완공), 창룡문의 옹성(1796년 8월

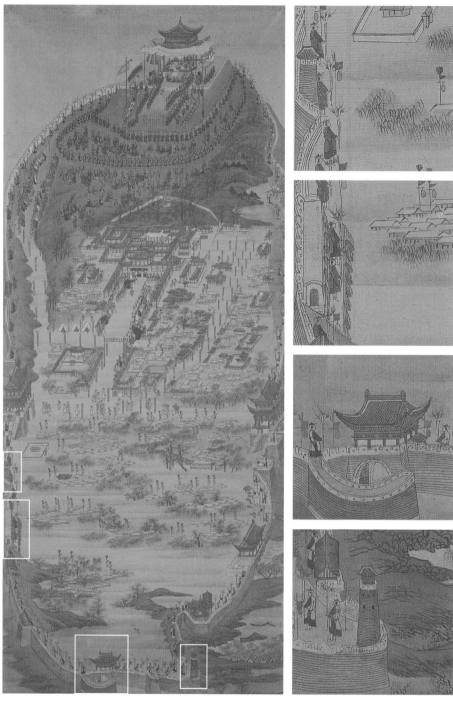

도 12-34.《화성원행도병》,〈서장대야조도〉(시설 표시), 리움미술관.
도 12-35.《화성원행도병》,〈서장대야조도〉, (위에서부터) 남공심돈, 남수문, 창룡문 옹성 부분, 동북공심돈, 리움미술관.

14일 완공) 등이 그러한 예이다(도 12-35).[35] 이는 실제로는 이루지 못했지만, 을묘년의 기념비적인 행사를 최신식 시설을 갖춘 화성 성역에서 시행하고자 했던 소망을 그림 안에서 구현한 것이라 할 수 있다.

2) 〈득중정어사도〉와 어사례와 불꽃놀이로 마무리한 원행의 의미

정조는 윤2월 14일, 양로연을 마치고 방화수류정(訪花隨柳亭)을 시찰한 후 신시(申時: 오후 3~5시)에 득중정(得中亭)에서 활쏘기 의식을 치렀다. 득중정은 정조가 5년 전 이곳에서 어사례를 열고 모두 명중한 것을 기념하여 지은 이름이다.[36] 이날 어사례에는 정조와 함께 19명의 신하가 참석하였다. 날이 저문 뒤에도 과녁 좌우에 횃불을 설치하고 야사(夜射)를 이어갔다. 활쏘기를 마친 뒤에는 매화포를 터뜨리도록 하였다.

사례(射禮)는 단지 무예의 방편이 아니라 예악(禮樂)을 통해 군신 간의 질서와 화합을 다지는 의례로 시행되었다.[37] 정조는 활쏘기를 즐겼을 뿐 아니라 이를 다양한 행사와 연계하여 시행하였으며, 의례로 정립하는 데 힘썼다.[38] 정조는 "천자와 제후 간의 활쏘기에는 세 가지가 있는데 … 이 세 가지 모두가 덕행(德行)을 관찰하고 예양(禮讓)을 익히기 위한 것"이라며 수양의 측면을 강조하였다.[39] 이러한 의미에서 군신이 함께 어울리는 활쏘기 의식은 수양을 바탕에 둔 가장 영예로운 시합일 뿐 아니라 군신 화합을 도모하는 축제의 장이라고 할 수 있다.

야간 활쏘기 시합 이후에는 매화포를 터뜨리는 행사[埋火砲 試放]가 있었다. 정조는 "성조(城操) 뒤에는 매화포를 터뜨리는 것이 순서"라고 하였다. 그 이틀 전 서장대에서 군사훈련을 한 것을 이르는 것이다. 매화포 시연은 군사훈련의 일환이기도 했지만 화려한 폭죽으로 불꽃놀이 효과를

내기도 하였다. 매화포 시연에 어머니 혜경궁 홍씨가 참석한 것도 이 행사가 큰 구경거리였음을 보여준다. 혜경궁 홍씨의 참석은 기록에는 명시되어 있지 않지만, 그림을 통해 짐작 가능하다. 〈득중정어사도〉에서 득중정 중앙의 막차(幕次)에는 주위를 궁녀들이 둘러싸고 있다. 혜경궁 홍씨의 모습은 그리지 않았지만 막차의 주인공이 왕실 여성, 즉 혜경궁 홍씨임을 짐작할 수 있다.

〈득중정어사도〉에서는 득중정 앞에서 벌인 두 행사, 활쏘기와 불꽃놀이가 한 화면에 들어가 있다(도 12-36). 오른쪽 득중정 중앙의 막차와 왼쪽 낙남헌의 어좌는 불꽃놀이를 감상할 때의 혜경궁 홍씨와 임금의 자리이다. 중간 부분의 과녁과 그 좌우로 늘어선 횃불, 과녁 주변의 인물들은 활쏘기 의식의 장면에 속한다. 한편, 하단의 불꽃과 그 아래 불꽃을 준비한 군대의 막사, 그 주변의 구경 나온 인물들은 불꽃놀이 장면이다. 이처럼 서로 다른 시간에 일어난 두 행사를 한 화면에 그렸기 때문에 실제 의례와는 맞지 않는 점이 많다. 예를 들어 그림에는 득중정 앞에 불꽃놀

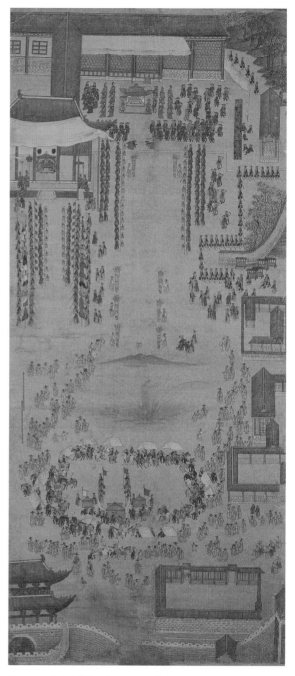

도 12-36. 《화성원행도병》, 〈득중정어사도〉, 국립중앙박물관.

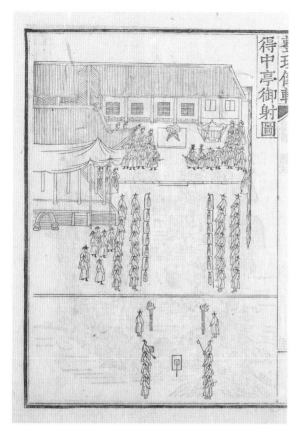

도 12-37. 『원행을묘정리의궤』, 〈득중정어사도〉.

이를 감상하러 온 혜경궁 홍씨의 막차와 궁녀들이 서 있는데, 그 바로 옆에 활쏘기 의식에 참여한 신하들이 무리를 지어 함께 서 있다. 과녁을 위한 횃불이 여전히 켜져 있는 가운데 불꽃놀이의 불꽃이 터진 것도 오류라고 할 수 있다.

병풍의 〈득중정어사도〉는 두 가지 행사를 함께 그리는 바람에 화면의 구도도 대칭성을 잃었다. 『원행을묘정리의궤』에서 같은 행사를 그린 도설(도 12-37)과 〈득중정어사도〉를 비교해보면, 의궤 도설은 제목 그대로 어사례만 담았다. 따라서 병풍에는 불꽃놀이를 감상하는 자리로서 득중정 앞에 혜경궁 홍씨의 자리가, 낙남헌 앞에 어좌가 있다면, 의궤 도설에서는 어사례를 위한 어좌와 어막차만이 득중정 앞에 놓였고, 하단의 불꽃놀이 장면은 생략되었다. 즉 의궤 도설은 어사례 한 가지만을 주제로 하고 있기 때문에 중심축이 어좌에서 과녁으로 이어지는 통일성 있는 구도를 갖게 된 것이다.

그렇다면 병풍의 〈득중정어사도〉는 왜 이와 같은 화면상의 오류와 산만함을 희생하면서 두 행사를 모두 담았을까? 어사례와 달리 매화포 시방은 별도의 의주를 가지고 있지 않은 행사였다. 본래 이 둘이 연결된 행사였다고 볼 수도 없다. 의궤 도설에서 어사례 장면만을 선택한 것으로 보아, 매화포 시방 장면은 사실 중요하게 그려져야 하는 행사는 아니었을

것이다. 그럼에도 병풍에 매화포를 포함한 것은 단지 득중정 앞에서 비슷한 시간에 행해졌다는 이유 때문만은 아닐 것이다. 여기서 매화포 시방을 군사훈련이 아닌 불꽃놀이로 해석하면, 이 장면의 의미를 이해하는 데 도움이 된다. 즉 활쏘기 시합이 군신 간의 단결을 상징한 의례라면 불꽃놀이는 어머니에서부터 온 백성까지 모두가 함께한 축제라고 할 수 있다.[40] 이 화면이 담고 있는 어사례와 매화포 시방은 행사의 마지막 날임을 알려주는 동시에 화합과 단결로 마무리한 원행 전체의 의미를 되새기고 있다.

5. 백성을 위한 행차: 〈환어행렬도〉와 〈한강주교환어도〉

1) 〈환어행렬도〉와 어가 행렬의 상징성

《화성원행도병》의 마지막 두 폭, 〈환어행렬도〉(제7폭)와 〈한강주교환어도〉(제8폭)는 특정한 행사가 아니라 길 위의 여정을 그렸다(도 12-38, 도 12-39). 제7폭은 어가 행렬이 수원에서 출발하여 시흥을 지나는 장면이고, 제8폭은 노량진에 배다리를 설치하고 한강을 건너오는 장면이다.[41] 그중에서 마지막 제8폭이 배다리를 주제로 하고 있다고 본다면, 이 글에서 다룰 제7폭은 온전히 행차 장면을 주제로 삼고 있다는 점이 특이하다. 행차는 단순히 서울에서 화성을 오고가는 과정이 아니라 그 자체로 원행의 핵심 사안이었던 것이다.

정조는 혜경궁 홍씨를 모시고 윤2월 15일 화성에서의 모든 행사를 마치고 서울로 돌아온다. 돌아오는 길에 시흥행궁(始興行宮)에 하루 머물게 되는데, 〈환어행렬도〉는 시흥행궁에 당도하기 전 정조가 어머니 혜경

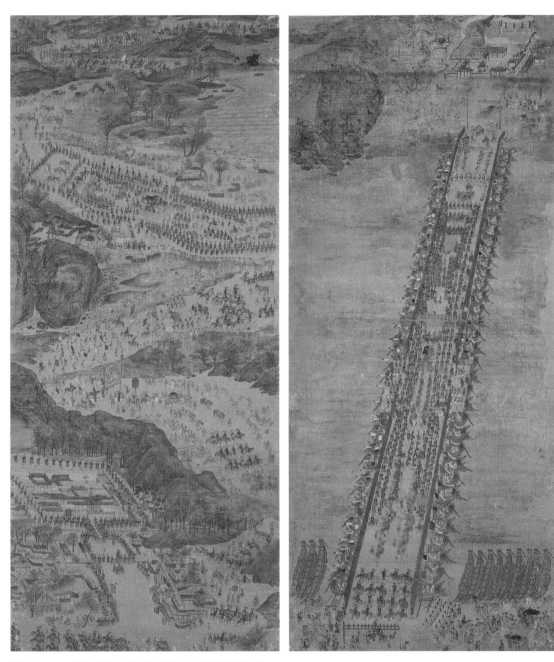

(좌) 도 12-38. 《화성원행도병》, 〈환어행렬도〉, 국립중앙박물관.

(우) 도 12-39. 《화성원행도병》, 〈한강주교환어도〉, 국립중앙박물관.

궁 홍씨에게 미음다반을 올리기 위해 잠시 행차를 멈춘 순간을 그렸다고 알려졌다.[42] 그렇다면 〈환어행렬도〉는 왜 긴 행차 중에 하필 이 시공간을 선택하게 된 걸까? 〈환어행렬도〉가 선택한 상황, 즉 미음다반 진상이라는 행사, 시흥행궁이라는 장소, 어가 환궁이라는 시점에 주목하여 그 의미를 추론해보기로 한다.[43]

〈환어행렬도〉의 어가 대열은 반차도와 유사하지만, 혜경궁 홍씨에게 미음다반을 진상하기 위하여 멈추어 선 장면을 연출하기 위해 조정되어 있다. 화면 상단의 혜경궁 홍씨의 가교 부분을 보면, 그 주변이 푸른 포장으로 둘러져 있고, 행렬의 인물들은 모두 화면 위쪽을 향해 돌아서 있다. 행렬의 왼쪽 바깥으로는 혜경궁 홍씨가 먹을 음식을 실은 수라가자가 나와 있고, 그 곁에는 음식을 준비하기 위한 막차가 설치되었다(도 12-40).

그렇다면 왜 행차 도중 미음을 진상하는 시점을 택했을까? 이는 을묘년 원행 자체가 사도세자와 혜경궁 홍씨의 탄신 일주갑을 기념하여 계획된 행사로서 행사의 상당 부분이 혜경궁 홍씨에 집중된 것과 관련이 있다. 정조는 행차 중에도 혜경궁 홍씨의 안위에 각별한 신경을 썼다. 이처럼 종종 행렬을 멈추고 혜경궁 홍씨의 원기 회복을 위해 직접 미음이나 대추차 등을 올렸으며, 숙소에 다다르기 전에는 항상 먼저 가서 살폈다고 한다.[44] 즉 그림 속에서 미음다반이 진상되는 장면은 을묘년 행차가 어머니에 대한 효성에서 비롯된 것임을 상징적으로 보여준다. 〈환어행렬도〉에서 혜경궁 홍씨의 가마는 상단 중앙에 가장 눈에 띄게 표현되었다. 심지어 정조의 어가보다 혜경궁 홍씨의 가마를 더 강조한 표현은 이러한 주제를 효과적으로 부각한다.

정조는 재위 기간 동안 사도세자와 혜경궁 홍씨의 위상을 높이기 위해 끊임없이 노력했다. 이는 명목상 효의 실천이었지만, 그 자신의 정통성을 강화하기 위한 것이었다. 이러한 의도는 원행 기간 동안에도 보이는

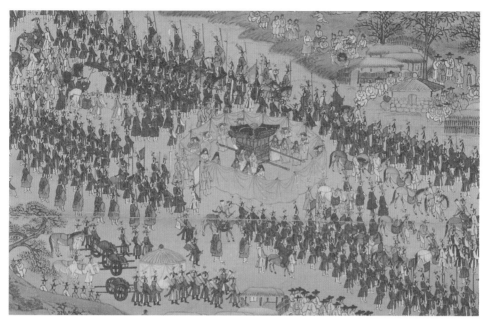

도 12-40. 〈환어행렬도〉, 혜경궁의 가교 부근, 리움미술관.

데, 정조는 혜경궁 홍씨에게 공식적인 세자빈궁의 위상을 뛰어넘는 의장을 갖추게 하였다.[45] 혜경궁 홍씨의 위상을 높임으로써 왕위의 정통성 강화를 도모한 정조의 원행은 그림 속 행차의 구도에서도 찾아볼 수 있다. 가장 화려하게 부각된 혜경궁 홍씨의 가마에서 수직으로 내려오면 행렬 중 두 번째로 눈에 띄는 교룡기와 붉은색 독기가 있다(도 12-41). 교룡기와 독기는 왕권을 상징하는 국왕의 고유한 의장으로서 이러한 배치는 혜경궁 홍씨의 추존과 왕권 강화 사이의 관계를 암시한다고 할 수 있다.

　〈환어행렬도〉의 공간적 배경이 되는 곳은 시흥행궁을 앞에 둔 시흥로이다. 화면에서 하단 왼쪽에 있는 건물이 시흥행궁이다. 곧 행차할 국왕을 맞이하기 위해 호위군사들이 시흥행궁에 천막을 두르고 대기하고 있다. 그런데 실제로 미음다반이 진상되었던 장소와 시흥행궁은 11리나 떨어져 있어서 그림에서처럼 행렬의 끝과 시흥행궁의 입구가 맞닿을 수

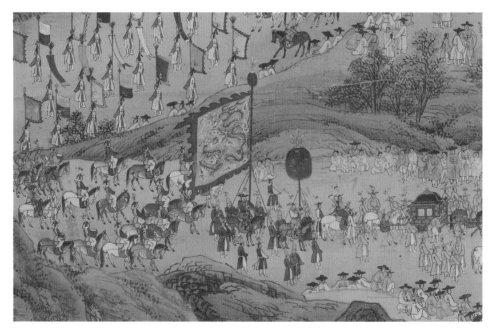

도 12-41. 〈환어행렬도〉, 교룡기와 독기 부분, 리움미술관.

없다. 왜곡을 감수하면서 시흥행궁을 화면 안에 끌어들인 것은 미음 진상이라는 사건뿐 아니라 시흥이라는 장소가 이 행차에 특별한 의미를 가졌음을 보여준다. 혜경궁 홍씨에게 행차 중에 미음다반을 진상한 곳은 모두 여덟 군데이다.[46] 그중에서 특히 시흥행궁 주변을 배경으로 택한 이유는 무엇일까?

시흥행궁과 시흥로는 을묘년 원행을 위해서 새로 건설되었다.[47] 시흥로는 무려 31리에 달하는 거리이고, 시흥행궁은 114칸의 대규모 행궁이었는데도 서둘러 진행한 끝에 공사를 시작한 당년에 마칠 수 있었다. 〈환어행렬도〉에 시흥로와 시흥행궁이 포함된 것은 을묘년 원행을 위해 특별히 시행된 대규모 사업이었기 때문일 것이다. 화면에 지그재그로 끊임없이 이어지는 도로의 표현이 특히 강조되어 있다. 도로를 주변 지세와 구분하여 표현한 것은 새로 닦은 시흥로를 부각하려는 의도로 보인다.

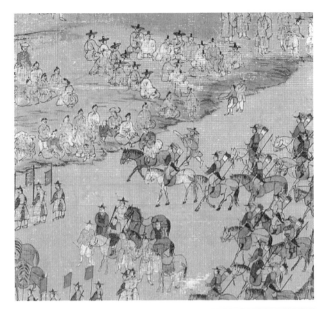

정조는 화성을 향해 갈 때와 한양으로 돌아올 때 모두 시흥행궁에 머물렀다. 그중에서 '환궁'을 주제로 택한 이유는 무엇일까? 시흥행궁에서는 환궁 시에 국왕이 직접 대민 행사를 열었다. 을묘년 원행에서도 환궁 시에 상언(上言)을 허용하였는데, 특히 시흥행궁에서 하루 머문 다음 날에는 시흥현령과 백성들과의 만남을 마련하여 고충을 들었다고 한다.[48] 〈환어행렬도〉에는 국왕이 상언을 받는 모습은 그려져 있지 않지만, 상언을 연상시키는 장면이 있다. 한 인물이 행렬에 끼어들어 두루마리 문서를 말탄 관리에게 올린다. 이 도상은 '상언'을 암시하는 도상으로 삽입되었다고 추측된다(도 12-42).

한편, 행렬 주변에 빽빽하게 늘어선 구경꾼들 역시 어가 행렬을

(상) 도 12-42. 《화성원행도병》, 〈환어행렬도〉, 상언 도상, 국립중앙박물관.
(하) 도 12-43. 〈환어행렬도〉, 관광민인 부분, 리움미술관.

대하는 '백성'의 존재를 부각한다(도 12-43). 이들은 국왕이 거동할 때면 성 밖으로 구경나오는 '관광민인(觀光民人)'이라 지칭되는 존재들이다.[49] 각자 자유로운 자세로 행렬을 구경하며 심지어는 천막을 치고 술을 파는 모습도 보인다. 이처럼 행차는 하나의 떠들썩한 구경거리이자 잔치로 변한 것이다. 정조는 이 원행에서 "백성들이 협로에서 관광하는 것을 금하

지 말라"고 특별히 명하였다.[50] 1792년과 1794년의 행차에서는 관광인들을 배려하여 통금을 늦추도록 조처하기도 하였다.[51] 이러한 조처는 단순히 백성들의 접근을 용인하는 것일 뿐 아니라, 적극적으로 관광을 장려한다고 볼 수 있다. 국왕 행차의 위용이 백성들에게 미치는 효과에 대해 인지하고 있었던 것이다.

〈환어행렬도〉가 선택한 시흥이라는 행차 공간과 환궁이라는 시점, 그리고 혜경궁 홍씨에게 올리는 다반 진상이라는 의식은 각각 정조가 원행을 통해서 의도하였던 수도권의 발전과 대민 정치, 그리고 선친의 추존을 통한 왕위 정통성의 강화와 연결되어 있다고 해석할 수 있다. 즉 〈환어행렬도〉는 반차도에 특정한 배경을 부여함으로써 이 행차 전반에 깃든 의미를 종합적으로 재현한 것이다.

2) 〈한강주교환어도〉와 경세치용의 시각화

《화성원행도병》의 마지막 폭인 〈한강주교환어도〉는 어가의 행렬이 노량진에 설치된 배다리[舟橋]를 건너 돌아오는 모습을 담았다(도 12-39 참조). 화면의 중심에 배다리를 대각선으로 길게 배치하였는데, 다리의 폭이 원경으로 멀어질수록 좁아지며 인물의 크기나 인물 사이의 간격도 뒤로 갈수록 작아지고 촘촘해짐을 볼 수 있다. 이러한 원근감은 기존의 많은 연구들에서 서양의 투시원근법을 구현한 예로 주목받아왔다.[52]

〈한강주교환어도〉의 서양화법에 대해서는 그동안 자주 언급되었음에도 불구하고, 그 내용에 대해서는 어가 행렬이 배다리를 건너는 장면이라는 점 외에 구체적으로 알려진 바가 별로 없다. 〈한강주교환어도〉에서 가장 의아한 점은 《화성원행도병》 중에 왜 이 장면을 포함했는가 하는 점이다. 정조는 원행 시 주교를 오가기는 하였으나 이 행위는 8일간의 원행

일정 중 특정 의식에 포함되지 않을 뿐만 아니라 효의 구현이라는 원행의 명분과도 특별한 관계가 없다. 여기서는 〈한강주교환어도〉의 '주교(舟橋)'라는 독특한 주제가 갖는 의미와 그것이 서양화법에 기반한 새로운 도법과 어떤 관계를 맺고 있는지 살펴보겠다.[53]

〈한강주교환어도〉에 적용된 원근법은 그 기술적 우수성뿐 아니라 그것이 적용된 맥락을 두고 볼 때 더욱 놀라운 점이 있다. 〈한강주교환어도〉는 뒤로 갈수록 점차 작아지는 경향을 보이나 투시원근법의 수학적 원리에 정확하게 부합하였다고 할 수는 없다. 그러나 이전부터 궁중에서 사용되던 평행사선 투시도법과는 다른 경향임은 틀림없다. 특히 원경에 위치한 정조의 어마(御馬)가 근경의 백성들보다 작게 그려진 것은 계급에 입각한 시각질서가 사실성에 근거한 새로운 질서에 자리를 내주었다고 평가받을 수 있는 부분이다. 그렇다면 이 그림이 위계적 질서를 희생하면서까지 새로운 화법을 통해 얻고자 하였던 것은 무엇일까?

〈한강주교환어도〉는 본래 주교의 설치 도면에서 출발하였다. 1789년 처음 주교가 설치된 후, 1791년 『비변사등록』에는 주교의 체제를 그려 놓고 앞으로 이 체제를 쓸 때 전범으로 참고하라는 전교가 실렸다.[54] 즉 1795년 《화성원행도병》이 제작되기 이전에 이미 주교의 설치를 돕는 실용적 목적의 주교도가 그려진 것을 알 수 있다. 이 그림은 현전하지 않지만, 『원행을묘정리의궤』의 〈주교도〉 도설을 통해 짐작할 수 있다. 병풍의 〈한강주교환어도〉가 어가 행렬이 주교를 건너는 모습을 포착한 것과 달리, 의궤 〈주교도〉는 주교와 의장이 설치된 장면만을 도해하였다. 다시 말해 의궤 〈주교도〉는 주교제의 이해를 돕기 위한 설계도인 것이다.[55]

의궤 〈주교도〉에 사용된 원근법은 당시 기계의 설계도들이 과학적인 시각 도법을 사용하던 것과 같은 맥락으로 볼 수 있다. 정조 연간 의궤에 삽입된 기물의 도설들은 서양 기술서의 기계도 도법을 적극적으로 응용

도 12-44. 『화성성역의궤』, 〈거중기 전도〉. **도 12-45.** 『화성성역의궤』, 〈거중기 분도〉.

하였다. 『화성성역의궤』에 삽도로 들어간 거중기(擧重器)와 녹로(轆轤)의
도설을 보면, 기계의 전체적인 구조가 입체적으로 드러나도록 전도(全圖)
를 제시한 뒤, 실제 제작을 위해 부분도(部分圖) 항목에서 세부 부품을 도
해하였다(**도 12-44, 도 12-45**).[56] 또한 새로 개발된 수레인 유형거(遊衡車)의
도설에 보면 부분도에는 십간(十干)과 십이지(十二支)가 표기되어 있는데,
이는 그림을 보며 각 부분을 지칭하여 설명을 할 때 편리하게 하기 위함
이다(**도 12-46, 도 12-47**). 『화성성역의궤』에는 이 밖에도 성루의 내부를 보
여주기 위해 단면도[裏圖]의 형식이 사용되기도 하였다(**도 12-48**).[57]

　　그렇다면 이러한 기계도의 새로운 도법들은 구체적으로 어디서 유래
한 것일까? 정약용(丁若鏞, 1762~1836)은 거중기를 만들 때 정조가 내린
『고금도서집성(古今圖書集成)』에 수록된 『기기도설(奇器圖說)』을 참고하였

車衡游

도 12-46. 『화성성역의궤』, 〈유형 거 전도〉.

도 12-47. 『화성성역의궤』, 〈유형거 분도〉.

軸　　　　　　　輿

輪　　　　　　　伏兎

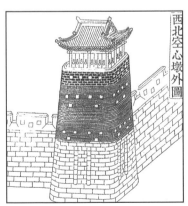
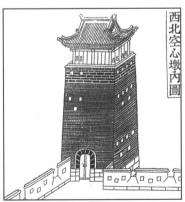
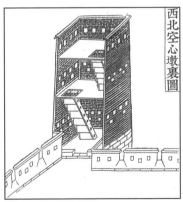

도 12-48. 『화성성역의궤』, (왼쪽부터) 〈서북공심돈 외도〉, 〈서북공심돈 내도〉, 〈서북공심돈 이도〉.

도 12-49. 『기기도설』, (왼쪽부터) 〈기중 제11도〉, 〈전중 제1도〉, 〈기중 제14도〉, 1627년.

다고 한다.[58] 『기기도설』은 1627년 서양인 선교사 테렌츠(Johann Terrenz Schreck, 중국명 등옥함鄧玉函)가 저술한 기술서로서 서양의 기계들에 대한 설명과 함께 도설이 포함되어 있다.[59] 정약용은 『기기도설』의 제8도와 제11도를 참고하여 거중기를 만들었다고 하는데, 기술적인 측면에서는 특별히 유사점을 찾기가 힘들지만 『기기도설』의 도법들은 이때 함께 수용되었음이 분명하다. 예를 들어 『기기도설』의 〈기중(起重) 제11도〉처럼 설명이 필요한 지점에 기호를 표시한 점은 『화성성역의궤』에서 십간과 십이지로 표시한 점과 유사하다. 『기기도설』의 〈전중(轉重) 제1도〉처럼 확대가 필요한 도르래 부분을 별도로 그려 넣거나, 〈기중 제14도〉처럼 내부를 보여주기 위해 단면도법을 사용한 점도 『화성성역의궤』에서 사용된 도법이다(도 12-49).[60]

이처럼 정조 시대 의궤 도설에서는 서양 기술서의 유입을 통해 기계도에 사용된 도법들이 수용되었다. 이러한 수용의 배경에는 이 새로운 도

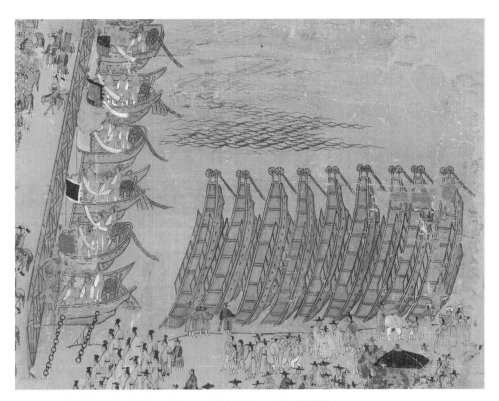

도 12-50. 《화성원행도병》, 〈한강주교환어도〉, 근경의 배 부분, 국립중앙박물관.

법을 통해 사물의 이치와 제작 원리를 보다 명확하게 파악할 수 있다는 실용적인 측면이 강하였는데, 의궤 〈주교도〉와 이를 기반으로 탄생한 〈한강주교환어도〉의 양식 역시 이 맥락에서 파악할 수 있다. 〈한강주교환어도〉에는 주교에 실제 투입된 대로 정확히 36개의 배가 늘어서 있으며 배의 각 기물과 깃발, 닻을 감는 도르래 등이 자세하게 묘사되었다. 이는 배의 모양과 주교의 제작 원리를 기록으로 남기기 위한 시도라 할 수 있다. 주교가 완성된 전체적인 모습이 투시원근법을 통해 합리적으로 구현된 한편, 연결되지 않은 배들은 입면도로 그려져 화면 하단에 배치되었다(도 12-50). 이는 앞서 기계도에서 입체적으로 그려진 전도(全圖)만이 아니라

정면, 측면, 입면을 보여주는 부분도(部分圖)가 함께 그려진 것을 연상시
킨다. 다시 말해 주교도는 거중기, 녹로, 유형거 등과 마찬가지로 화성 원
행을 위해 제작된 혁신적인 도구들이었고, 그 이치나 제작 원리를 설명하
기 위해 새로운 기계도의 도법이 사용된 것이라고 할 수 있다.

　〈한강주교환어도〉에 기계도 도법의 관점이 적용된 것은 주교의 제작
을 통해서 볼 수 있는 정조의 과학기술에 대한 관심과 무관하지 않다. 정
조는 1789년 현륭원 천봉 시에 주교를 처음 사용하였다.[61] 이전에는 한강
을 건너기 위해 임금이 직접 배를 타고 건너는 것이 관행이었다. 배다리
를 만든 일이 없지 않았지만, 한 번의 원행을 위해 적합한 배를 모으고, 잇
고, 관리하는 것이 수월치 않았기에 거의 사용되지 않았다. 정조는 이 제
도를 개선하기 위해 『주교지남(舟橋指南)』이란 지침을 내렸다.[62] 이 책에
는 실제로 배를 연결하는 기술적인 문제에서부터 배들을 모집하고 관리
하는 제도적 운영 방법에 이르기까지 치밀하게 규정하고 있다. 즉 배를
연결하는 장치와 배의 크기를 규격화하도록 정하고, 선주들에게는 주교
사(舟橋司)라는 조직에 명단을 올리도록 하고 그 대가로 한강 조세 운송권
의 특혜를 주었다. 이처럼 기술적인 문제에서부터 배를 관리하는 제도적
운영에 이르기까지 과학적이고 합리적이었음을 알 수 있다. 『주교지남』
에서 볼 수 있는 정조의 과학기술에 대한 관심과 제도적 혁신은 '실용지
학(實用之學)'을 중심에 둔 정조의 경세 운영 관점을 반영한다.

　그러나 정조의 과학기술에 대한 관심이 표면적으로 드러나는 것처럼
실용적인 측면만 있었던 것은 아니다. 예를 들어 거중기의 경우, 이론적
으로는 적은 힘으로 무거운 것을 들 수 있지만 과연 왕실에서 하사한 단
한 대의 거중기가 전체 공사에 얼마나 도움이 될 수 있었을지 의문이다.
정약용이 발명한 수레인 유형거 역시 다루기가 어려워 사용 도중 망가지
는 일이 잦았다고 한다.[63] 실제로는 재래식 장비의 활용이 더 큰 비중을

차지했음에도『화성성역의궤』는 새로운 기계의 소개에 많은 부분을 할애하고 있다. 이는 과학기술의 진작이 군주의 치세와 관련하여 상징적, 전시적 효과를 가지고 있음을 암시한다.

이처럼 정조의 과학기술에 대한 관심이 단순히 실용적 측면에 국한되지 않았듯이 〈한강주교환어도〉 역시 단순히 주교의 객관적 '도해'라고만 설명할 수 없는 성격이 있다.『원행을묘정리의궤』의 〈주교도〉가 단지 주교가 설치된 모습만을 보여주고 있다면, 병풍의 〈한강주교환어도〉에는 주교 위의 장대한 어가 행렬뿐 아니라 강가를 가득 메운 구경 나온 백성들을 볼 수 있다. 일찍이 정조는 1791년 자비대령화원의 녹취재 화목으로 '주교의 깃발 구경[舟橋瞻旆]'이란 제목을 출제한 바 있다.[64] 이 시험에서 화원들은 주교가 이뤄내는 장관(시각적 스펙터클)과 이를 구경하는 사람들의 모습을 담아내는 것이 목표였다. 즉 정조는 이미 주교의 실행 초기부터 주교의 실용성뿐 아니라 스펙터클한 시각적 효과를 인식하고 있었음을 알 수 있다.

이상에서 본 바와 같이 〈한강주교환어도〉는 주교의 건설이 표방하는 치세관, 즉 새로운 과학기술의 진작을 통한 태평성대의 구현을 포괄하고 있다고 할 수 있다. 이러한 맥락에서 볼 때 〈한강주교환어도〉에 사용된 투시원근법은 실용적인 새로운 기술의 반영이면서 동시에 이러한 기술이 상징하는 군주의 공덕을 전달하는 도구이기도 하다.

에필로그

궁중회화를 통해 이루어낸
국정 운영의 시각화

정조는 조선시대를 통틀어 시각물을 가장 적극적으로 활용한 왕이라 할 수 있다. 그의 관심은 궁중에서 제작되는 모든 회화에 편재되어 있었다. 궁중의 가장 중요한 화업인 어진에서부터 궁중 의례와 사업을 기록하는 행사도와 사적도의 제작에 이르기까지 당대의 가장 중요한 논의점이 그림에 담기게 되었다. 정조는 그림에 담긴 내용뿐 아니라 그림을 관람할 대상과 방식에 대해서도 관여하였다. 제작과 관람 환경을 통제함으로써 시각적 효과를 극대화한 것이다. 이 책에서는 정조의 다양한 관심을 파악하기 위해 초상화, 행사도, 사적도 등 각종 궁중회화의 장르를 포괄하였다. 그의 관심이 어떻게 그림에 전달되었는지를 알기 위해 화원제도를 살펴보고, 그림이 다시 어떻게 실질적인 영향을 미쳤는지 파악하기 위해 그림을 바라보는 환경과 관람자의 반응에도 관심을 기울였다.

이 책에서 집중한 첫 번째 문제는 정조의 화원제도 개혁이었다. 기존의 도화서 화원은 예조에서 관할하는 궁중의 화업을 관습적으로 수행

하기에는 적합하였지만 국왕이 관심을 가지는 화업을 바로 응대하기에는 어려움이 있었다. 정조는 재위 7년(1783), 규장각 내에 차비대령화원제를 설립함으로써 이러한 문제를 해결하고자 하였다. 규장각은 정조 국정 운영의 핵심 기구였다. 규장각에 소속된 차비대령화원의 등장은 국왕이 직접 관장할 수 있는 화원의 출범을 의미하였다. 차비대령화원이 도화서에서 규장각으로 차출된 명시적인 이유는 어제 인찰을 담당하기 위해서였다. 그러나 차비대령화원은 그 외에도 규장각에서 관장한 업무에 배치되었는데, 이를테면 어필 비문의 조성이나 규장각 출간 도서의 삽화 작업 같은 것이었다. 차비대령화원은 도화서 화원과 함께 도감(都監)에 사역하였는데, 도화서 화원들이 가마나 의장 같은 기물을 담당하였다면, 차비대령화원은 책(冊)·보(寶)·명정(銘旌) 등 국왕 상징물 제작에 중점적으로 배치되었다. 규장각에서 관장한 어진 도사 사업은 정조의 특명을 받은 이명기와 김홍도를 제외하고는 전원이 차비대령화원으로 구성되었다. 이처럼 차비대령화원은 독립적으로 혹은 도화서 화원과 공동으로 작업하였다. 그러나 그중에서도 차비대령화원의 화업은 주로 국왕의 말과 글, 신체를 시각화하는 부분이었다는 점이 특징적이다.

정조는 처음에는 차비대령화원을 도화서 화원 중에서 선발하였으나 그 이후에는 규장각 안에서 자신의 계획 사업에 적합하도록 교육하고 훈련하였다. 도화서 화원의 인사가 예조 당상관의 자의적인 사정으로 결정되던 것과 달리, 차비대령화원의 포폄(褒貶)과 출척(黜陟)은 규장각 각신의 보고와 국왕의 계품(啓稟)을 통해 결정되었으며, 기록되고 공개되었다. 또한 차비대령화원은 시험을 통해 정기적으로 추가 녹봉을 받았다. 이처럼 시험을 통해 화원의 서열 대신 실력을 중시하는 환경이 조성되고, 경쟁을 통해 실력 향상이 가속화되었음을 예측할 수 있다. 취재(取才) 화목이나 화제를 통해 화원들의 주력 방향을 조정하기도 하였다. 정조대에

는 인물(人物), 속화(俗畫), 계화(界畫) 등의 취재 비중이 산수(山水), 사군
자(四君子) 등 기존에 권위를 갖던 분야보다 월등히 높았다. 새롭게 주목
받은 화목들은 국가적 행사를 그리거나 역사 고사도, 편찬 도서의 삽화
를 그리기에 적합한 분야였다. 구체적인 화제로 국왕 행차나 군신 조회와
관련된 내용을 제출하기도 하였는데, 이는 실제로 후에《화성원행도병》
(1795) 같은 정조의 대표적인 궁중행사도의 기반이 되기도 하였다. 이를
통해 인물과 풍속에 실력을 갖춘 김득신, 이인문 등의 화원을 발굴하기도
하고, 다른 화원들에게도 이 분야를 장려하는 효과를 가져왔다고 할 수
있다.

차비대령화원은 화원 내 위계가 형성되어 있지 않았고 모두 종신직
이었지만, 효율적으로 세대교체를 이루는 데 성공하였다. 출범 후 5년이
된 1788년 무렵, 연륜 있는 원대령(元待令)들은 녹직(祿職)을 얻어 사실상
은퇴하고, 그 자리에 생도 출신의 신입 화원이 영입되었다. 차비대령의
중추 세력은 초대 대령이 이끄는 가운데 필요에 따라 추가로 증원하는 구
조를 가졌다. 이는 규장각이 도화서에 의존하지 않고 화원을 스스로 교육
하고 양성하는 구조를 가지게 되었다는 것을 의미한다. 정조는 차비대령
화원의 포폄과 녹취재에 직접 개입하기도 하였다. 그러나 정조대 궁중회
화가 기술적 완성도와 내용의 정확성을 가지게 된 데에는 정조의 개인적
관심 이상으로 견고하고 투명한 규장각의 화원제도가 기여를 하였다고
생각한다.

규장각의 차비대령화원은 이후 모든 궁중의 미술 사업에 중추적인
역할을 하게 되었다. 그러나 실상 차비대령화원의 출범 이전부터 이미 규
장각이 정조의 궁중 화업에 중심이 될 것을 예고하는 결정이 있었다. 바
로 1781년, 궁중의 가장 큰 회화 사업이라 할 수 있는 어진의 제작을 규
장각이 담당하도록 한 것이다. 숙종과 영조 연간의 어진 제작은 도화서에

서 관장하거나 혹은 도감을 설치하여 진행하였다. 정조는 어진의 제작뿐 아니라 자신의 어진을 봉안하고 관리하는 것을 모두 규장각에 일임하였다. 규장각 각신들은 어진 도사를 감동하였으며 완성된 어진을 규장각 주합루에 봉안하고 정기적으로 살피는 봉심의 의무를 가졌다. 또한 규장각 각신들은 어진 제작의 공로를 인정받아 초상화를 하사받았는데, 그 여분의 초상화는 규장각에 어진과 함께 봉안되기도 하였다. 즉 규장각은 어진의 제작과 관리를 맡은 기관일 뿐 아니라 어진의 제작이 이루어지는 장소이자 어진과 각신의 초상이 함께 봉안되는 공간이기도 한 것이다. 이처럼 규장각은 어진을 통해 위상이 강화되었고, 어진은 규장각을 통해 당시 군신관계에서 영향력을 행사하게 되었다.

숙종대 이후 어진 제작은 왕실의 가장 중요한 사역이었으며 정조 역시 기본적으로 선대의 어진 제작 전통에 충실하였다. 그러나 정조대 어진 제작의 중요한 특징은 선왕(先王)의 어진을 모사하고 복구하는 사업보다 현왕(現王), 즉 자신의 어진에 대한 영향력을 키우는 방향으로 변화하였다는 점이다. 숙종과 영조가 각각 태조와 숙종 어진을 모사하는 사업을 통해 자신의 어진 도사의 정당성을 인정받으려 한 점과 달리 정조는 자신의 어진 제작 사업에 집중하였다. 이는 이미 왕실에서 어진 사업이 별도의 명분을 찾을 필요가 없을 정도로 안정적인 전통이 되었다는 의미이기도 하다.

정조는 선왕의 어진을 통해 왕실의 정통성을 강조하는 간접적인 효과 대신에 자신의 어진이 현재의 군신관계에서 영향력을 발휘할 수 있는 지점에 주목하였다. 현왕의 어진은 제사를 받지 않기 때문에 공개되는 기회가 적었다. 정조는 어진의 초본을 신하들과 함께 결정하는 자리를 반복해서 가짐으로써 잦은 관전 기회를 제공하였다. 어진에 대한 신하들의 관전 행위, '첨망(瞻望)'은 어진 초본을 선택하는 과정이었을 뿐 아니라 국왕

의 위용을 확인하는 행위가 되기도 하였다. 어진이 완성된 뒤에는 어진에 절하는 의식이 포함된 '첨배(瞻拜)'를 행하게 하였다. 첨배가 포함된 봉안 의례를 통해 정조의 초상화는 어진으로 거듭날 수 있었으며, 정기적인 봉심 의례를 통해 마치 국왕이 규장각에 현현하는 것을 재현할 수 있었다.

정조의 어진 도사는 왕의 초상만이 아니라 신하 초상을 위한 자리를 마련함으로써 초상을 통한 군신관계의 논의를 확대하였다. 어진을 논하는 자리에서 신하 초상이 열람되었으며, 어진을 제작한 화사에 의해 감동한 규장각 각신의 초상이 제작되었다. 정조는 신하 초상을 회유와 견제의 방편으로 사용하였고, 이를 통해 적극적으로 신하의 응답을 이끌어내기도 하였다. 결국 이러한 과정을 통해 정조의 조정에서 초상화는 죽은 자를 추모하는 기념물에서 나아가 현재의 군신관계를 정립하는 매개가 되었다고 할 수 있다.

이 책에서 두 번째로 다룬 궁중회화 분야인 사적도는 더 적극적으로 과거에 개입하는 매체이다. 사적도는 일찍이 왕릉의 길지를 찾거나 건물의 평면을 작성하는 등 실용적인 목적에서 제작되어왔다. 정조는 여기서 나아가 사적도를 통해 왕실 역사를 재구성하는 작업을 진행하였다. 이 책에서는 정조대의 대표적 사적도로서 단종과 사도세자 관련 유적지를 그린 회화를 살펴보았다. 단종의 영월 유적을 그린 《월중도》와 사도세자의 사당, 무덤, 태실, 그리고 온행 유적지를 그린 일련의 그림들은 모두 사적 복원 및 중건 사업을 통해 단종과 사도세자의 복권을 목적으로 한다는 공통점이 있다. 정조의 사적 복원 사업이 이전과 구별되는 점은 사적지에 비석을 세우는 방식에서 한 걸음 더 나아가 사라진 건물을 재건하고, 잊힌 기억을 발굴하는 데에 이른다는 것이다. 단종의 시에 등장하는 자규루의 터를 발굴한 후 정자를 새로 지어 올린다거나, 공식적인 기록에는 존재하지 않는 사도세자의 회화나무 유적지 '영괴대'에 대해서 온양 지역민

의 기억에 의거해 관련자를 찾아 포상하는 사업을 벌였던 것이 그러한 예이다. 여기서 사적도는 재건된 유적을 사적화하고, 비공식적 기억을 공식화하는 역할을 수행하였다.

한편, 정조에게 있어 이 두 사업은 그 의미와 경중이 달랐다. 단종 사적 사업은 단종의 복권 그 자체에 목적이 있다기보다 숙종대부터 영조대로 이어온 왕실 사업을 지속함으로써 계술의 미덕을 보이는 데 있었다. 그에 비해 사도세자의 복권은 정조의 오랜 숙원 사업이자 그의 정통성과 직결된 중요한 문제였다. 사도세자 복권 사업은 정조의 재위 기간 내내 다방면에 걸쳐 진행되었다. 정조는 공적 추모 공간인 사당과 무덤의 승격, 태실의 국왕급 가봉에서부터 비공식적 기념물인 회화나무의 발굴에 이르기까지 사업의 범위를 넓혀나갔다. 그 과정에서 사도세자의 사적은 경모궁, 현륭원 관련 의궤의 도설로 포함되는 한편, 처음으로 가봉 태실을 그린 태봉도가 제작되기도 하였다. 민간의 기억을 통해 진행하였던 영괴대 사적화 사업은 그 과정에서 다양한 사적도를 양산하였다. 지방에서 올린 보고서, 조정에서 편찬한 공식 기록물, 그리고 조정에서 관련자에게 하사한 기념물 등이다. 이처럼 사도세자의 사적들은 단지 기존의 전통 안에서 승격될 뿐 아니라, 흩어진 기억을 수합하여 국가에서 공식화하고 이를 다시 개인에게 유포함으로써 지속적으로 발명되었다.

정조대 궁중행사도 분야는 국가시각물의 분배와 더 깊이 연관되어 있다. 궁중행사도의 전통은 관원들이 왕실행사에 참여한 것을 기념하여 만들어 나누어 가진 계병(형태에 따라 계첩, 계축이라고도 부름)에서 비롯되었다. 따라서 내용상 왕실 의례를 다루었지만 그 취지는 왕실 의례에 참여한 영광을 기념하고 함께 참여한 관원들의 연대의식을 공고히 하는 데에 있었다. 그러나 정조 연간의 궁중행사도는 '계병'이란 이름과 관행을 왕실에서 전용하여, 우회적으로 관련 관청에서 제작하도록 하였다고 추

측되는 사례가 다수 발견된다.

이 책에서는 정조대의 계병 중에 행사 장면을 주제로 한 계병 4점 《진하도》(1783), 《문효세자보양청계병》(1784), 《문효세자책례계병》(1784), 《을사친정계병》(1785)을 주요 분석 대상으로 삼았다. 1783년에서 1785년 사이에 제작된 이 계병들은 정조의 첫 아들인 문효세자의 탄생, 교육, 책봉, 권위 부여 등과 관련되어 있다. 《진하도》는 세자 탄생과 사도세자 상존호례를 경축하는 진하례 장면을, 《문효세자보양청계병》은 세자와 보양관 간의 상견례 의식을, 《문효세자책례계병》은 세자 책봉례를, 《을사친정계병》은 동궁에서 열린 친림 도목정사를 주제로 삼았다. 이 행사들에서 세자의 위상 강화라는 공통된 취지를 찾을 수 있다. 이 계병들은 각각 규장각, 보양청, 시강원 등의 기관이 관여하였지만 사실상 국왕이 발의에 개입하였을 것이라 추측된다.

행사도의 내용과 발문을 분석한 다음의 결과는 이러한 추측을 뒷받침한다. 첫째, 이 계병을 발의하거나 분하받은 일원들은 정조가 세자를 위해 계획한 각 행사에서 국왕의 입장을 지지하거나 응수하기 위해 계병을 제작하였다. 계병 좌목에 있는 인물들의 성향과 소속을 분석한 결과, 이들은 국왕의 입장에서 행사가 완수되는 데 실질적인 기여를 한 인물이었다. 이들이 덧붙인 서문과 연시를 살펴보면, 대부분 개인적인 회고나 관원 간의 유대감을 피력하는 대신 행사의 공적 명분을 강조한 점이 부각된다.

둘째로 궁중행사 장면과 배경은 각 행사의 정치적 의도를 강화하기 위해 정교하게 고안되었다. 행사 장면은 의례의 한순간을 포착한 것이 아니라 주요 의식들을 동시에 재현함으로써 의례가 법식에 맞게 행해졌음을 드러냈다. 그러나 단순히 의주를 그대로 기록한 것이 아니라 세자의 권위와 세자와 국왕의 긴밀한 관계 등 정치적 의도를 시각적으로 드러내

기 위해 편집과 보정이 이루어졌다.《문효세자보양청계병》에서 화면의 방위를 조정하여 동쪽의 세자가 보양관 위에 군림하는 구도를 취한다거나,《문효세자책례계병》에서 정조가 세자의 수책례에 친림한 사실을 암시하는 표현 등이 그러한 예라고 할 수 있다. 정조대 계병은 중앙의 행사 장면 좌우로 주변 전각을 넓게 조망한 점도 특징적인데, 이는 행사의 공간적 배경을 전달함과 동시에 계병에 상징적 의미를 부가하였다. 예를 들어《문효세자보양청계병》의 주변 배경이 왕실과 백성의 대유로서 행사가 미치는 범위를 암시하였다면,《을사친정계병》의 중희당 권역의 조경은 세자를 향한 길상적 염원을 담기도 하였다.

마지막으로 이 4점의 계병은 발의자에 따라 서로 다른 양식과 수준으로 제작되었다. 그 일례로 세자의 보양관 상견례는 책례에 비하면 의례적 중요도가 낮음에도 불구하고, 1품 대신이 발의한《문효세자보양청계병》은 시강원 실무 관원들이 발의한《문효세자책례계병》보다 더 정교하고 높은 수준으로 제작되었다. 이는 계병이 당시 공적 소통의 매체로 사용되었지만 정조 전기에는 아직 제작 수준이나 화원들의 양식까지 통제된 것은 아니었음을 보여준다.

정조는 재위 20년(1795)《화성원행도병》의 제작을 기점으로 국가에서 궁중행사도 제작을 주관하도록 하였다. 이와 같은 제작 경로의 변화는 행사의 취지를 시각적으로 보다 적합하게 전달하며 혁신적인 도안과 화풍의 감행을 가능하게 하였다. 이에 앞서 정조는 국가편찬물에 지속적으로 판화의 양과 질을 확대해나감으로써 화원의 역량을 강화했다. 특히 사도세자 추숭 사업과 관련한,『경모궁의궤』(1783),『현륭원원소도감의궤』(1789) 등에 수록된 판화는 후에 화성 원행과 관련한 일련의 시각매체인『원행을묘정리의궤』(1795),『화성성역의궤』(1800),《화성원행도병》의 제작에 큰 영향을 미쳤다. 이 의궤 도설과 병풍은 공통적으로 실물에 바탕

을 둔 재현, 문헌 정보와의 밀접한 관계, 합리적인 원근과 입체의 표현이라는 특징을 가졌다. 이는 정조대의 화원이 정확하고 효율적인 전달력을 갖기 위해 구사한 양식적 특징이라고 할 수 있다.

《화성원행도병》과 같은 대규모 작업을 일관된 집중력으로 이루어낼 수 있었던 직접적인 요인은 정리소와 의궤청이 주관하였기 때문이다. 1795년에 시행된 원행은 도감 대신 정리소라는 임시조직의 가설을 통해 비용을 독립적으로 운영하면서, 명령체계를 효율적으로 운영할 수 있었다. 비용과 인력이 많이 동원되는 의궤와 병풍 같은 시각매체가 과감하게 배포될 수 있었던 것은 정리소라는 제작 기반이 있었기에 가능한 것이었다. 정리소는 행사가 끝난 후 그 인원이 거의 그대로 의궤청으로 옮겨와 행사의 정리와 기록을 맡게 되었다. 의궤청이 설치된 곳은 이문원이며, 의궤청 당상은 대부분 당시 규장각 각신들이 겸임하였는데, 이는 사실상 차비대령화원의 활동무대나 마찬가지였다. 구체적으로는 정리소의 정례 당상이자 의궤청의 당상을 맡은 윤행임이 의궤의 도설과 진찬도병의 사업을 모두 주관하였으며, 김홍도가 의궤 도설과 진찬도병의 전반적인 구상을 맡고, 그의 감독하에 차비대령화원들이 공동으로 작업에 임했다고 추정할 수 있다.

《화성원행도병》은 양식상의 혁신뿐 아니라 내용의 구성력 또한 뛰어난 작품이다. 이 병풍은 화성 원행 시에 베풀어진 행사를 시간 순서가 아니라 정조가 본래 의도하였던 바대로 재배열함으로써 행사 전체의 의미를 더 효과적으로 전달하였다. 혜경궁 홍씨에게 올린 진연과 민간에 하사된 잔치, 문묘의 향사와 군사훈련, 군신 의리와 만민 통합의 행사를 유기적이고 단계적으로 배치함으로써 일회적인 행사의 기록이 아니라 이상적인 치세의 상징으로 형상화하였다.

《화성원행도병》은 모두 21좌가 제작되어 궁중에 보관되었을 뿐 아니

라, 행사를 담당한 참석자 15명에게 하사되었다. 여기에 그치지 않고 작은 병풍과 족자 형태의 시각물이 제작되어 141명에 달하는 정리소 관원 전원에게 지급되었다. 이처럼 국가가 직접 행사도 제작의 주체가 된 것은 처음이었을 뿐 아니라 관여한 인사 전원에게 지급된 것은 매우 이례적인 일이었다. 이렇게 배포된 《화성원행도병》은 당대에 을묘년 원행의 정치적 영향력을 각인했을 뿐 아니라 이후 민간에서 모사되고 전승됨으로써 정조대의 국왕의 권위와 향수를 재생산하는 데 영향을 끼쳤다.

이처럼 정조는 국왕 직속의 화원제도를 운영하여 시각매체에 대한 통제력을 높였을 뿐 아니라, 초상화와 궁중회화의 제작 전반에 구체적이고 직접적으로 관여하였다. 그리고 신하에게 어진을 공개하고 궁중행사도를 분하함으로써 그 시각적 영향력을 확대하였다고 할 수 있다. 정조가 세운 차비대령화원제도를 비롯해 어진의 제작과 의례, 정리소의 행사도 주관은 하나의 전통이 되어 19세기 궁중회화에 지속적인 영향을 끼쳤다. 이후 차비대령화원의 규모와 권한은 도화서 화원을 능가하게 되었고, 진전은 늘어나는 어진을 봉안하기 위해 중건되었으며, 진찬소에서 행사도를 주관함에 따라 연향도의 유례없는 발전을 이루게 되었다. 그러나 정조 연간과 달리 19세기에는 이러한 변화의 구심점이 국왕에게 있지 않았다. 19세기 궁중회화를 이해하기 위해서는 국왕에서 왕실 인사 전반으로 후원 관계를 확대할 필요가 있다. 이 부분에 대한 고찰은 추후의 과제로 삼겠다.

부록

표 1. 1783년 11월부터 1800년 5월까지 편찬된 의궤에 기록된 화원 명단

이름 (2회 이상 참여 횟수)	화원(畫員)		화승(畫僧)
	차비대령화원	일반 화원	
이름 (2회 이상 참여 횟수)	김덕성(金德成)(2), •허감(許礛)(9), 장인경(張麟慶)(5), 김종회(金宗繪)(3), 신한평(申漢枰)(6), 장시흥(張始興)(4), 김득신(金得臣)(8), 김응환(金應煥)(2), 이인문(李寅文)(5), 오완철(吳完喆)(3), 박인수(朴仁秀)(5), 허용(許容)(4), •김경문(金慶門), 윤석근(尹碩根), 허식(許寔), 이명규(李命圭)(2), 김재공(金在恭), 이종현(李宗賢)(4), 장한종(張漢宗)(3), •허식(許寔), •한종일(韓宗一)(5), 최득현(崔得賢)(3)	장순(張純), 장시화(張時和)(2), 김응휘(金應輝)(3), 이사집(李思集)(2), 윤명기(尹命基), 윤명택(尹命澤)(5), 박치경(朴致敬)(5), 윤도행(尹道行), 이종식(李宗植)(2), 김약증(金若曾), 오명원(吳命元), 장완주(張完周)(3), 최창우(崔昌祐)(4), 홍필우(洪必遇), 장덕주(張德周), 김재검(金在儉), 김재윤(金在潤), 정이항(鄭履恒)(3), 김철신(金哲臣)(2), 이종근(李宗根), 홍용복(洪膺福)(2), 홍익화(洪益和)(2), 허모(許謨)(2), 김상직(金相直), 김국신(金國臣)(2), 김광헌(金光憲), 김응항(金應恒), 허론(許碖), 허돈(許礅), 이후근(李厚根), 김홍도(金弘道), 김수권(金壽權), 백동복(白東復), 이사복(李思復), 장선(張繕), 신호(辛浩), 김양신(金良臣), 김봉린(金鳳麟), 엄치욱(嚴致旭), 윤인행(尹仁行)(3), 김정수(金廷秀)	진영(震穎), 상훈(尙訓), 윤호(允浩), 연상(衍常), 보원(普元), 처견(處堅), 찰오(察悟), 민관(旻官), 상겸(尙謙), 영한(永漢), 성윤(性允), 쾌전(快全), 성일(聖一), 상겸(尙謙), 연상(演賞), 연홍(演弘), 윤호(潤昊), 보원궤찰(普源軌察), 문옥(文玉), 지성(志成), 경윤(慶允), 법률(法律), 축함(竺檻), 유중(宥衆), 경침(慶忱), 궤헌(軌軒), 창오(察悟), 종원(宗元), 법성(法成), 득복(得福), 도정(到淨), 한계(漢戒), 홍의(弘義)
인원	22명(22%)	41명(43%)	33명(35%)
횟수	78번(44%)	67번(37%)	33번(19%)

※ 차비대령화원 퇴직 이후에 참여한 경우 포함(•).

표 2. 숙종~정조 연간 현왕(現王) 어진에 대한 의례와 출처

	표제의(標題儀) (표제 서사 후 첨배의)	봉안의(奉安儀)	봉심의(奉審儀)	이봉의(移奉儀) (이안移安·환안還安·봉왕의奉往儀)
숙종	어진표제서사2품이상지시종신첨배후내입의(御眞標題書寫二品以上至侍從臣瞻拜後內入儀)	어진봉안장녕전의(御眞奉安長寧殿儀)	별도 의례 없음 (매년 사맹삭 봉심)	어진봉왕장녕전의(御眞奉往長寧殿儀) 어진봉왕장녕전시왕세자저송의(御眞奉往長寧殿時王世子祗送儀)
	『어진도사도감의궤(御眞圖寫圖鑑儀軌)』(1713), 「의주질(儀註秩)」	『속오례의(續五禮儀)』, 「길례(吉禮)」 『춘관통고(春官通考)』, 「가례(嘉禮)」	(『숙종실록』, 1713년 5월 5일)	『춘관통고』, 「가례」
영조	별도 의례 없음 (숙종의 전례 의거)		만녕전(萬寧殿) 봉안절목(奉安節目) (봉안·봉심·봉왕)	
			『영조실록』, 1745년 2월 20일	
정조	어진표제서사시제신첨배의(御眞標題書寫時諸臣瞻拜儀)	어진봉안주합루의(御眞奉安宙合樓儀)	어진맹삭봉심의(御眞孟朔奉審儀) 어진봉심의(御眞奉審儀) 5일간(間5日)	어진봉이난각의(御眞奉移暖閣儀)
	『춘관통고』, 「가례」 『규장각지(奎章閣志)』, 「봉어진(奉御眞)」	『춘관통고』, 「가례」 『내각일력(內閣日曆)』, 1781년 9월 15일	『춘관통고』, 「가례」 『정조실록』, 1781년 9월 19일	『춘관통고』, 「가례」
		어진봉안의(御眞奉安儀)	왕세자봉심어진의(王世子奉審御眞儀) 각신봉심어진의(閣臣奉審御眞儀)	어진이봉의(御眞移奉儀)
		『규장각지』, 「봉어진」	『규장각지』, 「봉어진」	『규장각지』, 「봉어진」

표 3. 단종 관련 서적 편찬

서명	편찬자	편찬 연대	내용 해제
『육신전(六臣傳)』	남효온	세조 연간	사육신의 전기, 단종 복위와 관련된 성승(成勝), 허후(許詡)도 언급
『노릉록(魯陵錄)』	이문웅	미상	관아에서 전해 내려오던 노산군(단종)의 전기를 모아 보관한 것을 정리한 것
『노릉지(魯陵誌)』	윤순거	1663년 (현종 4)	『노릉록』과 『육신전』을 기초로 하여 사건의 전말과 노릉 묘제 및 기타 문신들의 사적을 모아놓은 책
『장릉지(莊陵誌)』	박경여 권화	1711년 (숙종 37)	단종 복위 후 『노릉지』를 고증하고 여기에 새로운 관계 사적을 덧붙여 모은 책[『노릉지』인 구지(舊誌)와 새로 덧붙인 속지(續誌)로 구성]
『(개찬改撰)장릉지(莊陵誌)』	윤광보	1791년 (정조 15)	정조의 『장릉지』 개찬 작업의 일환으로 편찬된 책, 『장릉사보』를 위해 그에 앞서 정리된 책[도설로 〈총도(總圖)〉, 〈상설도(象設圖)〉, 〈향대청도(香大廳圖)〉, 〈자규루도(子規樓圖)〉, 〈청령포도(淸泠浦圖)〉, 〈정업원도(淨業院圖)〉가 있다고 목차에 소개되어 있으나 책 안에는 존재하지 않음]
『장릉사략(莊陵史略)』	이의봉	1791년 (정조 15)	『장릉사보』에 앞서 이의봉이 편찬한 또 하나의 개찬 『장릉지』
『장릉사보(莊陵史補)』	이의봉 윤광보 이서구 등	1796년 (정조 20)	앞서 윤광보와 이의봉이 개찬한 『장릉지』를 토대로 이서구, 이의봉, 박기정, 성대중 등의 교정을 거쳐 펴낸 것. 정조 연간 『장릉지』 개찬 사업의 완성본[도설로 〈장릉도(莊陵圖)〉, 〈사릉도(思陵圖)〉, 〈자규루도〉, 〈관풍헌도(觀風軒圖)〉, 〈청령포도〉, 〈정업원도〉, 〈창절사도(彰節祠圖)〉, 〈민충사도(愍忠祠圖)〉가 있음]
『장릉등록(莊陵謄錄)』	〃	〃	『장릉사보』 편찬으로 마무리된 『장릉지』 개찬 작업과 관련 사적을 정리한 등록. 정조의 왕명으로 진행된 단종 사적 정리 사업의 총결산
『장릉지속편(莊陵誌續編)』	박규순	1807년 (순조 7)	영조 10년부터 순조 6년까지 장릉 유적 수개에 관한 기록. 『장릉등록』에 기초하였으며 『승정원일기』를 비롯한 다른 자료들을 포함
『관동지(關東誌)』	미상	1829~1831년	『관동지』의 2권은 『노릉지』, 3권은 『장릉지』, 4권은 『장릉지속편』을 각각 '장릉사적(莊陵事蹟)' 상중하(上中下)의 이름으로 실었다. 5권 『영월읍지(寧越邑誌)』에는 장릉 유적에 대한 기록 포함

표 4. 사도세자와 혜경궁 홍씨의 복권과 상존호

	연대	날짜	계기	대상	존호	관련 유물
영조	1762년 (영조 38)	윤5월 21일	사도세자 사망	경모궁	'사도세자(思悼世子)' 시호	사도세자지인(思悼世子之印)
				혜경궁	'혜빈(惠嬪)' 호	혜빈지인(惠嬪之印)
정조	1776년 (정조 원년)	3월 19일 8월 12일	정조 즉위	효장세자 (정조 양부)	'진종대왕(眞宗大王)' 추숭 '온량예명철문효장(溫良睿明哲文孝章)' 시호	
				효순현빈 (정조 양모)	'효순왕후(孝純王后)' 추숭 '휘정현숙효순(徽貞賢淑孝純)'	
		3월 10일 8월 17일		경모궁	'장헌세자(莊獻世子)' 존호 수은묘(垂恩墓)→영우원(永佑園) 수은묘(垂恩廟)→경모궁(景慕宮)	사도장헌세자지인(思悼莊獻世子之印)
				혜경궁	'혜경궁(惠慶宮)' 존호	
	1778년 (정조 2)	2월 25일	정순왕후 건강 회복 기념	정성왕후 (영조 1비)	'단목장화(端穆章和)'	
				정순왕후 (영조 2비)	'장희(莊僖)'	
				혜경궁	'효강(孝康)'	효강혜빈지인(孝康惠嬪之印)
	1783년 (정조 7)	3월 27일	문효세자 탄생	정순왕후	'혜휘(惠徽)'	
	1783년 (정조 7)	3월 27일	문효세자 탄생	정순왕후	'혜휘(惠徽)'	
		4월 1일		경모궁	'수덕돈경(綏德敦慶)'	사도수덕돈경장헌세자지인(思悼綏德敦慶莊獻世子之印)
				혜경궁	'자희(慈禧)'	효강자희혜빈지인(孝康慈禧惠嬪之印)

정조	1784년 (정조 8)	9월 13일	영조 즉위 60주년(문효세자 책봉)	영조	'배명수통(配命垂統) 경력홍휴(景曆洪休)'	
				정성왕후	'소헌(昭獻)'	
		9월 17일		정순왕후	'익열(翼烈)'	
		9월 18일		경모궁	'홍인경사(弘仁景社)'	사도수덕돈경홍인경사장헌세자지인(思悼綏德敦慶弘仁景社莊獻世子之印)
				혜경궁	'정선(貞宣)'	효강자희정선혜빈지인(孝康慈禧貞宣惠嬪之印)
	1795년 (정조 19)		혜경궁 회갑	정순왕후	'수경(綏敬)'	
				경모궁	'장륜융범기명창휴(章倫隆範基命彰休)': 8자 존호	사도수덕돈경홍인경사장륜융범기명창휴장헌광효지인(思悼綏德敦慶弘仁景社章倫隆範基命彰休莊獻廣孝之印): 금인(金印)
				혜경궁	'휘목(徽穆)'	효강자희정선휘목혜빈지인(孝康慈禧貞宣徽穆惠嬪之印)
순조	1809년 (순조 9)	1월	혜경궁 관례 60주년	혜경궁	경춘전에서의 치사, 전문, 옷감을 올림. 진찬	『기사진표리진찬의궤(己巳進表裏進饌儀軌)』(영국국립도서관)『혜경궁진찬소의궤(惠慶宮進饌所儀軌)』(한국학중앙연구원 장서각)
		8월	원자(효명세자) 탄생 축하	왕대비,혜경궁,가순궁(순조모)	치사와 전문을 올림	
	1811년 (순조 11)	윤3월	혜경궁 건강 회복	혜경궁	숭정전에서의 잔치	
	1814년 (순조 14)	설날	혜경궁 80세 장수 축하	혜경궁	인정전에서 치사, 전문, 옷감을 올림	
	1815년 (순조 15)	설날	혜경궁 81세(望九)	혜경궁	장수 경축 경과정시(慶科庭試)	
	1816년 (순조 16)	2월	혜경궁 사망	혜경궁	'헌경(獻敬)' 시호	헌경혜빈지인(獻敬惠嬪之印)

철종	1855년 (철종 6)	1월	경모궁·혜경궁 부부 탄생 120 주년	경모궁	찬원헌성계상현희(贊元憲 誠啓祥顯熙)	사도수덕돈경홍인경사 장륜융범기명창휴찬원 헌성계상현희장헌세자 지인(思悼綏德敦慶弘仁 景社章倫隆範基命彰休贊 元憲誠啓祥顯熙莊獻世子 之印)
				혜경궁	유정(裕靖)	효강자희정선휘목유정 헌경혜빈지인(孝康慈禧 貞宣徽穆裕靖獻敬惠嬪之 印)
	1899년 (광무 3)	10월	국왕, 왕비 추숭	경모궁	묘호: 장종(莊宗), 시호: 신 문환무장헌광효(神文桓武 莊獻廣孝) 능호: 융릉(隆陵) 전호: 경모(景慕)	신문환무장헌광효대왕 지보(神文桓武莊獻廣孝 大王之寶)
				혜경궁	휘호: 인철계성(仁哲啓聖) 시호: 헌경(獻敬)	인철계성헌경왕후지보 (仁哲啓聖獻敬王后之寶)
				정조	경천명도홍덕현모(敬天明 道興德顯謨)	
				효의왕후	장휘(莊徽)	
		11월	태조와 고종의 4대조 직계 황 제, 황후 추존	태조	고(高)황제	
				신덕왕후	고황후	
				장종(고조)	의(懿)황제	
				헌경왕후	의황후	
				정조(증조)	선(宣)황제	
				효의왕후	선황후	
				순조(조)	숙(肅)황제	
				순원왕후	숙황후	
				익종(부)	익(翼)황제	
				정성왕후	익황후	

본문의 주

프롤로그

1 미술사 서술에서 '궁중'이란 용어는 1980년대부터 등장하였다. 안휘준, 「朝鮮王朝實錄 所載 繪畫關係記錄의 性格」, 『朝鮮王朝實錄의 繪畫史料』(한국정신문화연구원, 1983), pp. 6-12. 안휘준은 이 글에서 사연도(賜宴圖), 의궤도(儀軌圖), 반차도(班次圖) 등 궁중의 각종 행사를 그린 그림들을 '궁중행사도(宮中行事圖)'라고 처음 명명하였다. 3년 후 박정혜는 조선시대 궁중행사도에 대한 종합적인 연구를 처음 발표함으로써 궁중행사도에 대한 이해를 심화했다. 박정혜, 「조선시대 궁중행사도의 회화사적 연구」(홍익대학교 대학원 미술사학과 석사학위논문, 1986). '궁중회화' 개념 및 연구사 정리는 유재빈, 「정조대 궁중회화 연구」(서울대학교 대학원 고고미술사학과 박사학위논문, 2016a), pp. 1-13 참조.

2 박정혜, 「궁중회화의 세계」, 『왕과 국가의 회화』(돌베개, 2011), p. 14. 궁중회화의 개념 및 분류를 시도한 논문은 다음을 참고하였다. 김홍남, 「18세기의 궁중회화: 유교국가의 실현을 향하여」, 『18世紀의 韓國美術: 自我發見과 獨創性』(국립중앙박물관, 1993), pp. 43-46; 박은순, 「명분인가 실제인가: 조선 초기 궁중회화의 양상과 기능(1)」, 『항산 안휘준 교수 정년퇴임 기념 논문집: 미술사의 정립과 확산』1(사회평론, 2006), pp. 132-158.

3 회화적 배경으로서의 왕조에 대한 평가는 미술사 서술에서 일반적인 것인데, 윤희준의 연구로 거슬러 올라갈 수 있다. 윤희준은 조선 후기의 진경산수화와 풍속화의 유행을 숙종조 이래의 "부흥정신"과 영·정조 간의 "탕평주의"에 대한 "새로운 회화정신의 촉발"로 보았다. 홍선표, 「한국회화사연구 30년: 일반회화」, 『미술사학연구』 188(한국미술사학회, 1990), pp. 23-46.

4 왕의 회화 취미와 어화(御畫)에 대해서는 이원복, 「조선시대 御畫 小考」, 『조선조 궁중생활연구』(문화재관리국, 1992), pp. 433-462; 진준현, 「肅宗의 서화 취미」, 『서울대학교박물관 연보』7(서울대학교박물관, 1995b), pp. 3-37; 이선옥, 「선종의 서화 애호」, 이성미 외, 『조선왕실의 미술문화』(대원사, 2005), pp. 113-151; 김정숙, 「정조의 회화관」, 이성미 외, 『조선왕실의 미술문화』(대원사, 2005), pp. 291-321; 유홍준, 「헌종의 문예 취미와 서화 컬렉션」, 『조선왕실의 인장』(국립고궁박물관, 2006), pp. 202-219; 이원복, 「정조의 그림 세계: 전래작을 중심으로 본 畫境」, 『정조, 예술을 펼치다』(수원화성박물관, 2010), pp. 136-141; 윤진영, 「조선시대 왕의 그림 취미」, 박정혜

외, 『왕과 국가의 회화』(돌베개, 2011), pp. 162-223. 한편 왕실의 감상화를 다룬 논문은 김영욱, 「歷代 帝王의 故事를 그린 조선 후기 왕실 鑑戒畵」, 『미술사학』 28(한국미술사교육학회, 2014), pp. 219-254 참조.

5 강관식, 『조선 후기 궁중화원 연구(상): 규장각의 자비대령화원을 중심으로』(돌베개, 2001).

6 박정혜, 「〈水原陵幸圖屛〉研究」, 『미술사학연구』 189(한국미술사학회, 1991), pp. 27-68.

I. 정조대 궁중화원제도의 변화

1 조선시대 화원과 화원제도에 대한 연구는 다음 참조. 윤희순, 「李朝의 圖畫署 雜考」, 『朝鮮 美術史 研究』(서울신문사, 1946), pp. 94-107; 김원룡, 「李朝의 畫員」, 『鄕土 서울』 11(서울특별시사편찬위원회, 1961), pp. 59-72; 윤범모, 「조선 전기 도화서 화원의 연구」(동국대학교 대학원 사학과 석사학위논문, 1979); 김동원, 「朝鮮王朝時代의 圖畫署와 畫員: 朝鮮王朝의 法典規程을 中心으로」(홍익대학교 대학원 미술사학과 석사학위논문, 1980); 안휘준, 「朝鮮王朝時代의 畫員」, 『韓國文化』 9(서울대학교 규장각 한국학연구원, 1988), pp. 147-178; 김지영, 「18세기 畫員의 활동과 畫員畫의 변화」, 『韓國史論』 32(서울대학교 인문대학 국사학과, 1994), pp. 1-68; 진준현, 「英祖, 正祖代 御眞圖寫와 畫家들」, 『서울대학교박물관 연보』 6(서울대학교박물관, 1994), pp. 19-72; 동저, 「肅宗代 御眞圖寫와 畫家들」, 『古文化』 46(한국대학박물관협회, 1995a), pp. 89-119; 박정혜, 「儀軌를 통해서 본 朝鮮時代의 畫員」, 『미술사연구』 9(미술사연구회, 1995), pp. 203-290; 안휘준, 「조선시대의 화원」, 『한국 회화사 연구』(시공사, 2000), pp. 732-761; 강관식, 『조선 후기 궁중화원 연구(상): 규장각의 자비대령화원을 중심으로』(돌베개, 2001); 박정혜, 「대한제국기 화원제도의 변모와 화원의 운용」, 『근대미술연구』 2004(국립현대미술관, 2004), pp. 88-118; 배종민, 「朝鮮 初期 圖畫機構와 畫員」(전남대학교 대학원 사학과 박사학위논문, 2005); 박수희, 「朝鮮 後期 開城 金氏 畫員 研究」(서울대학교 대학원 고고미술사학과 석사학위논문, 2005); 박은순, 「화원과 궁중회화: 조선 초기 궁중회화의 양상과 기능(2)」, 『강좌미술사』 26-2(한국불교미술사학회, 2006), pp. 1015-1044; 유미나, 「《萬古奇觀帖》과 18세기 전반의 화원 회화」, 『강좌미술사』 28(한국불교미술사학회, 2007), pp. 177-208; 이훈상, 「조선 후기 지방 파견 화원들과 그 제도 그리고 이들의 지방 형상화」, 『東方學志』 144(연세대학교 국학연구원, 2008), pp. 305-366; 이현주, 「朝鮮 後期 慶尙道地域 畫員 研究」(동아대학교 대학원 사학과 박사학위논문, 2011); 『화원: 朝鮮畫員大展』(삼성미술관 Leeum,

2012)에 화원에 대한 다수의 논고 수록; 박정혜 외, 『왕의 화가들』(돌베개, 2012).

2 차비대령화원은 강관식에 의해 처음 연구되었다. 강관식, 「奎章閣 差備待令畫員 研究」 (한국정신문화연구원 한국학대학원 박사학위논문, 2000); 동저, 앞의 책(2001); 동 저, 「조선의 국왕과 궁중화원」, 이성미 외, 『조선왕실의 미술문화』(대원사, 2005), pp. 237-288; 김두헌, 「差備待令畫員의 신분과 세전 및 혼인」, 『전북사학』 31(전북사학회, 2007), pp. 43-82.

3 '差備'는 궁중에서 거친 소리를 피하기 위해 'ᄌᆞ비'라 읽었다. 강관식, 앞의 책(2001), 상권, 주 14 참조. 그러나 여러 분야에 걸친 '차비관', '차비대령'들에 대한 현재의 연 구들과 일관성을 갖기 위해 이 책에서는 '차비'로 표기하기로 하겠다.

4 왕의 회화 취미와 어화에 대해서는 이원복, 「조선시대 御畫 小考」, 『조선조 궁중생활 연구』(문화재관리국, 1992), pp. 433-462; 진준현, 「肅宗의 서화 취미」, 『서울대학교 박물관 연보』 7(서울대학교박물관, 1995b), pp. 3-37; 이선옥, 「成宗의 서화 애호」, 이 성미 외, 『조선왕실의 미술문화』(대원사, 2005), pp. 113-151; 김정숙, 「정조의 회화 관」, 이성미 외, 『조선왕실의 미술문화』(대원사, 2005), pp. 291-321; 유홍준, 「헌종의 문예 취미와 서화 컬렉션」, 『조선왕실의 인장』(국립고궁박물관, 2006), pp. 202-219; 이원복, 「정조의 그림 세계: 전래작을 중심으로 본 畫境」, 『정조, 예술을 펼치다』(수원 화성박물관, 2010), pp. 136-141; 윤진영, 「조선시대 왕의 그림 취미」, 박정혜 외, 『왕 과 국가의 회화』(돌베개, 2011), pp. 162-223.

1장 도화서와 차비대령화원

1 안휘준은 조선시대 회화를 화풍에 근거하여 초기(1392년~1550년경), 중기(1550년 경~1700년경), 후기(1700년경~1850년경), 말기(1850년경~1910년)의 네 시기로 편년하였다. 안휘준, 『한국회화사』(일지사, 1980), pp. 154-155, 주 4 참조. 강관식은 문신 중심의 화원 운영이 이루어진 조선 전기와 국왕 중심의 화원 운영이 이루어진 조선 후기로 구분하였다. 후기의 시작을 숙종대 후반(17세기 말)로 두었다. 강관식, 「조선시대 도화서 화원제도」, 『화원: 朝鮮畫員大展』(삼성미술관 Leeum, 2011), pp. 261-282; 황정연도 이와 유사하게 도화서의 변천을 조선 전반기(14세기~17세기 중 반)와 후반기(17세기 후반~갑오경장 이전)로 나누어 살펴보았다. 황정연, 「조선시 대 畫員과 궁중회화」, 박정혜 외, 『왕의 화가들』(돌베개, 2012), pp. 12-125.

2 『정종실록(定宗實錄)』 권4, 정종 2년(1400) 4월 6일(신축). 『조선왕조실록(朝鮮王朝 實錄)』에는 1400년부터 '도화원(圖畫院)'이란 명칭이 등장한다. 그러나 개국과 함께 공신과 왕실의 초상화 제작이 시작되었고, 군사 지도나 불화 등 다양한 목적의 회화 가 제작된 것으로 보아 그 이전 시기부터 국가적 회화 수요를 감당하는 화원이 존재

하였을 것으로 본다. 배종민, 「朝鮮 初期 圖畫機構와 畫員」(전남대학교 대학원 사학과 박사학위논문, 2005), pp. 6-8.

3 　고려의 화원제도에 대해서는 오영삼, 「고려의 畫院과 畫師」, 『美術史學報』 35(미술사학연구회, 2010), pp. 213-246; 홍선표, 「화원의 형성과 직무 및 역할」, 『화원: 朝鮮畫員大展』(삼성미술관 Leeum, 2012), pp. 336-356.

4 　이인로, 『파한집(破閑集)』, 「경성동천수사(京城東天壽寺)」, "昔睿王時, 畫局李寧, 尤工山水."

5 　『고려사(高麗史)』 권77, 지(志) 제31, 백관(百官) 2, 「서경유수관」 … 명종 8년에 관제를 다시 정하였는데, … 寶曹의 관원도 역시 위의 다른 曹와 같았고 大府, 小府, 陳設司, 綾羅店, 圖畫院이 모두 본조에 속하게 하였다…(「西京留守官」 … 明宗八年, 更定官制 … 寶曹員吏亦同上, 大府·小府·陳設司·綾羅店·圖畫院幷屬焉…)."

6 　홍선표, 「고려시대 일반회화의 발전」, 『한국의 전통회화』(이화여자대학교출판부, 2009), pp. 52-53; 이색, 『목은집(牧隱集)』, 「牧隱詩稿」 10, "曉吟 陰陽官滿座. 圖畫院開基. …."

7 　오영삼, 앞의 논문(2010), pp. 215-222.

8 　고려시대의 하급 화원들은 행정 관속에 흩어져 필요한 회화 업무를 수행하기도 하였다. 다수의 기관에 흩어져 있던 화원들은 고려 말 조직 개편이 이뤄지면서 하나의 관서로 통합 귀속되었을 것으로 추정된다. 이는 의학, 천문학, 건축 등 다른 기술 관직이 통합된 것을 통해 유추할 수 있으나 어떤 관제에 소속되었는지는 불명확하다. 오영삼은 고려시대 화원이 당·송대의 화원과 마찬가지로 왕실의 사적인 미술 수요를 담당하는 한편, 제사(諸寺)와 공부(工部)에 소속된 기관을 통해 궁정의 일반적인 미술 수요에 대응하는 이원 구조로 되었다고 하였다. 오영삼, 앞의 논문(2010), p. 236.

9 　김동원, 앞의 논문(1980), pp. 16-20.

10 　배종민, 앞의 논문(2005), pp. 9-13.

11 　『세종실록(世宗實錄)』 권32, 세종 8년(1426) 5월 21일(갑인).

12 　김송희, 「朝鮮 初期의 '提調'制에 관한 硏究」, 『韓國學論集』 12(한양대학교 한국학연구소, 1987), pp. 29-91.

13 　도화원이 도화서로 언제 개편되었는지는 정확하지 않다. 다만 도화원의 명칭은 세조 12년(1466)에 마지막으로, 도화서의 명칭은 성종 2년(1471)에 처음 실록에 등장한다. 이로 미루어보아 도화원에서 도화서로의 개편은 1466년에서 1471년 사이라고 추정할 수 있다. 기존 연구에서는 '도화원'은 『경국대전(經國大典)』의 정비와 함께 도화서가 설치된 것으로 보는 견해가 일반적이다. 김동원, 앞의 논문(1980), p. 17; 한편, 안휘준은 성종의 즉위를 전후한 시기로 추정한다. 안휘준, 「조선시대의 화원」, 『한국회화사 연구』(시공사, 2000), pp. 734-735. 『경국대전』의 출간은 성종 16년(1485)이

지만, 초본의 정비가 성종 원년에 이루어졌고 따라서 도화서 개편도 이 무렵이라고 할 수 있다. 배종민, 앞의 논문(2005), pp. 30-34. 한편, 윤범모는 세조 12년(1466)의 관제 개혁 때 도화원이 도화서로 개편되었다는 의견을 제기하기도 하였다. 윤범모, 「조선 전기 도화서 화원의 연구」(동국대학교 대학원 사학과 석사학위논문, 1979), p. 13.

14 신유아는 체아직(遞兒職)은 윤차(輪次) 지급임을 고려하여, 도화서 화원 20명이 체아 5자리를 4도목으로 녹을 받으면, 20명의 화원이 모두 1년에 한 번씩은 3개월간 수록하였다고 산정하였다. 신유아, 「朝鮮 前期 遞兒職 研究」(서울대학교 대학원 사회교육과 박사학위논문, 2013), p. 178.

15 거관자(居官者: 퇴직 화원)에게 품직을 수여하고 경력에 걸맞은 대우를 해줄 것을 촉구하는 상소가 세종대부터 여러 번 있었다. 『세종실록』 권46, 세종 11년(1429) 11월 23일(을축); 권61, 세종 15년(1433) 윤8월 29일(기묘). 이러한 경과를 통해『경국대전』에 이들이 본격적으로 '잉사화원(仍仕畫員)'으로 명명되고 체아직이 명시되었을 것이다.

16 시파치(時派赤)는 국왕의 매사냥을 보조하는 직무로서, 고관의 천첩 소생을 천거하였다. 도화원에 시파치가 존재한 이유는 당시 수요가 많았던 매 그림을 보조하기 위해서라고 추정한다. 도화원에 존재한 시파치에 대해서는 배종민, 앞의 논문(2005), pp. 20-23.

17 도화서 치폐 논쟁을 조선 초기 화론의 변화와 충돌로 이해한 연구가 있다. 유홍준, 『조선시대 화론 연구』(학고재, 1998), pp. 76-81; 홍선표, 『朝鮮時代 繪畫史論』(문예출판사, 1999), pp. 194-201.

18 『성종실록(成宗實錄)』 권95, 성종 9년(1478) 8월 4일(계사).

19 『성종실록』 권18, 성종 3년(1472) 5월 26일(임술). 최경의 당상관 제수에 대한 반대와 같은 일은 세조대부터 반복되었다. 자세한 분석은 배종민, 앞의 논문(2005), pp. 132-146; 안휘준, 「朝鮮王朝時代의 畵員」, 『韓國文化』9(서울대학교 규장각한국학연구원, 1988), pp. 162-163. 조선 전반기 화원에 대해서는 안휘준, 「조선왕조 전반기 화원들의 기여」, 『화원: 朝鮮畵員大展』(삼성미술관 Leeum, 2012), pp. 238-260.

20 사인(士人)인 별제의 전문성을 보완하고 잡직을 진흥하기 위해 화원이 지낼 수 있는 겸교수 직제가 운영되었다. 겸교수직은 화원의 경우 인조 3년(1625) 이징(李澄)이 가장 이른 예이다. 『승정원일기(承政院日記)』, 인조 3년(1625) 9월 18일(계해). 그러나 정식 직제는 아니었던 듯 법전에는 나타나지 않으며, 『육전조례(六典條例)』에 보인다. 『육전조례』 권6, 「禮曹」, "圖畫署"; 강관식, 앞의 논문(2011), 주 36 참조.

21 『연산군일기(燕山君日記)』 권51, 연산군 9년(1503) 12월 17일(경술). 연산군은 내화청(內畫廳)이 성종대부터 있었던 것이라고 주장하였으나 신하들은 성종의 경우는 한

때의 편의를 위한 것이고, 일정한 사례가 아니었다고 반박하였다. 성종대에 내화청이
란 이름의 관서는 등장하지 않지만 궁 안 구현전(求賢殿)에서 화업을 진행한 사례가
있다.『성종실록』권95, 성종 9년(1478) 8월 4일(계사).

22 『승정원일기』, 영조 2년(1726) 4월 4일(병인), "卽接圖畵署手本, 則畵員元額, 本來三十
人." 다만 영조 22년(1746)에 출간된『속대전(續大典)』에는 화원의 정원에 대한 별도
의 언급은 없고 화학생도의 인원을 15명 더 증원하였다는 조항만 있다. 공식적인 화
원의 증원 기록은 정조 8년에 출간된『대전통편(大典通編)』(1784)에 처음 보인다.

23 조선 후기 지방 파견 화원들과 지도 제작에 관해서는 다음 참조. 이현주,「조선 후기
통제영 화원 연구」,『석당논총』39(동아대학교부설 석당전통문화연구원, 2007), pp.
289-327; 이훈상,「조선 후기 지방 파견 화원들과 그 제도 그리고 이들의 지방 형상
화」,『東方學志』144(연세대학교 국학연구원, 2008), pp. 305-366; 박은순,「19世紀 繪
畵式 郡縣地圖와 地方文化」,『한국고지도연구』1-1(한국고지도연구학회, 2009), pp.
31-61. 화사군관제는『대전통편』에 법제화되고,『육전조례』에 세부적인 시행 방법이
명문화되어 1895년(고종 32)까지 시행되었다.

24 '사과록(司果祿)' 혹은 '별체아(別體兒)'로 불리는 이 자리에 대해서는 강관식, 앞의
논문(2012), 주 43 참조. 이 두 자리는 수여받은 사람이 죽거나 상을 당하면 다른 사
람이 물려받는 방식이었다. 숙종 18년(1692)부터 정조 연간까지 계속 어진화사(御眞
畵師)나 주요 가문의 화원이 이 자리를 받았다. 도화서에 속한 정식 녹직이 아니기 때
문에『속대전』이나『대전통편』등의 법전에는 명시되지 않았던 것으로 보인다. 정조
는 어진화사나 추천 화원에 한정하지 않고 직접 화원을 지명하였다.

25 『속대전』,「兵典」, "京官職 五衛."

26 『대전통편』4,「兵典」, 軍官, "諸道·監·兵·統·水營, 寫字官·畵員 各一人, 於額內差
送…."

27 『속대전』에는 공조(工曹), 상의원(尙衣院), 군기시(軍器寺), 선공감(繕工監), 소격서
(昭格署) 등 기존에 잡직에 속하던 관서가 폐지되었다.『대전통편』에서는 공조, 상의
원, 군기시가 산과(散科)로 강작(降作)되고, 교서관(校書館), 사옹원(司饔院), 도화서
(圖畵署)가 폐지되었다.『대전통편』,「吏典」, "雜織."

28 잡과를 거친 기술관은 역관(譯官), 의관(醫官), 율관(律官), 일관(日官)이며, 산원(算
員), 사자관(寫字官), 화원(畵員)은 일반 취재를 통해 선발되었다. 한영우는 이들 유
외잡직(流外雜織)은 고급 기술직 관원과 달리 중인의 부류에 속하지 않는다고 구분
하였다. 한영우,「朝鮮時代 中人의 身分·階級的 性格」,『韓國文化』9(서울대학교 규장
각한국학연구원, 1988), pp. 181-182.

29 정조대왕(正祖大王),『홍재전서(弘齋全書)』권49,「策問」, 名分, "中人而有裨校, 計士,
醫員, 譯官, 日官, 律官, 唱才, 賞歧, 寫字官, 畵員, 錄事之稱. 市井而有掖屬, 曹吏, 廛民之名.

此中人市井之名分也."

30 『다산시문집(茶山詩文集)』권9,「通塞議」, "我國醫譯律歷書畫算數者爲中人."

31 숙종대와 영조대에 윤상익(尹商翊), 변상벽(卞相璧), 김후신(金厚臣) 등의 어진화사들은 정3품의 품계를 받았으며, 장경주는 종2품의 품계를 받았다. 조선 후기 어진화사에 대해서는 진준현,「肅宗代 御眞圖寫와 畫家들」,『古文化』46(한국대학박물관협회, 1995a), pp. 89-119; 윤진영,「왕의 초상을 그린 화가들」, 박정혜 외,『왕의 화가들』(돌베개, 2012), pp. 126-215.

32 최경의 궁중 활동에 대해서는 안휘준, 앞의 논문(1988), pp. 161-166; 배종민,「朝鮮初期 圖畫機構와 畫員」(전남대학교 대학원 사학과 박사학위논문, 2005), pp. 118-146 참조.

33 『승정원일기』, 인조 3년(1625) 9월 16일(신유). 서화(書畫)를 권장하지 않아 쓸 만한 화공이 없으므로 이징(李澄)을 도화서 겸교수(兼敎授)로 차하(差下)하여 생도(生徒)를 가르치게 할 것을 예조(禮曹)가 계청(啓請)하였다. 이징은 도화서 겸교수로 차하하되 군직에 붙이도록 요청하였다.

34 『승정원일기』, 영조 11년(1735) 8월 28일(갑오). 김취로(金取魯)가 김익주(金翊胄)를 도화서 겸교수로 추천하여 왕의 허락을 받았다.

35 『육전조례』권6,「禮曹」, "圖畫署."

36 『일성록』, 정조 5년(1781) 11월 11일(기유).

37 『영조실록』권71, 영조 26년(1750) 2월 3일(병자).

38 『대전통편』권1,「吏典」, "京官職 正三品衙門 觀象監." "천문학(天文學) 겸교수(兼敎授) 3인 종6품 (속續)을 새로 둔다. (증增) 3인 가운데 한 자리는 전과 같이 천문학에 속하고, 천문(天文)·지리(地理)·명과(命課) 3학(三學)을 돌아가면서 임용하고, 한 자리는 금루관(禁漏官)과 화원(畫員)을 교대로 임용하되 근무일수가 차면 승진 또는 전보한다."

39 『일성록』, 정조 17년(1793) 7월 20일(신해).

40 『일성록』, 정조 20년(1796) 4월 29일(갑진).『무예도보통지(武藝圖譜通志)』를 완성한 공로로 화원 허감(許礛)·한종일(韓宗一)·김종회(金宗繪)·박유성(朴維城)이 상을 받았다. 그리고 장용영(壯勇營)의 별단(別單)에 화원으로 포함되었다.

41 예조의 화원 별단은 별도로 존재하지 않는다. 다만 1788년『가체신금사목(加髢申禁事目)』중 화원 명단이 있다. 이는 여인들의 가체(加髢)를 금할 것을 규정한 사목이다. 1788년 10월에 전국에 반포하였는데, 각 관사의 관속들에게 반사(頒賜)한 명단 중에 화원 별단이 남아 있어 당시 화원 명단을 알 수 있는 자료가 된다. 구체적인 내용은 주 55『가체신금사목』참조.

42 글씨와 관련하여 화원은 옥책(玉冊), 죽책(竹冊) 등에 새겨진 글씨를 금나나 붉은 안

료로 매우는 일(玉冊塡金, 竹冊塡紅)을 하거나, 보(寶)·인(印)의 글자를 다듬는 일(玉寶篆文補劃, 玉寶篆文北漆), 관 위에 새긴 상자(上字)를 빛이 나게 칠하는 일(梓宮上字光漆), 명정(銘旌)의 글씨를 다듬는 일(銘旌篆字補劃) 등을 하였다. 박정혜,「儀軌를 통해서 본 朝鮮時代의 畵員」,『미술사연구』9(미술사연구회, 1995), pp. 207-213.

43 『일성록』, 정조 10년(1786) 1월 22일(정묘). 정조와 백관의 인정전 조참(朝參)에서 도화서 교수 한종유가 올린 소회(所懷)이다. 좌의정에서부터 장용위 패두에 이르기까지 각 기관의 책임자가 올린 소회는『正祖丙午所懷謄錄』(奎15050)으로 정리되었다.

44 여기서 "원액은 30인인데 11과이니, 1년을 통틀어 계산하면 반년은 녹봉을 받지 못하여 호구지책이 없다(元額則三十祿窠則十一, 通計一年, 半年無祿, 專沒糊口之策.)"는 언급은 당시 화원들이 체아직 녹과를 반년치씩 나누어 받았을 가능성을 추측해볼 수 있다. 한편, 영조대의 기록에는 화원의 녹과에 대해 "규례대로 차례로 돌아가며 급료를 받는다(依例輪回付料事)"는 언급이 있어 부족한 녹과를 화원들이 돌아가면서 지급받는 방식으로 분배하였음을 알 수 있다.『승정원일기』, 영조 2년(1726) 4월 4일(병인).

45 『승정원일기』, 영조 49년(1773) 10월 10일(을미), "章吾曰, 頃日禮判入侍時, 畵員依算員例, 三軍門各一員式定送事, 仰請蒙允, 而都監元無算員窠, 故敢達矣. 上曰, 都監無算員, 爲先勿爲擧行. 潤成曰, 雖以禁營言之, 將爲別設料窠, 何以爲之乎? 泰淵曰, 以畵員別設料窠之難, 禁將旣已稟達矣. 臣營何以爲之乎? 上曰, 雖許, 予意, 若何? 何拘銷刻? 置之, 可也."

46 1748년(영조 24) 숙종 어진 모사(模寫) 시 수종화원(隨從畵員)이었던 함홍도(咸弘道)의 녹과가 누락되었음을 그의 자손, 함흥손(咸興孫)이 수년간 상소하였으나 매번 수용하라는 하교가 내려져도 실행되지 못했다. 이는 급여가 매우 부족하여 녹직을 새로 만들어주는 것이 임금의 승전(承傳)으로도 잘 이루어지지 않았음을 알 수 있다. 예조에서는 도화서 요록을 나누어주는 것이 어려워 무반직을 요청하였으나, 이미 무반직도 더 이상 받아들이기 어려운 상태였다.『일성록』, 정조 7년(1783) 8월 29일(무자); 정조 14년(1790) 2월 14일(을축) 외.

47 『일성록』, 정조 10년(1786) 1월 22일(정묘). 혹은 주 43)과 같음.

48 위와 같음.

49 『세종실록』권59. 세종 15년(1433) 2월 14일(무술).

50 『세종실록』권86, 세종 21년(1439) 8월 26일(임인).

51 『일성록』, 정조 10년(1786) 1월 22일(경자);『正祖丙午所懷謄錄』(奎15050).

52 『내각일력(內閣日曆)』, 정조 7년(1783) 11월 20일(정미).

53 『내각일력』, 정조 7년(1783) 11월 20일(정미),「奎章閣 寫畵兩廳 差備待令 應行節目」; 강관식, 앞의 책(2001), 상권, pp. 40-44 재인용. 번역과 조항의 숫자는 강관식의 인용을 따랐다.

54 〈표 1-3〉은 『대전통편』 및 『내각일력』을 참조하였다.

55 『가체신금사목』 중 예조에서 작성한 화원 별단은 다음과 같다. 『일성록』, 정조 12년 (1788) 10월 12일(경자). 『加髢申禁事目』 頒賜 禮曹 別單: (畫員 31人) 許砥, 韓宗裕, 許礛, 張純, 洪疇福, 韓宗一, 李復圭, 金德成, 金應煥, 金應煒, 李宗賢, 尹在咸, 李宗秀, 金祥直, 張時和, 許礈, 李宗根, 尹命澤, 許容, 崔得賢, 金壽奎, 金若曾, 卞光郁, 金宗繪, 金得臣, 李思集, 李命基, 李寅文, 申漢枰, 張麟慶, 朴昌彦이다(밑줄 친 부분은 차비대령화원). 1788년 10월 당시 차비대령화원이었으나 이 별단에 포함이 안 된 사람도 있었다. 장시홍 (張始興), 박인수(朴仁秀), 장한종(申漢枰), 김재공(金在恭) 등이 제외되었다. 위 별단이 당시 모든 화원을 포함하였다고 단정할 수는 없다. 당시 도화서에 몇 명의 화원이 활동하였는지 정확히 알 수 없지만, 정식 화원(實官)은 1년에 4번 장보(狀報)로서 천거하여 직첩(職帖)을 받았다. 이 별단은 직첩을 받은 화원이라고 할 수 있다. 『대전통편』, "一年 四等 薦狀報 受職牒."

56 직제와 그에 따른 녹봉의 배분에 대해서는 정확히 설명하기 어렵다. 선화, 선회, 회사 등의 위계는 존재하였으나 그들이 각 품직에 해당하는 녹봉을 온전히 받았다고 보기는 어렵다. 11개의 체아직 녹과를 화원들이 6개월치씩 돌아가며 받았다는 기록을 볼때, 직제와 급여가 일치하지는 않는다고 생각된다.

57 『육전조례』에는 생도 역시 실생도와 액외생도로 나뉘어 운영되었다고 전한다. 실관 (實官) 화원에 결원이 생기면 실생도 중에서 올려주고, 실생도 중에 결원이 생기면 액외생도 중에 시험을 통해 올려준다. 강관식, 앞의 논문(2012), p. 272.

58 『일성록』, 정조 8년(1784) 8월 5일(무자). 차비대령화원 선발이 끝난 후, 장인경이 영조의 차비대령화원이었음이 밝혀져 정원 외로 선정되었다.

59 허감은 더 이상 녹취재를 보지 않았던 것으로 보아 차비대령화원에서 사실상 은퇴했다고 여겨진다. 그러나 1791년 5월까지 허감은 액외화원으로 머물렀다. 『내각일력』, 정조 15년(1791) 5월 5일(기묘).

60 『내각일력』, 정조 21년(1797) 4월 4일(갑술), "寫字官十二員畫員九員各白曆一件, 中曆一件, 權差畫員卞光復, 尹碩根, 金建鍾, 額外畫員 張麟慶." '권차(權差)'는 임시로 임명한다는 뜻이지만, 권차화원(權差畫員)이 정식 화원과 어떻게 다르게 운영되었는지는 알 수 없다. 1797년 『내각일력』 기록에 '권차화원'이라고 명시된 변광복(卞光復)과 윤석근(尹碩根), 김건종(金建鍾)은 각각 1790년, 1794년, 1796년부터 이미 지속적으로 차비대령화원 녹취재에 응시하고 있었다.

61 화원의 경제적 여건에 대해서는 장진성, 「조선시대 도화서 화원의 경제적 여건과 사적 활동」, 『화원: 朝鮮畫員大展』(삼성미술관 Leeum, 2012), pp. 297-307.

62 『대전통편』, 「吏典」, 京官職, 圖畫署, "善畫一員, 從六品. 善繪一員, 從七品. 畫史一員, 從八品. 繪史二員, 從九品. (增) 提調, 禮曹判書例兼. 篆字官二員增置. 畫員三十員, 自本曹(本

署), 一年四等薦狀, 報本曹受職牒."

63 『내각일력』, 정조 7년(1783) 12월 15일(임신). 9명의 포폄 중 이종현(李宗賢), 김종
 회는 외막(外幕), 김응환(金應煥)은 부연(赴燕), 장시흥은 체임(遞任), 신한평(申漢
 枰)은 시재임소(時在任所)로 5명이 포폄에 참석하지 못했다.

64 『육전조례』에 의하면 도화서 화원에게도 시험에 의한 장려급이 다수 시행되었다. 예
 를 들어 화원에게는 1년에 12번, 매월 15일에 보는 시험(月課)의 성적을 종합하여 수
 석을 한 자에게 6개월마다 윤차하지 않고 1년간 머무는 자리(久任)를 주었다. 이 외
 에 실생도와 액외생도 역시 취재를 통해 지필묵과 포 등의 상을 받았다. 그러나 도
 화서의 다양한 취재가 정조대에도 시행되었는지는 알 수 없다. 강관식, 앞의 논문
 (2012), p. 272 참조.

65 안휘준, 앞의 논문(1988), pp. 154-156; 강관식, 앞의 책(2001), 상권, pp. 67-133.

66 『육전조례』에 의하면 매월 초2일에 행해졌다.

67 안휘준, 앞의 논문(1988), pp. 154-156; 강관식, 앞의 책(2001), 상권, pp. 119-120.

68 강관식, 위의 책(2001), p. 527.

69 『내각일력』, 정조 8년(1784) 윤3월 19일(갑술). 내하등(來夏等) 삼차방(三次榜) 녹취
 재에서 '강구경착(康衢耕鑿)', '금원상조(禁苑賞釣)', '난정상영(蘭亭觴詠)' 중에서 정
 조가 직접 '부망(副望: 두번째 지망)'을 낙점하여 '금원상조'를 선택하였다.『내각일
 력』, 정조 15년(1791) 2월 23일(무진). 녹취재의 화제가 된 '주교첨모(舟橋瞻旄)'는
 '취재장망(取才長望)'으로 선택되었으나 다른 후보는 없었다. 아마도 정조가 직접 화
 제를 고안하여 내린 것으로 추정된다.

70 『내각일력』, 정조 8년(1784) 윤3월 10일(을축). '속화(俗畫)' 화문 아래에 '각취소장
 (各取所長)'이라 하여 각자의 장기를 발휘하게 하였다.『내각일력』, 정조 20년(1796)
 7월 11일(甲寅). '인물', '속화' 화문에 '종자원(從自願)'이라 하여 자신이 원하는 화제
 를 허락하였다.

71 『내각일력』, 정조 8년(1784) 6월 23일(경자), 來秋等 三次榜 祿取才.

72 『내각일력』, 정조 10년(1786) 12월 28일(정묘), 來春等 三次榜, "今十二月二十八日 差
 備待令畫員, 來春等 祿取才 三次榜. 樓閣 二下 畫員金宗繪, 俗畫 三上 畫員金得臣, 翎毛 三
 上 畫員李寅文, 梅竹 三中 畫員張始興, 草蟲 三中 張麟慶, 人物 三中 畫員許礛, 文房 三中
 畫員申漢枰, 文房 三中畫員李宗賢, 山水 三中 畫員韓宗一."

73 구등법은 과거의 채점 방식으로 '이상(二上), 이중(二中), 이하(二下), 삼상(三上), 삼
 중(三中), 삼하(三下), 차상(次上), 차중(次中), 차하(次下)'의 단계를 사용하였다. 실
 제 방목에는 '삼중일(三中一), 삼중이(三中二)' 등 9단계보다 더 세분화한 표현도 보
 인다. 강관식, 앞의 책(2001), 상권, p. 71.

74 강관식, 위의 책(2001), p. 115의 주 100. 참조.

75 『경국대전』권3,「禮典」, 取才, "諸學四盟月本曹同提調取才. 無提調處 則同該曹堂上官取才";『속대전』권3,「禮典」, 取才, "諸學取才時, 本曹堂上官有故 則該院提調 同本曹郎官取才. 該院提調有故 則本曹堂上官同該院郎官取才. 無郎官處 提調有故 則本曹堂上官郎官取才."

76 『정조실록(正祖實錄)』권11, 정조 5년(1781) 2월 13일(병진).

77 『정조실록』권11, 정조 5년(1781) 2월 13일(병진),「奎章閣 故事節目」.

78 『내각일력』, 정조 7년(1783) 11월 20일(정미),「奎章閣 寫畫兩廳 差備待令 應行節目」, "…一差備待令本閣書役之事, 不可無定式. 每日一員式輪次待令爲乎矣. 若値書役浩多之時, 則全數等待, 又或有夜役之時,則依閣屬例, 省記入宿爲白齊. … 一本閣參謁該署除役, 及每日待令等節一, 依寫字官例擧行爲白齊…."

79 『내각일력』, 정조 7년(1783) 11월 20일(정미),「奎章閣 寫畫兩廳 差備待令 應行節目」, "…一差備待令旣屬本閣, 則褒貶時參謁等節, 一依檢律例施行爲旀, 新差及本閣官員新除後投刺等節, 亦爲擧行爲白齊…."

2장 정조대 차비대령화원의 업무와 운영

1 세화(歲畫)에 대하여는 김윤정,「朝鮮 後期 歲畫 硏究」(이화여자대학교 대학원 미술사학과 석사학위논문, 2002) 참조.

2 정조의 영조 어제 편찬에 대해서는『정조실록』권1, 정조 즉위년(1776) 3월 11일(임오); 5월 29일(기해) 참조.

3 정조는 1779년 열성(列聖)의 어제 편찬을 규장각에 처음 명하였다.『정조실록』권7, 정조 3년(1779) 3월 16일(경자). 1781년에는『국조보감(國朝寶鑑)』의 편찬을 원임 규장각 제학이었던 채제공(蔡濟恭)과 조준(趙埈)에게 맡기고 규장각 각신이 이를 돕도록 하였다.『정조실록』권12, 정조 5년(1781) 7월 10일(경술). 정조대『국조보감』의 편찬에 대해서는 허태용,「정조(正祖)의 계지술사(繼志述事) 기념사업과『국조보감(國朝寶鑑)』편찬」,『韓國思想史學』43(한국사상사학회, 2013), pp. 185-213; 정형우,「國朝寶鑑의 編選經緯」,『동방학지』33(연세대학교 국학연구원, 1982), pp. 157-185 참조.

4 『정조실록』권2, 정조 즉위년(1776) 9월 25일(계사).

5 정조의 어제 편찬에 대해서는 김문식,「正祖 御製集『弘齋全書』의 書誌的 特徵」,『장서각』3(한국학중앙연구원, 2000), pp. 7-33 참조.

6 영조의 어제 편찬에 대해서는 이종묵,「藏書閣 소장『列聖御製』와 國王文集의 편찬 과정」,『장서각』1(한국학중앙연구원, 1999), pp. 31-34; 김상환,「영조 어제첩의 체제와 특성」,『장서각』16(한국학중앙연구원, 2006), pp. 5-28; 이근호,「조선 후기 국왕

御製類의 의미와 연구 동향」, 『조선시대사학보』79(조선시대사학회, 2016), pp. 187-210 참조.

7 정조의 어제는 1777년 겨울부터 정리되기 시작하였다. 그러나 본격적으로 규장각에서 어제를 편찬하는 규정이 만들어진 것은 1781년 3월 24일이다. 김문식, 앞의 논문(2000), p. 9. 정조는 어제 편찬이 규장각의 일 가운데 가장 힘써야 할 일임을 강조하며 어제를 편찬하는 법규를 지정하도록 하교하였다. 『정조실록』 권11, 정조 5년(1781) 3월 24일(정유).

8 정조의 어제는 1787년 첫 출간된 이래 1799년에 증보되었으며, 정조 사후에도 1801년과 1814년에 출간되었다. 김문식, 앞의 논문(2000), pp. 9-17 참조.

9 『정조실록』 권24, 정조 11년(1787) 8월 29일(갑자); 『내각일력』, 같은 날짜, "御製印札畫員, 許磼一千四十九張, 韓宗一一千二十七張. 千張以上依定式加資. 金得臣八百五十七張, 邊將除授. 李宗賢六百四十一張, 申漢枰三百四十一張, 李寅文三百三十七張, 張麟慶三百八張, 張始興九十張, 金應煥六十五張金宗繪二十五張, 米布從優題給."

10 화원들의 한자 이름과 생몰년은 본서 2장의 〈표 2-3〉 참조.

11 『내각일력』, 정조 7년(1783) 11월 20일(정미), 「奎章閣 寫畫兩廳 差備待令 應行節目」. 사자관에 대한 절목: "一寫字官雖有元料其在酬勞勸獎之道宜有別般軫念之擧라果一窠司正一窠司勇一窠加出以爲自本閣四季朔別取才輪付之地爲乎矣取才之規則以初十二三十日三次試藝計劃以晝多者次次陞付爲白齊." 화원에 대한 절목: "一寫字官旣以 御製冊子謄書幾張後 啓稟請賞則晝員亦不可異同 御製印札一千張則一體 啓稟請賞爲白齊." 「응행절목」에는 구체적인 상의 내용이 규정되지 않았다. 실제 시행에서 사자관은 500장을 정서한 후 상을 받았다.

12 『내각일력』, 정조 12년(1788) 4월 16일(경자).

13 『내각일력』, 정조 14년(1790) 6월 11일(경신).

14 『내각일력』, 정조 23년(1799) 12월 22일(을사).

15 조선시대 왕실 능묘에 세워진 어필비(御筆碑)에 대해서는 다음 참조. 황정연, 「조선시대 능비(陵碑)의 건립과 어필비(御筆碑)의 등장」, 『문화재』42(국립문화재연구소, 2009), pp. 20-49.

16 정조는 비석을 설립하는 것과 함께 왕실 능묘의 수개 사업을 진행하였는데, 홍릉(弘陵)과 명릉(明陵)을 보토(補土)하고 영릉(永陵)의 비각(碑閣)을 수리하였다. 영릉과 명릉의 능비 설립 계획에 대해서는 『일성록』, 정조 9년(1785) 6월 11일(무자), 비문과 비각의 완공과 시상에 대해서는 『정조실록』·『일성록』·『내각일력』, 정조 9년(1785) 11월 6일(임자) 참조. 홍릉의 보수에 대해서는 『일성록』, 정조 9년(1785) 6월 16일(계사), 비석의 설립과 시상에 대해서는 『일성록』, 정조 9년(1785) 10월 8일(갑신), 15일(신묘)자 참조. 정조가 홍릉과 영릉에 세운 비문은 정조대왕, 『홍재전서』 권

15, 「碑」, "弘陵碑"와 "永陵碑" 참조.

17 『승정원일기』, 정조 9년(1785) 10월 22일(무술). 비석을 새긴 이후 진탑(眞搨)과 농탑(濃搨) 각 5본을 족자(簇子)로 꾸미라고 하였다.

18 『일성록』, 정조 9년(1785) 9월 21일(정묘).

19 동관왕묘와 남관왕묘에 세워진 비석 중 정조의 비문은 정조대왕, 『홍재전서』 권15, 「碑」, "武安王廟碑銘" 참조.

20 동관왕묘의 열성 비문의 반사 범위에 대해서는 『일성록』, 정조 10년(1786) 1월 4일 (기유) 참조.

21 시상 내역에 대해서는 『일성록』, 정조 10년(1786) 1월 3일(무신) 참조.

22 영조와 정조의 함경도 왕실 사적 현창 사업에 대해서는 다음 논문 참조. 강석화, 「영·정조대의 咸鏡道 地域開發과 位相强化」, 『규장각』 18(서울대학교 규장각한국학연구원, 1995), pp. 27-67; 동저, 『조선 후기 함경도와 북방영토의식』(경세원, 2000); 김문식, 「조선왕실의 고향, 함흥」, 『전통과 현대』 19(전통과현대사, 2002); 윤정, 「18세기 국왕의 '文治' 사상 연구」(서울대학교 대학원 국사학과 박사학위논문, 2007a); 동저, 「정조의 本宮 祭儀 정비와 '中興主' 의식의 강화」, 『韓國史硏究』 136(한국사연구회, 2007b), pp. 179-216; 김우진, 「조선 후기 咸興·永興本宮 祭享儀式 整備」, 『朝鮮時代史學報』 72(조선시대사학회, 2015), pp. 93-121. 함경도의 왕실 사적 재현에 대해서는 다음 논문 참조. 국립중앙박물관, 『조선을 일으킨 땅, 함흥』(국립중앙박물관, 2010); 박정애, 「18-19세기 咸鏡道 王室史蹟의 시각화 양상과 의의」, 『한국학』 35(한국학중앙연구원, 2012), pp. 116-155.

23 태조의 장남인 진안대군의 묘소는 함경도가 아닌 개성부(開城府) 풍덕(豊德)에 있으나 이 역시 국조 사적지 사업의 일환이라고 할 수 있다. 1787년(정조 11) 홍수 속에서 우연히 발견되었으며, 1789년 묘소를 복원하였고 이듬해 완공과 함께 어제를 내렸다. 정조대왕, 『홍재전서』 권15, 「碑」, "鎭安大君(芳雨) 墓碑銘."

24 『정조실록』 권23, 정조 11년(1787) 2월 6일(갑진); 3월 16일(갑신); 4월 2일(기해); 4월 7일(갑진); 7월 26일(신묘). 정조의 비문은 정조대왕, 『홍재전서』 권15, 「碑」, "德源府赤田社紀蹟碑銘", "慶興府赤島紀蹟碑銘", "慶興府赤池紀蹟碑銘", "兩聖誕降舊基碑" 참조.

25 『정조실록』 권42, 정조 19년(1795) 윤2월 19일(신축).

26 『정조실록』 권47, 정조 21년(1797) 11월 17일(임오). 정조의 비문은 정조대왕, 『홍재전서』 권15, 「碑」, "讀書堂舊基碑銘", "馳馬臺舊基碑銘" 참조.

27 『정조실록』 권51, 정조 23년(1799) 6월 10일(정유).

28 『정조실록』 권50, 정조 22년(1798) 11월 3일(임술); 권52, 정조 23년(1799) 10월 7일(임진).

29 『조선을 일으킨 땅, 함흥』(국립중앙박물관, 2010) 참조.

30 함흥 사적과 관련하여 규장각 각신과 각속이 황해도에 파견되었으나, 황해도 소속의 사자관과 화원도 참석하였던 것으로 추정된다.『내각일력』, 정조 22년(1798) 11월 3일(임술); 11월 11일(경오).

31 탑본은 탑본(搨本)과 탁본(拓本 혹은 托本)이 혼용되어 쓰이는데 뜻의 차이는 없는 것으로 보인다. 본서에서는 탁본이라고 표기하겠다.

32 비석에 세길 어필을 받아 가는 일과 공역이 끝난 후 탁본을 진상하는 행위는 모두 승지와 각신이 편전에서 격식을 갖추어 올렸다. 독서당과 치마대의 어필과 탁본을 예로 들 수 있다.『일성록』, 정조 21년(1797) 11월 17일(임오); 12월 30일(을축).

33 본서 2장의 〈표 2-1〉의 출처 참조.

34 규장각의 서적 출간 기능에 대해서는 다음 논문 참조. 강순애,「규장각의 도서 편찬 간인 및 유통에 관한 연구」(성균관대학교 대학원 도서관학과 박사학위논문, 1989); 정옥자,「奎章閣의 지식기반 사회적 의의와 동아시아문화」,『규장각』29(서울대학교 규장각한국학연구원, 2006), pp. 93-120; 김문식,「정조 시대의 규장각」,『규장각, 그 역사와 문화의 재발견』(서울대학교출판문화원, 2009), pp. 1-41; 옥영정·이종묵·김문식·이광렬 공저,『규장각과 책의 문화사』(서울대학교 규장각한국학연구원, 2009).

35 김문식,「徐命膺의 생애와 규장각 활동」,『한국학』22-2(한국학중앙연구원, 1999), pp. 151-184.

36 정조대 관찬 판화에 대해서는 다음 연구 참조. 유홍준·이태호,「古版畫의 특성과 미술사적 의의」,『朝鮮의 古版畫』(한국출판문화주식회사, 1992), pp. 33-43; 박도화,「영·정조대 불교판화의 특징과 양식」,『강좌미술사』12(한국불교미술사학회, 1999), pp. 97-126; 강관식,『조선 후기 궁중화원 연구(상): 규장각의 자비대령화원을 중심으로』(돌베개, 2001), pp. 44-45; 정병모,「『武藝圖譜通志』의 판화」,『진단학보』91(진단학회, 2001), pp. 411-443; 송일기·이태호,「朝鮮時代 '行實圖' 板本 및 板畫에 관한 研究」,『서지학연구』21(한국서지학회, 2001), pp. 79-121; 박정혜,「『華城城役儀軌』의 회화적 고찰」,『진단학보』93(진단학회, 2002), pp. 413-471; 이혜경,「正祖時代 官版本 版畫 硏究」,『미술사연구』20(미술사연구회, 2006), pp. 237-272.

37 의궤도(儀軌圖)는 도(圖), 도설(圖說), 도식(圖式), 식(式)이라는 이름 아래에 수록된 그림과 반차도(班次圖)를 총칭하여 부른다.『한국민족문화대백과사전』,「의궤도」항목 참조(encykorea.aks.ac.kr/Contents/Item/E0043137) 본서에서는 반차도를 제외한 의궤의 그림에 대해서는 '도설'이라고 통칭하겠다.

38 『궁원의』의 출간을 규장각에 명한 정확한 기록은 없지만 몇 가지 근거에서 규장각이 이 일에 관여하였다는 것을 알 수 있다. 우선 두 번의 편찬 모두 관장한 사람이 초대 규장각 제학이었던 이복원(李福源)이라는 점이다. 또한『궁원의』가 완성된 이후 이

일에 직접 관여한 이복원, 정후수만이 아니라 규장각 각신과 각속이 전부 포상을 받았다는 점이다. 마지막으로 각신 전부에게 『궁원의』 서첩이 반사되었다는 점도 이들이 『궁원의』 제작에 깊이 관여하였다는 증거가 될 것이다.

39 『궁원의』에 대해서는 다음 참조. 이현진, 「이복원의 『宮園儀』 편찬 과정」, 『문헌과 해석』 56(태학사, 2011), pp. 159-180; 조계영, 「朝鮮 後期 『宮園儀』의 刊印과 粧 」, 『서지학연구』 35(서지학연구, 2006), pp. 83-112.

40 이현진, 위의 논문(2011), pp. 162-166.

41 『내각일력』, 정조 9년(1785) 8월 9일(병술).

42 『함흥본궁의식(咸興本宮儀式)』(奎2286);『영흥본궁의식(永興本宮儀式)』(奎2381). 숙종대와 정조대의 '본궁(本宮)' 복원 사업에 대해서는 다음 참조. 윤정, 앞의 논문(2007b); 윤정, 「숙종대 신덕왕후 본궁 추부 논의와 본궁 인식의 변화」, 『한국사학보』 37(고려사학회, 2009), pp. 171-202.

43 『일성록』, 정조 20년(1796) 9월 21일(계해);『내각일력』 같은 날짜.

44 『무예도보통지』에 대해서는 정병모, 「『武藝圖譜通志』의 판화」, 『진단학보』 91(진단학회, 2001), pp. 411-443 참조.

45 『일성록』, 정조 14년(1790) 4월 29일(기묘).『무예도보통지』 판화 저자로는 김홍도(金弘道)가 거론되었다. 오주석, 『단원 김홍도 탄신 250주년 기념 특별전 논고집』(호암미술관, 1995), p. 83; 진준현, 『단원 김홍도 연구』(일지사, 1999), p. 613; 정병모는 『장용영고사(壯勇營故事)』와 『일성록』을 통해 작자를 허감, 한종일, 김종회, 박유성으로 바로잡았다. 정병모, 앞의 논문(2001), pp. 411-412. 한편, 박유성은 1788년 도화서에 소속된 화원의 명단을 확인할 수 있는 『가체신금사목』 화원 별단에는 포함되지 않아서 당시 정식 화원이었는지는 알 수 없다.

46 『내각일력』, 정조 7년(1783) 11월 20일(정미), 「奎章閣 寫畫兩廳 差備待令 應行節目」, "一設都監時循例書畫之役該院該署寫字官畫員中使役爲乎矣至於事係緊重不可不致愼者則必以差備待令寫字官及畫員中抄擇使用爲白齊."

47 박정혜, 「儀軌를 통해서 본 朝鮮時代의 畫員」, 『미술사연구』 9(미술사연구회, 1995). 화원의 이름이 발견되는 부분은 의궤 본편의 「서계별단(書啓別單)」과 「상전(賞典)」, 「논상(論賞)」의 공장질(工匠秩)과 부편인 1방(房)·2방·3방·조성소(造成所)·별공작(別工作) 의궤의 공장질 목록이다. 모든 의궤에서 화원의 명단을 찾을 수 있는 것은 아니다.『종묘의궤(宗廟儀軌)』,『사직서의궤(社稷署儀軌)』,『경모궁의궤(景慕宮儀軌)』처럼 의궤라는 형식을 띠었지만 도감에서 시행한 행사의 기록이 아니라 한 기관의 연혁과 의례를 정리한 서적의 경우에는 참가자 명단을 따로 싣지 않았다. 위의 논문은 서울대학교 규장각한국학연구원 소장 의궤를 대상으로 하였다. 정조 연간의 의궤 중에 서울대학교 규장각한국학연구원에 소장되지 않은 의궤는 한국학중앙연구

원 장서각에 4종이 있다. 『인숙원빈궁예장의궤(仁淑元嬪宮禮葬儀軌)』(K2-2998), 『종묘의궤속록(宗廟儀軌續錄)』(K2-2196)(K2-2197), 『종묘의궤별록(宗廟儀軌別錄)』(2-2198). 그러나 이 4종에서 추가적으로 발견된 화원 명단은 없었다.

48 화승(畫僧)은 주로 능묘 영건에 참여하였으며, 주변 지역 사찰에서 차출되었기 때문에 중복되는 경우가 없었을 것으로 추측한다. 화승의 계보와 활동 상황에 대해서는, 안귀숙, 「朝鮮 後期 佛畫僧의 系譜와 義謙比丘에 관한 硏究(上/下)」, 『미술사연구』 8/9(미술사연구회, 1994/1995), pp. 63-136/ pp. 153-201.

49 『영조·정성왕후·정순왕후·장헌세자·혜빈존호도감의궤(英祖·貞聖王后·貞純王后·莊獻世子·惠嬪尊號都監儀軌)』(奎13927). 기존 서명은 『영조육존호장조재존호도감의궤(英祖六尊號莊祖再尊號都監儀軌)』.

50 1방에 장인경, 김응환, 김득신, 이인문(李寅文), 2방에 김종회, 신한평, 장시흥, 김덕성, 허감, 3방에 허감, 장순, 장시화, 윤명택, 김응휘, 허용이 참석하였다. 1방과 2방의 화원은 전원 차비대령화원이다. 허감은 예외적으로 2방과 3방에 모두 참여하였다.

51 각 의궤에 기재된 화원의 임무에 대해서는 박정혜, 앞의 논문(1995), pp. 207-213에 자세히 나와 있다.

52 『영조·정성왕후·정순왕후·장헌세자·혜빈존호도감의궤』, 「書啓別單」; 「一房儀軌」; 「二房儀軌」; 「三房儀軌」.

53 『일성록』, 정조 8년(1784) 8월 3일(병술). 사도세자의 차비대령이었던 김덕성과 허감은 특별히 사도세자(경모궁)의 책(冊)·인(印)을 제작하는 일을 담당하였다. 김덕성은 이틀 전 문효세자의 책례에 참여한 공역으로 가자(加資)되었는데, 그가 1759년(영조 35) 책봉 때 곤룡포의 흉배(胸褙)를 그려냈고, 이번 문효세자의 흉배도 그렸음을 특별히 여겼기 때문이다.

54 『일성록』, 정조 8년(1784) 9월 18일(경오).

55 『정조실록』 권28, 정조 13년(1789) 10월 16일(무진).

56 두 도감의 사역은 각각 『영우원천봉도감의궤(永祐園遷奉都監儀軌)』와 『현륭원원소도감의궤(顯隆園園所都監儀軌)』에 기록되었다. 『영우원천봉도감의궤』(奎13624~13626), 『현륭원원소도감의궤』(奎13627~13630).

57 현륭원 원소도감을 비롯해 대부분의 산릉도감은 1, 2, 3방으로 구분되지 않고 7개의 소, 즉 삼물소(三物所), 노야소(爐冶所), 대부석소(大浮石所), 보토소(補土所), 소부석소(小浮石所), 윤석소(輪石所), 별공작(別工作)으로 구분되었다.

58 허론의 석물기화는 『현륭원원소도감의궤』의 문무석인의 도설(圖說)에서 살펴볼 수 있다. 허론은 양천 허씨 집안의 화원으로, 『장조상시봉원도감의궤』(1776), 『영조국장도감도청의궤』(1776), 『진종추숭도감의궤』(1777)에 참석하였다. 강관식, 앞의 책(2001), 상권, p. 523, 표 8 "陽川許氏, 許磁, 許宏家."

59 박정혜, 『조선시대 궁중기록화 연구』(일지사, 2001), pp. 304-306; 『원행을묘정리의 궤(園幸乙卯整理儀軌)』, 「財用」, "內入進饌圖屛及堂郞以下稧屛債磨鍊"; 『원행을묘정리 의궤』권5, 「賞典」, "進饌圖屛進上後施賞."

60 『원행을묘정리의궤』권5, 「賞典」, "進饌圖屛進上後施賞." 화원 7명 외에 서리 4명과 병 풍장 1명에게도 시상이 내려졌으며, 이는 모두 호조에서 지급하였다.

61 가례도감에 소용된 병풍의 제작은 이성미, 『장서각 소장 가례도감의궤』(한국정신 문화연구원, 1994); 이성미, 『(왕실 혼례의 기록)가례도감의궤와 미술사』(소와당, 2008); 박은경, 「朝鮮 後期 王室 嘉禮用 屛風 硏究」(서울대학교 대학원 고고미술사학 과 석사학위논문, 2012). 흉례도감에 사용된 병풍에 대해서는 명세나, 「조선시대 五峯 屛)연구: 凶禮都監儀軌 기록을 중심으로」(이화여자대학교 대학원 미술사학과 석사학 위논문, 2007); 신한나, 「조선왕실 凶禮의 儀仗用 屛風의 기능과 의미」(홍익대학교 대 학원 미술사학과 석사학위논문, 2009).

62 녹취재는 차비대령화원제 시행 이후 계절마다 정기적으로 시행되는 것이었지만, 실 제 규약대로 춘하추동 녹취재가 모두 시행된 해는 없었으며, 한 번도 녹봉이 지급되 지 않은 해도 있었다. 그러나 1796년에는 특별히 1795년에 미처 시행하지 못한 것까 지 소급하여 모두 6분기, 즉 각 분기마다 3회의 시험이므로 18번의 시험이 시행되었 고, 이를 통해 사과와 사정 녹봉이 각각 6자리씩 지급되었다.

63 왕실의 사역으로 도감을 설치한 경우 외에도 영건청(營建廳)을 임시로 가설한 경우 에도 차비대령화원과 도화서 화원이 다수 동원되었다. 여기서는 별도로 다루지 않으 나, 그 한 예로 『문희묘영건청등록(文禧廟營建廳謄錄)』(奎12930)의 기록을 제시하고 자 한다. 『문희묘영건청등록』은 1789년 정조의 장자인 문효세자의 사당을 영건한 기 록이다. 화원 김종회 등 20인이 시상되었다. 이 중 차비대령화원인 한종일, 박인수, 이종현, 오완철, 김종회, 장한종 등은 '고례(古例)'에 의거하여 시상을 받았다. 한편 화원 장완주(張完周, 1등), 화원 윤인행(尹仁行, 2등), 화원 이후근(李厚根) 등 10인(3 등)이 목수, 석수, 조각장 등과 함께 등급에 따라 시상을 받았다. 차비대령화원의 '고 례'에 의한 시상이 무엇인지 정확하지는 않지만, 1등에서 3등으로 나뉘는 잡직자의 일반적인 시상을 넘어선 가자(加資), 혹은 고품부료(高品付料)일 것으로 추정된다.

64 어진화사에 대한 연구는 진준현, 「英祖, 正祖代 御眞圖寫와 畵家들」, 『서울대학교박물 관 연보』6(서울대학교박물관, 1994); 진준현, 「肅宗代 御眞圖寫와 畵家들」, 『古文化』 46(한국대학박물관협회, 1995a); 윤진영, 「왕의 초상을 그린 화가들」, 박정혜 외, 『왕 의 화가들』, 돌베개, 2012), pp. 127-215; 조인수, 「조선왕실에서 활약한 화원들: 어진 제작을 중심으로」, 『화원: 조선화원대전』(삼성미술관 Leeum, 2011), pp. 283-292.

65 1781년 어진 도사는 8월 19일~9월 20일의 『승정원일기』와 『일성록』의 기사를, 1791 년 어진 도사는 9월 21일~10월 7일의 기사를 참조하였다. 이 중에서 1796년의 어진

도사는 비공식적으로 진행되어 기록이 자세하지 않다. 정조의 어진 도사에 대해서는 본서 3장에서 자세히 다루겠다.

66 『승정원일기』, 정조 5년(1781) 8월 19일(기축). 한편『일성록』의 시상 기록에는 장시홍이 등장하지 않는다.『일성록』, 정조 5년(1781) 9월 16일(을묘).

67 『승정원일기』, 정조 15년(1791) 10월 7일(무신). 단, 허감은 전직 차비대령화원의 자격으로 참여하였다;『내각일력』, 정조 15년(1791) 5월 5일(기묘). "액외화원 허감을 영부사과에서 물러나라(額外畫員 許礛 刊名座目 板永付司果 亦爲 汰去事 下敎)"고 한 것으로 보아 이미 1791년에는 정식 차비화원이 아닌 액외화원이었음을 알 수 있다.

68 일반적으로 의궤나『일성록』에는 이들 주관·동참·수종화사의 이름만 알려져 있지만 실제로는 이외에도 규장각 소속의 사자관과 화원이 다수 참여하였음을『내각일력』의 기사를 통해 알 수 있다.『내각일력』, 정조 15년(1791) 10월 7일(무신). 한편 1791년 당시 녹취재 결과에 기록된 11명 중 5명이 수종화사로 발탁되었고, 6명은 보조 화원이다. 현직 차비대령화원 전원이 어진 도사에 참여한 것이다. 수종화사 가운데 허감, 보조 화원 가운데 김덕성, 장인경, 김종회는 전직 차비대령화원이다.

69 강관식은 김홍도가 차비대령화원의 녹취재에 참여하지 않은 것이 정조의 각별한 배려에 의한 것으로 해석하였다. "변광복의 재주와 품격은 김홍도에 버금가니 녹관에 보임하고 취재하지 말라"는『내각일력』, 정조 18년(1794) 6월 22일 기사에서 볼 수 있듯이 김홍도 외에도 녹취재에서 제외되는 경우가 있었다. 변광복은 2년간 녹취재의 기록에서 보이지 않다가 재등장하였다. 김응환과 허감의 경우는 차비대령화원으로 있다가 영부사과(永付司果)에 부록되면서 녹취재에서 제외되는 경우이다.

70 『승정원일기』, 정조 5년(1781) 8월 19일(기축);『승정원일기』, 정조 5년(1781) 8월 26일(병신); 유재빈,「正祖代 御眞과 신하 초상의 제작: 초상화를 통한 군신관계의 고찰」,『미술사학연구』271·272(한국미술사학회, 2011b), pp. 147-149.

71 이에 대해서는 본서 3장에서 자세히 서술하겠다.

72 『육전조례』,「禮典」, 圖畫署, "御眞 … 以可合人 書入蒙點, 以差備待令外 畫員惑同參."

73 박정혜,「대한제국기 화원제도의 변모와 화원의 운용」,『근대미술연구』(국립현대미술관, 2004), pp. 94-95.

74 고종대 어진 제작에 대해서는 권행가,「고종 황제의 초상: 근대 시각매체의 유입과 어진(御眞)의 변용 과정」(홍익대학교 대학원 미술사학과 박사학위논문, 2005); 조인수,「전통과 권위의 표상: 高宗代의 太祖 御眞과 眞殿」,『미술사연구』20(미술사연구회, 2006), pp. 29-56.

75 정조는 종종 차비대령화원을 꾸짖고 파면하라고 하였다.『내각일력』, 정조 12년(1788) 9월 18일(병자), 신한평과 이종현 위격(違格) 시행;『내각일력』, 정조 15년(1791) 2월 24일(기사), 전원 태거(汰去). 강관식, 앞의 책(2001), 상권, pp. 114-116.

그러나 실제로 정조의 꾸지람을 들은 이들은 실제로 태거된 경우는 없었다. 신한평과 이종현은 곧 다음 녹취재에 재등장하였으며, 태거된 자들 전원이 다음에 재시험을 치루었다.

76 『내각일력』, 정조 7년(1783) 11월 20일(정미),「奎章閣 寫畫兩廳 差備待令 應行節目」, "一寫字官畫員若作闕則勿論祿官生徒自本閣抄擇試藝以兩次入格居首者八 啓塡差爲白齊." 강관식, 위의 책(2001), p. 4 재인용.

77 차비대령화원의 보궐 시험에 대해서는 고종 14년(1877)에 차비대령화원 안건영(安建榮)이 죽자 이를 보궐하기 위해 규장각 주관으로 시행한 '별취재(別取才)' 기록이 남아 있다. 강관식, 위의 책(2001), p. 6. 그러나 이 외에는 찾아볼 수가 없어 취재에 의한 임용은 오히려 예외적인 것이라 생각된다. 강관식은 보궐 시험이 원칙이되, 도화서에서의 평소 성적에 따라 순서대로 승진되는 경우가 있을 것으로 추측했다. 정식 차비대령화원으로 임용하기도 하였지만, 임시로 차정된 '권차화원(權差畫員)'으로 뽑기도 하였다.

78 이를 전후하여 1787년엔 박인수가, 1789년에서 1791년 사이에는 오완철, 변광복, 이명규 등이 추가로 채용되었다.

79 예외적인 인물로 1796년 이후에 임용되어 순조대까지 활동한 김건종이 있다.

80 『광해군일기』를 시작으로 차비대령의관직에 대한 기록은 조선 말기까지 다수 찾아볼 수 있다.

81 내의원 소속이며 하급 관리직인 '차비대령서원(差備待令書員)'에 대한 기록은 『승정원일기』, 숙종 25년(1699) 2월 1일(신축) 이후 다수 찾아볼 수 있다.

82 『일성록』 및 『내각일력』, 정조 17년(1783) 11월 12일(기해), "傳于政院曰, 差備待令寫字官, 畫員輩 勞役不些. 昔在 先朝 每有獎勞之擧. 雖以寫廳 司果永付至於六窠之多一. 自癸未定式之後, 幷屬本院, 今無出入. 雖欲別施處分 不得措處. 差備待令寫字官, 司果一窠, 司正·司勇一窠劃給, 而取才給料之事 不必該曹所知, 但以此數計給差. 備待令畫員則司果一窠, 司正四窠, 依寫字官例 分付兵曹."

83 『영조실록』권59, 영조 20년(1744) 5월 29일(병오).

84 『속대전』1,「吏典」, 京官職, 正三品衙門, "承文院 … 寫字官四十員, 以本業人…."

85 영조 39년(1763) 당시 개편된 규정에 대한 기사는 찾지 못하였다. 다만 녹과를 부과할 명단에서 누락된 사자관 2인에 대한 기사(1763년 5월 12일)를 통해 이해에 승문원 사자관 녹직에 대한 개편이 있었음을 알 수 있다. 『승정원일기』, 영조 39년(1763) 5월 12일(무진).

86 『일성록』, 정조 8년(1784) 8월 5일(무자). 장인경은 생사를 알지 못하다가 수소문한 결과 화원에 있음을 알게 되었다. 이를 알게 되자 정조는 즉시 정원 외로 차정(加出差定)하게 하였다.

87 공역이 끝난 후 정조는 장인경과 허감, 김덕성에게 별직을 가자하였다. 『일성록』, 정
 조 8년(1784) 9월 18일(경오), "화원 장인경은 선조(先朝) 때 차비(差備)로 대령(待
 令)했던 사람이고, 허감과 김덕성은 경모궁 때 차비로 대령했던 사람이니, 이번에 사
 역하게 된 것은 우연한 일이 아니다. 모두 가자하되, 그중에 이미 가자된 사람은 변장
 (邊將)에 빈자리가 나기를 기다려 조용하라."

88 『능허관만고(凌虛關漫稿)』 권지(卷之)6, 「題」, "畫帖題語."

89 『내각일력』, 정조 7년(1783) 11월 5일(임진). 당시 규장각 제학 윤행임(尹行任)은 차
 비대령사자관·화원을 규장각에 소속시키는 정식(定式)을 만들 것을 아뢰었다. "시험
 을 통해 인원을 확충하되, '원대령(元待令)'은 다시 시험을 볼 필요가 없겠다"고 하였
 다. 원차비대령은 '원대령'의 뜻을 분명히 하기 위해 늘려서 사용한 것으로 강관식이
 처음 사용하였다. 강관식, 앞의 책(2001), 상권, p. 29.

90 차비대령화원 10명의 명단이 확정된 것은 규장각 소속 대령화원에게 『자휼전칙(字
 恤典則)』을 사급한다는 기록을 통해 처음 알 수 있다. 『자휼전칙』은 1783년에 정조가
 흉년에 걸행(乞行)을 하는 10세 이하의 어린이와 3세 이하의 기아(棄兒)에 대한 구휼
 책을 강구하도록 명하여 마련된 규칙을 수록한 책이다. 그 반사 범위가 넓었는데 규
 장각 관속에게 배포된 별단에서 차비대령사자관과 화원의 명단을 찾을 수 있다.

91 강관식, 앞의 책(2001), 상권, pp. 28-29.

92 정조는 즉위 직후 영조 어제 출간 사업을 활발히 펼쳤다. 자신의 춘저록(春邸錄) 정
 리도 이 무렵부터 시행하게 하였다. 김문식, 앞의 논문(2000), p. 9.

93 『내각일력』, 정조 9년(1785) 6월 15일(임진).

94 『내각일력』, 정조 12년(1788) 9월 18일(병자). 강관식은 이 일을 두고 신한평과 이종
 현이 "파면된 채 멀리 귀양 가는 곤욕을 치렀다"고 해석하였으나, '위격(違格)'은 맥
 락상 '(시험에서 요구하는) 격식에 맞지 않다', 혹은 '불합격' 정도로 해석하는 것이
 타당할 것이다. 실제로 신한평과 이종현은 바로 다음 녹취재인 1789년 1월 30일의
 '금춘등(今春等) 초차방(初次榜)'에 참여하였기 때문에 파면되었다고 보기는 어렵다.

95 『일성록』, 정조 12년(1788) 10월 16일. 허감은 경모궁(사도세자)의 자비대령이었음
 을 들어 영부사과에 제수되었다. 허감은 1791년 영부사과에서 일시적으로 파면되는
 위기를 맞기도 하나[『일성록』, 정조 15년(1791) 5월 5일(기묘)], 1796년의 조사 당
 시 여전히 영부사과의 녹봉을 받고 있었다[『일성록』, 정조 20년(1796) 7월 12일(을
 묘)].

96 강세황, 박동욱·서신혜 역주, 『표암유고』(지식산업사, 2010), pp. 19-20의 "찰방 김
 홍도와 찰방 김응환을 배웅하며".

97 『일성록』, 정조 14년(1790) 6월 27일(병자). 장시흥은 이날 실동지중추부사(實同知
 中樞府使)에 제수되었으며, 그의 집안사람들을 추증하는 교지도 받았다.

98 『일성록』, 정조 14년(1790) 4월 29일(기묘). 『무예도보통지』를 완성한 공로로 시상한 김종회는 장용영 별단에 올라 있었다.

99 『일성록』, 정조 15년(1791) 9월 22일(갑오); 10월 7일(무신).

100 차비대령화원 선발 시험의 과정과 자세한 내용에 대해서는 강관식, 앞의 책(2001), 상권, pp. 30-31. 총 응시자는 31명이었다. 선발된 자들은 채색 값 5냥을 하사받았고, 탈락된 자들은 호초(胡椒)와 단목(丹木), 동전(銅錢) 등을 하사받았다.

101 김득신은 예외적으로 1772년 육상궁시호도감(毓祥宮諡號都監)에 참여한 기록이 있다.

102 『내각일력』, 정조 7년(1783) 12월 15일(임신), 포폄등제, "揮灑可意";『내각일력』, 정조 9년(1785) 12월 15일(경인), 포폄등제, "才則可取";『내각일력』, 정조 11년(1787) 12월 15일(무신), 포폄등제, "畫格超凡"; 강관식, 앞의 책(2001), 상권, p. 109 재인용.

103 『내각일력』, 정조 20년(1796) 6월 12일(병술), "今六月十二日 差備待令畫員 去乙卯夏等祿取才 初次榜 人物 任公釣魚 三下一畫員李命奎 三下二畫員吳完喆 三下三畫員崔得賢 三下四畫員張漢宗 三下五畫員尹碩根 三下六畫員金得臣 三下七畫員李寅文. 入啓 李寅文 改書上之下 李命奎 吳完喆 崔得賢 張漢宗 金得賢 等 抹下 尹碩根 改書 三上. … 仍傳曰, 近來畫題, 不能成樣, 考試亦然. 後或如此, 當該閣臣, 難免重勘." 이는 같은 날 있었던 금하등(今夏等) 녹취채[인물-이광재호석(李廣財虎石)]에서도 반복되었다. 각신들은 이인문을 4등에 두었으나, 정조는 다시 점수를 고쳐서 그를 1등으로 올렸다. "今六月十二日 差備待令畫員 今夏等 祿取才 初次榜, 人物 李廣財虎石. 三下一 畫員金在恭, 三下二 畫員申漢枰, 三下三 畫員韓宗一, 三下四 畫員李寅文, 三下五 畫員李命奎, 三下六 畫員崔得賢, 三下七 畫員尹碩根, 三下八 畫員張漢宗, 三下九 畫員吳完喆. 入啓 李寅文 改書 三上, 崔得賢 尹碩根 改書 三中, 吳完喆 改書 次上, 李命奎 改書 次中, 金在恭·張漢宗 改書 次下, 申漢枰 改書 更."

104 1796년 6월과 7월에는 1795년(을묘)의 녹취재까지 소급하여 거을묘(去乙卯) 하등(夏等), 금하등(今夏等), 거을묘 추등(秋等), 추금등(秋今等), 4개 분기의 녹취재를 시행하였다. 자세한 목록은 강관식, 『조선 후기 궁중화원 연구(하): 규장각 자비대령화원 녹취재 자료의 분류 색인』(돌베개, 2001), pp. 34-36에 정리되었다.

105 『내각일력』, 정조 12년(1788) 4월 16일(무신). 대교 윤행임은 절목에 의거하여 어제(御製) 책자를 1,000장 인찰한 공역으로 화원 이인문과 김종회의 시상을 요청하였다. 정조는 이 둘을 가자(加資)하고, 이미 가자된 경우는 변장에 제수하라고 하였다. 이인문은 1788년 9월부터 1791년 초까지 녹취재시험을 치르지 않았다. 변장에 제수되어 30개월 걸쳐 외직에 나가 있었기 때문으로 추정할 수 있다.

106 『일성록』, 정조 20년(1796) 7월 11일(갑인)과 12일(을묘). 도화서 별체아에 부록했던 최득현의 자리가 공석이 되자 정조가 이인문을 부록하려고 하였으나, 이인문은 전

에 이미 별체아에 부록되어 지금 녹을 받아먹고 있다고 하였다. 정조는 그렇다면 김 득신을 부록하라고 하였다.

107 이인문은 순조대에는 이와 반대의 상황에 맞닥뜨리게 된다. 그의 녹취재 성적이 정조 대에는 높았다가 순조대에는 낮아지며, 사과사정 부록율도 정조 때보다 반으로 줄게 된다.

108 어제 인찰에 대한 시상은 『내각일력』, 정조 14년(1790) 6월 11일(경진). 어진 제작 참여에 대한 시상은 『내각일력』 정조 15년(1791) 10월 7일(무신), 관찬서 제작에는 『내각일력』, 정조 9년(1785) 8월 9일(병술)의 『궁원의』 제작과 『내각일력』, 정조 20 년(1796) 9월 21일(계해)의 『함흥영흥본궁의(咸興永興本宮儀)』 제작에 대한 기록 참 조. 용주사 불화에 대한 기록은 『내각일력』, 정조 14년(1790) 10월 6일(계축) 참조.

109 『일성록』, 정조 8년(1784) 9월 18일(경오).

110 『일성록』, 정조 12년(1788) 10월 16일(갑진).

111 김덕성은 1784년에는 녹취재에 응시하였으나 1785년과 1786년에는 응시하지 않았 는데, 상존호도감에 참여한 공로로 변장에 제수되고 외방에 나가 있었기 때문이다. 1787년 녹취재 기록에 나타는 걸로 보아, 어떤 일로 잠시 복귀한 듯하다. 1788년의 기록에 이미 영부사과에 부직하였다는 것으로 보아 이후에는 자비대령의 녹봉을 더 이상 받지 않게 되고, 따라서 원대령들과 마찬가지로 명예 퇴직한 것으로 보인다. 부 자지간인 김덕성과 김종회는 각각 초대차비대령화원과 원대령으로 서로 역할이 바 뀌었다는 점이 흥미롭다.

112 장인경은 이 화원 그룹에서 예외적인 경우이다. 앞서 언급한 것처럼 그는 1784년, 영 조의 차비대령이었음이 뒤늦게 밝혀져서 정원 외 화원으로 기용(加出差定)되었다. 액외화원(額外畫員)이었던 것을 짐작할 수 있다.

113 김응환은 1788년, 김종회는 1789년, 장시흥은 1790년, 허감은 1790년에 마지막 녹취 재 시험을 보았다.

114 『내각일력』, 정조 7년(1783) 11월 20일(정미), 「奎章閣 寫畫兩廳 差備待令 應行節目」, "一寫字官畫員若作關則勿論祿官生徒自本閣抄擇試藝以兩次入格居首者八 啓塡差爲白齊."

115 예를 들어 "차비대령화원 ○○○에게 문제가 생겨 화원 △△△를 대신 차정한다"는 문구이다. 『내각일력』, 순조 17년(1817) 11월 29일(무진), "差備待令畫員吳珣有頉代畫 員金彝教小單子入之" 등.

116 『내각일력』, 정조 12년(1788) 9월 18일(병자), "草榜判付畫員 申漢枰, 李宗賢等旣有從 自願圖進之命, 則冊巨里則所當圖進 而皆以不成樣之別體應畫, 極爲駭然 竝以違格施行."

117 『내각일력』, 정조 12년(1788) 9월 18일(병자), "以司卷傳于鄭大容曰, 張漢宗, 金在恭, 許容 差備待令 權差差下."

118 『일성록』, 정조 12년(1788) 10월 16일(갑진). 이 기록에 대해서는 다음 장에서 자세

히 살펴보겠다.

119 1779년 원빈 홍씨(元嬪洪氏)의 빈궁·혼궁도감에서 '표석전홍시책전홍애책전금화원(表石塡紅諡冊塡紅哀冊塡金畫員)'으로 시상되었다[『일성록』, 정조 3년(1779) 7월 3일(을유)]. 나라의 역사에 노고가 많아 화원 장시흥과 함께 최득현을 영부사과의 자리에 붙였다[『일성록』, 정조 13년(1779) 10월 1일(계축)]. 이후 공에 비해 상이 과하다는 이유로 화원에서 태거되었으나, 그 처사가 지나치다고 하여 다시 복속되는 일을 겪었다[『일성록』, 정조 5년(1781) 12월 20일(무자)].

120 『내각일력』, 정조 12년(1788) 8월 24일(계축), "以司卷 傳于尹行任曰, 前差備待令寫字官 洪聖源 特爲復屬. 差備待令畫員 崔得賢 亦爲復屬."

121 최득현은 1788년에 젊은 화원들과 함께 차정된 이후, 《화성원행도병》을 비롯하여 여러 화업에서 주도적인 역할을 맡았다. 1789년 천원도감(遷園都監)에 참여하였고, 1790년 진안대군(鎭安大君)의 묘비를 제작하였고, 1791년 어진 도사에 참여하였고, 1793년 〈성시전도(城市全圖)〉, 1796년 진찬도병 제작에 참여하였다. 그 공로를 인정받아 황해 감영의 비장(裨將)에 부록되면서 차비대령화원을 은퇴하였다. 『내각일력』, 정조 21년(1797) 10월 29일(갑자).

122 『일성록』, 정조 12년(1788) 10월 12일(경자), 『가체신금사목(加髢申禁事目)』 반하(頒下) 명단.

123 박인수와 허용, 오완철은 1783년 선발 시험에서 탈락되었던 자들이다.

124 본서 2장 1절 '2) 차비대령화원과 일반 화원의 공동업무'의 '(1) 도감 사역' 참조.

125 박인수가 차정된 이후 2년이 지나도록 생도였다는 사실은 『일성록』과 『승정원일기』, 정조 13년(1789) 12월 29일(경진)의 기사에서 확인할 수 있다.

126 『내각일력』, 정조 8년(1783) 11월 9일(경신).

127 『내각일력』, 정조 11년(1887) 12월 15일(무신).

128 『내각일력』, 정조 13년(1789) 3월 15일(임신).

129 『일성록』, 정조 13년(1789) 12월 29일(경진).

130 차비대령화원을 배출한 유력 화원 가문에 대해서는 강관식, 앞의 책(2001), 상권, pp. 520-525.

131 『내각일력』, 정조 18년(1794) 6월 15일(경오); 6월 22일(정축).

132 윤석근을 제외한 나머지 화원들이 보조적인 역할을 수행하였을 가능성을 배제할 수는 없다. 어진 도사 시에도 논상의 대상이 된 화원들 외에 차비대령화원 전원이 참여하였기 때문이다. 다만 규장각에서 1796년 5월 말부터 7월 초까지 두 달간은 전해(을묘년)의 몫까지 소급하여 녹취재를 열고 녹과를 주었는데, 《화성원행도병》과 『원행을묘정리의궤』의 제작 등 주요 화업이 끝난 직후 공로를 치하하는 성격을 띠었다고 생각한다. 이 녹취재에도 1794년에 채용된 네 사람은 응시하지 않았다는 점은 실제

로 이들이 을묘년 화역과 무관함을 보여준다고 생각한다.

133 『내각일력』, 정조 21년(1796) 9월 21일(정해), "本閣咸興永興兩本宮儀式 改刊時 別單: 寫字官 朴希聖, 趙元魯, 李垣李, 東憲 白弘奎, 玄喜靜, 安思賢, 朴履信, 金瑠. 畫員 金得臣, 張漢宗, 李命圭, 尹碩根, 書吏 劉相祐各木一疋 判下."

134 1797년에는 변광복과 윤석근, 김건종이 권차화원으로 기록되었다. 『내각일력』 정조 21년(1797) 11월 4일(기사), "寫字官十二員, 畫員九員, 各白曆一件中曆一件. 權差畫員 卞光復, 尹碩根, 金建鍾, 額外畫員 張麟慶 各白曆一件." 차비대령사자관 12원(員), 화원 9원에게는 각 백력(白曆)과 중력(中曆)이 1건씩 지급되었으며, 권차화원인 변광복, 윤석근, 김건종, 액외화원 장인경에게는 각 백력 1건이 지급되었다. 권차화원이 일시적인 정원 외 인원이라면, 액외화원은 지속적인 정원 외 인원이라고 추정된다.

135 정조 연간 2차례 사과와 사정에 부록되었다. 『내각일력』, 정조 20년(1796) 5월 29일(계유); 정조 24년(1800) 윤4월 3일(을묘).

136 『일성록』, 정조 12년(1788) 10월 1일(기축), "有防啓言, 本閣畫員 只有三窠之祿, 而取才入格者, 例爲受食. 故其外空役者, 居多渠輩, 無以聊賴. 臣意則, 本廳 永付司果 三人祿之還付該曹窠者, 移付本閣畫員, 以爲輪回均分之地, 恐合軫念之道. 故敢此仰達. 敎以令該曹, 詳考草記稟處."

137 『일성록』, 정조 12년(1788) 10월 16일(갑진).

138 『내각일력』, 순조 16년(1816) 12월 2일(병자); 강관식, 앞의 책(2001), 상권, pp. 53-54 수정 재인용. 강관식은 이 인용에서 '실관'을 관직을 수여하는 특혜라고 해석하였다. 그러나 문맥상 실관은 특별한 관직을 의미하는 것이 아니라, 4번의 녹취재를 통해 화원의 직첩을 받은 '실관 화원'을 의미한다. 다시 말해 '실관 화원'은 녹봉이 없는 생도와 대비되는 말이다. 애초에 차비대령화원은 (실관) 화원 중에서 선발하였지만 때로 생도 중에 선발하기도 하였다. 생도로서 차비대령화원이 되면 앞서 응행절목에서 보았듯(6항) 곧 실관 녹봉을 챙겨주게 되어 있었다. 이미 정조 연간에도 녹봉 없이 예차 대령화원으로 일하다가, 녹봉이 마련되자 정식 대령화원에 오른 예가 있었다.

139 『육전조례』 권6, 「도화서」; 강관식, 앞의 논문(2012), pp. 270-273 재인용.

140 규장각의 차비대령사자관과 화원에게 배정된 체아직에 대해서는 더 자세한 연구가 필요하다. 시행된 지 5년 만에 이미 애초에 배정된 것보다 녹과가 줄어들었다. 녹과가 줄면 기본급뿐 아니라 장려급을 주기도 어려웠을 것이고, 자연히 녹취재의 횟수도 줄었을 것이다. 정조 연간 녹취재 후 장려급이 지급된 횟수는 1년에 평균 1.5번이었다. 1795년 을묘년 화성원행이 있은 직후에 2년치의 녹취재 6번을 한 번에 부과한 적이 있었는데, 그 시기를 제외한다면 1년에 1번 정도만 장려급 지급이 가능했다고 할 수 있다. 기록이 누락되었을 가능성도 배제할 수는 없지만 그럼에도 순조대의 평균 2.3번이나 헌종대의 평균 3.4번에 비해 현저히 적은 횟수이다. 순조대 이후 녹취재가

더 정기적으로 시행된 것에 대해서는 자세한 연구가 필요하다. 차비대령을 위한 녹과가 추가적으로 마련되었을 가능성과 기본 급여를 줄이고 녹취재를 통한 장려급 중심으로 급여체계가 바뀌었을 가능성을 열어둔다.

141 화원 가문에 대한 연구는 강관식, 앞의 책(2001), 상권, pp. 520-525; 박수희, 「朝鮮 後期 開成 金氏 畫員 硏究」, 『미술사학연구』 256(한국미술사학회, 2007), pp. 5-41; 황정연, 「조선시대 畫員과 궁중회화」, 박정혜 외, 『왕의 화가들』(돌베개, 2012), pp. 108-122.

142 김두헌, 「差備待令書員의 신분과 세전 및 혼인」, 『전북사학』 3(전북사학회, 2007), p. 55.

143 한영우, 「朝鮮時代 中人의 身分·階級的 性格」, 『韓國文化』 9(서울대학교 규장각한국학연구원, 1988), pp. 179-209; 정옥자, 『조선 후기 중인문화 연구』(일지사, 2005).

144 『일성록』, 정조 7년(1783) 8월 29일(무자). 영조 어진을 모사한 장경주(張敬周)의 세 아들은 모두 혜택을 입었으나, 함홍도(咸道弘)의 아들 함후철(咸厚喆)은 그렇지 못함을 병조에서 아뢰어, 정조가 그를 수용할 것을 허락하였다. 그러나 정해진 녹봉 안에서 임의로 자리를 만드는 일이 쉽지는 않았는지 금세 수용되지는 않았다. 수년간 같은 상소가 반복해서 올라왔다. 『일성록』, 정조 10년(1786) 4월 2일(을해); 정조 12년(1788) 9월 8일(병인); 정조 14년(1790) 2월 14일(을축).

145 차비대령화원을 배출한 유력 화원 가문에 대해서는 강관식, 앞의 책(2001), 상권, pp. 520-525.

146 『승정원일기』, 정조 13년(1789) 12월 29일(경진).

147 변광복과 함께 특별히 우대된 자가 장한종이다. 장한종은 변광복보다는 늦은 시기인 1797년 영부사과에 부록되었다. 이는 최득현의 녹과를 이은 것이었다. 『내각일력』, 정조 21년(1797) 10월 29일(갑자).

II. 어진과 신하 초상의 제작

1 어진에 대한 연구는 미술사 분야에서 이강칠, 조선미, 이성미, 진준현의 선구적 연구와 2000년대 들어 조인수, 강관식, 권행가, 윤진영, 이수미의 후속 연구 등을 주목할 수 있다. 역사학계에서는 사료에 기반한 김지영, 신명호의 연구를 주목할 수 있다. 각 연구자의 대표 논저를 소개하면 다음과 같다. 이강칠, 「御眞圖寫 과정에 대한 小考: 李朝 肅宗朝를 중심으로」, 『古文化』 11(한국대학박물관협회, 1973), pp. 3-21; 조선미, 「朝鮮王朝時代의 御眞製作過程에 관하여」, 『美學』 6(한국미학회, 1979), pp. 3-23; 동저, 『왕의 얼굴: 한·중·일 군주 초상을 말하다』(사회평론, 2012); 동저, 『어진, 왕의

초상화』(한국학중앙연구원, 2019); 이성미, 「조선왕조 어진 관계 도감의궤」, 『朝鮮時
代御眞都監儀軌研究』(한국정신문화연구원, 1997); 진준현, 「英祖, 正祖代 御眞圖寫와
畫家들」, 『서울대학교박물관 연보』 6(서울대학교박물관, 1994), pp. 19-72; 동저, 「肅
宗代 御眞圖寫와 畫家들」, 『古文化』 46(한국대학박물관협회, 1995a), pp. 89-119; 조
인수, 「조선 초기 태조 어진의 제작과 태조 진전의 운영」, 『미술사와 시각문화』 3(미
술사와 시각문화학회, 2004), pp. 116-153; 동저, 「조선 후반기 어진의 제작과 봉안」,
『다시 보는 우리 초상의 세계』(국립문화재연구소, 2007), pp. 6-33; 강관식, 「털과
눈: 조선시대 초상화의 제의적(祭儀的) 명제(命題)와 조형적 과제」, 『미술사학연구』
248(한국미술사학회, 2005), pp. 95-129; 권행가, 『이미지와 권력: 고종의 초상과 이
미지의 정치학』(돌베개, 2015); 윤진영, 「藏書閣 所藏 『御眞圖寫事實』의 正祖~哲宗代
御眞圖寫」, 『藏書閣』 11(한국학중앙연구원, 2004), pp. 283-336; 이수미, 「경기전 태조
어진(御眞)의 조형적 특징과 봉안의 의미」, 『美術史學報』 26(미술사학연구회, 2006),
pp. 5-32; 김지영, 「肅宗·英祖代 御眞圖寫와 奉安處所 확대에 대한 고찰」, 『규장각』
27(서울대학교 규장각한국학연구원, 2004a), pp. 55-76; 신명호, 「대한제국기의 어진
제작」, 『조선시대사학보』 33(조선시대사학회, 2005), pp. 245-280.

2 이성훈, 「조선 후기 사대부 초상화의 제작 및 봉안 연구」(서울대학교 대학원 고고미
술사학과 박사학위논문, 2019), pp. 610-758.

3장 어진의 제작과 진전의 운영

1 조선 전기의 진전(眞殿)제도에 대해서는 다음 논문을 참고할 수 있다. 조선미, 『韓國
肖像畫 硏究』(열화당, 1983), pp. 110-115; 조인수, 「조선 초기 태조 어진의 제작과 태
조 진전의 운영」, 『미술사와 시각문화』 3(미술사와 시각문화학회, 2004), pp. 116-
153; 동저, 「세종대의 어진과 진전」, 『미술사의 정립과 확산』 1(사회평론, 2006), pp.
160-179.

2 『국조오례의(國朝五禮儀)』, 「吉禮」, "眞殿享祀俗節義"; 『(국역)국조오례의』 1(법제처,
1982), pp. 186-190.

3 영흥 진전의 설립 과정과 주도 세력에 대해 확언할 수 없다는 문제 제기가 있었다. 조
인수, 앞의 논문(2004), pp. 124-125.

4 준원전과 목청전에 향과 축을 보낸 기사: 『세종실록』 권17, 세종 4년(1422) 9월 18일
(임신); 권21, 세종 5년(1423) 8월 13일(신유); 권30, 세종 7년(1425) 11월 2일(정
유); 권75, 세종 18년(1436) 12월 8일(기사); 권101, 세종 25년(1443) 9월 13일(갑
자). 준원전 시위호군에 대한 기사: 『태종실록』 권19, 태종 10년(1410) 2월 12일(기
유). 준원전 전직에 대한 기사: 『태종실록』 권35, 태종 18년(1418) 3월 3일(계축).

5 『세종실록』의「오례(五禮)」에는 준원전 외 다른 진전에 대한 언급이 없다. 그에 비해
 『국조오례의』에는 5처의 진전에 공통적으로 드리는 제사로서 '속절향진전의(俗節享
 眞殿儀)'가 정립되었다.

6 세종의 외방 진전에 대한 개혁은 세종 24년(1442)에 대대적으로 행해졌다. 역설적
 이게도 경주, 평양, 전주의 진전을 철폐하자는 논의가 일어난 이후에 진전에 대한 지
 원과 개혁이 이루어졌다. 이는 왕실의 원묘(原廟)였던 한양의 문소전(文昭殿)에 태
 조와 왕후의 영정 대신 신주를 봉안하자는 결정이 내려지면서 지방의 진전도 아울러
 정리하려는 의지의 일환이라고 볼 수 있다. 이때 세종은 전주, 경주, 평양의 진전에도
 각각 경기전(慶基殿), 집경전(集慶殿), 영숭전(永崇殿)이라는 전호(殿號)를 부여하
 고, 영흥, 개성과 마찬가지로 관리인 전직(殿直) 2인을 각각 배정해 보냈으며, 5처
 의 태조 어진을 모두 가져와 서울에서 개모한 후 다시 각지에 봉안하기에 이르렀다.
 그리고 이 과정에서 구(舊)영정을 맞이하는 봉영 의식과 진전에 환봉하는 봉안 의식
 의 의주(儀註)를 개정하기에 이른다.『세종실록』권97, 세종 24년(1442) 7월 18일(병
 자); 권101, 세종 25년(1443) 9월 11일(임술). 이 의식은 세종 1년 개성의 계명전(후
 목청전)에 처음 어진을 봉안했을 때 사용한 의례보다는 간략해졌지만, 5처의 외방 진
 전에서 각도의 관찰사와 수령들이 참여하는 공식적인 의례가 정립되었다는 점에서
 의의가 있다. 계명전 어진 봉안 의식은『세종실록』권5, 세종 1년(1419) 8월 8일(경
 진) 참조.

7 『예종실록』권6, 예종 1년(1469) 6월 27일(기묘). 밀성군 등에게 선원전(璿源殿)에
 나아가서 환조 이하의 영정 33함을 받들어 궐내로 들어오게 하였다.

8 선조~인조 연간 양란 중 태조 어진의 이동과 복원 사업에 대해서는 유재빈,「움직이
 는 어진: 양란(兩亂) 전후(前後) 태조(太祖) 어진(御眞)의 이동과 그 효과」,『大東文化
 硏究』114(성균관대학교 대동문화연구원, 2021), pp. 101-127.

9 『광해군일기』권106, 광해 8년 8월(정미); 권144, 광해 11년(1619) 9월 18일(정유).
 광해군은 영숭전과 봉성전에 두 선조의 영정을 봉안하면서 그 공로로 개성에 별시를
 실시하였다. 조인수, 앞의 논문(2004), p. 130.

10 『선조실록』권60, 선조 28년(1595) 2월 22일(을축).

11 『인조실록』권19, 인조 6년(1628) 9월 11일(무진).

12 『인조실록』권24, 인조 9년(1631) 3월 7일(신사). 이때 인조는 소복을 입고 3일 동안
 곡한 뒤 종묘 태조의 신위 앞에서 위안제를 거행하였다. 영정은 신주와 한 가지요, 영
 정에 불이 탄 것은 능에 불이 난 것보다 훨씬 중하다는 의견이 대두되었기 때문이다.
 이후 경주에 집경전의 재건을 요청하는 상소가 있었지만 재건에 이르지는 못하였다.
 『인조실록』권30, 인조 12년(1634) 10월 10일(계사). 집경전에는 정조 연간 어필비
 와 비각이 세워졌다.『정조실록』권45, 정조 20년(1796) 11월 5일(병오); 권48, 정조

22년(1798) 4월 22일(병진).

13 『선조실록』권34 선조 26년(1593) 1월 28일(계미).

14 『광해군일기』권82, 광해 6년(1614) 9월 3일(임자); 『광해군일기』권112, 광해 9년 (1617) 2월 25일(경신); 『광해군일기』권114, 광해 9년(1617) 4월 1일(을미).

15 『현종실록』권16, 현종 10년(1669) 1월 4일(무술).

16 『숙종실록』권25, 숙종 19년(1693) 8월 30일(신축). 이날 이간(李侃)은 태조의 셋째 아들인 익안대군(益安大君) 이방의(李芳毅)와 태종의 장인 여흥부원군(驪興府院君) 민제(閔霽)의 묘에 치제(致祭)하게 하는 건의도 올렸으며, 5년 전에는 남별전(南別殿)에 태조의 어진을 모사할 것을 요청하는 등 종친으로서 왕실 현창 사업에 앞장섰다.

17 『숙종실록』권26, 숙종 20년(1694) 2월 27일(을미). 이때 비문은 유하익(俞夏益)이 쓰기로 하였지만, 병으로 쓸 수 없게 되자 이정(李瀞)에게 쓰게 하였고, 결국 어떤 이유에서인지 애초에 문제를 검토한 권유가 쓰게 되었다. 『승정원일기』, 숙종 19년(1693) 10월 16일(병술); 354책, 숙종 19년(1693) 11월 23일(임술); 숙종 20년(1694) 2월 5일(계유); 숙종 20년(1694) 2월 13일(신사); 숙종 20년(1694) 2월 14일 (임오).

18 조선 초기 문소전에 대해서는 조인수, 앞의 논문(2004), 129-131; 동저, 「세종대의 어진과 진전」, 『미술사의 정립과 확산』1(사회평론, 2006), pp. 164-167 참조. 문소전에서의 의례에 대해서는 김철배, 「조선 전기 太祖眞殿 儀禮의 정비 과정」, 『전북사학』43(전북사학회, 2013). 문소전의 제례와 공간 구성에 대해서는 안선호·홍승재, 「궁궐 내 원묘(原廟)건축 연구」, 『대한건축학회 논문집: 계획계』27(대한건축학회, 2011), pp. 138-139 참조.

19 『세종실록』권55, 세종 14년(1432) 1월 16일(병자).

20 영희전(永禧殿)의 연혁에 대해서는 조인수, 앞의 논문(2004), pp. 10-30; 장필구, 「복원연구를 통한 永禧殿의 고찰」(서울대학교 대학원 건축학과 석사학위논문, 2004), pp. 5-13 참조.

21 영희전의 부지는 현 서울시 중구 저동 중부경찰서 부근이라고 추정된다. 장필구, 위의 논문(2004), pp. 28-35.

22 『광해군일기』, 광해 10년(1618) 7월 18일(갑진); 광해 11년(1619) 9월 4일(계미). 광해군은 임란 후 훼손되고 흩어졌던 어진들을 복구하였는데, 한양의 남별전을 전주에서 이모되어 평양 영숭전에 봉안할 예정이었던 태조 어진과 묘향산에서 봉선전으로 이봉되는 세조 어진이 거쳐가는 임시 봉안처로 삼았다. 본래 광해군의 생모였던 공빈 김씨(恭嬪金氏, 1553~1577)의 사당이어서 봉자전(奉慈殿)이란 전호를 가지고 있었는데, 두 어진을 모시면서 전호가 남별전으로 바뀌었다. 봉자전에 대한 기사는 『광해군일기』, 광해 2년(1610) 4월 28일(계묘); 광해 7년(1615) 9월 6일(기묘); 광해 10년

(1618) 7월 18일(갑진) 참조.

23 태조와 세조의 어진은 광해군 말 인조 초년 기간에 전란을 피해 강화도와 한양의 남별전을 자주 오고 갔다. 『인조실록』권4, 인조 2년(1624) 2월 12일(병신); 3월 22일 (병자); 8월 24일(병오); 권15, 인조 5년(1627) 3월 29일(병신).

24 『인조실록』권26, 인조 10년(1632) 2월 29일(정유); 3월 9일(병오). 봉안할 당시는 아직 원종으로 추숭되지 못하였고 대왕(大王)으로 불렸다. 처음 봉안시에는 숭은전에 신주와 영정을 함께 봉안할 수 없다고 하여, 숭은전에는 신주를 그 뒤 별전에는 영정을 봉안하였다. 인조 13년(1635)에 원종이 종묘로 부묘된 이후 영정은 숭은전에 봉안되었을 것이다. 장필구, 앞의 논문(2004), pp. 9-10.

25 『인조실록』권34, 인조 15년(1637) 2월 15일(을유). 이 기사에는 태조의 영정을 잃어버렸다고 되어 있으나, 후에 다시 찾아서 서울로 가져와 매안(埋安)하였음을 알 수 있다.

26 『인조실록』권34, 인조 15년(1637) 3월 30일(기사).

27 『영희전별등록』; 장필구, 앞의 논문(2004), p. 10; 『인조실록』권35, 인조 15년(1637) 9월 2일(정묘).

28 『인조실록』권34, 인조 15년(1637) 4월 29일(무술).

29 『숙종실록』권6, 숙종 3년(1677) 5월 6일(신사); 『남별전중건청의궤(南別殿重建廳儀軌)』; 장필구, 앞의 논문(2004), p. 11.

30 『(태조太祖)영정모사도감의궤(影幀模寫都監儀軌)』; 『숙종실록』권19, 숙종 14년 (1688) 3월 3일(병자).

31 『숙종실록』권22, 숙종 16년(1690) 10월 27일(갑신).

32 새로운 진전을 세우는 것은 왕실의 사업을 장대하게 하려 한다는 비난을 받을 부담이 있었다. 세종은 진전이 영정의 수만큼 늘어날 것을 우려하여, 새 진전을 세우는 전통을 경계하기도 하였다. 숙종은 이러한 부담 때문에 기존의 남별전을 이용하였을 것으로 추측할 수 있다.

33 숙종대에는 태조 어진을 새로 모사하였을 뿐 아니라 세조 어진을 1692년과 1713년 두 번에 걸쳐 보수하였다. 1692년의 보수는 『승정원일기』, 숙종 18년(1692) 9월 4일 (경술), 『영정수보도감의궤(影幀修補都監儀軌)』(장서각2-2769) 참조. 1713년의 보수는 『숙종실록』권53, 숙종 39년(1713) 4월 8일(을묘); 『승정원일기』, 숙종 38년 (1712) 12월 27일(병자); 숙종 39년(1713) 4월 8일(을묘); 『영정수보도감의궤』(장서각2-2771) 참조.

34 숙종은 3년에 한 번씩 성배(三年一省拜)함을 원칙으로 삼았다. 『숙종실록』권38, 숙종 29년(1703) 9월 19일(임술).

35 조선 후기 선원전에 대해서는 조선미, 앞의 책(1983), p. 21; 조인수, 앞의 논문

(2004), pp. 6-30; 김지영, 「肅宗·英祖代 御眞圖寫와 奉安處所 확대에 대한 고찰」, 『규장각』, 27(서울대학교 규장각한국학연구원, 2004a), pp. 55-76; 동저, 「조선 후기 影幀模寫와 眞殿 營建에 대한 고찰」, 『규장각 소장 분류별 의궤 해설집』(서울대학교 규장각한국학연구원, 2005b), pp. 195-216; 이강근, 「조선 후기 선원전(璿源殿)의 기능과 변천에 관한 연구」, 『강좌미술사』35(한국불교미술사학회, 2010), pp. 239-286; 손명희, 「조선 후기 선원전의 祭物과 祭器, 儀仗, 그리고 봉안 어진의 성격과 기능」, 『미술사학연구』312(한국미술사학회, 2021), pp. 35-74 참조.

36 숙종이 자신의 어진 봉안처를 선원전으로 명명한 것은 새로 진전을 짓는 부담을 피하고 옛 제도를 복구하는 명분을 취하고자 했을 가능성이 크다. 선원전이라고 명명하면서 전기의 선원전의 위상을 계승하는 효과도 있었을 것이다. 실제로 『춘관통고』 등의 기록에서는 숙종대의 선원전이 조선 전기 선원전의 후신이라고 역사적으로 연관지어 설명하고 있다.

37 숙종의 어진 제작에 대해서는 진준현, 「肅宗代 御眞圖寫와 畵家들」, 『古文化』46(한국대학박물관협회, 1995a), pp. 89-119; 이성미, 「조선왕조 어진 관계 도감의궤」, 『朝鮮時代御眞圖監儀軌硏究』(한국정신문화연구원, 1997), pp. 6-16; 김지영, 「숙종대 진전제도의 정비와 『(태조)영정모사도감의궤』」, 『규장각 소장 의궤 해제집』1(서울대학교 규장각, 2003b), pp. 627-637; 동저, 「1713年(肅宗 39) 御眞 圖寫와 『御容圖寫都監儀軌』」, 『규장각 소장 의궤 해제집』2(서울대학교 규장각, 2004b), pp. 527-541; 동저, 「肅宗·英祖代 御眞圖寫와 奉安處所 확대에 대한 고찰」, 『규장각』27(서울대학교 규장각한국학연구원, 2004a), pp. 55-76; 조인수, 「조선 후반기 어진의 제작과 봉안」, 『다시 보는 우리 초상의 세계』(국립문화재연구소, 2007), pp. 6-33; 윤정, 「숙종 14년 太祖 影幀 模寫의 경위와 政界의 인식」, 『한국사연구』141(한국사연구회, 2008), pp. 157-195.

38 『숙종실록』권29, 숙종 21년(1685) 8월 7일(병신).

39 『숙종실록』권53, 숙종 39년(1713) 4월 13일(경신); 4월 22일(기사).

40 숙종 어진의 표제의(標題儀)는 『(숙종肅宗)어용도사도감의궤(御容圖寫都監儀軌)』, 「儀註秩」, "御眞 標題 書寫時 二品以上至侍從臣 瞻拜儀 內入儀" 참조. 정조 어진 도사 시 표제의는 『내각일력』, 정조 5년(1781) 9월 15일(갑인), "御眞標題書寫時 原任大臣閣臣備堂都尉 時任三司瞻拜儀"와 『규장각지(奎章閣志)』권1, 「奉御眞」, "御眞標題儀" 참조. 영조대에는 자신의 어진에 대한 표제의는 다시 제정하지 않았으나, 숙종 어진 도사 후에 표제를 쓰는 절차를 새로 마련하였다. 숙종의 어진에 표제할 때는 영조 자신과 왕세자가 참석하여 사배례를 올렸다. 『영조실록』권67, 영조 24년(1748) 2월 25일(기묘).

41 이는 제신들이 갖추어 입은 흑단령복의 복식과 4번 절하는 숙배(肅拜)가 5일마다 행

해지던 왕실 조회인 조참(朝參)의례와 유사한 것에서도 알 수 있다. 조선시대의 조회(朝會)는 매일 하는 상참(常參), 5일마다 1번하는 조참(朝參), 매달 삭·망과 신정, 동지에 시행하는 조하(朝賀)로 나눌 수 있다. 이근호, 「朝鮮時代 朝參儀禮 設行의 推移와 政治的 意義」, 『湖西史學』43(호서사학회, 2006), pp. 69-99. 현임 왕의 어진에 대한 신하들의 첨배 의식이 처음부터 순조롭게 받아들여진 것은 아니다. 숙종 39년(1713) 어진에 대한 첨배 의식이 정립될 때에는 과연 살아 있는 왕의 초상화에 절을 해야 하는가 하는 논란이 있었다. 어유구는 제신들을 입첨시켜 첨배하게 하는 것은 마치 떠들썩하게 관광이나 하는 것처럼 하여 과시한다는 비난을 면할 수 없으며, 이미 왕이 친히 나오신 자리에서 초상화에 첨배한다는 것은 미안(未安)한 일이라고 하였다. 이는 어진 도사가 왕의 과시적인 사업임을 경계한 것이며, 또한 어진이 과연 임금을 온전히 대신할 수 있는가에 대한 근본적인 질문이라고 할 수 있다. 신주를 모시는 유교 전통에서 초상은 인물의 불완전한 재현으로 여겨졌고, 따라서 어진은 임금이 이미 있는 자리에선 더더욱 임금을 대신할 수 없다는 주장이었다. 숙종은 상소를 받아들이지 않았고, 어진에도 절을 올려야 마땅하며 그중에서도 가장 예를 갖춘 사배례(四拜禮), 즉 숙배를 할 것을 관철했다. 김지영, 앞의 논문(2004b), pp. 535-539. 어유구의 상소와 숙배 문제에 대해서는 다음의 기록 참조. 『숙종실록』권53, 숙종 39년(1713) 5월 11일(정해); 5월 12일(무자); 『승정원일기』, 숙종 39년(1713) 5월 11일(정해); 5월 14일(경인).

42 1713년, 숙종 어진 봉안 의식과 의장에 대해서는 김지영, 위의 논문(2004b), pp. 535-540. 이 의식은 영조 연간 『국조속오례의(國朝續五禮儀)』(1744)에 수록되면서 국가 의례로 공식화되었다. 『국조속오례의』, 「吉禮」, "御眞奉安長寧殿儀"; 『(국역)국조속오례의』5(법제처, 1982), pp. 6-67.

43 숙종은 장녕전(長寧殿)에 어진을 봉안한 뒤 매년 사맹삭(四孟朔)에 봉심(奉審)하도록 하였다. 『숙종실록』권 53, 숙종 39년(1713) 5월 5일(신사).

44 『영조실록』권67, 영조 24년(1748) 1월 17일(임인).

45 영조의 진전인 태령전(泰寧殿)을 영조의 혼전으로 사용하게 됨에 따라 영정을 임시로 위선당(爲善堂)에 옮기고, 졸곡 후 경현당(景賢堂)에 옮겼으며, 삼년상을 마치고 태령전의 신주를 종묘에 부묘함에 따라 경현당에 있던 영조의 어진을 선원전과 영희전에 봉안하게 된 것이다. 『정조실록』권1, 정조 즉위년(1776) 4월 17일(무오).

46 장필구, 앞의 논문(2004), pp. 26-27; 『영조실록』권69, 영조 25년(1749) 1월 4일(계축); 『정조실록』권5, 정조 2년(1778) 윤6월 8일(병인).

47 『국조속오례의』, 「吉禮」, "酌獻永禧殿儀"; 『(국역)국조속오례의』5(법제처, 1982), pp. 50-55.

48 영조대에 영희전 전배례는 매년 행해졌지만 작헌례는 2년에서 5년 주기로 행해졌다.

49 숙종은 처음 남별전 이건을 주장할 때부터 육명일 중 하나인 납일(臘日)에 친향하기를 원했으나, 신하들의 만류로 이루지 못하였다.『숙종실록』권16, 숙종 3년(1677) 1월 28일(을사).

50 이 의주는『국조속오례의』가 편찬되고 난 뒤에 제정된 것이나 특별히 부설로 편입되었다.

51 영조는 영희전 친향에서 6일 동안 재계하겠다고 하였는데, 이는 5일 재계하는 중사(中祀)보다 높으며, 7일 재계하는 종묘·사직의 대사(大祀)에 버금가는 것이었다. 신하들이 6일은 예가 지나친 것이니 3일로 하기를 청하자 결국 받아들였다.『영조실록』권67, 영조 24년(1748) 5월 2일(을유).

52 『영조실록』권82, 영조 30년(1754) 8월 3일(경술).

53 『영조실록』권91, 영조 34년(1758) 2월 28일(갑신).

54 『경종실록』권1, 경종 즉위년(1720) 6월 21일(병진).

55 『승정원일기』, 경종 즉위년(1720), 11월 20일(계미).

56 『승정원일기』, 영조 즉위년(1724), 10월 30일(경자).

57 영조가 즉위 후 선원전을 수보할 당시에는 이를 특별히 진전으로 의식하지 않았다. 그러다가 1735년(영조 11), 세조 어진을 모사한 것을 계기로 선원전에 방문하기 시작하였으며, 1748년(영조 24), 숙종 어진을 새로 모사하여 선원전에도 한 본 봉안하면서 적극적으로 전배하게 되었다.『영조실록』권67, 영조 24년(1748) 1월 17일(임인).

58 『영조실록』권67, 영조 24년(1748) 2월 25일(기묘).

59 『정조실록』에는 영조가 매년 숙종의 기일에 작헌례를 올렸다고 하나, 영조의 작헌례가 정기적이진 않았을 것이다. 실제로 영조가 작헌례를 올린 기록은 1724년 숙종의 영정 모사 후 봉안일 2월 25일과, 1760년(영조36) 숙종의 탄일인 8월 15일, 1775년(영조51) 숙종의 기일인 6월 7일뿐이다. 마지막 작헌례는 세손 정조가 섭행하였다.『영조실록』권63, 영조 24년(1748) 2월 25일(신유); 권100, 영조 36년(1760) 8월 15일(을사); 권124, 영조 51년(1775) 6월 7일(계미).『승정원일기』에는 영조가 1760년을 제외하고는, 숙종의 탄신일이 아닌 기일에 거의 매년 선원전 재실을 찾아 배알한 것으로 기록하였다.

60 『영조실록』권67, 영조 11년(1735) 4월 25일(을축);『승정원일기』, 영조 11년(1735) 7월 28일~9월 18일;『(세조)영정모사도감의궤』(奎14922).

61 『영조실록』권67, 영조 24년(1748) 1월 17일(임인), 1월 23일(무신), 2월 4일(무오);『승정원일기』, 영조 24년(1748) 1월 17일~2월 26일;『(숙종)영정모사도감의궤』(奎13997).

62 『영조실록』권60, 영조 20년(1744) 8월 20일(갑자).

63 영조가 태령전에서 자신의 초상을 신하들과 열람한 기록은 다음 참조.『승정원일기』,

영조 20년(1744) 11월 7일(경진); 영조 36년(1760) 8월 8일(기묘); 영조 42년(1766) 6월 17일(을묘); 영조 44년(1768) 3월 29일(정사); 영조 47년(1771) 4월 6일(병자); 영조 49년(1773) 1월 18일(무신); 영조 49년(1773) 1월 24일(갑인).

64 『승정원일기』, 영조 20년(1744) 11월 7일(경진).

65 태령전 전내의 산선과 닫집에 대해서는 『일성록』, 정조 즉위년(1776) 4월 14일(을묘) 참조.

66 김지영, 「영조대 진전정책과 『영정모사도감의궤』」, 『규장각 소장 의궤 해제집』 2(서울대학교 규장각, 2004c), p. 48.

67 정조대 진전의 상황과 그 간의 연혁은 『춘관통고』 권24~26에 정리되어 있다.

68 정조는 숙종이 목청전에 어필 비문을 내린 전례를 이어, 집경전터에 어필비와 비각을 내렸다. 『정조실록』 권45, 정조 20년(1796) 11월 5일(병오); 권48, 정조 22년(1798) 4월 22일(병진).

69 『춘관통고』의 영희전(永禧殿) 조에는 영조의 어진이 11본이라 기록되었고, 『정조실록』에서는 13본이 제작되었다고 하였다. 이처럼 차이가 나는 이유는 영조대에 어진을 제작하고 공식 기록으로 남기지 않은 경우가 많아, 정조대에 추고하였기 때문이다.

70 김지영, 앞의 논문(2005b), p. 208, 표 1 수정 재인용.

71 『정조실록』 권47, 정조 21년(1797) 11월 6일(신미).

72 정조는 처음 영조의 혼전을 태령전으로 정한 후 홍국영(洪國榮)의 제안으로 창경궁의 문정전(文政殿)으로 고쳐 정했으나, 혜경궁 홍씨(惠慶宮洪氏)의 뜻으로 다시 태령전으로 바꾸었다. 문정전은 창경궁의 편전으로서 숙종의 비와 숙종, 경종의 혼전으로 계속 사용되어왔다. 한편 문정전 앞마당은 사도세자가 뒤주에서 죽은 장소이기도 하다. 당시 영조의 비이자 사도세자의 모친인 정성왕후의 혼전으로 사용되던 문정전 앞에서 영조는 정성왕후를 핑계 삼아 사도세자를 처단하였다. 혜경궁이 문정전이 혼전으로 사용되는 것을 반대하였다면 이는 정조가 영조로부터 왕위를 계승하는 시점에 사도세자의 기억이 삽입되는 것을 경계했기 때문일 것이다. 『정조실록』 권1, 정조 즉위년(1776) 3월 16일(정해); 4월 15일(병진). 이후 정조가 창덕궁으로 이어하면서 영조의 혼전은 다시 한번 문정전으로 옮겨지게 된다. 『정조실록』 권4, 정조 1년(1777) 7월 30일(계사).

73 『정조실록』 권1, 정조 즉위년(1776) 4월 17일(무오); 『일성록』 같은 날짜.

74 『일성록』, 정조 즉위년(1776) 4월 14일(을묘); 4월 15일(병진) 기사 참조. 영조의 어진을 위선당에 임시 봉안하는 날, 영조의 어제 보록을 경현당에 이안하였다.

75 『일성록』과 『승정원일기』, 정조 2년(1778) 4월 15일(병진); 4월 17일(무오) 기사 참조. 정조는 상중이었기 때문에 포리익선관(布裏翼善冠)과 포포(布袍)를 갖추어 입었다. 어진을 위선당에서 경현당으로 옮길 때에는 섭관을 차출하고, 대신들이 따르

며, 어진을 실은 신연(神輦) 전후로 의장이 갖추어진 행차가 이루어졌다. 봉안 의식
은 '을묘(乙卯)년의 예'로 하기로 하였는데, 이는 영조 11년(1735) 8월 27일, 영희전
의 세조 영정을 모사하기 위해 경덕궁(慶德宮)의 광명전(光名殿)에 잠시 이봉한 일을
가리킨다. 위선당에 이르러 사배례를 하고 경현당에 나아가 봉안한 뒤 다시 사배례를
행하는 의식이었다.

76 『일성록』, 정조 즉위년(1776) 4월 16일(정사).

77 『정조실록』 권5, 정조 2년(1778) 1월 15일(병자). 일을 크게 벌이지 않기 위해 도감
 을 두지 말 것을 당부했다. 그러나 후에 선원전 중수 도감 당상에 대한 언급이 있어
 도감이 후에 설치되었을 가능성도 있다. 영의정의 책임하에 예조, 공조 판서 및 호조
 의 낭청 1원이 참석하여, 책임자의 지위는 도감 설치시와 변함이 없었다.

78 『정조실록』 권5, 정조 2년(1778) 1월 15일(병자). 선원전에 대해서는 이강근, 앞의
 논문(2010) 참조.

79 『승정원일기』, 정조 2년(1778) 1월 10일(신미)과 15일(병자).

80 선원전에서 국왕의 탄신일에 다례를 올리기로 한 것은 선원전의 왕실 원묘로서의 특
 징을 더 잘 보여준다.

81 『일성록』, 정조 2년(1778) 2월 17일(무인).

82 태령전의 어진을 선원전에 옮길 때 그중 1본은 영조의 잠저인 창의궁 장보각에 봉안
 하였다. 『일성록』, 정조 2년(1778) 5월 15일(갑술).

83 『정조실록』 권5, 정조 2년(1778) 1월 15일(병자).

84 이강근, 앞의 논문(2010), p. 241. 물론 왕실 내부 기관이라 하여 정치적인 기능을 가
 지지 않았던 것은 아니다. 영조와 정조의 선원전에서의 교시와 정치적 이용에 대해서
 는 김지영, 앞의 논문(2005b), pp. 195-216; 동저, 앞의 논문(2004c), pp. 149-168 참
 조. 선원전 수리비에 대해서는 『영조실록』 권81, 영조 30년(1754) 1월 5일(을묘).

85 국행의례와 내행의례에 개념 구분에 대해서는 최종성, 『조선조 유교사회와 무속 국
 행의례 연구』(일지사, 2002), p. 10.

86 『정조실록』 권3, 정조 1년(1777) 5월 29일(계사). 정조는 영조가 매년 숙종의 기일에
 선원전에서 작헌례를 시행하였다고 하며, 앞으로는 기일이 아닌 탄신일에 시행하고
 의식은 기신제와 같이 할 것을 명하였다.

87 강성금, 「朝鮮時代 眞殿 誕辰茶禮 硏究」(성균관대학교 석사학위논문, 2009), pp. 13-
 17. 정조 즉위후 첫 숙종의 탄신일에 행해졌다. 『정조실록』 권2, 정조 즉위년(1776) 8
 월 15일(갑인) 정조 연간 다례는 약 8회에, 작헌례 23회 시행되었으며, 순조 연간 다
 례는 39회, 작헌례는 6회에 그쳤다. 이후 고종이전까지는 다례가 선원전의 탄신 제례
 로 더 많이 시행되었다.

88 『홀기진설도(笏記陳設圖)』, 「璿源殿 茶禮親行笏記」(한국학중앙연구원 장서각 소장);

강성금, 위의 논문(2009), pp. 49-55.

89 선원전의 영조 어진을 이봉할 때 숙종의 어진이 옆에 있는데 고유제와 동가제를 지내기에 사체가 미안하다고 하여 양지당에 영조의 어진을 임시로 옮기고, 양지당에서 영조의 어진에 작헌례를 드린 후 영희전으로 이안하였다.『정조실록』권5, 정조 2년(1778) 7월 11일(무술). 본래 윤6월 21일에 봉안하려 하였으나, 연(輦)과 여(輿)가 준비되지 않았다 하여 7월 11일로 미루게 되었다

90 『춘관통고(春官通考)』,「吉禮」권24, "眞殿", "永禧殿."

91 『승정원일기』, 정조 즉위년(1776) 4월 12일(계축).

92 『승정원일기』, 정조 즉위년(1776) 4월 13일(갑인).『승정원일기』, 정조 즉위년(1776) 5월 1일(신미)에는 영조 어진을 장녕전 '제3칸(第三間)'에 이봉하라고 하였다. 한편『일성록』, 정조 원년(1777) 3월 27(계사)의 기록에는 영조의 어진이 '제2실(第二室)'에 봉안되었다고 나온다. 숙종 어진이 제1칸, 1실에, 영조 어진이 제3칸, 2실에 봉안되었다고 추측된다.

93 5월 1일『일성록』과 실록의 기사에는 만녕전의 영조 어진을 장녕전에 합봉하는 것이 영조의 유지(遺志)를 따른 것이라고 기록하였다.『정조실록』권1, 정조 즉위년(1776) 5월 1일(신미). 그러나 이는 수사적 표현일 가능성이 크다.『승정원일기』에는 영조의 뜻이라는 내용이 없으며, 논의 처음부터 이는 모두 정조의 의지였다.

94 『승정원일기』, 정조 5년(1781) 8월 19일(기축).

95 『정조실록』권12, 정조 5년(1781) 9월 1일(경자). 영조는 1721년 9월 26일 왕세제로 등극하였다.『경종실록』권4, 경종 1년(1721) 9월 26일(갑인).

96 『승정원일기』, 정조 5년(1781) 9월 1일(경자).

97 정조 연간까지 선원전에 영조의 70세본이 걸려 있었음은 순조대에 선원전을 개수하는 기록에서 찾아볼 수 있다.『순조실록』권4, 순조 2년(1802) 7월 22일(경인).

98 『영조실록』권120, 영조 49년(1773) 1월 22일(임자). 이해에 임금은 계술(繼述)하는 의미에서 도감을 설치하였는데, 숙종 계사년(1713)의 도감 도제조 김진규(金鎭圭)의 아들 김양택(金陽澤)을 도제조로 임명하였다.

99 『승정원일기』, 영조 49년(1773) 1월 18일(무신).

100 『영조실록』권120, 영조 49년(1773) 1월 22일(임자).

101 『승정원일기』, 정조 5년(1791) 9월 3일(임인).

102 『정조실록』권12, 정조 5년(1781) 9월 15일(갑인).

103 『일성록』, 정조 5년(1781) 9월 15일(갑인).

104 『영정모사도감의궤(影幀模寫都監儀軌)』(奎13992),「詔勅」;『(국역)영정모사도감의궤』(국립고궁박물관, 2013), pp. 6-67. 광무 4년(1900) 창덕궁의 선원전이 전소되자 고종은 각지에 흩어져 있던 어진을 모아 7조의 어진을 다시 그리는데, 이때 영조의

어진은 육상궁에 있던 소본(小本)의 어진을 모본(母本)으로 한 것이다. 당시 영희전에도 대본의 영조 어진이 걸려 있었는데, 굳이 육상궁에 있는 소본을 가져다 소본 그대로 이모한 까닭이 무엇인지는 알 수 없다. 다만 육상궁의 소본을 가장 핍진한 것으로 여기고 이모한 정조의 전례가 고종에게 영향을 주지 않았을까 추측해본다.

105 『일성록』, 정조 5년(1781) 9월 16일(을묘).

106 『일성록』, 정조 5년(1781) 9월 21일(경신).

107 이후 순조대의 『선원계보기략(璿源系譜紀略)』에 정조의 영조 어진 모사에 대한 사실이 전하지 않는 것으로 보아, 영조의 어진은 결국 완성되지 않았을 가능성이 크다.

108 정조 어진의 봉심에 대해서는 본책 3장 3절에서 자세히 살펴보겠다.

109 숙종 연간의 선왕과 현왕의 어진 사업은 일부 연관성을 보이기도 한다. 1695년 숙종이 자신의 어진을 봉안한 장녕전은 본래 태조 어진이 임시 봉안되어 있던 강화부 영녕전의 옛터였다. 한편 1713년에는 영희전에 있는 태조 어진을 봉심하는 문제를 논의하는 자리에서 숙종의 어진을 다시 한번 정식으로 모사하자는 의견이 제기되었다. 태조 어진 모사는 숙종 어진 도사의 직접적인 근거가 되지는 않았지만, 실마리로 작용하였던 것이다.

110 숙종 40년(1713)과 영조 49년(1773)과 같이 마지막 정권 안정기에 제작된 현왕의 어진은 도감을 설치하였다.

111 숙종은 재위 11년(1688), 태조 어진 모사를 위해 전국의 화원을 모집하여 시험을 거쳐 선발하였고, 선발된 두 화원이 모사한 어진 중에서 정본(正本)은 대신들과의 토론을 통해 선택하였다. 영조 9년(1735)에 진행된 세조 어진 모사 역시 비슷한 절차를 통해 이루어졌다. 영조의 세조 어진 모사 사업에 대해서는 다음 논문 참조. 진준현, 「英祖, 正祖代 御眞圖寫와 畫家들」, 『서울대학교박물관 연보』 6(서울대학교박물관, 1994), pp. 23-24; 이성미, 앞의 논문(1997), pp. 32-34; 김지영, 앞의 논문(2004c), pp. 550-553.

112 숙종과 영조는 자신의 어진을 도사할 때도 기존의 어진이 닮지 않았거나(1713년), 기존의 초상이 왕의 복식을 하고 있지 않다는 이유를 들어(1724년) 사업을 시작하였다.

113 『정조실록』 권12, 정조 5년(1781) 8월 26일(병신). 이 기록에는 13본의 영정에 대해 알려져 있다. 『춘관통고』, "永禧殿" 조에는 11본의 영정이라고 기록되어 있다.

114 정조는 실록뿐 아니라 『승정원일기』와 예조고사에도 그 기록을 싣지 않아 상고할 수가 없으니 이번에 영조의 『국조보감』에는 이러한 영조 어진들의 제작 날짜와 봉안처를 함께 기록하기로 하였다. 정조가 어떻게 이 기록을 상고하였는지는 정확하지 않다. 영조의 즉위 시 31세 초본(草本)은 정조의 이 기록에만 등장한다. 『승정원일기』, 정조 5년(1781), 9월 1일(경자).

115 『정조실록』권12, 정조 5년(1781) 8월 26일(병신).

116 『일성록』, 정조 5년(1781), 9월 16일(을묘).

117 『영조실록』권67, 영조 49년(1773) 1월 22일(임자). 한편 이해의 숙종 어진 모사에
도 물리적 상태가 나빠진 것이 모사의 또 다른 원인이 되기도 하였다. 선원전에 봉안
한 숙종 어진의 면부(面部)에 점흔(點痕)이 있어 점점 안광(眼光)을 먹어 들어가고
있으므로 다시 그려야 되겠다는 의견이 있기 때문이다. 『영조실록』권67, 영조 24년
(1748) 1월 17일(임인).

118 『영조실록』권120, 영조 49년(1773) 1월 22일(임자).

119 『승정원일기』, 정조 5년(1791) 9월 1일(경자), "甲辰年三十一歲眞本, 欲爲移模, 此蓋出
寓慕之意也."

120 위의 기사, "然而必以此月移摹者, 爲是先大王御極之月, 七十歲御容, 非不謂得眞, 而八十歲
一本, 尤切敬慕之意, 故今欲移寫, 必奉三殿, 其於瞻仰之地, 慰悅下情, 當復如何耶?'삼전
(三殿)'은 영조 어진이 봉안된 선원전, 영희전, 육상궁을 의미하는 것으로 보인다.

121 위의 기사. 실제로 궐 밖에 있는 영희전에 봉안하였다고 해서 신료들이 자유롭게 첨
망(瞻望)할 수 있었던 것은 아니지만, 영희전이 선원전에 비해서는 공적인 공간이었
음을 추측할 수 있다.

122 『승정원일기』, 정조 5년(1781) 9월 15일(갑인), "上曰, 此本乃癸巳年摹寫之本也. 瞻望
晬容, 怳若侍立, 予心不勝抑塞矣. 仍玉淚汍瀾, 嗚咽下敎曰, 諸大臣進前仰瞻, 可也. 諸大臣
曰, 仰瞻七分之摹, 臣等莫逮之慟, 何可勝達, 而況瞻天顏慽然, 玉涕漣如, 下情益難爲懷矣. 入
侍諸臣, 皆感激出涕, 不敢仰視."

123 『승정원일기』, 정조 5년(1781) 8월 19일(기축); 『승정원일기』, 정조 5년(1781) 8월
26일(병신); 『정조실록』, 「정조대왕 행장(行狀)」, "멀리는 천장각(天章閣)에서 한 일
을 모방한 것이고 가까이는 태령전(泰寧殿)의 법식을 취한 것이다".

124 『승정원일기』, 정조 5년(1781) 9월 17일(병진).

125 재정 부담을 줄이기 위해 물건을 내전에서 조달하라는 기사는 1781년과 1791년의
기사에 공통된다. 『승정원일기』, 정조 5년(1781) 8월 29일(기해); 정조 15년(1791) 9
월 21일(경신). 정조가 어진 도사에 검약을 강조한 것은 사실이다.

126 정조는 절약하기 위해 어진 제작에 필요한 기목(機木)과 내왕판(來往板)은 1773년
(영조49)에 쓰던 것을 찾아 다시 쓰고, 장황하는 데 필요한 비단도 대내(大內)에서
내리겠다고 하였다. 그러나 영조대에 쓰던 것은 대부분 유실되었다고 하니 실제로 물
자를 줄이는 데 한계가 있었다. 『승정원일기』, 정조 5년(1781) 8월 29일(기해). 1791
년 어진 도사 시 참여 인원들의 급여와 상전이 도감에 준하여 이루어진 기사는 『승정
원일기』, 정조 15년(1791) 9월 21일(계사). 정조의 논상과 급여는 현왕 어진 제작 시
도감을 설치한 숙종 1713년 어진 도사와 영조 1773년 어진 도사의 기록과 좋은 비교

가 된다. 『(숙종)어용모사도감의궤(肅宗御容模寫圖鑑儀軌, 1713)』, 「備忘記」, 5월 22일자의 논상(論賞) 기록과 『승정원일기』, 영조 49년(1773) 1월 22일(임자).

127　승직에 대해서는 『승정원일기』, 정조 15년(1791) 10월 7일(무진). 숙직에 대해서는 『승정원일기』, 정조 5년(1781) 8월 29일(기해), 9월 17일(병진); 『정조실록』 권11, 정조 5년(1781) 9월 19일(무오).

128　어진 제작에 참여한 화원들은 주관화사였던 한종유, 이명기, 동참화사였던 김홍도를 제외하고 대부분의 수종화사, 보조화원들이 차비대령화원이었다. 본서 2장 참조.

129　1781년에는 영화당과 희우정을 중심으로, 1791년에는 서향각(書香閣)에서 어진 제작 논의가 이루어졌다.

130　정조대 규장각의 의미와 기능에 대해서는 다음의 대표적 논저를 참고하였다. 정옥자, 『정조의 문예사상과 규장각』(효형출판, 2001); 한영우, 『(문화정치의 산실) 규장각』(지식산업사, 2008); 김문식 외, 『규장각: 그 역사와 문화의 재발견』(서울대학교출판문화원, 2009).

131　『정조실록』 권11, 정조 5년(1791) 2월 13일(병진); 『내각고사절목(內閣故事節目)』(奎5469)(1781).

132　각 진전에서 행해졌던 의례를 통해 해당 진전에 모신 어진의 위상 변화에 대해서는 유재빈, 「조선 후기 어진 관계 의례 연구: 의례를 통해본 어진의 기능」, 『미술사와 시각문화』 10(미술사와 시각문화학회, 2011c), pp. 74-99 참조.

133　정조 어진에 대해서는 다음 참조. 진준현, 앞의 논문(1994), pp. 19-72; 조선미, 앞의 책(1983), p. 152; 윤진영, 「화령전 正祖 御眞의 移奉 내력」, 『朝鮮時代史學報』 87(조선시대사학회, 2018), pp. 223-255; 이성훈, 「군복본 정조 어진의 제작과 봉안 연구: 사도세자에 대한 정조의 효심과 계승 의지의 천명」, 『미술사와 시각문화』 25(미술사와 시각문화학회, 2020), pp. 132-183.

134　종부사(宗簿寺) 편, 『선원계보기략(璿源系譜紀略)』(1801년 간행, 규장각 奎8640), "正宗文成武烈聖仁莊孝大王諱, 字, … 晬容七本. 一本(辛丑圖寫), 一本(小本辛丑圖寫), 一本(辛亥圖寫), 一本(小本丙辰圖寫), 奉安于昌慶宮之奎章閣. 一本(小本辛亥圖寫), 奉安于景慕宮之望廟樓. 一本(辛亥圖寫), 一本(小本辛亥圖寫), 奉安于水原華寧殿(小本自顯隆園御眞奉安閣移奉)." 정조 어진이 모두 7본 제작되었다는 정황과 사후 봉안처에 대해서는 윤진영, 위의 논문(2018) 참조. 어진의 참여화원과 출처에 대해서는 본 논문 p. 227, 표 1 참조.

135　이해는 숙종의 어진이 그려진 해와 같은 계사년으로 영조는 이를 기념하여 어진 제작을 추진하였다. 영조의 80세 어진 제작에 대해서는 『영조실록』 권120, 영조 49년(1773) 1월 22일(임자).

136　『정조실록』 권12, 정조 5년(1791) 9월 16일(을묘). 세손 시절 초상화의 모습은 알 수

없지만 영조의 즉위 전 초상화와 마찬가지로 관복본이었을 것으로 추정할 수 있다.

137 『정조실록』 권33, 정조 15년(1791) 9월 28일(경자).

138 영조는 1733년에 곤룡포본과 관대본 초상화를 제작하였고, 51세가 된 1744년에 이르러서야 면류관본과 곤룡포본 초상을 제작하였다. 영조 어진의 현황과 복색에 대해서는 『정조실록』 권33, 정조 15년(1791) 9월 28일(경자) 참조.

139 숙종 연간에 태조의 어진을 모사할 때에도 상복(常服) 차림의 전주 경기전 어진을 법복(法服)으로 바꾸어 전사할 것인가 하는 의논이 있었다. 그러나 어진 제작 기간이 길어지는 문제 때문에 그대로 상복으로 모사하기로 하였다. 『승정원일기』, 숙종 14년(1688) 3월 10일(계미).

140 면복은 면류관에 구장복을 착용하는 것으로 즉위식이나 종묘·사직의 제사, 설날과 동지의 하례, 혼례 등 국가의 가장 큰 행사에 착용하였다. 원유관에 강사포를 착용하는 복식은 군신 간의 조회(朝見)에 주로 사용되므로 왕의 조복이라고 불리기도 한다. 이 역시 특별한 의례에 입는 예복에 속하나 면복보다 한 단계 격식이 낮아서 군신 간 조회뿐 아니라, 종묘·사직의 제사 때 그 앞·뒤의 행차나 준비 단계에 착용하였다. 익선관에 곤룡포를 입는 상복은 일상적인 업무나 궁궐 연회, 신하와의 개별적인 만남에서 착용하였다. 유희경 외, 『한국복식문화사』(敎文社, 1998); 『왕실문화도감: 조선왕실복식』(국립고궁박물관, 2012).

141 『승정원일기』, 정조 15년(1791) 9월 28일(기사), "一本具遠遊冠絳紗袍, 粧簇子當中奉安, 二本具燕居冠服, 油紙圖寫, 分奉簇子本一行東西." '연거관복(燕居冠服)'은 평상시의 복식인 익선관, 곤룡포본을 말한다.

142 정조의 군복본 어진에 대해서는 유재빈, 앞의 논문(2016a), pp. 125-128; 윤진영, 앞의 논문(2018), pp. 232-237; 이성훈, 앞의 논문(2020), pp. 132-155 참조.

143 『일성록』, 정조 20년(1796) 1월 24일(신미).

144 정조는 경모궁 재실에 모셔진 신위에 전배례를 하고, 이어서 경모궁 망묘루(望廟樓)에 들러 어진을 펼쳐 봉심하였다. 『일성록』, 정조 4년(1780) 3월 15일(갑오), "具翼善冠 袞龍袍. 乘輿出萬安門. 由月覲門 日瞻門. 入齋室. 少頃. 詣版位展拜. 廟內奉審訖. 仍詣望廟樓. 御眞展奉奉審. 還入齋室. 乘輿由日瞻門 月覲門還內." 이 외에도 『일성록』, 정조 5년(1781) 3월 6일(기묘); 정조 6년(1782) 1월 6일(계묘) 참조.

145 어진의 봉안 현황에 대한 논문은 이성미, 이수미 등에 의해 상세히 연구되었다. 이성미, 앞의 논문(1997), pp. 95-114; 이수미, 「경기전 태조 어진(御眞)의 조형적 특징과 봉안의 의미」, 『美術史學報』 26(미술사학연구회, 2006), pp. 15-32. 조인수는 어진이 완성된 이후 '보는 것'이 아니라 '모시는 것'으로 성격이 변모함을 지적하였다. 조인수, 앞의 논문(2004), p. 141.

146 청대 건륭제 기간의 궁정화는 단지 화원에 소속된 화가(畫畫人)만이 아니라 회화 담

당 고위 관료인 한림화가(翰林畫家) 혹은 사신화가(詞臣畫家)와 황제의 정치적 개입에 의한 제작물이었다. 장진성, 「황제와 화가들: 건륭제와 궁정회화」, 〈2010년 서울대학교 인문강좌〉, 2010년 5월 13일 발표문.

147 1781년 8월 27일부터 9월 4일까지 6번의 입첩이 있었다. 일자별 진행 사항은 진준현(1994)과 윤진영, 「藏書閣 所藏 『御眞圖寫事實』의 正祖~哲宗代 御眞圖寫」, 『藏書閣』 11(한국학중앙연구원, 2004) 참조.

148 『승정원일기』, 정조 5년(1781) 9월 1일(경자), "命善曰, 咫尺仰瞻, 可認天日之表矣"; 『승정원일기』, 정조 5년(1781) 9월 16일(을묘), "存謙曰, 雖於摹畫之中, 益知其天日之表矣."

149 『승정원일기』, 정조 5년(1781) 9월 4일(계묘).

150 『승정원일기』, 정조 15년(1791) 9월 28일(경자). 묘시(卯時, 5~7시)에 미리 신윤복과 김홍도에게 초본을 그리도록 하고, 진시(辰時, 7~9시)에 한 번의 입첩을 거쳐 결정하여, 오시(午時, 11~1시) 당일 상초본을 만들었다.

151 정조가 당시로선 이례적으로 화사인 이명기와 김홍도를 직접 자리에 불러 의견을 물었던 점도 초상화의 조형성 자체에 대한 관심의 표명으로 볼 수 있다.

152 숙종의 어진 모사에 대해서는 이강칠, 「御眞圖寫 과정에 대한 小考: 李朝 肅宗朝를 중심으로」, 『古文化』 11(한국대학박물관협회, 1973), pp. 3-21; 진준현, 앞의 논문 (1995a), pp. 89-119; 김지영, 앞의 논문(2004b), pp. 527-541 참조. 4월 9일 진재해 초본 3본–문무과 2품 이상 옥당 거친 대신의 봉심; 4월 13일~19일 장태응과 김진여 초본–도감 당상들의 봉심; 4월 22일 진재해 상초본–문무관과 종친의 봉심. 『(숙종)어용도사도감의궤』(奎13995, 奎13996).

153 『어용도사도감의궤』, 계사 4월 초9일; 김지영, 위의 논문(2004b), pp. 532.

154 『승정원일기』, 영조 49년(1773) 1월 18일 (무신).

155 『승정원일기』, 영조 49년(1773) 1월 22일 (임자).

156 조선 후기 어진에 대한 의례는 크게 선대 왕의 어진에 대한 제향과 현임 왕의 어진에 대한 의례로 나눌 수 있다. 조선 후기 어진 관계 의례에 대해서는 유재빈, 앞의 논문 (2011c) 참조.

157 이·환안의(移·還安儀), 봉왕의(奉往儀) 등이 이봉의(移奉儀)에 속한다고 할 수 있다. 이 밖에 쓰지 않는 어진을 묻는 매안의(埋安儀)가 있다. 정조의 어진 관계 의례는 『규장각지』의 다음 항목을 참고할 수 있다. 이 항목들은 실록이나 내각일력의 의주보다 다소 간략하다. 『규장각지』 권1, 「奉御眞」, "御眞標題儀", "御眞奉安儀", "御眞移奉儀", "王世子奉審御眞儀", "閣臣奉審御眞儀"(서울대학교 규장각한국학연구원, 2002년 영인본, pp. 46-53) 참조.

158 정조대의 첫 어진 표제의는 1781년 9월 16일 서향각에서 행해졌다. 행례의 자세한

묘사와 첨망 후 제신들의 구체적인 반응에 대해서는『승정원일기』, 정조 5년(1781), 9월 16일(을묘).

159 숙종 39년(1713), 숙종의 어진이 강화부의 장녕전에 봉안될 때의 의식은『국조속오례의』(1744)에도 수록되었으며, 영조 20년(1745) 영조가 자신의 어진을 강화부 만녕전에 봉안할 때의 의주와 절목이 실록에 전한다.『국조속오례의』,「吉禮」, "御眞奉安長寧殿儀";『(국역)국조속오례의』5(법제처, 1982), pp. 6-67;『영조실록』권61, 영조 21년(1745) 2월 20일(임술). 정조 어진 도사 시 봉안의는『내각일력』, 정조 5년(1781) 9월 15일(갑인), "御眞奉安宙合樓儀"와『규장각지』권1,「奉御眞」, "御眞奉安儀"(서울대학교 규장각한국학연구원, 2002년 영인본, p. 49) 참조.

160 장녕전에 봉안된 숙종의 어진은 경종 즉위 후에야 궤에서 꺼내어 전봉(展奉)될 수 있었다.『경종실록』권1, 경종 즉위년(1720) 6월 21일(병진).

161 숙종대와 영조대 봉심의는 각각『숙종실록』권53, 숙종 39년(1713) 5월 5일(신사)과『영조실록』권61, 영조 21년(1745) 2월 20일(임술) 참조. 영조대에는 본전(萬寧殿)의 관원이 3일마다 봉심하는 것만이 아니라 본부(강화부)의 유수가 봄·가을로 봉심한다는 내용이 추가되었고, 숙직 규정이 명시되었다.

162 『정조실록』권12, 정조 5년(1781) 9월 19일(무오).『규장각지』권1「봉어진(奉御眞)」에는 봉심과 관련하여 '왕세자봉심어진의'와 '각신봉심어진의'가 수록되어 있다. '왕세자봉심어진의'는 왕세자가 참여하는 봉심의로, 문효세자의 책례 후 제정되었다.『승정원일기』, 정조 7년(1783) 12월 1일(무오). '각신봉심의'는 맹삭대봉심의와 유사하다.

163 태조 성진을 봉안하는 의식 절차:『세종실록』권1, 세종 1년(1419) 8월 8일(경진) 참조. 계명전에 제사 드리는 의식:『세종실록』권7, 세종 2년(1420) 윤1월 28일(정유) 참조. 문소전 이안 의주:『세종실록』권60, 세종 15년(1433) 5월 2일(갑인)참조. 태조의 어진 봉안 의식:『세종실록』권101, 세종 25년(1443) 9월 11일(임술) 참조.

164 『춘관통고』에 대해서는 김지영,「18세기 후반 國家典禮의 정비와『春官通考』」,『한국학보』30-1(일지사, 2004d), pp. 118-122; 송지원,「정조대 의례 정비와『春官通考』편찬」,『규장각』38(서울대학교 규장각한국학연구원, 2011), pp. 97-151 참조.

165 『규장각지』권1,「建置」, "內閣-奎章閣在昌德宮禁苑之北上樓下軒(凡六間), 所以奉當宇御眞御製御筆寶冊印章. 其扁肅廟御墨也. 又以宙合之扁揭于南楣卽當宇御墨也."

166 영조 어진의 주봉안처였던 태령전도 어진을 위한 봉안시설을 갖추었다. 태령전의 내부에는 어탑(御榻), 모란 병풍, 어장(御帳), 양산(涼傘) 등으로 구성된 자리가 있었는데, 이는 오봉병이 없다는 점을 제외하면 열성의 진전인 선원전과 다를 바 없었다. 이성훈, 앞의 논문(2020), pp. 143-144.

167 『규장각지』권1,「建置」, "內閣- … 正西曰移安閣(舊名書香閣軒三間左右煖閣各三間)小

以爲御眞御製御筆移奉曝晒之所也.”

168 『정조실록』권33, 정조 15년(1791) 10월 7일(무신).

169 『일성록』, 정조 15년(1791) 10월 7일(무신).

170 『정조실록』권34, 정조 16년(1792) 1월 25일(을미).

171 『일성록』, 정조 15년(1791) 10월 6일(정미).

172 『일성록』, 정조 15년(1791) 10월 7일(무신). “…小本一本藏于景慕宮之望廟樓, 以替省定之禮, 以寓瞻依之思 而餘一本 又將藏于顯隆園之齋殿, 此所以欣然有得者也.”

173 『일성록』, 정조 20년(1796) 1월 24일(신미).

174 정조는 어진 정본(正本)은 소중한 곳에 봉안하고 소본은 으레 마련하는 것이라고 하였는데, 정본과 소본을 함께 제작하는 것이 일반적인 관행이었음을 짐작할 수 있다. 『정조실록』권33, 정조 15년(1791) 10월 6일(정미); 윤진영, 앞의 논문(2018), p. 232.

175 이성훈, 앞의 논문(2020), p. 146.

176 조선미, 『어진, 왕의 초상화』(한국학중앙연구원, 2019), pp. 268-270.

177 『내각일력』, 정조 15년(1791) 10월 6일(정미), “傳于政院曰, 明日卽御容圖寫後標題書寫之日也. 正本當用於所重處陪安, 而例有小本一本, 此則欲依先朝藏小本於奉安閣之故事, 明日標題書寫後, 當藏于景慕宮之望廟樓.”

178 1837년 익종의 면복본 어진을 경모궁 망묘루에 새로 봉안하기 위해 봉심했을 때까지도 십장생도가 설치되어 있었다. 이후 논의 끝에 이 십장생도는 오봉병으로 교체되었다. 『일성록』, 헌종 3년(1837) 1월 6일(갑신). 박정혜·황정연 외, 『조선 궁궐의 그림』(돌베개, 2012), p. 6 재인용.

179 『정조실록』권34, 정조 16년(1792) 1월 25일(을미). 현륭원 재전에 보관된 정조 어진의 화녕전 봉안에 대해서는 다음 논문을 참고할 수 있다. 정해득, 「華寧殿의 건립과 제향」, 『조선시대사학보』59(조선시대사학회, 2011), pp. 146-148.

180 『일성록』, 정조 16년(1792) 5월 25일(임술). 현재 국립고궁박물원에는 〈어진봉안각 현판〉이 소장되어 있다. 1792년 여름 좌의정 채제공이 왕명을 받아 쓴 현판이다. 국립고궁박물관 편, 『조선왕실의 어진과 진전』(국립고궁박물관, 2015), p. 132.

181 『정조실록』권35, 정조 16년(1792) 5월 25일(임술). 현륭원 원관(園官)이 어진봉안각 각령(閣令)을 겸하고, 원소를 관리하는 참봉(參奉)·수복(守僕)이 별감(別監)을 겸하며, 하속(下屬) 역시 겸관(兼管)하여 거행하게 하였다. 위장(衛將) 2원(員)은 본 읍의 이교(吏校) 가운데서 차출하게 하되, 아울러 본부의 대동결전(大同結錢)에서 요포(料布)를 더 주게 하였다.

182 『일성록』, 정조 16년(1792) 5월 25일(임술).

183 이 봉심의례는 흑단령(黑團領)으로 삼문(三門) 밖에서 숙배(肅拜)하는 의식으로, 만

넝전의 예에 따른 것이다. 『일성록』, 정조 16년(1792) 5월 25일(임술).

184 정조 사후 어진은 봉안처에 변화를 겪었다. 『순조실록』권4, 순조 2년(1802) 8월 15일(계축). 숙종과 영조, 정조의 어진을 선원전에 봉안하였다. 정조 어진 4본을 선원전 제3실에 모셨는데, 1781년(신축년)의 대·소본과 1796년(병진년)의 소본은 궤에 넣어서 보관하고(櫃藏), 1791년 대본은 펼쳐서 봉안(展奉)하였다. 화성 어진봉안각의 정조 어진은 순조에 의해 화성행궁 내 '화령전(華寧殿)'으로 이봉되었다. 『순조실록』 권2, 순조 1년(1801) 1월 6일(계미). 정조 어진의 화령전 이봉은 윤진영, 앞의 논문 (2018), pp. 232-237 참조.

4장 신하 초상의 열람과 제작

1 어진 도사 시에 신하 초상을 열람하거나 제작하게 하는 사례는 숙종 연간부터 보인 다. 숙종은 어진 제작 시에 참고할 목적으로 김창집(金昌集) 초상화를 들여오게 하였 다. 어진 제작 후에 김창집과 이표(李杓)에게 초상을 하사하였다. 이성훈, 「조선 후기 사대부 초상화의 제작 및 봉안 연구」(서울대학교 대학원 고고미술사학과 박사학위 논문, 2019), pp. 704-707.

2 1781년 신하 초상 열람의 기록은 다음 참조. 『승정원일기』, 정조 5년(1781) 8월 28일 (무술); 9월 1일(경자); 9월 2일(신축); 9월 3일(임인); 9월 5일(갑진); 9월 6일(을사); 9월 7일(병신); 9월 9일(무신).

3 물론 정조가 초상화의 양식에 대해 관심이 없었던 것은 아니다. 연행 가서 서양 화원 에게 그려달라고 해서 가져온 김상철(金尙喆)의 화상을 보고는 "전형(典形)은 닮았 지만, 체구가 너무 작다"고 하였다. 『승정원일기』, 정조 5년(1781) 8월 28일(무술), 18번째 기사. 또한 연평군(延平君)의 상에 대해서는 "연평군의 상은 이항복(李恒福) 의 상과 흡사하다. 혹시 옛 화법이 서로 닮아서 그러한 것인가" 하며 화법에 관심을 보였다. 『승정원일기』, 정조 5년(1781) 9월 1일(경자).

4 이는 척신과 환신을 배척하고 조정의 신료(廷臣)를 근신(近臣)으로 삼고자 하는 정 조의 의지의 반영이며, 대를 이어 국왕과 나라를 섬긴 세신(世臣)과의 협력을 국정 운영의 기간으로 삼으라는 영조의 교시를 이은 것이기도 하다. 세신과의 협력을 통해 국정을 안정적으로 운영하라는 것은 영조가 세손 정조에게 내리는 금궤문(金匱文) 의 두 번째 조목이다. 『영조실록』권90, 영조 33년(1757) 12월 29일(정해), "二曰世 臣相保, 泰山磐石." 영조의 교목세신과의 협력(寅協)을 통한 국정 운영에 대해서는 이 경구, 「1740년(영조 16) 이후 영조의 정치 운영」, 『역사와 현실』53(한국역사연구회, 2004), pp. 36-38 참조. 정조의 첫 어진 도사에 특히 많은 신하상이 열람된 것은 세신 을 승계하고 당색을 파악하는 즉위 초년이었기 때문이었을 것이다.

5 정조는 이때 함께 자리한 홍낙성(洪樂性)의 초상화도 가져오라고 하지만 홍낙성은 몇 년 전 기로소(耆老所)에 들었을 때의 소정(小幀) 화상이 있는데, 이는 이미 상(임금)이 보셨고 그 이후의 새로운 초상을 그리진 않았다고 하였다. 정조는 홍낙성에게 현재의 노쇠한 의용을 다시 대정(大幀)으로 모사해서 들이라고 하였다. 『승정원일기』, 정조 15년(1791) 10월 7일(무진).

6 『승정원일기』, 정조 15년(1791) 10월 7일(무진), "(上曰) 左相畫像, 則以其在屛廢之時也, 故滿面滯氣, 顯有憂愁鬱抑之色, 大非今日柄用後儀形, 故亦令更摸矣. 濟恭曰, 臣於伊時, 使李命基寫出, 而渠則實見其憂滯氣色, 故如是摸出, 臣自觀之, 決非太平宰相氣像, 此可謂良畫師矣."

7 조선미, 『韓國肖像畫硏究』(열화당, 1994), pp. 322-324; 동저, 『한국의 초상화: 形과 靈의 예술』(돌베개, 2009), pp. 304-315; 강관식, 「털과 눈: 조선시대 초상화의 제의적(祭儀的) 명제(命題)와 조형적 과제」, 『미술사학연구』 248(한국미술사학회, 2005), pp. 119-120; 이태호, 「채제공 초상 일괄」, 『한국의 초상화』(눌와, 2007a), pp. 308-323; 장인석, 「華山館 李命基 繪畫에 대한 硏究」(명지대학교 대학원 미술사학과 석사학위논문, 2007), pp. 23-24; 이경화, 「太平宰相의 초상: 채제공 초상화의 제작과 함의에 관한 재고」, 『한국실학연구』 39(한국실학회, 2020), pp. 234-268. 참조.

8 『승정원일기』, 정조 5년(1781) 9월 5일(갑진), "上曰, 今此御容摹寫時入參諸臣, 依故事中先畫勳臣像之規, 各出一本, 可也."

9 채제공 초상화의 초본과 정본들의 관계는 장인석, 앞의 논문(2007), pp. 23-24 참조.

10 조선 중기 이후로는 공신도상이 두 본씩 만들어지지 않았고 한 본만 제작하여 공신가에 보내졌다. 그러나 조선 후기에는 초기의 전통을 회복하고자, 조정이나 공신 가문에서 주도하여 공신화상첩을 제작하여 내입하였다. 권혁산, 「朝鮮 中期 功臣畫像에 관한 硏究」(홍익대학교 대학원 미술사학과 석사학위논문, 2008), pp. 33-44. 한편 공신책봉의 상전으로 내려진 공신화상은 아니나, 그 기능을 하는 초상화첩의 예로 영조 50년(1774)에 제작된 《등준시무과도상첩(登俊試武科圖像帖)》을 들 수 있다. 장진아, 「《登俊試武科圖像帖》의 공신도상적 성격」, 『美術資料』 78(국립중앙박물관, 2009), pp. 62-93.

11 "爾形爾精 父母之恩, 爾頂爾踵 聖主之恩, 扇是君恩 香亦君恩, 賁飾一身 何物非恩, 所愧歇後 無計報恩, 樊翁自贊自書." 이는 채제공의 『번암집(樊巖集)』 권58에도 실려 있다. 『한국문집총간(韓國文集叢刊)』 236(民族文化推進會, 1999), p. 566; 이태호, 앞의 논문(2007a), p. 318.

12 정조가 채제공에게 부채를 보내는 어찰이 공개된 바 있다. 백승호, 「부채를 보내며: 정조 어찰」, 『문헌과 해석』 26(태학사, 2004), pp. 8-51. 이 어찰이 정확하게 언제 보내진 것인지 알 수 없다. 한편, 채제공은 1794년에도 정조로부터 부채를 받았다. 『번

암집』권2, 1794년 5월 3일경의 내용 중 "寶筆珍香手授親. 開張全似月重輪. 四方風動臣何與. 濫作南薰殿裏身. (又蒙扇子及扇香親授. 故云.)" 『한국문집총간』235(民族文化推進會, 1999), p. 68.

13 진준현, 「英祖, 正祖代 御眞圖寫와 畵家들」, 『서울대학교박물관 연보』6(서울대학교 박물관, 1994), pp. 19-72에서 처음 소개되었다. 『금릉집(金陵集)』권14, 「四閣臣畵像贊 幷序」, "歲丙辰. 上御集福軒. 召畫工李命基. 寫御眞. 命閣學士徐龍輔, 李晚秀, 李始源及臣公轍輪日入侍. 董役工訖. 仍許四臣各寫一本. 上時與元子臨見. 見其容髮得似. 則輒顧而笑之. 軸本藏于大內. 庚申昇遐後. 歸于諸家. 今十年於玆矣. 四臣者亦衰且老. 而健陵之松柏. 已森然矣. 遂作贊. 以識當日遭遇之盛云爾. ….." 『금릉집』권14, 「四閣臣畵像贊 幷序」 참조; 『한국문집총간』272(民族文化推進會, 2001), pp. 260-261.

14 정조가 대신(大臣), 각신(閣臣), 장신(將臣)의 초상화를 그려 화첩을 만들었다는 언급은 이성훈, 앞의 논문(2019), pp. 720-721; 『승정원일기』, 정조 24년(1800) 6월 12일(계해).

15 정조는 어진 도사 외에도 규장각 각신 3명, 즉 오재순, 김종수, 김희 등이 집에 머물고 있는 모습을 담은 〈가거도(家居圖)〉를 그려오게 하고, 각 인물 초상화 위에 화제를 직접 내렸다. 오희상(吳熙常), 『노주집(老洲集)』권21, 「家乘逸事」; 이혜원, 「正祖의 奎章閣臣 書齋肖像 요구: 정조대 서재초상화의 새로운 양상」, 『규장각』56(서울대학교 규장각한국학연구원, 2020), pp. 217-244.

16 유재빈, 「御製가 있는 近臣 초상」, 『문헌과 해석』53(태학사, 2010), pp. 153-176.

17 덴리대학(天理大學)이 조선의 초상화첩을 다수 소장하고 있다는 사실은 1972년 출판된 이강칠 편, 『韓國名人肖像畫大鑑』(탐구당, 1972)에 소개되면서부터 알려져왔다. 이 도록은 덴리대학 초상화의 원판 사진을 출간한다는 기획에서 출발하여 진행 과정 중에 국내의 다른 초상화들이 추가되었던 만큼, 도판의 반 수 가까이 되는 100점 정도가 덴리대학 소장품으로 채워졌다. 그러나 이는 실제 소장품의 전부가 아니었고, 구체적으로 어떻게 화첩이 꾸며져 있는지 밝혀지지 않아 덴리대학 초상화들은 여전히 학계의 의문으로 남았다. 1990년대 후반 한국국제교류재단이 해외에 전문가를 파견하여 해외 소장 한국문화재의 실태를 조사하면서 덴리대학 소장품의 현황도 구체적으로 드러나게 되었다. 그 결과 『해외 소장 한국문화재: 일본 소장 4』7(한국국제교류재단, 1997)의 도록이 출간되었는데, 비로소 덴리대학 소장 총 201편의 초상화가 모두 공개되었고, 4책(제1권 23위(位), 제2권 60위, 제3권 58위, 제4권 60위)으로 꾸려져 있음도 밝혀졌다.

18 유홍준, 「天理大學校 소장 『초상화첩』 해제」, 『해외 소장 한국문화재: 일본 소장 4』7(한국국제교류재단, 1997), pp. 378-390.

19 강관식, 앞의 논문(2005), pp. 120-122.

20 장인석은 이 화첩 속의 〈김치인〉 초상과 〈채제공〉 초상이 이명기의 화풍을 띤다고 양식 규정을 하였다. 장인석, 앞의 논문(2007), pp. 49-51.

21 단 서명선, 서명응, 정민시의 경우에는 별지의 표제가 없다.

22 화상찬의 탈초와 번역은 양진석 선생님과 안대회 교수님께 큰 도움을 받았다. 이 자리를 빌어 감사드린다. 오재순, 이재협, 정홍순, 정존겸, 이복원 등의 어제는 강관식 선생님의 앞의 논문(2005)에도 소개된 바 있다. 이들의 경우 기존의 번역을 참고하였으나 일부 수정하였다.

23 김치인(金致仁)이 정조에게 올린 전문(箋文)에 상께서 자신을 "洛水之起龍"에 비유하셨다고 하셨다. 낙파에서 일어난 원로, 낙수의 용은 사마광을 가리킨 것으로 보인다. 송(宋)나라 정호가 사마광(司馬光)을 전송(餞送)하면서 지은 시 〈증사마군실(贈司馬君實)〉에서 "두 마리 용이 낙숫가에 한가히 누웠더니, 오늘은 도성 문에서 나 홀로 그대 전송하네. 현인 얻어 출처를 함께하길 바랐더니, 깊은 뜻이 백성에게 있는 줄을 알겠어라(二龍閑臥洛波淸 今日都門獨餞行 願得賢人均出處 始知深意在蒼生)"고 한 것과 연관시켜볼 수 있다. 사마광은 낙양에 은거하였다가 조정에 다시 들어간 인물로서 김치인을 사마광에 비유한 것은 최근 영의정에 오른 이후 수없이 사직을 요청하는 김치인을 회유하기 위한 수사라고 생각된다.

24 (期期): 말을 더듬다.『한한대사전(漢韓大辭典)』6(단국대학교출판부, 2003), p. 1035.

25 (砥柱): ㉠하남성 삼문협시 황하의 중류에 있는 산 이름. 산이 거센 물 흐름 가운데에 우뚝 솟아 있는 것이 기둥 같다 하여 붙여진 말이다. ㉢중책을 맡거나 난국을 극복할 수 있는 사람이나 역량을 비유하는 말.『한한대사전』3(단국대학교출판부, 2000), p. 592.

26 「耿介」: ㉠덕이 맑고 성대함. ㉢강직함. 지조가 굳음.『한한대사전』11(단국대학교출판부, 2008), p. 272.

27 (糊塗): 어리석음. 사리에 어두움.『송사(宋史) 여단전(呂端傳)』, "太宗欲相端, 或曰 端爲人糊塗. 太宗曰, 端小事糊塗, 大事不糊塗, 決意相之."『한한대사전』10(단국대학교출판부, 2008), p. 1152.

28 『주역(周易)』,「설괘전(設卦傳)」에 이괘(離卦)를 일러 "離也者, 明也, 萬物皆相見, 南方之卦也"라 하였다. 정조와 유언호의 만남을 비유한 것이다. 이태호,「유언호 초상 해제」,『한국의 초상화』(눌와, 2007b), p. 188 재인용.

29 "先占於夢": 상(商)나라 고종(高宗)께서 꿈에 상제(上帝)께서 점지해주신 현인을 보고 이를 초상으로 그려 널리 찾게 하였는데, 실제로 불려 온 부열(傅說)이라는 자가 꿈의 인물과 똑같아 재상으로 삼았다는 고사에서 유래.『서경(書經)』,「說命上」, "王庸作書以誥曰 以台 正于四方 台恐德弗類 玆故弗言 恭黙思道 夢帝賚予良弼 其代予言. 乃審厥象 俾以形 旁求于天下 說築傅巖之野 惟肖. 爰立作相 王置諸其左右."

30 『한비자(韓非子)』, 「관행(觀行)」에 "서문표는 성질이 급해서 위(韋, 부드러운 가죽)를 차고 다니면서 스스로를 느긋하게 하였다. 동안우는 성질이 느긋했기 때문에 현(弦, 팽팽한 활시위)을 차고 다니면서 스스로를 급하게 하였다"라 하였다. 이후 현위는 성질의 급함과 느긋함을 비유하였다. 이태호, 앞의 논문(2007b), p. 188 재인용.

31 "相見于离"에서 "离"를 이태호는 '만물이 모두 만나'는 '離卦'의 특성을 바탕으로 '만남'이라고 해석하였으며 심경호는 "离"를 왕세자의 서연인 이연(离筵)으로 풀이하였다. 유언호는 세손의 춘궁관으로서 정조를 처음 만났다. 한편 "一弦一韋, 示此伯仲"을 이태호는 "활 시위 하나, 다른 가죽 하나로 내게 최선과 차선을 가르쳐주었네"라고 해석하였으며, 심경호는 "한편 굳세고 한편 부드러운 것이 이 초상화와 백중하다"고 하였다. 이태호, 앞의 논문(2007b); 심경호, 『내면기행: 옛 사람이 스스로 쓴 58편의 묘비명 읽기』(민음사, 2018), pp. 456-471.

32 김종수, 『몽오집(夢梧集)』 권지1(卷之一), 「年譜」, "…辛丑年(1781)十月. 上遣畵師韓廷喆來圖公像. 親製贊以寵之. 上命圖進諸閣臣小像. 及圖上, 御筆題公像曰. '在朝獨任大義. 在野不染緇塵. 是所謂跡突兀心空蕩底人耶'上仍以突兀空蕩墅主人. 作公別號. 凡賜宸章於公. 多以是號書下…."

33 『승정원일기』, 정조 5년(1781) 9월 5일(갑진).

34 김종수에게 이 별호로 하사한 시는 다음과 같은 경우가 있다. 정조대왕, 『홍재전서』 권7, 「詩」 3, "贈突兀空蕩墅主人歷覽狎鷗諸勝. 將向楓嶽之行."

35 『순암집(醇庵集)』 권5, 「記」, 「賜號記」, "維聖上九年三月乙卯. 上齋宿于摛文院. 賜陪扈諸閣臣衣資. 下標紙于臣載純. 第一行有吳提學醇庵五字. 第二行有粉紅雪紗一疋六字. 第三行有尙方二字. 第四行有三月六日四字. 第五行有古風二字. 皆御筆也. 第四行上又有親署御押. 臣載純拜稽祗受. 雙擎隕越. 其夜入侍于行殿. 上敎曰. 卿其刻之圖章. 臣載純退而刻于印石曰賜號醇庵. 又摹鐫二字于板. 揭于室北壁. 以侈寵光. 十年某月某日. 宣召臣載純于內閣. 下畫像一本. 卽賤臣像草本. 而因畫工流入大內也. 左方上題曰 '不可及者其愚. 改號曰愚不及齋可乎'. 臣載純尤不勝惶恐而猶不敢遽爲刻揭之計. 盖春之也十二年春. 始書刻揭于南壁. 噫. 臣載純不才無德. 而再承賜號之寵. 自古人臣. 其有得此於聖明之世者乎. 於戱. 雨露不擇地而下. 至於樗櫟散材. 亦受霑濡之澤. 夫樗櫟之爲物. 微而無知. 猶能隨時榮謝. 以順上天之造化. 臣載純雖迷蠢. 寧敢一日忘其報乎. 恭爲之記. 用識聖朝深仁厚澤. 不遺於庸品也." 첫 번째는 1785년에 받은 '순암(醇庵)'이란 호로서 정조가 친필로 쓴 표지(標紙)에 내려졌다. 오재순은 순암이란 호를 '사호순암(賜號醇庵)'이라 도장에 새겨 사용하였으며 또 '순암' 2자를 판에 새겨 방 북벽에 걸었다. 두 번째 1786년에 받은 '우불급재(愚不及齋)'란 호는 1788년 봄에 서각하여 남벽에 걸었다.

36 강관식, 앞의 논문(2005), p. 121.

37 『정조실록』 권23, 정조 11년(1787) 2월 25일(계해).

38 『서경』,「說命上」, "先占於夢": "王庸作書以誥曰 以台 正于四方 台恐德弗類 兹故弗言 恭黙 思道 夢帝賚予良弼 其代予言. 乃審厥象 俾以形 旁求于天下 說築傅巖之野 惟肖. 爰立作相 王置諸其左右."

39 『정조실록』 권23, 정조 11년(1787) 2월 26일(갑자), "諭左議政李在協曰: "作相安用才 能爲哉? 予之所取卿者, 雅操無適, 足以坐鎭. 昔宋帝謂呂端, '以小事精塗, 大事不糊塗'. 予於 卿, 亦以爲云爾."

40 『정조실록』 권23, 정조 11년(1787) 4월 3일(경자).

41 『일성록』, 정조 11년(1787) 4월 3일(경자), "耳目漸就枯凋形骸, 徒在殘齡幸叨於耆社, 厥像猥塵於睿監." 한편 『기사지(耆社志)』에는 이해에 《정미기사도상첩(丁未耆社圖像 帖)》이 제작되었는데, 김치인, 홍낙성, 서명응, 조돈, 윤방(尹坊), 송제경(宋濟經)이 포함되어 있다. 홍경모(洪敬謨), 『기사지』 권9,「戌編」4, "圖像"條.

42 이명기의 김치인 초상에 대해서는 이원복,「김치인(金致仁) 초상 외」,『고미술저널』 32(미술저널사, 2007, 4-5월), p. 53 참조. 본래 프랑스 개인 소장이었으나 현재는 국 립중앙박물관에 소장되어 있다.

43 『승정원일기』, 정조 11년(1787) 3월 29일(정유), "…上出領敦寧洪樂性畫像及贊, 給賤 臣曰, 持此往傳洪領敦寧家以來. 賤臣承命出, 馳往傳諭, 還入進伏. 上曰, 領敦寧見畫像贊, 以 爲如何? 賤臣曰, 傳諭之際, 直爲受置而無言矣, 復路之後, 使廳直來言於中路曰, 畫像奉受之 際, 泛然看過矣. 今始見之, 紙末有御製贊, 不勝惶感矣. 惟望暫爲還來云. 故賤臣答以有速爲 來往之下敎, 故不能還入爲言, 直爲入來矣. 上出給左議政李在協畫像及贊曰, 往傳左相家, 而 左相見後, 還爲持入. 賤臣承命出, 馳往傳諭, 還入進伏. 上曰, 左相以爲如何? 賤臣曰, 左相見 其贊, 有不勝惶感之色, 而親自起立, 讀數三廻曰, 措辭甚好, 無狀賤臣, 何以得此口而問于賤 臣曰, 此是御筆乎? 賤臣以不能詳知爲答, 而見後還爲持入有命爲言, 則左相曰, 此贊謹當服 膺而不失, 還納, 豈不悵然乎? 還納後如有還下之事, 使疾走院吏出送, 爲望云矣."

44 『승정원일기』, 정조 11년(1787) 4월 3일(경자).

45 『일성록』, 정조 11년(1787) 4월 3일(경자).

46 사전(謝箋)에는 초상화첩의 어제가 그대로 인용되지 않았지만, 사전의 내용을 어제 와 비교해보면 내용상 유사하여, 이들이 본 어제를 받고 응답한 것임을 알 수 있다. 사전은『일성록』, 정조 11년(1787) 4월 3일(경자) 참조.
-김치인: (어제) "精神所注, 皓髮颯爽. 起自洛波, 元老之像." (사전) "…精神之未衰, 奚取 鬤毛之如鶴. 引元老而申諭至比洛波之起龍, 何安昔賢之幷論. 蓋感遺躅之追繼…."
-서명선: (어제) "其功則千載竹帛, 其文則一部春秋. 砥柱屹然有恃, 哆兮搦樹之蚂蟒." (사 전) "…許以竹帛之功, 亦云僭矣, 至於春秋之諭, 何敢當乎. 虛舟自橫, 安有頹波之屹立, 老樹 易撼 所恃仁天之曲成…."
-홍낙성: (어제) "相似心, 心如像, 不爲無助者像耶." (사전) "…丹靑莫狀素, 稱畫心之難.

尺寸無長, 敢曰以貌而取何. 圖寶墨之題贊 仍荷史官之齎傳 '是像如是心 深庸嘉. 乃此人 有此位不無助耶. 謂 '爾外貌之符, 炳若一片衷悃, 故茲中心之眖侈以數行…'."

47　『승정원일기』, 정조 11년(1787) 4월 14일(신해), "…上謂趙暾曰, 卿近無病恙乎? 行步勝於年前登筵時矣. 暾曰, 狗馬之疾, 衰老益甚矣. 上曰, 卿何不京居? 對曰, 旣不關係國家, 故退伏鄕里, 任便自在矣. 上曰, 卿有畫像乎? 暾曰, 姑未出矣. 上曰, 畫本出後, 自趙鎭宅而入送, 可也. 卿之酒量, 何如於前? 暾曰, 無酒則不能堪過矣…'."

48　김종수, 『몽오집』 권지6, 墓表, 「吏曹判書致仕趙公墓表」, "…嘗題公畫像曰. 海上之徒耶. 山中之宰耶. 安得十斗酒. 澆爾胷中之磊磈耶…"; 이민보(李敏輔), 『풍서집(豊墅集)』 권지16, 行狀, 「竹石趙公行狀」, "…今上踐祚之九年, 入耆社承命入對. 令選曹調用其子. 又加給歲饌. 異數也. 後二年(1787). 上又召見. 引古乞言義詢所懷. 公奏以程子學而至於聖人. 治國而至於祈天永命. 修養而至於引年之說. 上喜曰. 予素書紳佩服者也. 及退命圖進小像. 特題贊語曰. 海上之徒耶. 山中之宰耶. 安得十斗酒. 澆爾胷中之磊磈耶. 尋賜內醞. 題其封曰. 長春酒. 爲寅祚年之意也…'."

49　이복원: 왕이 하사한 그의 졸기[『정조실록』 권35, 정조 16년(1792) 8월 14일(경진)]와 아들 이만수가 작성한 묘지(墓誌)에 수록되어 있다. 이만수(李晩秀), 『극원유고(屐園遺稿)』 권11, 「先府君(李福源)墓誌」. 정존겸: 이민보, 『풍서집』 권지13, 墓碣, 「領議政鄭公墓碣銘」, "…上先已得其實. 取公畫像. 手題曰. 危處做安. 安處思危. 試看朝端. 翼翼之儀. 於是公年七十. 入耆社…." 정존겸은 70세가 된 1791년 기로소에 든 기념으로 어제가 담긴 초상을 하사받았을 것으로 추정된다.

50　김치인과 홍낙성, 서명선의 경우는 『일성록』, 정조 11년(1787) 4월 3일(경자) 참조. 한편, 이재협의 경우는 사신이 어제가 적힌 초상화를 가서 보여주고 다시 궐내로 환납하였다. 이재협이 다시 그 초상화가 하사될 경우 속히 가져다주기를 바란다고 한 구절을 통해 볼 때 이 초상화가 다시 하사되었을 가능성도 있다.

51　『승정원일기』, 정조 24년(1800) 6월 12일(계해).

52　김치인의 기사도상에 대해서는 위의 주 41 참조. 홍경모, 『기사지』 권9, 「戊編」 4, 圖像條, 丁未帖. 홍낙성의 기사도상을 정조가 보았다는 사실은 수년 뒤 1791년의 기록에 보인다. "上曰, 左相畫像, 則日前已見之, 領敦寧畫像, 亦欲一見, 入送, 好矣. 樂性曰, 臣則年前入耆社時, 有小幀, 而此已經睿覽, 更無他本矣."『승정원일기』, 정조 15년(1791) 10월 7일(무신). 한편, 서명응은 상께서 집안에 보관된 초상화를 가져가 보셨다고 하였다. 『일성록』, 정조 11년(1787) 4월 3일(경자). 조돈은 초상을 그려 올리라고 하였다. 정존겸은 기로소 입소 기념 초상화에 어제를 내렸다. 위의 주 49 참조.

53　유봉학에 의하면, 소론의 등용을 통해 주도 세력인 노론을 견제하던 정조의 전략은 정조 10년(1786) 12월 소론의 김상철이 역모 혐의로 제거되자 수정이 불가피한 상황에 이르렀다. 이제 정조는 남인을 등용하여 상호견제를 하는 등(정조 11년 1월) 태

평정국의 구도 조정을 모색했다. 유봉학, 「정조 시대 정치론의 추이」, 정옥자 외 엮음, 『정조 시대의 사상과 문화』(돌베개, 1999), pp. 77-112.

54 최성환, 「正祖代 蕩平政局의 君臣義理 연구」(서울대학교 대학원 국사학과 박사학위논문, 2009), pp. 184-201.

55 각기 한 시점에 일괄적으로 그려진 《기사계첩(耆社契帖)》(1719), 《기사경회첩(耆社慶會帖)》(1744), 《등준시무과도상첩(登俊試武科圖像帖)》(1774)의 경우에 화첩안 초상들의 흉배와 관모의 문양이 다양하다.

56 흉배를 기준으로 같은 화가의 작품으로 보이는 초상화가 두 개씩 쌍을 이루고 있어 흥미롭다. 김치인과 홍낙성, 이성원과 채제공, 윤시동과 심환지, 서명선과 서명응, 조경과 이재협, 김이소와 이병모 등의 쌍이 이에 해당한다. 나머지 인물들은 서로 간에 특별한 유사성을 찾기 어렵다.

57 조선시대 초상화의 양식적 흐름에 대해서는 조선미, 앞의 책(1994), pp. 269-357 참조. 이 연구에 따르면, 19세기 초상화는 18세기 후반 잦은 붓질로 음영을 드러내는 기법이 완숙하게 '세습'된 경우, 음영법을 유사하게 구사하지만 도식적인 '습화(mannerism)'에 빠진 경우, 18세기 중반 이전의 선묘기법으로 회귀하는 '복고'적인 경우로 나눌 수 있다. 덴리대학 초상화첩의 두 번째 유형은 '습화'에, 세 번째 유형은 '복고'에 해당한다고 할 수 있다.

58 심환지는 경기도박물관에, 김이소는 충주박물관에, 오재순은 삼성미술관 리움(Leeum)에 전신상이 소장되어 있어 비교해볼 수 있다. 단, 이들은 정확한 제작 연대가 기재되어 있지 않아 비교에서 제외하였다.

59 1792년에 이모한 〈채제공 70세상〉(영국박물관 소장본)은 조선미, 앞의 책(2009), p. 308, 도 2 참고.

60 조선 후기 국왕의 신하 초상화 제작에 대해서는 이성훈, 앞의 논문(2019), pp. 703-732.

61 숙종의 김창집 화상찬은 당대에는 기록을 찾을 수 없으나 영조대에 자주 산견된다. 『영조실록』 권29, 영조 7년(1731) 6월 4일(을미).

62 영조의 1744년 기로소 입소와 관련된 화첩인 국립중앙박물관, 《耆社慶會帖》의 해제와 원문에 대해서는 민길홍, 「《기사경회첩》 해제」, 『조선시대 초상화』 III(국립중앙박물관, 2009), pp. 198-206 참조. 등준시의 도첩 제작에 대해서는 『영조실록』 권122, 영조 50년(1774) 1월 15일(기사) 참조. 현존하는 국립중앙박물관 《登俊試武科圖像帖》에 대해서는 장진아, 「《登俊試武科圖像帖》의 공신도상적 성격」, 『미술자료』 78(국립중앙박물관, 2009), pp. 62-93 참조.

63 이성훈 연구자는 이 화첩이 18세기 후반 정조의 지시로 제작되어 규장각에 소장된 화첩이었을 것이라고 추정하였다. 이성훈, 위의 논문(2019), p. 720.

III. 사적도를 통한 왕실 행적의 역사화

1 박정혜는 '국토의 시각화'라는 이름하에 '지도', '산릉도'. '산천형세도', '지형도', '건물도' 등을 다루었다. 박정혜(공저),『왕과 국가의 회화』(돌베개, 2011), pp. 29-36. 개별 사적도에 대한 연구는 주 4, 주7 참조.

2 숙종~정조 연간의 왕실 현창 사업에 대해서는 다음 참조. 윤정,「숙종대 端宗 追復의 정치사적 의미」,『한국사상사학』22(한국사상사학회, 2004), pp. 209-246; 동저,「정조대 단종 사적 정비와 '君臣分義'의 확립」,『한국문화』35(서울대학교 규장각한국학연구원, 2005), pp. 233-274.

3 함경도 지방의 국조 능역에 대한 복원 사업은 박정애,「18-19세기 咸鏡道 王室史蹟의 시각화 양상과 의의」,『한국학』35(한국학중앙연구원, 2012), pp. 116-155; 정은주,「『北路陵殿志』와《北道(各)陵殿圖形》연구」,『한국문화』67(서울대학교 규장각한국학연구원, 2014), pp. 225-266.

4 《월중도》에 대해서는 윤진영,「단종의 애사와 충절의 표상:《월중도》」,『越中圖』(한국학중앙연구원 장서각, 2006), pp. 22-30; 유재빈,「추모의 정치성과 재현: 정조의 단종 사적 정비와《월중도》」,『미술사와 시각문화』7(미술사와 시각문화학회, 2008), pp. 258-291.

5 영조 연간 숙빈 최씨의 무덤을 비롯한 원소에 관한 연구는 다음 참조. 김이순,「조선 왕실 무덤, 園의 창안과 전개」,『美術史論壇』41(한국미술연구소, 2015), pp. 87-112; 이예성,「조선 후기의 왕릉도」, 이성미 외,『조선왕실의 미술문화』(대원사, 2005b), pp. 205-234.

6 정조대 사적도로는 이 외에도 인평대군(麟坪大君, 1622~1658)의 제택(諸宅)을 그린 〈인평대군방전도(麟坪大君房全圖)〉(1792년, 서울대학교 규장각한국학연구원 소장)가 있다. 김종태,「『麟坪大君房全圖』와 御製祭文을 통해 본 朝鮮王室의 友愛 宣揚」,『민족문화』45(한국고전번역원, 2015), pp. 313-353. 정조는 경주 집경전의 옛 터에도 비석을 내렸다. 이를 그린 그림,〈집경전구기도첩〉(서울대학교 규장각한국학연구원 소장)이 있으나, 이는 19세기 말의 후모본으로 보인다.〈집경전구기도〉에 대해서는 서울대학교 규장각한국학연구원 편,「집경전구기도」도판 설명,『명품도록』(서울대학교 규장각한국학연구원, 2006), p. 246; 이예성,「집경전구기도첩」도판 설명, 박정혜 외,『조선왕실의 행사그림과 옛지도』(민속원, 2005a), pp. 220-225. 이 두 작품에 대한 자세한 고찰은 앞으로의 과제로 삼고자 한다.

5장 정조의 단종사적 정비와 《월중도》

1 정조대왕, 『홍재전서』 권175, 「일득록(日得錄)」 15; 임정기 외 역, 『(국역)홍재전서』
 17(민족문화추진위원회, 1993), p. 148; "予於端廟朝, 別有所興慕而激感者, 讀莊陵志, 不
 覺潸然而涕, 聖朝光復之後, 情文禮義, 可謂靡有餘蘊, 而今者設壇配食之擧, 不但爲盡節諸臣
 數百年湮鬱之寃, 蓋欲少寓予感慕之懷, 亦繼述之一端." 같은 책, p. 381.

2 《월중도》는 현재 한국학중앙연구원 장서각에 소장되어 있으며 소장번호는 K2-4458
 이다. '월중(越中)'이라는 표현은 '영월'을 뜻하는 영월의 읍지나 장릉 관계 서적에
 서 쉽게 찾아볼 수 있다. 일례로 '월중유적(越中遺蹟)', '월중인사(越中人士)' 등이 있
 다. 『관동지(關東誌)』 권4. 《월중도》에 대해서는 이예성, 「19세기 특정한 지역을 그
 린 고지도와 회화」, 박정혜 외, 『조선왕실의 행사그림과 옛지도』(민속원, 2005a), pp.
 53-68; 윤진영, 「단종의 애사와 충절의 표상: 《월중도》」, 『越中圖』(한국학중앙연구원
 장서각, 2006), pp. 22-30; 김문식, 「18세기 단종 유적의 정비와 《越中圖》」, 『장서각』
 29(한국학중앙연구원, 2013), pp. 72-101.

3 『숙종실록』 권23, 숙종 17년(1691) 12월 6일(병술).

4 『숙종실록』 권32, 숙종 24년(1698) 11월 6일(정축). 단종 추복(追復) 논의와 시행 과
 정은 『(단종정순왕후端宗定順王后)복위부묘도감의궤(復位祔廟都監儀軌)』(서울대학
 교 규장각한국학연구원 소장, 奎13502~13504) 참조. 또한 관련 의례에 대해서는 『단
 종대왕정순왕후부묘의주등록(端宗大王定順王后祔廟儀註謄錄)』(한국학중앙연구원 장
 서각 소장, K2-2221) 참조.

5 윤정, 「숙종대 端宗 追復의 정치사적 의미」, 『한국사상사학』 22(한국사상사학회,
 2004), pp. 209-246. 숙종은 사육신에 대해서 "당대에는 난신(亂臣)이나 후세에는 충
 신(忠臣)"이라고 한 세조의 평가를 추복의 중요한 근거로 삼았다. 『숙종실록』 권23,
 숙종 17년(1691) 12월 6일(병술). 이를 통해 숙종은 사육신의 추복이 궁극적으로는
 세조의 뜻을 잇는 것임을 증명함과 동시에 추복 논의의 목적이 충절의 선양에 있음
 을 강조할 수 있었다.

6 윤정은 숙종이 처음에는 반대하던 사육신의 추복을 결국 단행하게 된 것을 기사환국
 (己巳換局), 갑술환국(甲戌換局)과 연관 지어 설명하였다. 즉 연이은 환국에서 의리를
 뒤집은 자신의 행위에 대해 신료들로부터 제기될 수 있는 혐의를 국왕에 대한 충절
 이라는 원론에서 차단하고, 왕위를 이을 세자의 위상 또한 어린 단종에게 충성을 바
 쳤던 사육신의 충절로 보호받을 수 있게 하기 위해서 단종과 사육신의 추복이 이용
 되었다는 것이다. 윤정, 앞의 논문(2004), pp. 227-244.

7 현재 『장릉봉릉도감의궤(莊陵封陵都監儀軌)』는 서울대학교 규장각한국학연구원에 1
 건(奎14830)이 전하고 파리국립도서관에 1건(奎2627, 1冊 299장)이 소장되어 있다.

파리국립도서관 본은 어람용(御覽用)이다.

8 『숙종실록』 권32, 숙종 24년(1698) 11월 29일(경자). 다만, 후에 육신사우(六臣祠宇)가 정자각(丁字閣)과 너무 가까워 불편하다는 문제가 제기되자, 묘역 내 한적한 곳으로 이건하였다.

9 정조는 1796년(정조 15) 현륭원 원행을 다녀오는 길에 노량을 지나다가 사육신의 묘를 보고 감회가 일어 직접 글을 지어 보내 제사를 지내게 하였으며, 이를 계기로 일련의 제신 표장 사업과 유적 정비 사업이 진행되었다. 이는 숙종이 단종 추복을 시작하게 된 계기와 매우 흡사하여 우연이라고 보기 어렵다. 정조는 계술(繼述)의 의미를 분명히 하고 있는 것이다. 『숙종실록』 권23, 숙종 17년(1691) 9월 2일(계축); 『정조실록』 권32, 정조 15년(1791) 정월 17일(임진).

10 『영조실록』 권35, 영조 9년(1733) 7월 25일(갑진).

11 『영조실록』 권102, 영조 39년(1763) 9월 17일(신미).

12 『영조실록』 권92, 영조 34년(1758) 10월 4일(정사).

13 III부 도입글의 주 2 참조.

14 윤정은 정조의 이 조치가 "단지 사적을 확인하는 데 그치지 않고 이들(제신들)을 단종에 연계하여 제사하는 새로운 형식을 창출함으로써 충절의 내용을 분명히 드러내도록 한 것"이라고 평가하고, 이는 결국 "단종 제신의 절의를 국가적으로 공인하는 작업"이라고 해석하였다. 윤정, 「정조대 단종 사적 정비와 '君臣分義'의 확립」, 『한국문화』 35(서울대학교 규장각한국학연구원, 2005), p. 243.

15 〈표 5-1〉에서 1792년에 영월부사 박기정(朴基正)에 의해 중수된 금강정까지 《월중도》에 실려 있다. 그러나 금강정은 창건한 것이 아니라, 1784년에 이미 한 차례 보수한 것을 1792년에 재보수한 것이기 때문에 연대 추정의 근거가 되기 어렵다. 1784년의 금강정 중수에 대해서는 『관동지』 권5, 「寧越」, "錦江亭修廢小識"; 『(국역)관동지』(강원도, 2007), p. 502 참조. 1792년의 중수에 대해서는 『관동지』 권5, 「寧越」, "樓亭", "錦江亭" 條; 같은 책, p. 482 참조.

16 이예성, 앞의 논문(2005a), p. 62.

17 윤진영, 앞의 논문(2006), p. 24. 윤진영은 국립중앙도서관 소장 《금오계첩》(1821~1834)을 예로 들었다.

18 《조선지도》는 1750~1768년경 중앙에서 일괄적으로 제작한 지도로, 개별 유적을 강조하기보다는 축척 개념을 적용하여 지리적 정확성을 꾀하였다. 이처럼 《월중도》의 지도는 《조선지도》처럼 지리적으로 정확성을 중요시 여긴 관찬 지도를 모사함으로써 앞선 회화식 지도류의 그림들이 범한 오류를 바로잡고 있다. 《조선지도》에 대해서는 다음 논문 참조. 이우형, 오상학, 「국립중앙박물관 소장 《조선지도》의 지도사적 의의」, 『문화역사지리』 16(한국문화역사지리학회, 2004), pp. 165-181.

19 화풍상《월중도》가 원작인지에 대해선 의심의 여지가 없지 않다. 임모작에서 흔히 보이는 지형에 대한 모호한 이해나 필선이 힘없이 윤곽선을 그리고 안을 메워가는 형상을 보여주기 때문이다. 이처럼 임모작이라는 이유로 많은 왕실 기록화가 초기 제작당시의 의도와 연결되지 못한 채 서술되어왔다. 임모작을 통해 원작을 추정하는 무리함을 무릅쓰고 이 글에서《월중도》를 내용상 정조대의 그림으로 재해석하고자 하는이유는 그림의 내용과 구성이 형성되었을 당시의 의미를 추정하고자 함이다. 그러나여전히《월중도》가 후대에 개모된 맥락 역시 간과할 수 없는데, 이는 추후의 과제로삼는다.

20 조선시대 왕실 사적도는 종종 다시 그려지는데, 그럴 경우 대부분 전 시대에 제작된도형(圖形)에 의거하여 유사하게 모사된다. 추가된 사항이 적을 경우, 전체 구성과기본적인 내용은 그대로 유지된 채 추가된 유적만 덧붙여 그리며, 대대적인 사업이진행되었을 경우, 때에 따라 완전히 새로운 구성의 그림이 그려지기도 한다. 전자의예로 정조 22년(1798)에 처음 제작된〈집경전구기도(集慶殿舊基圖)〉(奎10697)가 고종대에 다시 제작된 한국학중앙연구원 장서각 소장의〈집경전구기도〉(K2-4388)의경우를 들 수 있다. 후자의 예로는 전주의 태조 사적에 대한 일련의 그림이 있다. 정조대에 건지산(乾止山) 수호를 위해 일련의 역사를 행하고, 전주부의 기지와 산세를병풍과 족자로 그려 올리라는 기록이 전한다. 그러나 고종 31년(1899)에 조경단(肇慶壇)이 창건된 이후엔 조경단을 중심으로 전주 건지산 지역을 4장의 전도와 부분도, 즉〈완산도형(完山圖形)〉(K2-4387),〈전주건지산도형(全州乾止山圖形)〉(K2-4348), 〈조경단비각재실도형(肇慶壇碑閣齋室圖形)〉(K2-4386),〈조경묘경기전도형(肇慶廟慶基殿圖形)〉(K2-4387)을 그려 올렸다. 이처럼 왕실의 기록화들은 대부분 수리, 재건 등의 사업이 진행되어 전대의 기록에 추가할 사항이 발생할 경우 다시 그리며, 단순히 화첩의 박락이 심하여 다시 개모한 경우라면 그림의 내용과 구성은 전대와 동일하다고 보아도 무리가 없을 것이다.

21 "民戶二千六百三十五, 男口四千三百八十七, 女口四千五百六十三." 번역은 필자.

22 영월의 인구는 1789년의 조사인『호구총수(戶口總數)』에서는 민가가 2,630호, 1829 ~1831년 조사인『관동지』에서는 2,772호, 1871년 조사인『관동읍지(關東邑誌)』에서는 2,782호로 기록되어 있다. 한림대학교 편,『영월군의 역사와 문화 유적』(한림대학교박물관, 1995), p. 19.《월중도》에 제시된 인구가『호구총수』의 것보다 증가했으되,『관동지』의 기록에는 많이 못 미치고 있어《월중도》의 기록이 1790년 무렵임을추정할 수 있다.

23 〈표 5-2〉는《월중도》와『장릉사보』의「도설」, 그리고『장릉사보』의 초고 중에 하나인『(개찬改撰)장릉지(莊陵志)』(奎12873)의「도설」제목을 비교한 것이다.『(개찬)장릉지』는 1791년 윤광보에 의해 제작되었을 것으로 추정되는『장릉사보』의 초고 중 하

나이다.『(개찬)장릉지』의「도설」은 제목만 전하고 그림은 전하지 않는다. 이들의 구성을 비교해보면『장릉사보』는 애초에 계획된『(개찬)장릉지』의 도설과는 다르며 오히려《월중도》의 구성을 반영하였다.『(개찬)장릉지』의 도설의〈상설도〉는 왕릉과 정자각(丁字閣), 석물(石物) 등의 배치를 보여주는 도설로 추정되고,〈향대청도〉는 장릉에 제사를 준비하는 건물, 향대청을 그린 것으로 짐작된다. 그러나 완성된『장릉사보』의 도설들은『(개찬)장릉지』의〈상설도〉나〈향대청도〉와 같이 왕릉 진설과 제례와 관련된 일반적인 도설을 생략하고 그 대신 영월의 각 유적을 확대한《월중도》의 그림들을 반영하였다. 특히 관풍헌과 자규루를 각각 분리하여 중요한 유적으로 다루고,『(개찬)장릉지』에는 보이지 않았던 충신들과 관련된 유적인 창절사와 민충사를 추가한 것이 달라진 점이다. 이는『장릉사보』가 애초에 기획될 때에는 단종의 왕릉지로서의 성격에서 출발하다가, 완성에 이르러서는 정조의 단종 추복 사업 전반(全般)을 담게 되면서, 창절사나 민충사, 낙화암 같은 충신유적과 관풍헌과 자규루와 같이 재건된 유적을 중요하게 반영하게 된 것이라고 볼 수 있다. 특히 내용 면에서만이 아니라 형식 면에서『장릉사보』가 관아도(官衙圖)나 지형도(地形圖), 진설도(陣設圖) 같은 일반적인 도설이 아니라,《월중도》의 회화식 지도나 실경산수화 양식을 역사서의 도설로서 받아들이게 되었다는 것이 주목할 만하다.

24 윤진영은《월중도》의 화풍이 목판화의 특징적인 기법을 구사하고 있는 것을 근거로《월중도》가『장릉사보』의 뒤에 제작되었을 것으로 주장하였다. 윤진영, 앞의 논문(2006), p. 24.

25 《월중도》와『장릉사보』의 직접적인 관계의 파악은 어렵지만,《월중도》는 내용상 1791년 유적 사업의 보고서이자 1796년『장릉사보』의 도설 자료로 사용되었을 것으로 추정할 수 있다. 이처럼《월중도》의 내용이『장릉사보』에 반영되게 된 데에는, 영월부사로서 1791년의 사업을 총괄했던 박기정이 5년 후의『장릉사보』의 수정 편찬 작업에 참여하게 된 점도 간과할 수 없을 것이다.『정조실록』권32, 정조 20년(1796) 5월 11일(을묘). 박기정은 박팽년(朴彭年)의 후손으로서 1791년 2월 15일 장릉에 봉심할 때 특별히 대축(大祝)의 사신으로 파견되어 제사를 관장하였으며, 3월 11일에는 영월부사로 제수되었다. 그 이후 박기정은 영천, 청령포, 창절사, 민충사, 배견정 등 영월의 단종 관련 유적을 대부분 수리 보수하였다.『승정원일기』, 정조 15년(1791) 2월 15일(계유);『정조실록』권32, 정조 15년(1791) 3월 11일(을유);『(국역)관동지』(강원도, 2007), pp. 388-393. 박기정이 당시 유적 사업을 총괄하였다면 그 사업의 보고서 성격을 띤《월중도》의 제작에 사실상 관여하였을 것이기 때문에 그를 매개로《월중도》가『장릉사보』의 도설로 편입되었을 것이라고 추정할 수 있다.

26 1792년 9월 15일에 건립된 하마비(下馬碑)의 기록은『관동지』권4,「莊陵事蹟」下, "觀風軒";『(국역)관동지』(강원도, 2007), p. 414. 배견정의 건립 기록은「拜鵑亭改建

記」, "昔在正廟癸丑(1793) 朴公基正以醉琴軒血孫是府重建拜鵑亭"에서 알 수 있다. 원문 전문은 한림대학교 편, 앞의 책(1995), pp. 423-424 참조.

27 『정조실록』권32, 정조 15년(1791) 정월 17일(임진);『승정원일기』, 정조 15년 (1791) 2월 28일(계유);『정조실록』권32, 정조 15년(1791) 2월 21일(병인);『정조 실록』권32, 정조 15년(1791) 3월 11일(을유).

28 『정조실록』권32, 정조 15년(1791) 2월 6일(신해).

29 『정조실록』권54, 정조 24년(1800) 4월 12일(갑오).

30 정조대왕,『홍재전서』권175,「장릉치제문(莊陵致祭文)」; 임정기 외 역,『(국역)홍재 전서』17(민족문화추진위원회, 1993), p. 148.

31 『정조실록』권32, 정조 15년(1791) 2월 6일(신해).

32 한국학중앙연구원 장서각 소장〈자규루도(子規樓圖)〉(K2-4383)에 대해서는 한국정 신문화연구원·장서각,『조성왕실의 책』(경인문화사, 2002), p. 146 참조.〈자규루도〉 에는 왼쪽 하단에 "이문원(摛文院)" 주문방인이 찍혀 있어 규장각의 이문원 소장 도 서라는 사실을 추정할 수 있다. 윤진영, 앞의 논문(2006), p. 23.

33 『관동지』권5,「부록(附錄) 영관읍보(營關邑報)」;『(국역)관동지』(강원도, 2007), pp. 543-544 재인용.

34 정조 연간의 사적 보수와 제시 추증에 대한 기록인『장릉등록(莊陵謄錄)』에는 장릉 과 자규루 중건에 참여한 화사와 화공들을 시상하였다는 기록이 남아 있어 참고가 된다. 이 기록을 보면 장릉 경내를 조성한 공을 인정하여 중앙의 화사(都畫師) 함익 철(咸益喆)을 비롯하여 지방의 화공(畫工)들이 상을 받았다.『장릉등록』권1, "陵寢崇 奉" 條. 수상 화사와 화원은 다음과 같다. 도화사(都畫師) 함익철, 화공(畫工) 승팔정 (僧八丁), 화공 승거옥(僧巨玉), 화공 박덕순(朴德順), 화공 김성택(金成宅), 화공 승 취명(僧就明), 화공 승신무(僧信無), 화공 황현옥(黃賢玉), 화사(畫師) 김운태(金云 泰). 또한 자규루를 중건한 데 참여한 화공들을 보면 중앙의 화사 김약증(金若曾)을 비롯한 장인 23인들도 포상을 받았다.『장릉등록』권1, 附 "子規樓" 條. 건물의 중건에 참여한 화공들을 보면 중앙의 화사(畫師)가 한 명 속해 있는 가운데 지방의 화원이나 승려들이 동원되었는데, 승려들은 건물의 단청 작업 등에 참여했을 것으로 추정된다. 화성 성역 건설의 경우에도 공사에 부역하였던 인물들이『화성성역의궤』제작에 다 시 참여하였다. 박정혜,「『華城城役儀軌』의 회화사적 고찰」,『震檀學報』93(진단학회, 2002). pp. 413-471. 이를 미루어볼 때, 장릉사적정비에 참여하기 위해 중앙에서 파 견한 화사 함익철과 김약증은《월중도》제작에 참여하였다고 추측할 수 있다.

35 〈자규루도〉의 지도 형식보다 회화성이 한층 강조된《월중도》는 가시화의 목적에 더 부합하였던 새로운 방식이라고 볼 수 있다.

36 단종에 대한 역사서는 실록 외에도 사가(士家)에서 편찬되어 전해 내려온『노릉지

(魯陵志)』,『장릉지(莊陵志)』등이 있었지만, 국왕을 중심으로 한 본격적인 서적 편찬은 정조대에 와서 처음 이루어졌다. 숙종 대에는 실록과 남효온의『육신전(六臣傳)』에 근거하였으며, 영조대에는 박팽년의 후손인 박경여가 권화와 함께 사가에서 편찬한『장릉지』를 참고로 하여 포장 사업이 시행되었다. 정조대에 이르러 제신들의 추증 작업이 확대되면서, 보다 자세하고 고증된 자료가 필요하게 되었다. 이에 정조는 본격적인 사적 수집을 통해『장릉지』의 개찬을 명하였다. 그 결과, 단종 사적에 대한 종합 서적인『장릉사보(莊陵史補)』(奎貴3684)가 편찬되었다. 장릉 관련 사적의 편찬에 대해서는 부록〈표 3〉참조. 윤정, 앞의 논문(2005), pp. 244-246.『노릉지』(奎6719)에 대해서는 서울대학교 규장각 편,『규장각 소장 왕실자료 해제·해설집』1(서울대학교 규장각, 2005), pp. 391-392.『장릉지』(奎3653)에 대해서는 서울대학교 규장각 편,『규장각 소장 왕실자료 해제·해설집』3(서울대학교 규장각, 2005), pp. 373-374.

37 『정조실록』권32, 정조 15년(1791) 4월 19일(계해);『정조실록』권44, 정조 20년(1796) 5월 21일(을축).

38 『정조실록』권32, 정조 15년(1791) 2월 6일(신해).

39 정조대왕,『홍재전서』권148,「장릉사보(莊陵史補)」; 임정기 외 역,『(국역)홍재전서』18(민족문화추진위원회, 1993), pp. 276-277. 원문은 같은 책, pp. 387-389 참조.

40 〈명릉산형도〉는 숙종과 제1계비 인현왕후, 제2계비 인원왕후의 능을 그린 것이다. 1757년 이후에 제작되었을 것으로 추정한다. 이예성,「조선 후기의 왕릉도」, 이성미 외,『조선왕실의 미술문화』(대원사, 2005b), pp. 212-214.

41 야사(野史)에는 신숙주(申叔舟)가 영월의 고을 원을 지낸 적이 있어 그 지형과 사정을 알고 청령포를 단종의 유배지로 천거하였다는 이야기도 전해져온다. 한림대학교박물관 편, 앞의 책(1995), p. 424.

42 신명호,『조선 왕실의 의례와 생활, 궁중문화』(돌베개, 2002), pp. 201-215.

43 단종의 능은 숙종 24년(1698) 봉심되지만,『장릉봉릉도감의궤』(奎14830)에는 능지와 산릉도는 전하지 않고 채색의 현무도와 주작도가 포함되어 있다.

44 한림대학교박물관 편, 앞의 책(1995), pp. 128-145.『영월의 역사와 문화 유적』(한림대학교박물관, 1995)에는『관동지』,『관동읍지』,『강원도지』를 종합하여 영월의 불교 유적, 20여 개를 일괄하고 있다. 그중 단종 관련 불교 사찰인 금몽암(禁夢庵)과 능찰인 보덕사(報德寺)를 제외하고는〈영월도〉에 불교 유적은 전혀 등장하지 않는다. 한림대학교박물관 편, 앞의 책(1995), pp. 69-125; 211-366.

6장 정조의 사도세자 추숭 작업과 사적도

1 사도세자 이선(李愃)은 정조대에 장헌세자(莊獻世子)로 추숭되었으며, 고종대에 장

조(莊祖)로 추복되었다. 본서에서는 통상적으로 사용되는 명칭인 '사도세자'로 표기하겠다.

2 정조대 사도세자의 추숭 사업에 대한 전모와 이에 대한 연구와 논쟁은 다음 논문에 잘 분석되었다. 김지영, 「정조대 사도세자 추숭 전례 논쟁의 재검토」, 『한국사연구』 163(한국사연구회, 2013), pp. 337-377.

3 경모궁과 현륭원의 건축적·미술사적 특징에 대해서는 각각 정송이, 「경모궁 입지와 공간구성 변화에 관한 연구」(한양대학교 대학원 건축학과 석사학위논문, 2014); 김이순, 「융릉(隆陵)과 건릉(健陵)의 석물조각」, 『美術史學報』31(미술사학연구회, 2008), pp. 63-100 참조. 〈장조태봉도(莊祖胎封圖)〉에 대해서는 윤진영, 『조선왕실의 태봉도』(한국학중앙연구원, 2016) 참조. 〈영괴대도(靈槐臺圖)〉에 대해서는 이수미·장진아, 『왕의 글이 있는 그림』(국립중앙박물관, 2008), pp. 42-46 참조.

4 〈종묘전도(宗廟全圖)〉는 『국조오례의서례(國朝五禮儀序例)』(1474), 『종묘의궤(宗廟儀軌)』(1697), 『종묘의궤속록(宗廟儀軌續錄)』(1741)에 삽도로 포함되었다.

5 왕릉도(王陵圖)에 대해서는 이예성, 「조선 후기의 왕릉도」, 이성미 외, 『조선왕실의 미술문화』(대원사, 2005b), pp. 205-234.

6 『정조실록』 권1, 정조 즉위년(1776) 3월 20일(신묘).

7 『영조실록』 권80, 영조 29년(1753) 9월 4일(병진).

8 궁원제(宮園制)에 대한 연구로는 다음을 참조. 정경희, 「朝鮮 後期 宮園制의 성립과 변천」, 『서울학연구』23(서울학연구소, 2004). pp. 157-193; 최성환, 「사도세자 추모 공간의 위상 변화와 영우원(永祐園) 천장」, 『朝鮮時代史學報』60(조선시대사학회, 2012), pp. 139-181; 김이순, 「조선왕실 무덤, 園의 창안과 전개」, 『美術史論壇』41(한국미술연구소, 2015), pp. 87-112.

9 김세영, 「사도세자 廟宇 건립과 「景慕宮舊廟圖」 연구」, 『장서각』28(한국학중앙연구원, 2012), pp. 236-264; 이정민, 「1764년 垂恩廟의 설립과 《垂恩廟營建廳儀軌》」, 『규장각 소장 의궤 해제집』3(서울대학교 규장각, 2005), pp. 491-504; 『수은묘영건청의궤(垂恩廟營建廳儀軌)』(1764).

10 〈경모궁구묘도〉는 국립문화재연구소 소장(소장번호 63)이다. 이 유물은 2012년 수원화성박물관과 용주사효행박물관 공동주관으로 개체된 《사도세자 서거 250주기 추모 특별기획전: 사도세자》에서 처음으로 공개되었다.

11 김세영, 앞의 논문(2012), pp. 246-252.

12 영건청(營建廳) 의궤에 건물 배치도가 포함된 것은 이로부터 오래되지 않았다. 영건도감의궤(營建都監儀軌)에 도면이 처음 나타나는 것은 『의소묘영건청의궤(懿昭廟營建廳儀軌)』(奎14259, 1752년)이다. 이전에는 건축물의 칸수와 형태를 글로만 서술했을 뿐 도면은 없었다.

13 수은묘에서는 신주를 모신 정당(正堂)에서 외대문(外大門)까지 일직선의 축이 이어져 사도묘보다 오히려 구조적으로 체계화된 측면이 있다. 정송이·한동수, 「경모궁 건축특징의 변화에 관한 연구」, 『대한건축학회 학술발표대회 논문집』 60(대한건축학회, 2013), pp. 211-212; 정송이, 앞의 논문(2014).

14 『승정원일기』, 영조 52년(1776) 3월 10일(신사); 3월 12일(계미).

15 『정조실록』 권2, 정조 즉위년(1776) 9월 30일(무술).

16 『경모궁의궤』에 대해서는 이현진, 「해제: 장헌세자의 사당, 경모궁」, 『경모궁의궤』(한국고전번역원, 2013), pp. 26-47 참조.

17 『궁원의』에 대해서는 이현진, 「이복원의 『宮園儀』 편찬 과정」, 『문헌과 해석』 56(태학사, 2011), pp. 159-180; 조계영, 「朝鮮 後期 『宮園儀』의 刊印과 粧繡」, 『서지학연구』 35(서지학회, 2006), pp. 83-112 참조.

18 『종묘의궤』에 대한 해제는 선종순 옮김, 고영진 해제, 「조선왕실의 영령이 깃든 종묘의 기록문화유산」, 『종묘의궤』 1(김영사, 2008), pp. 33-61 참조. 『경모궁의궤』와 『종묘의궤』의 도설에 대한 자세한 비교는 유재빈, 「정조대 궁중회화 연구」(서울대학교 대학원 고고미술사학과 박사학위논문, 2016a), pp. 250-255 참조.

19 1780년에 출간된 『궁원의』는 현재 서울대학교 규장각한국학연구원에 소장된 〈奎2035〉과 한국학중앙연구원 장서각에 소장된 〈장K2-2428〉, 〈장K2-2432〉, 국립중앙도서관에 소장된 〈古朝29-13〉이 있다. 1785년에 편찬된 본은 서울대학교 규장각한국학연구원에 〈奎1891~1894〉, 〈奎1935〉, 〈奎2039〉, 〈奎3790〉, 〈奎14301〉, 〈奎14302〉, 〈奎14304〉, 〈奎14306〉 등 여러 종이 있고, 한국학중앙연구원 장서각에 〈장K2-2429〉, 〈장K2-2431〉 등이 있다. 이현진, 앞의 논문(2011), p. 175. 같은 해에 출간된 종 가운데에도 도설의 출락이 있다. 본서에서는 1785년에 출간된 서울대학교 규장각한국학연구원 소장 궁원의 〈奎2039〉본의 경모궁 도설을 사용하였다. 이본(異本) 간의 비교가 필요하다.

20 『경모궁개건도감의궤』 권수에 독립된 도설로 〈경모궁개건도(景慕宮改建圖)〉, 〈신장도설(神欌圖說)〉, 〈신탑도설(神榻圖說)〉이 수록되었다.

21 가장 이른 건물도는 『국조오례의』 서례, 〈단묘도설(壇廟圖說)〉에 등장하는 사직단, 종묘, 진전, 영녕전, 문소묘 등의 배치도이다. 모든 건물이 정면을 향해 있고, 측면을 바라보는 건물의 경우 지붕만으로 표시하였다. 건축물은 간단하게 주요 시설만 표기하였으며 그 방식도 간략하다. 그러나 전각의 이름뿐 아니라 의례 중에 진설되는 의물과 인물의 위치를 표시하여 '배반도'의 성격도 함께 갖고 있는 것이 특징이다. 영건도감의궤에 도면이 처음 나타나는 것은 『의소묘영건청의궤』(奎14259, 1752년)이다. 이전에는 건축물의 칸수와 형태를 글로만 서술했을 뿐 도면은 없었다.

22 『경모궁의궤』에는 경모궁 전도인 〈본궁전도설〉뿐 아니라 경모궁내 기물과 인원의 배

치를 그린 〈享祀班次圖說〉이 있다. 〈향사반차도설〉은 원근법이 적용된 (실내)건물도
와 문자 반차도가 결합된 형태이다. 이러한 형태는 처음 시도된 것이다. 『경모궁의
궤』는 『사직서의궤』(1783)와 함께 정조대 의궤 도설에서 중요한 변환점이 되었다.
추후에 상세한 연구를 진행할 필요가 있다.

23 『정조실록』권9, 정조 4년(1780) 1월 20일(기해); 권31, 정조 14년(1790) 10월 11일
(무오).

24 『정조실록』권27, 정조 13년(1789) 7월 11일(을미).

25 영우원 천장의 의미에 대해서는 최성환, 앞의 논문(2012), pp. 139-181; 이현진, 앞의
논문(2013), pp. 26-47. 참조.

26 『현륭원원소도감의궤』권3, 「부석조(浮石條)」연설(筵說), "기유(1789) 7월 19일(계
묘)"; 이해형·임재완, 『(국역)현륭원원소도감의궤』(경기도박물관, 2006), p. 247; 김
지영, 「1789년 현륭원 천원과 『현륭원원소도감의궤』」, 『(국역)현륭원원소도감의궤』
(경기도박물관, 2006), pp. 21-32.

27 산도(山圖)와 왕릉도(王陵圖)를 모두 갖춘 그림으로 숙빈 최씨의 묘소가 있다. 〈묘소
도형여산론(墓所圖形與山論)〉은 풍수지리적인 입지를 강조하기 혈맥을 강조한 산도
이고, 〈소령원도(昭寧園圖)〉는 묘소를 조성한 이후 능원과 주변 시설을 포함한 회화
식 지도라고 할 수 있다. 이예성, 앞의 논문(2005b), pp. 205-234.

28 『정조실록』권14, 정조 13년(1789) 7월 11일(을미). 김익을 총호사 천원도감·원소
도감 도제조로 삼고, 서유린(徐有隣)·이재간(李在簡)·정창순(鄭昌順)을 천원도감 제
조로, 김이소(金履素)·정민시(鄭民始)·이문원(李文源)을 원소도감 제조로 삼았다.
『(장헌세자莊獻世子)영우원천봉도감의궤(永祐園遷奉都監儀軌)』(奎13624); 『(장헌세
자)현륭원원소도감의궤(顯隆園園所都監儀軌)』(奎13628).

29 『영우원천봉도감의궤』는 정조가 참고로 한 천릉도감의궤인 『인조장릉천릉도감의궤
(仁祖長陵遷陵圖鑑儀軌)』(1732)와 비교해보면 그 차이를 실감할 수 있다. 두 의궤 모
두 7책으로 된 구성이나 도설과 글을 편집하는 방식은 유사하다. 그러나 『인조장릉
천릉도감의궤』의 도설이 20여 종에 불과하다면, 『영우원천봉도감의궤』는 50여 종
으로 두 배 이상 증가하였다. 『영우원천봉도감의궤』에 대해서는 유재빈, 앞의 논문
(2016a), pp. 256-257 참조.

30 〈사수도(四獸圖)〉는 찬궁(欑宮)에 임시로 붙여 사용한 후 장례 후에는 찬궁과 함께
소각하였지만, 부본(副本)을 별도로 그려 의궤에 실었다. 찬궁의 사수도는 피장자인
왕과 왕후를 비호하는 기능을 가졌다고 추정된다. 의궤의 〈사수도〉 중 〈호도(虎圖)〉
에 대해서는 윤진영, 「조선 중·후기 虎圖의 유형과 도상」, 『장서각』28호(한국학중앙
연구원, 2012), pp. 192-234 참조.

31 『현륭원원소도감의궤』는 상·하 2책으로 구성되었으며, 상책에는 목록에 이어 28개

도설과 채색 사신도가 포함되었다.

32 『국조상례보편(國朝喪禮補編)』에 대해서는 서울대학교 규장각,「『國朝喪禮補編』의 편찬과 의의」,『규장각 소장 왕실자료 해제·해설집』4(서울대학교 규장각, 2005), pp. 89-97.『국조상례보편』은 부록 1책에 독립적으로 도설을 할애하였다.

33 『현륭원원소도감의궤』권3,「부석조」, 승전(承傳), 8월 16일; 경기도박물관,『(국역)현륭원원소도감의궤』(경기도박물관, 2006), pp. 252-253. 정조는 효종의 능인 영릉 이후로 검약을 위해 병풍석과 난간석을 모두 사용하지 말라고 하였음을 상기하며, 부친에 대한 정성을 드러내기 위해 병풍석과 와첨상석(瓦簷上石)을 사용하더라도 난간석은 제거하기로 하였다. 이후의 능역에는 병풍석과 관련된 각종 석물은 절대로 다시 사용하지 말라고 전하였다. 한편, 와첨상석은 현륭원에서만 보이는 특이한 제도이다. 이호일,『조선의 왕릉』(가람기획, 2003), p. 354. 병풍석과 난간석의 조성은 왕릉마다 모두 설치한 경우, 둘 중에 하나만 설치한 경우, 전혀 두지 않은 경우 등 다양하여 별도의 연구가 필요하다.

34 최성환,「정조대의 정국 동향과 벽파」,『조선시대사학보』51(조선시대사학회, 2009), pp. 229-230; 이정윤,「현륭원 석물 조성 연구」,『역사문화논총』5(역사문화연구소, 2009), p. 243.

35 이현진, 앞의 논문(2013), pp. 107-108. 이현진은 이미 '찬실(攢室)'이라 해야 할 것을 '찬궁(攢宮)'으로 명명한 것부터가 격에 맞지 않는 것이었으나 이미 찬궁이라 명명했으니 사수를 그릴 명분도 있었을 것이라고 하였다.

36 이처럼 도설을 제시하고 물명에 대한 해설을 첨부한 방식은 정조 사후『정조건릉산릉도감의궤(正祖健陵山陵都監儀軌)』(1800)에도 계승된다. 다만 도설을 권수에 따로 분리하지 않고, 기존에 그 물건을 조성했던 각 소 의궤에 나누어 삽입된다. 즉「삼물소(三物所)」의궤에 능상각(陵上閣), 수도각(隧道閣), 녹로(轆轤),「조성소(造成所)」에 정자각(丁字閣)과 찬궁(攢宮),「대부석소(大浮石所)」와「소부석소(小浮石小)」에 병풍석, 석인, 석수의 도설이 각각 나누어 실리게 되는 것이다.

37 능상각과 원상각은 속칭 '옹가(甕家)'로서, 관이 들어갈 자리 위에 임시로 세우는 장막이다.『(장헌세자)현륭원원소도감의궤』(상)(奎13628),「도설」,"찬궁(攢宮)","사수도(四獸圖)","원상각(園上閣)".

38 윤진영, 앞의 책(2016).

39 『태봉등록(胎封謄錄)』1735년 정월 26일~1735년 3월 20일까지의 기사. 사도세자의 태실은 1735년 윤4월 4일에 조성되었다.

40 『승정원일기』, 정조9년(1785) 1월 25일(을해).

41 『승정원일기』, 정조 8년(1784) 9월 15일(정묘).

42 『정조실록』권15, 정조 7년(1783) 4월29일(기축).

43 현재 사도세자의 태실은 훼손되어 복원 중에 있다. 경모궁 태실이 훼손되면서 '경모궁태실비'는 명봉사(鳴鳳寺) 경내로 옮겨져, 비면을 깎아 '명봉사사적비'가 새겨져 있다. 사도세자의 태실 현장에서 '감역각석(監役刻石)'이 발견되었는데 태실 가봉 공사를 맡았던 책임자 명단이다. 태실을 복원하는 경우 종종 아기 태실비와 가봉 태실비를 함께 세우는 경우가 있는데, 본래는 가봉 시에 기존의 아기 태실비는 태실로부터 10보 밖에 파서 묻었다. 윤진영, 앞의 책(2016), p. 51. 태실 석물에 대해서는 윤석인, 「朝鮮王室의 胎室石物에 관한 一研究」, 『문화재』 33(국립문화재연구소, 2000), pp. 94-135; 홍성익, 「태실 석물의 미술사적 계승과 변천」, 『사림』 54(수선사학회, 2015), pp. 119-141.

44 『승정원일기』, 정조 9년(1785) 1월 25일(을해).

45 의궤에 태봉도 석물이 그려진 것은 1801년의 『정종대왕태실석난간조배의궤(正宗大王胎室石欄干造排儀軌)』가 처음이다.

46 『내각일력』, 1785년 4월 5일(갑신) 기사, "景慕宮胎室碑誌, 胎峯圖形簇子奉安于 奉謨堂."

47 윤진영, 앞의 책(2016), pp. 68-73.

48 『(국역)일성록』, 정조 13년(1789) 2월 16일(계묘).

49 〈장조태봉도〉에 표기된 암자는 위에서부터 '성불암(成佛庵)', '내원암(內院庵)', '법화암(法華庵)', '춘진암(春眞庵)'이다. 이들 중 내원암과 법화암을 제외한 다른 암자들은 지방 지도에도 나오지 않는 소규모 암자이다.

50 윤진영, 앞의 책(2016), p. 92. 특히 순조 태봉도의 경우, 어람용뿐 아니라 관상감에 보관된 태봉도 이본(국립중앙박물관 소장)이 확인되어 궁중에 내입되었을 뿐 아니라 관련 관아에도 보관되었음을 알 수 있다.

51 김호, 「정치적 시험의 장이 된 왕세자의 온천여행」, 『조선사람의 조선여행』(글항아리, 2012), pp. 55-88.

52 정병설, 『권력과 인간』(문학동네, 2012), pp. 170-178.

53 조선시대 국왕의 온행에 대해서는 이왕무, 「조선 전기 국왕의 온행 연구」, 『경기사학』 9(경기사학회, 2005), pp. 49-67; 이왕무, 「조선 후기 국왕의 온행연구: 온행등록을 중심으로」, 『장서각』 9(한국학중앙연구원, 2003), pp. 45-77; 김남기, 「조선왕실과 온양온천」, 『문헌과 해석』 23(태학사, 2003), pp. 89-102 참조.

54 사도세자의 온행은 그 10년 전에 있었던 영조의 온행을 염두하고 기획되었다고 생각된다. 영조의 온행은 대표적인 민심 확인용 행차라 할 수 있다. 영조는 피부병을 이유로 온양에 행차하였는데, 실제로는 온천 목욕보다 지역 주민을 위한 과거 실시, 효자와 열녀 시상, 전세 탕감, 민원 해결 등의 대민 행사가 일정의 더 많은 부분을 차지하였다. 사도세자의 온행 기간은 영조보다 하루가 짧은데, 이는 세자의 온행이 국왕의

것보다 길어지지 않게 처음부터 기획되었기 때문이라고 추측된다. 영조의 1750년 9월 온행에 대한 기록으로『온행일기(溫行日記)』(奎12803)가 있으며, 사도세자의 온행에 대한 기록으로『온천일기(溫泉日記)』(奎12804)가 있다.

55　세자의 행적은 영조에게 실시간으로 보고되었고, 영조는 백성에게 베푼 세자의 선행과 세자의 행차를 향한 백성의 환대 소식에 만족했다고 전한다. 김호, 앞의 책(2012), pp. 58-70.

56　『다산시문집』권1, 「溫泉志感」과 「溫宮有莊獻手植槐一株 當時命築壇以俟其陰 歲久擁腫 壇亦不見 愴然有述」.

57　『다산시문집』권1, 「溫宮有莊獻手植槐一株 當時命築壇以俟其陰 歲久擁腫 壇亦不見 愴然有述」. "…歲久蕪蕪沒蒿萊, 瓜蔓兎絲苦相糾, 志氣鬱抑長丈纔…."

58　『다산시문집』권1, 「溫宮有莊獻手植槐一株 當時命築壇以俟其陰 歲久擁腫 壇亦不見 愴然有述」. "…吾將歸去奏君王, 此樹尊貴長千載."

59　『승정원일기』, 정조 19년(1795) 4월 18일(무술).

60　사도세자는 온행을 마치고 활쏘기 모임을 가졌다. 시사에 참여한 자들의 명단이『온궁사실(溫宮事實)』에 전한다.『온궁사실』권3, 「試射」, "庚辰年 八月 六日 金商門 親臨溫泉 陪衛 將校軍兵 試射."

61　『온궁기적(溫宮紀蹟)』, 「(御製)靈槐臺銘」, "…溫湯之水混混而漑靈根兮…."

62　『온천일기』에서 7월 27일과 28일의 행적에 탕욕 외에 다른 활동을 하였다는 기록은 없다. 28일에 사도세자는 약방과의 대화에서 지난 며칠간 다리가 붓고 부스럼이 있었는데, 밤사이 미세한 차도가 있었다고 말하였다.『온천일기』, "乾隆二十五年庚辰 七月二十七日己巳"; "七月二十八日庚午"條; 김호, 앞의 책(2012), pp. 78-79.

63　『온궁사실』권3, "靈槐臺事跡", "二十七日 命披隷向西說帳親射, 仍敎曰, "此地不可不識" 二十八日, 命湯直李漢文, 採釋槐三株, 以品字形鐘之, 株各二幹 凡六幹."

64　이형원의 〈영괴대기(靈槐臺記)〉는『온궁사실』권3, 〈영괴대기〉에 재수록 되었다.

65　영괴대 비명의 내용은『홍재전서』에 수록되었다. 정조대왕,『홍재전서』권15, 「비(碑)」, "온궁영괴대비명. 온수가에서 지난 사적을 회상해보니, 화개처럼 생긴 세 그루 홰나무가 울창하게 서 있네. 온탕의 물이 흘러흘러 그 신령스러운 뿌리를 축여 주고, 높이 몇 자 되는 대가 그 주위를 두르고 있다네. 내 유달리 하늘이 내리신 이 나무를 사랑하노니, 그 위에는 오색구름이 덮고 있다네. 줄기와 가지가 백세를 두고 번성하리니, 쌓인 경사가 두고두고 자손들에게 물려짐을 징험하리라(溫宮靈槐臺碑銘. 緬往蹟於溫水之涯兮. 鬱乎童童而如華蓋者有三槐. 溫湯之水混混而漑靈根兮. 繚繞以高數尺之臺. 竊獨愛此后皇之嘉種兮. 其上蓋有五色雲. 佳占本支之百世兮. 將以驗積慶之流於後來). - 소자(小子)가 즉위한 지 20년이 된 을묘년 9월에 이 소자의 생일을 사흘 앞두고 삼가 이 명을 쓴 것이다. 옛날 경진년 8월 온궁(溫宮) 행차 길에 군수(郡守) 윤엽(尹琰)에

게 홰나무 세 그루를 사대(射臺)에다 심도록 명했던 것인데, 그것이 벌써 거의 아름이 되게 자라고 좋은 그늘이 땅을 덮고 있다고 금년 초봄에 그 고을 수령을 통해 처음 들었다. 그리하여 사대를 증축하고 이 기적비를 세우게 했다. 윤엽의 아들 윤행임(尹行恁)이 지금 각신(閣臣)으로 있기에 비의 음기(陰記)는 그를 시켜 쓰게 했다(小子卽 昨之二十年乙卯秋九月小子生朝前三日, 拜手敬銘. 昔歲庚辰八月, 幸溫宮, 命郡守尹琰, 植三 槐於射臺. 今幾拱抱, 嘉蔭垂地. 春初始聞於邑守, 增築識其蹟. 琰之子尹行恁, 今爲閣臣, 俾書 碑陰)."

66 『승정원일기』, 정조 19년(1795) 9월 19일(정묘).

67 『승정원일기』, 정조 19년(1795) 10월 27일(갑진). 탁본이 한양으로 이송될 때 예방 승지와 각신이 고취를 갖추고 만팔문(萬八門)에서 맞이하였다.

68 비석을 탁본하여 책자로 만든 『어제영괴대(비)명(御製靈槐臺(碑)銘』은 서울대학교 규장각한국학연구원(奎9983)과 한신대학교에 소장되어 있다. 서울대학교 규장각한 국학연구원 소장 『어제영괴대(비)명』(奎9983)은 표지 이면에 '태백산성(太白山城)' 이라고 써서 태백산성 사고(史庫)에 소장되었던 것임을 알 수 있다.

69 이처럼 특별한 왕실 사적을 당시의 행정 관아에서 분리하여 독립적인 위상을 부여 하는 방식은 그 3년 전에 정조가 제작한 또 하나의 사적도인 《월중도》의 〈자규루도〉 에서도 나타나는 방식이다. 자규루는 단종과 관련한 정자인데, 1792년에 정조가 새 로 복원하였다. 유재빈, 「추모의 정치성과 재현: 정조의 단종 사적 정비와 《월중도》」, 『미술사와 시각문화』 7(미술사와 시각문화학회, 2008), pp. 260-293.

70 "온양군수는 300냥을 들여 공장과 장정을 불러내어 석대를 쌓고 계단을 만들고 나무를 옮겨 심었는데, 하루가 지나지 않아 완공하였다고 하였다. 300냥은 약 60섬의 가격으로 당시 온양의 1년 조세 규모를 뛰어넘는 비용이다." 『온궁사실』 권3, "靈槐臺 記": 서울대학교 규장각한국학연구원, 『규장각, 그림을 펼치다』(서울대학교 규장각 한국학연구원, 2015), p. 398에서 재인용.

71 표면적으로는 지방에서 석대를 쌓았다는 보고를 듣고 정조가 감동하여 어제 비석을 내리는 모양새를 띠었지만, 애초에 전체가 일목요연하게 계획된 사업이었다. 석대를 쌓는 일부터 비석 돌을 캐고, 비석과 비각을 짓는 일까지 길한 날을 골라 시행하였다. 『온궁사실』 권3, "靈槐臺事蹟", 擇日 條.

72 "실상은 조정에서 계획하여 하달된 일이었지만 표면적으로는 직급이 낮은 자가 시작 하여 마지막에 정조가 어제를 내리는 순서로 진행되었다. 3월 말 온양군수 변위진이 대를 세우고 이를 충청관찰사 이형원에게 보고하였다. 4월 하순, 관찰사 이형원은 이 대를 '영괴대'라 이름 짓고, '영괴대기'를 지어 비석을 세웠다. 그리고 10월에 정조가 '어제 영괴대(비)명'을 내려 비석을 세우고 비각 안에 안치하였다." 『온궁사실』 권3, "靈槐臺事蹟": 서울대학교 규장각한국학연구원, 앞의 책, p. 397에서 재인용.

IV. 궁중 계병을 통한 세자의 위상 강화

1 〈(정묘조正廟祖)왕세자책례계병(王世子冊禮稧屛)〉(1800년)은 세자 이시(李柴, 순조)의 책례 시 선전관청(宣傳官廳)에서 제작한 계병이다. 현재 국립중앙박물관과 서울역사박물관에 소장되어 있다. 화제로 책례 장면이 아닌 요지연도(瑤池宴圖)를 채택한 것이 특징이다. 〈(정묘조)왕세자책례계병〉에 대해서는 박은순, 「正廟朝〈王世子冊禮稧屛〉: 神仙圖稧屛의 한 가지 예」, 『미술사연구』 4(미술사연구회, 1990), pp. 101-112; Seo Yoonjeong, "Comparative and Cross-Cultural Perspectives on Chinese and Korean Court Documentary Painting in the Eighteenth Century"(PhD diss., University of California Los Angeles, 2014), pp. 187-211 참조. 박은순은 본 계병의 제작 동기와 요지연도 장면의 도상적, 양식적 특징에 대해 분석하였다. 서윤정(Seo Yoonjeong)은 발의자인 선전관청 관원의 공적인 목적을 추정하고, 본 요지연도가 단지 길상적 염원뿐 아니라 본 행사의 정치적 목적을 반영하고 있다고 주장하였다.

2 정조 시기를 전반기와 후반기로 나누는 기준이 학계에 성립된 것은 아니다. 다만 정조 10년경(1786) 문효세자의 죽음을 비롯한 왕실의 잇단 사고, 정조 12년(1788) 채제공을 비롯한 남인 인사 등용, 정조 13년(1789) 사도세자의 현륭원 천도 등이 정조 후반기로 넘어가는 전환점이 되는 사건들로 거론된다. 이 책에서는 시기구분의 특별한 의미를 두었다기보다 행사도 계병이 정조 전반, 1781~1785년에 집중되어 있음에 주목하였고, 이들을 정조 후반에 해당하는 1796년의 《화성원행도병》과 구분하고자 하였다.

7장 문효세자 탄생과 사도세자 존호 추상: 《진하도》(1783)

1 박정혜, 『조선시대 궁중기록화 연구』(일지사, 2000), pp. 434-460.

2 국립중앙박물관, 『조선시대 궁중행사도』 I(국립중앙박물관, 2010), 도 4.

3 위의 책, pp. 166-167.

4 진하례는 일찍이 숙종 45년(1719)《기사계첩》과 영조 20년(1744)《기사경회첩》의 한 장면으로 그려졌다. 그러나 이 경우는 기로연 관련 일련의 행사 중 첫 번째 의례로서 포함되었으며, 국왕이 참석하지 않은 권정례(權停禮)로서 간소하게 치러진 진하례였다. 따라서 1783년《진하도》(국립중앙박물관 소장)는 국왕이 참석한 진하례를 단독 소재로 병풍에 그린 첫 번째 사례라고 할 수 있다. 현존하는 단독의 진하도는 《익종관례진하도병(翼宗冠禮陳賀圖屛)》(소장처 미상, 1819), 《헌종가례진하도병(憲宗嘉禮陳賀圖屛)》(국립중앙박물관; 동아대박물관 소장, 1844), 《조대비사순칭경진하도병(趙大妃四旬稱慶陳賀圖屛)》(동아대박물관 소장, 1847), 《왕세자탄강진하도병(王

世子誕降陳賀圖屛)》(국립중앙박물관; 국립고궁박물관 소장, 1874) 등이 있다.

5　박정혜, 앞의 책(2000), pp. 440-460.

6　김문식, 「惠慶宮 부부의 尊崇에 관한 국가전례」, 박용옥 엮음, 『여성: 역사와 현재』(국학자료원, 2001), pp. 93-125; 동저, 『정조의 제왕학』(태학사, 2007), pp. 91-125 재수록. 존호를 올릴 때마다 죽책(竹冊)과 존호를 새긴 옥인(玉印)을 함께 올렸는데, 현재 고궁박물관에 이 보인(寶印)들이 소장된 것을 확인할 수 있다. 국립고궁박물관, 『(조선왕실의) 御寶』(국립고궁박물관, 2010).

7　이후 정조 연간 기록에서 사도세자에 대한 호칭은 '경모궁'으로 통일되었다. 본서에서는 보다 널리 알려진 호칭인 '사도세자'를 사용하겠다.

8　해당 의궤는 『정순왕후장헌세자혜빈존호도감의궤(貞純王后莊獻世子惠嬪尊號都監儀軌)』이다. 서울대학교 규장각한국학연구원 소장의 〈奎13310〉, 〈奎13311〉, 〈奎13312〉, 〈奎13313〉, 한국학중앙연구원 장서각 소장의 〈장서각2-2809〉이 동일종이다. 상존호 의례에 대해서는 자세하나, 그 이후의 진하례에 대한 설명은 포함되지 않았다.

9　『정조실록』권15, 정조 7년(1783), 3월 8일(기해), "世室既定, 國本有托, 其在報本追遠之義, 豈無告慶揚休之擧? 予之含哀靡逮, 于今幾年矣. 追報之道, 只有尊號一事, 而事係莫重, 不敢自斷. 卿等以爲何如?"

10　『승정원일기』, 정조 7년(1783), 3월 8일(기해).

11　『승정원일기』, 정조 7년(1783), 3월 20일(신해).

12　경모궁의 존호 '수덕돈경(綏德敦慶)'에서, '수덕'은 경모궁의 덕을 칭송하고, '돈경'은 경모궁이 사후에 손자를 보게 된 경사를 표현한 것이었다. 혜경궁 홍씨의 존호 '자희(慈禧)'에서 자는 착한 일의 으뜸으로서 어머니의 덕을 말한 것이고, 희는 온갖 상서가 모여서 하늘의 경사가 펼쳐졌다는 뜻이다. 김문식, 앞의 논문(2001), p. 100.

13　『승정원일기』, 정조 7년(1783), 4월 1일(신유).

14　『국조속오례의』권2, 「親臨頒敎陳賀儀」; 『국조오례의』5(법제처, 1982), pp. 149~155.

15　『국조속오례의』권2, 「親臨頒敎陳賀儀」; 『국조오례의』5(법제처, 1982), p. 155.

16　진하례 후에 별도로 규장각 각신들만 참석하는 진전례를 행한 것 역시 규장각 각신의 입지를 강화한 조치 중에 하나이다.

17　『내각일력』, 정조 7년(1783) 4월1일(신유), "上御仁政殿 親受百官進賀. 金鍾秀, 兪彦鎬, 鄭民始, 徐浩修, 鄭志儉, 徐有防, 金憙, 金宇鎭, 徐鼎修, 金載瓚, 徐龍輔, 鄭東浚, 李崑秀 陛殿進參."

18　본서의 〈표 7-1〉을 보면 한 가지 이상의 기여도가 있어 두 번 이상 논상된 사람도 있으나, 중복 부상하지 말라는 전교가 있었기 때문에 이 중에 높은 상이 내려졌을 것이다.

19　좌목에 이름을 올린 규장각 각신들은 모두 정조의 정책을 옹호하고 수행했던 충실한

근신들이었다. 그 대표적인 예가 제학 유언호이다. 유언호는 정조 세자 시의 춘궁관(春宮官)으로서 정조 재위 후에 예우를 받으며 고위직에 올랐다. 그는 『명의록(名義錄)』 편찬에 참여하고 규장각 창립 시에 직제학으로 봉직하는 등 정조의 즉위 초 사업에 앞장섰다. 정조의 대표적 근신으로 사후 김종수와 함께 정조묘(正祖廟)에 배향되었다.

20 박정혜, 앞의 책(2000), pp. 439-440.

21 『정조실록』 권5, 정조 2년(1778) 4월 7일(병신).

22 『일성록』, 영조 52년(1776) 2월 6일(무신).

23 『내각일력』, 순조 21년(1821) 7월 19일(정묘);『정조실록』, 「正祖大王遷陵誌文」.

24 이태진, 『朝鮮 後期의 政治와 軍營制 變遷』(韓國研究院, 1985), pp. 264-285; 김준혁, 「正祖代 壯勇衛 설치의 政治的 推移」, 『史學研究』 78(한국사학회, 2005), pp. 147-188.

25 《진하도》에 그려진 11인은 〈표 7-1〉의 『내각일력』의 기록이 아닌 병풍 좌목의 기록을 반영한 승전 각신이라고 추정된다.

26 박정혜, 앞의 책(2000), pp. 442-443. 박정혜는 19세기 진하도에서 중앙에 흑단령을 한 인물이 어좌를 향해서 흰 종이를 펴들고 읽는 장면이 치사(致詞)를 읽는 의식임을 입증하였다.

27 『정조실록』 권11, 정조 5년(1781) 3월 10일(계미). 홍순민은 조선 후기 국왕의 궁궐 운영과 관련한 연구에서 "숙종과 영조가 자신의 의지를 관철시키기 위한 방법으로 궁궐을 옮기는 이어(移御)를 이용한 반면, 정조는 이어하지 않고 대신 규장각, 자경전, 경모궁 등 궁궐 내 주요 건물을 영건하여 궁궐의 공간 구조를 변동시킴으로써 자신의 정치적 의지를 표출하였다"고 분석하였다. 홍순민, 「朝鮮王朝 宮闕 經營과 "兩闕 體制"의 變遷」(서울대학교 대학원 국사학과 박사학위논문, 1996), pp. 135-138.

28 윤진영, 「朝鮮時代 契會圖 研究」(한국학중앙연구원 한국학대학원 박사학위논문, 2004), pp. 263-270; pp. 275-299.

29 그 대표적인 예로 《헌종가례진하도병》(1844)과 《조대비사순칭경진하도병》(1847)을 들 수 있다

30 『승정원일기』, 정조 4년(1780) 7월 23일(기해).

31 『영조실록』 권121, 영조 49년(1773) 10월 11일(병신).

32 『정조실록』 권18, 정조 8년(1784) 9월 7일(기미).

33 『정조실록』 권11, 정조 5년(1781) 3월 18일(신묘).

34 『내각일력』, 정조 5년(1781) 3월 20일(계사).

35 서명응, 『보만재집(保晩齋集)』 권7, 序, 「幸院會講圖屛序」.

36 유언호, 『연석(燕石)』 책1, 序摛文院契屛序, "…凡所以侈上之恩者. 皆宜自致. 前後所承寵光. 與天無極. 以至於志喜之具. 亦煩上念. 吾等何所寓其情也. 遂私相與謀. 別爲契屛以分藏.

可見其歡忻慶祝之至. 靡不用其極也. 故旣嘗奉敎爲記矣. 又爲詩矣. 而今又書之屛. 不厭其重
複者….˝

37 『내각일력』, 정조 5년(1781) 5월 20일(임진).

8장 문효세자의 원자 추대:《문효세자보양청계병》(1784)

1 왕세자와 관련한 궁중행사도와 반차도에 대한 연구가 일찍이 이루어진 바 있다. 박
 은순,「朝鮮時代 王世子冊禮儀軌 班次圖 硏究」,『韓國文化』14(서울대학교 규장각한국
 학연구원, 1993), pp. 553-612; 박정혜,「조선시대 왕세자와 궁중기록화」, 박정혜 외,
 『조선왕실의 행사그림과 옛지도』(민속원, 2005), pp. 10-52; 황정연,「受敎圖로 본 조
 선시대 왕세자의 冠禮와 행사기록화」,『(국립문화재연구소 소장)조선왕조 행사기록
 화』(국립문화재연구소, 2011), pp. 128-150.

2 국립중앙박물관,『조선시대 궁중행사도』II(국립중앙박물관, 2011), 도 6 참조. 민길
 홍,「〈文孝世子 輔養廳契屛〉: 1784년 문효세자와 보양관의 상견례행사」,『미술자료』
 80(국립중앙박물관, 2011), pp. 97-112.

3 조선시대 궁중행사도의 제작 동기와 시기별 제작 양태에 대해서는 박정혜,『조선시
 대 궁중기록화 연구』(일지사, 2000), pp. 4-97 참조. 행사를 주관한 집단에서 계병을
 제작하는 것이 관례였으나, 한 행사에 대해 관청별로 형식을 달리하여 궁중행사도를
 제작한 작례도 있었다. 위의 책, p. 7, 표 4 참조.

4 『정조실록』권14, 정조 6년(1782) 9월 7일(신축).

5 『정조실록』권14, 정조 6년(1782) 11월 27일(경신). 원자의 탄생과 영조 세실(世室)
 지정에 대해 종묘에 아뢰는 고유제 역시 함께 시행하였다.『정조실록』권14, 정조 6
 년(1782) 12월 2일(갑자).

6 『정조실록』권14, 정조 6년(1782) 12월 3일(을축).

7 『정조실록』권15, 정조 7년(1783) 3월 8일(기해), "世室旣定, 國本有托, 其在報本追遠
 之義, 豈無告慶揚休之擧?"『정조실록』권15, 정조 7년(1783) 4월 1일(신유).

8 『승정원일기』, 정조 6년(1782) 11월 27일(경신), "上曰, 卿等之言, 乃是宗社大計也. 在
 昔戊辰·乙卯, 旣有己行之例, 且取爲已子, 果如卿等之言, 予不必靳持, 而古例亦有經屢月而
 始定號. 予於晩年, 始見此慶, 凡於保養之節, 每存惜福之心, 其所定號, 無時日之急, 稍待年
 長, 亦何妨乎?" 숙종은 경종에게 처음 '원자(元子)'로 정호하였다. 본래 원자란 책봉하
 는 것이 아니라 맏아들로 태어나면 자연스럽게 부여받는 호칭이나, 측실인 희빈 장씨
 에게 태어난 왕자에게 정통성을 부여하기 위해 '원자 정호'라는 절차를 고안한 것이
 다. 이 이후 영조 역시 같은 이유로 측실인 영빈 이씨(暎嬪李氏, ?~1764)에게 태어난
 사도세자에게 원자 정호를 행하였다. 무진(戊辰, 1688)년과 을묘(乙卯, 1735)의 전례

9 위의 글, "…命善曰, 惜福之敎, 甚盛甚盛, 臣等豈不仰體, 而惜福之道, 不在於名號之定與不定, 誕生之初, 名號已先有歸矣. 旣荷上天之眷佑, 可見百福之來護, 早定名位, 上告下布, 然後國勢可以永固, 人民可以有係矣. … 熤曰, 今日臨殿, 旣擧世室之禮, 又定元子之號, 實是東方莫大之慶也."

10 탄생 3개월제 원자 칭호를 정호한 날부터 이미 책봉에 대한 상소가 계속되었다. 『일성록』, 정조 6년(1782) 11월 27일(경신). 책봉 기록은 『정조실록』 권18, 정조 8년(1784) 7월 2일(을묘) 참조.

11 『정조실록』 권8, 정조 3년(1779) 9월 26일(정미).

12 최성환, 「正祖代 蕩平政局의 君臣義理 연구」(서울대학교 대학원 국사학과 박사학위논문, 2009), pp. 133-166.

13 정조는 붕당의 분쟁을 조절하고 역모 사건을 처벌하는 한편, 정조 5년(1781) 규장각의 제도를 일신하여 젊은 관료를 양성하는 데 힘썼다.

14 박광용은 노론 청명당(淸名黨)이 시파(時派)와 벽파(僻派)로 나누어지는 계기는 영조의 정치적 처분을 어떻게 지키느냐 하는 문제라고 보았다. 시파와 벽파의 명칭은 정조 8년(1783) 서명선을 배척하는 육득부(尹得孚)의 상소에서 등장했다가 정조 12년에 정파적 대결 양상을 보인 것으로 설명하였다. 박광용, 「정조년간 시벽 당쟁론에 대한 재검토」, 『韓國文化』 11(서울대학교 규장각한국학연구원, 1990), p. 67; 동저, 『영조와 정조의 나라』(푸른역사, 1998), pp. 159-172; 김성윤과 최성환은 시파와 벽파의 대립은 송덕상(宋德相) 처분을 둘러싼 서명선과 김종수의 대립과 이로 인한 노론 내부의 견해 차이에서 정조 4년(1779) 무렵부터 시작되었다고 본다. 김성윤, 『조선 후기 탕평정치 연구』(지식산업사, 1997), pp. 291-319. 한편, 최성환은 존호 추상, 세자 책봉 등의 경사에 사면령을 내려 역모 연루죄로 기왕에 투옥된 자들도 다수 방면하였음을 밝혔다. 최성환, 앞의 논문(2009), pp. 163-164.

15 『정조실록』 권9, 정조 4년(1780) 3월 10일(기축).

16 궁인 성씨(宮人 成氏)는 원자 정호 이후, 소용 성씨(昭容 成氏)로 올려졌으며, 세자 책봉 이후 의빈 성씨(宜嬪 成氏)로 올려졌다. 『정조실록』 권14, 정조 6년(1782) 12월 28일(경인); 권15, 정조 7년(1783) 2월 19일(경진).

17 화빈 윤씨가 임신 조짐이 있어 1781년 1월 산실청을 설치하였다. 윤씨가 출산에 이르지 못하였으나, 20개월이 넘게 산실청을 유지하였다. 『정조실록』 권11, 정조 5년(1781) 1월 17일(경인); 권15, 정조 7년(1783) 3월 3일(갑오).

18 정조는 문효세자를 중궁의 처소에서 기르게 함으로써 중궁과의 불화설을 일축하고 원자의 권위를 강화했다. 『정조실록』 권18, 정조 8년(1783) 7월 7일(경신); 8월 3일(병술).

19 『정조실록』권16, 정조 7년(1783) 11월 18일(을사). 김익은 곧 좌의정에 가자되어 보양관을 겸직하였다.

20 『정조실록』권16, 정조 7년(1783) 11월 18일(을사).

21 『중종실록』권34, 중종 13년(1518) 11월 5일(신축).

22 『중종실록』권35, 중종 13년(1518) 12월 26일(신묘); 권36, 중종 14년(1519) 8월 10일(신미).

23 본래 원자 보양관은 중종대 3명에서 시작하였으나, 광해군대에는 2명, 인조대와 현종대에는 4명으로 일정치 않았다. 『인조실록』권44, 인조 21년(1643) 7월 25일(병진); 『현종실록』권10, 현종 6년(1665) 6월 17일(임신).

24 『숙종실록』권21, 숙종 15년(1689) 8월 5일(무진).

25 보양관이라는 직책이 미래 국왕의 사부가 된다는 점 때문에 정치적인 영향을 미칠 수 있어 당색과 학식을 고려하여 임명하기도 하였다. 이현일(李玄逸)은 영남 남인으로서 경기 남인 위주의 보양관 임명에 균형을 맞추기 위해서 의도적으로 배치되었다는 의견이 있다. 육수화, 『조선시대 왕실교육』(민속원, 2008), pp. 87-89.

26 『(경종景宗)보양청일기(輔養廳日記)』1689년 7월18일~1690년 5월 16일까지. 육수화, 위의 책(2008). pp. 88-89, 재인용.

27 『속대전』, 「吏典補」, "京官職"; 『(국역)속대전』(법제처, 1965), pp. 66-67.

28 『정조실록』권45, 정조 20년(1796) 12월 1일(임신). 정조의 두 번째 원자(이후 순조)의 보양관을 책봉할 때에는 대신이 '원자의 사부는 정2품으로 임명하는 것이 선조(先祖) 때부터 정해놓은 규례'라고 하자, 이 말에 따랐다. 당시 3품이었던 송환기(宋煥箕, 1728~1807)를 2품으로 승계시켜 보양관에 임명하였다.

29 『정조실록』권16, 정조 7년(1783) 8월 27일(병술).

30 『정조실록』권16, 정조 7년(1783) 11월 18일(을사).

31 『정조실록』권14, 정조 6년(1782) 8월 3일(정묘). 이복원과 김익 두 사람 모두 소박한 선비의 품성과 독실한 행실 때문에 '유상(儒相)'이라고 불렸다고 한다. 이러한 명성 역시 두 사람이 원자 보양관이 되는 데 영향을 미쳤을 것이다.

32 『정조실록』권16, 정조 7년(1783) 11월 20일(정미); 11월 21일(무신).

33 박광용, 앞의 책(1998), pp. 159-172.

34 『일성록』, 정조 7년(1783) 12월 8일(일축).

35 『(경모궁景慕宮)보양청일기(輔養廳日記)』(奎12836) "乙卯(1735) 9월 11일(정미)". 상견례 이후 영조는 원자와 보양관을 입시하게 하여 덕담을 나누었다. 『영조실록』권40, 영조 11년(1735) 9월 11일(정미).

36 『일성록』, 정조 7년(1783) 12월 8일(일축); 12월 9일(병인).

37 『정조실록』권17, 정조 8년(1784) 1월 15일(신축). 본래 정조 7년(1783) 12월 11일

에 시행하려 했으나, 원자의 건강상의 이유로 연기되었다. 『일성록』, 정조 7년(1783) 12월 9일(병인); 12월 10일(정묘); 정조 8년(1784) 1월 1일(정해).

38 『일성록』, 정조 7년(1783) 12월 4일(신유); 『(문효세자文孝世子)보양청일기(輔養廳日記)』(奎12819), "甲辰(1784) 정월 15일". 여기서 편전이 선정전을 의미하는 것인지, 중희당(重熙堂)을 의미하는 것인지 확실치 않다. 모두 정조 연간에 편전으로 사용되었다. 기록의 전후 문맥상 중희당을 의미한다고 보았다.

39 1783년의 마지막 날, 정조는 대은원에서 각신을 불러 원자를 배견하게 하였다. 이 때 이미 대은원에서의 상견례가 예정되었다고 볼 수 있다. 『승정원일기』, 정조 7년(1783) 12월 29일(병술).

40 『승정원일기』, 영조 46년(1700) 1월 9일(정해), "昔年內班院·戴恩院, 一夜造成." 1669년에 내반원과 함께 조성되었음을 알 수 있다.

41 안휘준 외, 『동궐도 읽기』(문화재청 창덕궁관리소, 2005), p. 44.

42 『승정원일기』, 정조 6년(1782) 11월 27일(경신), "予於晩年, 始見此慶, 凡於保養之節, 每存惜福之心, 其所定號, 無時日之急, 稍待年長, 亦何妨乎."

43 영조의 아들인 사도세자의 보양관 상견례는 경극당(敬極堂)에서 행해졌으며, 이후 책례도 같은 곳에서 이루어졌다. 『승정원일기』, 영조 11년(1735) 9월 11일(정미). 영조의 원손 정조의 상견례 역시 경극당에서 행해졌다. 『영조실록』 권40, 영조 11년(1735) 9월 11일(정미).

44 『승정원일기』, 정조 8년(1783) 1월 15일(신축).

45 『승정원일기』, 정조 8년(1783) 1월 15일(신축), "今番賞典, 旣皆拔例爲之."

46 문효세자가 세자로 책봉된 이후 시강원 사(師)·부(傅)·빈객(賓客)과 상견례를 가졌을 때는 정조가 직접 참석하였다. 『정조실록』 권18, 정조 8년(1784) 8월 7일(경인).

47 『승정원일기』, 정조 8년(1783) 1월 15일(신축), "上曰, 適有小饌, 卿等退坐賓廳, 遲待宣饌, 分嘗而出去, 可也. 仍命諸大臣先退. 仍謂諸閣臣·承旨曰, 卿等亦當宣饌, 退待閣外, 可也." 각신과 승지들에게도 각각 내릴 것이니 합문 밖에서 기다리라고 하였다.

48 '세 가지 경사'라는 것은 영조를 불천위세실(不遷位世室)로 지정한 일(1782년 11월 27일), 경모궁과 혜경궁 홍씨에게 존호를 올린 일(1783년 4월 1일), 그리고 문효세자의 보양관 상견례(1784년 1월 15일)라고 추정한다.

49 원문과 번역은 국립중앙박물관, 『조선시대 궁중행사도』 II(국립중앙박물관, 2011), p. 170 참조. 가회고문서연구소 하영휘 소장의 석문을 수정 재인용하였다.

50 국립중앙박물관, 『조선시대 궁중행사도』 II(국립중앙박물관, 2011), pp. 170-171. 재인용.

51 한(漢) 광무제(光武帝)의 태자를 위해 바친 악장으로, 일중광(日重光), 월중륜(月重輪), 성중휘(星重輝), 해중윤(海重潤)이다.

52 빈청(賓廳)은 삼정승과 당상관 이상을 일컫기도 하며, 시원임 대신을 일컫기도 한다. 『정조실록』에는 시원임 대신을 지칭하는 말로 쓰였다. 그 한 예로『정조실록』권5, 정조 2년(1778) 2월 25일(병진) 등이 있다.

53 이복원은 서명선과 함께 국조보감 찬집을 주관하였다.『정조실록』권14, 정조 6년 (1782) 11월 24일(정사).

54 7편의 차운시는 국립중앙박물관,『조선시대 궁중행사도』II(국립중앙박물관, 2011), pp. 171-172.

55 김익,『죽하집(竹下集)』권4, "賓廳聯句詩."

56 왕실의 경사가 있을 때, 임금이 어제(御製)를 내리고 신하로 하여금 이에 차운하거나 연구를 지어 올리게 하는 일은 영조 연간 종종 행해졌다. 정조 역시 문효세자의 책봉과 세자와 시강원 사부의 상견례가 있은 후, 연구를 지어 올리게 한 기록이 전해진다. 『승정원일기』, 정조 8년(1784) 8월 10일(계사).

57 『일성록』, 정조 6년(1782) 11월 27일(경신).

58 이들 중 당시 영의정이었던 정존겸은 상견례 당시 병세가 깊어져 잠시 벼슬에서 물러나 있었다.『일성록』, 정조 7년(1783) 1월 5일(신묘). 한편, 청대하지 않은 대신 중에서 계병에 이름을 올린 김치인은 봉조하(奉朝賀)로서 상견례에는 참석하였으나 정세에 적극 가담하지 않았으며, 김익은 병세로 잠시 물러나 있다가 보양관에 차정되어 다시 복귀하였다.『일성록』, 정조 7년(1783) 11월 14일(신축).

59 왕세자와 사부의 상견례는 일찍이 세종 연간『오례의(五禮儀)』에 수록되었다.『세종실록』,「五禮」, 嘉禮, "王世子與師傅賓客相見儀";『국조오례의』2(법제처, 1981), pp. 271-273.

60 이는 국왕과 왕세자가 참석하는 행사에서 왕세자의 자리가 국왕의 동쪽 첫 번째 자리에 위치하는 점, 제례의 삼헌례(三獻禮)에서 일반적으로 첫 잔은 국왕, 둘째 잔은 왕세자, 세 번째 잔은 영의정이 올리는 점 등을 미루어서도 알 수 있다.

61 『현종실록』권11, 현종 6년(1665) 9월 3일(병술).

62 김문식·김정호,『조선의 왕세자 교육』(김영사, 2003), p. 3.

63 태어난 지 8개월 만에 상견례를 치룬 사도세자의 경우에도 원자는 절하지 않고, 보양관만 단배(單拜)를 하였다.『(경모궁)보양청일기』(奎12836), "乙卯(1735) 9월 11일 (정미)". 반면, 정조의 둘째 아들 순조의 경우는 7세에 상견례를 치렀기 때문에 원자가 먼저 두 번 절하는 절차가 포함되었다.『정조실록』권45, 정조 20년(1796) 12월 1일(임신).

64 『국조속오례의』권3,「嘉禮」下, "王世子受朝參儀";『국조오례의』5(법제처, 1982), pp. 225-228.

65 박정혜, 앞의 논문(2005), pp. 10-52.

66 이강근, 「조선왕조의 궁궐건축과 정치: 세자궁의 변천을 중심으로」, 『미술사학』 22(한국미술사교육학회, 2008), pp. 227-257.

67 좌목에는 '대신 5명, 각신 9명, 승지 6명'이 기록되어 있다. 왕세자의 왼쪽(화면의 오른쪽)이 오른쪽(화면의 왼쪽)보다 우위에 있는 자리이고, 앞줄이 뒷줄보다 높은 우위라는 일반적인 기준을 적용해볼 수 있다. 이들의 지위는 각 관리가 입었던 관복의 의제와도 일치한다. 즉. 1품은 홍단령(紅團領)에 서대(犀帶), 2품은 홍단령에 금대(錦帶), 3품은 홍단령에 은대(銀帶), 4품 이하는 청단령(靑團領)을 입은 복제가 대신, 각신, 승지들의 지위에도 그대로 드러난다. 대신은 모두 1품, 각신은 1품 3명, 2품 3명, 3품 3명, 승지는 2품 1명, 3품 5명으로 이루어졌는데, 박락이 심해서 분간이 쉽지는 않지만 거의 복제와 지위가 일치하는 것을 볼 수 있다.

68 구름의 배치가 옆에서 본 지붕 표현의 어색함을 자연스럽게 감추는 효과가 있다. 민길홍, 앞의 논문(2011), p. 103.

69 세자가 임금의 뒤를 이어 선정을 베푸는 것을 '중륜(重輪)'으로 표현하는 것이 이미 관용적인 표현임을 알 수 있다. 서명선, 이휘지, 김치인을 비롯한 7명의 차운시는 다음 참조. 국립중앙박물관, 『조선시대 궁중행사도』II(국립중앙박물관, 2011), pp. 171-173.

70 신우문(神佑門)과 단양문(端陽門) 앞의 장병(障屏, 문가리개)는 대은원을 중심에 두는 구도를 강화한다. 〈동궐도〉에는 신우문 바깥에 장병이 놓여 있는데, 이 그림에서는 문 안 쪽에 놓여 있다. 본래 장병의 용도는 밖의 잡귀를 안으로 들이지 못하게 하는 것이다. 장병의 위치는 작은 차이지만 어디가 보호되어야 할 '안'이고 어디가 '밖'인지를 보여준다. 즉 〈동궐도〉에서 대은원 권역은 편전이나 침전 등 궁중에서 상대적으로 '밖'이었던 데 비해 이 그림에서는 '안쪽' 즉 중심이 되어 있는 것이다.

71 복식 고증은 김현승, 「〈문효세자 보양청계병〉 복식 고증과 디지털 콘텐츠화」(단국대학교 대학원 전통의상학과 석사학위논문, 2016), pp. 80-116 참조.

72 김성희, 「조선시대 방한모에 관한 연구」(이화여자대학교 대학원 의류직물학과 석사학위논문, 2007), p. 9; 정조대왕, 『홍재전서』 권169, 「일득록」 권9, 「정사」 4.

73 『조선시대 궁중행사도』II(국립중앙박물관, 2011), p. 170. 서문의 "…三元開泰 日辰吉良 禮儀不愆 天顔嘉悅 協氣溢於宮殿 歡聲達於朝野也…." 이러한 내용은 차운시에도 여러 번 등장하는데 특히 김상철의 시에 "무성한 상서로운 기운 궁성에 가득하고(葱籠瑞靄滿宮城)", "백성과 더불어 노래하며 송축하네(謳歌聊與野人幷)"와 같은 구절이 비슷한 의미를 갖고 있다. 같은 책, p. 172, 김상철의 차운시.

9장 문효세자의 책봉:《문효세자책례계병》(1784)

1 『정조실록』권18, 정조 8년(1784) 7월 2일(을묘).

2 조선시대 왕세자의 책례를 기념하여 제작한 계병이 3건이 있는데, 책례 장면을 주제로 삼은 것으로는 이 계병이 유일하다. 1690년 경종의 책례를 기념하여 책례도감에서 발의한 계병은 산수인물도를 주제로 삼았으며, 1800년 순조의 책례를 기념하여 선전관청에서 발의한 계병은 요지연도(瑤池宴圖)를 주제로 그렸다.《경종왕세자책례도감계병(景宗王世子冊禮都監契屛)》(1690)에 대해서는 박정혜,『조선시대 궁중기록화 연구』(일지사, 2000), pp. 72-73.

3 박정혜는『(문효세자수책시文孝世子受冊時)책례도감의궤(冊禮都監儀軌)』(奎13200)의 의주(儀註)에 근거하여 본 계병의 책례 장면을 고증하였다. 박정혜,「조선시대 왕세자와 궁중기록화」, 박정혜 외,『조선왕실의 행사그림과 옛지도』(민속원, 2005), pp. 16-19.

4 시강원은 사(師)·부(傅)를 비롯한 당상관은 모두 정승 이하 고관들이 겸직하였으며, 실무직 당하관 역시 겸직을 제외하면 5인에 불과했다.

5 의금부, 승정원 등 같은 관청에서 근무한 관원들의〈동관계회도(同官契會圖)〉에 대해서는 윤진영,「朝鮮時代 契會圖 研究」(한국학중앙연구원 한국학대학원 박사학위논문, 2004), pp. 182-194.

6 박정혜, 앞의 논문(2005), p. 17.

7 시강원에 대해서는 육수화,『조선시대 왕실교육』(민속원, 2008), pp. 193-212; 우경섭,「정조대《侍講院志》편찬과 그 의의」,『泰東古典研究』26(한림대학교 태동고전연구소, 2010), pp. 87-120.

8 우경섭, 위의 논문(2010), pp. 93-94.

9 육수화, 앞의 책(2008), pp. 203-209.

10 『정조실록』권18, 정조 8년(1784) 7월 2일(을묘).

11 『정조실록』권18, 정조 8년(1784) 7월 10일(계해).

12 당상관은 당하관과는 복식이나 이동 수단이 다를 뿐 아니라, 근무 일수와 관계없이 승진되고, 상피제(相避制)에 구애되지 않으며, 파직당한 경우에 연한(年限)의 구애 없이 복직될 수 있고, 관리의 천거·포폄권(褒貶權) 등을 가지며, 퇴직 후에도 '봉조하'라는 이름으로 녹봉이 지급될 수 있었다.『한국고전용어사전』(세종대왕기념사업회, 2001),"당상관"조.

13 시강원 관원의 통의법에 대한 논의는 다음 기사 참고.『정조실록』권18, 정조 8년(1784) 7월 16일(기사);『승정원일기』, 정조 8년(1784) 7월 16일(기사). 이보다 앞선 7월 3일의 기록에는, 보덕 이하의 관리 의망 명단을 궁궐에 들여서 국왕이 정사 후에

직접 낙점하겠다는 하교가 있었다. 그러나 기존의 보덕 추천 기준에 의거한 명단이 정조의 의사에 합당하지 않아서 이에 대해 7월 16일에 대신들과 다시 논의하였던 것으로 보인다. 『정조실록』 권18, 정조 8년(1784) 7월 3일(병진).

14 영조 연간 신설된 찬의(贊儀)는 정3품직이었기 때문에 이미 이때부터 시강원을 정3품 아문으로 볼 수도 있을 것이다. 그러나 찬의는 산림직으로 정식 실무 관료가 아니었기 때문에 실질적인 효과는 크지 않았다.

15 정조는 보덕의 자리에 신료들이 의망한 자 외에 자신이 염두에 둔 자를 새로 추천해 올리기를 종용하였다. 보덕의 길을 넓히고 국왕의 영향력을 강화하고자 한 것이다. "실보덕(實輔德)과 겸보덕(兼輔德)의 통의(通擬)를 구별해서 거행하게 한 것은 내가 생각이 있어서였다. 자력(資歷)과 지처(地處)는 더러 미치지 못하더라도 인품과 문학(文學)이 합당하면 모두 보덕의 실직에 아울러 통망(通望)될 수 있다. 이번에 새로 정식을 삼은 뒤에 실보덕의 자리가 마침 났으니, 이미 통망된 사람 이외에 새로 통망된 사람도 의망하여 들이라고 분부하라." 『일성록』, 정조 8년(1784) 7월 24일(정축).

16 『승정원일기』, 정조 9년(1785), 11월 9일(을묘), "命書傳敎曰, 輔德實兼官, 依論善例, 陞作堂上階, 蓋實輔德則倣兩司亞長通擬之規, 兼輔德則用玉堂東壁參望之例, 一以國子爲歧, 一以諫長爲歧, 實官廣選, 兼官峻選, 而大體則專爲與承旨互相往來也."

17 보덕이 당상관에 오른 7월 2일부터 책봉례 마지막 습의가 있었던 8월 1일까지 보덕은 책례도감 도제조 등이 참가한 각료회의에 함께 참석하였다. 『일성록』, 정조 8년(1784) 7월 2일(을묘); 7월 24일(정축); 8월 1일(갑신).

18 『정조실록』 권18, 정조 8년(1784) 7월 2일(을묘).

19 『정조실록』 권18, 정조 8년(1784) 7월 2일(을묘). 이날 보양관 이복원과 김익 등의 상소로 책봉이 청해졌고, 정조가 이를 결정하였다. 책봉례는 한 달 후인 8월 2일에 행해졌다.

20 김우진과 서용보는 과거제의 시험관으로 발탁되어 체차되었다. 『승정원일기』, 정조 8년(1784) 7월 18일(신미).

21 당시 잦은 인사이동과 겸직 때문에 본 인물들의 전직은 명확히 파악하기 어렵다. 『승정원일기』의 기록을 바탕으로 1784년 6월에서 7월 사이의 인사에 한정하였다.

22 《문효세자책례계병》의 두 장면은 각각 〈책봉도(冊封圖)〉와 〈수책도(受冊圖)〉로 명명되었다. 박정혜, 앞의 논문(2005), p. 16. 본서에서는 '책봉'이 임금이 책봉을 선언하는 선책의(宣冊儀)와 왕세자가 책명을 받는 수책의(受冊儀)를 모두 포괄하는 말이라고 판단하고, 전자에 해당하는 〈책봉도〉를 〈선책도(宣冊圖)〉라고 부를 것을 제안한다.

23 조선 전기 왕세자 책봉례 의주는 『국조오례의』 권4, 「嘉禮」, "冊王世子儀"; 『(국역)국조오례의』 2(법제처, 1981) "왕세자 책봉 의식", pp. 157-168. 고려시대에는 견사내책이 사용되었다. 『증보문헌비고(增補文獻備考)』 제74권, 「禮考」21, "冊禮". 조선시대

들어 임헌책명으로 변경한 정확한 이유는 알 수 없으나, 당시 명(明)의 의례를 참조하였을 것으로 추정된다. 송(宋)과 명은 임헌책명을 사용하였고, 북제(北齊), 당(唐), 원(元)은 견사내책을 기본으로 하였다. 임민혁,「조선시대 왕세자 책봉례의 제도화와 의례의 성격」,『조선왕실의 가례』(한국학중앙연구원, 2008), pp. 57-98;『흠정사고전서(欽定四庫全書)』,『명집례(明集禮)』권20,「嘉禮」4, "冊皇太子"總序.

24 『숙종실록』권22, 숙종 16년(1690) 5월 20일(경술). 大運曰: "冊禮已迫, 暑熱漸酷. 元子沖年, 冒暑行禮, 殊可慮.《大明集禮》, 有皇太子冊禮節目, 而年長則天子臨軒授冊, 年幼則遣使冊封於所居宮. 節目詳載《大明會典》. 今此冊禮時, 亦用遣使授冊之儀, 恐無妨…." 필자가 과문한 탓인지 모르나,『사고전서』판『명집례』에는 위의 구절이 삽입되어 있지는 않다. 명은 기본적으로 황태자 책봉 시에 임헌책명을 사용하였다. 다만 친왕(親王)의 책봉에 대해서는 나이가 어릴 시에 내궁에서 책봉한다는 의주가 실려 있다.『흠정사고전서』,『명집례』권21,「嘉禮」5, "冊親王"-親王年幼內宮行冊禮儀注.

25 경종의 세자책봉문 교명(教命)과 반교문(頒教文)에는 명의 의례를 적용하였다는 것이 언급되었다. 특히 교명문의 "대신(大臣)이 일제히 호소하는 것은 대개 주(周)나라의 옛 의례(儀禮)를 따른 것이요, 어린 나이에 책봉하는 것도 명나라의 끼친 법에 있는 것이다"라는 구절에서 의례를 변경한 뜻을 짐작 해볼 수 있다.『숙종실록』권22, 숙종 16년(1690) 6월 16일(을해).『대명회전(大明會典)』은 중종대에『대명집례(大明集禮)』는 광해군대에 도입되었다. 숙종은 왕실 예제의 정비를 위해『대명집례』를 조선에서 중간하는 사업을 벌였고 이를 대보단 제례 규정 등 새로운 예제를 논의할 때 이용하였다. 김문식,『조선시대 國家典禮書』의 편찬 양상」,『장서각』21(한국학중앙연구원, 2009), pp. 83-86. 한편, 명종대에도 어린 세자가 놀랄 것을 염려하여 정전이 아닌 편전에서 책봉한 경우는 있었지만, 사신을 대리하지는 않았다.『명종실록』권23, 명종 12년(1557) 8월 14일(갑오).

26 『영조실록』권41, 영조 12년(1736) 3월 15일(기유). 인정전에서 영조가 선책(宣冊)하였으며, 양정각에서 왕세자가 수책(受冊)하였다. 이 책례의 자세한 기록은『(장헌세자수책시莊獻世子受冊時)책례도감의궤(冊禮都監儀軌)』(奎13108)를 참고. 한편, 영조가 왕세제로서 책봉되었을 때와 정조가 왕세손으로 책봉되었을 때에는 국왕이 직접 전해주는 임헌책명의 의례를 따랐다.

27 『정조실록』권18, 정조 8년(1784) 7월 2일(을묘). 김노진은『대명회전』의 구절이라고 하였으나,『대명집례』와 마찬가지로『대명회전』에도 정확한 구절은 기록되어 있지 않다. 다만『명사(明史)』,『예지(禮志)』에는 황태자가 2세에 보모에 안겨서 책보를 받는 의절이 수록되어 있다. 명대는 임헌책명을 기본으로 하되, 나이가 적으면 임시로 견사내책의를 사용하였다고 생각된다. 윤정,「정조의 세자 책례(冊禮) 시행에 나타난 '군사(君師)' 이념」,『인문논총』57(서울대학교 인문학연구원, 2007), p. 75.

28 以金魯鎭爲禮曹判書. 魯鎭啓言: "王世子冊禮, 受冊儀節, 《大明會典》, 有世子年長, 則天子臨軒授冊, 年幼則遣使冊封於所居之宮之文, 而我朝已例, 亦因大臣陳達, 有遣使授冊之儀, 請稟旨."

29 『(장헌세자수책시)책례도감의궤』(奎13108), 儀註 "冊王世子儀"와 "王世子受冊儀" 참고.

30 정조는 문효세자가 어려서 많은 의식이 권정례로 행해지지만, 실제로는 국초부터 아홉 가지 의례가 책봉을 위해 거행되었다고 언급하였다. 정조가 원의(原義)의 복원을 위해 『실록』과 『국조오례의』를 상고한 결과는 다음과 같다. 1. 종묘사직에 고함(국왕→종묘) 2. 국왕이 친림하여 책명을 선포함(국왕→세자) 3. 세자가 감사의 사전을 올림(세자→국왕) 4. 세자가 왕비를 조알함(세자→왕비) 5. 백관이 전문을 올려 진하함(백관→국왕, 왕비) 6. 백관이 세자에게 하례함(백관→세자) 7. 세자가 종묘에 배알함(세자→종묘) 8. 백관에게 연회를 베풂(국왕→백관) 9. 내명부에게 연회를 베풂(왕비→내명부). 이 중에서 세자와 종묘, 왕비, 내명부에 관계한 의례(4, 7, 9)는 세자가 어리다는 이유로 생략되었다. 그러나 이전에 같은 이유로 생략되거나 축소되었던 세자와 국왕 간의 의례(3)와 세자와 백관 간의 의례(6)는 되살려졌다. 『일성록』, 정조 8년(1784) 7월 27일(경진).

31 『(문효세자수책시)책례도감의궤』(奎13200), 「儀註」, "冊王世子儀."

32 『(문효세자수책시)책례도감의궤』(奎13200), 「儀註」, "冊王世子儀": "…寶案於座前近東, 香案二於殿外左右設, 敎命冊印案各一於寶案之南 (敎命案在北 冊案次之 印案又次之)…".

33 이 배반도를 바탕으로 제작된 첫 번째 계병인 〈진하도계병〉(1783)의 정전 부분과도 유사하다.

34 정조는 즉위 2년(1778), 그간의 제도를 상고하여 조회를 위한 배반도, 〈朝賀圖式〉을 인출해내어 큰 조회 시에 이 도안에 의거할 것을 명령하였다. 『정조실록』권5, 정조 2년(1778) 4월 7일(병신). 서울대학교 규장각한국학연구원에 소장된 〈정아조회지도〉는 규장각 서책 목록에 정조 2년(1778)이라 전해져오는데, 이것이 실록에 전하는 〈조하도식〉일 가능성이 크다.

35 영조 52년(1776), 영조는 정조에게 유서(諭書)를 내리고 또 '효손(孝孫)'이라고 친필로 써서 은인을 내려주었다 영조가 세손 정조를 종통을 정하고 대리청정하게 한 것을 기념하여 하사한 것이다. 『일성록』, 영조 52년(1776) 2월 6일(무신). 정조가 유서와 은인을 행차 시에 앞세웠다는 기록은 『내각일력』, 순조 21년(1821) 7월 19일(정묘); 『정조실록』, 「正祖大王遷陵誌文」참조.

36 정사와 부사는 본래 길 동쪽에 별도의 자리를 부여받았을 가능성이 큰데, 이 그림에서는 조회 도식의 기본 틀을 그대로 유지하면서 문관 반열에 끼워 넣은 형태로 표현

되었다. 『(문효세자)책례도감의궤』(奎13200),「儀註」, 冊王世子儀, "…設使者受命位於
殿庭道東重行北向, 都監都提調以下諸執事位於使者之後…." 왕세자의 관례를 다룬《수
교도첩受敎圖帖》〈임헌명빈찬의도(臨軒命賓贊儀圖)〉를 보면 빈·찬·집사자의 자리를
문무백관의 자리와 구분하였음을 볼 수 있다. 박정혜 외,『조선왕실의 행사그림과 옛
지도』(민속원, 2005), p. 46. 도 8-1; 박정혜, 앞의 논문(2005), pp. 39-40 참조.

37 《문효세자책례계병》의 〈선책의〉가 사자(使者)와 도감(都監) 이하 집사자(執事者)들
이 교명과 책인을 받고 전교관(傳敎官)이 자기 자리로 돌아간 후 사배를 올리는 장면
을 묘사한 것으로 해석되기도 한다. 박정혜, 위의 논문(2005), p. 19.

38 정조가 언급한 구의(九儀) 중 3번째, '상사전(上謝箋)'이 이에 해당한다. 이 의식은
『국조오례의』 '책왕세자의(冊王世子儀)'에는 포함되지 않았다. 그러나 실록을 상고해
보면 국초부터 책봉 이후 이 의식이 포함되었음을 알 수 있다.

39 견사책명의가 채택된 숙종 16년(1690) 경종의 세자 책봉과 영조 12년(1736) 사도세
자 책봉식에 모두 상사전(上謝箋) 의식이 생략되었다. 이 의식을 비롯해서 세자가 종
묘를 배알하고 왕비를 알현하는 등 책봉 전후의 의식을 다수 생략하였다.

40 『정조실록』 권18, 정조 9년(1784) 7월 27일(경진).

41 실제로 어린 세자가 정조에게 사전(謝箋)을 올렸는지는 확실하지 않다. 추가된 이 의
식은 『(문효세자)책례도감의궤』의 의주에 포함되지 않았고, 책례 당일의 다른 사료
에도 전하지 않아 실제로 행해졌는지는 확실하지 않다.

42 『(문효세자)책례도감의궤』(奎13200),「儀註」, "王世子受冊儀."

43 영조대 사도세자 책례에서는 보덕, 필선, 찬의가 대신 받았다. 『(장헌세자수책시)책
례도감의궤』(奎13108),「儀註」"冊王世子儀"와 "王世子受冊儀" 참고. 찬의는 사림에서
선발한 시강원 관리이다. 정조대 익위사의 익찬이 찬의의 자리를 대신하였다는 점이
주목된다.

44 『정조실록』 권18, 정조 8년(1784) 7월 3일(병진). 정사와 부사는 책명을 받을 때에는
조복을 입고, 왕세자에게 전달할 때에는 공복으로 갈아입는다.

45 이처럼 배설된 물건과 사람은 의례 안에서 방향성을 갖게 된다. 동쪽의 정·부사가 중
앙의 교명과 책인을 왕세자에게 주면 서쪽의 시강원 관리들이 이를 받아서 중앙의
안(案)에 둔다. 이를 연결해보면, 중앙의 교명을 꼭짓점으로 하는 삼각형 구도를 발
견하게 된다. 이들의 움직임은 이 삼각형 구도를 시계 방향으로 도는 방향성을 가지
는 것이다.

46 세자의 여와 연은 교명책인 내입 때부터 함께 움직인 것임을 반차도를 통해 알 수 있
다. 따라서 세자가 타고 온 것이 아니라, 원자가 책봉이 된 후 세자가 되어 타고 나갈
것임을 알 수 있다. 반차도는 『(문효세자)책례도감의궤』(奎13200), 一房.

47 숙종과 영조 때의 가례에 제작된 의궤의 반차도를 살펴보면 왕이 타는 연은 16명이

나 18명이 메는데, 왕비의 연은 12명이 멘다. 정연식, 「조선시대 가마와 왕실의 가마」, 『조선왕실의 가마』(국립고궁박물관, 2006), p. 69.

48　『승정원일기』, 정조 8년(1784) 8월 2일(을유), "甲辰八月初二日辰時, 上御仁政殿. 遣使發冊入侍時, 行都承旨宋載經 … 等, 以次詣仁和門外 … 左通禮跪啓請禮畢. 上曰, 東宮受冊時, 當親臨, 承史·閣臣, 俱以黑團領入侍. … 甲辰八月初二日辰時, 上御重熙堂. 親臨王世子受冊入侍時, 行都承旨宋載經 … 等, 以次侍立訖. 上曰, 大殿侍衛退出, 東宮陪衛, 上殿侍立. 命行受冊禮. 翊衛二人, 佩劍, 司禦二人, 佩弓矢, 詣閣外, 弼善跪, 贊請內嚴. 於是, 王世子具雙童髻空頂幘七章服, 出卽座, 翊衛二人, 分立左右, 司禦二人, 分立座後, 宮官及執事官, 由西門入庭, 分東西排立, 侍講院官在東庭, 翊衛司官在西庭, 重行北向相對爲首, 再拜訖. 輔德以下, 分入堂內, 左右侍衛翊衛以下, 分立庭下, 引儀引師傅以入, 弼善詣座前跪, 贊請興, 王世子興立座前. 弼善, 引王世子降立於東階下, 師傅至階, 弼善, 引王世子陞立座前. 師傅由西階陞就堂中拜位, 掌儀曰再拜, 贊儀唱鞠躬·再拜·興·平身, 師傅行禮. 贊儀又呼唱王世子答再拜, 師傅降階, 弼善, 引王世子, 降立於東階下. 師傅出, 弼善跪, 贊請陞座, 王世子陞座. 因行賀禮, 引儀分引宗親文武二品以上以入, 弼善詣座前跪, 贊請興, 王世子興, 立座前, 掌儀呼唱, 諸臣行再拜禮, 王世子答再拜陞座. 上命諸臣上堂仰瞻. 諸臣以次陞堂仰瞻而退."

49　선조에게 책봉을 아뢰는 의례가 책봉을 전후하여 마련되어 있다. 이때에는 책봉 전에 종묘사직뿐 아니라 영녕전, 경모궁, 영희전, 저경궁, 육상궁, 연호궁 등에 고유제를 지냈다. 『일성록』, 정조 8년(1784) 7월 12일(을축), 7월 25일(무인) 참조. 세자가 책봉을 받은 이후 종묘를 배알하는 의식이 있으나 세자가 어려서 생략되었다. 인정전에서의 선책의 이후 선원전을 방문한 것은 정조가 선조에게 책봉을 아뢰는 의식이었다고 생각된다.

50　이러한 기획이 우연하고 즉흥적인 것이 아니었음은 그 전날 책례의 마지막 습의(習儀)를 중희당에서 행하면서 정조가 친림한 사실에서도 확인할 수 있다. 본래 의주대로라면 임금은 중희당 수책의에 참석하지 않기 때문에 습의에 참석할 이유가 없었을 것이다. 습의의 자세한 내용은 알 수 없지만, 정조의 중희당 친림이 이미 이때 계획되었음을 알 수 있다. 『일성록』, 정조 8년(1784) 8월 1일(갑신).

51　『정조실록』 권18, 정조 9년(1784) 7월 11일(갑자). 국왕에 대한 백관의 진하와 각전(各殿, 왕대비와 대비)에 대한 진하는 예문에 근거하여 그 이튿날 거행하도록 하였다. 이 두 의식도 『(문효세자수책시)책례도감의궤』(奎13200) 「儀註」에 "親臨陳賀頒敎儀", "王大妃殿百官進致詞表裏儀"란 제목으로 수록되었다.

52　새로 부활된 이 의주는 도감에 수록했다. 『(문효세자수책시)책례도감의궤』(奎13200), 「儀註」, "冊禮後百官賀王世子儀."

53　정조는 전당에 오른 뒤 자신의 시위를 내려가게 하고, 대신 왕세자 주위로 그의 시위를 올라오라고 하였다. 이는 임금은 다만 관전할 뿐이며, 이 전당의 주인은 왕세자임

을 드러내는 처사였다. 이 역시 어좌를 명시하지 않은 이유가 될 수 있을 것이다. 수책의 친림 시 임금의 시위인 승지, 사관, 각신은 흑단령을 입고 대령하였으나 이 역시 그림에는 그려져 있지 않다. 『일성록』, 정조 8년(1784) 8월 2일(을유).

54 실제 의례를 그대로 기록하지 않고 편집한 예로는 〈왕세자두후평복진하도병(王世子蠹朽平復陳賀圖屛)〉(1879)을 들 수 있다. 고종 16년(1879) 〈왕세자두후평복진하도병〉은 순종의 천연두 회복을 기념하여 오위도총부에서 주관한 계병이다. 계병에 담긴 장면은 순종의 책봉의례(1875)이다. 다만 순종은 인정전에 선책의를, 희정당에서 수책의를 받았는데, 그림에서는 희정당이 아닌 중희당이 배경이 되었다. 실제 의례가 아닌 〈문효세자책례계병〉의 도상을 참고하여 제작하였음을 알 수 있다. 박정혜, 앞의 책(2000), p. 462; 고려대학교박물관, 『조선시대 기록화의 세계』(고려대학교박물관, 2001), pp. 42-43.

10장 세자궁의 친림도정:《을사친정계병》(1785)

1 친정도에 대해서는 다음의 연구가 있다. 박정혜, 『조선시대 궁중기록화 연구』(일지사, 2000), IV-2. 17·18세기의 친정계병, pp. 117-154; 홍석인, 「조선시대 親政圖 연구」(홍익대학교 석사학위논문, 2020).

2 이하진, 『육우당유고(六寓堂遺稿)』 권4, 「親政契屛序」 참조. 서문은 "上之三年歲丙辰冬十有二月甲戌"로 시작하는데, 12월 갑술일에 대정(大政)이 있었던 병진년은 숙종 3년이 아니라 숙종 2년(1676)이다. "上之三年歲丙辰冬十有二月甲戌. 政于熙政堂. 于斯時也. 尙書泗川睦公. 實掌銓選. 在侍郞韓城李公爲之亞. 某不才亦忝侍郞之右. 參其末席. 郞中員外各一人. 執筆注寫. 知申事完山李令公主出納. … 於是相與謀所以永久不忘者. 遂爲契屛六座. 屛之帖凡八. 而其貼第一. 備圖兩銓坐次. 次圖錫宴宴儀貌. 中畫山若水諸美觀. 而第七貼又列書參政諸人名姓官號. 仍俾某序其事而識其末. 後之覽斯屛者. 必將欽敬之感歎之不足. 而我聖上躬親庶事. 無一事之不法祖宗者. 愈著現而不可泯矣."

3 임금이 어좌에 남면하고, 신하들이 도열한 장면을 간단히 서술하고, 숙종의 친림은 전대의 좋은 선례를 이은 것이나 다만 인정전에서 하던 것을 이번에 희정당에서 한 것은 추위를 고려한 것이라고 덧붙였다.

4 이하진(李夏鎭)은 실록의 도목정사 당일의 기록에는 병조참의라고 기록되었으나, 『승정원일기』의 전후 기록에는 모두 이조참의라고 명시하여 실록의 기록이 오기(誤記)라고 추정된다. 당시 병조참의는 정박(鄭樸, 1621~1692)이었다. 『숙종실록』 권5, 숙종 2년(1676) 12월 27일(을해); 『승정원일기』, 숙종 2년(1676) 12월 18일(병인); 『승정원일기』, 숙종 3년(1677) 1월 6일(계미).

5 박정혜, 앞의 책(2000), pp. 119-120.

6 오도일, 『서파집(西坡集)』 권17, 「親政契屏序」.

7 위의 책, "…遂繪畫其事而粧繡之. 仍以伊日所降聖旨. 弁其首. 且列書兩銓若近侍諸臣官號
名氏於其末…."

8 군신 간의 정의(情義)가 통하고, 인재(人才) 전형(銓衡)이 공정하며, 막히고 침체된
인사를 터주어야 한다는 요지의 숙종의 하교는 실록과 오도일의 서문에서 모두 찾아
볼 수 있다. 『숙종실록』 권18, 숙종 13년(1687) 12월 25일(기사) 참조. 오도일, 『서파
집』 권17, 「親政契屏序」, "…親宣誥諭. 俾近臣書之. 遍示兩銓諸臣. 天章煥發. 辭旨藹然. 凡
所以恢公正祛偏係. 振淹滯揚側陋之道. 十行之中三致意焉. 而末復惓惓於君臣情義之流通.
諸臣莫不感激欣聳…." 오도일은 이 유지에 대해서 "임금이 직접 말씀하셔서 타이르고
가르치시니 마치 집안의 부자지간 같다"면서, 이번 일이 고금에 좀처럼 보기 어려운
일이며, 동방 태평만세의 기틀이라고 표현하였다. "…噫嘻. 斯擧也固曠世美事. 而若其
口號綸綍. 諄諄誨飭. 有若家人父子者然. 不但國朝祖宗之所未行. 抑亦古今載籍之所罕覯. 我
聖后彈誠願治率正臣工之擧. 雖謂之增光前烈. 卓越百王可也. 東方太平萬世之基. 其將爲我
后頌之…."

9 오도일, 『서파집』 권17, 「親政契屏序」, "…道一亦忝佐天官. 躬逢盛擧. 則敢不樂爲之書."

10 《(숙종신미肅宗辛未)친정계병(親政契屏)》에 대해서는 박정혜, 앞의 책(2000), pp.
123-128; 김원길, 「芝峯 宗宅 所藏 興政堂親政圖·宣醞圖 畵屏」, 『安東文化硏究』 2(안동
문화연구회, 1987), pp. 105-115; 윤진영, 「朝鮮時代 契會圖 硏究」(한국학중앙연구원
한국학대학원 박사학위논문, 2004), pp. 250-254; 서윤정, 「17세기 후반 안동 권씨
의 기념 회화와 남인의 정치활동」, 『안동학연구』 11(한국국학진흥원, 2012), pp. 286-
292 참조. 김원길은 본 병풍에 대해 최초로 자세히 소개하였으며, 윤진영은 17세기
병풍 형식인계회도의 일환으로 본 병풍을 언급하였다. 서윤정은 본 계병의 좌목에 기
재된 관리들이 대부분 남인이며, 산수 장면의 청록산수화풍이 비슷한 시기 같은 남인
집단에 의해 제작된 〈권대운기로연회도(權大運耆老宴會圖)〉와 《(경종)왕세자책례계
병》과 유사함을 들어서, 본 계병이 기사환국으로 재집권한 남인의 정치적 입장과 문
화적 취향을 반영한다고 주장하였다.

11 《(경종신축景宗辛丑)친정계병(親政契屏)》은 경종 원년(1721)년 1월 6일과 7일에 시
행된 창경궁 진수당(進修堂)에서 실시된 친림도정에 대한 행사도이다. 숙종 29년
(1703)에도 친정계병이 제작되었음을 이관명(李觀命)의 기록을 통해 볼 수 있다. 이
관명, 『병산집(屏山集)』 권8, 「親政契屏序」.

12 이현일의 기문(記文)은 이현일의 문집인 『갈암집(葛庵集)』 권20, 「興政堂親政詩畵倂
記」에도 실려 있다.

13 《(경종신축)친정계병》에 대해서는 박정혜, 앞의 책(2000), pp. 128-151; 윤진영, 앞
의 논문(2004), pp. 316-317; 이홍주, 「17~18세기 조선의 工筆 彩色人物畵 연구」, 『미

술사학연구』 267(한국미술사학회, 2010), pp. 22-24; 정다움, 「동아시아의 난정수계도 연구」(홍익대학교 대학원 미술사학과 석사학위논문, 2013), pp. 54-55 참조. 이홍주는 〈난정수계도〉 부분에서 정자 안에 비어 있는 의자를 빈 어좌로 임금의 존재를 드러내는 궁중기록화의 전통과 연관해, 경종이 도목정사에 친림한 사건을 드러내는 것으로 해석하였다.

14 박정혜, 앞의 책(2000), pp. 117-154. 한편, 일반 감상용 화제를 국가행사를 기념하는 계병의 화제로 사용하는 관습은 《왕세자책례계병》(1800)이나 《삼공불환도》(1801), 《왕세자탄강계병》(1812)의 예처럼 19세기까지도 계속되었다.

15 윤진영의 연구에 따르면, 17세기의 계병에 대한 기록은 32건이 발견되었다. 이 중에서 작품이 남아 있는 것은 불과 3건에 불과하다. 17세기 병풍 형식의 계회도에 대해서는 윤진영, 앞의 논문(2004), 244-256 참고.

16 복합 구성의 다른 예로 춘당대에서 문무의 시취(試取)와 선온(宣醞)을 기념하여 행사 장면을 포함하고, 제왕연회도(帝王宴會圖)를 4폭에 걸쳐 그린 《春塘臺圖屛》(현종 5, 1664)과 숭정전에서의 진연도와 6폭에 걸쳐 사녀도(士女圖)를 그린 《英祖丙戌進宴圖》(영조42, 1766)가 있다. 박정혜, 앞의 책(2000), p. 120.

17 윤진영, 앞의 논문(2004), pp. 184-185; p. 458의 도 66참조.

18 더욱이 17세기에 병풍에 그린 계회도에 관한 기록 중에는 관청에서의 업무 장면을 그린 경우를 몇 건 찾아볼 수 있어 친정계병의 친정도와 당시 계병 형식의 계회도와의 친연성을 유추할 수 있다. 이명한, 『백주집(白州集)』 권16, 「契屛後跋」; 윤근수, 『월정집(月汀集)』 권5, 「題尚房契屛序」; 김수항, 『문곡집(文谷集)』 권26, 「銀臺契屛跋」 참조. 윤진영, 앞의 논문(2004), pp. 249-255 재인용.

19 도목정사 장면을 비교해보면, 《(숙종신미)친정계병》의 제1폭 〈흥정당친정도〉는 임금의 자리가 오른쪽에 《(경종신축)친정계병》의 〈진수당친정도〉는 왼쪽에 배치되었다. 국왕의 좌우에 이비(吏批)와 병비(兵批)가 각각 도열하였기 때문에 전자의 경우엔 상단이 병비, 하단이 이비이며, 후자의 경우엔 그 반대가 된다. 《(숙종신미)친정계병》의 제8폭 〈흥정당선온도〉는 임금의 자리를 오른쪽에 두었으며, 중앙 상단에는 승지를 중앙 왼쪽에는 이조와 병조의 당상관을 'ㄱ' 자로 배치하였고, 왼쪽으로는 낭청들을 배치하여 국왕과 마주보게 하였다.

20 1676년, 숙종의 희정당 친정 시의 기록에도 임금이 어좌에 올라 남면하고 양조가 동서로 시립하였다고 전한다. 이하진, 앞의 글, "…上御御座南面. 該部長亞以次俯伏西向. 知申事同行在下座. 右侍郎曲座俯伏北向. 二郎官東向爲座. 西銓相對排行. 如東銓而異其向…."

21 이현일, 앞의 글, "…於是各出丹靑絹素 資用粧帖爲屛 令畫工模寫爲圖…."

22 궁중행사에 참여한 도감의 계병들은 대부분 도감의 공금으로 제작되었으며, 17세기의

동관계회도 역시 관청의 경비로 제작한 경우가 적지 않았다. 계병의 자금 출자에 대해서는 윤진영, 앞의 논문(2004), pp. 44-249; 박정혜, 앞의 책(2000), pp. 69-97 참조.

23 《(경종신축)친정계병》의 서문은 최석항(崔錫恒, 1654~1724)의 문집에서도 찾아볼 수 있다. 최석항, 『손와선생유고(損窩先生遺稿)』권12, 「親政契屛序」, "今上卽位之元年正月初六日." 병풍의 제작에 대한 부분은 "…同席諸公僉曰. 吾儕幸際昌辰. 獲覩盛擧. 紀述傳後之事. 烏可已乎. 不佞忝居首席. 不可孤其意. 作爲稧屛. 書本曹堂郞與承旨史官姓名. 以爲傳際後人之圖. 仍寓老臣感歎祈祝之忱云爾."

24 《(숙종신미)친정계병》좌목에 든 자들은 대부분 기사환국 이후 득세한 남인들로서 이날 도목정사를 통해 더 큰 세력을 확보하게 되었다. 서윤정, 앞의 논문(2012), pp. 286-292. 한편, 《(경종신축)친정계병》은 신임사화(辛壬士禍) 무렵 세력을 확보한 소론이 좌목의 대부분을 차지한다. 당파는 달라도 친정계병의 구성과 양식을 공유한다. 이 문제에 대해서는 연구가 더 필요하다.

25 『영조실록』권10, 영조 2년(1726) 12월 28일(을유); 29일(병술). 서문의 기록으로 보아 그림은 도목정사 이듬해 윤3월에 완성되었다.

26 『승정원일기』, 영조 2년(1726) 12월 29일(병술).

27 이러한 유사점으로 인해 이 그림이 본래 병풍의 한 폭을 후대에 독립된 축으로 장황하였다고 볼 수도 있다. 그러나 서문에서는 행사 장면 외에 다른 그림에 대한 언급이 없어서 그 가능성은 희박하다.

28 병풍에 기록된 어제와 어제갱재시는 『승정원일기』의 기록과 거의 일치한다. 『승정원일기』, 영조 2년(1726) 12월 29일(병술).

29 윤진영, 앞의 논문(2004), p. 192.

30 《(영조)을묘친정후선온계병》은 《영조신장연화시도(英祖宸章聯和時圖)》로 처음 소개되었다. 진준현, 「〈英祖宸章聯和時圖〉六疊屛風에 대하여」, 『서울대학교박물관 연보』5(서울대학교박물관, 1993), pp. 37-57; 박정혜, 앞의 책(2000), pp. 151-153; 박정혜, 『영조대의 잔치 그림』(한국학중앙연구원 출판부, 2013), pp. 114-121에서 《을묘친정후선온계병》으로 재명명하였다.

31 진준현의 연구에서도 지적된 바 있듯이, 지금은 선온 장면만 남아 있지만 도목정사 장면이 본래 제작되었으며 현재 결실된 것으로 추정된다. 진준현은 병풍의 좌목이 이어지지 않는다는 점을 들었으나, 여기에 덧붙여 친정계병은 전통적으로 그 상징성이 강한 도목정사 장면을 생략한 경우는 없다는 점을 들 수 있겠다. 더구나 이 병풍처럼 공적 기능이 강화된 친정도의 경우, 도목정사 장면을 생략하였다고 보기는 더욱 어렵다. 진준현, 위의 논문(1993), pp. 50-55.

32 이조전랑(吏曹銓郞)에 대한 선구적인 연구로는 송찬식, 「朝鮮朝 士林政治의 權力構造: 銓郞과 三司를 中心으로」, 『經濟史學』2-1(경제사학회, 1978), pp. 120-140.

33 『숙종실록』권16, 숙종 11년(1685) 11월 3일(기미).

34 『영조실록』권53, 영조 17년(1741) 4월 (정축);『속대전』(1746)에도 이를 명시하였다.『속대전』권1,「吏曹」, "京官職."

35 박광용,「蕩平論과 政局의 變化」,『韓國史論』10(서울대학교 인문대학 국사학과, 1984), pp. 238-252; 동저,「朝鮮 後期「蕩平」研究」(서울대학교 대학원 국사학과 박사학위논문, 1994), pp. 130-140; pp. 199-200.

36 『정조실록』권1, 정조 즉위년(1776) 5월 29일(신유); 김성윤,「正祖代의 文斑職 運營과 政治構造의 變化」,『역사와 세계』19(부산대사학회, 1995), pp. 415-439.

37 『정조실록』권28, 정조 13년(1789), 12월 8일(기미).

38 『정조실록』권20, 정조 9년(1785), 9월 11일(정사).

39 『대전통편』권1,「吏曹」, "京官職."

40 『정조실록』권20, 정조 9년(1785), 12월 11일(병술). 이조참의가 없을 때에는 당상의 통청을 이조판서와 참판이 서로 의논하도록 하며, 낭관이 없을 때에는 판서가 거리낌 없이 승품을 의의하도록 하교하였다.

41 정조가 전랑권을 혁파한 실제 이유는 전랑권이 공론임을 내세워 특정 당색의 주도권 장악에 이용되어 '탕평'의 화합을 해쳤기 때문이라고 보는 연구가 있다. 김성윤, 앞의 논문(1995), p. 420.

42 『승정원일기』, 숙종 2년(1676) 12월 26일(갑술); 경종 원년(1721) 1월 5일(정묘).

43 정조 3년(1779) 홍국영의 파직과 관련자 숙청이 끝난 지 얼마 지나지 않아, 정조 8년 (1784) 김하재(金夏材)의 역모 사건이 터졌기 때문이다. 조직적인 역모 사건이 아니었음에도 불구하고 서로 상대 당파를 역적과 관련지어 몰아내려 하였고, 그 과정에서 혐의가 거론된 자들은 모두 의망이 보류(停望)되었다.『정조실록』권18, 정조 8년 (1784) 7월 28일(신사). 정조는 이를 공개적으로 질책하였는데, 그해 1월 역적 홍계희(洪啓禧)의 7촌 친척, 역적 김하재의 7촌 조카라는 이유로 명단에서 삭제한 것을 그 예로 들었다.『정조실록』권19, 정조 9년(1785), 1월 11일(신유).

44 『정조실록』권18, 정조 8년(1784) 9월 17일(기사); 9월 18일(경오).

45 김종수와 송재경(宋載經)은 당시 주류에서 배제된 자를 들이는 파격적인 인사를 단행하였다. 그들의 첫 인사가 심환지인 것은 주목할 만하다. 그러나 반대파에서는 송재경이 관권을 마음대로 행사하여 사사로운 욕심을 채우려 든다고 비난하였다. 반대파의 저항이 심해지자, 정조는 결국 이들을 파직할 수밖에 없었으나, 크게 죄를 묻지는 않았으니 그들의 '소통'에 대한 시도를 옹호하였다고 볼 수 있다. 이는 1785년 친림도정에서 다시 송재경의 이름을 거론하면서 그를 벌주지 않은 이유가 정체를 '소통'시킨 것을 죄로 물을 수 없음이라고 강조한 것을 통해서도 알 수 있다.『정조실록』권18, 정조 8년(1784) 9월 18일(경오); 권19, 정조 9년(1785) 1월 7일(정사); 정조 9

년(1785) 1월 10일(경신); 권20, 정조 9년(1785) 12월 27일(임인).

46 『일성록』, 정조 9년(1785) 12월 27일(임인).

47 이조와 병조를 일러 문무관의 전형(銓衡)을 관장하는 부서라 하여 둘을 합쳐 '전조(銓曹)'라고 부른 것도 이를 잘 보여준다. 도목정사에 대한 계병이 왕실행사도 중에서는 일찍부터 제작된 사실도 이 양조(兩曹)의 자부심과 막강한 권한과 관계있을 것이다.

48 원문 및 번역은 『조선시대 궁중행사도』 II(국립중앙박물관, 2011), p. 180 참조.

49 《진하도》(1783)에 대해서는 유재빈, 「국립중앙박물관 소장 〈陳賀圖〉의 정치적 성격과 의미」, 『동악미술사학』 13(동악미술사학회, 2012), pp. 181-200 참조. 《문효세자보양청계병》에 대해서는 민길홍, 앞의 논문(2011), pp. 97-114 참조. 《문효세자책례계병》(1784)에 대해서는 유재빈, 「정조의 세자 위상 강화와 《문효세자책례계병》(1784)」, 『미술사와 시각문화』 17(미술사와 시각문화학회, 2016b), pp. 90-117 참조.

50 《(영조)을묘친정후선온계병》(1735)은 어좌가 중앙에서 남면을 하였지만, 이것은 친림 도목정사 장면이 아니라 선온 장면이라서 비교하기 어렵다.

51 중희당은 실제로 석축이 높아서 군사들은 석단 아래에서 도열하였으나 여기서는 그 구분을 두지 않고 평면적으로 배열하였다. 이는 인물의 배열 구조를 더욱 분명하게 드러내는 데 일조하였다.

52 이태진, 『朝鮮 後期의 政治와 軍營制 變遷』(韓國硏究院, 1985), pp. 264-285; 김준혁, 「正祖代 壯勇衛 설치의 政治的 推移」, 『史學硏究』 78(한국사학회, 2005), pp. 147-188.

53 《(영조)을묘친정후선온계병》의 제4폭에서 제6폭에 쓰인 유만추(柳萬樞)의 서문 중 일부이다. 유만추는 당시 병조정랑으로 도목정사(1735)에 참석하였다. 이 서문은 그 후 3년이 지난 1738년 10월에 쓴 것이다. 원문의 해석은 진준현, 앞의 논문(1993), pp. 41-43 참조.

54 해상(該相)은 정확히 누구를 지칭하는지 알 수 없다. 문맥으로 보아 이조와 병조의 망단자를 각각 해당 수장, 즉 이조판서와 병조판서에게 돌려보내 확인하게 한다는 것으로 해석할 수 있다. 해당 상공(相公) 즉 재상이라 번역하기는 어렵다. 재상은 도목정사에 입시한 적이 없기 때문이다. 숙종대에 동궁이 낙점할 때 대신(大臣)을 입대하게 하자는 건의가 있었으나, 대신이 입대하는 일은 끝내 이뤄지지 않았다. 『숙종실록』 권63, 숙종 45년(1719) 2월 15일(무오).

55 『궁궐지(宮闕志)』 권2, 「彰德宮志」, "重凞堂"; 『궁궐지』 1(서울시립대학교 서울학연구소, 1994), pp. 95-96; 안휘준 외, 『동궐도 읽기』(문화재청 창덕궁관리소, 2005), pp. 58-59. 『궁궐지』에는 육각형의 정자를 '삼삼와(三三窩)'라고 전하는데, 이는 '이이와(貳貳窩)'의 다른 이름임을 알 수 있다.

56 박정혜, 「붓끝에서 살아난 창덕궁: 그림으로 살펴본 궁궐의 이모저모」, 국립고궁박

물관 엮음, 김동욱 외 9인 지음, 『창덕궁 깊이 읽기』(글항아리, 2012), pp. 48-103. 동 궐도는 연경당(延慶堂) 건립 이후인 1828년 이후부터 환경전(歡慶殿) 소실 이전인 1830년으로 보는 견해가 일반적이다. 동궐도 제작 시기에 대한 주남철, 안휘준, 한영 우 등의 제 견해는 이민아, 『효명세자·헌종대 궁궐의 정치적 의의』(서울대학교 대 학원 국사학과 석사학위논문, 2007), pp. 23-25에 정리되었다.

57 국립중앙박물관, 『조선시대 궁중행사도』II(국립중앙박물관, 2011), pp. 175-176, 이 수미 도판 해설.

58 안휘준 외, 앞의 책(2005), p. 149; pp. 188-191. 세자의 교육을 위해 과학기구가 설치 되었다는 의견이 있다.

59 정조대 창덕궁 영건에 대해서는 홍순민, 「朝鮮王朝 宮闕 經營과 "兩闕體制"의 變遷」(서 울대학교 대학원 국사학과 박사학위논문, 1996), pp. 135-138; 김동욱, 「朝鮮 正祖朝 의 昌德宮 建物 構成의 變化」, 『대한건축학회 논문집』12(대한건축학회, 1996), pp. 86-87 참조. 조선시대 세자궁에 영건에 대해서는 이강근, 「조선왕조의 궁궐건축과 정치: 세자궁의 변천을 중심으로」」, 『미술사학』22(한국미술사교육학회, 2008), pp. 227-257 참조.

60 『정조실록』권10, 정조 4년(1780) 7월 13일(기축); 7월 23일(기해); 8월 29일(을해). 이미 중희당을 건립한 이후인 1784년 기록에서 정조는 시민당을 아직 중건하지 못하 였다고 할 뿐, 중희당이 시민당을 대신해 동궁이 되었다고 선언하지 않았다. 『정조실 록』권18, 정조 8년(1784) 8월 5일(무자).

61 『승정원일기』, 정조 8년(1784) 윤3월 18일(계유). 그리고 이틀 뒤 정조는 중희당에서 딸을 얻었음을 기뻐하는 전교를 내린다. 중희당에서의 공식적인 첫 전교가 후손을 얻 은 기쁨이라는 점이 의미 있다. 『승정원일기』, 정조 8년(1784) 윤3월 20일(을해).

62 이민아, 앞의 논문(2007), p. 55.

63 소주합루는 규장각의 주합루처럼 책을 수장하여 세자의 학습처로 삼았다. 『내각일 력』1783년 7월 3일; 이민아, 「효명세자·헌종대 궁궐 영건의 정치적 의의」, 『한국 사론』54(서울대학교 국사학과, 2008), p. 233.

64 정조대 편전(便殿)의 운영에 대해서는 장영기, 『조선시대 궁궐 운영 연구』(역사문화, 2014), pp. 243-254 참조.

65 『정조실록』권20, 정조 9년(1785) 5월 1일(기유); 5월 2일(경술); 5월 5일(계축); 5월 10일(무자); 6월 26일(계묘); 7월 2일(기유); 7월 5일(임자); 7월 9일(병진); 7월 14 일(신유).

66 『정조실록』권20, 정조 9년(1785) 12월 27일(임인).

67 원문과 번역은 국립중앙박물관, 『조선시대 궁중행사도』II(국립중앙박물관, 2011), pp. 177-180.

68 이 병풍에는 19인의 참석자들의 시 외에도 좌부승지로 참석한 홍인호(洪仁浩)의 동생 홍의호(洪義浩)가 1820년에 갱운한 시(제2폭 상단)와 홍인호의 아들인 홍희조(洪羲祖)가 갱운한 시(제8폭 하단)가 첨가되었다. 흥미로운 점은 이들은 같은 운을 차운하였으나 앞의 참석자들의 내용이 당대의 정황을 함축하는 것과 달리 회상과 감회를 담고 있다는 것이다.

69 김효건(金孝建)은 첫 구에 "盛禮前秋賀是堂"이라고 하여 중희당에서의 책봉례를 떠올렸다. 서유린(徐有隣)은 첫 구에 "星海歌謠繞一堂"이라 하여 중희당에서 세자를 위한 노래를 떠올렸다. 조정진(趙鼎鎭)은 첫 구에 "重潤重光仰此堂"이라 하여 세자에 대한 악장과 연관 지었다.

70 세자궁에 대한 글을 남김으로써 전각에 권위를 부여하고 세자의 앞날을 축원하는 것은 경우는 퇴계의 '자선당상량문(資善堂上樑文)'과 숙종의 '시민당명(時敏堂銘)'에서 볼 수 있다. 이황, 『도산전서(陶山全書)』, 「景福宮重新記」, "資善堂上樑文";『숙종실록』권26, 숙종 20년(1694) 1월 17일(을묘). 이강근, 앞의 논문(2008), p. 236, p. 241에서 재인용.

71 〈동궐도〉에 있는 학금(鶴禁)과 화청관(華淸館)의 건물은 보이지 않는다. 이들은 효명세자 시기에 건립되었을 것으로 추정되는 건물이다. 19세기 들어 중희당 일대가 동궁의 영역으로 확대되며 정치적 중요성을 확보하는 과정은 이민아, 앞의 논문(2007) 참조. 중희당 북동쪽의 연영합(延英閤) 일대는 효명세자, 중희당 동남쪽의 낙선재(樂善齋) 일대는 헌종의 정국과 연결하여 설명하였다.

72 효명세자 초기 시문을 모은 문집 『학석집(鶴石集)』의 「학석소회소서(鶴石小會小序)」라는 글에서 "글과 그림이 서가에 가득하니 서원의 운치 있는 모임 같구나, 쌍학은 선회하여 뜰에 있고, 늙은 바위는 문 앞에 있으니 이 누를 학석(鶴石)으로 이름 지은 것이 마땅하다"고 묘사하였다. 이민아, 앞의 논문(2007), p. 10. 원림의 일부로 사육된 학에 대해서는 김해경·소현수, 「전통조경요소로써 도입된 학과 원림문화」,『한국전통조경학회지』30-3(한국전통조경학회, 2012), pp. 57-67.

73 박정혜, 앞의 책(2000), pp. 150-151.

V.《화성원행도병》을 통한 화성 행차의 시각화

1 정조의 화성 능행의 의의에 대해서는 김문식, 「18세기 후반 正祖 陵幸의 意義」,『한국학보』23-3(일지사, 1997), pp. 37-65; 한영우,『정조의 화성 행차 그 8일』(효형출판, 1998) 참조.

2 정조는 을묘년(1795) 원행을 스스로 "천년에 만나기 어려운 기회를 당하여 나라에

서 처음 행하는 행사"라고 칭하였다. 『원행을묘정리의궤(園幸乙卯整理儀軌)』권1, 「傳敎」, "乙卯(1795) 윤2월 초16일(무술)", 영인본은 장철수 외 역주, 『원행을묘정리의궤: 역주』(수원시, 1996), p. 56 참조.

3 《화성원행도병》에 대한 연구로는 이홍렬, 「洛南軒放榜圖와 惠慶宮洪氏의 一周甲: 水原陵行圖와 關聯하여」, 『사총』12(고대사학회, 1968), pp. 543-559; 정병모, 「園幸乙卯整理儀軌의 판화사적 연구」, 『문화재』22(문화재관리국, 1989), pp. 96-121; 박정혜, 「〈水原陵幸圖屛〉 研究」, 『미술사학연구』189(한국미술사학회, 1991), pp. 27-68; 동저, 『조선시대 궁중기록화 연구』(일지사, 2000), pp. 295-397; 강관식, 「朝鮮時代 後期 畵員畵의 視覺的 事實性」, 『간송문화』49(한국민족미술연구소, 1995), pp. 58-61; 장계수, 「동국대학교박물관 소장 〈奉壽堂進饌圖〉」, 『佛敎美術』18(동국대학교박물관, 2007), pp. 75-101; 박정혜, 「우학문화재단 소장 《화성능행도병》의 회화적 특징과 제작 시기」, 『화성능행도병』(용인대학교박물관, 2011), pp. 64-99; 유재빈, 「주교도로 보는 정조 시대 실용회화」, 『한국학, 그림과 만나다』(태학사, 2011a), pp. 205-227; 동저, 「정조의 〈환어행렬도〉」, 『한국학, 그림을 그리다』(태학사, 2013), pp. 373-389; 민길홍, 「1795년 정조의 화성 행차와 《화성원행도병》 제작 양상」, 『정조, 8일간의 수원 행차』(수원화성박물관, 2015), pp. 290-307 참조.

11장 《화성원행도병》의 제작과 분급

1 박정혜, 「〈水原陵幸圖屛〉 研究」, 『미술사학연구』189(한국미술사학회, 1991); 동저, 『조선시대 궁중기록화 연구』(일지사, 2000), 주 4, p. 95.

2 진준현, 『단원 김홍도 연구』(일지사, 1999), p. 424; 오주석, 「정조 연간의 회화: 화성과 관련하여」, 『근대를 향한 꿈』(경기도박물관, 1998), pp. 131-134.

3 『조선시대 궁중행사도』III(국립중앙박물관, 2012), p. 252.

4 진찬도병에 대한 기록은 『정리의궤』의 「상전(賞典)」에도 등장하는데, 같은 것을 지칭한다고 추측된다. 『원행을묘정리의궤』, 「賞典」 "進饌圖屛進上後施賞."

5 『원행을묘정리의궤』의 삽도는 권수(卷首)의 '도식(圖式)' 항목 아래에 수록되어 있다. 의궤마다 '도식'과 '도설'이 혼용되는데, 본서에서는 반차도를 제외한 의궤 내의 삽도를 모두 '도설'로 통칭하도록 하겠다.

6 강관식, 「朝鮮時代 後期 畵員畵의 視覺的 事實性」, 『간송문화』49(한국민족미술연구소, 1995), p. 59.

7 『원행을묘정리의궤』의 간행 시기에 대해서는 김문식, 『정조의 제왕학』(태학사, 2007), pp. 373-374 참조.

8 박정혜, 앞의 책(2000), pp. 304-306.

9 『원행을묘정리의궤』권1,「筵說」, "甲寅(1794) 12월 초10일(계해)";『(국역)원행을묘
정리의궤』(수원시, 1996), p. 77.

10 『원행을묘정리의궤』권1,「傳敎」, "甲寅(1794) 12월 초10일(계해)";『(국역)원행을묘
정리의궤』(수원시, 1996), pp. 35-36.

11 『원행을묘정리의궤』권1,「傳敎」, "乙卯(1795) 윤2월 13일(을미)";『(국역)원행을묘
정리의궤』(수원시, 1996), pp. 52-54. 정조대왕,『홍재전서』제28권,「윤음(綸音)」3,
화성(華城)에서 진찬(進饌)하는 날 중외에 유시한 윤음 원행(園幸) 사실을 덧붙임.

12 경비 조달에 대해서는『원행을묘정리의궤』권1,「筵說」, "甲寅(1794) 7월 20일(을
사)";『(국역)원행을묘정리의궤』(수원시, 1996), pp. 75-76.

13 원행에 필요한 재원 마련에 대해서는 한영우,『정조의 화성 행차 그 8일』(효형출판,
1998), pp. 128-132.

14 나영훈,「『의궤(儀軌)』를 통해 본 조선 후기 도감(都監)의 구조와 그 특성」,『역사와
현실』93(한국역사연구회, 2014), pp. 235-296.

15 특히, 베껴서 쓴 것처럼 동일한 19세기의 의궤 사례들이 이러한 경직성을 증명한다.
나영훈, 위의 논문(2014), p. 259; 안애영,「임오년 가례 왕세자·왕세자빈 복식 연
구」(단국대학교 대학원 전통의상학과 박사학위논문, 2010).『왕세자가례도감의궤』
(1882)의 기록이 전대의 의궤를 답습한 것이며, 실제 상황을 반영한 것이 아니라는
결론을 찾아볼 수 있다. 김문식,「『儀軌事目』에 나타나는 의궤의 제작 과정」,『규장각』
37(서울대학교 규장각한국학연구원, 2010), p. 158.

16 한영우, 앞의 책(1998), p. 129.

17 『원행을묘정리의궤』권5,「賞典」;『(국역)원행을묘정리의궤』(수원시, 1996), pp. 559-
587. 가교를 조선한 일에는 사복시제조가, 주교 가설에는 주교당상을 겸한 총융사가,
어가가 지나간 지방에 대해서는 경기관찰사가, 장용영의 수고에 대해서는 장용사가,
진찬도병을 진상한 것에 대해서는 비변사부제조이자 정례당상이 각각 상전을 수여
받았다.

18 정리소를 대궐 안, 장용영의 조방에 설치한 것도 정리소와 국왕과의 소통을 더욱 긴
밀하게 하기 위한 조치였다고 보인다.

19 일반적인 도감의궤에서 화원들의 명단이 나타나는 것은 행사에 참여한 원역과 공장
들의 기여도에 따라 등급을 매긴 명단인「서계별단」과 이「서계별단」에 의거하여 시
상을 한「논상(論賞)」(「상전賞典」), 그리고 실무를 맡은 각 방(房)과 각 소(所) 의궤
의 명단, 이렇게 3부분이다. 특히 마지막 각 방·소의 명단에서는 행사에 동원된 화원
들의 구체적인 업무를 살펴볼 수 있다. 즉 행사에 소용된 물품의 밑그림을 그리거나
(기화起畫), 물품에 글씨를 새기거나 칠하거나(북칠北漆, 이모移模, 보획補劃, 전금塡
金), 건물의 단청을 그리는 역할을 하였다. 행사 전 준비용 반차도와 의궤 내 기록용

반차도를 그리는 것도 화원들의 임무였으나 그 임무가 명시되어 기록된 것은 19세기 이후부터였다. 박정혜,「儀軌를 통해서 본 朝鮮時代의 畵員」,『미술사연구』9(미술사연구회, 1995), pp. 203-290.

20 이들은 모두 정리소에서 무명 2필과 베 1필을 받았다.『원행을묘정리의궤』권4,「賞典」"駕轎造成後施賞, … 畵員 崔得賢, 卞光復, 李碩根, 雕刻出草人 李最善, 李最敏 以上 各木二疋布一疋.";『(국역)원행을묘정리의궤』(수원시, 1996), pp. 99.

21 『원행을묘정리의궤』권5,「賞典」, "慈宮頒下各站賞典(回鑾後賞典幷附) … 堂上 尹行恁 藍生紬一疋, 繡枕一部. 畵員 崔得賢, 金得臣, 李命奎, 張漢宗, 尹碩根, 許寔, 李寅文, 書吏 李厚根, 崔道植, 金致德, 朴允默, 屛風匠 林遇春 各木一疋, 幷內下 ○進饌圖屛獻御後";"進饌圖屛進上後施賞, 本所堂上 尹行恁 大鹿皮一令(內下), 畵員 崔得賢, 金得臣 各木二疋, 布一疋 李命奎, 張漢宗, 尹碩根, 許寔, 各木二疋, 李寅文, 木一疋, 書吏 李厚根, 崔道植, 金致德, 朴允默, 各木一疋, 屛風匠 林遇春 木二疋. (幷自戶曹分給)";『(국역)원행을묘정리의궤』(수원시, 1996), pp. 563-568. 정리당상 윤행임과 화원들은 병풍을 진상하고 두 곳에서 상을 받았는데, 한 번은 혜경궁 홍씨로부터, 다른 한 번은 호조로부터 받았다. 혜경궁 홍씨로부터는 당상 윤행임은 남색 생명주 1필, 수침 1부를 받았고, 화원과 병풍장 모두 무명 1필을 받았다. 당상 윤행임은 큰사슴가죽 1령을 왕실로부터 내하받았고, 나머지 화원은 호조로부터 받았는데, 최득현, 김득신(무명 2필과 베 1필), 이명규, 장한종, 윤석근, 허식(무명 2필), 이인문(무명 1필과 베1필), 병풍장 임우춘(무명 2필) 등이 차등하여 받았다.

22 장계수는 최득현이 장용영에 소속된 화원으로서 원행에 배종하였다는 사실을 발견하였다. 장계수,「동국대학교박물관 소장〈奉壽堂進饌圖〉」,『佛敎美術』18(동국대학교박물관, 2007), pp. 90-93;『원행을묘정리의궤』권5,「배종」중 장용영 내영 참석자 명단. 이를 통해 원행에 참석하여 행사를 목격한 최득현이 밑그림을 담당한 화원이 아니었을까 추측하였다. 최득현이 원행의 여러 업무에 관여한 것은 사실이다. 그러나 최득현에게 행사의 밑그림을 맡길 의도로 배종시켰다고 보기는 어렵다. 당시 화원과 서리의 군관 차출은 통례적인 것이었으며, 배종하였다고 해서 궁중행사에 참석할 수 있었던 것은 아니다. 도설은 화원의 사생이 아닌 집합적인 지식에 의해 구성되었다고 생각한다.

23 의궤를 편찬한 의궤청의 인원은 행사를 주관한 정리소의 지휘부를 거의 그대로 이었다. 정리소의 총리대신(總理大臣)이었던 채제공을 비롯하여 정리소 당상 5명이 의궤청 당상으로 그대로 배속되었고, 추가로 3명의 당상이 새로 임명되었다. 행사를 맡았던 도감의 당상들이 그 기록 업무를 맡은 의궤청에 그대로 임명되어 업무의 효율성을 높이는 것은 일반적인 관례였다. 그러나 일반적으로 4~5명 혹은 그 이하로 당상이 배정되던 경우에 비해, 을묘년의『원행을묘정리의궤』에는 두 배 이상 많은 8명의

당상이 임명되었다. 이는 책을 출간하고 교정을 볼 때에 당상은 많을수록 좋다는 정조의 어명에 따른 것이다. 의궤청 당상은 정민시, 심이지, 민종현, 서유방, 이시수, 서용보, 이만수, 윤행임이다. 이 중 정민시, 민종현, 이시수가 새로 임명된 자이다. 당상 이외에도 장교, 서리, 사령 등의 의궤청 하급 관료들 중 상당수가 정리소에서 준비에 참여했던 자들이었다.『원행을묘정리의궤』권1,「啓辭」, "乙卯(1795) 윤2월 28일(경술)";『(국역)원행을묘정리의궤』(수원시, 1996), p. 233.

24 『일성록』, 정조 19년(1795) 윤2월 29일(경술);『원행을묘정리의궤』권2,「啓辭」"乙卯 (1795) 윤2월 28일(경술)";『(국역)원행을묘정리의궤』(수원시, 1996), pp. 33. 당시 김홍도는 연풍현감으로 있는 동안 부정한 일을 저지른 것에 대해 1월경에 투옥되었 다가 사면된 지 얼마 되지 않았을 때였다. 아직 어디에도 소속되지 못한 상태였기에 녹봉을 챙겨주기 위해 별직으로 군직이 수여되었을 것으로 추정된다.『일성록』, 정조 19년(1795) 1월 7일(경인); 1월 8일(신묘); 1월 18일(신축).

25 『원행을묘정리의궤』권5,「재용」, "內入進饌圖屛及堂郎以下稧屛價磨錬." 본서 11장의 〈표 11-2〉는 박정혜, 앞의 책(2000), p. 274의〈표 7〉을 일부 수정하여 작성하였다.

26 박정혜, 앞의 책(2000), pp. 274-276. 박정혜는『계병등록』(1744년, 1759년)에 기재 된 중병·소병·족자의 가격에 근거하여 서리(書吏)에게는 중병이, 별부료(別付料)· 장교(將校)·서사(書寫)·고직(庫直)에게는 소병이, 대령서리(待令書吏) 이하 기수(旗 手)들에게는 족자가 돌아갔을 것으로 추측하였다.

27 『원행을묘정리의궤』의「재용」에 분하된 인원과『원행을묘정리의궤』권수의「좌목」 에 기재된 참여자의 수는 약간 차이를 보인다.「재용」편의 목록에는 실제 좌목의 인 원보다 당상(堂上, 정리사) 1명, 사환군(使喚軍) 6명, 기수(旗手) 4명이 추가되었으 며, 좌목에는 없는 별부료(別付料), 대령서리(待令書吏), 대청군사(大廳軍士), 대령군 사(待令軍士) 등이 포함되었다.

28 이후 화성 성역 완공 후에 분하된〈화성전도〉역시 궁중에 내입되고, 성역소 관리들 에게 분하되었다. 그러나 성역소 전원이 아니라 경감관 이상의 하급 관리까지 총 36 명에게만 분급되었다.『화성성역의궤』권5,「財用」.

29 19세기 궁중행사도는 대체적으로 궁중에는 4~8폭의 대병이 내입되고, 당상과 낭 청에게는 대병이, 별간역에게는 중병이, 서리직에게는 소병이, 그 이하 군사에 이르 기까지는 족자가 분하되었다. 박정혜, 앞의 책(2000), pp. 398-407. 11장〈표 11-2〉 의 2,547냥은 각 행사도의 단가를 건수와 곱한 산술적인 총수이다. 그러나「재용」에 서는 총액을 2,550냥이라고 기록하여 약간의 차이가 있다.『원행을묘정리의궤』권5, 「財用」.

30 홍석주,『연천선생문집(淵泉先生文集)』권20,「觀華圖整理所稧屛跋」題跋(上).

31 『원행을묘정리의궤』권1,「樂章」, "御製華城奉壽堂進饌後唱樂章."

32 홍석주,『연천선생문집』권20,「觀華圖整理所楔屛跋」, 題跋(上), "聖上二十年乙卯. 卽我
慈宮周甲之歲也. 上恭奉慈宮, 祗謁顯隆園. 閏二月辛卯, 鑾輿肇駕, 次于始興縣行宮, 壬辰則
至于華城, 癸巳謁孔子廟, 因設文武科, 甲午陪慈宮拜園, 還御西將臺, 行城操, 侍衛之臣, 皆鍪
韜兜鍪, 武事之盛赫如也. 越翌日乙未, 行進饌禮于奉壽堂, 肆筵設席, 秩秩而在座者, 皆慈宮
之懿親也. 康爵旣進, 歌觀華之詩, 薦蟠桃之曲, 山呼之聲, 達于中外, 是日也, 天晴氣和, 百祥
咸集, 至夜三更, 與宴者皆勝花而歸, 丙申, 行養老宴于洛南軒, 黃髮鮐背, 傴僂而前, 皆獻我慈
宮萬萬年. 越三日戊戌還宮, 是行也…."밑줄은《화성원행도병》의 각 폭에 그려진 행사
에 해당함.

33 앞의 글에 이어서 "…上深軫民邑之弊, 命設整理所, 置堂郞, 專管理行幸諸務, 捐內帑錢
二千萬以付之, 凡道路供億之費, 宴饗犒賞之需, 咸取給焉, 由是國不煩費, 民不知勞, 恭惟我
聖上, 德冠百王, 孝準四海, 逢萬歲之慶會, 致千乘之隆養, 順志之誠, 備物之禮, 猗歟至哉, 古
未之有也, 而況推慈恩而廣慈德, 以及我元元者, 若是其深且厚也. 夫子所謂愛敬盡於事親, 而
德敎加于百姓者, 謂是歟…."

34 앞의 글에 이어서, "…惟我王父, 以元輔隨班, 仍與外賓, 進饌養老之日, 皆居首列, 我家親
實爲整理郞, 凡是時措置之詳, 禮儀之盛, 莫不躬親覩之, 於休乎樂哉, 其可無以識之乎. 越二
年丙辰, 整理禊屛成, 煌煌盛儀, 咸在丹靑, 璀煥炳烺, 照人耳目, 於乎被之筌鏞, 得其聲而不得
其實, 勒之瑰琰, 得其實而不得其容, 惟俾我世世子孫, 皆若親見其事, 而以無忘今日之盛者,
其不在茲圖也歟."

35 이와는 별도로 홍석주는 당시『원행을묘정리의궤』의 교정을 본 초계문신으로서『원
행을묘정리의궤』를 분하받았다.『원행을묘정리의궤』,「傳敎」, "丁巳(1797) 3월 24일
(갑자)."

36 『일성록』, 정조 19년(1795) 2월 20일(임신).

37 홍경모,『관암전서(冠巖全書)』13책,「화성행행도기(華城行幸圖記)」,「화성기(華城
記)」,「화성행행도기」는 1834년에 원고를 수정하면서 제목이 '화성행행도서'로 바뀌
었는데, 전체 내용을 보면 '화성행행도기'란 제목이 더 적절할 듯하다. 김문식,「관암
홍경모의 華城 관련 기록」, 이종묵 외,『관암 홍경모와 19세기 학술사』(경인문화사,
2011), pp. 321-370.

38 「화성행행도기」는 1797년에서 1800년 사이에 작성되었을 것으로 추정된다. 이 글의
저본이 되는『원행을묘정리의궤』가 1797년 3월에 간행되었고, 서문에서 정조를 "上"
으로 표현했기 때문이다. 김문식, 위의 논문(2011), p. 322.

39 홍경모,『관암전서』13책,「華城行幸圖記」, "上之御極二十年乙卯, 卽景慕宮誕彌舊甲, …
命整理所繪畫縟儀之圖, 弁諸儀軌之首, 刊印頒晄, 猗歟盛矣, … 臣從諸生之後, 欣瞻羽旄之
美, 且因繪畫之象, 演以爲紀, 錄之下方, 以頌我聖上千乘之孝養焉."

40 김문식, 앞의 논문(2011), p. 323 참조.

41 홍경모, 『관암전서』 13책, 「華城行幸圖記」, 班次圖, "整理使 京畿監司 徐有防, 率前排 印甲馬, 導駕, 先行…." 「반차도」 전체 내용은 김문식, 「홍경모가 기록한 정조의 화성 행차」, 『문헌과 해석』 52(태학사, 2010), pp. 207-222에 소개하였다.

42 안대회, 「홍경모의 저작과 지적 경향」, 이종묵 외, 앞의 책(2011), pp. 479-483, 『관암전서』 안에 포함된 "『대동장고』는 역사와 현실정치에 대한 사유와 가치 판단이 들어가 있지 않은, 그야말로 공구서에 그친다는 점에서 홍경모의 학문적 성향을 잘 보여준다"; 정민, 「19세기 경화사족의 기록벽과 정리벽」, 이종묵 외, 앞의 책(2011), pp. 485-489, "정리를 위한 정리, 지식을 위한 지식 같은 청대 고증학이 보여준 폐단을 (관암의 저작과 같은) 19세기의 저술들에게서도 보게 된다."

43 홍경모의 생애에 대해서는 강석화, 「19세기 京華士族 洪敬謨의 생애와 사상」, 『韓國史研究』 112(한국사연구회, 2011), pp. 165-195.

44 《화성원행도병》의 이본에 대한 비교는 다음의 연구에서 이루어졌다. 박정혜, 앞의 책(2000), pp. 298-388; 장계수, 앞의 논문(2007), pp. 75-101; 박효은, 「조선 후기 화원의 使行과 회화」, 『숭실대학교 한국기독교박물관지』 6(숭실대학교 한국기독교박물관, 2010); 박정혜, 「〈조선 후기 화원의 사행과 회화〉에 대한 의견」, 『숭실대학교 한국기독교박물관지』 6(숭실대학교 한국기독교박물관, 2010), pp. 139-140; 박정혜, 「우학문화재단 소장 《화성능행도병》의 회화적 특징과 제작 시기」, 『화성능행도병』(용인대학교박물관, 2011), pp. 64-99; 민길홍, 「1795년 정조의 화성 행차와 《화성원행도병》 제작 양상」, 『정조, 8일간의 수원 행차』(수원화성박물관, 2015), pp. 290-307; 유재빈, 「《화성행행도》의 현황과 이본 비교」, 『정조대왕의 수원행차도』(수원화성박물관, 2016c), pp. 288-317.

45 종친부 편, 『(갑자년)계병등록(稧屛謄錄)』(奎18983); 『각사등록(各司謄錄)』 v.58(국사편찬위원회, 1992), pp. 5-38 재인용.

46 이은경, 「조선시대의 포백척에 관한 연구」, 『복식』 16(한국복식학회, 1991), pp. 111-123.

47 박정혜, 앞의 논문(2011), pp. 90-94. 박정혜는 내입본으로 리움미술관 소장의 〈환어행렬도〉(낱폭)를 꼽았으며, 도쿄예술대학박물관 소장의 〈득중정어사도〉에는 내입본으로 볼 수 있는 가능성을 두었다. 장계수, 앞의 논문(2007), p. 98. 박정혜는 동국대학교박물관 소장의 〈봉수당진찬도〉를 19세기 왕실 주문으로 추정하였으며, 장계수는 후모본이 아니라 당대의 작품으로 보았다. 이 두 본은 장황 양식이 유사하여 한 병풍에서 흩어진 낱폭이 아닐까 추정되고 있다. 이후 동국대학교박물관 소장본의 국가문화재 지정을 검토하는 과정에서 박정혜는 기존의 의견을 수정하여 본 유물이 당시 제작된 내입본이었을 것으로 보았다. 윤진영은 동국대학교박물관 소장의 〈봉수당진찬도〉와 리움미술관 소장의 〈환어행렬도〉가 같은 비단으로 장황되었음을 들어 본래

같은 병풍에 속해 있다가 분리된 것이 아닐까 추측하였다. 『동산문화재분과위원회 제2차 회의자료(2015년)』(문화재위원회, 2015), pp. 241-250.

48 〈봉수당진찬도〉에는 다른 소장본에는 생략된 향발무와 검무의 기물이 추가되었다. 장계수, 앞의 논문(2007), pp. 80-82. 리움미술관 소장의 〈환어행렬도〉(낱폭)의 경우, 혜경궁 홍씨 어가 주변의 궁중 나인의 복식, 의장기의 색 등이 다른 소장본에 비해 정확하게 표현되었다.

49 동국대학교박물관 소장의 〈봉수당진찬도〉에서 정조의 자리 앞에 앉은 여령의 모습을 다른 소장본과 비교해보면 무릎을 꿇은 모습이 더 합리적으로 표현되었다. 박정혜, 앞의 논문(2011), pp. 70-74. 리움미술관 소장의 〈환어행렬도〉(낱폭)의 경우, 산의 능선과 암벽, 계곡간의 관계가 명확한 데 비해, 다른 소장본은 지세 표현이 모호하다.

50 동국대학교박물관 소장의 〈봉수당진찬도〉는 지금까지 18세기 궁중행사도에서 보기 드문 음영 표현을 가미하였다. 기둥의 좌우에 음영을 주어 원기둥의 둥근 양감을 표현하였으며, 지붕 끝과 휘장의 끝, 계단에도 음영을 주어 입체감을 강조하였다. 〈환어행렬도〉의 음영 표현은 원근감을 강조하는 데 효과를 발휘하였다.

51 우학문화재단 소장의 〈봉수당진찬도〉와 〈환어행렬도〉는 다른 소장본들과 유사하고, 필치가 좋은 편이나 〈서장대야조도〉의 경우는 화성의 구조물을 월등히 많이 포함했으며, 성곽의 모양이 달라서 다른 소장본과 큰 차이를 보인다. 박정혜, 앞의 논문(2011), pp. 64-99.

52 민길홍, 앞의 논문(2015), pp. 296-306.

53 리움미술관 소장본과 국립중앙박물관 소장본의 관계에 대해서는 본서 12장 4절 '군사적 의례와 공간: 〈서장대야조도〉'에서 더 자세히 살펴보겠다.

12장 《화성원행도병》의 내용과 의미

1 국립중앙박물관 소장본은 낱폭으로 입수되었다가 병풍으로 재장황되었다. 그 과정은 민길홍, 「1795년 정조의 화성 행차와 《화성원행도병》 제작 양상」, 『정조, 8일간의 수원 행차』(수원화성박물관, 2015), pp. 292-293 참조.

2 『원행을묘정리의궤』 권2, 「啓辭」, 2월 1일. 1일차: 궁궐 출발→노량진 휴식과 점심→시흥행궁 숙박, 2일차: 사근평 휴식과 점심→화성행궁 도착, 3일차: 현륭원 참배, 4일차: 혜경궁 홍씨 진찬연, 5일차: 문무과 시험, 6일차: 사근평 휴식과 점심→시흥행궁 숙박, 7일차: 환궁. 원행 며칠 전 행사 순서를 다시 확인하는 과정이 있었다. 이때에도 같은 순서를 확인할 수 있다. 『원행을묘정리의궤』 권1, 「傳敎」, 윤2월 1일. "初九日陪慈宮, 詣顯隆園展謁, 至華城行宮, 進饌于慈宮, 仍行養老宴. 上詣聖廟, 拜于先聖, 還至行宮, 設科取人, 翌日登將臺, 親閱城操夜操, 犒餉將士, 當於十六日還宮, 令整理所知悉."

3 『원행을묘정리의궤』권1,「傳敎」, 윤2월10일. 행사의 순서가 본래 계획과 변경되었음은 김문식,「1795년 정조의 화성 행차와 그 기록」,『화성능행도병』(용인대학교박물관, 2011), p. 103에서 처음 밝혔다. 민길홍은 이를 다수의 화성원행도 순서와 비교하여 분석하였다. 민길홍, 앞의 논문(2015), pp. 292-295.

4 8폭의 구성을 살펴볼 때에는 통일성을 위해 국립중앙박물관 소장 8폭 병풍을 기준으로 하겠다.

5 정조의 자리는 3개가 설치되었다. 화면 왼쪽 전퇴(前退)에 설치된 연회를 감상하는 시연위(侍演位), 주렴 밖 중앙에 혜경궁 홍씨를 마주하고 설치된 절하는 배위(拜位), 주렴 안 중앙에 설치된 혜경궁 홍씨와 마주보는 욕위(褥位)가 있다.

6 『원행을묘정리의궤』권1,「筵說」, "乙卯(1795) 2월 25일(정축)."

7 『일성록』, 영조 49년(1773) 윤3월 3일(임술).

8 『세종실록』권55, 세종 14년(1432) 1월 7일(정묘);『숙종실록』권63, 숙종 45년(1719) 4월 18일(경신). 1719년의 '친림기로연의'는『국조속오례의』에 수록되었다.『국조속오례의』권2,「嘉禮」, "親臨耆老宴儀."

9 『원행을묘정리의궤』권1,「儀註」, "洛南獻親臨養老宴儀."

10 『원행을묘정리의궤』권2,「節目」, "華城養老宴時節目."

11 『원행을묘정리의궤』권4,「饌品」, "養老宴饌品."

12 『원행을묘정리의궤』권1,「筵說」, "乙卯(1795) 2월 25일(정축)."

13 황제에게 '만세(萬歲)'를 불렀던 격을 낮추어 조선에서는 '천세(千歲)'를 불렀다.

14 『정조실록』권42, 정조 19년(1795) 윤2월 14일(병신).

15 이 외에도 의주에 없는 행례로서 정조가 어제를 내리고 화답시를 받는 순서가 있다. 정조의 어제시에 홍낙성 등 10인의 노인과 정리사 서유방 등 19인의 제신이 화답하였다.『원행을묘정리의궤』권1,「御製」, "華城進饌日口占示與宴諸臣以萬萬年祝岡之誠." 영조의 양로연에서도 정조가「기로연회가(耆老宴會歌)」6구를 적고, 신하들이 이를 차운하여 화답시를 올린 식순이 있었다.

16 『원행을묘정리의궤』권1,「儀註」, "洛南獻親臨養老宴儀."

17 정조의 음악정책에 대해서는 송지원,『정조의 음악정책』(태학사, 2007).

18 악사가 불렀던 악장인 화일곡(化日曲)의 내용은『원행을묘정리의궤』권1,「樂章」, "華城洛南軒養老宴樂章化日曲" 참고.

19 『원행을묘정리의궤』권1,「筵說」, "乙卯(1795) 윤2월 14일(병신)";『원행을묘정리의궤(역주)』(수원시, 1996), p. 96 인용.

20 『원행을묘정리의궤』권1,「筵說」, "乙卯(1795) 윤2월 11일(계사)"; 권1,「儀註」, "華城聖廟展拜儀."

21 『원행을묘정리의궤』권1,「筵說」, "乙卯(1795) 윤2월 11일(계사)"; 본래 전답과 노비

를 내리라고 명하였으나, 화성부는 본래 노비의 수가 부족하고 다른 곳에서 옮겨다줄 수 있는 형편이 아니기에 노비 대신 토지를 지급하기로 하였다.『원행을묘정리의궤』권2,「계사(啓辭)」,"乙卯(1795) 윤2월 13일(을미)."

22 『화성성역의궤』권1,「圖說」, "文宣王廟圖"와「附編」1, "文宣王廟"에서 볼 수 있다. 대성전(大聖殿)과 상단 일대를 중건하였으며, 명륜당(明倫堂)의 구건물은 그대로 두되, 그 양쪽으로 동재(同齋)와 서재(西齋)를 신설하였고, 동재 뒤쪽으로 전사청(典祀廳)을 고쳐 지었다.

23 『정조실록』권42, 정조 19년(1795) 윤2월 1일(계미).

24 『원행을묘정리의궤』권1,「筵說」, "乙卯(1795) 윤2월 11일(계사)."

25 박정혜,「우학문화재단 소장《화성능행도병》의 회화적 특징과 제작 시기」,『화성능행도병』(용인대학교박물관, 2011), p. 77, 이 장면을 정조가 배례 후에 성묘 안으로 들어가 봉심하는 순서라고 해석하기도 한다.

26 두 번째 원행(1790년)에서도 화성과 인근 지역 주민들에게 문무과 별시를 설행한 적이 있었다.『정조실록』권29, 정조 14년(1790) 2월 11일(임술);『원행을묘정리의궤』권2,「啓辭」, "甲寅 12월 19일."

27 『원행을묘정리의궤』권1,「筵說」, "乙卯(1795) 윤2월 11일(계사)"; 권1,「儀註」, "華城文武科親臨試取儀", "華城文武科親臨放榜儀." 문과의 시취는 간화관(干華館)에서, 무과의 시취는 낙남헌(洛南軒)에서 행해졌다. 무과의 초시(初試)는 미리 치르고 이날은 전시(殿試)만 치렀다.

28 삼일유가를 그린 그림으로는 홍이상(洪履祥)의《평생도(平生圖)》와 작자 미상의《평생도》(국립중앙박물관 소장). 삼일유가를 다룬 풍속화에 대해서는 윤진영,「科擧 관련 繪畫의 현황과 특징」,『대동한문학』40(대동한문학회, 2014), pp. 229-269.

29 삼일유가에 소비한 비용에 대해서는 윤진영, 위의 논문(2014), pp. 252-260.

30 『원행을묘정리의궤』권1,「筵說」, "乙卯(1795) 윤2월 11일(계사)." 응시할 유생은 묘시에 우화관에 입장하였고, 성묘에 전배할 유생은 어가를 따라 묘시에 향교로 출발하였다.

31 새벽의 과거 시험장의 모습을 그린 풍속화로는 김홍도의〈공원춘효도(貢院春曉圖)〉(김홍도미술관 소장)와〈소과응시도(小科應試圖)〉,《평생도》(국립중앙박물관 소장) 등을 들 수 있다. 김홍도의〈공원춘효도〉에는 강세황이 쓴 제발이 있는데, 새벽에 등촉을 밝히며 과거 시험장에 모여든 선비들의 모습을 자세히 묘사하였다. 윤진영, 앞의 논문(2014), pp. 233-234.

32 화성과 장용영의 문제에 대해서는 다음 논문을 참고하였다. 이태진,『조선 후기의 정치와 군영제 변천』(한국학연구원, 1985); 강문식,「정조대 화성의 방어체제」,『한국학보』82(일지사, 1996), pp. 197-230; 최홍규,『정조의 화성건설』(일지사, 2001), pp.

235-276.

33 『정조실록』권 42, 정조 19년(1795) 1월 12일(을미), 1월 26일(기유).

34 정조대 어가 행차 시 빛의 사용에 대해서는 김지영,『길 위의 조정, 조선시대 국왕 행차와 정치적 문화』(민속원, 2017), pp. 258-262 참조.

35 현존하는〈서장대야조도〉이본들이 모두 같은 군사시설을 갖춘 것은 아니다. 이본들에 등장하는 군사시설물의 종류와 개수, 그 의미에 대해서는 유재빈,「《화성행행도》의 현황과 이본 비교」,『정조대왕의 수원행차도』(수원화성박물관, 2016c), pp. 288-312 참조.

36 득중정(得中亭)은 1794년 노래당(老來) 서쪽으로 옮겨지고 본래의 자리에는 낙남헌이 들어섰다.『華城城役儀軌』附編1,「行宮」,"洛南軒","老來堂","得中亭"條 참조.

37 강신엽,「조선시대 대사례의 시행과 그 운영:『대사례의궤(大射禮義軌)』를 중심으로」,『朝鮮時代史學報』16(조선시대사학회, 2001), pp. 1-41; 신병주,「英祖代 大射禮의 실시와『大射禮儀軌』」,『한국학보』28-1(일지사, 2002), pp. 61-90.

38 『정조실록』권10, 정조 7년(1783) 12월 10일(정묘). 연사(燕射) 의주를 개찬할 것을 명하였다.

39 『정조실록』권10, 정조 7년(1783) 12월 10일(정묘).

40 당시 매화포를 터뜨려 불꽃을 즐기는 장면은 이희평(李羲平)의『화성일기(華城日記)』(1795) "윤2월 14일" 조 참조.

41 이홍렬은 이 장면이 화성행궁에서 현륭원에 오가는 장면이라고 하였다. 박정혜는 이를 정정하여 화성에서 환궁하는 여정에 시흥을 지나는 장면임을 증명하였다. 박정혜,『조선시대 궁중기록화 연구』(일지사, 2000), pp. 318-319.

42 박정혜, 위의 책(2000), pp. 318-319.

43 〈환어행렬도〉에 대한 자세한 논의는 다음 글 참조. 유재빈,「정조의〈환어행렬도〉」,『한국학, 그림을 그리다』(태학사, 2013), pp. 373-389.

44 『원행을묘정리의궤』권1,「연설」, "乙卯(1795) 윤2월 9일(신묘)."

45 김지영,「朝鮮 後期 국왕 行次에 대한 연구: 儀軌班次圖와 擧動記錄을 중심으로」(서울대학교 대학원 국사학과 박사학위논문, 2005), p. 310.

46 7박 8일의 여정에서 혜경궁 홍씨에게 행차 중 미음다반을 올렸던 장소는 윤2월 9일 문성동전로(文星洞前路), 10일 안양교전로(安陽橋前路)와 진목정(眞木亭), 12일 상류천점전로(上柳川店前路), 하류천점전로(下柳川店前路), 15일 진목정교(眞木亭橋)와 안양교전로(安陽橋前路), 16일 번대방평(蕃大坊坪)이다.『원행을묘정리의궤』권1,「筵說」, "乙卯(1795) 윤2월 초9일(신묘), 10일(임진), 12일(갑오), 15일(정유), 16일(무술)"條 참조.

47 『정조실록』권39, 정조 18년(1794) 4월 2일(무오).

48 『원행을묘정리의궤』권1, 「筵說」, "乙卯(1795) 윤2월 초16일(무술)."

49 김문식, 「18세기 후반 正祖 陵行의 意義」, 『한국학보』(일지사, 1997), p. 52; 김지영, 앞의 논문(2005), p. 211.

50 『원행을묘정리의궤』권1, 「筵說」, "乙卯(1795) 윤2월 초9일(신묘)."

51 『정조실록』권34, 정조 16년(1792) 2월 25일(갑자).

52 청대 궁중회화의 원근법에 대한 논저로는 다음 참고. 聶崇正, 『清宮绘画与"西画东漸"』(紫禁城出版社, 2008); Kristina Kleutghen, *Imperial Illusions: Crossing Pictorial Boundaries in the Qing Palaces*(Seattle: University of Washington Press, 2015).

53 〈한강주교환어도〉에 대한 자세한 논의는 다음 글 참조. 유재빈, 「주교도로 보는 정조시대 실용회화」, 『한국학, 그림과 만나다』(태학사, 2011a), pp. 205-227.

54 『비변사등록』정조 15년(1791) 01월 19일.

55 『원행을묘정리의궤』의 도설 〈주교도(舟橋圖)〉는 정조와 혜경궁 홍씨의 가마를 그린 〈가교도(駕轎圖)〉 뒤에 삽입되었다. 이러한 배치는 〈가교도〉가 가마의 제작을 위한 설계도이듯, 〈주교도〉 역시 주교의 설치를 위한 도설에서 비롯되었음을 보여준다.

56 『화성성역의궤』권수, 「圖說」, 〈擧重機全圖〉, 〈擧重機分圖〉, 〈轆轤全圖〉, 〈轆轤分圖〉; 「御製城華籌略」, 〈游衡車散圖〉, 〈游衡車全圖〉. 화성 성역에 사용된 기구에 대해서는 김동욱, 「화성 성역에 사용된 자재운반기구에 대해서」, 『근대를 향한 꿈』(경기도박물관, 1998), pp. 111-120.

57 『화성성역의궤』권수, 「圖說」, 〈西北空心墩裏圖〉, 〈東北空心墩裏圖〉.

58 정약용(丁若鏞), 『여유당전서(與猶堂全書)』제1집 『시문집(詩文集)』권10, 「起重圖說」. 정약용은 이 『기기도설(奇器圖說)』의 그림들을 필사하여 따로 소장하였던 것으로 보인다. 위의 책, 권14, 「奇器圖帖發」.

59 정약용이 본 『기기도설』은 『원서기기도설록최(遠西奇器圖說錄最)』가 1726년 『고금도서집성』에 포함되면서 새로 간행된 것이다. 『원서기기도설록최』는 1627년 서양인 선교사 테렌츠(Johann Terrenz Schreck)가 당대의 6권의 서양 서적을 참고로 저술한 것을 그의 중국인 제자 왕징(王徵)이 번역하고 모사한 기술서이다.

60 『화성성역의궤』에 사용된 새로운 도법 세 가지-사물의 전체 도면만이 아니라 세부도를 함께 도해한 방법, 그림을 보면서 설명하기 쉽게 기호를 표기한 점, 투시도(transparent view)나 단면도(cutaway view)의 기법이 사용된 점은 16세기에 동판화로 제작되던 서양 기술서의 특징이다. Samuel Y. Edgerton, JR. *The Heritage of Giotto's Geometry: Art and Science on the Eve of the Scientific Revolution*(Cornell University Press, 1991), pp. 256-257.

61 주교는 정조 13년(1789)에 처음 제작되었다(『정조실록』권28, 정조 13년(1789) 10월 5일(정사). 그 이전에 왕의 행렬이 한강을 건널 때에는 용주(龍舟)를 사용하였는

데, 그때마다 사용되는 배의 수가 사오백 척이 넘어 민폐가 심했다. 정조는 그러한 폐해를 덜고자 주교의 설치를 구상하였다고 한다(『원행을묘정리의궤』 권4, 「舟橋」). 그러나 그 이면에는 그해에 사도세자의 묘소를 수원으로 이장(移葬)하면서, 이후 현륭원(顯隆園)으로의 원행이 잦아질 것에 대비한 측면이 컸을 것으로 보인다. 즉 주교의 설치는 일반적인 토목 사업이 아니라 화성(華城) 건설과 원행이라는 당시 정조의 주력 사업의 일환이었던 것이다.

62 『주교지남(舟橋指南)』은 묘당이 올린 『주교사목(舟橋事目)』과 1789년 처음 제작된 주교에 대해 미흡한 점을 느끼고 1790년 스스로 개정안을 내놓은 것이라고 할 수 있다. 그 후, 주교를 관장한 주교사(舟橋司)에서는 『주교지남』을 받들어 1793년 개정된 『주교절목(舟橋節目)』을 내놓기에 이른다. 주교사의 설치와 『주교지남』에 대해서는 이현종, 「舟橋司 設置와 變遷」, 『鄕土서울』 36(서울특별시사편찬위원회, 1979), pp. 7-46; 김문식, 「정조의 화성 행차와 배다리」, 『한국학, 그림과 만나다』(태학사, 2016), pp. 424-438.

63 김동욱, 『실학정신으로 세운 조선의 신도시, 수원 화성』(돌베개, 2002), pp. 78-79.

64 강관식, 『조선 후기 궁중화원 연구(상): 규장각의 자비대령화원을 중심으로』(돌베개, 2001), pp. 262-263. 이 화제는 1791년 초에 속화(俗畵)의 화제로 취재되었으나 화원별 성적에 대한 기록은 남아 있지 않다.

참고문헌

1. 자료

1) 연대기(年代記)·법전(法典)·예전(禮典)

『經國大典』, 1474.

『國朝喪禮補編』, 1758.

『國朝續五禮儀』, 1744.

『國朝五禮儀』, 1474.

『內閣日曆』.

『大典通編』, 1785.

『續大典』, 1746.

『承政院日記』.

『六典條例』, 1866.

『日省錄』.

『朝鮮王朝實錄』.

『增補文獻備考』, 1903~1908.

『春官通考』, 1788.

2) 의궤(儀軌)

『(端宗定順王后)復位祔廟都監儀軌』, 1698.

『(文孝世子受冊時)冊禮都監儀軌』, 1784.

『(世祖)影幀模寫都監儀軌』, 1735.

『(莊獻世子)永祐園遷奉都監儀軌』, 1789.

『(莊獻世子)顯隆園園所都監儀軌』, 1789.

『(莊獻世子受冊時)冊禮都監儀軌』, 1736.

『(太祖)影幀模寫都監儀軌』, 1688.

『景慕宮儀軌』, 1784.

『大射禮儀軌』, 1743.

『社稷署儀軌』, 1783.

『垂恩廟營建廳儀軌)』, 1764.

『影幀模寫都監儀軌』, 1735.

『英祖元陵山陵都監儀軌』, 1776.

『園幸乙卯整理儀軌』, 1796.

『園幸乙卯整理儀軌』, 1796.

『莊陵封陵都監儀軌』, 1699.

『宗廟儀軌』, 1706.

『宗廟儀軌續錄』, 1741.

『華城城役儀軌』, 1801.

3) 문집(文集)

『葛庵集』, 李玄逸(1627~1704).

『關東誌』, 1829~1831.

『冠巖全書』, 洪敬謨(1774~1851).

『宮闕志』, 19세기.

『宮園儀』, 1777.

『奎章閣志』, 1784.

『奇器圖說』, 1627.

『金陵集』, 南公轍(1760~1840).

『茶山詩文集』, 丁若鏞(1762~1836).

『陶山全書』, 李滉(1501~1570).

『六寓堂遺稿』, 李夏鎭(1628~1682).

『牧隱集』, 李穡(1328~1396).

『武備誌』, 1621.

『文谷集』, 金壽恒(1629~1689).

『白州集』, 李明漢(1595~1645).

『樊巖集』, 蔡濟恭(1720~1799).

『屛山集』, 李觀命(1661~1733).

『保晩齋集』, 徐命膺(1716~1787).

『西坡集』, 吳道一(1645~1703).

『損窩先生遺稿』, 崔錫恒(1654~1724).

『與猶堂全書』, 丁若鏞(1762~1836).

『燕石』, 兪彦鎬(1730~1796).

『月汀集』, 尹根壽(1537~1616).

『竹下集』, 金熤(1723~1790).

『破閑集』, 李仁老(1152~1220).

『弘齋全書』, 正祖(1752∼1800).

4) 기타

『韓國文集叢刊』236, 民族文化推進會, 1999.

『韓國文集叢刊』235, 民族文化推進會, 1999.

『韓國文集叢刊』272, 民族文化推進會, 2001.

『端宗大王定順王后祔廟儀註謄錄』.

『正祖丙午所懷謄錄』(奎15050).

『各司謄錄』v.58, 국사편찬위원회, 1992.

『溫宮事實』권3.

『溫宮紀蹟』.

『景慕宮輔養廳日記』(奎12836).

『景宗輔養廳日記』.

宗親府 編, 『[甲子年]稧屛謄錄』(奎18983).

『欽定四庫全書』, 『明集禮』권20, 권21.

2. 논저(論著)

강관식, 「朝鮮時代 後期 畵員畵의 視覺的 事實性」, 『간송문화』49, 한국민족미술연구소, 1995.

강관식, 「진경시대 초상화 양식의 이념적 기반」, 『진경시대』2, 돌베개, 1998, pp. 261-317.

강관식, 「奎章閣 差備待令畵員 硏究」, 한국정신문화연구원 한국학대학원 박사학위논문, 2000.

강관식, 「조선시대 초상화의 圖像과 心像: 조선 중 후기 선비 초상화의 修己的 의미를 통해서 본 再現的 圖像의 實存的 의미와 기능에 대한 성찰」, 『美術史學』15, 한국미술사교육학회, 2001, pp. 7-55.

강관식, 「조선 후기 '민화' 개념의 새로운 이해를 위한 小考: 조선 후기 궁중 책가도」, 『美術資料』66, 국립중앙박물관, 2001, pp. 79-96.

강관식, 「朝鮮 中期의 宋言愼 影幀」, 『美術史學報』19, 美術史學硏究會, 2003, pp. 91-122.

강관식, 「조선의 국왕과 궁중화원」, 이성미 외, 『조선왕실의 미술문화』, 대원사, 2005, pp. 237-288.

강관식, 「털과 눈: 조선시대 초상화의 제의적(祭儀的) 명제(命題)와 조형적 과제」, 『미술사학연구』248, 한국미술사학회, 2005, pp. 95-129.

강관식, 「조선시대 도화서 화원제도」, 『화원: 朝鮮畵員大展』, 삼성미술관 Leeum, 2011, pp. 261-282.

강관식, 『조선 후기 궁중화원 연구(상): 규장각의 자비대령화원을 중심으로』, 돌베개, 2001.

강관식, 『조선 후기 궁중화원 연구(하): 규장각 자비대령화원 녹취재 자료의 분류 색인』, 돌베개, 2001.

강문식, 「정조대 화성의 방어체제」, 『한국학보』 82, 일지사, 1996, pp. 197-230.

강석화, 「영·정조대의 咸鏡道 地域開發과 位相强化」, 『규장각』 18, 서울대학교 규장각한국학연구원, 1995, pp. 27-67.

강석화, 「19세기 京華士族 洪敬謨의 생애와 사상」, 『韓國史硏究』 112, 한국사연구회, 2011, pp. 165-195.

강석화, 『조선 후기 함경도와 북방영토의식』, 경세원, 2000.

강성금, 「朝鮮時代 眞殿 誕辰茶禮 硏究」, 성균관대학교 석사학위논문, 2009.

강세황, 박동욱·서신혜 역주, 『표암유고』, 지식산업사, 2010.

강순애, 「규장각의 도서 편찬 간인 및 유통에 관한 연구」, 성균관대학교 대학원 도서관학과 박사학위논문, 1989.

강신엽, 「조선시대 대사례의 시행과 그 운영: 『대사례의궤(大射禮義軌)』를 중심으로」, 『朝鮮時代史學報』 16, 조선시대사학회, 2001, pp. 1-41.

경기도박물관, 『(국역)현륭원원소도감의궤』, 경기도박물관, 2006.

고려대학교박물관, 『조선시대 기록화의 세계』, 고려대학교박물관, 2001.

국립고궁박물관, 『궁궐의 장식그림』, 국립고궁박물관, 2009.

국립고궁박물관, 『(조선왕실의) 御寶』, 국립고궁박물관, 2010.

국립고궁박물관, 『궁중서화』, 국립고궁박물관, 2012.

국립고궁박물관, 『왕실문화도감: 조선왕실복식』, 국립고궁박물관, 2012.

국립고궁박물관, 『왕실문화도감 2: 궁중악무』, 국립고궁박물관, 2014.

국립고궁박물관, 『조선왕실의 어진과 진전』, 국립고궁박물관, 2015.

국립문화재연구소, 『신선원전: 최후의 진전』, 국립문화재연구소, 2010.

국립전주박물관, 『왕의 초상: 慶基展과 太祖 李成桂』, 국립전주박물관, 2005.

국립중앙박물관, 『18세기의 한국미술』, 국립중앙박물관, 1993.

국립중앙박물관, 『풍속화』, 국립중앙박물관, 2002.

국립중앙박물관, 『조선을 일으킨 땅, 함흥』, 국립중앙박물관, 2010.

국립중앙박물관, 『조선시대 궁중행사도』 I~III, 국립중앙박물관, 2011~2012.

권행가, 「고종 황제의 초상: 근대 시각매체의 유입과 어진(御眞)의 변용 과정」, 홍익대학교 대학원 미술사학과 박사학위논문, 2005.

권행가,「사진 속에 재현된 대한제국 황제의 표상: 고종의 초상사진을 중심으로」,『한국근현대미술사학』16, 한국근현대미술사학회, 2006, pp. 7-44.

권행가,『이미지와 권력: 고종의 초상과 이미지의 정치학』, 돌베개, 2015.

권혁산,「朝鮮 中期 功臣畵像에 관한 硏究」, 홍익대학교 대학원 미술사학과 석사학위논문, 2008.

권혁산,「朝鮮 中期『錄勳都監儀軌』와 功臣畵像에 관한 硏究」,『미술사학연구』266, 한국미술사학회, 2010, pp. 63-92.

김남기,「조선왕실과 온양온천」,『문헌과 해석』23, 태학사, 2003, pp. 89-102.

김동욱,「朝鮮 正祖朝의 昌德宮 建物 構成의 變化」,『대한건축학회 논문집』12, 대한건축학회, 1996, pp. 83-92.

김동욱,「화성 성역에 사용된 자재운반기구에 대해서」,『근대를 향한 꿈』, 경기도박물관, 1998, pp. 111-120.

김동욱,『실학정신으로 세운 조선의 신도시, 수원 화성』, 돌베개, 2002.

김동원,「朝鮮王朝時代의 圖畵署와 畵員: 朝鮮王朝의 法典規程을 中心으로」, 홍익대학교 대학원 미학미술사학과 석사학위논문, 1980.

김두헌,「差備待令書員의 신분과 세전 및 혼인」,『전북사학』3, 전북사학회, 2007, pp. 43-82.

김문식,「18세기 후반 正祖 陵幸의 意義」,『한국학보』23-3, 일지사, 1997, pp. 37-65.

김문식,「徐命膺의 생애와 규장각 활동」,『한국학』22-2, 한국학중앙연구원, 1999, pp. 151-184.

김문식,「正祖 御製集『弘齋全書』의 書誌的 特徵」,『장서각』3, 한국학중앙연구원, 2000, pp. 7-33.

김문식,「정조의 화성 경영과 문헌 배포」,『규장각』23, 서울대학교 규장각한국학연구원, 2000, pp. 89-111.

김문식,「惠慶宮 부부의 尊崇에 관한 국가전례」, 박용옥 엮음,『여성: 역사와 현재』, 국학자료원, 2001, pp. 93-125.

김문식,「조선왕실의 고향, 함흥」,『전통과 현대』19, 전통과현대사, 2002.

김문식,「1719년의 숙종의 기로연 행사」,『史學志』40, 단국사학회, 2008, pp. 25-47.

김문식,「정조 시대의 규장각」,『규장각, 그 역사와 문화의 재발견』, 서울대학교출판문화원, 2009, pp. 1-41.

김문식,「조선시대『國家典禮書』의 편찬 양상」,『장서각』21, 한국학중앙연구원, 2009, pp. 79-104.

김문식,「『儀軌事目』에 나타나는 의궤의 제작 과정」,『규장각』37, 서울대학교 규장각한국학연구원, 2010, pp. 157-187.

김문식,「홍경모가 기록한 정조의 화성 행차」,『문헌과 해석』52, 태학사, 2010, pp. 207-

222.

김문식, 「1795년 정조의 화성 행차와 그 기록」, 『화성능행도병』, 용인대학교박물관, 2011,
　　pp. 100-117.

김문식, 「관암 홍경모의 華城 관련 기록」, 이종묵 외, 『관암 홍경모와 19세기 학술사』, 경인
　　문화사, 2011, pp. 321-370.

김문식, 「18세기 단종 유적의 정비와 《越中圖》」, 『장서각』 29, 한국학중앙연구원, 2014, pp.
　　72-101.

김문식, 「정조의 화성 행차와 배다리」, 『한국학, 그림과 만나다』, 태학사, 2016, pp. 424-
　　438.

김문식, 『조선왕실 기록문화의 꽃, 의궤』, 돌베개, 2005.

김문식, 『정조의 제왕학』, 태학사, 2007.

김문식 외, 『규장각: 그 역사와 문화의 재발견』, 서울대학교출판문화원, 2009.

김상환, 「영조 어제첩의 체제와 특성」, 『장서각』 16, 한국학중앙연구원, 2006, pp. 5-28.

김상환, 「조선왕실의 의례와 국조상례보편」, 국립문화재연구소편, 『(국역)국조상례보편』,
　　민속원, 2008, pp. 21-33.

김성윤, 「正祖代의 文班職 運營과 政治構造의 變化」, 『역사와 세계』 19, 부산대사학회, 1995,
　　pp. 415-439.

김성윤, 『조선 후기 탕평정치 연구』, 지식산업사, 1997, pp. 291-319.

김성희, 「朝鮮時代 御眞에 관한 硏究: 儀軌를 中心으로」, 이화여자대학교 대학원 미술사학과
　　석사학위논문, 1990.

김성희, 「조선시대 방한모에 관한 연구」, 이화여자대학교 대학원 의류직물학과 석사학위
　　논문, 2007.

김성희, 「1872년 강원도지도의 회화적 표현 방식: 「양양읍지도」를 중심으로」, 『한국고지도
　　연구』 4-1, 한국고지도연구학회, 2012, pp. 57-74.

김세영, 「사도세자 廟宇 건립과 「景慕宮舊廟圖」연구」, 『장서각』 28, 한국학중앙연구원,
　　2012, pp. 236-264.

김세은, 「조선시대 眞殿 의례의 변화」, 『진단학보』 118, 진단학회, 2013, pp. 1-29.

김송희, 「朝鮮 初期의 '提調'制에 관한 硏究」, 『韓國學論集』 12, 한양대학교 한국학연구소,
　　1987, pp. 29-91.

김영욱, 「歷代 帝王의 故事를 그린 조선 후기 왕실 鑑戒畵」, 『미술사학』 28, 한국미술사교육
　　학회, 2014, pp. 219-254.

김우진, 「조선 후기 咸興·永興本宮 祭享儀式 整備」, 『朝鮮時代史學報』 72, 조선시대사학회,
　　2015, pp. 93-121.

김원길, 「芝峯 宗宅 所藏 興政堂親政圖·宣醞圖 畵屛」, 『安東文化硏究』 2, 안동문화연구회,

1987, pp. 105-115.

김원룡, 「李朝의 畵員」, 『鄕土 서울』 11, 서울특별시사편찬위원회, 1961, pp. 59-72.

김윤정, 「朝鮮 後期 歲畵 硏究」, 이화여자대학교 대학원 미술사학과 석사학위논문, 2002.

김이순, 「융릉(隆陵)과 건릉(健陵)의 석물조각」, 『美術史學報』 31, 미술사학연구회, 2008, pp. 63-100.

김이순, 「조선왕실 무덤, 園의 창안과 전개」, 『美術史論壇』 41, 한국미술연구소, 2015, pp. 87-112.

김정숙, 「정조의 회화관」, 이성미 외, 『조선왕실의 미술문화』, 대원사, 2005, pp. 291-321.

김종수, 「조선시대 궁중연향 고찰: 진연을 중심으로」, 『한국공연예술연구논문선집』 6, 한국예술종합학교 전통예술원, 2002, pp. 143-171.

김종수, 「조선 후기 內宴儀禮 변천」, 『溫知論叢』 35, 온지학회, 2013, pp. 415-453.

김준혁, 「正祖代 壯勇衛 설치의 政治的 推移」, 『史學研究』 78, 한국사학회, 2005, pp. 147-188.

김지영, 「18세기 畵員의 활동과 畵員畵의 변화」, 『韓國史論』 32, 서울대학교 인문대학 국사학과, 1994, pp. 1-68.

김지영, 「1789년 현륭원 천원과 『현륭원원소도감의궤』」, 『(국역)현륭원원소도감의궤』, 서울대학교 규장각한국학연구원, 2003a, pp. 21-32.

김지영, 「숙종대 진전제도의 정비와 『(태조)영정모사도감의궤』」, 『규장각소장 의궤 해제집』 1, 서울대학교 규장각, 2003b, pp. 627-637.

김지영, 「肅宗·英祖代 御眞圖寫와 奉安處所 확대에 대한 고찰」, 『규장각』, 27, 서울대학교 규장각한국학연구원, 2004a, pp. 55-76.

김지영, 「1713年 (肅宗 39) 御眞 圖寫와 『御容圖寫都監儀軌』」, 『규장각 소장 의궤 해제집』 2, 서울대학교 규장각, 2004b, pp. 527-541.

김지영, 「영조대 진전정책과 『영정모사도감의궤』」, 『규장각 소장 의궤 해제집』 2, 서울대학교 규장각, 2004c, pp. 542-558.

김지영, 「18세기 후반 國家典禮의 정비와 『春官通考』」, 『한국학보』 30-1, 일지사, 2004d, pp. 95-131.

김지영, 「朝鮮 後期 국왕 行次에 대한 연구: 儀軌班次圖와 擧動記錄을 중심으로」, 서울대학교 대학원 국사학과 박사학위논문, 2005a.

김지영, 「조선 후기 影幀 模寫와 眞殿 營建에 대한 고찰」, 『규장각 소장 분류별 의궤 해설집』, 서울대학교 규장각한국학연구원, 2005b, pp. 195-216.

김지영, 「1837년 (憲宗3) 濬源殿 太祖影幀 파괴 사건과 〈影幀模寫都監儀軌〉」, 『규장각 소장 의궤 해제집』 3, 서울대학교 규장각, 2005c, pp. 522-533.

김지영, 「1789년 현륭원 천원과 『현륭원원소도감의궤』」, 『(국역)현륭원원소도감의궤』, 경기도박물관, 2006, pp. 21-32.

김지영, 「정조대 사도세자 추숭 전례 논쟁의 재검토」, 『한국사연구』 163, 한국사연구회, 2013, pp. 337-377.

김지영, 『길 위의 조정, 조선시대 국왕 행차와 정치적 문화』, 민속원, 2017.

김진영, 「1836년(헌종2) 宗廟 및 永禧殿 增修와 《宗廟永禧殿增修都監儀軌》」, 『규장각 소장 의궤 해제집』 3, 서울대학교 규장각, 2005, pp. 505-521.

김진영, 「조선 후기 宗廟 및 永禧殿의 증수와 관련 의궤」, 『규장각 소장 분류별 의궤 해설 집』, 서울대학교 규장각한국학연구원, 2005, pp. 149-168.

김철배, 「조선 전기 太祖眞殿 儀禮의 정비 과정」, 『전북사학』 43, 전북사학회, 2013, pp. 113-140.

김해경·소현수, 「전통조경요소로써 도입된 학과 원림문화」, 『한국전통조경학회지』 30-3, 한국전통조경학회, 2012, pp. 57-67.

김혁, 「乾隆二十九年二月 日慶基殿影幀後面加褙謄錄: 慶基殿 太祖影幀의 修補」, 『장서각』 7, 한국정신문화연구원, 2002, pp. 275-304.

김현승, 「〈문효세자 보양청계병〉 복식 고증과 디지털 콘텐츠화」, 단국대학교 대학원 전통의상학과 석사학위논문, 2016.

김호, 「정치적 시험의 장이 된 왕세자의 온천여행」, 『조선사람의 조선여행』, 글항아리, 2012, pp. 55-88.

김홍남 교수 정년퇴임 기념논문집 간행위원회, 『동아시아의 궁중미술』, 한국미술연구소, 2013.

김홍남, 「18세기의 궁중회화: 유교국가의 실현을 향하여」, 『18世紀의 韓國美術: 自我發見과 獨創性』, 국립중앙박물관, 1993.

김홍남, 「조선시대 '宮牧丹屛' 연구」, 『미술사논단』 9, 한국미술연구소, 1999, pp. 63-107.

김홍남, 「궁화: 궁궐 속의 '민화(民畫)'」, 『민화와 장식병풍』, 국립민속박물관, 2006, pp. 334-347.

김홍남, 「조선시대 '일월오봉병'에 대한 도상해석학적 연구」, 「'일월오봉병'과 정도전」, 『중국한국미술사』, 학고재, 2009, pp. 440-457, pp. 458-467.

김홍남, 「나의 학문 나의 실천: 편린들」, 『동아시아의 궁중미술』, 한국미술연구소, 2013, pp. 8-19.

김희경, 「조선시대 영정의 모사본 제작에 관한 연구」, 용인대학교 대학원 문화재보존학과 석사학위논문, 2006.

나영훈, 「『의궤(儀軌)』를 통해 본 조선 후기 도감(都監)의 구조와 그 특성」, 『역사와 현실』 93, 한국역사연구회, 2014, pp. 235-296.

노대환, 「정조대 서양 과학기술의 수용과 정조의 서학 정책」, 『泰東古典研究』 21, 한림대학교 태동고전연구소, 2005, pp. 127-171.

명세나, 「조선시대 五峯屛 연구: 凶禮都監儀軌 기록을 중심으로」, 이화여자대학교 대학원 미술사학과 석사학위논문, 2007.

명세나, 「조선시대 흉례도감의궤에 나타난 오봉병 연구」, 『미술사논단』 28, 한국미술연구소, 2009, pp. 37-60.

문선영·유혜선·함승욱, 「이하응 초상 –금관조복본– 채색안료의 과학적 연구」, 『古文化』 73, 한국대학박물관협회, 2009, pp. 111-134.

문중양, 「조선 후기의 水車」, 『韓國文化』 15, 서울대학교 규장각한국학연구원, 1994, pp. 261-343.

문화재관리국, 『宮中遺物圖錄』, 문화공보부 문화재관리국, 1986.

문화재위원회, 『동산문화재분과위원회 제2차 회의자료(2015년)』, 문화재위원회, 2015, pp. 241-250.

문화재청, 『한국의 초상화: 역사 속의 인물과 조우하다』, 눌와 2007.

민길홍, 「〈文孝世子 輔養廳契屛〉: 1784년 문효세자와 보양관의 상견례행사」, 『미술자료』 80, 국립중앙박물관, 2011, pp. 97-112.

민길홍, 「1795년 정조의 화성 행차와 《화성원행도병》 제작 양상」, 『정조, 8일간의 수원행차』, 수원화성박물관, 2015, pp. 290-307.

박계리, 「이화여자대학교박물관 소장 〈명성황후발인반차도〉연구」, 『미술사논단』 35, 한국미술연구소, 2012. pp. 91-115.

박광성, 「정조의 현륭원행과 시흥」, 『시흥군지』, 시흥군지편찬위원회, 1983, pp. 283-323.

박광용, 「蕩平論과 政局의 變化」, 『韓國史論』 10, 서울대학교 인문대학 국사학과, 1984, pp. 238-252.

박광용, 「정조년간 시벽 당쟁론에 대한 재검토」, 『韓國文化』 11, 서울대학교 규장각한국학연구원, 1990, pp. 135-168.

박광용, 「朝鮮 後期 「蕩平」 研究」, 서울대학교 대학원 국사학과 박사학위논문, 1994.

박광용, 『영조와 정조의 나라』, 푸른역사, 1998, pp. 159-172.

박도화, 「영·정조대 불교판화의 특징과 양식」, 『강좌미술사』 12, 한국불교미술사학회, 1999, pp. 97-126.

박병선, 『朝鮮朝의 儀軌: 파리所藏本과 國內所藏本의 書誌學的 比較檢討』, 韓國精神文化研究院, 1985,

박본수, 「오리건대학교박물관 소장 십장생병풍(十長生屛風) 연구: 왕세자두후평복진하계병(王世子痘候平復陳賀稧屛)의 일례」, 『古宮文化』 2, 국립고궁박물관, 2008, pp. 10-38.

박수희, 「朝鮮 後期 開城 金氏 畫員 研究」, 서울대학교 대학원 고고미술사학과 석사학위논문, 2005.

박수희, 「朝鮮 後期 開成 金氏 畫員 研究」, 『미술사학연구』 256, 한국미술사학회, 2007, pp.

5-41.

박은경, 「朝鮮 後期 王室 嘉禮用 屛風 硏究」, 서울대학교 대학원 고고미술사학과 석사학위논문, 2012.

박은순, 「純廟朝 〈王世子誕降稧屛〉에 대한 圖像的 考察」, 『미술사학연구』174, 한국미술사학회, 1987, pp. 40-75.

박은순, 「正廟朝 〈王世子冊禮稧屛〉: 神仙圖稧屛의 한가지 예」, 『미술사연구』4, 미술사연구회, 1990, pp. 101-112.

박은순, 「朝鮮時代 王世子冊禮儀軌 班次圖 硏究」, 『韓國文化』14, 서울대학교 규장각한국학연구원, 1993, pp. 553-612.

박은순, 「조선 후기 진찬의궤(進饌儀軌)와 진찬의궤도(進饌儀軌圖): 기축년(己丑年)『진찬의궤』를 중심으로」, 『民族音樂學』17, 서울대학교 동양음악연구소, 1995, pp. 175-209.

박은순, 「朝鮮 後期 『瀋陽館圖』 畵帖과 西洋畵法」, 『美術資料』58, 국립중앙박물관, 1997, pp. 25-55.

박은순, 「豊巖 李賢輔의 影幀과 「影幀改摹時日記」」, 『미술사학연구』242·243호, 한국미술사학회, 2004, pp. 225-254.

박은순, 「19세기 文人影幀의 圖像과 樣式: 李漢喆의 〈李裕元像〉을 중심으로」, 『(講座)美術史』24, 한국미술사연구소, 2005, pp. 157-189.

박은순, 「조선 후기 의궤의 판화도식」, 『國學硏究』6, 한국국학진흥원, 2005, pp. 249-308.

박은순, 「명분인가 실제인가: 조선 초기 궁중회화의 양상과 기능(1)」, 『항산 안휘준 교수 정년퇴임 기념 논문집: 미술사의 정립과 확산』1, 사회평론, 2006, pp. 132-158.

박은순, 「화원과 궁중회화: 조선 초기 궁중회화의 양상과 기능(2)」, 『강좌미술사』26-2, 한국불교미술사학회, 2006, pp. 1015-1044.

박은순, 「19世紀 繪畵式 郡縣地圖와 地方文化」, 『한국고지도연구』1-1, 한국고지도연구학회, 2009, pp. 31-61.

박익수, 「朝鮮時代 營建儀軌의 建築圖 硏究」, 전남대학교 대학원 건축공학과 박사학위논문, 1994.

박정애, 「18-19세기 咸鏡道 王室史蹟의 시각화 양상과 의의」, 『한국학』35, 한국학중앙연구원, 2012, pp. 116-155.

박정혜(공저), 『왕과 국가의 회화』, 돌베개, 2011.

박정혜(공저), 『왕의 화가들』, 돌베개, 2012.

박정혜(공저), 『조선 궁궐의 그림』, 돌베개, 2012.

박정혜, 「조선시대 궁중행사도의 회화사적 연구」, 홍익대학교 대학원 미술사학과 석사학위논문, 1986.

박정혜, 「朝鮮時代 宜寧南氏 家傳畵帖」, 『미술사연구』2, 미술사연구회, 1988, pp. 23-49.

박정혜, 「〈水原陵幸圖屛〉 研究」, 『미술사학연구』 189, 한국미술사학회, 1991, pp. 27-68.

박정혜, 「홍익대학교박물관 소장 〈回婚禮圖屛〉」, 『미술사연구』 6, 미술사연구회, 1992, pp. 137-152.

박정혜, 「朝鮮時代 冊禮都監儀軌의 繪畫史的 研究」, 『韓國文化』 14, 서울대학교 규장각한국학연구원, 1993, pp. 521-551.

박정혜, 「儀軌를 통해서 본 朝鮮時代의 畫員」, 『미술사연구』 9, 미술사연구회, 1995, pp. 203-290.

박정혜, 「조선시대의 역사화(歷史畫)」, 『造形 FORM』 20, 서울대학교 미술대학, 1997, pp. 8-36.

박정혜, 「19세기의 궁중연향과 궁중연향도병」, 『조선시대 진연·진찬·진하병풍』, 국립국악원, 2000, pp. 221-267.

박정혜, 「朝鮮時代 賜几杖圖帖과 延諡圖帖」, 『미술사학연구』 231, 한국미술사학회, 2001, pp. 41-75.

박정혜, 「16·17세기의 司馬榜會圖」, 『미술사연구』 16, 미술사연구회, 2002, pp. 297-332.

박정혜, 「『華城城役儀軌』의 회화사적 고찰」, 『진단학보』 93, 진단학회, 2002, pp. 413-171.

박정혜, 「대한제국기 화원제도의 변모와 화원의 운용」, 『근대미술연구』, 국립현대미술관, 2004, pp. 88-118.

박정혜, 「조선시대 왕세자 교육과 《왕세자입학도첩》」, 『해설 왕세자입학도첩』, 문화재청, 2005.

박정혜, 「조선시대 왕세자와 궁중기록화」, 박정혜 외, 『조선왕실의 행사그림과 옛지도』, 민속원, 2005, pp. 10-52.

박정혜, 「광무 연간 국조(國祖) 묘역의 확립과 회화식 지도의 제작」, 『미술사의 정립과 확산』 1, 사회평론, 2006, pp. 550-573.

박정혜, 「그림으로 기록한 가문의 역사: 조선시대 《풍산김씨세전서화첩》 연구」, 『한국학』 29-2, 한국학중앙연구원, 2006, pp. 239-286.

박정혜, 「藏書閣 소장 일제강점기 儀軌의 미술사적 연구」, 『미술사학연구』 259, 한국미술사학회, 2008, pp. 117-150.

박정혜, 「《顯宗丁未溫幸契屛》과 17세기의 산수화 契屛」, 『美術史論壇』 29, 한국미술연구소, 2009, pp. 97-128.

박정혜, 「〈조선 후기 화원의 사행과 회화〉에 대한 의견」, 『숭실대학교 한국기독교박물관지』 6, 숭실대학교 한국기독교박물관, 2010, pp. 139-140.

박정혜, 「우학문화재단 소장 《화성능행도병》의 회화적 특징과 제작 시기」, 『화성능행도병』, 용인대학교박물관, 2011, pp. 64-99.

박정혜, 「붓끝에서 살아난 창덕궁: 그림으로 살펴본 궁궐의 이모저모」, 국립고궁박물관 엮

음, 김동욱 외 9인 지음,『창덕궁 깊이 읽기』, 글항아리, 2012, pp. 48-103.

박정혜,「조선 후기〈王會圖〉屛風의 제작과 의미」,『미술사학연구』277, 한국미술사학회, 2013, pp. 105-132.

박정혜,『조선시대 궁중기록화 연구』, 일지사, 2000.

박정혜,『영조대의 잔치 그림』, 한국학중앙연구원 출판부, 2013.

박현모,「국왕의 동선과 정치재량권의 관계에 대한 연구 : 정조와 순조의 경우를 중심으로」,『동양정치사상사』10-1, 한국동양정치사상사학회, 2011, pp. 49-64.

박효은,「조선 후기 화원의 使行과 회화」,『숭실대학교 한국기독교박물관지』6, 숭실대학교 한국기독교박물관, 2010.

배종민,「朝鮮 初期 圖畵機構와 畵員」, 전남대학교 대학원 사학과 박사학위논문, 2005.

배종민,「조선초 화원 최경(崔涇)의 어진(御眞)제작과 당상관 제수」,『전남사학』25, 전남사학회, 2005, pp. 69-104.

백승호,「부채를 보내며: 정조 어찰」,『문헌과 해석』37, 태학사, 2006, pp. 48-51.

부르그린드 융만,「LA 카운티 미술관 소장〈戊辰進饌圖屛〉에 관한 연구: 기록 자료와 장식적 표현」,『美術史論壇』19, 한국미술연구소, 2004, pp. 187-223.

삼성미술관리움,『화원: 朝鮮畵員大展』, 삼성미술관 Leeum, 2012.

서울대학교 규장각,「『國朝喪禮補編』의 편찬과 의의」,『규장각 소장 왕실자료 해제·해설집』4, 서울대학교 규장각, 2005, pp. 89-97.

서울대학교 규장각,『규장각 소장 의궤 해제집』1~3, 서울대학교 규장각, 2003~2005.

서울대학교 규장각 편,『奎章閣 韓國本 圖書解題 續集, 史部』, 1-6, 서울대학교 규장각, 1994.

서울대학교 규장각 편,『규장각 소장 왕실자료 해제·해설집』1~4, 서울대학교 규장각, 2005.

서울대학교 규장각한국학연구원,『규장각, 그림을 펼치다』(서울대학교 규장각한국학연구원, 2015.

서윤정,「17세기 후반 안동 권씨의 기념 회화와 남인의 정치활동」,『안동학연구』11, 한국국학진흥원, 2012, pp. 259-294.

선종순 옮김, 고영진 해제,「조선왕실의 영령이 깃든 종묘의 기록문화유산」,『종묘의궤』1, 김영사, 2008, pp. 33-61.

송일기·이태호,「朝鮮時代 '行實圖' 板本 및 板畵에 관한 硏究」,『서지학연구』21, 한국서지학회, 2001, pp. 79-121.

송지원,「정조대 의례 정비와『春官通考』편찬」,『규장각』38, 서울대학교 규장각한국학연구원, 2011, pp. 97-151.

송지원,『정조의 음악정책』, 태학사, 2007.

송찬식,「朝鮮朝 士林政治의 權力構造: 銓郎과 三司를 중심으로」,『經濟史學』2-1, 경제사학

회, 1978, pp. 120-140.

송혜진, 「조선조 진풍정에 대한 연구」, 『국악원논문집』 2, 국립국악원, 1990, pp. 79-102.

송희경, 「〈대한제국 동가도(大韓帝國動駕圖)〉 연구」, 『溫知論叢』 38, 온지학회, 2014, pp. 153-180.

신명호, 「대한제국기의 어진 제작」, 『조선시대사학보』 33, 조선시대사학회, 2005, pp. 245-280.

신명호, 『조선 왕실의 의례와 생활, 궁중문화』, 돌베개, 2002.

신병주, 「英祖代 大射禮의 실시와 『大射禮儀軌』」, 『한국학보』 28-1, 일지사, 2002, pp. 61-90.

신유아, 「朝鮮 前期 遞兒職 硏究」, 서울대학교 대학원 사회교육과 박사학위논문, 2013.

신한나, 「조선왕실 凶禮의 儀仗用 屛風의 기능과 의미」, 홍익대학교 대학원 미술사학과 석사학위논문, 2009.

심경호, 『내면기행: 옛 사람이 스스로 쓴 58편의 묘비명 읽기』, 민음사, 2018.

안귀숙, 「朝鮮 後期 佛畵僧의 系譜와 義謙比丘에 관한 硏究(上)」, 『미술사연구』 8, 미술사연구회, 1994, pp. 63-136.

안귀숙, 「朝鮮 後期 佛畵僧의 系譜와 義謙比丘에 관한 硏究(下)」, 『미술사연구』 9, 미술사연구회, 1995, pp. 153-201.

안대회, 「홍경모의 저작과 지적 경향」, 이종묵 외, 『관암 홍경모와 19세기 학술사』, 경인문화사, 2011, pp. 479-483.

안선호·홍승재, 「궁궐 내 원묘(原廟)건축 연구」, 『대한건축학회 논문집: 계획계』 27-1, 대한건축학회, 2011, pp. 133-140.

안애영, 「임오년 가례 왕세자·왕세자빈 복식 연구」, 2010, 단국대학교 대학원 전통의상학과 박사학위논문.

안태욱, 「朝鮮宮中宴享圖의 特徵과 性格」, 『東岳美術史學』 13, 동악미술사학회, 2012, pp. 201-240.

안태욱, 「조선 후기 궁중연향도 연구」, 동국대학교 대학원 미술사학과 박사학위논문, 2014.

안휘준, 「蓮榜同年一時曹司契會圖 小考」, 『역사학보』 65, 역사학회, 1975, pp. 117-123.

안휘준, 「조선 후기 회화의 신동향」, 『미술사학연구』 134, 한국미술사학회, 1977, pp. 8-20.

안휘준, 「高麗 및 朝鮮王朝의 文人契會와 契會圖」, 『고문화』 20, 한국대학박물관협회, 1982, pp. 3-13.

안휘준, 「朝鮮王朝實錄 所載 繪畫關係記錄의 性格」, 『朝鮮王朝實錄의 繪畫史料』, 한국정신문화연구원, 1983, pp. 6-12.

안휘준, 「한국민화산고」, 『민화걸작전』, 호암미술관, 1983.

안휘준, 「韓國 肖像畵 槪觀」, 『國寶』 10, 예경산업사, 1984, pp. 222-219.

안휘준, 「朝鮮王朝時代의 畵員」, 『韓國文化』 9, 서울대학교 규장각한국학연구원, 1988, pp.

147-178.

안휘준, 「奎章閣所藏 繪畵의 內容과 性格」, 『韓國文化』 10, 서울대학교 규장각한국학연구원, 1989, pp. 309-392.

안휘준, 「韓國의 宮闕圖」, 『東闕圖』, 문화부 문화재관리국, 1991, pp. 21-62.

안휘준, 「한국의 古地圖와 繪畵」, 『해동지도』 3, 서울대학교 규장각한국학연구원, 1994.

안휘준, 「조선시대의 화원」, 『한국 회화사 연구』, 시공사, 2000, pp. 732-761.

안휘준, 「조선왕조 전반기 화원들의 기여」, 『화원: 朝鮮畵員大展』, 삼성미술관 Leeum, 2012, pp. 238-260.

안휘준, 『한국회화사』, 일지사, 1980.

안휘준·변영섭 편저, 『藏書閣所藏繪畵資料』, 한국정신문화연구원, 1991.

안휘준 외, 『동궐도 읽기』, 문화재청 창덕궁관리소, 2005, p. 44.

오영삼, 「고려의 畵院과 畵師」, 『美術史學報』 35, 미술사학연구회, 2010, pp. 213-246.

오주석, 「정조 연간의 회화: 화성과 관련하여」, 『근대를 향한 꿈』, 경기도박물관, 1998, pp. 131-134.

오주석, 『단원 김홍도 탄신 250주년 기념 특별전 논고집』, 호암미술관, 1995.

옥영정·이종묵·김문식·이광렬 공저, 『규장각과 책의 문화사』, 서울대학교 규장각한국학연구원, 2009.

우경섭, 「정조대《侍講院志》편찬과 그 의의」, 『泰東古典研究』 26, 한림대학교 태동고전연구소, 2010, pp. 87-120.

유미나, 「《萬古奇觀帖》과 18세기 전반의 화원 회화」, 『강좌미술사』 28, 한국불교미술사학회, 2007, pp. 177-208.

유봉학, 「정조 시대 정치론의 추이」, 정옥자 외 엮음, 『정조 시대의 사상과 문화』, 돌베개, 1999, pp. 77-112.

유봉학, 『정조 시대 화성 신도시의 건설』, 백산서당, 2001.

유송옥, 「조선시대 궁중 의궤에 나타난 반차도」, 『풍속화』, 중앙일보사, 1988, pp. 188-193.

유재빈, 「추모의 정치성과 재현: 정조의 단종 사적 정비와《월중도》」, 『미술사와 시각문화』 7, 미술사와 시각문화학회, 2008, pp. 258-291.

유재빈, 「御製가 있는 近臣 초상」, 『문헌과 해석』 53, 태학사, 2010, pp. 153-176.

유재빈, 「주교도로 보는 정조 시대 실용회화」, 『한국학, 그림과 만나다』, 태학사, 2011a, pp. 205-227.

유재빈, 「正祖代 御眞과 신하 초상의 제작: 초상화를 통한 군신관계의 고찰」, 『미술사학연구』 271·272, 한국미술사학회, 2011b, pp. 145-172.

유재빈, 「조선 후기 어진 관계 의례 연구: 의례를 통해 본 어진의 기능」, 『미술사와 시각문화』 10, 미술사와 시각문화학회, 2011c, pp. 74-99.

유재빈, 「국립중앙박물관 소장 〈陳賀圖〉의 정치적 성격과 의미」, 『東岳美術史學』 13, 동악미술사학회, 2012, pp. 181-200.

유재빈, 「정조의 〈환어행렬도〉」, 『한국학, 그림을 그리다』, 태학사, 2013, pp. 373-389.

유재빈, 「정조대 궁중회화 연구」, 서울대학교 대학원 고고미술사학과 박사학위논문, 2016a.

유재빈, 「정조의 세자 위상 강화와 《문효세자책례계병》(1784)」, 『미술사와 시각문화』 17, 미술사와 시각문화학회, 2016b, pp. 90-117.

유재빈, 「《화성행행도》의 현황과 이본 비교」, 『정조대왕의 수원행차도』, 수원화성박물관, 2016c, pp. 288-317.

유재빈, 「움직이는 어진: 양란(兩亂) 전후(前後) 태조(太祖) 어진(御眞)의 이동과 그 효과」, 『大東文化硏究』 114, 성균관대학교 대동문화연구원, 2021, pp. 101-127.

유홍준, 「조선시대 기록화·실용화의 유형과 내용」, 『예술논문집』 24, 예술원, 1985, pp. 73-100.

유홍준, 「天理大學校 소장 『초상화첩』 해제」, 『해외 소장 한국문화재: 일본 소장 4』 v.7, 한국국제교류재단, 1997, pp. 378-390.

유홍준, 「조영석과 秦再奚의 〈趙榮福肖像〉에 대하여」, 『京畿道博物館年報』 3, 경기도박물관, 2000, pp. 23-47.

유홍준, 「헌종의 문예 취미와 서화 컬렉션」, 『조선왕실의 인장』, 국립고궁박물관, 2006, pp. 202-219.

유홍준, 『조선시대 화론 연구』, 학고재, 1998, pp. 76-81.

유홍준·이태호, 「古版畫의 특성과 미술사적 의의」, 『朝鮮의 古版畫』, 한국출판문화주식회사, 1992, pp. 33-43.

유희경 외, 『한국복식문화사』, 敎文社, 1998.

육수화, 『조선시대 왕실교육』, 민속원, 2008.

윤범모, 「조선 전기 도화서 화원의 연구」, 동국대학교 대학원 사학과 석사학위논문, 1979.

윤석인, 「朝鮮王室의 胎室石物에 관한 一硏究」, 『문화재』 33, 국립문화재연구소, 2000, pp. 94-135.

윤정, 「숙종대 端宗 追復의 정치사적 의미」, 『한국사상사학』 22, 한국사상사학회, 2004, pp. 209-246.

윤정, 「정조대 단종 사적 정비와 '君臣分義'의 확립」, 『韓國文化』 35, 서울대학교 규장각한국학연구원, 2005, pp. 233-274.

윤정, 「18세기 국왕의 '文治'사상 연구」, 서울대학교 대학원 국사학화 박사논문, 2007a.

윤정, 「정조의 本宮 祭儀 정비와 '中興主' 의식의 강화」, 『韓國史硏究』 136, 한국사연구회, 2007b.

윤정, 「정조의 세자 책례(冊禮) 시행에 나타난 '군사(君師)' 이념」, 『인문논총』 57, 서울대
　　학교 인문학연구원, 2007, pp. 271-298.

윤정, 「숙종 14년 太祖 影幀 模寫의 경위와 政界의 인식」, 『한국사연구』 141, 한국사연구회,
　　2008, pp. 157-195.

윤정, 「숙종대 신덕왕후 본궁 추부 논의와 본궁 인식의 변화」, 『한국사학보』 37, 고려사학
　　회, 2009, pp. 171-202.

윤진영, 「朝鮮時代 契會圖 硏究」, 한국학중앙연구원 한국학대학원 박사학위논문, 2003.

윤진영, 「藏書閣 所藏 『御眞圖寫事實』의 正祖～哲宗代 御眞圖寫」, 『장서각』 11, 한국학중앙연
　　구원, 2004, pp. 283-336.

윤진영, 「장서각 소장의 胎封圖 3점」, 『장서각』 13, 한국학중앙연구원, 2005, pp. 133-141.

윤진영, 「조선 후기의 왕실 태봉도」, 이성미 외, 『조선왕실의 미술문화』, 대원사, 2005, pp.
　　325-364.

윤진영, 「강세황 작 〈복천오부인 영정(복천오부인 영정)〉」, 『강좌미술사』 27, 한국불교미
　　술사학회, 2006, pp. 259-284.

윤진영, 「단종의 애사와 충절의 표상: 《월중도》」, 『越中圖』, 한국학중앙연구원 장서각,
　　2006, pp. 22-30.

윤진영, 「조선시대 왕의 그림 취미」, 박정혜 외, 『왕과 국가의 회화』, 돌베개, 2011, pp. 162-
　　223.

윤진영, 「왕의 초상을 그린 화가들」, 박정혜 외, 『왕의 화가들』, 돌베개, 2012, pp. 127-215.

윤진영, 「조선 중·후기 虎圖의 유형과 도상」, 『장서각』 28, 한국학중앙연구원, 2012, pp.
　　192-234.

윤진영, 「科擧 관련 繪畫의 현황과 특징」, 『대동한문학』 40, 대동한문학회, 2014, pp. 229-
　　269.

윤진영, 「화령전 正祖 御眞의 移奉 내력」, 『朝鮮時代史學報』 87, 조선시대사학회, 2018, pp.
　　223-255.

윤진영, 『조선왕실의 태봉도』, 한국학중앙연구원, 2016.

윤현숙, 「경주 집경전에 관한 연구」, 경주대학교 대학원 문화재학과 석사학위논문, 2006.

윤희순, 「李朝의 圖畵署 雜考」, 『朝鮮 美術史 硏究』, 서울신문사, 1946, pp. 94-107.

이강근, 「조선왕조의 궁궐 건축과 정치: 세자궁의 변천을 중심으로」, 『미술사학』 22, 한국
　　미술사교육학회, 2008, pp. 227-257.

이강근, 「조선 후기 선원전(璿源殿)의 기능과 변천에 관한 연구」, 『강좌미술사』 35, 한국불
　　교미술사학회, 2010, pp. 239-268.

이강칠, 「御眞圖寫 과정에 대한 小考: 李朝 肅宗朝를 중심으로」, 『古文化』 11, 한국대학박물
　　관협회, 1973, pp. 3-21.

이강칠, 「哲宗大王御眞 復元에 대한 小考」, 『文化財』20, 문화재관리국 문화재연구소, 1987, pp. 219-238.

이강칠 편, 『韓國名人肖像畫大鑑』, 탐구당, 1972.

이경구, 「1740년(영조 16) 이후 영조의 정치 운영」, 『역사와 현실』53, 한국역사연구회, 2004, pp. 36-38.

이경화, 「太平宰相의 초상: 채제공 초상화의 제작과 함의에 관한 재고」, 『한국실학연구』39, 한국실학학회, 2020, pp. 234-268.

이근호, 「朝鮮時代 朝參儀禮 設行의 推移와 政治的 意義」, 『湖西史學』43, 호서사학회, 2006, pp. 69-99.

이근호, 「조선 후기 국왕 御製類의 의미와 연구 동향」, 『조선시대사학보』79, 조선시대사학회, 2016, pp. 187-210.

이동주, 『한국회화소사』, 서문당, 1972, pp. 159-167.

이명규, 「園幸定例에 나타난 京水 路程語 研究」, 『人文論叢』16, 한양대학교 인문과학대학, 1988, pp. 5-32.

이민선, 「영조 연간의 궁중회화와 영조의 그림 인식」, 『호남문화연구』52, 전남대학교 호남학연구원, 2012, pp. 189-227.

이민아, 「효명세자·헌종대 궁궐의 정치사적 의의」, 서울대학교 대학원 국사학과 석사학위논문, 2007.

이민아, 「효명세자·헌종대 궁궐의 정치사적 의의」, 『한국사론』54, 서울대학교 국사학과, 2008, pp. 187-257.

이선옥, 「成宗의 서화 애호」, 이성미 외, 『조선왕실의 미술문화』, 대원사, 2005, pp. 113-151.

이성미 외, 『조선왕실의 미술문화』, 대원사, 2005.

이성미, 「장서각 소장 조선왕조 가례도감의궤의 미술사적 고찰」, 『장서각 소장 가례도감의궤』, 한국정신문화연구원, 1994, pp. 33-115.

이성미, 「조선왕조 어진 관계 도감의궤」, 이성미·유송옥·강신항 공저, 『朝鮮時代御眞關係都監儀軌研究』, 한국정신문화연구원, 1997, pp. 95-118.

이성미, 『조선시대 그림 속의 서양화법』, 대원사, 2000.

이성훈, 「숙종대 역사고사도 제작과 〈謝玄破秦百萬兵圖〉의 정치적 성격」, 『미술사학연구』262, 한국미술사학회, 2009, pp. 33-68.

이성훈, 「조선 후기 사대부 초상화의 제작 및 봉안 연구」, 서울대학교 대학원 고고미술사학과 박사학위논문, 2019, pp. 610-758.

이성훈, 「군복본 정조 어진의 제작과 봉안 연구: 사도세자에 대한 정조의 효심과 계승 의지의 천명」, 『미술사와 시각문화』25, 미술사와 시각문화학회, 2020, pp. 132-183.

이수미, 「국립중앙박물관 소장 〈太平城市圖〉 병풍 연구」, 서울대학교 대학원 고고미술사학

과 박사학위논문, 2004.

이수미, 「궁중장식화의 개념과 성격」, 『태평성대를 꿈꾸며』, 국립춘천박물관, 2004, pp. 82-89.

이수미, 「경기전 태조 어진(御眞)의 제작과 봉안(奉安)」, 『왕의 초상: 慶基展과 太祖 李成桂』, 국립전주박물관, 2005, pp. 228-241.

이수미, 「경기전 태조 어진(御眞)의 조형적 특징과 봉안의 의미」, 『美術史學報』 26, 미술사학연구회, 2006, pp. 15-32.

이수미·장진아, 『왕의 글이 있는 그림』, 국립중앙박물관, 2008.

이예성, 「19세기 특정한 지역을 그린 고지도와 회화」, 박정혜 외, 『조선왕실의 행사그림과 옛지도』, 민속원, 2005a, pp. 53-68.

이예성, 「조선 후기의 왕릉도」, 이성미 외, 『조선왕실의 미술문화』, 대원사, 2005b, pp. 205-234.

이왕무, 「조선 후기 국왕의 온행연구: 온행등록을 중심으로」, 『장서각』 9, 한국학중앙연구원, 2003, pp. 45-77.

이왕무, 「조선 전기 국왕의 온행 연구」, 『경기사학』 9, 경기사학회, 2005, pp. 49-67.

이우형, 오상학, 「국립중앙박물관 소장 《조선지도》의 지도사적 의의」, 『문화역사지리지』 16, 한국문화역사지리학회, 2004, pp. 165-181.

이원복, 「조선시대 御畵 小考」, 『조선조 궁중생활연구』, 문화재관리국, 1992, pp. 433-462.

이원복, 「책거리 小考」, 『근대한국미술논총』, 학고재, 1992, pp. 103-126.

이원복, 「김치인(金致仁) 초상 외」, 『고미술저널』 32, 미술저널사, 2007. 4-5월, pp. 46-53.

이원복, 「정조의 그림 세계: 전래작을 중심으로 본 畵境」, 『정조, 예술을 펼치다』, 수원화성박물관, 2010, pp. 136-141.

이은경, 「조선시대의 포백척에 관한 연구」, 『복식』 16, 한국복식학회, 1991, pp. 111-123.

이정민, 「1764년 垂恩廟의 설립과 《垂恩廟營建廳儀軌》」, 『규장각 소장 의궤 해제집』 3, 서울대학교 규장각, 2005, pp. 491-504.

이정윤, 「顯隆園 石物 造成 硏究」, 한신대학교 대학원 국사학과 석사학위논문, 2009.

이정윤, 「현륭원 석물 조성 연구」, 『역사문화논총』 5, 역사문화연구소, 2009, pp. 171-250.

이종묵, 「藏書閣 소장 『列聖御製』와 國王文集의 편찬 과정」, 『장서각』 1, 한국학중앙연구원, 1999, pp. 21-52.

이종숙, 「조선 후기 國葬用 牧丹屛의 사용과 그 의미」, 『고궁문화』 1, 국립고궁박물관, 2007, pp. 61-91.

이태진, 『조선 후기의 정치와 군영제 변천』, 한국연구원, 1985.

이태호, 「조선시대의 초상화」, 『미술사연구』 12, 미술사연구회, 1998, pp. 207-224.

이태호, 「조선 후기에 "카메라 옵스큐라"로 초상화를 그렸다: 정조 시절 정약용의 증언과

이명기의 초상화법을 중심으로」, 『다산학』 6, 다산학술문화재단, 2005, pp. 101-134.

이태호, 「채제공 초상 일괄」, 『한국의 초상화』, 눌와, 2007a, pp. 308-323.

이태호, 「유언호 초상 해제」, 『한국의 초상화』, 눌와, 2007b, pp. 186-191.

이태호, 「實景에서 그리기와 記憶으로 그리기」, 『미술사학연구』 257, 한국미술사학회, 2008, pp. 141-185.

이태호, 『옛 화가들은 우리 얼굴을 어떻게 그렸나: 조선 후기 초상화와 카메라 옵스큐라』, 생각의 나무, 2008.

이혜형·임재완, 『(국역)현륭원원소도감의궤』, 경기도박물관, 2006.

이현종, 「舟橋司 設置와 變遷」, 『鄕土서울』 36, 서울특별시사편찬위원회, 1979, pp. 7-46.

이현주, 「조선 후기 통제영 화원 연구」, 『석당논총』 39, 동아대학교부설 석당전통문화연구원, 2007, pp. 289-327.

이현주, 「朝鮮 後期 慶尙道地域 畵員 硏究」, 동아대학교 대학원 사학과 박사학위논문, 2011.

이현진, 「1789년(정조 13) 永祐園에서 顯隆園으로의 遷園 절차와 의미」, 『서울학연구』 51, 서울시립대학교 서울학연구소, 2013, pp. 85-113.

이현진, 「국조상례보편의 편찬과 의의」, 『규장각 소장 왕실자료 해제·해설집』 2, 서울대학교 규장각, 2005.

이현진, 「이복원의 『宮園儀』 편찬 과정」, 『문헌과 해석』 56, 태학사, 2011, pp. 159-180.

이현진, 「해제: 장헌세자의 사당, 경모궁」, 『경모궁의궤』, 한국고전번역원, 2013, pp. 26-47.

이혜경, 「正祖時代 官版本 版畵 硏究」, 『미술사연구』 20, 미술사연구회, 2006, pp. 237-272.

이혜원, 「正祖의 奎章閣臣 書齋肖像 요구: 정조대 서재초상화의 새로운 양상」, 『규장각』 56, 서울대학교 규장각한국학연구원, 2020, pp. 217-244.

이호일, 『조선의 왕릉』, 가람기획, 2003.

이홍렬, 「「水原陵行圖」에 對하여」, 『미술사학연구』 95, 한국미술사학회, 1968, pp. 417-418.

이홍렬, 「洛南軒放榜圖와 惠慶宮洪氏의 一周甲: 水原陵行圖와 關聯하여」, 『史叢』 12, 고대사학회, 1968, pp. 543-559.

이홍주, 「17~18세기 조선의 工筆 彩色人物畵 연구」, 『미술사학연구』 267, 한국미술사학회, 2010, pp. 5-47.

이훈상, 「조선 후기 지방 파견 화원들과 그 제도 그리고 이들의 지방 형상화」, 『東方學志』 144, 연세대학교 국학연구원, 2008, pp. 305-366.

임미선, 「1795년 화성에서의 진찬과 양로연, 『원행을묘정리의궤』」, 『정조대의 예술과 과학』, 문헌과 해석사, 2000, pp. 74-85.

임민혁, 「조선시대 왕세자 책봉례의 제도화와 의례의 성격」, 『조선왕실의 가례』, 한국학중앙연구원, 2008, pp. 57-98.

장계수, 「동국대학교박물관 소장 〈奉壽堂進饌圖〉」, 『佛敎美術』 18, 동국대학교박물관, 2007,

pp. 75-101.

장동익, 「고려시대의 景靈殿」, 『歷史敎育論集』 43, 역사교육학회, 2009, pp. 487-512.

장영기, 『朝鮮時代 宮闕 正殿·便殿의 機能과 變化』, 국민대학교 대학원 국사학과 박사학위논문, 2012.

장영기, 『조선시대 궁궐 운영 연구』, 역사문화, 2014.

장인석, 「華山館 李命基 繪畵에 대한 硏究」, 명지대학교 대학원 미술사학과 석사학위논문, 2007.

장진성, 「천하태평(天下太平)의 이상과 현실」, 『美術史學』 22, 한국미술사교육학회, 2008, pp. 259-293.

장진성, 「황제와 화가들: 건륭제와 궁정회화」, 《2010년 서울대학교 인문강좌》, 2010년 5월 13일 발표문.

장진성, 「조선시대 도화서 화원의 경제적 여건과 사적 활동」, 『화원: 朝鮮畵員大展』, 삼성미술관 Leeum, 2012, pp. 297-307.

장진아, 《登俊試武科圖像帖》의 공신도상적 성격」, 『美術資料』 78, 국립중앙박물관, 2009, pp. 62-93.

장철수 외 역주, 『원행을묘정리의궤: 역주』, 수원시, 1996.

장필구, 「복원연구를 통한 永禧殿의 고찰」, 서울대학교 대학원 건축학과 석사학위논문, 2004.

전재영, 「『화성성역의궤』 도설(圖說)의 도법적 특징에 관한 연구: 도(圖)와 설(設)의 관계를 중심으로」, 서울시립대학교 대학원 건축학과 석사학위논문, 2007.

정경희, 「朝鮮 後期 宮園制의 성립과 변천」, 『서울학연구』 23, 서울학연구소, 2004, pp. 157-193.

정다움, 「동아시아의 난정수계도 연구」, 홍익대학교 대학원 미술사학과 석사학위논문, 2013.

정민, 「19세기 경화사족의 기록벽과 정리벽」, 이종묵 외, 『관암 홍경모와 19세기 학술사』, 경인문화사, 2011, pp. 485-489.

정병모, 「〈園幸乙卯整理儀軌〉의 판화사적 고찰」, 『문화재』 22, 국립문화재연구소, 1989, pp. 96-121.

정병모, 「『武藝圖譜通志』의 판화」, 『진단학보』 91, 진단학회, 2001, pp. 411-443.

정병설, 『권력과 인간』, 문학동네, 2012.

정송이, 「경모궁 입지와 공간구성 변화에 관한 연구」, 한양대학교 대학원 건축학과 석사학위논문, 2014.

정송이·한동수, 「경모궁 건축특징의 변화에 관한 연구」, 『대한건축학회 학술발표대회 논문집』 60, 대한건축학회, 2013, pp. 211-212.

정연식, 「조선시대 가마와 왕실의 가마」, 『조선왕실의 가마』, 국립고궁박물관, 2006.

정옥자, 「奎章閣의 지식기반 사회적 의의와 동아시아문화」, 『규장각』 29, 서울대학교 규장 각한국학연구원, 2006, pp. 93-120.

정옥자, 『정조의 문예사상과 규장각』, 효형출판, 2001.

정옥자, 『조선 후기 중인문화 연구』, 일지사, 2005.

정은주, 「1760年 庚辰冬至燕行과 《瀋陽館圖帖》」, 『明淸史硏究』 25, 명청사학회, 2006, pp. 97-138.

정은주, 「《江華府宮殿圖》의 제작 배경과 화풍」, 『문화 · 역사 · 지리』 21-1, 한국문화역사지리 학회, 2009, pp. 274-294.

정은주, 「부경사행(赴京使行)에서 제작된 조선사신(朝鮮使臣)의 초상(肖像)」, 『明淸史硏究』 33, 명청사학회, 2010, pp. 1-40.

정은주, 「조선 후기 회화식 군현지도」, 『문화 · 역사 · 지리』 23-3, 한국문화역사지리학회, 2011, pp. 119-140.

정은주, 「『北路陵殿志』와 《北道(各)陵殿圖形》 연구」, 『韓國文化』 67, 서울대학교 규장각한국 학연구원, 2014, pp. 225-266.

정해득, 「華寧殿의 건립과 제향」, 『조선시대사학보』 59, 조선시대사학회, 2011, pp. 146-148.

정해득, 「정조의 수원 園幸路와 그 성격」, 『서울학연구』 51, 서울시립대학교 서울학연구소, 2013, pp. 119-153.

정해득, 『정조 시대 현륭원 조성과 수원』, 신구문화사, 2009.

정형민 · 김영식, 『조선 후기의 기술도: 서양 과학의 도입과 미술의 변화』, 서울대학교출판 부, 2007.

정형우, 「國朝寶鑑의 編選經緯」, 『동방학지』 33, 연세대학교 국학연구원, 1982, pp. 157-185.

제송희, 「18세기 행렬반차도 연구」, 『미술사학연구』 273, 한국미술사학회, 2012, pp. 101-132.

제송희, 「조선시대 儀禮 班次圖 연구」, 2013, 한국학중앙연구원 한국학대학원 박사학위논 문.

제송희, 「정조 시대 반차도와 화성원행」, 『정조, 8일간의 수원행차』, 수원화성박물관, 2015.

조계영, 「朝鮮 後期 「宮園儀」의 刊印과 粧䌙」, 『서지학연구』 35, 서지학연구, 2006, pp. 83-112.

조규희, 「명종의 친정체제(親政體制) 강화와 회화(繪畵)」, 『미술사와 시각문화』 11, 미술사 와 시각문화학회, 2012, pp. 170-191.

조선미, 「朝鮮王朝時代의 御眞製作過程에 관하여」, 『美學』 6, 한국미학회, 1979, pp. 3-23.

조선미, 「朝鮮王朝時代에 있어서의 眞殿의 發達: 文獻上에 나타난 記錄을 中心으로」, 『미술사

학연구』145, 한국미술사학회, 1980, pp. 10-23.

조선미, 「朝鮮王朝時代의 功臣圖像에 관하여」, 『미술사학연구』 151, 한국미술사학회, 1981, pp. 21-37.

조선미, 『韓國肖像畵研究』, 열화당, 1994.

조선미, 『한국의 초상화: 形과 靈의 예술』, 돌베개, 2009.

조선미, 『왕의 얼굴: 한·중·일 군주 초상을 말하다』, 사회평론, 2012.

조선미, 『어진, 왕의 초상화』, 한국학중앙연구원, 2019.

조인수, 「조선 초기 태조 어진의 제작과 태조 진전의 운영」, 『미술사와 시각문화』 3, 미술사와 시각문화학회, 2004, pp. 116-153.

조인수, 「경기전 태조 어진과 진전의 성격: 중국과의 비교적 관점을 중심으로」, 국립전주박물관, 『왕의 초상: 慶基展과 太祖 李成桂-』, 국립전주박물관, 2005, pp. 266-278.

조인수, 「세종대의 어진과 진전」, 『미술사의 정립과 확산』 1, 사회평론, 2006, pp. 160-179.

조인수, 「전통과 권위의 표상: 高宗代의 太祖 御眞과 眞殿」, 『미술사연구』 20, 미술사연구회, 2006, pp. 29-56.

조인수, 「조선 후반기 어진의 제작과 봉안」, 『다시 보는 우리 초상의 세계』, 국립문화재연구소, 2007, pp. 6-33.

조인수, 「초상화를 보는 또 하나의 시각」, 『美術史學報』, 29, 미술사학연구회, 2007, pp. 115-136.

조인수, 「조선왕실에서 활약한 화원들: 어진 제작을 중심으로」, 『화원: 조선화원대전』, 삼성미술관 Leeum, 2011, pp. 283-292.

조흥윤, 「韓國裝潢史料(1): 影幀模寫都監儀軌」, 『東方學志』 57, 연세대학교 국학연구원, 1988, pp. 177-195.

진준현, 「〈英祖宸章聯和時圖〉六疊屛風에 대하여」, 『서울대학교박물관 연보』 5, 서울대학교박물관, 1993, pp. 37-57.

진준현, 「英祖, 正祖代 御眞圖寫와 畵家들」, 『서울대학교박물관 연보』 6, 서울대학교박물관, 1994, pp. 19-72.

진준현, 「肅宗代 御眞圖寫와 畵家들」, 『古文化』 46, 한국대학박물관협회, 1995a, pp. 89-119.

진준현, 「肅宗의 서화 취미」, 『서울대학교박물관 연보』 7, 서울대학교박물관, 1995b, pp. 3-37.

진준현, 『단원 김홍도 연구』, 일지사, 1999.

최성환, 「정조대의 정국 동향과 벽파」, 『조선시대사학보』 51, 조선시대사학회, 2009, pp. 229-230.

최성환, 「正祖代 蕩平政局의 君臣義理 연구」, 서울대학교 대학원 국사학과 박사학위논문, 2009.

최성환,「사도세자 추모 공간의 위상 변화와 영우원(永祐園) 천장」,『조선시대사학보』60, 조선시대사학회, 2012, pp. 139-181.

최순우,「韓日通商條約調印祝宴圖」,『미술사학연구』39, 한국미술사학회, 1963, pp. 452-454.

최종성,『조선조 유교사회와 무속 국행의례 연구』, 일지사, 2002.

최홍규,『정조의 화성건설』, 일지사, 2001.

최홍규,『정조의 화성 경영 연구』, 일지사, 2005.

한국정신문화연구원·장서각,『조선왕실의 책』, 경인문화사, 2002.

한국학중앙연구원,『조선 후기 궁중연향문화』1~3, 민속원, 2003~2005.

한국학중앙연구원,『조선왕실의 행사그림과 옛 지도』, 민속원, 2005.

한림대학교 편,『영월군의 역사와 문화 유적』, 한림대학교박물관, 1995.

한영우,「朝鮮時代 中人의 身分·階級的 性格」,『韓國文化』9, 서울대학교 규장각한국학연구원, 1988, pp. 179-209.

한영우,『정조의 화성 행차 그 8일』, 효형출판, 1998.

한영우,『조선왕조 의궤』, 일지사, 2005.

한영우,『동궐도』, 효형출판, 2007.

한영우,『(문화정치의 산실) 규장각』, 지식산업사, 2008.

허영환,「이한철作 최북 초상화에 대하여」,『古文化』54, 한국대학박물관협회, 1999. 12, pp. 155-158.

허태용,「정조(正祖)의 계지술사(繼志述事) 기념사업과『국조보감(國朝寶鑑)』편찬」,『韓國思想史學』43, 한국사상사학회, 2013, pp. 185-213.

홍석인,「조선시대 親政圖 연구」, 홍익대학교 석사학위논문, 2020.

홍선표,「한국회화사연구 30년: 일반회화」,『미술사학연구』188, 한국미술사학회, 1990. 12, pp. 23-46.

홍선표,「치장과 액막이 그림: 조선민화의 새로운 이해」,『미술사의 정립과 확산』1, 사회평론, 2006, pp. 488-499.

홍선표,「화원의 형성과 직무 및 역할」,『화원: 朝鮮畵員大展』, 삼성미술관 Leeum, 2012, pp. 336-356.

홍선표,『朝鮮時代 繪畵史論』, 문예출판사, 1999.

홍선표,『한국의 전통회화』, 이화여자대학교출판부, 2009.

홍성익,「태실 석물의 미술사적 계승과 변천」,『사림』54, 수선사학회, 2015, pp. 119-141.

홍순민,「朝鮮王朝 宮闕 經營과 "兩闕體制"의 變遷」, 서울대학교 대학원 국사학과 박사학위논문, 1996.

황정연,「19세기 궁중 서화수장의 형성과 전개」,『미술자료』70·71, 국립중앙박물관, 2004,

pp. 131-145.

황정연, 「조선시대 서화수장 연구」, 한국학중앙연구원 한국학대학원 박사학위논문, 2007.

황정연, 「조선시대 능비(陵碑)의 건립과 어필비(御筆碑)의 등장」, 『문화재』 42, 국립문화재
연구소, 2009, pp. 20-49.

황정연, 「受教圖로 본 조선시대 왕세자의 冠禮와 행사기록화」, 『(국립문화재연구소 소장)
조선왕조 행사기록화』, 국립문화재연구소, 2011, pp. 128-150.

황정연, 「조선시대 畵員과 궁중회화」, 박정혜 외, 『왕의 화가들』, 돌베개, 2012, pp. 12-125.

聶崇正, 『清宮绘画与"西画东渐"』, 紫禁城出版社, 2008.

Black, Kay E. with Edward W. Wagner, "Ch'aekkŏri Painting: A Korean jigsaw Puzzle",
Archives of Asian Art XLVI, 1993.

Ebrey, Patricia Buckley, *Accumulating Culture: the Collections of Emperor Huizong*, Seat-
tle: University of Washington Press, c2008.

Edgerton, Samuel Y. JR. *The Heritage of Giotto's Geometry: Art and Science on the Eve of
the Scientific Revolution*, Ithaca: Cornell University Press, 1991, pp. 256-257.

Kim, Hongnam ed., *Korean Arts of Eighteenth Century-Splendor & Simplicity*, New York:
The Asia Society Galleries, 1994.

Kleutghen, Kristina, *Imperial illusions: Crossing Pictorial Boundaries in the Qing Palaces*,
Seattle: University of Washington Press, 2015.

Li, Huishu, Empresses, *Art, and Agency in Song Dynasty China*, London: University of
Washington Press, c2010.

Screech, Timon, *The Shogun's painted culture: Fear and Creativity in the Japanese States*,
1760-1829, London: Reaktion Books, c2000.

Seo, Yoonjeong, "Comparative and Cross-Cultural Perspectives on Chinese and Korean
Court Documentary Painting in the Eighteenth Century", PhD diss., University of Cali-
fornia Los Angeles, 2014.

Sullivan, Michael, *The Meeting of Eastern and Western Art*, Berkeley and Los Angeles:
University of California Press, 1989.

Yi, Song-mi, "The Screen of th the Five Peaks of the Choson Dynasty", *Oriental Art* XLII-
4, 1996/97, pp. 13-24.

찾아보기